라운드
테이블

1989년 이후
동시대 미술 현장을
이야기하다

엮은이

알렉산더 덤베이즈 Alexander Dumbadze

미국 조지 워싱턴 대학교 미술사학과 부교수. 미국 현대미술사학자협회 회장이며 컨템퍼러리아트 싱크탱크의
공동창립자. 세계의 여러 전시 도록에 다수의 글을 썼으며, 저서로는 《바스 얀 아더르: 죽음은 다른 곳에 있다
Bas Jan Ader: Death is Elsewhere》가 있다.

수잰 허드슨 Suzanne Hudson

미국 서던 캘리포니아 대학교 미술사학과 조교수. 미국 현대미술사학자협회 명예회장이자 운영위원회 위원장
이며, 컨템퍼러리아트 싱크탱크의 공동창립자이다. 『파켓Parkett』, 『플래시 아트Flash Art』, 『아트 저널Art
Journal』, 『아트포럼Artforum』 등의 미술잡지에 활발하게 글을 쓰고 있는 미술 비평 가로, 저서로는 《로버트 라
이먼: 사용된 물감Robert Ryman: Used Paint》, 《오늘의 회화Painting Now》근간가 있다.

옮긴이

서울시립미술관 학예연구부

선승혜(학예연구부장) 권혜인 김정아 김채하 김혜진 도수연 박가희 박순영 변지혜 신성란 신은진
양혜숙 여경환 오유정 유민경 유영아 이기모 전소록 정유진 조아라 추여명 한희진 홍이지

번역감수

김일기

서울대학교 인문대학 독어독문학과를 졸업하고 같은 대학원 고고미술사학과에서 미술사학 석사학위를
받았다. 건축전문지 『공간 SPACE』의 영문에디터로 활동했으며, 서울대와 성신여대, 덕성여대대학원 등에서
미술사 강의를 했다. 옮긴 책으로 《공중그네를 탄 중년남자》가 있고, 함께 옮긴 책으로 《쇼에게 세상을 묻다》
와 《1900년 이후의 미술사》가 있다.

정은선

서울대학교 사범대학 불어교육과를 졸업하고 같은 대학원 고고미술사학과에서 미술사학 석사학위를,
이화여자대학교 통역번역대학원에서 한영번역학 석사학위를 받았다. 한국문학번역원의 지원을 받아
한영우 저 《〈반차도〉로 따라가는 정조의 화성행차》를 영역했으며, 미술 전문 번역사로 활동하고 있다.

라운드 테이블

1989년 이후 동시대 미술 현장을 이야기하다

알렉산더 덤베이즈, 수잰 허드슨 엮음
서울시립미술관 학예연구부 옮김

예경

차례

출간사

서울시립미술관장 김홍희

1.

현대 미술은 어렵다고 말합니다. 재현의 굴레를 벗어나 추상이라는 새로운 패러다임을 등장시킨 20세기의 모더니즘 미술이 자연주의에 익숙한 감상자들을 당황케 했다면, 융복합적 다원성과 비고정성에 가치를 두는 20세기 후반 이후의 포스트모더니즘 미술은 우리를 혼돈의 늪으로 빠뜨리고 있습니다. 탈경계, 탈중심을 향한 정치·경제·사회·문화적 변화를 병행하여 미술 개념의 변화와 확장이 이루어지고 이와 함께 작품 감상과 미적 경험의 기준마저 흔들리게 된 것입니다.

그런 만큼 현대 미술을 이해하기 위해서는 미술에 대한 새로운 시각과 그것을 뒷받침할 지식 및 정보가 요구됩니다. 알려는 의지와 노력이 필요하다는 것이지요. 아니 그보다는 현대 미술 자체가 역사적으로 구축되어온 합리주의 지성의 탑을 허무는 감성적 지식, 대안적 정보가 되고 있다는 점을 강조하고 싶습니다. 현대 미술이 단순히 아름다움을 추구하거나 장식에 관계되는 미적 범주에 그치는 것이 아니라 앎의 영역, 삶의 영역에 관계되는 새로운 인식론이라고 말하는 것도 이러한 맥락에서입니다.

현대 미술을 이해하기 위하여 그에 상응하는 지식과 정보를 갖추어야 함은 비단 일반 관람객에만 해당되는 일이 아닙니다. 작품을 창조하는 작가들이나 작품과 관람객을 연결하는 평론가, 기획자 등 전문가들도 신지식을 습득해야 합니다. 특히 동시대 미술을 다루는 현대미술관 큐레이터들의 연구와 그에 근간하는 전시 활동

은 새로운 미술문화 보급에 무엇보다 중요합니다. 유물과 역사적 사건에 기초하여 컬렉션과 전시 업무를 수행하는 박물관 학예연구사들과 다르게, 현대미술관 학예연구사들은 '지금, 여기'의 현재진행형의 미술, 현장중심적이고 실천적인 살아 있는 미술을 대상화합니다. 이들에게 전시는 관람객과의 소통을 위한 해석활동이자 사회적 개입을 위한 논쟁적 범주로서, 관람객에게 현대 미술의 동시대성, 시의성의 의미를 전달하기 위하여 이론과 실천의 차원에서 부단히 노력해야 합니다.

2.

우리 서울시립미술관SeMA에서는 학예연구사들의 연구 활동의 일환으로 동시대 미술에 관한 앤솔로지,《Contemporary Art: 1989 to the present》Wiley-Blackwell, 2013를 번역하기로 했습니다. 이 책은 1989년 이후 전 세계적으로 급변하고 있는 새로운 환경 속에서 현대 미술 종사자들이 떠올리는 질문들, 예컨대 최근의 미술을 '어떻게 바라보고, 서술하고, 역사화할 것인가'라는 질문에 대한 해답을 찾고 이를 통해 동시대 미술에 대한 이해의 틀을 새롭게 설정하고자 하는 취지를 갖고 있습니다.

이 책이 변화의 기점으로 삼고 있는 1989년 이후 세계는 이념적·정치적·경제적·지리적 이분법을 초월하는 세계화, 신자유주의에 입각하여 과거와는 다른 새로운 예술 개념을 대두시키고 있습니다. 그것은 자율적이고 자기충족적인 상아탑 속의 예술이 아니라 일상과 현실에 개입하는 사회적 예술, 박제화된 정박형의 예술이 아니라 이동하고 유동하는 유목민적 예술, 세계와 지역을 아우르는 글로컬한 예술로, 이에 대한 이해를 통해 동시대 미술의 현주소를 분석, 파악할 수 있습니다.

이러한 취지에서 이 책은 동시대와 세계화, 모더니즘과 포스트모더니즘 이후의 미술, 형식주의, 매체특정성, 예술과 테크놀로지, 비엔날레, 참여, 액티비즘, 에이전시, 근본주의의 대두, 판단, 시장, 미술학교와 아카데미, 미술사학 등 14개의 주제를 14개의 목차로 구성하고 있습니다. 각 주제에 각기 세 편의 글을 싣고 있으며, 여기에 국제적인 비평가, 미술사가, 작가, 큐레이터 등 40여 명의 필자를 초대하고 있습니다. 이들은 각기 독특한 양식과 다양한 주제의식으로 동시대 미술을 바라보는 다각적인 관점을 제시하고 있습니다. 이러한 논쟁적 양상을 부각시키기 위하여

이 책의 한글판 제목을 《라운드테이블: 1989년 이후 동시대 미술 현장을 이야기하다》로 하였습니다.

3.

이 책의 번역에는 우리 미술관 학예연구사 가운데 22명이 참여하였고, 2013년 처음 번역을 시작한 이래 1년여간의 수차례 번역 워크숍을 통해 내용을 공유하고 용어들을 정리하였습니다. 동시대 미술을 특징짓는 새로운 개념들은 물론이거니와 실제 전시 등 현장 실례들을 풍부하게 거론하고 있다는 점에서 이 책의 독해와 번역은 우리 학예연구사들의 동시대 미술에 대한 이해 증진에 커다란 도움이 되었습니다. 동시에 해외 원저자들의 비전과 사상을 공유하고 다양한 층위의 한국 현대 미술 연구자들과 교감할 수 있는 기회가 되었습니다.

이번 번역서와 같이 해외의 미술 전문 서적을 완역하여 일반 출판사에서 발행, 시판하는 일은 국내 국공립 현대미술관에서는 처음 있는 일로서, 저는 우리 미술관의 번역 프로젝트에 무한한 자부심을 느끼며 수고하신 관계자 여러분께 깊은 감사의 말씀을 드립니다. 우선 미술 전문 출판사로서의 긍지를 가지고 이 책의 출판에 아낌없는 지원을 해주신 예경의 한병화 사장님과 관계직원께 커다란 감사의 마음을 전합니다. 또한 다수의 저자, 다수의 역자에 의한 번역을 통일성 있게 다듬어주신 김일기, 정은선 두 번역 감수자께도 사의를 표하며, 무엇보다 미술관의 바쁜 업무 시간을 쪼개어 독해와 번역에 기꺼이 참여하여준 관내 학예연구사들에게도 감사와 격려를 보냅니다.

이 번역서가 미술관 관계자, 미술연구자, 미술이론 전공자, 작가, 비평가, 큐레이터는 물론 현대 미술을 지망하고 사랑하는 학생이나 일반 애호가들에게도 현대 미술을 이해하는 하나의 길잡이가 될 수 있기를 바랍니다. 또한 앞으로도 이러한 번역 프로젝트를 지속적으로 수행하여 SeMA의 진로는 물론 한국 미술계 발전에 공헌할 수 있도록 노력하겠습니다.

서문

알렉산더 덤베이즈 Alexander Dumbadze, 수잰 허드슨 Suzanne Hudson

이 책은 1989년 이후 동시대 미술에 관한 최신 에세이 모음집이다. 동시대 미술계는 지난 20여 년간 급격하게 팽창하면서 더욱 복잡해졌고, 급기야 무엇이 중요하고 왜 중요한가에 대해 전반적으로 모호해지고 말았다. 더욱이 최근 미술계의 이러한 관행을 어떻게 바라보고, 서술하고, 역사화할 것인가 하는 문제는 한층 갈피를 잡을 수 없게 됐다. 처음부터 우리는 이같이 난해하고 대체로 대립하는 상황을 인정했기 때문에, 우리가 직접 기술하기보다는 50명에 달하는 국제적인 작가와 비평가, 큐레이터의 견해를 모아 오늘날 동시대 미술이란 무엇인가를 탐구하고자 했다. 이 책은 '장님과 코끼리'라는 인도 우화의 은유와 비유의 원리를 따르고 있다. '장님과 코끼리' 이야기에서 여러 명의 장님은 제각각 코끼리 몸통의 한 부분만을 만져본다. 한 장님이 코끼리 다리를 더듬는 동안, 다른 장님은 상아나 귀를 만진다. 각각의 손길은 서로 다른 촉각적 경험을 만들어낼 뿐만 아니라, 전혀 다른 관점에서 전체 윤곽을 추론하게 한다. 개인의 인식지평이 서로 다른 것은 물론 각자가 느끼는 코끼리 생김새가 제각각이기 때문에 결과적으로 얻어진 장님들의 관점은 보편적이기도 하지만 부적절하기도 하다.

이 책에서 제시하는 역사는 편파적일 수밖에 없을 테지만, 대립되는 견해와 해석 그리고 접근법들의 집대성이라는 점에서는 오히려 더 좋게 작용할 것이다. 두말할 나위 없이 《라운드테이블: 1989년 이후 동시대 미술 현장을 이야기하다》(이하 《라운드테이블》)은 절대적이거나 권위적이지 않으며, 연구적이고 심지어 추론적인

책이다. 이 책은 서로 다른 관행이나 장소, 철학에 매여 있는 여러 입장의 특수성을 통해 이종융합적으로 전체 그림을 만드는 것을 목표로 한다. 이러한 목표를 염두에 두고, 가까운 과거를 이해하기 위해 편파성의 장점을 강조한 것이다. 이 책이 만들어낼 논쟁의 열기가 이 책의 성공을 좌우할 것이며, 그러한 논쟁이 앞으로 이어질 동시대 미술의 역사에 토대가 되기를 바란다.

이 책에 실린 에세이들은 이 서문에서 간략하게 소개하는 것과는 별개로 저마다 '동시대the contemporary'에 관한 논의를 펼치는데, 역사기록학적 구성의 기본 관점은 1989년 이후의 동시대를 하나의 시대로 구분하는 것으로 삼았다. 여기에는 여러 가지 이유가 있다. 동시대 미술의 전례 없는 성장은 베를린 장벽의 붕괴 및 천안문 사태와 동시에 일어났다. 체코의 벨벳혁명과 폴란드의 자유노조운동, 소련과 동구권에서의 공산주의 붕괴는 유럽 동시대 미술의 지형을 돌이킬 수 없게 바꿔놓았다. 또한 지역 컬렉터들은 국제미술계에 커다란 영향력을 행사할 수 있는 경제적 수단을 손에 쥐었다. 한편, 천안문 사태 이후 중국 동시대 미술은 서구 평단이나 시장에서 완전히 독립된 하나의 경제·문화적 현상으로 전개됐다. 그러한 움직임은 동시대 미술에 관한 뉴욕·서유럽의 '헤게모니'에서 의도적으로 벗어나겠다는, 혹은 전혀 개의치 않겠다는 뜻으로 보인다.

뉴욕이나 베를린 또는 베이징과 같은 도시의 중요성과는 별개로, 동시대 미술계는 단순히 중심이 다원화되는 게 아니라 국경과 여행, 세계경제의 본질이 근본적으로 조정되는 경험을 하고 있다. 전 세계에 걸쳐 비엔날레와 트리엔날레가 증가했는데, 베니스와 상파울루 비엔날레를 제외하면 1989년 이전에는 사실상 들어본 적도 없는 것들이다. 비엔날레와 트리엔날레가 증가하면서 작가들은 세계화 현상에 부응하여 장소특정적인 설치미술을 창작하는 '떠돌이 여행자'가 됐다. 이러한 전시들은 종종 관광용 오락에 치중한 경험을 양산한다는 비판을 받기도 했다. 그렇지만 다른 한편으로는 일종의 참여적 미술이 생겨나게 했으며, 전통적인 제도의 부재를 기회로 삼아 새롭고 우발적인 전시 양식을 만들어냈다.

이처럼 달라진 전시 관행에도, 미학적 변화를 1989년의 지정학적 변화와 연결하는 것은 논쟁을 초래할 것 같다. 또한 1945년이나 1968년과 같은 다른 중요한 시기에 대해서도 같은 논쟁이 벌어질 수 있다. 이는 미술관에서 연대순으로 전시

를 할 때뿐 아니라, 미술사를 기술하고 가르칠 때도 통상적으로 벌어지는 논쟁이다. 확실히, 1989년의 사건들과 그 전후 시기들은 장기적인 문화사·경제사·정치사의 관점에서 볼 때 가까운 과거를 이해하는 데 결정적인 역할을 해왔다. 그러나 한편으로는, 지난 20여 년간 생산된 그 많은 예술은 규범적·서양미술사적·사회역사적 이해관계를 배제하거나 지극히 거리를 둔 상황에서 자라고 교육받고 작업해온 작가들에게서 나온 것이다. 또 다른 한편, 서구·북대서양 전통에서 교육받은 작가들 역시—각각 천차만별이지만—많은 이들이 서양미술사와 기껏해야 애증이 교차하는 관계를 맺고 있을 뿐이며 자기 자신이 통합된 국제미술 시스템에 참여하고 있다고 생각한다.

이러한 수많은 변화에도 권력과 유통망, 모순된 역사 감각, 주체성과 정치성 모두에서 나타난 다양한 돌발사태 등등의 문제는 지금 이 순간 예술의 생산과 수용이 정말이지 얼마나 많은 어려움을 안고 있는가를 느끼게 한다. 종합하자면, 이러한 복잡한 상황은 1989년 이후의 예술을 그 이전의 예술로부터 점차 멀어지게 하고 있다. 이와 관련하여 이 책의 필자들은 대체로 베트남전보다는 1989년의 사건들이 만든 세대다. (그래서 우리는 1970년대 이후로 수많은 '순수' 미술 비평을 야기한 사회주의 미술사와 형식주의 사이의 팽팽한 긴장감을 잠시 옆으로 밀어둘 수 있다. 또한 새로운 철학적 기준을 제시하든 불현듯 출현한 관행에 힘입든 간에 그 두 가지 접근법이 재편돼온 방식을 분명하게 보여줄 수 있다는 이점을 가지고 있다.)

거듭 말하지만, 역사적 예외주의 입장을 취하지 않도록 경고하는 수많은 연결고리가 있으며 그중 대부분은 적어도 수십 년은 된 것들이다. 그럼에도 최근 20여 년의 사회적·정치적 변화는 작가와 비평가들이 자기들의 작업과 세계를 바라보는 방식에 영향을 미쳤으며, 문화적인 것과 세속적인 것이 전체적으로 통합된 시대 상황에서 예술을 동시대의 삶을 이해하는 도구이자 비판의 원천으로 간주하게 했다. 이 책은 바로 이 지점으로 우리를 밀어 넣는다. 이해하려는 시도를 배제하는 게 아니라 절박하게 촉구하는 것이다.

이 책을 읽기 전에

1989년 이후 동시대 미술의 편재성과 다양성 때문에 다소 불완전하더라도 실로 세계 곳곳의 다양한 환경에서 제작되고 유통되는 예술작품들을 설명하려는 미술사학자와 큐레이터, 비평가들이 여간 어려움을 겪는 게 아니다. 이 문제의 핵심은 내용의 다양성을 특징으로 하는 미술을 어떻게 주제별로 정리하느냐 하는 것이다. 이제 미술은 기존의, 특히 서구의, 비평 범주에 의해 결정되지 않고 그것을 따르지도 않는다. 사실상 1989년 이후 미술의 개방성은 잠재적인 가능성과 함께 잠재적인 무기력을 촉발했다. 그래서 우리는 이론적인 문제에서부터 매체기반 연구에 이르기까지 유연한 기준으로 에세이들을 분류했고, 14개 장章으로 구성했다. 즉, 동시대와 세계화, 모더니즘과 포스트모더니즘 이후의 미술, 형식주의, 매체특정성, 예술과 테크놀로지, 비엔날레, 참여, 액티비즘, 에이전시, 근본주의의 대두, 판단, 시장, 미술학교와 아카데미, 미술사학 등이다.

　각 장은 앞으로 다룰 내용을 간략하게 소개하는 글로 시작된다. 우리는 장마다 세 편의 에세이로 구성함으로써 제각기 다른 관점을 강조하려 했다. 뚜렷이 학구적인 글에서부터 자의식적이고 격의 없는 글에 이르기까지 접근법이나 글쓰기 방식은 다양하지만, 각각은 대체로 짧은 편이다. 이 책은 폭넓은 독자층을 대상으로 하며, 독자가 각자 관심 있는 주제를 찾아 읽을 수 있다. 이러한 간결함이 원활한 논쟁의 장을 마련할 것이다. 동시대 미술계의 최근 전개 양상과 현재 통용되는 여러 해석적 방법론을 각각의 에세이가 어떤 형식으로 (사례연구나 문헌조사, 짧은 기사성 원고, 실험적인 원고 등등) 반영하고 있는지 보여주기 위해서 전체적으로 통일된 양식은 적용하지 않기로 편집방향을 결정했다.

　또한 여기 실린 에세이들은 중요한 교육적 관심을 천명한다. 저자들은 암시적으로 혹은 명시적으로 1차 자료와 2차 자료를 구별하고, 사회적·역사적·물질적·이론적·미학적 사안을 고루 다루며, 동시대 미술사와 동시대 미술 비평 사이의 차이를 받아들인다. 『라운드테이블』은 강의실에서의 경험이 주요한 추진력이 되어 만들어진 책으로, 학계에서 시작됐다. 그렇지만 가장 중요한 사실은 이 책이 작가와 큐레이터, 비평가는 물론 국제적인 동시대 미술계의 구조와 신념 체계에 관해 강력하고 지속적이며 논쟁적인 탐구를 벌이는 모든 이를 대상으로 한다는 점이다.

01

동시대와 세계화
The Contemporary and Globalization

현격한 차이-동시대 미술, 세계화, 비엔날레의 부상
팀 그리핀 Tim Griffin

'우리'의 동시대성?
테리 스미스 Terry Smith

동시대의 역사성은 지금이다!
장-필리프 앙투안 Jean-Philippe Antoine

20세기 중반 미술계는 미술이 서로 다른 주권국가들 사이의 복잡한 관계를 반영하거나 그러한 관계에 영향을 줄 수 있을 것이라는 '국제주의'에 대한 기대로 들떠 있었다. 1989년 일련의 지정학적 사건들로 이러한 분위기가 가속화되면서 미술계의 관심은 세계화, 즉 무역규제 철폐가 어떻게 전통적인 민족국가의 경계를 무너뜨려왔는가를 집중조명하며 정치적 권력을 경시하는, 어렵고 이해하기 힘든 개념으로 옮겨갔다. 세계화 지지자들은 세계화라는 용어를 사용하는 특정 개인, 기업, 정부가 주장하는 이른바 '세계화의 힘' 덕분에 자재, 상품, 서비스의 흐름이 용이해졌다고 믿는다. 그리고 비판자들은 세계화의 '통합unification'이 문화 변용을 통해 지역 고유의 특성들을 평준화한다고 비난한다.

팀 그리핀Tim Griffin은 「**현격한 차이-동시대 미술, 세계화, 비엔날레의 부상** Worlds Apart: Contemporary Art, Globalization, and the Rise of Biennials」에서 오늘날 제도적 틀이 동시대 미술을 형성하는 방식을 이해하기 위해서는 세계화에 대한 지식이 필수적이라고 주장한다. 분명 1990년대 초·중반 국제 비엔날레의 증가와 함께 세계화는 주목을 받았다. 많은 큐레이터, 비평가, 작가는 사이 공간들을 오가며 일할 수 있으리라 믿었다. 그러나 이러한 낙관적인 태도는 새천년에 들어서며 바뀌었다. 세계화가 차이를 평준화하며 그 첨병인 다국적 기업이 인간의 주권과 환경에 대한 책임을 외면한다는 등의 이유로 세계화는 예술과 글로 맞서 싸워야 하는 대상이 됐다.

최근 평론가들은 세계화와 나란히 자리하는 '동시대the contemporary'라는 개념의 부상에 주목했다. 모더니즘과 마찬가지로 동시대는 필연적으로 전 지구적인 미적 현상을 제시한다. **테리 스미스**Terry Smith가 「**'우리'의 동시대성?**"Our" Contemporaneity?」에서 강조하듯 이러한 현상은 새로운 세계, 새로운 존재 의식, 궁극적으로 집단적이지만 개별적으로 특수한 시대를 살아가는 새로운 방식을 끊임없이 드러내는 문화적 상태로의 역사적 전환을 의미한다. 모더니즘은 세계 이곳저곳에서 불규칙하게 발생했고, 각각의 장소에서 서로 다른 의미를 지녔다. 동시대성은 세계화를 기본 규준으로 삼으며, 좁은 의미에서 문자 그대로 시대의 흐름과 함께한다는 것을 의미한다. 동시대성은 (비록 암시되고 있기는 하지만) 양식의 문제나 (여전히 표면에 드러나기는 하지만) 이데올로기적 신념을 이전만큼 다루지는 않는다. 세계화와

17

동시대성의 결합으로 우리는 지난 20여 년간의 미술 생산과 분배를 거시적 수준에서 이해할 수 있는 두 가지 핵심 개념을 얻게 됐다. 문제는 이를 어떻게 역사화할 것인가다. **장-필리프 앙투안**Jean-Philippe Antoine이 「**동시대의 역사성은 지금이다!**The Historicity of the Contemporary is Now!」에서 시사하듯, 새로운 유형의 미술사적 실천이 이미 진행되고 있으며, 이는 역사가의 역할을 담당하는 작가들의 작업을 통해 알려져야 한다.

현격한 차이-
동시대 미술, 세계화, 비엔날레의 부상

팀 그리핀

<u>Tim Griffin</u> 뉴욕 더키친The Kitchen의 경영자이자 수석 큐레이터. 2003
년부터 2010년까지 『아트포럼Artforum』 편집장을 지냈다. 현대미술에서
장소특정성site-specificity의 조건 변화를 다룬 논문집 『압축Compression』
을 출간할 예정이다.

미술이 필연적으로 제도와 밀접한 연관이 있다면, 즉 미술에 대한 담론은 물론 미
술의 생산, 전시, 유통을 담당하는 제도 내에서 이러한 제도를 통해서만 작품이 '미
술'로 인정된다면 동시대 미술을 이해하는 데 세계화만큼 중요한 것은 없다. 그러나
이는 오늘날 보다 넓은 문화 영역으로 촘촘히 엮여 들어가는, 아니 녹아들어 가기
까지 하는 미술에 세계화보다 더욱 결정적인 요소는 없다는 사실을 시사할 뿐이다.

최근 정치·경제 이론에서 사용하는 **세계화**globalization라는 용어는 프레드릭
제임슨Fredric Jameson, 1934- 이 이야기하듯 "세계 시장의 확장과 더불어 글로벌 커뮤
니케이션이 대규모로 확대되는 상황"과 관련된다.[1] 미술계 내에서도 이 용어는 전
세계적으로 공사립 미술관과 전시공간들이 급증하며, 동시대 미술 관람자가 기하
급수적으로 증가하고, 자본이 유입되며, 나아가 세계 각지의 미술계 구성원들이
그 어느 때보다 빠른 이동 네트워크를 갖추고 정보를 교환할 수 있게 된 상황을
가리키는 데 사용된다. (가령 브라질 상파울루에서 제작·발표된 작품이 작가의
스튜디오에서 뉴욕의 주요 미술기관에 판매되고, 한 달이 채 지나기 전에 수만 명
의 뉴욕 시민과 세계 각지에서 온 관광객들에게 전시될 수 있다)

그런데 이러한 상황은 정확히 말해 글로벌 자본의 힘과 흐름이 만들어내는 보
다 넓은 맥락과의 상호 관련 속에서 미술을 바라볼 것을 요구한다.[2] 마이클 하트
Michael Hardt와 안토니오 네그리Antonio Negri가 세계화 담론의 기준이 되는 저서《제
국Empire》2000에서 간명히 이야기했듯, 후기산업주의 시대에 "경제, 정치, 문화 영

19

역은 점차 중첩되며 서로에게 투자하고 있다."[3] 미술이 이와 같은 사회적 변화에서 동떨어져 이상적으로 존재하리라 생각하는 대신 미술이 얼마만큼 이러한 변화의 영향을 받을지 검토함으로써 우리는 미술, 아니 보다 정확히는 미술제도의 실제 윤곽을 좀 더 명확히 파악하게 될 것이다. 미술계에서 지난 20년간의 비엔날레보다 이러한 변화의 영향을, 더 구체적으로는 동시대 미술이 처한 곤경과 가능성또는 문화 전반에서 동시대 미술의 영고성쇠를 지속적으로 검토할 수 있는 공간은없다. 실제로 오늘날의 작품 제작 조건을 온전히 이해하려면 이러한 조건들의 역사적 발전 과정과 함의를 살펴봐야 한다.

위와 같은 논의는 전후 세계에서 미술과 사회의 두 흐름 사이에 교차점이 존재함을 상정한다. 미술과 다양한 미술 비평 모델이 한 축을 이루고, 세계 각지에서민족국가들을 와해하고 있는 사회경제적 현상과 그 이념적 기초들이 다른 한 축을 이룬다. 1960년대 미니멀리즘 조각가들이 공간 내 오브제에 대한 현상학적인경험을 이용해 관람자의 신체를 작품 속에 표현했다면, 1970년대에는 다니엘 뷔렌Daniel Buren과 같은 작가들이 예술의 '형식적 그리고 문화적 한계'에 대한 지속적인탐색을 요구하고 나서며 제도비평institutional critique이 부상했고, 뒤이어 예술의 자율성을 부인하려는 시도들이 등장했다. 댄 애셔Dan Asher, 셰리 르빈Sherrie Levine, 1947- , 마사 로슬러Martha Rosler, 1943- , 마이얼 래더먼 유클레스Mierle Laderman Ukeles, 1939- 등은 객관적인, 보다 정확히는 계급·인종·젠더·섹슈얼리티 같은 사회 기반으로부터독립적으로 존재하는 전시공간이나 관람자의 존재 가능성을 부정했다.[4] 1980년대에 이르러 그룹 머티리얼Group Material, 1979-1996 활동, 한스 하케Hans Haacke, 1936- , 크리스티안 필리프 뮐러Christian Philipp Müller, 1957- 같은 작가들은 제도를 존재할 수 있게 하는 사회경제적 조건과 상황들로 비판의 대상을 확대했다. 그러나 여전히이들의 의도는 미술사학자 권미원이 미술에서 **특정성**specificity의 초기 역사를 다룬 에세이 「한 장소 다음에 또 한 장소One Place After Another」에서 이야기한 바와 같이 "제도의 관습적 코드를 해독하고/ 또는 재코드화하여 겉으로 드러나지 않게행하고 있는 제도의 작업들을 폭로하고, 제도가 자신의 문화·경제적 가치를 조정하기 위해 예술의 의미를 형성하는 방식을 밝히고… 예술이 오늘날 사회경제·정치적 절차들과 맺고 있는 중첩된 관계를 드러내는 것"이었다.[5]

한편 오랫동안 주로 미술관의 맥락 안에서 진행되어온 제도비평은 베를린 장벽의 붕괴, 남아프리카공화국의 인종차별정책Apartheid 종식, 중국의 천안문광장 민주화 시위 탄압 등 1989년의 여러 정치적 사건을 지켜보며 미술관 너머로 활동 영역을 확대했다. 지난 수십 년간 제도비평 작가들은 관람자로 하여금 작품의 관람 조건과 미술, 문화와의 관계에 보편적인 의문을 제기하도록 했다. 이에 비해 이 시기의 세계사적인 사건들은 이념, 주체성과 주체성, 민족 정체성과 포스트식민주의 정체성을 대대적으로 재고하게 했다. 나아가 냉전 이데올로기의 '동서문제'와 선진국 대 후진국의 '남북문제'라는 용어까지 되짚어보게 했다. 사실상 이 모든 이슈는 영향력을 넓혀가던 상업과 기술의 도전을 받아 이미 힘을 잃고 있었다. 권미원도 앞서 언급한 글에서 지적했듯, 제도비평의 자극을 받은 작가들은 전통적 예술의 영역 밖으로 나가 스스로 선택한 장소의 담론적 틀 안에서 작업했다. 연구를 진행하거나 인류학에서 고고학에 이르는 다양한 학문 분야에 발을 담그며 작품을 제작한 이들의 시도는 당연히 급작스레 재조정된 동시대 사회의 좌표를 향해 이끌릴 수밖에 없었다. 2007년 큐레이터 오쿠이 엔위저Okwui Enwezor, 1963- 가 한 짧은 글을 통해 적절히 설명했듯, 1989년에 일어난 일련의 세계사적 사건들은 "미술 생산의 조건과 미술 생산을 정당화하고, 이를 보다 넓은 문화 생산의 영역으로 수용하는 체제에 대한 비판적 평가"에 박차를 가했고, "20세기 초반의 모더니티에 기반을 둔 큐레이팅 언어를 21세기의 경향에 맞추어 변화"시켰다.[6] 미술제도의 근간이 변화한 것이다. 전후 미술 비평의 1차 대상으로서 미술관이 근대 민족국가라는 개념과 연계됐다면, 이제 작가와 큐레이터들은 모두 자신들의 프로젝트를 위해 대안적인 담론이나 틀을 찾게 됐다.

수많은 비엔날레는 급변하는 전후 상황이 촉진한 새로운 시도들의 구체적 예를 풍부히 제공한다. 예를 들어 확대된 글로벌 공동체의 일원으로 자리매김하기 위해 남아프리카공화국 최초로 다인종 선거가 치러진 지 1년 후인 1995년, 로나 퍼거슨Lorna Ferguson이 기획한 제1회 요하네스버그 비엔날레가 개최됐다('무역로Trade Routes'라는 제목으로 오쿠이 엔위저가 기획한 제2회 요하네스버스 비엔날레에서는 세계화 주제를 공공연하게 다뤘다). 같은 해 한국에서는 수십 년간 이어져온 군사정권들이 물러나고 자유민주선거를 통해 정부가 수립되는 변화된 정치 환

경 속에서 광주 비엔날레가 창설됐다. '경계를 넘어Beyond the Borders'라는 제목으로 개최된 제1회 광주 비엔날레는 이데올로기에서부터 민족성에 이르기까지 오랫동안 정체성을 결정해왔던 요소들이 해체되는 상황을 반영하는 작품들을 제시했다. 1996년에는 자칭 '유럽 동시대 미술 비엔날레'의 순회전이라는 마니페스타Manifesta가 시작됐고, 베를린 장벽의 붕괴를 계기로 삼아 정치 이데올로기·경제 구조·새로운 통신기술의 측면에서 새로운 유럽의 모습을 유럽 내에서, 또한 전 세계와의 관계 속에서 재고했다. 마니페스타 같은 다국적 비엔날레의 선례는 그보다 10여 년 전 시작된 아바나 비엔날레에서 찾을 수 있다. 제3세계 작가들을 세계무대에 알리기 위해 창설된 이 대규모 비엔날레는 이후 아시아계 작가들을 포함하며 비서구권 전반으로 참여 작가의 범위를 확대했고, 국가가 아닌 지역을 전시의 구성 원칙으로 삼았다.

이 모든 전시는 문화적 관점이 와해되는 상황, 즉 중심과 주변부, 나아가 대상과 맥락을 가리키는 용어들이 획기적으로 변경되며 사회 지도가 다시 그려지는 상황을 관람자에게 보여주는 무대로 기획됐다. 지난 20년간의 비엔날레들을 바라보는 대다수 미술사가와 큐레이터는 이러한 시도를 가장 훌륭히 구현한 선례로 1989년 퐁피두센터에서 열린 〈지구의 마술사들Magiciens de la Terre〉전을 이야기한다. 장-위베르 마르탱Jean-Hubert Martin, 1944- 이 기획한 이 전시는 세계의 '변두리'에서 제작된 작품들을 포함함으로써 유럽과 미국에서 제작된 작품을 선호하는 미술관들, 보다 구체적으로는 1959년 앙드레 말로André Malraux, 1901-1976가 창설한 파리 비엔날레에 대항했고, 동시에 서구 중심적으로 미술을 개념화하는 것에 이의를 제기했다. 벤저민 부클로Benjamin H. D. Buchloh, 1941- 와의 인터뷰에서 마르탱은 다음과 같이 이야기했다. "중심과 주변부의 문제는 또한 저자와 작품의 문제와도 연관된다. … 이는 작가의 역할과 작품의 기능이 세계의 다른 지역에서는 유럽과 완전히 다른 방식으로 정의되기 때문이다."7 그 결과 마르탱의 전시는 낸시 스페로Nancy Spero, 1926-2009, 실두 메이렐레스Cildo Meireles, 1948- 같은 작가들의 서구식 작품들뿐 아니라 티베트의 만다라, 나바호족의 모래그림과 같이 특정 사회 안에서 전통적으로 특별한 역할을 해온 대상들도 포함했다. 이러한 전시 방식은 관람자로 하여금 민족지학의 프리즘을 통해 서구 미술을 바라보며 서구 사회에서 미술의 위치를 재고

하고, 특정 사회구조와 신념 체계 내에서 미술이 차지하는 몫과 더불어 마르탱이 '문화 상대성'이라 부르는 바를 인식하도록 했다. 그렇지만 그와 동시에 중대한 위험도 자초했다.[8] '마술사'와 같이 제례 및 제의와 관련된 인류학 용어를 사용해 예술에 관한 전통 관념에 문제를 제기하려 한 마르탱의 의도를 고려할 때 여기서 '예술가'라는 용어는 부적절하다고 볼 수 있지만, 많은 '예술가'가 이 전시를 위해 특별히 제작한 작품들을 출품했다. 그 결과 〈지구의 마술사들〉전은 본래의 기획 의도와 달리 서구의 저자성authorship 개념을 인정하는 셈이 됐고, 진본성authenticity과 원본성originality의 문제에서도 벗어나지 못하게 됐다. 특히 역사적으로 원시주의, 보다 구체적으로는 '타자'의 구성과 연관된 후자의 측면은 전 세계 문화 생산에서 유럽이 차지하는 특권적 우위를 전복하겠다는 전시의 사명을 약화시켰다.

〈지구의 마술사들〉전은 전시기획의 역사상 지나간 과거에 머무르지 않고 오늘날까지 지속적인 영향을 미치고 있다. 많은 큐레이터가 이 전시를 계기로 논란의 여지가 많은 '중심과 주변부'라는 개념에 새로운 시각으로 접근하려 했고 다양한 문화를 한자리에 모으려 했지만, 결과적으로 신식민주의 관점을 인정하는 셈이 되어버린 이 전시의 딜레마가 오늘날에도 여전히 지속되고 있기 때문이다. 전자와 관련하여 마르티니크 태생의 포스트식민주의 이론가이자 시인으로 점점 두각을 나타내고 있는 에두아르 글리상Édouard Glissant, 1928-2011에 주목할 필요가 있다. 그는 세계가 어느 때보다 서로 가까워지고 있음에도 각 문화 사이의 차이가 지속되고 있음을 지적한다. 1990년에 글리상은 다음과 같은 글을 남겼다.

우리가 세계화라고 부르는 것은 아래로부터의 획일성이자 다국적 기업, 규격화, 제재받지 않고 뻗어 나가는 세계 시장의 극단적 자유주의이며 내가 '세계성globality이라 부르는 거대한 실재의 부정적 측면이라 생각한다. 세계성은 역사상 처음으로, 실질적이고 즉각적이며 충격적인 방식으로 스스로를 다수인 동시에 하나로, 또한 불가분한 존재로 인식하는 이 세계에서 우리 모두가 겪어야 하는 전례 없는 모험이다.[9]

"다수인 동시에 하나"라는 개념은 글리상의 글에서 "각자가 타인의 밀도(불투명성)를 직면하고, 타인이 그의 깊이나 유동성(이에 국한되지는 않지만) 안에서 더

욱 강하게 저항할수록 그의 현실이 더욱 뚜렷이 드러나고 관계가 더욱 깊어지는 관계의 시학poetics of relatedness"으로 발전한다.[10]

실제 다수의 대규모 국제 전시가 전통적인 전시 형태를 탈피해 불투명성을 창조하고 유지하는 형태로 구상됐다. 예를 들어 2003년 베니스 비엔날레에서 첫선을 보인 몰리 네즈빗Molly Nesbit, 한스 울리히 오브리스트Hans-Ulrich Obrist, 1968- , 리끄릿 띠라와닛Rirkrit Tiravanija, 1961- 의 〈유토피아 스테이션Utopia Station〉2003은 에두아르 글리상의 '군도archipelago' 개념을 바탕으로 기획됐다. 서로 연관되어 있으면서도 각각 고립된 프로젝트 내의 다양한 작품이 지구상의 여러 시공간에서 펼쳐졌고,[11] 수년간 무수히 많은 협업 전시가 반복됐기에 이 프로젝트 전체를 온전히 경험한 사람은 극히 드물다. 이와 유사하게 2002년 도쿠멘타 11에서 예술감독 오쿠이 엔위저는 글리상이 해석한 '크레올리테creolité (본래 유럽의 식민지 개척자, 카리브 해 토착민, 노예 출신 아프리카인, 중국과 동인도 출신 하인들의 문화가 서로 접하며 생겨난 서인도제도의 이질성을 설명하는 용어)' 개념을 이용해 5년마다 도쿠멘타가 열리는 독일 카셀에서의 전시와 더불어 세계 여러 장소에서 수많은 세미나와 콘퍼런스를 개최하는 프로젝트를 진행했다.[12] 관람객들은 이 전시 프로젝트의 전체를 관람할 수 없었고, 라고스와 뭄바이 등 콘퍼런스가 개최된 모든 도시는 비록 세계화 담론과 세계화의 힘에서 벗어나지는 못할지라도 독특한 문화와 관심사를 가진 장소로 인식됐다. 이 프로젝트에서 작품들은 이렇듯 보다 광범위해진 담론과 다양해진 주제 속에 제시됐다.

물론 이와 같은 시도들은 접근과 접근 가능성 면에서 관람객에게 상당한 좌절감을 안겨주기 마련이다. 사실 대규모 국제 전시에 관해 열린 2003년의 한 라운드테이블에서 잉카 쇼니바레Yinka Shonibare, 1962- 는 세계화 덕분에 국제적으로 인정받기 원하는 비서구권 작가들이 "주목받을 수 있는 절호의 기회"가 생겨났다고 이야기한 반면, 다른 많은 이들은 세계화를 주제로 한 전시들에서 주목받을 수 있는 조건들은 기껏해야 보통 이하의 수준이라고 비판했다.[13] 이러한 전시들에서 불투명성을 강조하는 시도들은 실상 큐레이터들의 검토만을 거칠 뿐이므로 특권, 아니 어쩌면 그보다 더 나쁘다 할 불명료함을 보여줄 뿐이다. 이러한 점에서 앞서 언급한 라운드테이블에서 프란체스코 보나미Francesco Bonami, 1955- 의 발언에 주목할

필요가 있다. 2003년 베니스 비엔날레를 감독한 보나미는 자신과 다른 비전을 가진 다수의 큐레이터를 초청해 비엔날레를 기획했다. 이에 대해 『뉴욕 타임스』 비평가 마이클 키멜먼Michael Kimmelman은 "십여 명의" 작가로 구성된 보다 작은 규모의 전시에 대한 아쉬움을 표했다. 보나미는 키멜먼의 바람에 이의를 제기하며 다음과 같이 이야기했다.

> 키멜먼은 미술관 전시를 꿈꾸고 있지만 비엔날레나 도쿠멘타는 미술관이 아니다. 사람들은 도쿠멘타와 베니스 비엔날레를 하나의 영역으로 바라보려 하지만 실상은 그렇지 않다. 마찬가지로 세계화라는 개념도 세계를 하나의 영역으로 정의하는 데 이용되지만 실상은 그렇지 않다. 세계는 분열되어 있으며, 이것이 바로 이러한 대규모 전시들이 반영해야 하는 것이다.[14]

보나미는 그의 전시가 건축가 렘 콜하스Rem Koolhaas, 1944- 의 **거대함**bigness, 즉 "건물이 건물이 아니라 다수의 기능을 지닌 다른 무언가"가 된다는 개념에서 상당한 영감을 받았다고 이야기한다. 그에 따르면 "전시도 일정 규모에 이르면 전시이기보다는 다수의 비전이 되는 것"이다.[15] 다시 말해 미술이 보다 넓은 문화적 맥락을 반영하려면 어느 정도의 불협화음, 심지어 비일관성도 감수해야 하는 것이다. 중요한 모든 것을 아우르겠다는 원칙하에 간소하게 잘 다듬어진 전시를 기획하려는 것은, 모든 대상이 각자 고유의 논리에 따라 기능하는 대신 하나의 비전을 따르게 한다는 점에서 그릇된 신념에 따른 행위일 뿐 아니라 동시대 삶의 조건을 고려할 때 전제의 오류를 범하는 셈이다.

그러나 보나미가 선택한 '다수plurality'라는 단어는 세계화를 지향하는 전시들에 내재한 위험성, 즉 실제로 이 단어가 회피하고자 하는 단 하나의 일관된 관점을 추구할 가능성을 다시금 환기한다. 이러한 점에서 미술에서의 다원주의를 검토하며 차이 속에 발생할 수 있는 동일성의 위험과 영향에 주목했던 과거의 논의들이 떠오른다. 1980년대 초 헬 포스터Hal Foster, 1955- 는 다음과 같이 주장했다. "다원주의란 바로 타자들 사이에서 타자가 처한 이와 같은 상태다. 다원주의는 사회, 성, 예술 등에서의 차이에 대한 인식을 선명히 일깨우기보다는 무차별이 계속되는 정

체된 상황, 저항이 아닌 축소의 상태로 이끈다."**16**

당시 이러한 주장은 신념과 형식 면에서 이질성을 지향하는 듯 보이는 수많은 미술 양식이 실제로는 자유시장의 단일한 이념 구조를 고수하고 있다는 생각에 기초했다. 자본이 점차 영역을 확장하고 있는 오늘날 세계화 시대를 살고 있는 우리는 〈지구의 마술사들〉전이 내포한 관점상의 딜레마가 과연 새로운 지점에 도달했는지 판단해봐야 한다. 다시 말해 이데올로기가 전시에 얼마만큼의 차이를 가져올 수 있을지, 또한 이데올로기·지정학·세계화의 맥락에서 자기 성찰적 미술의 조건을 재고한다는 비엔날레들이, 그럼에도 어느 정도까지 현대 상업의 또 다른 측면에 불과한지를 물어야 한다.**17**

도쿠멘타, 뮌스터 조각 프로젝트, 베니스 비엔날레, 아트바젤이 연달아 개최된 2007년의 '그랜드 투어Grand Tour'는 아마도 이러한 질문을 던지기에 가장 적합한 경우일 것이다. 국제 동시대 미술 시장의 정점에서 개최된 각각의 전시는 '그랜드 투어'라는 하나의 브랜드로 공동 기획되어 국제 전시와 아트페어 사이의 구분을 흐리게 하고 관광에 효과적인 방식으로 기획됐다. 실제로 최근 몇 년간 아트페어들은 작품을 주문하고, 갤러리의 전시 소재들을 가지고 테마전을 기획해줄 것을 큐레이터들에게 요청하며 비엔날레에 가까운 외관과 위상을 확립하고자 해왔다.**18** 관람자들은 마치 운동 중인 물체들 또는 자유로이 순환하는 대상들처럼 다양하게 연출된 무대들 사이를 이리저리 이동하며 자신들이 생각하는 이상적인 글로벌 전시의 모습을 보았다. (이러한 맥락에서 그랜드 투어라는 제목은 적절해 보인다. 본래 이 용어는 한 손에 스케치북을 들고 고향에서 배운 '픽처레스크picturesque'라는 개념이 무엇인지를 보여주는 풍경과 고대 유적들, 즉 차이에서의 동일성을 보여주는 예들을 찾아 나선 유럽 청년들의 여행에서 유래했기 때문이다) 그러나 영화와 같은 방식을 이용해 전시 장소를 무대처럼 꾸미고, 권미원의 표현에 따르면 "제도의 관습의 코드를 해독하고/또는 재코드화"하기 위해 역사적 사건들을 불러들였던 수많은 비엔날레를 고려할 때, 이처럼 관람자가 장소를 지나가며 관람하는 전시 형식은 여기에 국한되지는 않는 듯하다.

유사한 예를 두 가지만 들면, 먼저 2006년 베를린 비엔날레는 옛 유대인 여학교가 자리 잡은 거리의 쇠락한 건축을 전시공간으로 이용해 탄생에서 죽음에 이

르는 인생 여정의 서사를 연속적으로 보여주는 작품들을 제시했다. 또한 2008년 뉴올리언스에서 시작된 프로스펙트 비엔날레Prospect Biennial는 창설 첫해의 전시에서 수많은 작가가 허리케인 카트리나로 폐허가 된 도시의 건물들 안에서 작업했다. 둘 다에서 도시는 이미지와 같은 무언가가 되고, 그 안에 미술작품들이 놓이게 됐다.

바로 이러한 상황을 글로벌 전시 무대에서 다뤄온(또는 전달해온) 작가가 있다. 2007년 뮌스터 조각 프로젝트에서 도미니크 곤살레스-포에스터Dominique Gonzalez-Foerster, 1965- 는 1987년 댄 그레이엄Dan Graham, 1942- 의 팔각 건축물에서 그로부터 10년 후 제작된 앤드리아 지텔Andrea Zittel, 1965- 의 빙산처럼 생긴 섬들에 이르는 과거 뮌스터 조각 프로젝트의 전시 작품들을 미니어처로 제작해 비탈진 잔디밭에 배치했다. 이로써 한 동시대 작가의 새로운 작품 안에 뮌스터 조각 프로젝트 역사의 전부가 수많은 사본으로 담기게 됐다. 이 작품의 물리적 의미도 중요한데, 당시 작가가 이야기했듯 「뮌스터 이야기Roman de Münster」라 명명된 이 작품은 관람자가 "수십 킬로미터를 걸어가거나 10년씩 기다리지 않고도 한 작품에서 다른 작품으로 이동할 수 있는" 일종의 '소설'로 구상됐고,[19] 시공간은 그 구성 요소들이 한눈에 인식되는 경험 속에 붕괴됐다.

앞서 이야기한 바와 같이 오늘날의 비엔날레들은 세계화에 적극 개입한다고 하지만 실제로는 세계화 현상을 반영하는 역설적 상황에 처해 있다. 이러한 현실은 비록 양면적일지라도 상호 결속이 더욱 강화되고 있는 각 지역과 문화 간의 차이에 대한 인식을 다시 주입하고 확산할 수 있는 전술적 개입을 미술에 요구한다. 관계 속의 차이에 대한 인식이 정립되면 오늘날의 비엔날레들은 과거의 다원주의에서 벗어나고, 나아가 현재와 같이 세계화를 수동적으로 반영하는 상황을 극복할 수 있을 것이다.

주

1 Fredric Jameson in Fredric Jameson and Masao Miyoshi, eds., *The Cultures of Globalization* (Durham: Duke University Press, 1998), p. xi.

프레드릭 제임슨의 가정에 대한 상세한 논의는 다음을 참조. Pamela M. Lee, "Boundary Issues: The Art World Under the Sign of Globalism," *Artforum* 42 (November 2003), pp. 164-167.

2 여기서 '상호 관련correspondence'이라는 단어를 통해 말하고자 하는 바는 미술이 행하고 있는 작업들이 보다 광범위한 경제적 힘의 영향을 받는 동시에 이러한 힘에 영향을 주고 있다는 것이다. 이는 특정 개인·기업·정부 조직과 같은 실제 행위 주체들이 개별화된 법·정책·생산·교환·신념의 체계 등을 동원하고, 이러한 체계들이 시간이 지남에 따라 집단적·점증적으로 새로운 객관적 (또한 추상적인) 용어들의 집합을 생성하며, 다양한 개인과 실체들이 이러한 용어들에 다시 반응하는 것과 같다.

3 하트와 네그리는 "문화 비평가는 문화를 이해하기 위한 기본적인 경제 지식을 갖추어야 한다"고 주장한다. Michael Hardt and Antonio Negri, *Empire* (Cambridge, MA: Harvard University Press, 2000), pp. xiii, xvi.

4 Daniel Buren, "Cultural Limits," *5 Texts* (New York and London: John Weber Gallery and Jack Wendler Gallery, 1973), p. 52.

5 Miwon Kwon, "One Place After Another: Notes on Site Specificity," *October* 80 (Spring 1997), p. 88.

6 Okwui Enwezor, "History Lessons," *Artforum* 46 (September 2007), p. 382. 엔위저가 이와 같은 주장을 펼친 유일한 사람은 아니다. 실제 1990년대 비엔날레의 부상과 그 이후의 상황에 대한 논의들은 점차 문화적 시도의 지정학적 틀에 초점을 맞추고 있다. 이에 관해서는 다음을 참조. Elena Filipovic, Marieke van Hal, and Solveig Øvstebø, "Bienniology," *The Biennial Reader* (Bergen, Norway: Bergen Kunsthall, 2010), pp. 12-27.

7 Benjamin H. D. Buchloh, "The Whole Earth Show: An Interview with Jean-Hubert Martin," *Art in America* 77 (May 1989), p. 152.

8 Ibid., p. 153.

9 다음을 참조. "Édouard Glissant with les périphériques vous parlent," November 2002, www.pointdironie.com/in/31/english/edouard.swf. 2011. 6. 18. 접속. 도쿠멘타 11과 연계한 프로젝트에서 나온 이 글은 시인이자 이론가인 글리상의 초기 저작에서 많은 부분을 인용했다. J. Michael Dash가 번역한 이 인용문은 다음 웹사이트에서 확인할

수 있다. www. pointdironie.com/in/31/french/anglais.html.

10 Édouard Glissant, *L'Intention poétique* (Paris: Gallimard, 1997), p. 24. 이러한 맥락에서의
관찰에 관해서는 다음을 참조. J. Michael Dash, "Farming Bones and Writing Rocks:
Rethinking a Caribbean Poetics of (Dis)Location," *Shibboleths: Journal of Comparative Theory* 1 (2006), pp. 64-71.

11 필자와 오브리스트의 대화, 2011년 4월 13일.

12 에두아르 글리상의 중요성에 관한 보다 상세한 논의는 필자의 다음 글을 참조. "Une
structure plates-formes. Entretien d'Okwui Enwezor par Tim Griffin," *Art Press* 280
(2002), pp. 24-32.

13 Tim Griffin and James Meyer, "Global Tendencies: Globalism and the Large-Scale
Exhibition," *Artforum* 42 (November 2003), p. 154.

14 Ibid.

15 Ibid.

16 Hal Foster, "Against Pluralism," *Recodings: Art, Spectacle, Cultural Politics* (Seattle: Bay
Press, 1985), p. 31.

17 여기서 필자는 문화 비평가들도 기본적인 경제 지식을 갖춰야 한다는 하트와 네그리
의 지적을 재확인한다. 또한 다음 단락에서 관광과 브랜드화 측면에서 미술과 대중
상업문화와의 상호 연관은 명확히 밝혀야 한다. 현 논의가 미술제도의 현 상황을 강
조할 뿐일지라도 이 글을 통해 미술과 상업문화의 가까운 관계가 개입의 기회를 제
공한다는 사실을 알리게 되길 바란다.

18 이 주제와 관련한 보다 깊이 있는 내용은 필자의 다음 글을 참조. "Framing the
Question: The Grand Tour," *Artforum* 46 (September 2007), pp. 424-427. 이러한 동시대
미술 전시의 관광적 측면이 구겐하임 빌바오와 디아 비컨과 같이 미술기관을 '관광지'
로 삼는 개발 사업에서 비롯한 것이라 볼 수도 있다. 역사상 규모의 문제는 지리적 비
율의 문제를 상정한다.

19 Dominique Gonzales-Foerster in Brigitte Franzen, Kasper König, Carina Plath, eds.,
Sculpture Projects Muenster 07 (Münster: Landesmuseum für Kunst und Kulturgeschichte,
Münster, 2007), p. 105.

'우리'의
동시대성?

테리 스미스

Terry Smith 피츠버그 대학교 미술건축사학과 앤드류 M. 멜론 교수(동시
대 미술사 및 이론 전공). 뉴사우스웨일스 대학교 국립실험예술재단 초
빙특훈교수다. 2010년 오스트레일리아예술협회 시각예술 부문 수상자이
며, 대학예술협회 매더 상Mather Award 미술 비평 부문을 수상했다.

동시대성이란 무엇인가? 이는 현재를 어떻게 살아가야 하는가에 관한 부담스러운
질문인 동시에 당대 환경에 가장 적합한 모더니티에 대한 끊임없는 탐색이기도 하
다. 실제로 이 질문은 아시아 대부분, 라틴아메리카, 아프리카, 중동 등 세계 곳곳
에서 동시대 삶이 직면하고 있는 도전 과제들에 대한 응답을 촉구한다. 따라서 이
는 세계에 대한 질문이다. 그렇다면 이런 종류의 질문은 동시대 예술에서 어떻게
드러나는가?

이 질문에 대한 해답을 찾는 유용한 출발점은 '동시대성contemporaneity'이라는
개념이 '동시대적contemporary'이라는 단어의 뜻으로 별생각 없이 사용되는 '현대적
up-to-dateness'이라는 의미보다 훨씬 더 많은 것을 내포하고 있음을 인식하는 것이다.
이러한 측면에서 '동시대적'이라는 단어 자체의 어원은 도움이 된다.《옥스퍼드 영
어사전Oxford English Dictionary》의 네 가지 정의는 이 단어가 시간 안에 존재하는 다
양한 방식, 더불어 우리와 시간성을 공유하지만 동시에 각자 고유의 시간성을 살
아가는, 따라서 현재의 시간 안에 존재하는 기이함을 타인들과 공유하며 공존하
는 다양한 방식을 가리킴을 알 수 있다. 이러한 해설은 **다름의 직접성**을 의미하는
특정한 동시대성을 이해하기 위한 것이다. '다름difference'은 세 가지 개념으로 이해
되는데 다름 그 자체, 다른 이들과 근접한 다름, 그리고 자신 속의 다름이다. 따라
서 동시대적이라 함은 현재의 일시적인 양상들, 깊이 있는 밀도 그리고 확고한 존
재를 인정하는 방법들을 통해 견고한 현재를 살아가는 것이다.[1]

그렇다면 보다 **일반적이거나 역사적인** 의미에서 동시대성을 어떻게 이야기할 수 있을까?《옥스퍼드 영어사전》은 '동시대성'을 단순히 '동시대의 상태나 조건'이라고 정의한다. 이는 물론 장소나 시간에 상관없이 발생하며 개인, 단체, 사회 구성체 전체가 경험할 수 있는 것이다. 그러나 '동시대적'이라는 단어가 지닌 풍부한 의미를 부여해 '동시대성'을 이해한다면 전 세계에 걸쳐 광범위하게 나타나고 있는 상황을 설명할 수 있는 이 단어의 잠재력을 인식하게 된다. 이러한 상황의 두드러진 특징은 유례없는 다양성과 다름의 깊이로 점철된 세계에 전례 없이 깊게 몰두하는 경험이다. 이는 주관적인 동시에 객관적이고, 개별적이면서도 타인과 공유하는 경험이며, 누구도 피할 수 없지만 각각이 특정한 것이다.[2]

모더니티는 이제 우리의 과거다. 현재의 세계가 꼼짝달싹할 수 없는 냉전의 교착상태를 지나 어떠한 모습으로 변화되어왔는지 생각해보자. 제1, 제2, 제3, 제4세계의 구분에 따른 세계 체제가 붕괴된 상황에서 권력은 어떠한 모습으로 새롭게 정렬됐는가? 새로이 재구축된 유럽이라는 개념은 전쟁 중인 민족들을 포함하거나 적어도 기존의 경계들을 무너뜨릴 것을 약속한다. 그러나 과거 유럽의 식민 지배를 받았던 민족들이 유럽의 중심부로 이동해 민족 문화를 다양하게 변화시키면서 유럽은 내부로부터의 근본적인 변화에 직면하고 있다. 탈식민지화로 아프리카가 해방되며 다민족국가들이 우후죽순처럼 생겨났지만 대부분 엘리트 계층, 국제경제기구, 과거에 인위적으로 그어진 국경에 포함된 다양한 부족민 사이의 이해관계를 조율하는 데 실패했다. 아시아에서는 이른바 '호랑이 경제 국가들'이 강도 높은 초고속 근대화를 통해 모두를 위한 근대화의 꿈을 부활시켰다. 중국은 근대에는 상상할 수도 없었던 중앙집권적 정부와 자유시장경제 주체들 간 타협을 통해 경제와 정치 강대국으로 부상했다. 남미 대륙은 독재와 혁명의 대립기 이후 신자유주의 경제 체제를 거쳐 포퓰리즘 열풍에 휩싸였다. 한편 세계 유일의 초강대국으로 세계를 지배하려던 미국의 시도는 보기 좋게 붕괴됐고, 내부 통치 체제는 분열적 마비 상태에 빠졌다. 중동에서는 독재, 부패, 노예적 의존 상태에 반대하는 시위가 한창이다. 1989년 이후 세계화를 주도해온 거대한 힘인 견제되지 않은 신자유주의, 역사의 자기실현, 끊임없이 확장하며 전 세계로 퍼져나간 생산과 소비 구조가 해체되고 있다.

각 영역 내에서, 또한 전체로서 이 모든 변화에서 발견되는 공통점은 다름에 대한 동시대적 경험이자 비교가 불가능한 관점들의 공존, 모두의 참여를 요청하는 포괄적인 내러티브의 부재다. 이러한 면에서 볼 때 동시대성은 오늘날 세계 구도의 가장 명백한 속성으로, 문화의 다양성과 세계 정치 이데올로기의 흐름^{ideoscape}을 통해 인간과 지구의 상호작용에서부터 개인의 내면에 이르는 현재 세계의 독특한 특성들을 포괄한다. 이러한 세계의 구도는 더는 '모더니티'와 '포스트모더니티' 같은 용어로 설명될 수 없다. 현시대는 보편적인 일반화에 저항하는 매우 강렬한 이율배반들의 마찰로 형성되고, 실제로 그러한 저항을 일반화하는 것조차 거부하기 때문이다. 그렇다고 해서 실체가 없는 것은 아니다. 필자가 보기에 동시대성 내부에서 세 개의 힘이 마치 3차원 체스 게임처럼 배열되어 체스 말들을 각자의 보드에서 다른 보드로 끊임없이 이동시키며 경쟁하고 있는 것 같다.[3]

첫째는 지정학적, 경제적 차원을 지배하는 힘으로 이는 세계화 그 자체다. 세계화는 무엇보다도 탈식민지화로 인해 급증하는 문화적 이질화에 직면하여 헤게모니를 잡으려 갈망하고, 비동기적 시간성^{asynchronous temporality}의 확산 속에 시간을 제어하고자 희망하며, 천연자원과 가상 자원이 고갈되고 있다는 증거가 확대되고 있음에도 이를 계속해서 착취하려 열망하고 있다. 둘째는 시민권, 정부 권한, 지역 정치와 같은 사회 구성 차원에서 작용하는 힘이다. 이는 민족, 계층, 개인 간의 극명한 불평등으로 국가, 이데올로기, 종교의 지배 열망은 물론 해방에 대한 끈질긴 희망을 위협하고 있다. 셋째는 타자와의 대면을 통해 자아가 형성되는 문화의 차원이다. 이 차원에서 우리 모두는 어디서나 모든 정보와 이미지를 즉각적으로 소통할 수 있는 **즉시성**^{immediation}에 점차 종속되고 있다. 달리 말해 스펙터클한 사회, 이미지 경제, 재현의 체제로 표상되는 정보의 가상세계^{infoscape}에 과도하게 빠져들고 있다. 이러한 아이코노미^{iconomy} 또는 글로벌 커뮤니케이션 시스템은 고도로 전문적이고 폐쇄적인 지식 공동체, 민감한 주제들, 만연한 근본주의와 근심 가득한 국가기구들의 활동에 의해 유지되고 있다. 그리고 동시에 이러한 요소들로 인해 지속적으로 분열되고 있다.

세계화, 자유시장경제, 중앙집권적 국가, 국제 협약, 비정부기구, 합법경제 또는 지하경제, 반체제 운동들 간의 협력과 같은 '글로벌 플레이어들' 중 어느 것도 단

독으로 또는 힘을 합쳐 이러한 이율배반을 생산적인 긴장 속에 유지시키기는 어려워 보인다. 특히 기후변화가 인간의 개발과 지구의 자연 진화 간에 암묵적인 생태계약이 깨져버렸을 수 있다는 신호를 보내고 있는 상황에서는 더더욱 불가능하다. 전 지구적인 각성과 행동은 현 상황에서 가장 시급한 사항이 됐다. 동시대 예술가들은 이러한 전반적인 상황에 어떻게 대처하고 있는가?

동시대성과 예술의 기원

2006년 장-뤼크 낭시Jean-Luc Nancy는 한 강연에서 본래 강연의 주제로 의뢰받은 '동시대 예술Contemporary Art' 대신 '오늘의 예술Art Today'을 제목으로 선택한 이유를 설명하며 강연을 시작했다.[4] 그는 평범한 이유들을 열거했는데, 동시대라는 개념을 사용할 수 없는 각각의 이유는 다음과 같다. 첫째 동시대 예술은 여전히 형성 중인 예술사의 한 범주다. 둘째, 일상 언어에서 '동시대'는 지난 20년 또는 30여 년간을 뜻한다. 셋째, 동시대 예술은 오늘날 동시대 예술 이전의 방식으로 제작되고 있는 작품은 제외하기 때문에 현재의 모든 예술을 포괄할 수 없다. 마지막으로, 동시대 예술이 예술의 종류를 명명하는 데 사용될 때 실천에 기반을 둔 (조형)예술의 전통적인 범주뿐 아니라 '퍼포먼스아트' 같은 보다 최신의 예술 범주를 '침해'한다. 이러한 혼란 속에서 "우리가 한때 극사실주의, 큐비즘, 심지어 '신체미술'이나 '대지미술' 등을 설명하던 방식으로 특정한 미학적 양상을 분류하지 못하고, 단순히 '동시대'라고만 명명할 수 있는 범주를 채택하게 된 예술사적 상황은 어떻게 탄생하게 된 것일까?"[5]

낭시는 이러한 혼란을 동시대 '사상'의 우매함을 보여주는 지표로 취급하려 하지는 않았다. 또한 일반 문화에서처럼 예술에서도 최신의 것만 소비하려는 사람들의 무분별한 현대 중심주의적 사고의 승리를 보여주는 증거로 간주하지도 않았다. 대신 동시대성의 기원으로 바로 화제를 돌렸다.[6] 모든 예술작품은 제작되는 순간, 제작되고 있다는 **바로 그 이유로** 같은 순간에 제작되는 다른 작품에 대해 동시대적이다. 또한 일반적인 의미에서 자신이 제작된 시대에 대해 동시대적이다. 따라서 모든 예술작품은 작가나 관람객으로 하여금 "동시대 세계가 특정하게 형성되

는 것, 즉 세계 속에서 자기에 대한 특정한 인식이 형성되는 것"을 느끼도록 한다. 이때 "세계의 의미는 이러한 것이다"라는 식의 이념적 선언이라기보다는 암시적으로 가능성들을 구체화하는 방식, 즉 "인식·식별·감정의 순환을 허용하지만, 그것들에 하나의 결정적 의미를 부여하지는 않는 방식으로" 작동한다.[7] 그리하여 낭시는 작품의 모티브가 된 기독교적 내용보다 더 많은 것을 우리에게 선사해준 조토Gitto di Bondone, 1266-1337, 미켈란젤로Michelangelo di Lodovico Buonarroti Simoni, 1475-1564, 카라바조Michelangelo da Caravaggio, 1573-1610 같은 예술가들과 피카소Pablo Picasso, 1881-1973, 세잔Paul Cézanne, 1839-1906, 브란쿠시Constantin Brancusi, 1876-1957, 프루스트Marcel Proust, 1871-1922 같은 세속적인 예술가들을 자신들이 살던 시대의 현실을 예술을 통해 초월한 대표적인 예술가들로 꼽았다. (예술가로서) 그들 자신이자, 그들이 창조한 세계는 "매 순간 세계를 그 자체에, 세계의 가능성에 개방한다."[8] 이러한 세계는 매우 분명한 메시지를 전달하며 "의미들을 부가하는" 예술작품들과 대조를 이룬다.[9]

하이데거Martin Heidegger, 1889-1976가 보여주었듯, 예술작품 안에서 그리고 예술작품에 의해 창조되는 세계는 동시대성만큼이나 예술의 근본을 이룬다. 그렇다면 '동시대 예술'이라 명명된 유형의 예술은 무엇이 그리 특별한가? 또는 세계적인 관점에서 동시대 예술작품들은 어떤 특질을 보유하고 있는가? 낭시는 이 질문에 대한 첫 번째 답으로 다음과 같이 이야기한다. "동시대 예술은 무엇보다도 하나의 질의 형식을 개시했다고 볼 수 있다."[10] 낭시 외에도 (모더니즘 작가들의 주관적인 충동이나 전환기 후기 모더니즘 미술의 명제적 성격과 대조를 이루는) 질의를 제기하는 동시대 예술가들의 제스처를 강조한 사람들이 있다. 그러나 질의라는 형식만으로는 충분하지 않다. "아마도 질의로는 하나의 세계 또는 의미가 오로지 질문에 의해 불안하게, 때로는 고통스럽게 순환되는 세계를 온전히 형성할 수 없다. 그것은 어렵고, 깨지기 쉬우며, 불안정한 세계다."[11]

우리는 이러한 용어들을 통해 낭시가 오늘날 세상 속에서 존재하기 위한 광범위한 조건에 예술실천을 덧붙일 것이라고 기대할 수 있다. 그러나 그는 이러한 노선을 취하는 대신, 먼저 "오늘날의 예술은 무엇보다도 '예술이 무엇인가?'를 묻는 예술"이라고 제안하는 (반대의) 노선을 시도한다.[12] 이는 뒤샹Marcel Duchamp, 1887-1968에 의해 시작된 개념주의의 핵심 질문으로, 피카소와 마티스Henri Matisse, 1869-

1954가 시도한 형식적이고 구상적인 작업과는 대조를 이룬다. 뒤샹의 이 같은 시도는 1970년대 개념미술 작가들로 이어졌으며, 1990년대 YBA Young British Artists 작가들에 의해 대중에 대한 도발로 나타났다. 낭시는 이를 보여주는 극명한 예로 소셜 미디어에 능숙한 모든 사람이 예술과 유사한 행위를 실천하고, 모든 예술가가 그러한 행위와 사실상 구분되지 않는 예술을 만들어내고 있는 오늘날의 상황을 들지는 않는다. 사실 질문은 거꾸로 됐다. "오늘날 예술이 아닌 것은 무엇인가?"[13]

그러나 낭시는 뒤샹의 레디메이드는 작가가 예술이라 부르기 전까지 예술로 간주되지 않는 것과의 만남이라는 이례적인 해설을 제시했다. "예술의 문제는 어떠한 예비적 형식도 주어지지 않는 형식들의 형성이라는 문제로 명확히 제기된다."[14] 여기서 그가 말하는 '예비적 형식'은 칸트 Immanuel Kant, 1724-1804의 철학에서 감성을 앞서고, 감성을 가능하게 하는 비감성인 '스키마 schema'를 의미한다. 그는 피카소의 「게르니카 Guernica」1937가 18세기 후반부터 유행한 장엄 양식으로 그려진 마지막 역사화라는 주장을 펼치며 동일한 논리를 전개한다. 이러한 고찰을 통해 낭시는 결과적으로 의미 자체가 위기에 봉착했다는 함의를 도출했다. 여기서 위기란 푸코 Michel Foucault, 1926-1984와 리요타르 Jean François Lyotard, 1924-1998가 각각 포스트휴먼, 포스트모던인 현상으로 인식한 바다. "종교적이든 정치적이든 간에 미학적인 위대한 스키마와 통제 이념들"의 갑작스러운 부재는 예술 형식을 발생시키는 토대인 예술의 "기반"을 제거한다. 따라서 동시대 예술은 "형태가 없는 상태"로부터 시작된다.[15]

여기서 낭시를 강조하는 이유는, 필자가 포스트모더니티를 거쳐 동시대성에 이르는 모더니티 이후의 세계사적 변화라 보는 것의 핵심 요소들과 이러한 요소들이 예술 제작에 미치는 영향을 그가 밝히고 있기 때문이다. 하지만 세계 구도의 획기적인 변화와 동시대 예술의 질의적 특성 간에 명확한 연결점을 목격한 낭시는 "우리로 하여금 세계의 창조와 직접적으로 소통하게 하는" 근본적 **제스처**로서의 예술에 관한 자신의 핵심적인 신념들로 후퇴한다.[16] 낭시는 예술을 위한 예술도 종교나 정치 또는 윤리적인 목적을 위한 예술도 옹호하지 않으며, 존재를 나타내고 이를 통해 세상을 창조하는 행위로서의 예술을 찬양한다. 그는 다음과 같은 발언을 통해 오늘날 예술에서 동시대성의 정의에 가장 근접하게 다가갔다. "동시대성

의 신호는 바로 다음을 알려주는 것이라 할 수 있다. 즉, 예전과 마찬가지로 세계를 창조할 가능성이 항시 존재하며, 이 가능성은 우리에게 세상을 열어준다." 그는 이러한 주장을 프랑스인들이 '세계화'를 이야기할 때 유럽·미국 중심의 경제적, 지정학적 도식 체계를 바탕으로 하는 'globalization'보다는 관련된 모든 사람에 의한 세계 창조와 의미의 순환을 가리키는 'mondialisation'이라는 용어를 선호하는 현상과 결부시킨다.[17]

단 한 번의 강연이라는 제한된 틀 안에서 동시대 예술이 보다 광범위한 동시대 환경과 어떻게 연결되는지를 간단하게라도 살펴볼 수 없다면, 예술적 창조성과 형이상학적 현존에 대한 핵심적인 통찰을 이러한 질문에 집중한 낭시의 단도직입적인 접근법을 높이 평가해야 한다. 특히 우리는 뒤샹의 제스처와 그의 뒤를 이은 수많은 예술가의 제스처에서 "예술의 문제는 분명 어떠한 예비적 형식도 주어지지 않는 형식들의 형성이라는 문제로 명확히 제기된다"는 낭시의 인식이 유용함을 확인할 수 있다. 이러한 명제는 피상적인 수준에서 포스트모더니즘의 주문呪文이었다. 그렇지만 예술 형식이 기원하는 보다 깊은 단계에 이를 적용할 수 있음을 인식할 때 이 명제가 오늘날의 예술 제작에 관한 보다 뚜렷하고 확정적인 하나의 사실을 가리키고 있음을 알 수 있다. 즉 예술가들은 세계화, 탈식민지화, 근본주의 같은 거대 체계들이 세계 패권을 위해 다투는 세계 정세 안에서 형식을 생성하는 기반들을 모색한다. 그렇지만 이들은 모던 또는 반모던anti-modern적인 세계 구도를 가정하므로 결국 실패하게 된다. '우리에게 세상을 열어주는 데' 전념하는 동시대성에서 이러한 권력이 과거의 모습 그대로 남아 있게 하는 시공간 영역은 존재하지 않는다.

예술계가 바라보는 '동시대'

이와 같은 철학적 사색이 예술계의 담론 가운데 반향을 일으키고 있는가? 유감스럽게도 최근 수십 년 동안 부상한 동시대 예술은 이러한 핵심 문제에 참여하기를 꺼렸다. 2010년 『옥토버October』지가 배포한 '동시대성'에 대한 설문지는 '동시대성'이라는 근본적으로 이론화되지 않은, 사실상 텅 비어 있지만 핵심적인 가치가 오

늘날 미술계 구석구석으로 확산되고 있는 동시대 예술과 기이하게 결합하고 있음을 지적한다.[18] 대부분의 응답자는 이렇듯 현재의 예술실천과 이론이 봉착한 교착상태가 무력화를 초래한다고 개탄했지만 여전히 그러한 상황에 머물렀다. 이에 따라 『옥토버』지의 필진은 현장의 사고방식에 광범위하게 퍼져 있는 무기력증을 고찰했다. 동시대 예술에 대한 일반화를 시도할 때, 흔히 저명하고 성공적인 고가의 예술작품을 오늘날 제작되고 있는 모든 예술을 대표하는 것으로 선택해 찬사를 덧붙인다. 그러고는 이를 심각한 문화적 공백과 예술적 타락의 증거라며 강력하게 비판하거나 그 사이를 오락가락하는 입장을 취한다. 종류, 의도, 형식, 효과 면에서 이와 다른 예술은 그렇듯 악의적이면서도 탁월한 속임수에 다소 못 미치는 것으로 여겨진다. 이러한 접근 방식은 환원주의적 단순화의 덫에 빠져 있다. 물론 데이미언 허스트Damien Hirst, 1965- , 제프 쿤스Jeff Koons, 1955- , 무라카미 다카시村上隆, 1962- 같은 예술가들은 정말로 그들 주인의 취향에 딱 맞는 일종의 자본주의적 리얼리즘을 제공하고 있는 것이 사실이다. 그러나 허스트는 적어도 죽음과 대량살육 기계로서 의료 산업의 본모습을 신랄하게 드러내고, 무라카미는 누구보다 성공적으로 전후 일본 문화에 팽배한 정체된 청소년기에 대한 비판을 대중화했다.

설문지의 응답자 가운데 일부는 보다 건설적인 접근을 시도했다. 예이츠 매키Yates McKee는 강의를 통해 정치적 예술의 실제 효과를 다루려는 노력을 자세히 설명했다.[19] '얼터모더니즘Altermodernism'에 대한 니콜라 부리요Nicolas Bourriaud, 1965- 의 일반화된 포괄성 개념에 반대하며, 큐레이터 오쿠이 엔위저Okwui Enwezor, 1963- 는 '비주류' 예술 생산 지역에서 벌어지는 모더니티와 동시대성 간의 상호작용을 보여주어야 한다고 역설했다.[20] 알렉산더 알베로Alexander Alberro는 예술을 예술사적 시각에서 더 큰 그림으로 인식하는 보기 드문 시도를 했다. 그는 1989년의 냉전 종식, 문화적 가치관의 세계화, 통합 전자커뮤니케이션의 확산, 신자유주의 경제의 우세는 예술계에서 이른바 '동시대'라고 알려지게 된 새로운 시대의 부상을 알리는 신호라고 주장했다.[21]

뉴욕에서 비영리 공간을 운영하는 도서출판연합이자 온라인 저널인 『이-플럭스e-flux』는 활동 자체가 창립자인 안톤 비도클Anton Vidokle, 1965- 의 예술작품으로 받아들여진다. 『이-플럭스』의 편집부는 이용자가 동시대 예술에 대한 위키wiki 자

료실을 탐색할 수 있는 간단한 메뉴를 만들려 했는데, 이들의 시도는 처음부터 동일한 문제에 봉착했다. 편집부는 두 호를 발행하며 "동시대 예술이 여전히 불완전할 수 있음을 인정하고, 또한 동시대 예술이 하나의 중심 논리나 확정된 담론의 틀 안으로 흡수하지 않고도 수많은 서사와 궤적을 담아낼 수 있는 복잡한 능력을 가질 수 있음을 단언하는 방식으로—적어도 동시대 예술이 역사적 서사와 우리가 거부하게 될 배제의 논리를 형성하기 전에—최근의 활동들을 훑어보고 역사화하는 고유의 기준"을 확립하려 모색했다. 그들이 깨달은 바는 다음과 같다. "우리는 동시대성에 접근하는 확연히 다른 두 가지 방식을 보고 있다. 하나는 이미 제도화됐고, 다른 하나는 여전히 정의하기 어렵다."[22]

쿠아우테목 메디나Cuauhtémoc Medina, 1965- 는 『이-플럭스』 제12호의 첫 번째 에세이 「동시대성-열한 편의 논문Contemp(t)ory: Eleven Theses」[23]에서 현재 동시대 예술의 핵심에 자리 잡은 이와 같은 일시적 불일치를 뛰어나게 포착했다. 대부분의 글은 다음과 같은 간명한 명제 형식을 취하고 있다. "동시대 예술계의 제도, 미디어, 문화구조들이 정치, 사회적 급진주의의 마지막 피난처가 됐고⋯ 또한 자본주의적 하이퍼모더니티hypermodernity의 비판적 자의식으로 기능하는 것은 우연의 일치가 아니다."[24] 이와 같은 위태로운 이중성으로 인해 메디나는 "급진주의와 공식 예술계의 비평을 동시에 채택하고 있는 현실에 개탄하는 이론주의자들"에 반기를 들고, 대신 "우리의 임무는 과거와 미래의 필연적인 결탁으로 보이는 유토피아가 현시대의 이데올로기에 의해 종말을 맞이하지 않도록 보호하는 것"이라고 주장한다.[25] 이 주장은 보리스 그로이스Boris Groys, 1947- 의 핵심 정서와 유사하다. 그로이스는 「시대의 동지Comrades of Time」[26]에서 제목을 통해 '동시대적contemporary'이라는 의미의 독일어 'zeitgenössisch'에 대한 말장난을 시도하며 당혹스러운 논리를 이끌어냈다. 그에 따르면 유럽이 공산화 프로젝트를 포기한 후 우리는 "과거를 반복하며 어떠한 미래도 없이 스스로를 복제하고 있는 듯한" 저주받은 시대를 부양해야 한다.[27] 전 세계적으로 소셜 미디어에 몰두한 수백만 명이 만들어내는 유사 예술활동들은 이렇듯 극도로 무의미한 상태를 드러내 보인다. 반대로, 시간에 기반을 둔 동시대 예술은 시간의 결핍을 시간의 과잉으로 변환하고 스스로를 협력자, 즉 시대의 동지이자 진정한 동-시대성con-temporary으로 제시한다.[28] 그로이스는 프랑시

스 알리스Francis Alÿs, 1959- 의 작품을 예로 들었다. 그런데 아마도 『이-플럭스』의 또 다른 기고자로 이 문제를 전형적으로 다루고 있다고 생각되는 락스 미디어 컬렉티 브Raqs Media Collective를 언급할 수도 있었을 것이다. 락스 미디어 컬렉티브의 에세이 에서 필자가 가장 좋아하는 구절은 다음과 같다. "어떻게 놀랄지에 대해 호기심이 없는 동시대성에는 우리의 시간을 투자할 가치가 없다."[29]

이와 같은 통찰력이 동시대의 상황 속에서 예술의 역할, 위치, 잠재성에 대한 보다 더 일반적인 가정을 구축하는 데 도움을 줄 수 있을까? 바로 **이 시간, 이러한 시간들**의 '안'과 '밖'에 **동시에 존재한다**는 느낌이 동시대성의 본질이다. 이런 종류 의 '시간/공간', 즉 시간 안에 존재하는 공간은 항상 작가들의 지대한 관심사가 되 어왔다. 그 안에서 우리는 시간성과 역사적인 결과 속에 함입된 동시에 또한 어느 정도 어슴푸레하게 동떨어져 있다는 사실을 인식한다. 모던 아트는 이러한 공간을 상상할 수 있고 피할 수 없는 미래라는 이름으로 과거 및 과거의 수많은 구체적인 사건과 대치시키며 주요 주제로 다뤄왔다. 이 공간은 앞서 언급한 시대의 조류 속 에서, 그리고 그 사이에서 활동하는 동시대 예술가들의 핵심 주제이기도 하다. 터 시타 딘Tacita Dean, 1965- , 크리스천 마클리Christian Marclay, 1955- , 빌 비올라Bill Viola, 1951- , 존 모언줄John Mawurndjul, 1952- , 윌리엄 켄트리지William Kentridge, 1955- , 아이작 줄리언Isaac Julian, 1960- , 스티브 매퀸Steve McQueen, 1969- , 에밀리 야시르Emily Jacir 등 무수히 많은 작가가 이 주제를 다루고 있다. 그러나 필자는 과거-현재-미래라는 삼각 구도가 더는 시간성을 지배하지 않는다고 본다. 왜냐하면 동시대성은 되살아 난 수많은 과거와 우리가 소망했던 미래를 그 다양성 안에 담고 있기 때문이다. 우 리는 이들 모두를 선명한, 혹은 적어도 가능한, 현재로 살아가고 있다.[30]

필자는 앞에서 동시대성의 개념을 통해 세 가지 이율배반적인 힘 사이에 존재 하는 마찰이 분열적인 방식으로 현 세계의 (무)질서를 형성하는 것을 볼 수 있다 고 주장했다. 필자는 이러한 힘들이 예술 현장에도 동일한 방식으로 존속하고 있 다고 보았다. 따라서 오늘날 예술계에서 성격, 규모, 범위 면에서 서로 매우 이질적 인 세 가지 광대한 조류를 확인할 수 있었다.[31] 이들은 1950년대 이후 독특한 형 태를 취했다. 첫 번째 조류는 모더니티의 중심지였던 유럽과 미국의 대도시들 그리 고 이들과 밀접한 관련이 있는 사회와 하위 문화에서 우세하며, 주로 모더니즘 미

술사조의 양식을 계승한다. 두 번째 조류는 옛 식민지들과 유럽의 주변부에서 시작해 세계 각지로 퍼진 정치, 경제적 독립운동에서 기원한다. 이 조류의 특징은 무엇보다도 이데올로기와 경험들의 상충이다. 그 결과 예술가들은 지역의 문제와 전지구적 문제들 모두에 우선순위를 두고 이들을 작품에서 다룰 시급한 주제로 삼는다. 한편, 제3의 조류 속에서 작업하는 예술가들은 자신들이 개인적으로 느끼지만 날로 네트워크화하는 세계를 통해 타인들, 특히 같은 세대의 타인들과 공유하는 관심사를 탐구한다. 종합해보면 이러한 흐름이 지난 20세기의 동시대 예술을 구성했으며, 예측할 수 없는 전개와 급변할 듯 불안한 상호작용을 통해 계속해서 21세기 초의 예술을 형성하고 있다.

주

1 '동시대성이란 무엇인가'에 대한 아감벤의 대답은 철학자, 시인, 과학자, 예술가들이 경험한 동시대성을 강조한다. 아감벤은 예술가들이 동시대성의 본성을 가장 잘 이해할 수 있다고 본다. 「조르조 아감벤, 동시대성에 관하여Giorgio Agamben on contemporaneity」라는 제목으로 온라인에 게시된 이 글의 이탈리아 출판 당시 제목은 Che cos'è il contemporaneo?이며, 영어로는 What is the Contemporary?에 해당한다. 온라인 게시글, 이탈리아어 원문과 영문 번역본은 각각 다음에서 확인할 수 있다. www.youtube.com/watch?v=GsS9VPS_gms&feature=related; Giorgio Agamben, Che cos'è il contemporaneo? (Rome: Nottotempo, 2008); Giorgio Agamben, What is an Apparatus? And Other Essays (Stanford: Standford University Press, 2009), pp. 39-54.

2 다음을 참고. Terry Smith, Nancy Condee, Okwui Enwezor, eds., Antinomies of Art and Culture: Modernity, Postmodernity and Contemporaneity (Durham: Duke University Press, 2008).

3 '소프트 파워soft power'라는 용어의 창시자인 조지프 나이Joseph Nye Jr., 1937- 는 최근 이 용어를 이용해 오늘날 세계의 군사, 경제, 문화적인 힘의 분포를 설명했다. 다음을 참고. Joseph Nye Jr., The Future of Power (New York: PublicAffairs, 2011).

4 Jean-Luc Nancy, "Art Today," lecture Accademia di Brera, Milan, 2006; "L'arte, oggi," in Federico Ferrari, ed., *Del contemporaneo* (Milan: Bruno Mondadori, 2007); 이 글은 다음 저널에도 게재됐으며, 본문은 다음의 서지정보를 인용했다. Journal of Visual Culture 9: 1 (April 2010), pp. 91-99.

5 Nancy, "Art Today," op. cit., p. 92.

6 특히 다음을 참고. Jean-Luc Nancy, *The Birth to Presence* (Stanford: Stanford University Press, 1993).

7 Nancy, "Art Today," op. cit., p. 92.

8 Ibid., p. 93.

9 Ibid., p. 96.

10 Ibid., p. 94.

11 Ibid., p. 94.

12 Ibid., p. 94.

13 다음을 참고. Boris Groys, *Going Public* (Berlin: Sternberg Press, 2010). 특히 주석 28번 과 다음 글을 참고. "Comrades of Time," pp. 84-101.

14 Nancy, "Art Today," op. cit., p. 94.

15 Ibid., p. 95.

16 Ibid., p. 99.

17 Ibid., p. 98.

18 "Questionnaire on 'the contemporary': 32 Responses," *October* 130 (Fall 2009), pp. 3-124.

19 Ibid., pp. 64-73.

20 Ibid., pp. 33-40.

21 Alex Alberro, "Periodising Contemporary Art," in Jaynie Anderson, ed., *Conflict, Migration and Convergence, The Proceedings of the 32nd International Congress in the History of Art* (Melbourne: Miegunyah Press, 2009), pp. 935-939. 알베로의 글은 다음 저널에도 실렸 다. *October* 130 (Fall 2009), pp. 55-60. 모던 아트 담론에서 '동시대' 개념의 기원에 관 심이 있는 독자는 필자의 다음 글을 참고. Terry Smith, "The State of Art History: Contemporary Art," *Art Bulletin* XCII: 4 (December 2010), pp. 366-383.

22 "What is Contemporary Art?"라는 제목으로 『이-플럭스』 제11호 (2009년 12월, www.e-flux.com/journal/issue/11)와 제12호 (2010년 1월, www.e-flux.com/journal/issue/12)에 실린 이 글은 책으로도 출판됐다. Julieta Aranda, Brian Kuan Wood, and Anton Vidokle, eds., *What is Contemporary Art?* (New York: Sternberg Press, 2010). 창립자 안톤 비도클과 다른 이들의 예술작품으로서의 『이-플럭스』에 관하여는 다음을 참고. Anton Vidokle, *Produce, Distribute, Discuss, Repeat* (New York: Lukas & Sternberg, 2009). 한편 베를린에서는 동일한 질문이 다음 저널을 통해 제기됐다. "13 Theses on Contemporary Art," *Texte zur Kunst* 19: 74 (June 2009). 또한 저널에 앞서 다음 서적에서 먼저 제시됐다. Jan-Erik Lundström and Johan Sjöström, *Being Here. Mapping the Contemporary. Reader of the Bucharest Biennale 3*, 2 volumes, special issue of Pavilion 12 (2008).

23 Cuauhtémoc Medina, "Contemp(t)ory: Eleven Theses," *e-flux* 12 (January 2010), at www.e-flux.com/journal/contemptorary-eleven-theses/.

24 Ibid., pp. 19-20.

25 Ibid., p. 21.

26 Boris Groys, "Comrades of Time," *e-flux* 12 (January 2010), www.e-flux.com/journal/comrades-of-time/.

27 Ibid., p. 28.

28 Ibid., p. 29.

29 Raqs Media Collective, "Now and Elsewhere," *e-flux* 12 (January 2010), p. 47, www.e-flux.com/journal/now-and-elsewhere.

30 현대 중심주의적 사고를 비판하는 입장에서, 이러한 생각이 397년 히포Hippo에서 저술된 성聖 아우구스티누스의 《고백록》 제10권과 11권에 생생히 나타나 있음을 기억할 필요가 있다. 또한 《고백록》에 대한 훌륭한 입문서인 다음 책의 제7장과 8장도 참고. Garry Will, *Augustine's Confessions, A Biography* (Princeton: Princeton University Press, 2011).

31 필자는 최근 여러 출판물을 통해 이 문제를 다뤄왔다. 하나의 예로 다음을 참고. Terry Smith, *What is Contemporary Art?* (Chicago: University of Chicago Press, 2009); 이 질문

에 대한 나의 대답에 관해서는 다음을 참고. *October* 130 (Fall 2009), pp. 46-54; Terry Smith, *Contemporary Art: World Currents* (Upper Saddle River, NJ: Pearson/Prentice Hall, 2011).

동시대의 역사성은
지금이다!

장-필리프 앙투안

Jean-Philippe Antoine　파리 제8대학교 미학 및 동시대 미술 이론 교수.
이미지, 기억의 사회적 구축, 근대적 개념의 미술과 관련한 연구를 진행
한다. 최근 저서로《20세기를 가로지르다. 요제프 보이스, 이미지와 기억
La traversée du XX^e siécle. Joseph Beuys, l'image et le souvenir》2011이 있다.

동시대 역사라는 프로젝트는 아마도 모순적으로 보이기 쉬울 것이다. 역사가들이 취해야 하는 주제로부터 일정 거리는 물론, 현재를 분석하려는 시도에 결부되는 비판적 긴급성과 잠정성 사이에 놓여 있기 때문이다. 예술에서는 부가적인 뒤틀림이 더해진다. 여기에서 '**동시대**contemporary'라는 단어는 현재 제작되고 있는 특정 예술작품을 지칭하는 것이 아니다. 이는 작품을 만드는 제작자들과 관람자들이 '우리 시대의 예술'로 여기는 수많은 예술실천, 오브제, 사건을 시간상으로 엄밀히 우리와 같은 시대에 존재하지만 동시대 예술로 여겨지지 않는 다른 작품들로부터 구분해 지칭하는 용어다. 가치들에 둘러싸여 특정한 예술 장르가 되도록 끊임없이 위협받는 제한적인 '동시대성'의 개념과 연대기적으로 모든 것을 포괄하는 '지금now'이라는 두루뭉술한 표현 사이의 간극은 동시대성과 역사성이 동일한 예술 용어의 양면이 되어버린, 보다 광범위한 상황을 보여주는 징후다.

* * *

예술, 동시대, 현재 그리고 과거 사이의 이러한 관련을 처음으로 간파한 이는 18세기 후반의 프리드리히 실러Friedrich Schiller, 1788-1805다. 그는 예술가와 그의 시대 사이의 관계가 이상하게도 시의적절하지 못하다고 보았다. 실러는 자신이 "세기의 시민"으로서 글을 썼다고 주장했고, 실제 그의 에세이는 프랑스혁명의 긴박한

상황을 토대로 썼다.¹ 그러나 그는 "시대의 아이"로서 예술가는 현 순간에 동화되기를 거부해야 한다고 주장했다. 실러에 따르면, 예술가는 "낯선 구조물eine fremde Gestalt"로 남아 자기 작품의 기이함이 과거, 고대, 심지어는 미지의 시대도 기억하게 하는 것으로 대중에게 보이도록 해야 한다. 그러나 이러한 상황에 대한 인식은 새로운 문제를 제기한다. 만일 예술가와 그의 작품이 현재의 욕구와 취향에 완전히 흡수되지 않는다면 **그들은 어떠한 시간의 영역에 속하는 것일까?**

고고학적 발굴 성과, 달리 말해 되살아난 과거의 흔적에 자극을 받은 실러와 그의 동시대인들은 살아 있는 사람들 사이에 존재하는 유령과 같은 모습으로 고대를 재창조함으로써 이 질문에 답했다. 그리스와 로마인들의 미감과 정치를 모방해 그들에게 다가가려는 시도는 실러의 시대에 수차례 반향을 일으켰다. 그러나 그와 함께 퍼져나간 것은 그리스·로마인들과 완전히 같아질 수 없고, 회복할 수 없는 시차를 극복할 수 없다는 불가능성에 대한 인식이다. 고전적인 고대의 몰락에 대한 요한 빙켈만Johann Joachim Winckelmann, 1717-1768의 인식 변화는 그의 《고대 미술사 History of Ancient Art》 마지막 페이지에 잘 나타나 있다.

후에 예술사가들에 의해 구축된 '신고전주의'라는 용어가 암시하듯, 혹자는 이러한 발전이 이미 중세에 시작됐고 르네상스와 함께 최고조에 이르렀던 고전적 고대를 되살리려는 일련의 시도가 또다시 반복된 것에 지나지 않는다고 여길지 모른다. 그러나 이러한 인식은 신고전주의와 함께 본격적으로 시작된 것으로, 포괄적이고 몰역사적인 과거에서 골라낸 역사적 시대들과의 특별한 연결고리를 통해 동시대성을 정의하려는 시도를 간과하는 결과를 가져오게 된다. 고대 후기와 중세는 이로써 재발견되고 낭만주의에 의해서 되살아났는데, 이는 이들의 순차적인 순서 때문이 아니라 초기 산업사회의 순수한 현재로 흡수되지 않도록 저항하는 데 유용한 도구들을 제공했기 때문이다. 명백한 차이들이 존재함에도 아프리카 가면에 대한 큐비즘 작가들의 사랑과 오하이오 계곡의 인디언 언덕에 대한 바넷 뉴먼 Barnett Newman, 1905-1970의 관심은 거대하고 무한한 과거의 특별한 순간들을 되찾아오려는 차용appropriation의 제스처를 보여주는 동일한 두 가지 예에 지나지 않는다. 혹자는 오늘날 많은 예술가에게 모더니즘이 정당한 영감의 원천과 표현의 어휘로건 들러리로건 간에, 18-19세기의 고전주의와 유사한 역할을 하고 있다는 매우 이

성적인 주장을 펼칠지 모른다. 여기서 누군가는 모던 건축을 영화적으로 재발명하는 마크 루이스Mark Lewis, 1961- 나 터시타 딘Tacita Dean, 1965- 의 작업을, 또는 게르하르트 리히터Gerhard Richter, 1932- 의 '추상회화'가 모더니즘의 추상을 패러디하는 방법을 떠올릴지 모른다. 그러나 이러한 상황을 가장 잘 인식한 것은 아마도 몇 해 전에 『도쿠멘타 12 매거진Documenta 12 Magazine』의 편집자들이 제기한 '모더니티는 우리의 고대인가?'라는 질문인 것 같다.[2]

18세기 후반이 이러한 신생 양식을 위한 초기 응집점을 제공했다면, 그에 대한 이론적 인식이 발전하는 데에는 더 오랜 시간이 소요됐다. 19세기 후반 오스트리아의 예술사가이자 이론가인 알로이스 리글Alois Riegl, 1858-1905은 이러한 발전을 최초로 온전히 인식하고 그 결과를 평가한 공이 있다고 볼 수 있다. 예언적 성격을 지닌 저서 《근대의 기념물 숭배The Modern Cult of Monument》1903에서 리글은 근대 서구 사회에서 나타난 과거에 대한 태도 변화를 지적했다. 그 변화의 배경은 역사 개념의 발전으로, 르네상스 시기에 이르러 역사는 왕자와 지배자들에게 바람직한 남자의 면모와 행동의 모범을 보여주기 위한 연대기로 존재하던 중세적 지위를 벗어버리고 서서히 발전해왔다. 오늘날 역사는 기억될 만한 가치가 있다고 여겨지는 사건들의 기록으로 여겨진다. 사건들은 되돌릴 수 없게 사라졌고 결코 되돌아오지 않을 것이기 때문이다. 역사는 스스로를 반복하지 않을 것이다.

리글이 묘사한 엔트로피의 영역에서, 과거 사건의 흔적은 아무리 사소할지라도 잠재적으로 역사 연구의 대상이 된다. 반면, 이러한 잠재성의 현실화 여부는 **현재의 입장에서 평가할 때** 사건이 지닌 희소성, 아름다움, 공포 또는 특이성에 달려 있다. 대상, 사건, 사람, 사회 집단, 기간, 양식들은 (실제로는 최근의 것일지라도) 전 세계적으로 **오래된 것**ancientness이라 인식되는 역사적 지위를 얻고자 경쟁한다. 그리고 오래됨에 대한 평가는 특정한 대상을 현재의 평범함과는 다른 기이한unheimlich 것으로 개념적으로 인식하는 데 바탕을 둔다. 이렇듯 과거에 대해 현저히 민주적인 관계는 어떤 역사적 문화도 요구하지 않는다. 그것은 누구에게나 가능하고, **역사적 또는 예술적 가치들**과 전적으로 구별되는 **시대가치**age-value를 사물에 부여한다. 이 새로운 '감상적' 태도를 보여주는 좋은 예는 18세기 말경 산업혁명의 시작과 맞물려 발전한 폐허에 대한 사랑이다. 폐허는 오래되어 보이며,

우리가 그 실체를 알건 모르건 간에 시대를 보여준다. 플로베르Gustave Flaubert, 1821-1880가 남긴 미완의 마지막 소설인 《부바르와 페퀴셰Bouvard and Pecuchet》의 첫 장에 실린 다음 구절보다 시대가치를 간명히 묘사한 글은 없을 것이다. "그들은 오래된 가구에 감탄하며 그 가구가 사용되던 시대에 대해 전혀 아는 바가 없음에도 그 시대를 살아보지 못한 것을 안타까워했다."

지난 수십 년 동안 시대가치는 우리가 일반적으로 사물과 관계를 맺는 지배적인 방식이 됐다. 오늘날 사물들은 즉각적으로 우리에게 **새롭고** 모던한 것(기능적이고 시간의 흔적이 전혀 없는 것)으로 나타나거나 **오래된** 것(사물들을 알려지지 않은 과거의 사건들과 장소들을 기호로, 다시 말해 '기념물'로 만드는 엔트로피의 표식들을 지니는 것)으로 나타난다.

기념물이 새롭게 중요성을 획득하고 기념물의 개념이 변화하고 있다는 사실은 앞서 묘사한 상황의 또 다른 강력한 징후다. 과거에 기념물이라는 단어는 후대에 확고한 메시지를 전달하기 위해 **의도적으로** 제작되어 오랫동안 건재해온 기념비들에 한정되었지만, 오늘날에는 **비의도적인** 기념물들이 번성하고 있다. 사물은 표면에 새겨진 흐르는 시간의 표식들을 통해 본래 **의도한** 바는 아니었지만 차이에 대한 무언의 기록이 됐다. 이 지점에서 우리는 예술로 되돌아간다. 전통적인 기념비성이 순수예술이라는 제한적인 개념에 무대를 제공하듯, 인간 행위의 흔적을 담고 있는 현대적 범주의 비의도적 기념물은 (대체 불가능한 차이를 지니는 한) 보다 넓게 확장된 예술 개념을 열어준다. 인간 행위의 흔적이 이렇듯 적절한 환경 속에서 비의도적인 기념비가 될 때 기념비성의 영역은 확장될 뿐 아니라 예술의 영역과 하나가 된다. 약 40년 전 마르셀 뒤샹Marcel Duchamp, 1887-1968이 예술에 대해 내린 충격적이고도 일반적인 다음의 정의는 유용한 예가 될 것이다. "어원적으로, 예술이라는 단어는 '**하는 것**'을 의미한다. '**만드는 것**'이 아니라 '**하는 것**'이다."[3] 행해진 것, 만들어진 것에 '**주의를 기울이는 것이다**'라는 구절 하나를 여기에 덧붙일 수도 있겠다.

오늘날 예술의 의무는 특이하고 가치 있는 것, '흥미로운' 무언가를 만들거나 행하는 것이다. 또는 오랜 시도를 통해 가치와 특이성을 확고히 성립해온 무언가를 보존하고 유지하며 공개적으로 전시하는 것이다. 그러나 이러한 예술 정의의 확

대는 영원히 시간에 구애받지 않는 듯 보이는 이상이 동시대성을 접수하며 예술이 더는 예전과 같이 기능하지 않게 됐다는 것을 의미한다. 새로운 정의는 현재의 지속적인 방문에 의해 증강되는 광대하고 무한하며 몰역사적인 오래됨의 창고 안에 거한다. 그곳에서 과거의 모든 사물과 사건은 무심하게 역사와 예술의 대상으로 선택되어왔다. 게다가 현재 예술에 대한 평가는 상황에 따를 뿐 아니라 자신의 날짜를 인식하고 있는 판단에 의해 전적으로 이뤄지고 있으며 유행의 지배도 받고 있다. 이러한 사실은 아마도 그 자체로는 가치가 없을 테지만, 그럼에도 예술의 실천·평가·향유와 관련된 새로운 상황으로 인도한다. 유행은 과거에서 그 대상을 찾아다니지만, 명백하게 현재의 기준에서 판단을 내리기 때문이다.

* * *

기념물들이 가지는 오늘날의 가치Gegenwartswert에 대한 정의를 시도하며 '동시대성'을 이야기해야 할까? 이 문제에서 리글은 큰 난관에 부딪혔다. 그는 새로운 것에 대해 두 가지 양립 불가능한 정의가 작동하고 있음을 깨달았다. 앞서 이미 다룬 바 있는 첫 번째 정의는 기능성에 연결되는 것으로, 사물은 의도된 바를 성취할 수 있는 능력을 온전히 보여준다면 새로우며 **동시대적인 것으로 여겨진다.** 여기서 실제로 새로운 것은 과거의 대상이 여전히 제 기능을 발휘하고 있거나 보존과 복원을 통해 새것과 같은 상태로 되돌아왔다는 전제하에 그들과 교류한다. 이러한 **새로움의 가치**Neuheitswert는 따라서 의도적인 기념물의 개념과 순수예술의 전통에 단단히 자리 잡은 예술적·역사적 가치들과 주로 연결된다.

그러나 새로움에 대한 보다 최신의 개념은 동시대 서구 사회들에서 등장했는데, 이 개념은 예술작품에 대한 평가, 일반적으로 말해 창조성의 문제와 결부되어 있다. 리글은 다음과 같이 이야기한다. "우리의 현대적 관점에서 볼 때 새로운 작품은 양식뿐 아니라 형태와 색채 면에서 흠 없이 온전해야 한다. 즉, 진정으로 현대적인 작품은 개념과 세부 형태 면에서 과거의 작품을 가능한 한 적게 연상시켜야 한다."⁴ 이렇듯 사용가치 및 기능성과는 관련이 먼, 새로움의 또 다른 가치는 인식된 대상 또는 사건이 주는 충격과 묘한 **타자성**에 힘입어 번성하며, 기능적인 새

로움을 부인한다. 충격의 가치에 의존하는 것은 이렇듯 새로이 등장한 새로움의 형식을 수많은 20세기 아방가르드 전략과 연결한다. 동시에 과거에 대한 관계 중 가장 최근에 발전된 형식인 시대가치에 연결한다. 아마도 자신이 주장하던 진화적인 예술사를 위험에 빠뜨릴 수 있다는 두려움에 이러한 발견들을 수용하기 힘들었을 리글에게는 미안한 이야기이지만, 강한 가족 유사성family resemblance이 실제로 동시대 예술의 '절대적'인 새로움과 과거 사물들의 오래됨을 연결하고 있다. 둘 다에서 관람자는 기묘한 충격을 느끼며 사물 또는 사건을 경험한다.

이러한 발견은 처음에는 그다지 도움이 되지 못할 듯 보인다. 충격적으로 새로운 예술작품도, 충격적으로 오래된 사물도 처음에는 역사적으로 보이지 않는다. 단지 기존 작품을 반복하는 것이 아니라는 점 외에 우리는 동시대 작품에 대해 아는 바가 전혀 없다. 또한 오래된 사물에 대해서도 전혀 알지 못한다. 그것은 잊혔거나 전혀 알려지지 않은 환경에 속하며, 멀리서 비스듬하게 우리에게 다가온다. 둘 다 질량을 가진 미지의 사물이며, 모더니스트 아방가르드가 **백지상태**tabula rasa로부터 세워졌다거나 역사적 과거에 대해 만연해 있는 무지의 산물이라는 흔한 주장에 반해, 이들은 명백하게건 암묵적으로건 공통으로 역사를 거부한다. 그러나 동시대 예술작품과 고대의 사물은 이미 확립된 역사적 범주에 속하지 않기 때문에 역사적 탐구의 초점이 되어야 하며, 실제로 이를 **요구**한다.

그 첫 번째 이유는 19세기 후반의 프랑스 사회학자 가브리엘 타르드Gabriel Tarde, 1843-1904가 말했듯 **"역사는 무엇보다도 발명의 기록이기"**때문이다. 픽션을 제외할 때 역사는 반복되는 동일성 속에 발명을 용해해버리지 않을 수 있는 단 하나의 담론이다. 예측할 수 없게 끊어지는 역사의 선형성은 새로움이 일으키는 사건들에 대한 그래픽 기록으로 작용하며, 바로 그 때문에 역사는 스스로를 반복하는 대신 형상을 바꾼다. 그 결과 예술가와 학자들은 새로운 것, 즉 현재의 것을 돌보며 **새로움의 역사를 세울** 특별한 책임을 진다. 그렇지 않으면 그들은 단지 기존의 작업들과 돌처럼 굳어버린 사건들을 반복하게 될 것이다.

이러한 역사는 불연속적일 것이다. 현재와 과거의 관계가 그러하듯 단편적이고 시대착오적일 것이다. 앞서 언급했듯, 현재가 점차 과거로부터 스스로를 차별화하는 것을 알리는 방식 중 하나는 포괄적인 과거의 무한한 창고 안에서 새로이 목표

로 삼을 순간을 지정하는 것이다. 이는 동시대성이 연대기적 시간에서 일시적으로 존재하는 작은 조각에 불과한 '현재'와 결코 동일하지 않으며, 실제로 구체적이고 다양한 시간의 짜임으로 이뤄짐을 의미한다.

이렇듯 함께 짜인 시간들은 시대가치를 지니는 포괄적 과거와 크게 구분된다. **백지상태**가 영원히 갱신되며 지속된다고 주장하는 포괄적 과거의 무한성은 전 지구적이고 몰역사적으로 이뤄지는 현재의 소비와 닮았을 뿐이다. 왜냐하면 구체적이고 다양한 개개의 시간은 과거의 특정 순간이 현재와 맺는 관계들로 이뤄질 것이기 때문이다. 이러한 관계들의 수는 정확히 알 수 없지만 제한적이며, 이들의 조합이 구체적인 현재를 결정한다. 이러한 시간들은 근대의 민주주의 문화에 독특한 분위기를 제공하는 포괄적인 시대가치로부터 생성되지만 실제로 그러한 가치 안에 거하지는 않는다. 그들은 우리 가운데에서 크리스마스의 유령처럼 우리와 함께 살고 있다. 처음에는 레디메이드된 역사적 또는 양식적 시대가 아닌, 현재에 대한 우리의 인식에 질문을 던지고 궁극적으로 우리의 현재를 형성하는 충격적인 인공물처럼 보이기 때문이다.

실로 이러한 과정의 첫 번째 징후가 과거의 다양한 사물 앞에서 경험하는 차이에 대한 예측 불가능한 느낌이라면, 현재는 이러한 관계의 역사화를 통해서만 과거에서 선택된 순간들을 **스스로** 생산할 것이다. 또한 그러한 순간들을 인식 가능한 시대, 양식 또는 모방하거나 훼손하기 위한 **지식**epistemes 속에 세울 것이다. 그제야 현재는 가장 최근의 과거, 즉 유행이 부추기는 충동들과 지금쯤은 그저 취향이 되어버렸을 것으로부터 자신을 구별하여 인식할 것이다.

* * *

앞서 시사했듯, 이러한 형식의 역사 탐구는 동일하게 반복되는 기나긴 '영향'의 사슬을 우선시하며 새로운 것을 억누르고 (그와 대칭을 이루도록 혼성적인 옛것 또한 억누르며) 통탄할 만한 기록을 남겨온 기존의 예술사와는 같지 않다. 보편적인 예술사에 종지부를 찍기 위해 '동시대 예술'을 기나긴 세기들의 목록에 더하는 것은 단지 과거 실증주의자들의 시도에 대한 짧은 패러디로 그칠 것이며, **모든** 역

사가에게 동시대가 지니는 방법론적이고 윤리적인 독특한 가치를 크게 오해하게 하는 결과를 낳을 것이다.

동시대성을 연구하다 보면 역사 연구에서 가장 빈번히 부딪히는 장애물 중 하나로, '과거의 사물들'은 역사가들이 인식해 역사화하기 전부터 늘 역사의 일부였다는 편견을 극복하기가 훨씬 덜 힘들어지기 때문이다. 역사기록과 선조의 계보가 없는 동시대 예술작품 덕분에 과거 역사가들의 작업을 그릇되게 수용하는 것은 완전히 불가능해지는 않더라도 매우 어려워진다. 이러한 작품들은 순수한 현재성 presentness이라는 혼수 상태 속에서 수명을 다하며 몰역사적인 상투적 문구로 딱딱하게 굳어버리지 않게 해달라고 요청한다. 반면, 역사화를 위해 문서화와 아카이브 작업이 필요하다는 사실은 이 작품들이 애초에 역사적으로 탄생하지 않았음을 강력히 시사한다. 이들은 역사적이 되기를 **주장한다**.

따라서 동시대를 연구하는 첫 번째 이유는 이러한 연구가 역사의 실천이라는 중대한 과업에 보다 깔끔한 토대를 제공하기 때문이다. 그러나 선두에 서 있는 새로운 가치와 시대가치 사이의 가족 유사성을 받아들인다면, 필연적으로 추가적인 결과도 받아들여야 한다. 동시대를 연구한다는 것은 총체적 기억의 무한한 창고에 거주하는 추상적이고 '일반적인 과거'와는 대조적으로, **그 어느 때도 아닌** 바로 지금 예기치 않게 활기를 띠고 충격적인 기념물들로 우리를 놀라게 하는 '특정한 오브제들'과 동시대성의 연결고리를 살피는 것을 의미한다.

2008년 빈의 제네랄리 파운데이션Generali Foundation에서 개최된 〈던져진 주사위-이미지로 변한 글쓰기Un Coup de Dés: Writing turned Image〉에서 뚜렷이 나타났듯이, 왜 갑자기 말라르메Stéphane Mallarmé, 1842-1898의 시 「던져진 주사위Un Coup de Dés」1897가 최근 다수의 시각예술작품을 위한 초석이 됐는가?5 오늘날의 예술실천과 비평에서 모더니즘을 피할 수 없기 때문인가? 우리가 숨 쉬는 바로 그 공기와는 반대로 '기념물'이 됐기 때문인가(**포스트모더니즘**이라는 용어가 확산되는 상황은 이러한 가능성을 인정한다)? 그렇다면 어떤 모더니즘인가? 20세기 초반에서 19세기로 모더니즘의 기원을 앞당기려는 최근의 시도는 모더니즘이라는 바로 그 개념을 어떻게 침해하는가? 폴 텍Paul Thek, 1933-1988과 마르셀 브로트하르스Marcel Broodthaers, 1924-1976 같이 서로 다른 작가들의 작품들이 수년간 점잖게 (또는 그다지 점잖지

는 않게) 무시되어오다가 최근에야 비로소 구입되고 있는 것은 왜일까? 이러한 질문들은 다른 많은 질문과 함께 단속적이고, 궁극적으로 부수적인 일련의 그물을 형성하지는 않는다. 그들은 우리의 동시대성을 형성하는 바로 그 행위의 일부가 된다. 그리고 이러한 탐구는 하나의 예술작품, 즉 작가뿐만 아니라 예술사가와 다양한 일반 대중에 의해서 수행된 '사회적 조각social sculpture' 행위가 될 자격을 얻는다. 누가 그리고 무엇이 우리를 따라다니는가를 인식하는 것은 현재를 형성하는 데 주된 요소는 아닐지라도 거대한 부분이며, 현재에 경도된 우리 시대에 비치는 모습처럼 평범한 과업이다.

* * *

이러한 예술사적 실천은 예측할 수 있게 연속적이고 영향 관계가 이어져 내려오는 지극히 평범하고 다방면에 걸쳐 있는 예술사는 물론, 종이처럼 얇고 빈약한 '현재' 개념에 중독되어 자신의 일시성을 인식하지 못하고 있는 예술비평과도 어긋난다. 그것이 요구하는 높은 전문성 못지않게 이러한 에토스는 전문적인 예술사의 경계 안에 구속되지 않는다. 사실 최근 몇 년간 이러한 종류의 역사를 세우려는 노력 가운데 일부가 작가들에 의해 직접적으로 시도되면서 예술비평가에게 그동안 게을리해온 소임을 다하도록 요구했다(여기서 우리는 실러가 이미 예술 생산의 영역에서 동시대성, 현재, 과거 사이의 연결 관계를 지적했던 것을 기억할 수 있을 것이다).

이러한 동시대 예술의 역사를 실천하는 한 예로 마이크 켈리Mike Kelly, 1954- 의 전시 〈기이한 것The Uncanny〉을 들 수 있다. 이 글에서는 확장된 버전으로 2004년 오스트리아 빈의 현대미술관에서 개최된 전시를 소개하겠다. 이 전시는 다수의 최신 예술작품과 더불어 이집트 미라, 섹스 인형, 19세기 밀랍인형, 의약품, 상점 마네킹, 데스마스크, 사진들을 보여주었다. 이렇듯 무차별하게 쌓인 인공물들의 고원은 전시품들의 다양한 상황이나 형태, 양식을 넘어 '구상 조각'이라는 상당히 포괄적인 개념과 무의식의 영역에서 문화의 활동 영역으로 넘어온 '기이함'에 대한 구체적인 프로이트 식 개념에 의해 연합됐다. 켈리는 이렇듯 비정통적인 범주들을

이용해 최근의 예술사와 예술실천 모델들에 상당한 압력을 가했다. 그의 임무는 전시도록에 실린 장문의 에세이에 명확히 나타났지만, 전시에 선보이기 위해 선택된 (도널드 저드Donald Judd, 1928-1994를 거쳐 마르셀 브로트하르스의) '특정한 오브제들'의 공존과 공간 내 배치를 통해 더욱 생생히 드러났다. 특정한 오브제들에 대한 포괄적 그룹화는 우리의 주의를 끌기 위한 사물들이 존재하는 몰역사적 창고 공간을 떠올리게 하고, 이러한 공간이 소비지상주의에 경도된 현재와 잠재적으로 연관되어 있을지 모른다는 불안감을 즉각 느끼게 했다. 그러나 시간이 흐르며 전시에서 생겨난 다양한 조합은 어느 정도는 관람자의 창의성에 의해 개별 오브제들이 스스로 빛을 발하도록 했고, 관람자들이 작품과 대화를 나누도록 했다. 오브제의 기이한 캐릭터를 넘어서는 대화 말이다.

〈기이한 것〉전에서 켈리는 단지 아마추어 큐레이터의 역할을 넘겨받는 것에 그치지 않았다. 새로운 인공물을 만들거나 심지어 바라보기만 할 때라도, 그는 직업 역사가들이 발전시켜 이용했던 철저히 역사적이고 이론적인 도구들을 이용해 동시대성, 즉 우리가 의식적으로든 무의식적으로든 함께 살기로 선택한 과거의 흔적들을 다뤘다. 사실 켈리는 역사가로 탈바꿈했다. 왜냐하면 그 이전까지 누구도 그가 전시에 포함한 상당히 많은 수의 최신 작가와 그들의 작품들을 역사화하는 데 개입하지 않았기 때문이다. 켈리는 동료 작가이자 비평가인 존 밀러John Miller에게 헌정하는 에세이에서 다음을 상기시킨다. "내게 영향을 주었던 대부분의 예술가에 대해 학계에서는 아무런 설명도 하지 않는다. 역사적 글쓰기는 현시점에서 예술가들의 의무가 된다."[6]

예술사가와 학자들은 다음 교훈을 깨달아야 한다. 만일 동시대 예술이 다루는 '과거의 사물들'을 탐구하지 않거나 크든 작든 예술가(여기서 일반 대중은 직업 예술가와 아마추어 예술가 못지않은 예술가다)들의 선택에 의해 생산되는 많은 인공물을 분석하지 않는다면, 예술가와 그 외 펑크족들이 당신들의 일을 할 것이다. 그리고 그들은 역사, 즉 진짜 역사를 만들 것이다. 주의하라!

주

1 Friedrich Schiller, *On the Aesthetic Education of Man*, edited and translated by Elizabeth M. Wilkinson and L. A. Willoughby (Oxford: Clarendon Press, 1982).

2 "Modernity?" *Documenta 12 Magazine* 1 (Cologne: Taschen, 2007).

3 Marcel Duchamp, "Interview with Joan Bakewell," *The Late Show Line Up*, BBC (June 5, 1968), www.toutfait.com/auditorium.php.

4 Alois Riegl, "The Modern Cult of Monuments: Its Character and its Origin [1903]," *Oppositions* 25 (Fall 1982), pp. 21-51.

5 Sabine Folie, ed., *Un Coup de Dés: Writing turned Image. An Alphabet of Pensive Language* (Vienna: Generali Foundation, 2008).

6 Mike Kelley, "Artist/critic?" *Foul Perfection* (Cambridge, MA: MIT Press, 2003), pp. 220-226.

02

모더니즘과 포스트모더니즘 이후의 미술

Art After Modernism and
Postmodernism

지난 20세기 대부분의 기간에 서구 미술의 서사는 현대 미술의 역사를 실증주의적이고 목적론적인 용어로 묘사하는 모더니즘이 일시적이고 양식적으로 계승되는 역사에 의존해왔다. 우리는 추상의 전개에 관한 플롯에서건, 일상의 요소들을 미술에 통합하려는 플롯에서건 진보에 관한 대단히 케케묵은 생각들을 보여주는 단서들을 찾을 수 있다. 1980년대에 미셸 푸코Michel Foucault, 1926-1984에서부터 프레드릭 제임슨Fredric Jameson, 1934- , 요하네스 파비안Johannes Fabian, 1937- 그리고 가야트리 스피박Gayatri Spivak, 1942- 에 이르는 사상들의 글에 영향을 받은 다수의 비평가와 예술가는 자신들에게 대항하는 사상적 편견들은 물론이고 이와 같은 역사 개념의 적용 가능성에 대해 의문을 제기하기 시작했다. 이 세대의 비평가들은 규범과 대서사의 개념, 그리고 근본적으로 독창적인 작품을 만드는 유일한 행위자로서 예술가의 지위에 대해 비판했다.

줄리언 스탤러브라스Julian Stallabrass가 「포퓰리즘 시대의 엘리트 미술Elite Art in an Age of Populism」에서 설명했듯, 1980-1990년대에 출현한 포퓰리즘 미술은 혼란스럽게 상대주의적 입장을 취하는 미적 다원주의에 관한 논의들을 낳은 포스트모더니즘과 시기적으로 맞물릴 뿐 아니라 포스트모더니즘의 한 예이기도 했다. 이러한 움직임은 크게 서유럽, 북미, 기타 여러 예술 생산 장소에 한정되어왔던 미술계를 개방하는 데 지대한 영향을 미쳤다. 물론 모니카 아모어Monica Amor가 「"우리가 겪고 있는 역경에 대하여!"”Of Adversity we Live!"」에서 상기시키듯 모더니즘과 포스트모더니즘에 대해 교차하는 개념들은 미국에서 시작되어 발전했다. 그러나 비평의 관점 변화와 함께 우리는 주변 맥락을 이해하는 데 사용됐던 해석 도구를 버리고, 나아가 모더니즘과 포스트모더니즘의 개념들이 반드시 연속된 것이 아니라 각각 다른 것이라고 받아들이거나 모더니즘을—또는 서서히 동시대로 이동하는 포스트모더니즘을—기정사실로 받아들이는 세계의 어떤 지역들에 주목하게 됐다.

중국이 그 예인데, 폴린 J. 야오Pauline J. Yao는 「가능하게 하기-중국의 작가들과 동시대 미술Making it Work: Artists and Contemporary Art in China」에서 이를 능숙하게 증명해 보였다. 1989년 이후 미술과 미술 담론의 두드러진 특징 중 하나는 모더니즘과 포스트모더니즘 이론의 이용 빈도가 똑같이 감소하고 있다는 점이다. 포스트-포스트모더니즘 또는 동시대성the contemporary에 대한 새로운 이론들이 부상했

다. 한편, 젊은 세대의 작가들은 적극적으로 모더니즘의 특정한 측면들을 회복시키려 하고, 이들의 동료 미술사가들은 포스트모더니즘 개념을 재고한다. 현 상황에서 모더니즘과 포스트모더니즘의 역사적 특수성은 어느 정도 붕괴됐으며, 오늘날 과거의 상당한 부분은 언제든 꺼내서 사례별로 활용할 수 있는 정보의 영역으로 평준화됐다.

포퓰리즘 시대의
엘리트 미술

줄리언 스탤러브라스

Julian Stallabrass 저술가, 큐레이터, 사진가, 강연자. 코톨드 미술대학 미
술사 교수이며, 저서로《예술 주식회사Art Incorporated》2004가 있다. 2008
년 브라이턴 포토 비엔날레에서 〈화염의 기억—전쟁 이미지와 이미지 전
쟁Memory of Fire: Images of War and the War of Images〉을 큐레이팅했다.

미술계는 실로 기이한 시기를 지나고 있다. 다수의 미술사학자, 비평가, 이론가가
현재의 신자유주의와 그 하찮은 문화, 즉 유명 인사들에게 경도된 지극히 피상적
인 문화의 지평 너머를 바라보는 것이 사실상 불가능하다고 계속해서 주장하고
있다. 그렇지만 많은 예술작품이 전 세계적으로 확대되고 있는 착취, 오랜 억압의
역사와 그 기억, 만연한 성 불평등, 지정학, '테러와의 전쟁'을 전례 없이 놀라운 형
식으로 다루고 있다. 크게 보아 기록과 정치적 문제의 교점을 다루는 비엔날레 미
술이 억만장자의 저택과 미술관 벽에 걸리는 화려하고 값비싼 오브제와 대립하며
현재 미술의 두 축을 형성한다고 볼 때, 이 중 하나는 금융 위기의 직격탄을 맞았
다. 제프 쿤스Jeff Koons, 1955- , 데이미언 허스트Damien Hirst, 1965- , 뱅크시Banksy, 1974-
등 동시대 미술의 호황기에 가장 인기 있던 작가들이 가장 큰 타격을 입었고, 허
스트 작품의 경매가는 2008년 최고가 대비 14배 하락했다.[1]

한편 동시대 미술의 호황과 거의 동시에 소셜 네트워킹과 온라인을 통해 다양
한 문화 창작물을 발표하는 웹 2.0이 눈부시게 성장했다. 물론 아마추어 작가들도
예전부터 창작활동을 해왔지만, 서버와 초고속 데이터 전송 가격이 지금처럼 더
는 측정이 의미 없는 수준으로 떨어지기 전까지 이들이 전 세계를 대상으로 작품
을 알릴 기회는 거의 없었다.[2] 사실상 무료로 자료를 올릴 수 있고 무수히 많은 사
람이 온라인으로 자신의 작품을 공개할 수 있게 되며 '지적 생산 수단의 사회화'
를 촉진한 정도에 따라 급진적 예술 여부를 판단하라는 발터 벤야민Walter Benjamin,

1892-1940의 까다로운 요구가 기술적으로 실현되는 기현상이 나타났다.[3] 페이스북, 플리커와 같이 큰 성공을 거둔 웹 2.0의 상업 공간들은 1990년대 전술적 미디어의 선구자들이 약속한 "사용자에 대한 전면적 권한 부여"가 통제되고 폐쇄된 대량 판매의 형태로 실현된 것으로 볼 수 있을 것이다.[4]

이 모든 현상을 설명하는 데 '포스트모던'이라는 용어는 더는 적절치 않아 보인다. 놀랍도록 새로운 것들이 등장하고 있음에도, 문화·사회·정치적 변화를 예측하기 어려운 것은 분명 포스트모던한 현상이다. 실제로 프레드릭 제임슨Fredric Jameson, 1934- 은 포스트모더니즘 연구의 초석을 놓은 자신의 글을 시작하면서 무수한 종말만 있고 시작은 없는 이 시대의 특징을 '역 천년왕국주의inverted millenarianism'로 규정했다.[5] 이러한 어려움은 새로운 현상의 성격을 끝내 긍정적으로 평가하지 못한 다음 시도들에서도 엿볼 수 있다. 《실재의 귀환Return of the Real》에서 핼 포스터Hal Foster, 1955- 는 포스트모더니즘 이론과 긴장 관계에 놓인 동시대 미술의 요소들을 밝히면서 신자유주의 시대에 미술의 가능성 지평에 대해서는 비관적 태도를 유지했다. 마이클 하트Michael Hardt, 1960- 와 안토니오 네그리Antonio Negri, 1933- 는 역작 《제국Empire》에서 9·11사태를 분석하며 과거의 개념이라 생각했던 제국 권력의 재등장을 역설했고, 모더니즘과 포스트모더니즘의 요소를 종합해 '얼터모던altermodern'을 형성하려던 니콜라 부리요Nicolas Bourriaud, 1965- 의 시도는 설득력을 얻지 못했다.[6]

이 글은 제임슨의 포스트모더니즘론보다는 미술계에 초점을 맞출 것이다. 그렇지만 제임슨이 성공적으로 규정해낸 과거의 관점에서 현재를 분석하고, 또 반대의 관점에서 분석하기 위해 그의 글을 재고할 필요가 있다. 알다시피 제임슨은 후기산업자본주의에 맞추어 포스트모더니즘의 연대를 정리하고, 모더니즘과 극명한 대조를 보이는 포스트모더니즘의 주요 요소들을 기술하는 데 관심을 보인다. 그는 앤디 워홀Andy Warhol, 1928-1987의 실크스크린 작품 「다이아몬드 가루 구두Diamond Dust Shoes」1980와 반 고흐Vincent Van Gogh, 1853-1890가 그린 구두를 대조하며 새로운 것의 깊이 없음을 밝혀낸다. 반 고흐가 그린 구두의 낡은 표면은 육체노동의 결과물이지만 「다이아몬드 가루 구두」는 죽어 있는 듯 차가운 피상성을 상징한다.[7] 깊이 없는 천박함의 등장과 함께 역사의 힘은 쇠락한다. 역사의 힘은 영원한 현재에

굴복하고, 무관한 요소들의 '잔해'를 남기며 기표 간의 관계가 붕괴된 의미와 정신 분열적 관계를 맺는다. 그와 함께 일관성 있는 자기인식도 붕괴된다.[8] 이 거대한 문화의 흐름은 영화 〈지구에 떨어진 사나이The Man Who Fell to Earth〉1976에서 57개의 TV 화면을 동시에 보는 외계인이 보여주듯, 하나의 자료에서 다른 자료로 재빨리 이동하는 것과 과부하를 미학으로 삼는 관람자들에 의해 수용된다.[9] 스펙터클은 수동적으로 소비되고, 영원한 현재는 어떠한 행위나 행위자agency도 허용하지 않는다.

제임슨은 또한 선언문과도 같은 책《라스베이거스의 교훈Learning from Las Vegas》을 언급하며 포스트모더니즘은 '미학적 포퓰리즘'이었다고 이야기한다.[10] 1968년 가을, 여러 나라에서 혁명적 반정부 시위가 일어난 여름 직후 로버트 벤투리Robert Venturi를 포함한 예일 대학교 예술·건축대학의 교수들은 학생들을 이끌고 현장학습을 떠났다. 이들은 로마의 경이로운 건축물들이나 시카고의 모더니즘 타워를 보기 위해서가 아니라 스트립 지역의 건축을 조사하기 위해 라스베이거스로 향했다. 학생들은 이 수업을 '위대한 프롤레타리아 문화 기관차'라고 불렀으며, 이러한 명칭은 '문화 엘리트의 취향으로부터 대중문화 수호'라는 이 수업의 주요 취지를 이해하는 실마리를 제공한다.

스트립의 카지노 건물들은 대중의 취향을 만족시키기 위해 설계됐다. 따라서 《라스베이거스의 교훈》의 저자들은 스트립의 건축이 장식 없는 형식에 집중함으로써 도덕적 청렴을 고취할 수 있다고 본 모더니즘 건축가들의 빌딩들보다 더욱 민주적이라고 주장했다. 이들은 독특한 양식이 혼재하고 모방의 역사를 보여주는 스트립의 건축에 경탄했다.

> 마이애미 모로코 식 국제 제트족 양식, 절정의 유기적 할리우드 현대 미술, 흥청망청 로마 식 야마사키 베르니니 양식, 무어 식 니마이어 양식, 무어 식 튜더 양식(아라비안나이트), 하와이 식 바우하우스 양식.[11]

또한 자신들이 발견한 모습 그대로의 건축과 도시 풍경을 추천하며 "그런대로 괜찮았다almost all right"는 유명한 표현을 남겼다.[12] 모든 것이 영원히 질서 정연하게 고정되기 원하는 유토피아적 모더니즘의 관점에서 볼 때 완벽과는 거리가 멀었지

61

만, 혼란스럽고 불확실한 스트립에도 시장이 만들어낸 새로운 질서가 자리 잡고 있었다. 사건과 오락거리가 가득한 스트립은 대중적인 백인 중산계급의 취향에 부응했으며, 스트립이 '그런대로 괜찮은' 것처럼 당시 매우 폄하되던 교외 지역도 '그런대로 괜찮았다.'

한편 제임슨이 포스트모더니즘 건축의 예로 든 것은 거울과 방향 감각을 잃게 하는 공간들로 이뤄진 존 포트먼John Portman의 아트리움 호텔 '보나벤처Bonaventure'다. 그는 LA 도심에 있는 이 건물이 후기산업주의 경제의 근간을 이루는 분산화된 글로벌 네트워크의 건축적 유사체라고 보았다. 보나벤처 호텔 또한 포퓰리즘 작품으로, 도시 풍경에 생경한 유토피아적 존재를 삽입하려 애쓰는 대신 기존 풍경에 인상적인 존재를 더해 지역 주민과 관광객 사이에서 인기가 높았다.[13]

제임슨의 글을 돌이켜 보면, 이미 충분히 입증됐고 심지어 강화되기까지 한 포스트모더니즘의 특징적 요소들이 실제 존재하는 듯 보인다. 문화의 '깊이 없음'은 마치 들불 번지듯 빠른 인기를 얻고, 끝없이 새로운 것을 쏟아내며, 뉴스·게임·가십·영상·포르노·소셜 네트워킹 등 다양한 형태의 정보와 오락거리 사이에서 클릭만 하면 되는 편안함으로 무장한 디지털 문화의 범위와 속도에 의해 심화됐다. 다양한 주제에 관한 방대한 온라인 정보는 무엇을 어떠한 법률에 의거해 디지털화할 것인지에 따라 달라질 수 있지만, 깊이와 범위 면에서 대형 도서관을 제외한 거의 모든 것에 필적할 수 있다.

그러나 이 의심의 여지 없는 정보의 풍부함은 끊임없이 등장하는 새로운 것들과 오락거리에 의해 힘을 잃기도 한다. 정보와 사회적 대화가 유례없이 확산되는 가운데, 데이터 숭고미는 디지털 확장의 수학적 숭고미와 급속한 전환을 보이는 역동적 숭고미의 모습으로 곳곳에 영향을 미치고 있다. 로그Nicholas Roeg의 영화에서 외계인이 마주한 데이터의 홍수는 미디어화한 환경 속에 살아가는 모든 사람을 엄습하고, 미술계 또한 나름의 방식으로 이에 정기적으로 대응하고 있는 듯 보인다. 가장 직접적인 예로 온라인 텍스트의 흐름을 관람자를 에워싸는 듯한 디지털 폭포로 바꾸어내는 마크 핸슨Mark Hansen, 1964- 과 벤 루빈Ben Rubin, 1964- 의 「정보 수집 장소Listening Post」2004를 들 수 있다. 칸디다 회퍼Candida Höfer, 1944- 는 도서관과 아카이브를 세심하게 기록해 고대의 데이터 숭고미를 진보된 기술로 해석해냈

고, 극도의 세밀함으로 보는 이를 압도하면서도 해석의 수단은 거의 주지 않는 수많은 대형 박물관의 사진들도 이러한 예에 속한다. 인터넷 구조의 복잡성을 시각화하는 다양한 방식도 마찬가지로, 이러한 작업의 선구자인 매슈 폴러Matthew Fuller의 웹 브라우저 「I/O/D 4」1997는 사용자가 연결망의 동적 맵에 직접 접근할 수 있도록 한다.

제임슨이 포스트모더니즘에서 확인한 포퓰리즘은 더욱 강화된 듯 보인다. 포퓰리즘에 대한 미술계의 의혹은 포퓰리즘에 관한 한 전시 카탈로그의 서문에 잘 요약되어 있는데, 그에 따르면 포퓰리즘은 흔히 고용 불안이나 종교 갈등과 같은 세계화의 결과에 대해 일반 대중에게 호소하는 척하며 복잡성을 거부한다.[14] 미술계의 일부 작가는 복잡함을 즐기며 복잡함의 전형적인 예가 되기도 하는 반면, 포퓰리즘 작가들은 강요된 단순성을 통해 변화의 범위와 속도에 대응한다.

한편, 동시대 미술의 투기적 호황을 거치며 포퓰리즘 미술이 대거 부상했다. 포퓰리즘 미술은 단순함을 특징으로 광범위한 대중에게 다가가며, 브랜드화한 이미지를 통해 상업 대중문화와 적극 관계를 맺는다. 어찌 됐든 미술 시장의 정점은 포퓰리즘 작품으로 채워졌고 쿤스, 리처드 프린스Richard Prince, 1949- , 무라카미 다카시村上隆, 1962- , 허스트 같은 작가들이 선두에 섰다. 과거 상업주의와 명성을 추구하는 성향 때문에 오랫동안 괄시받고 고립되어왔던 워홀은 단언컨대 이제 마르셀 뒤샹Marcel Duchamp, 1887-1968을 제치고 동시대 미술의 아버지가 됐다.[15] 뱅크시는 그중 가장 흥미로운 인물이다. 이전부터 명성을 얻었던 다른 사람들과 달리 뱅크시는 순전히 호황의 열기 덕분에 미술계 이력을 쌓았고, 활동 초기에는 미술계와 대치하는 작업을 했으며, 무엇보다도 미술계의 승인이 아닌 미디어 광고와 대중성 덕분에 상업적 성공을 거두었기 때문이다.[16] 그중 가장 특이한 것은 뱅크시의 미술에 나타나는 극단적인 포퓰리즘이다. 그의 작품에 담긴 메시지는 매우 단순한 클리셰로, 친숙한 광고 기법에 의존하기 때문에 즉각적으로 이해된다. 마찬가지로 그의 대표적 스타일도 복잡성과는 거리가 멀다. 대다수 거리미술 작품과 마찬가지로 뱅크시의 작품은 제작 속도와 대중성, 편재성에서 매우 높은 평가를 받고 있다.

이렇듯 세련되지 못한 작품이 주요 모더니즘과 동시대 미술작품들 옆에 나란히 걸리며 수많은 중요 동시대 미술 컬렉션에 편입되었다는 사실은 문화 분야에

근본적 변화가 일어났음을 시사한다. 먼저 2008년까지 이례적인 동시대 미술 투자 붐을 타고 새로운 구매자들이 시장에 대거 진입함으로써 작품 수집 행위 자체가 변화했다. 이러한 구매자 중 상당수는 미술사에 대한 지식 없이 작가의 인지도를 좇아 작품을 구매했으며, 쉽게 알아볼 수 있는 스타일의 작품들과 당시 인기 있던 특정 국가 화파의 작품들을 선호했다. 또한 미술계는 과거 유럽과 미국 중심의 폐쇄적인 작은 시장에서 벗어나 보다 다양한 문화에 문을 열며 미디어 재벌 총수 같은 거대 갑부들의 국제 사교클럽이 됐다. 과거 대중의 취향과 미술관의 미술 사이에 깊은 격차가 존재했다면 (과거 영국 미술계가 L. S. 라우리L.S. Lowry를 대했던 오만한 태도를 생각해보라), 이제 대중의 승인과 고급문화의 '우월함' 사이에 난 길은 평탄하지는 않더라도 적어도 막혀 있지는 않은 듯 보인다.[17]

뱅크시가 이러한 문화의 변화를 극단적으로 보여주는 예라면, 거리미술의 부상은 포퓰리즘을 극명히 드러낸다. 미술계는 과거에도 거리미술로 시간을 낭비한 적이 있다. 1980년대에 미술계는 거리미술을 벽에서 캔버스로 옮겨 상업화하려는 노력을 기울였다. 키스 해링Keith Harring, 1958-1990과 장 미셸 바스키아Jean Michel Basquiat, 1960-1988와 같이 당시 부상한 몇몇 스타 작가는 거리에서 얻은 명성을 이용해 갤러리에 입성했다. 그런데 페인트 스프레이와 복사기 같은 구식 매체로 제작되는 거리미술에 웹의 영향력이 들어오며 근본적 변화가 일어났다. 과거 거리미술 작품들은 단명했고, 그날 밤이면 청소원들에 의해 파괴될 운명이었다. 이를 알기에 작품이 그려진 기차가 지나가기를 몇 시간이고 기다리던 소수의 헌신적인 작가에 의해 기록으로 남겨질 뿐이었다. 그러나 이제 조작이 쉬운 디지털카메라로 언제 어디서든지 작품을 찍어 웹에 올릴 수 있게 되어 거리미술 작품의 수명이 늘어났고, 작가들도 상당한 명성을 얻게 됐다.[18] 글자, 숫자, 겹쳐 쓰기 등으로 이뤄진 암호를 해독할 수 있는 우월한 소수에게만 말을 걸던 그라피티라는 비밀스러운 태깅 행위는 이제 쉽게 접근할 수 있고 이해하기 쉬우며 도시를 놓고 광고와 자의식 경쟁을 벌이며 대중의 시선을 끄는 거리미술이 됐다.[19]

미술관은 두 개의 양립 불가능한 방향을 지향하고 있다. 먼저 엘리트적이고 교육적인 역할을 담당하기 위해 일반 대중문화에서는 찾기 힘든 작품을 전시하고 자본주의가 문화와 창조의 자율성을 유지시킬 수 있음을 보여주어야 한다. 동시

에 대중의 취향에 문을 열어 브랜드화, 마케팅, 대기업과의 '파트너십'에 대한 요구를 충족시켜야 한다. '테이트Tate'라는 거대 글로벌 브랜드는 이러한 요구에 부응하기 위해 관내 서점의 상당한 면적을 거리미술과 그라피티를 다룬 서적에 내어주고, 관련 서적을 자체 출판하며, 그라피티 스타일의 스텐실 상품이나 스티커나 배지 등을 판매하고, 테이트모던Tate Modern의 한쪽 벽을 장식할 수 있는 플래시 게임을 제공했다.[20] 또한 2008년에는 블루Blu, 제이알JR 등 유명 거리미술가를 위촉해 테이트모던의 파사드에 대형 작품을 제작하도록 했다. 한편 이 글을 집필하고 있는 현재 LA 현대미술관에서는 거리미술 사상 최초의 대규모 회고전이 열리고 있다.[21]

엘리트문화의 정점은 대중문화에 감염되어 있다. 쿤스, 무라카미, 허스트는 모두 대중문화를 다루되 지극히 개인적인 감수성으로 이를 여과해 '차용'과 같은 신개념주의의 검증된 형식 속에 안전하게 재현한다. 반면 뱅크시는 어떠한 것도 자신만의 방식으로 표현하지 않는 듯 보인다. 그의 스타일은 뚜렷하면서도 온건하며, 그가 다루는 정치적·사회적·풍자적 이슈들은 모두의 관심사이기도 하다. 웹 2.0은 빠른 피드백을 끊임없이 제공하고, 거리미술은 웹 2.0에서 지속적으로 테스트되고 있다. 점차 디지털화하는 작품들이 미디어 공유 및 소셜 네트워킹 사이트에서 활로를 찾게 됨에 따라 동시대 미술은 웹 2.0에 보다 열린 태도를 취하고 있다.

현시점에서 포스트모더니즘을 되돌아볼 때 엘리트문화 침식의 기초를 놓은 포퓰리즘은 이제 포스트모더니즘의 가장 급진적인 요소가 된 듯이 보일 수 있다. 그러나 《라스베이거스의 교훈》에 나타난 '포퓰리즘'은 포스트모더니즘의 다른 많은 요소가 그러하듯 포퓰리즘 감성에 맞게 대기업의 활동과 대중의 취향을 융합했다.[22] 벤투리와 그의 동료들이 우리에게 '그런대로 괜찮다'고 받아들이도록 요구한 것은 대중의 취향이 아니라 카지노 주인들이 상상한 대중의 취향이었다. 이러한 취향은 켜짐/꺼짐, 구매/비구매라는 매우 대략적인 대조 데이터를 산출하는 달러 민주주의의 테스트만 거쳤다. 달러 민주주의는 대통령과 '부랑자'가 똑같은 코카콜라를 마시는 워홀의 '민주주의'이기도 하며, 권력과 대화가 아닌 물건 구매에서의 민주주의다.[23] 그러나 오염되고 환경을 파괴하며 감시받고 통제되는 도시 조직인 라스베이거스 스트립이 소비자의 선택을 받을 리는 없으므로 달러 민주주

의를 통해 스트립 전체를 온전히 경험하기는 힘들다. 웹 2.0은 대중의 피드백을 정량·정성적으로 상세히 분석하고 조작할 가능성을 연다. 미술관은 물론 어떤 상업 기관이 이를 거부할 수 있을까? 이렇게 주요 기관이 시장의 힘에 노출되고, 투자의 기초가 되는 정기 정산이 도입되며 미술 시장이 현대화함에 따라 미술계에서 포퓰리즘이 강화됐다. 이러한 강화 과정에서 포퓰리즘의 성격도 바뀌었다. 엘리트 미술에 대한 위협은 포퓰리즘 미술이 아무런 위장도 하지 않는 데서 온다. 포퓰리즘 미술은 상품이 아닌 척하거나 광고에 관심 없는 척 위장하지 않으며, 수용의 흔적을 드러내기를 거부하지도 않는다. 방법에 관해 상대적으로 열린 태도를 취하고, 참여를 독려하며, 전문가의 의견에 별다른 관심을 보이지 않는다. 다시 말해 포퓰리즘 미술은 전파하는 문화라기보다는 참여적 문화의 산물이다.

이러한 문화·기술적 상황들이 보여주지만 제임슨의 포스트모더니즘론에는 등장하지 않는, 포스트모더니즘의 다른 요소들이 존재한다. 먼저 거리미술에 나타나며 음악에서 사진에 이르는 다양한 문화 작업에도 영향을 미치는 요소로, 보다 많은 대중이 직접 작품을 제작하고 발표할 수 있게 된 상황을 들 수 있다. 하트와 네그리는 현 단계의 자본주의를 반동적인 '후기산업주의'보다 긍정적으로 기술하며 협력이 자본보다 중요해진 정보화된 자본주의의 발달을 이야기한다.[24] 이러한 점에서 모더니즘과 포스트모더니즘을 대조하는 페리 앤더슨Perry Anderson의 논의는 유용하다.[25] 앤더슨에 따르면 모더니즘은 르 코르뷔지에Le Corbusier, 1887-1965가 찬양한 자동차·비행기·원양 여객선과 같이 생산에서 일어난 기술 혁신에 몰두한 반면, 포스트모더니즘에서는 복제의 기술이 주도적 역할을 했다. 따라서 비디오아트는 포스트모더니즘의 전형적 형태라 볼 수 있다. 새로운 기술이 생산과 복제를 하나로 묶는 데이터 자본주의에서 우리는 양자의 고전적인 변증법적 종합을 본다. 모더니즘이 뉴욕과 시카고의 고층 비즈니스 빌딩에서, 포스트모더니즘이 라스베이거스 스트립의 오락장이나 거울로 된 탈중심적 아트리움 호텔에서 전형적으로 드러났다면, 이제 갓 10년이 지난 새로운 시대는 공과 사가 혼재된 페이스북상의 페르소나와 함께 상품이 교환되는 현장에서, 또한 데이터 오버레이의 증강현실로 변형되는 도시의 거리들에서 전개되고 있다.

생산과 복제의 종합에서 중요한 것은 데이터가 단지 검토의 대상이 아닌 작업

66

의 대상이 될 수 있다는 사실이다. 데이터세트에 대해 맞춤 시각을 제공하는 데이터는 표적 마케팅이나 도서, 영화, 음악 사이트 등의 구매 제안에서 보듯 사용자가 입력하는 정보를 통해 타인의 작업 대상이 될 수 있다. 더욱 근본적으로는 특정 쿼리를 이용해 데이터를 얻어내고 이를 사용해 연산을 수행할 수 있는 많은 웹 사용자가 컴퓨터의 힘을 사용할 수 있게 됐고, 이에 따라 인터넷 접속을 할 수 있는 사람은 누구든지 강력한 분석 도구를 갖게 됐다.[26] 프랑코 모레티Franco Moretti, 1950- 가 세계 문학에 대한 일련의 작업에서 보여주었듯, 주로 수치 데이터에 대해 이뤄지는 데이터세트 분석을 문화 분야에도 적용할 수 있다.[27]

〈포퓰리즘Populism〉 전시 카탈로그에서 지적한 바와 같이 미술은 엘리트 게임으로서 대중 행동주의와 직접 민주주의를 이상적으로 암시하기도 한다.[28] 직접 민주주의의 실현을 위한 기술적 장치는 실제 존재할 뿐 아니라 리얼리티 TV 프로그램을 통해 정기적으로 시연되고 있다. 오늘날 상당히 많은 사람이 어느 정도 미술처럼 보이는 작품들을 만들고 있으며, 작품 제작이 크게 어렵지 않다고 느끼고 있다. 또한 지역을 고급화하고 발전시키는 데 필수적인 현대미술관이 전 세계적으로 빠르게 증가하며 미술관 경험은 일상의 일부가 됐다. 넘쳐나는 미술작품과 전시 장소들 덕분에 미술의 신비성을 벗겨내라는 유익한 요구에 부응할 수 있게 되고, 그 결과 변증법적으로 긍정을 부정으로 볼 것을 요구하는 제임슨의 요구를 실행에 옮길 수도 있을 것이다.[29] 이러한 일련의 놀라운 변화는 신자유주의 경제 체제가 위기에 빠진 현 상황에서 오랜 기간 신자유주의의 가면 역할을 해온 엘리트문화에 압력을 가한다.

이와 같은 문화적 상황은 지배 계층의 부패, 무능, 무력함이 드러나는 정치 현실과 공존한다. 또한 모든 세대가 더는 과거와 같은 소비지상주의를 꿈꿀 수 없게 한 금융 위기와 그 여파 속에, 천천히 부를 늘려가는 것 외에 미래에 대한 어떠한 비전도 결여된 상황 속에, 현재 이후를 보지 못하는 무능함이 지구 온난화와 더불어 우리의 생존을 위협하는 상황 속에 존재한다.

현재의 지평 너머를 보는 것은 언제나 행위자agency와 무력함과 관련되어왔다. 자크 랑시에르Jacques Rancière, 1940- 는 그의 책《민주주의는 왜 증오의 대상인가 Hatred of Democracy》에서 엘리트 집단은 대중의 간섭 없이 의사결정 과정에 완벽한

기술관료적 통제를 행사할 수 있는 방식으로 민주주의가 실행되기를 원하지만, 동시에 대중을 정치와 권력으로부터 봉쇄함으로써 자신들 스스로 만들어내는 민주주의의 쇠퇴도 경멸한다고 주장한다.[30] 그에 따르면 '포퓰리즘'은 의사결정에서 다수를 배제하는 장벽을 무너뜨리려는 시도를 비난하는 엘리트 집단의 용어다.[31] 이러한 수동성은 제1세계의 시각으로, 매우 뛰어난 기술관료주의 정부를 소유하고 전 세계 경제 탄압 피라미드의 정점에 서 있던 선진 산업국가들의 산물이다. 제임슨의 책이 출판된 이후 세계 여러 지역에서 혁명의 시대가 전개됐다. 유럽의 공산주의 독재정권이 축출된 후 남아프리카, 구소련, 남아메리카에서 냉전 시기에 번영을 구가한 독재정권들이 몰락했으며 최근에는 중동에서 아랍의 봄 혁명이 진행 중이다.

여기에서 혁명을 이야기하는 것은 문화와 정치가 함께 대중화되는 데 따르는 위험과 기회를 지적하기 위함이다. 전통적으로 엘리트 집단은 문화 포퓰리즘이 모호성, 복잡성, 희소성 등 예술에서 가장 중시되는 자질들을 결여하고 있으며 심지어 이러한 자질들을 파괴할 수 있다는 생각에서 문화 포퓰리즘을 비난해왔다. 이와 마찬가지로 정치 엘리트 집단은 전문성이 결여되고 복잡한 문제에 단순한 해결책이 존재한다고 믿는다는 이유로 포퓰리즘 운동을 비난한다. 분명 포퓰리즘 미술과 포퓰리즘 정치 사이에는 유사점이 존재한다. 에르네스토 라클라우Ernesto Laclau, 1935-2014가 지적하듯, 포퓰리즘 정치는 약자의 형태로 전체를 대표한다는 점에서 포퓰리즘 미술과 공통점을 갖고 있다.[32] 우리는 보통사람들을 대표하여 엘리트 미술계에 대항한다는 허스트와 뱅크시의 주장에서도 유사한 측면을 찾아볼 수 있다. 이는 문화적으로 적극적인 다수 대중과 동시대 미술계 및 비엔날레를 장악한 엘리트 집단 사이의 계급 격차로 귀결된다. 앤더슨은 여기서 다시 핵심을 짚어낸다. 먼저 포스트모더니즘에는 그가 '시트라citra' 파와 '울트라ultra' 파로 부르는 계파 간의 격차가 존재한다. '시트라' 파는 극적이고 화려한 것을 추구하고 '울트라' 파는 이를 피하려 하는데, 이러한 격차는 소비자 계층과 시장 지배 계층 간의 격차에 상응한다.[33] 앤더슨은 이를 모더니즘에서 포스트모더니즘으로의 변화와 르네상스에서 종교개혁으로의 변화를 비교하는 예리한 분석에 연결한다. 그에 따르면 르네상스가 더욱 우수한 지적 성취를 거두었을지라도 이는 엘리트 집단의 성

취했던 반면, 종교개혁은 부분적으로 르네상스 사상의 대중화였으며 '유럽 평민의 절반'에게 영향을 미쳤다. 앤더슨은 포스트모더니즘에 관해 다음과 같은 논의를 이어나간다.

> 이러한 측면에서 '평민화'는 근대 문화의 사회적 기반이 방대하게 확장됐음을 의미하지만, 이 과정에서 중요한 본질이 얇아져 얄팍한 포스트모더니즘을 낳게 된 것 또한 의미한다. 질은 또다시 양과 맞바뀌졌고, 이 교환 과정은 계급 속박을 풀어주는 반가운 해방 또는 창의적 에너지의 억눌림으로도 볼 수 있다.[34]

포퓰리즘 미술의 대표 주자들이 경제 위기의 여파로 어려움을 겪은 것은 사실이지만, 이는 어떤 미술계 스타에게 투자할 것인가가 불확실해졌기 때문이지 포퓰리즘에 대한 요구가 근본적으로 사라졌기 때문은 아니다. 포스트모더니즘이 대중화된 모더니즘이라면 포퓰리즘 미술은 대중화된 포스트모더니즘으로, 문화 생산자로부터 지배권을 기술적으로 제거한 결과이며 이제 문화 생산자의 역할은 대중성을 표현하는 것이 됐다.

즉각적인 피드백이 지속적으로 제공되고 자신의 문화상품과 그에 대한 반응을 분석할 수 있는 도구가 확대된 오늘날, 자의식 강하고 자아비판적인 포퓰리즘이 등장할 가능성이 열려 있다. 이러한 포퓰리즘의 발전 과정에서 엘리트 비평과 대중 포퓰리즘의 종합을 보게 될지도 모른다.

주

1 *Contemporary Art Market 2009/10: ArtPrice Annual Report* (Lyon, 2010), p. 85.

2 이러한 변화가 가져온 놀라운 사회경제적 결과에 관하여는 다음을 참고. Chris Anderson, *Free: The Future of a Radical Price: The Economics of Abundance and Why Zero Pricing is Changing the Face of Business* (London: Random House, 2009).

3 Walter Benjamin, "The Author as Producer," in Michael W. Jennings, Howard Eiland,

and Gary Smith eds., *Selected Writings, Volume 2. 1927-1934*, (Cambridge, MA: The Belknap Press of Harvard University Press, 1999), p. 780.

4 이 부분에 관해서는 데이비드 가르시아의 도움을 받았다. 다음 글을 참고. David Garcia and Geert Lovink, "The ABC of Tactical Media," Nettime, 1997. www.nettime. org/Lists-Archives/nettime-l-9705/msg00096.html. 2011. 6. 3. 접속.

5 Fredric Jameson, *Postmodernism or, the Cultural Logic of Late Capitalism* (London: Verso, 1991), p. 1.

6 Hal Foster, "Whatever Happened to Postmodernism?" in *The Return of the Real* (Cambridge, MA: MIT Press, 1996); Michael Hardt and Antonio Negri, *Empire* (Cambridge, MA: Harvard University Press, 2000); Nicholas Bourriaud, *Altermodern* (London: Tate Publishing, 2009).

7 Jameson, op. cit., pp. 6-10.

8 Ibid., pp. 26-27.

9 Ibid., p. 31. 여기서 제임슨이 모델로 삼은 작가는 백남준이며, 〈지구에 떨어진 사나이〉의 감독은 니컬러스 로그Nicholas Roeg이다.

10 Ibid., p. 2.; Robert Venturi, Denise Scott Brown, and Steven Izenour, *Learning from Las Vegas: The Forgotten Symbolism of Architectural Form* (Cambridge, MA: MIT Press, 1977).

11 Venturi et al., op. cit., p. 80.

12 Ibid., p. 6.

13 Jameson, op. cit., p. 39.

14 Lars Bang Larsen, Cristina Ricupero, and Nicholaus Schafhausen, "Introduction," *The Populism Catalogue* (New York: Lukas & Sternberg, 2005), p. 15.

15 현재 미술계에서 워홀의 위상 변화, 관련 연구의 증가, 작품 가격 상승에 관하여는 다음을 참고. Isabelle Graw, *High Price: Art Between the Market and Celebrity Culture* (Berlin: Sternberg Press, 2009).

16 미술계를 보는 뱅크시의 시각에 관하여는 다음을 참고. Banksy, *Wall and Piece* (London: Century, 2005), p. 128.

17 다음을 참고. Martin Wainwright, "Ian McKellen Leads Challenge to Tate over L. S.

Lowry 'exclusion'," *The Guardian* (April 17, 2011).

18 그라피티 사진가들의 작업에 관해서는 다음을 참고. Martha Cooper and Henry Chalfant, *Subway Art* (London: Thames and Hudson, 1984).

19 이 부분에 관하여는 다음을 참고. Cedar Lewisohn and Henry Chalfant, *Street Art: The Graffiti Revolution* (London: Tate Publishing, 2009); Henri Lefebvre, "Right to the City," in Eleonore Kofman, ed., and Elizabeth Lebas, trans., *Writings on Cities* (Oxford: Blackwell, 1996).

20 테이트미술관은 관람객들의 의견에 반응한 결과, 2010년 트위터에서 가장 많은 팔로워를 거느린 브랜드가 됐다. 이에 관하여는 다음을 참고. www.freshnetworks.com/blog/2010/06/tate-museum-uk-top-brand-twitter/. 2011. 6. 2. 접속. 앞에서 언급한 Lewisohn과 Chalfant의 책은 테이트에서 출판됐다. 게임에 관하여는 다음을 참고. http://kids.tate.org.uk/games/street-art/. 2011. 6. 2. 접속.

21 Nikki Columbus, ed., *Art in the Streets*, Los Angeles Museum of Contemporary Art (Rizzoli, 2011).

22 이 점에 관하여는 다음을 참고. Ernesto Laclau, "Populism: What's in a Name," in Larsen et al., op. cit., p. 107.

23 Andy Warhol, *The Philosophy of Andy Warhol* (From A to B & Back Again) (New York: Harcourt, Brace, Jovanovich, 1975), pp. 100-101.

24 Hardt and Negri, op. cit., p. xx.

25 Perry Anderson, *The Origins of Postmodernity* (London: Verso, 1998).

26 울프럼 알파Wolfram Alpha는 매스매티카Mathematica 과정을 이용해 이를 선택된 데이터 세트에 적용하는 모델을 제공한다. 이에 관하여는 다음을 참고. http://www.wolframalpha.com. 2011. 6. 2. 접속.

27 다음을 참고. Franco Moretti, "Conjectures on World Literature," *New Left Review*, new series, no. 1 (2000); "More Conjectures," *New Left Review*, no. 20 (2003); "Network Theory, Plot Analysis," *New Left Review*, no. 68 (2011).

28 Lars Bang Larsen et al., "Introduction," op. cit., p. 15.

29 Fredric Jameson, *Valences of the Dialectic* (London: Verso, 2009), pp. 427f.

30 Jacques Rancière, *Hatred of Democracy*, trans. Steve Corcoran (London: Verso, 2006).

31 Ibid., p. 80.

32 Ernesto Laclau, "Populism: What's in a Name," in Larsen et al., op. cit., p. 110.

33 Anderson, op. cit., pp. 105-106.

34 Ibid., p. 113.

"우리가 겪고 있는
역경에 대하여!"[1]

모니카 아모어

Monica Amor 메릴랜드 미술대학 근현대 미술 교수. 뉴욕 시립대학교 대학원에서 박사학위를 받았다. 현재 마무리 작업 중인 저서 《비대상 이론-전후 기하추상의 위기Theories of the Non-Object: The Postwar Crisis of Geometric Abstraction》가 곧 출간될 예정이다.

1950년대 후반 비평가 마리우 페드로사Mario Pedrosa, 1900-1981는 "브라질이 '모던'이라는 형을 선고받았다"고 이야기하곤 했다. 브라질의 새 수도인 브라질리아와 브라질 건축에 대한 그의 글들에 등장하는 이 구절은 새로운 것에 대한 브라질인들의 무한한 수용력을 시사한다.[2] 그러나 라틴아메리카의 뛰어난 미술 비평가인 페드로사는 1960년대 중반 브라질의 미술 및 시대 상황과 관련하여 포스트모던이라는 용어가 통용되도록 했다. 그에 따르면 급속한 기술 변화와 대중매체의 급증이 정보와 소비의 현실 속으로 주체를 밀어 넣었고, 우리의 지각기관은 이러한 현실에 빠르게 반응해야 했으며, 매개mediation와 관련한 새로운 이미지와 형식들을 만들어내야 했던 미술도 마찬가지였다. 필자는 브라질이라는 지역에 관한 페드로사의 사고의 유연성을 이용해 최근의 미술과 사상들에 대해 기록하려는 우리의 시도를 성찰해보고자 한다. 이는 페드로사의 '모던' 개념과 깊은 관련이 있는 것으로, 마찰과 모순투성이인 '현재성now-ness'에 관한 것이다.

실제로 페드로사의 글에서 모던은 특정한 시기를 지칭하는 것이 아니라 진보를 향한 브라질의 열망에 어울리는 것을 끊임없이 찾는 탐색의 과정을 의미했다. 이러한 '모던' 개념의 전략적인 사용은 브라질이라는 장소와 시대의 지적·물질적·정치적인 궤도들을 간결하게 정의하고 분류하려는 과거와 최근의 역사학적 시도들을 소멸시키며, 브라질 특유의 지역적 수단이 됐다. 분명 페드로사에게 모던은 과

73

거와 대비해 정의할 수 있는 하나의 시기가 아니었다. '모던'은 정의하려는 시도들을 오류로 만드는 조건을 설명하는 것이었고, 이러한 브라질 식 모던 개념의 특수성은 식민지화와 세계화에 의해 촉발된 변화의 과정들과 문화 교류의 역동성에 의해 충분히 증명됐다.

모더니즘과 포스트모더니즘에 대한 페드로사의 설명은 이 두 사상적 조류가 (미국이 됐건 서유럽이 됐건) 하나의 기원에서 비롯한 전체주의적 이론이라는 일반적인 가정을 약화시켰다. 그와 대조적으로 필자의 극소 서사micro-narrative는 모던을 구성하는 '주변적인' 지정학적 장소들을 포함하는데, 이 장소들이 미국의 예를 연상시키는 근대 식민지화 과정의 부산물이었기 때문이다. 이러한 논리에서 브라질의 작가와 비평가들은 앵글로·유로피안 전통에 따르는 '규범적인' 서구 미술을 불변의 것이며 위반할 수 없는, 이들에게는 생소한 지배적 패러다임으로 인식하지 않았다. 오히려 모더니즘의 다양한 유산을 브라질 문화구조의 맥락 안에서 활용할 수 있는 풍부한 재료로 여겼다. 브라질 문화계는 보다 물질적으로 발전한 서구 지역들과 나란히 진보·개발·실험과 같은 개념들을 다루면서도, 범주화를 시도하는 고전적 모더니즘의 성향에는 저항했다.

* * *

1950년대 브라질 건축에 쏟아진 국제적 찬사와 인정은 국가적인 것과 국제적인 것, 원본과 복제, 불규칙적인 산업화, 민주주의, 모더니티와 같이 오늘날에도 여전히 논의되고 있는 이슈들에 대한 페드로사의 사상을 상당 부분 촉발했다. 페드로사에게 브라질의 식민사, 즉 이식에 의해 정의된 내러티브는 브라질 영토 내에서 무언가 새로운 것을 만들고자 하는 혁명적 열망을 촉진했다. 어떠한 고대문명의 흔적도 없는 브라질 영토는 모더니즘의 이상적인 **백지상태**tabula rasa를 제공하는, 끝없이 새로운 시작의 장소였다.[3] 그러므로 페드로사가 역설적으로 브라질의 몰역사성을 발견하고 고전classicus의 토대 없는 모던modernus을 산출한 것은 식민통치의 역사 안에서였다. 20세기와 21세기의 문화사 안에 브라질의 독특한 편입을 알린 것도 바로 이 근본적인 역설이다. 페드로사는 이 역설을 이용해 브라질이 시

대의 역학에 대처하는 방식을 전략적으로 설명하며 기존의 모던(그리고 포스트모던) 개념의 명확한 특성들을 약화시켰다.

또 다른 역설들이 페드로사의 모더니즘을 괴롭혔는데, 예를 들면 새로움의 전통이 모순을 완화하고 실험을 촉진한다는 점이다. 브라질의 백지상태 덕분에 독재정권 시기에 모더니즘 건축이 부상할 수 있었으며, 이러한 상황은 과장하기 좋아하는 정부의 성격과 뒤이은 경제 호황으로 더욱 강화됐다. 또한 자신의 계획에 모순이 존재함을 분명히 인식하고 있었음에도 지역의 자급자족성을 굳게 믿었던 도시계획가 루시우 코스타Lúcio Costa의 유토피아적 계획에 따라 대도시 리우데자네이루와 상파울루로부터 1,000킬로미터 가까이 떨어진 곳에 브라질리아라는 인공적인 도시가 생겨났다. 그 결과 탄생한 것은 사회적 모델로서의 도시·건축·예술로·정치적 변동, 지리적 분산, 공간적 모순, 불연속적 시간성을 특징으로 하는 브라질리아는 모더니즘과 모더니티가 뒤얽힌 상태를 보여주었다. 이러한 유토피아에 대한 열기는 미적 차원에 대한 공적 재기소再起訴를 불러왔다. 이러한 상황이 왜 신구체주의neo-concrete 프로젝트, 즉 구성주의 계획이 스스로에 등을 돌렸는지, 또한 관람자의 참여를 염두에 둔 이 프로젝트가 브라질리아를 궁극적인 집단 예술작품으로 보았던 페드로사의 '도시 괴물urban chimera 개념'과 어떻게 긴밀히 연관되는지를 설명해줄 것이다.

1959년 3월 페헤이라 굴라르Ferreira Gullar, 1930- 가 「신구체주의 선언문Neo-concrete Manifesto」을 발표하고 몇 달 후이자 《비대상 이론Theory of the Non-Object》을 출판하기 3개월 전,[4] "잃어버린 사회적 화합을 재건하기"[5] 원했던 페드로사는 이상적 현대도시에 대한 글을 통해 젊은 작가의 역할을 강조했다. 서로 밀접한 관련을 맺고 있던 지식인과 작가들은 페드로사의 핵심 개념으로, 자본주의의 무자비한 역학을 외면하고 급진적인 국제적 아방가르드 문화의 가능성들을 낙관하는 '집단적 행위주체collective agency' 개념에 몰두했다. 국제적 아방가르드 문화는 1970년대에 발전한 미국의 포스트모더니즘이 '그린버그 식' 모더니즘에 근본적으로 적대적 입장을 취했던 것처럼 고전적 모더니즘 개념을 무시했다. 페드로사의 영향을 받고 굴라르가 설파한 신구체주의는 고전적 모더니즘의 취약점에 이론적 기초를 두었다. 페드로사에게 예술의 종합은 매체의 통합을 넘어서야 하는 것으로, 브라질의 상

황에서 이는 회화와 조각에 관한 관습의 해체로 이어졌다. 이러한 미적 탐구는 블라디미르 타틀린Vladimir Tatlin, 1885-1953의 「역부조Counter-reliefs」, 카지미르 말레비치 Kazimir Malevich, 1878-1935의 「아르키텍톤Arkitekton」, 쿠르트 슈비터스Kurt Schwitters, 1887-1948의 「메르츠바우Merzbau」 같은 선례에서처럼 모더니즘 특유의 공간에 대한 집착 속에서 수행됐다. 굴라르는 대략 1959년에서 1961년까지 전개된 신구체주의의 짧은 시대 속에서 제작되고 개념화된 작품들을 '비대상non-objects'이라 일컬었다. 비대상 작품들은 강도 높은 실험의 시대를 열었다. 이 실험에서 다뤄진 문제들은 후일 도널드 저드Donald Judd, 1928-1994의 에세이 「특정한 오브제들Specific Objects」1965과 큐레이터 니콜라 부리요Nicolas Bourriaud, 1965- 가 1998년에 주창한 '관계의 미학' 개념과 같은 동시대 미술에 관한 선언들에서 탐구됐다. 굴라르는 예술 오브제에 대한 공식을 재정립하며 연대기적 순서를 우선시했고, 페드로사는 포스트모던이라는 용어를 1960년대 중반의 예술을 가리키는 데 사용했다.[6] 그럼에도 필자는 이러한 작가들을 불러 모은 모더니티의 독특한 구조와 계보가 작가들의 사고 속에서 현지화되어 '주변부'의 모더니티라는 모순과 이율배반으로 점철된 환경적이고 참여적인 예술을 낳게 된 과정을 강조하고 싶다. 생산 재료의 비일관성과 상징적인 오해들로 가득 찬 주변부는 결과적으로 예술 오브제의 해체와 우리가 지금 받아들이려 하는 실험적 실천들로 이끌려갔다.

그렇다면 포스트모더니즘은 어떠한가? 1960년대 중반까지도 동시대 미술과 사회의 관련성에 대한 변함없는 믿음을 견지하던 페드로사는 모더니즘 미술이 회화적 재현의 자기충족적 공간과 급진적으로 결별하고 곧이어 포스트모더니즘의 즉각적인 현실과 결부됐다고 평가했다. 그는 "일상의 즉각적인 객관성"[7]이라는 용어가 미국에서 통용되기 약 10년 전에 이미 동시대 미술이 일상의 즉각적인 객관성에 초점을 맞추는 것을 강조하며 포스트모더니즘을 실제의 예술로 보았다. 매스컴의 효과적 전달을 통해 우선적 지위를 획득한 정보는 현재 우리가 "기계적이고 기술적인 과정들"을 거쳐 이해하고 있는 세상, 즉 현실에 대한 우리의 경험에 영향을 미쳤다.[8] 미국 미술의 리터럴리즘literalism은 이러한 내용이 사실임을 확인시켜주는 듯하다. 제33회 베니스 비엔날레에 대한 리뷰에서 페드로사는 다음과 같이 적었다. "선구적인 미국 작가들이 말하듯, 우리는 현실을 이상화하지 않고 현실을 해

석하지 않는다. 현실은 초월하지 않는다. 현실이란 현실 그 자체로, 바로 우리 코앞에 있는 것이다."**9** 이 구절은 "당신이 보고 있는 것이 바로 당신이 보고 있는 것이다What you see is what you see"라는 프랭크 스텔라Frank Stella, 1936- 의 악명 높은 표현을 상기시키는 듯하다. 그렇지만 실제로 페드로사는 팝아트, 다시 말해 팝아트 이미지들의 상스러운 객관성과 팝아트가 환기시키는 소비사회를 염두에 두고 있었다. 페드로사의 어법에서 현실이란 1960년대에 인식과 소통 방법에서 일어난 획기적 변화들을 망라하는 용어다. 이러한 변화는 새로운 기술에서부터 만연한 자본주의, 본격적인 대량소비에서부터 마셜 맥루언Marshall McLuhan, 1911-1980의 '지구촌' 개념에 이르기까지 다양한 형태로 등장했다.

한편 1960년대 중반에는 또 다른 일이 일어나고 있었다. 페드로사로 하여금 모던에 대해 깊이 성찰하게 한 브라질리아는 자신들이 내놓은 도시공영화 계획을 노골적으로 무시한 변덕스러운 관료제의 산물이었다. 그 결과, 브라질리아는 1964년 4월 권력을 잡은 독재정권에 대해 즉각적이고 불경하게 대응하며 브라질의 주요 도시를 달구었던 매우 도시적인 '문화 드라마'로부터 동떨어져 극도로 일탈적인 고립 상태에 놓였다.**10** 이것은 페드로사가 파괴적인 예술에 대한 진단을 시도하며 일컬은 바와 같은 반항적인 예술 또는 반예술anti-art이었으며, 엘리우 오이치시카Hélio Oiticica, 1937-1980와 리지아 클라크Lygia Clark, 1920-1988 같은 신구체주의 작가들에 의해 수행된 회화 평면의 해체와 밀접한 관련이 있었다. 예술의 관습적 범주에 대한 공격은 예술의 형상을 영원히 바꾸며 현실, 환경, 행위와 같은 보호되지 않는 공간으로 작가와 예술을 밀어 넣었다. 페드로사는 그 낙관적인 성향에 걸맞게 집단적 차원의 다감각적 종합이 상실된 상황을 예술이 회복해야 한다고 주장했다. 포스트모던의 독특한 이론화는 분명 당시 브라질 미술이 겪은 최신의 발전에 영향을 받고 그에 반응했다. 1964년의 군사쿠데타는 농업혁명에 대한 논의, 노동조합의 확산, 국가가 보장하는 자유, 반제국주의, 노동자계급에 우호적인 국가계획 등을 일거에 끝장내버렸다. 이와 함께 브라질 미술을 변화시킨 정치적 발전들도 끝이 났다. 역설적이게도 쿠데타 이후 좌파 지식인들이 즉각 입을 다물지는 않았다. 대신 집단적 참여를 최고의 수칙으로 여기고, 뚜렷한 사회적·정치적 함의를 지닌 예술적 활동을 전개한 이른바 '축제적 좌파'가 나타났다.

그로부터 3년 후 독재정권이 잔인함을 드러내며 시민의 자유를 맹렬히 억압하기 직전, 집단적 참여 개념을 여전히 고수하던 페드로사와 오이치시카는 브라질 아방가르드의 지위를 포스트모던이라는 기호 아래에서 평가했다. 페드로사는 1967년 상파울루 비엔날레가 미술에 대한 전문지식을 갖추지 못한 보다 광범위한 대중, 즉 '사람들o povo'의 흥미를 끈다고 보았다. 실제로 관람자들은 여러 키네틱 아트 작품과 오이치시카, 클라크, 리지아 파페Lygia Pape, 1927-2004의 포스트신구체주의 작품들을 조작할 수 있었다. 이 비엔날레에 대한 리뷰에서 페드로사는 다음과 같이 적었다. "관람자의 참여'는 의심할 여지 없이 이전 시대의 결정적인 미적 개념 또는 초자연적 거리에 기반을 둔 미적 개념에 반대하는 혁명적 개념으로 밝혀졌다. 이는 사실상 우리 시대의 감수성이 지닌 특징이다."[11] 작품과 관람자의 축제적인 상호작용에 모순이 없는 것은 아니었다. 작품은 수난을 당하고 완전히 해체되기도 했으며, 수작업으로 제작된 작품은 충격에 매우 취약했다. 또한 전시공간과 전시장에서 요구하는 관람자의 행동 규칙은 대부분 경험적 탐구를 위해 제작된 작품들을 수용하기에 적합하지 않았다. 이 리뷰에서 페드로사는 비엔날레에 출품된 작품들이 모더니즘의 자율적인 예술과 얼마나 다른지를 다시 한 번 상기시켰다. 그리고 그가 무력화하고 싶었으나 그렇게 할 수 없었던 궁극적인 모순, 즉 대량소비의 결과 예술작품들이 마치 자동차처럼 일시적인 소비의 대상이 됐다는 사실을 지적했다.[12]

그해에 「위기 속의 세계, 위기 속의 인간, 위기 속의 예술World in Crisis, Man in Crisis, Art in Crisis」이라는 적절한 제목을 달고 뒤이어 발표된 에세이에서 페드로사는 다시 한 번 이러한 미해결 문제들에 대한 낙관적 대안을 제시하고자 했다. 그에 따르면 과학, 기술, 미학의 분야에서 환경을 고려해 계획하는 것 이외에는 다른 선택의 여지가 없었다. 즉, 시대의 창조적 활동들을 지역 계획, 도시화, 건축, 산업디자인, 그리고 미술의 영역에서는 (우리가 설치미술이라고 부르는 것에 상응하는) '조각, 다양한 구조물, 공간 안에서의 오브제들의 배열'로 흘려보내야 한다는 것이었다. 이러한 주장에는 중요한 질문이 뒤따랐다. "결정적인 문제는 환경이 누구를 위해, 어디에, 무엇을 위해, 왜 존재하는가를 정의하는 것이다." 작가의 의도와 기술, 심지어 그 자체로는 유효하지 않은 작품 배경의 공공성을 무시하면서 페드로사

는 환경이라는 맥락 안에서 예술과 행위들의 상관관계 그리고 사회적 복합체 안에서 이들의 통합과 실현이 중요하다고 주장했다.[13] 분명 페드로사는 그의 초기 관심사였던 예술의 통합을 되돌아보았을 뿐 아니라 오늘날 우리가 학제적interdisciplinary이라고 부르는 것을 내다보았다. 작가들은 전면적인 소통과 정보의 교환에 압도된 공간의 예술에 강박적으로 매달렸으며, 이는 단지 오브제의 제작자에 머무르지 않고 우리 인식구조를 확장하려 한 당대 대담한 작가들의 등장을 불러왔다.

1967년은 포스트모던의 이론화에서 매우 중요한 해였다. 리우데자네이루 현대미술관에서 열린 〈새로운 브라질의 객관성New Brazilian Objectivity〉이라는 제목의 전시는 브라질 미술계의 주요 특징을 기술한 오이치시카의 에세이 「새로운 객관성의 일반적 도식General Scheme of the New Objectivity」에 주목했다. 이 글에서 오시치시카는 회화와 조각의 관습을 무시하는 것으로부터 실제를 향한 물질적 실험이 시작됐다고 진단했으며, 이러한 시각은 분명 페드로사와 일치했다. 한편 그의 글은 '초월적 질서'와 단절한 회화와 조각을 정의함으로써 쿠데타 이후 문화의 정치화와 밀접히 관련된 참여적 예술을 제안하려 한 굴라르의 비대상 개념에도 크게 의존했다. 안토니우 디아스Antonio Dias, 1944- , 페드루 에스코스테기Pedro Escosteguy, 1916-1989, 후벤스 제르시만Rubens Gerchman, 1942-2008, 클라크, 오이치시카 같은 작가들은 현실과의 윤리적·사회적 관계 맺음, 즉 '세상으로 회귀의'를 보여주었다. 이들은 자신들의 탐색 범위가 (오이치시카가 좋아하는 용어인) "예술 오브제의 구조적 재발명"에서부터 (대부분 텍스트를 포함하는) 작품의 의미에 대한 개념적 관심에까지 이른다고 주장했다. 오이치시카는 이러한 경향들이 객관적 구조를 지향하는 과정, 즉 작품의 개방적 성격과 조화를 이루는 참여 방법들을 모색하는 과정에서 합쳐진다고 보았다. 그 후 '집단적 예술' 개념은 브라질 아방가르드의 핵심 요소가 됐고, 여기서도 우리는 미학적 대리에 대한 페드로사의 끊임없는 희망과 대중문화에 대한 굴라르의 (포스트신구체주의적) 참여의 메아리를 듣게 된다. 삼바, 카니발, 박람회, '모든 종류의 휴일들'과 같은 풍성한 대중 참여의 예들 속에서 오이치시카는 미적 실천을 위한 집단화와 참여의 모델을 보았다.

윗글의 마지막 주제인 '반예술의 부활'에서 오이치시카는 페드로사의 포스트모던 개념을 통해 반예술을 붕괴시켰다. 또한 개발도상국에서 아방가르드의 출현

79

에 대해 어떻게 "소외의 징후가 아닌 집단적 절차의 핵심 요소로서 설명하고 정당화할 수 있는가?"라는 존재론적 질문을 던졌다.[14] 예술적 탐색을 위한 패러다임의 전환이라는 관점에서 이에 대한 잠정적인 답변은, 현시점에서 반예술은 과거에 대한 반응 또는 새로운 예술에 대한 관심으로서가 아니라 실험적 조건을 촉진하는 것으로 봐야 한다는 것이었다. 혹자는 1950년대에 페드로사가 그의 조국에 걸어버린 모던의 저주와 주문을 오이치시카가 깨뜨렸다고 주장할지도 모른다. 그러나 단절이나 진부한 애국주의와 혼동되어서는 안 되는 '전형적인 브라질의 조건'을 요구하는 오이치시카의 외침 속에서 페드로사의 '현지화된 사고' 개념의 흔적을 어찌 찾지 않을 수 있는가? 동시에 자신이 속한 맥락의 비평적, 미학적 조건들에 대한 오이치시카의 통찰력 있는 종합에서 수많은 세계 동시대 미술의 기초를 어찌 보지 못할 수 있는가? 앞서 이야기했듯 페드로사와 오이치시카 모두에게 모더니즘은 패권자도 존중의 대상도 아니었다. 모더니즘은 그들의 문화가 샘솟는 원천이었다. 다시 말해 그들은 모더니즘의 유산을 자신들의 문화에 대한 보충물이 아니라 기여물로 인식했다. 따라서 페드로사의 새로운 문화와 오이치시카의 실험적인 문화는 각자의 시대에 보다 넓은 문화 지평 속으로 브라질을 투입시키려는 동일한 프로젝트의 중요한 요소였다. 물론 이 프로젝트는 그들이 분명히 인식하고 있었고 자신들의 문화적 실천에 영향을 미친 종속 조건, 예컨대 오이치시카에게는 각자의 특징적인 예술 작업과 미완의 문화적 협상의 토대가 된 역경을 막지 못했다.

이 글에서 필자는 서구 미술, 모던, 모더니티, 포스트모던, 포스트모더니티, 동시대성 등이 분명한 한계를 지닌 개념 또는 패러다임이라는 보편적인 가정에 대해 생산적인 대화를 펼치고자 했다. 그 가정에 따르면 제한된 개념이나 패러다임은 정치적·경제적 권력을 발생시키는 중심지이며, 이러한 권력의 제도들은 규범의 형성에 관한 특정한 내러티브를 중심으로 통합된다. 필자는 특히 1960년대의 미국 비평가들이 '진보적' 예술이라 부르던 예술과 대체로 동시대에 속하는 상황에 대해 이야기했다. 그러나 여기서 연대적 순서보다 더욱 필자의 관심을 끄는 것은 보통 모던·실험·아방가르드 같은 보편적 지평과 관련이 있는 것으로 이해되지만, 실제로는 구체적인 필요 및 지역적 관심사와 밀접한 연관을 맺고 있는 것들이다. 이들은 대체로 제도적, 정치적 구조가 상당히 다르기에 내러티브들이 구획되거나 응

축되지 않는 복잡성을 보인다. 우리는 전면적인 모순과 혼종적인 조건들로부터 유래하는 긴박성에 대응해야만 했던 담론들과 실천들 속에서 유동성과 유연성을 발견하게 된다. 오이치시카는 그의 에세이에서 "우리가 겪고 있는 역경에 대하여"라고 단호히 결론을 내렸는데, 이 역경에 대한 오이치시카와 페드로사의 대응은 브라질의 문화 생산을 최신화하기 위해 모더니즘과 포스트모더니즘을 빌려와 여기저기 갖다 붙이는 것이 아니었다. 그들은 예술 생산의 도구와 장소, 미학적 실천의 순환과 수용, 예술제도 등 이 모든 것이 브라질의 사회적·정치적·경제적 상황과 맺는 관계를 심오하게 성찰하며 역경에 대응했다.

모순적인 상황들은 세계의 비중심 지역에만 특별한 것이 아니었고(만연했으며), 브라질이 얻은 문화적 교훈 중 하나는 그러한 상황들로부터 지식과 기쁨을 끌어내야 한다는 것이었다. 도미니크 곤살레스-포에스터Dominique Gonzalez-Foerster, 1965-는 프랑스 그르노블 인근 라 빌뇌브에서 자랐다. 그곳은 1970년대 초반 진보적인 도시에 대한 이상을 펼치기 위해 L'AUA가 설계하여 야심 찬 결과물들을 생산해낸 곳이었다. 포에스터는 모더니티의 사상적·물질적 충돌들에 비판적으로 개입하기 위한 풍부한 재료를 브라질의 문화와 역사에서 찾았다. '트로피칼 모더니티Tropical Modernity'라는 탐구적 개념을 통해 발전한 그의 연작들은 소도구와 오브제, 이미지와 음악을 통해 독특한 환경을 만들어내고 장소의 정체성에 대해 숙고하게 한다. 앞서 언급한 1967년 전시에 출품된 오이치시카의 「트로피칼리아Tropicalia」는 의심할 여지 없이 곤살레스-포에스터에게 큰 영향을 미쳤다. 유럽의 또 다른 작가 마린 위고니에Marine Huggonier, 1969- 는 저예산 영화 〈아마조니아 여행Traveling Amazonia〉 2006에서 브라질의 미완의 모더니티를 탐구했다. 현지 노동자로 구성된 영화 스태프는 이동식 촬영대를 이용해 마지막 장면을 무심한 듯 촬영했다. 이 장면에 등장하는 길은 1970년대에는 없었던 아마존 강을 횡단하는 고속도로로 그 광대한 풍경은 재현의 가능성에 도전한다. 옛것과 새것, 공예와 테크놀로지, 현실과 꿈이 병치하는 그의 부조리 영화와 비디오가 생생히 보여주듯, 프랑시스 알리스Francis Alÿs, 1959- 는 모더니티를 향한 은유적인 회귀를 되풀이하며 가상의 '주변부'와 가상의 '중심' 간 관계에 대해 숙고한다. 그의 회귀는 보통 실패라고 인식되지만, 그 자신은 시적이고 정서적인 요소들로 충만하다고 보는 풍경의 대상들과 관련 담론들을 파

헤치고 재포장하려는 욕망과도 관계된다.

 그러나 앞서 기술한 브라질의 특수한 모던 및 포스트모던 개념과 동시대 미술의 관계는 대리, 주체성, 감정이 최우선시되는 집단적 참여 작업을 지향하는 경향이 있다고 진단할 수 있다. 그리고 이러한 인식은 점차 확대되고 있다. 낮은 기술 수준을 요구하는 비공식적이고 자기지속적인 방식의 도시문제 해결책을 탐구하고 재창조한 마레티차 포트르츠Marjetica Potrc, 1953- 의 공공 프로젝트들, 그리고 캐럴라이나 케이시도Carolina Caycedo, 1978- 의 작업에서 대안적인 미적·경제적 교차점의 존재 가능성을 연 물물교환은 1960년대 페드로사와 오이치시카의 예측과 개념화에 많은 빚을 지고 있다. 돌로레스 시니Dolores Zinny, 1968- 와 후안 마이다간Juan Maidagan, 1957- 듀오 그리고 알레산드로 빌테오Alessandro Balteo, 1972- 같은 독특한 작가들의 작업이 보여주는 장소에 대한 사려 깊은 사용, 구축주의 유산에 대한 생산적인 성찰, 역사적 아카이브 역시 마찬가지다. 이들은 과거, 과거에 대한 우리의 기억들, 과거가 현재에 미치는 영향을 들추어내기 위해 미적 형식과 제도적 역사의 뒤얽힌 궤적들을 탐구한다. 이르네스투 네투Ernesto Neto, 1964- 와 페르난다 고미스Fernanda Gomes, 1960~ 같은 베테랑 작가들뿐 아니라 그보다는 인지도가 낮지만 카벨루 루카스Cabelo Lucas 와 헤나타 루카스Renata Lucas 같은 작가가 포진하고 있는 풍성한 브라질 미술계는 앞서 기술한 복잡하게 쌓인 겹겹의 유산을 없이는 생각할 수 없다.

 명백한 사실이지만 유념해야 할 것은, 현재를 규명하고자 하는 우리의 욕망으로 인해 그물망처럼 복잡하게 엮인 끝없는 역사의 흔적들이 잊힐 수 있다는 것이다. 동시대에 대해 유사한 탐구를 전개한 패멀라 리Pamela Lee 는 이렇게 말했다. "동시대 미술사는 역사기록과 시대구분에 더욱더 주의해야 하고, 또한 우리가 동원한 모델들의 형식적 영향과 우리가 최근의 예술실천들을 대면하고 분석하는 어조에 적절히 대응해야 한다. 그 이유는 우리의 아카이브가 지니는 외견상의 '현재성'과 그 소재들의 신화적인 투명성 때문이다." 같은 글에서 그녀는 다음과 같이 강조했다. "우리가 최근의 미술을 연구하는 방식, 즉 방법론적인 측면은 연구 과정에서 무엇이 간과됐느냐는 보다 큰 문제를 남긴다."[15] 따라서 필자는 다음을 제안한다. 개념·용어·모델·프로젝트라는 용어들이 유연하고 불확정적으로 사용된다는 사실을 고려해 동시대성을 생각하며, 아무리 '주변적'일지라도 모던의 구조에 늘

속해왔던 미시적 역사와 맥락에 주의를 기울여야 한다. 또한 모던과 포스트모던을 각각의 고유 언어로 이해해야 한다. 모던과 포스트모던은 불규칙적이지만 획기적인 방식으로 문화에 기여했다. 이를 통해 고전으로 여겨지는 유럽과 미국의 내러티브를 퍼뜨리고, 모더니즘과 전체 모더니티 사이의 관련성에 대한 오류를 확산시켰다. 브라질 미술에 관한 특정한 문제와 개념들에 주의를 기울이는 것보다 더욱 중요한 것이 있다. 그것은 브라질 미술이 창조성과 실험을 목표로 삼는 현지화된 사고에 몰두하고 있는 바로 이 절묘한 순간에, 최종적 의미를 결정짓는 것이 아니라 비판적 문제 제기라는 동시대 미술의 끝마치지 못한 임무를 인식하는 것이다.

주

1 Helio Oiticica, "Esquema Geral da Nova Objetividade," in *Aspiro ao Grande Labirinto* (Rio de Janeiro: Editora Rocco, 1986).

2 다음을 참고. "Reflexões em Torno da Nova Capital," *Brasil, Arquitetura Contemporânea*, No. 10 (Rio de Janeiro, 1957); "Introdução à Arquitetura Brasileira-I," *Jornal do Brasil* (May 23-24, 1959); "Brasília, a Cidade Nova" (presentation at the AICA Congress of 1959), *Jornal do Brasil* (September 19, 1959). 모두 다음 책에 수록되어 있다. Mario Pedrosa, *Dos Murais de Portinari aos Espaços de Brasília* (São Paulo: Editora Perspectiva, 1981), pp. 303-316, 321-327, 345-353.

3 다음을 참고. Pedrosa, "Reflexões em Torno da Nova Capital," op. cit.

4 원문은 다음과 같다. Amilcar de Castro, Ferreira Gullar, Franz Weissmann, Lygia Clark, Lygia Pape, Reynaldo Jardim, and Theon Spanúdis, "Manifesto Neoconcreto," *Suplemento Dominical do Jornal do Brasil* (March 21-22, 1959), pp. 4-5. 영문 번역은 다음을 참고. "1959: Neo-concretist Manifesto," *October* 69 (Summer 1994), pp. 91-95; Ferreira Gullar, "Teoria do não-objecto," *Suplemento Dominical do Jornal do Brasil* (December 19-20, 1959). 영문 번역은 다음을 참고. Kobena Mercer, ed., *Cosmopolitan Modernisms*, trans. Michael Asbury (Cambridge, MA: MIT Press, 2005), pp. 170-173.

5 Mario Pedrosa, "Crescimento da Cidade," *Jornal do Brasil* (September 16, 1959). 다음에 재수록. *Dos Murais*, op. cit., p. 299.

6 오이치시카는 조각의 기반이 사라지는 것과 그의 「관통성Penetrables」이 놓인 장소의 적절성에 대해 숙고하면서 작품과 장소를 통합해 불필요한 것들을 제거할 것을 주장했다. "만약 작품 세트가 개념에 들어맞지 않는 곳일 뿐 아니라 온전히 경험되고 이해될 가능성이 없는 곳에 버려진다면 작품이 '세트'를 소유함으로써 무엇을 얻게 될 것인가?" *Aspiro ao Grande Labirinto* (June 3, 1962), p. 43.

7 Mario Pedrosa, "Veneza: Feira e Política das Artes," *Correio da Manhã* (July 10, 1966). 다음에 재수록. Aracy A. Amaral, ed., *Mundo, Homem, Arte em Crise* (São Paulo: Editora Perspectiva, 1986), p. 85.

8 Mario Pedrosa, "A Passagem do Verbal ao Visual," *Correio da Manhã* (January 23, 1967). 다음에 재수록. Amaral, op. cit., p. 149.

9 Ibid.

10 Mario Pedrosa, "Arte e Burocracia," *Correio da Manhã* (June 4, 1967). 다음에 재수록. Amaral, op. cit., p. 106.

11 Mario Pedrosa, "Bienal e Participação...do Povo," *Correio da Manhã* (October 8, 1967). 다음에 재수록. Amaral, op. cit., p. 188.

12 Ibid., p. 191.

13 Mario Pedrosa, "Mundo em Crise, Homen em Crise, Arte em Crise," *Correio da Manhã* (December 7, 1967). 다음에 재수록. Amaral, op. cit., p. 216.

14 Helio Oiticica, op. cit., p. 97.

15 Pamela M. Lee, "Questionnaire on the Contemporary," *October* 130 (Fall 2009), p. 25.

가능하게 하기–
중국의 작가들과 동시대 미술

폴린 J. 야오

<u>Pauline J. Yao</u> 베이징에 기반을 둔 독립 큐레이터이자 학자. 베이징에
2008년 비영리 미술공간 애로팩토리Arrow Factory를 공동 설립했다. 저서
로《생산 중—중국의 동시대 미술In Production Mode: Contemporary Art in
China》2008이 있으며,《3년—애로팩토리3 Years: Arrow Factory》2011를 공
동 편집했다.

중국에서 동시대 미술이 중국이라는 특별한 환경의 문화적·정치적·지적·경제적·사
회적 조건에 대응하며 발전해왔다는 데 거의 이견이 없다.[1] 그러나 작가와 미술사
가들은 20세기 초 서구 미술 형식들의 도입 이후 전개된 중국의 예술실천들에 대
해 어느 정도까지 차이를 초월하고 변화를 일으키는 능력을 지니지 못한, 단순히
맥락적이거나 대응적인 것으로 봐야 하는지에 대해 논의해왔다. 특정한 사회의 결
정 요인들을 드러내 보이는 예술의 능력과 그것들에 영향을 줄 수 있는 예술의 능
력 간에 이러한 모순은 오늘날 중국 안팎에서 진행되고 있는 수많은 동시대 미술
생산의 기저를 이룬다. 규정된 체제와 예술제도에 도전함으로써 예술과 일상 사이
의 격차를 해소하려는 모더니즘의 경향은 예술의 경계를 가로지르고, 먼저 예술
을 어떻게 정의할 것이냐는 문제는 중국의 맥락에서 중요한 장애물을 마주하게 된
다. 사실, 이러한 모더니즘의 경향들을 적용할 수 있는지를 다시 생각해봐야 한다.
왜냐하면 비유럽·비미국의 맥락에 존재하는 예술의 모더니티를 수입된 담론으로
간주하는 유럽·아메리카 중심의 이동transferral 이론들에서는 해당 지역의 맥락을
무시한 채 개념과 시대구분을 차용할 것이기 때문이다. 모던 이전에서 시작해 모
던·포스트모던으로 이어지는 진보적인 발전 모델을 지지하는 것은 동시적 발생의
가능성을 부정할 뿐 아니라, 필연적으로 유럽·미국의 통제 밖에 존재하는 모더니
티들에서 발생하는 다양한 양상을 간과하기 마련이다.
　　동시대 미술의 역사가 상대적으로 짧고, 심히 압축된 기간 내에서 이질적인 예

술 경향과 철학들이 혼란스럽게 중첩되어 있는 중국의 상황은 '모던'과 '포스트모던'에 대한 어떠한 명백한 시대구분도 모호하게 한다. 오히려 중국에서 지배적 위치를 차지하는 계열의 포스트모더니즘은 그 용어 자체와 예술 담론에서 포스트모더니즘의 영향을 의도적으로 불확실하게 사용한다.[2] 그러나 대부분 학자는 혁명적 과거와 결별한 소비지상주의 이데올로기가 승리하며 포스트모더니즘의 중심 주제라 할 변화와 분절을 현기증이 날 정도로 빠르게 촉진해왔다는 점에 동의할 것이다. 글로벌 자본주의 체제에 통합되면서 중국의 생산과 소비 양상이 변화했고, 이에 따라 일상의 삶과 문화가 급격히 불안정해졌다. 세계의 동시대 미술이 점차 스튜디오와 갤러리 너머의 공공장소로 이동하는 가운데, 예술이 독재 체제의 주문에 따라야 하는 중국의 상황에서 이러한 예술실천들이 어떻게 발전할 수 있는지에 대한 의문이 제기된다.

중국의 동시대 미술계는 세계 미술계에서 독특한 위치를 점유하고 있다. 중국의 동시대 미술은 상업적으로 큰 성공을 거두어왔다. 그러나 그것의 내적 논리가 무엇인지, 무엇보다도 전문화와 제도화를 추구하는 중국 미술계의 경향 너머에 무엇이 존재하는지에 대한 의미 있는 성찰은 거의 이뤄지지 않았다. 세계 미술계가 예술제도의 역할을 정의하기 위해 고군분투하고, 무수히 많은 작가와 큐레이터가 모더니즘의 틀과 미학을 폐기하려 안달이 난 반면, 중국에서는 미술관·대형 갤러리·예술특구들이 수없이 설립되며 모더니즘의 요소들이 환영받고 있다. 서구에서는 모던 및 포스트모던의 동시대 미술과 흔히 결부되는 반反제도적 실천들이 있으나 중국에서는 이러한 유산을 거의 찾아볼 수 없다. 대표적인 예술제도들은 대부분 국가가 운영하며, 이들은 과거에 대한 해석뿐 아니라 현재 사회의 재현에 대해서도 지배적인 영향력을 행사하는 국가의 의견에 따라야만 한다. 이러한 상황에서 예술은 현실을 비판할 수 있는 자율적인 영역이 아니다. 따라서 서구의 비판적 예술 전통을 이해하고 이와 동일시하는 것은 중국의 작가들에게 매우 어려운 문제다. 비판적 입장을 취하고 싶어도 '관료 집단'의 권위적 구조에서 파생되는 불가피한 한계들을 벗어날 수 없기 때문이다.

중국 미술은 1980년대부터 '공식' 계통과 '비공식' 계통으로 나누어졌고 1990년대 들어 양극화가 더욱 심화됐는데, 흔히 묘사된 것보다는 덜 급진적으로 이러

한 상황을 고찰할 수 있다.[3] 정부의 공인을 받은 지배적인 미술 형식들이 규정하는 양식적 관습과 이데올로기를 벗어나고자 작가들이 수년간 힘겨운 싸움을 벌이고, 때로는 '관료제'의 인정을 받기 위해 열심히 노력했던 것은 사실이다. 그러나 이들이 특정 기회들을 거부당한 것에 대해 못마땅해했을지는 몰라도, 이들의 불만족은 관료 집단의 불평등에 대해 공공연하게 도전하는 데 이르지는 못했다. 공식적인 경로 밖에서 교육받거나 '아방가르드' 양식으로 작업하는 이 시대의 중국 작가들은 국가가 주최하는 순수미술 전시회나 아카데미제도와 같이 국가의 공인을 받은 특정한 행위들을 폐지할 것을 주장하거나 자유롭고 열린 비평을 위한 공간들을 마련하는 대신, 국가가 인정한 미술 형식들과 조화롭게 공존하며 미술계에서 환영받을 방법을 찾으려 노력했다.

1970년대 후반에 자율적으로 조직된 스타 그룹星星畵会은 오로지 제도 교육을 받은 작가들만 '공식' 예술제도의 인정을 받던 불만스러운 상황의 예를 보여준다. 실제로 1979년 베이징의 중국미술관中国美术馆에 인접한 야외 공원에서 그룹전을 개최하고자 했던 이들의 계획은 이러한 불만을 공적으로 표명하려는 상징적인 제스처로 볼 수 있다. 물론 공공장소에서 승인되지 않은 미술을 전시한 덕분에 전시에 가담한 작가들은 이름을 알렸고, 곧이어 중국미술관에서 전시를 개최했다. 또다른 예는 샤먼 다다厦门达达 그룹으로, 이들은 1986년 푸젠미술관福建省博物院을 빌려 회화와 조각을 전시하기로 했다. 그러나 전시 개막이 다가오자 다양한 건축 자재를 인근 마당에서 박물관으로 옮겨놓고 이를 예술작품이라 주장했다. 이러한 두 시도는 매우 중요한 국가제도의 공간에 대해 비판적 태도를 표출했다. 그러나 대부분 독학으로 미술을 배웠거나 공인된 예술제도 밖에서 작업하던 스타 그룹의 작업은 작품 자체의 양식이나 내용보다 작가의 지위에 대한 것이었던 반면, 샤먼 다다의 작업은 예술의 정의에 문제를 제기하려 한 것이었다.

오늘날 국내적으로는 이제까지 닫혀 있던 제도에 진입하는 반면, 세계 미술계에서는 '반제도적' 입장을 유지하는 이러한 두 가지 목표를 조화시키려는 최근의 과정은 중국 전역의 미술 생산에서 긴장감을 형성하고 있다. 이러한 긴장은 정치적이고 형식적인 면에서 다양한 방법으로 스스로를 드러내며, 궁극적으로 긴장의 근원인 정치적·사회적 맥락을 향해 진정한 비판적 입장을 취할 수 있는 작가들의

능력에 영향을 미친다. 옥션에서 최고가를 기록하고 있는 유명 작가의 유화 또는 조각 작품들과 같이 널리 알려진 '중국 동시대 미술'의 형태들은 흔히 해체적인 듯 보인다. 그러나 이러한 작가들은 서구 모더니즘을 차용해 그와 대체로 일치하는 양식을 사용해 작업하며, 기존의 상징이나 양식들을 피상적으로나마 뒤집는 것처럼 보이지만 실제로는 이를 신봉한다.

세계경제가 위축되고 금융 시장이 붕괴되며 예술의 자율성을 둘러싼 문제들이 보다 시급한 사항이 됐다. 미술계가 상업 및 시장과 보다 강하게 결속되면서 미술과 시장 사이의 경계가 어디냐는 질문이 제기된다. 미술 비평을 무능하게 하고 낭비와 자기 확대를 사주한 주범으로 시장을 바라보는 대신, 미술 생산을 유용하지 않고 유지시키는 요소들로 관심을 돌리는 편이 낫다.[4] 만일 우리가 미술계라는 보다 큰 실체 내부에 속하는 관심사들의 부분집합으로서 미술 시장을 인식한다면, 미술계 자체의 관심들에 대해서는 무엇을 이야기할 수 있는가? 더욱 중요하게는, 중국의 상황에서 미술계의 관심사가 어디에서 시작하고 끝난다고 말할 수 있는가? 다른 삶의 영역에서 자유가 확연히 부족한 중국, 즉 우리가 시민사회와 연관 짓는 정치적·사회적 권리들이 제약받는 중국에서 예술과 자율성의 관계를 평가하는 것은 현재 진행 중인 과제다. 이는 진보적인 현대화를 맞이하고 있지만 지배 체제에 대해 비판적인 감정을 공개적으로 발설할 수 없기에 끝없이 복잡해지고 있다.

보리스 그로이스Boris Groys, 1947- 는 그의 에세이 「설치의 정치학Politics of Installation」에서 비록 미술작품들이 상품으로서의 지위를 벗어날 수는 없지만, 오로지 구매자와 컬렉터들을 위해서만 제작되지는 않는다는 사실을 상기시킨다. 다수의 비엔날레, 아트페어, 주요 대형 전시들에서 이른바 '미술 대중'이 생겨났고 이들은 대개 미술작품을 상품으로 보지 않는다는 것이다.[5] 그로이스에게 이는 예술제도가 "그리도 오랫동안 멀리서 관찰하고 분석하려고 애써온 바로 그 대중문화의 일부가 되고 있다"는 증거다.[6] 이러한 평가는 서구 미술계에 대부분 들어맞을 것이다. 그러나 동시대 미술이 여전히 대중문화의 한 구성 요소가 되는 것과는 거리가 먼 중국은 물론이고, 수많은 비서구 지역에서 이러한 논리는 그다지 잘 들어맞지 않는다. 미술관과 예술지구를 찾는 사람들이 늘어나고 있음에도 중국에서 동시대 미술 대부분은 여전히 주류 문화의 주목을 받지 못하고 있다. 국영기관들에서 마

지못해 수용되고 있으며, 대학의 미술 관련 학과에서는 대부분 다뤄지지 않는다. 그러나 도회적인 동시대 미술계의 갤러리에서 에스프레소를 마시며 시간을 보내다 보면 이러한 진실을 흔히 잊기 마련이다. 베이징의 798 예술지구나 카오창디草場地 예술지구에서 한 발짝만 밖으로 나가보면 부유한 미술 애호가들과 보통 시민들을 구분하는 거대한 간극을 목격할 수 있다. '창조 산업'이라는 형체 없는 개념으로 한데 묶여 '창조 산업지구' 내에 고립되어버린 중국의 동시대 미술은 작가들을 서서히 은둔주의에 빠지게 하거나 방문객들에게 마치 디즈니랜드를 보는 듯한 호기심을 불러일으키는 예술지구 안에서 벽을 세우고 스스로를 가두어버렸다. 이처럼 급진적으로 규정된 공간들은 중국에서 공공장소가 지니는 경쟁적 본성을 끊임없이 상기시킬 뿐 아니라 작가들은 물론 일반인이 일상 문화의 창조에 참여하는 것을 통제하려 하는 공권력이 주위에 잠복해 있음을 일깨워준다.

　'저항'을 좋아하는 서구적 시각은 중국의 모든 미술 생산에 저항적 또는 '반체제적' 성격을 부여하려 하지만 실제로 이는 사실이 아니다. 그보다는 의미 있는 시민사회가 부재하는 상황에서 정치적 사회가 모든 것을 아우른다는 말이 더 맞을 것이다. 바로 그러한 이유에서 이러한 상황은 정치 자체에 관해 전적으로 무관심한 태도를 불러일으킨다. 상당한 경제적 발전을 이룬 이후 중국의 동시대 미술은 정치의 부재와 진부화로 홍역을 앓고 있다. 단지 미술을 둘러싼 상업적 분위기를 비판하는 것 이상을 수행하는 모델들이 필요하다. 즉, 무엇이 만들어졌는지가 아니라 누구에 의해, 어떻게, 누구를 위해, 어떠한 조건에서 만들어졌는지를 물으며 먼저 예술의 형태를 결정짓고 생성하는 생산의 사회적 결정 요인에 의미 있게 개입하는 모델들이 필요하다.[7] 아마도 중국의 맥락에서 오늘날 작가가 되는 것이 무엇을 의미하는가를 계속 묻는 것이 더욱 중요할 것이다. 중국 사회에서는 정부가 막강한 권력을 행사하고 '국가'의 재현 방식을 적극적으로 결정한다. 그래서 작가들과 그들의 예술실천들은 점점 더 개인사와 그들이 일상생활 속에서 '국가'와 맺는 개인적 관계에 의해 한정되고 있다.[8] 오늘날 미학 이외에 작가들이 스스로를 예술가로 생각할 방법이 또 있을까? 우리는 어느 정도까지 이러한 예술실천들이 작가들이 겪고 있는 갈등 상황이나 현재의 관계 또는 환경에 대한 변화를 가져올 능력을 의식하고 있다고 볼 수 있을까?

찰스 에셔Charles Esche, 1963- 에 따르면, 미적 자율성의 매듭을 풀려는 시도는 전통적으로 자율적인 무관심 또는 적극적인 공모라는 예술의 두 가지 급진적인 방향을 확대해왔다.[9] 따라서 에셔가 제안하는 "개입하는 자율성"의 모델은 오브제 자체에서 부과되는 것으로서가 아니라 오히려 작업의 방식 또는 행동으로서 자율성을 보는 방식을 제시하는 흥미로운 개념이다.[10] 에셔의 모델은 적극적이고 참여적인 자세를 지지할 뿐 아니라, 전통적인 상의하달식 가치부여 방식을 스스로 합법성을 천명하고 집단의 이익을 고려하는 보다 소박한 방식으로 대체한다. 나아가 제작에서 작가의 역할은 물론 예술작품의 형태로 표면적으로 존재하다 외부인들에게 '읽히고' 마는 방식이 아닌, 이러한 과정에서 비판적으로 도출되는 예술의 존재 방법을 무시하기 어렵게 한다. 지금부터 다룰 시징맨Xijing Men 그룹과 정궈구鄭国谷, 1970- 의 작업은 예술을 위한 비판적인 공간들을 마련하기 위해 도발적 역할을 하는 예술실천의 예를 보여준다.

시징맨의 작업은 국가, 문화적 특수성, 예술과 일상의 분리라는 개념들에 특권을 부여하는 모던과 포스트모던의 틀을 새롭게 바라보는 방법들을 제안한다. 길고 복잡한 과거를 지닌 동아시아 세 나라 출신의 작가 김홍석1965- , 천샤오시옹陈劭雄, 1962- , 오자와 츠요시小沢剛, 1965- 가 모여 결성한 시징맨은 모든 것을 균질화하는 세계화의 힘보다는 차이를 환영하는 담론을 제공하며 아시아성의 복잡한 개념들을 다루는 협업을 시도한다. 설치, 비디오, 퍼포먼스와 같은 다양한 매체를 사용하는 시징맨의 작업은 시징西京이라는 가상의 도시 또는 국가의 특성에 따라 달라지는 불완전한 내러티브로 제시된다. 현실에서 북쪽의 수도 베이징, 남쪽의 수도 난징, 동쪽의 수도 도쿄는 존재했지만 아직까지 서쪽의 수도는 없었다. 그래서 이 세 작가는 이를 직접 창조하기로 했다.

간헐적이나마 지속되는 내러티브로 구성되는 시징맨의 작업은 유머러스한 부조리를 드러내고 일상의 사물과 행동들을 환기하며 국가 건설이라는 거대 아젠다를 의식적으로 언급하는 신화 만들기에 착수한다. 시징의 창조신화는 작가들이 실제로 거주하는 세 나라 사이의 어딘가에 '세 번째 공간'을 만들어내려는 열망을 보여줄 뿐 아니라 언어와 의견의 다양성을 포용하는 명확한 선언을 제시한다. 그 어조가 교훈적임에도 시징에 대한 상상은 다른 상황과 시점을 통한 상상을 불러일

으키며, 궁극적으로 유토피아에 부수되는 다원적인 긴장과 갈등들을 인정하는 논쟁적인 모델에 이르게 한다. 〈제1장: 당신은 시징을 압니까?Chapter 1: Do you know Xijing?〉에서 천샤오시옹, 김홍석, 오자와 츠요시는 고국의 중심부에서 멀리 떨어진 섬인 하이난, 영종도, 오키나와를 각각 여행하면서 그 지역의 주민들에게 시징이라는 장소를 들어봤거나 가본 적이 있는지 물었다. 세 작가는 시징을 각자의 마음속에 존재하는 장소로 창조하기 위해 〈제2장: 시징 극장: 이것이 시징이다—서쪽으로의 여행Chapter 2: Xijing Theater: This is Xijing—Journey to the West〉을 시작했다. 이 작업은 '서쪽으로의 여행'이라는 순례에 관한 우화를 전통적인 손가락 인형 연극을 통해 다시 이야기하는 것으로, 퍼포먼스와 지역민들의 다양한 시각을 즉흥적으로 포함하는 방식을 통해 새로운 땅으로의 상징적인 여행을 완수한다.

2008년 8월 베이징 올림픽이 개최되는 동안 전개된 〈웰컴 투 시징—시징 올림픽Welcome to Xijing—Xijing Olympics〉은 그해 여름 중국을 뒤흔든 뻔뻔하리만치 장대한 올림픽 열풍을 유머러스하면서도 도발적인 방식으로 다뤘다. 이들은 시징 올림픽 깃발을 만들고, 국가를 부르고, 경쟁하는 선수들과 각종 의례는 물론 다양한 티셔츠·모자·로고들을 디자인하는 행위를 통해 국가의 성립을 흉내 냈다. 그들만의 이벤트들을 만들고, 스스로를 운동선수로 하고 가족과 친구들을 '국민'으로 캐스팅했다. 그러고는 축구공 대신 수박 차기, 낮잠 자기 마라톤, 마사지하듯 복싱하기, 그 밖에 라켓 대신 신발로 치는 삼인조 탁구 같은 부조리한 (경기라고 부를 수 있다면) 경기들을 벌였다. 이들의 작업은 실제 베이징 올림픽의 현란함을 진지하고 장엄하게 다룬 중국 정부와 중국 국민의 태도를 조롱하고, 승리·성공·대중오락이라는 올림픽과 관련된 주제들을 겸손함·단순함·실패로 바꾸어 선보였다. 올림픽이 국제외교의 원조하에 중국이 국가적 자부심을 최고로 드높인 예라면(중국이 세계적인 초강대국들 사이에서 자국의 위치를 확보하려는 열망이 있기 때문이라는 사실은 신경 쓰지 마라), 아마도 〈웰컴 투 시징—시징 올림픽〉은 각본에 따라 진행되는 의례적인 공식 경기에 유머와 장난기, 목적 없는 태도를 주입해 중국의 태도를 희화한 캐리커처라고 할 수 있다. 그들의 익살스러운 행동은 국가적 성격을 상쇄하는 일종의 비공식적 지역성을 제시하는 데 한몫했고, 그 과정에서 자신들의 삶의 방식을 둘러싼 거대한 변화와 타협하려는 노력이 흔히 좌절되곤 하는

보통 시민들의 관심사에 보다 직접적으로 다가갈 수 있었다. 낮은 수준의 기술을 요하는 〈웰컴 투 시징-시징 올림픽〉의 DIY 식 접근은 '대중'과 '인민'이라는 개념에 과도하게 좌우되는 표준적인 그룹화보다는 인간의 규모에 맞고 개개인에게 가까이 다가가는 실천 형태를 반영했다.

무엇이 작가를 만들고, 무엇이 작품을 구성하며, 미술 창작을 어떻게 판단하는가에 관해 미리 규정된 범주들은 바로 시징맨이 와해하고 부정하려 하는 목표들이다. 이들과 유사하게 정궈구도 협업을 통해 작업한다. 천짜이옌陳再炎, 1971- , 쒼칭린孙庆麟, 1974- 과 양지앙 그룹阳江组을 결성해 작품 활동을 하거나 가족과 친구들의 도움이나 경험들, 사회적 상호작용, 레크리에이션 활동들을 활용해 개인적으로 작업한다. 간단히 말해 그의 삶과 그를 둘러싼 주변의 기의 모든 것이 그의 작품에 들어와 흔적을 남긴다. 정궈구의 예술은 동시대 미술계에서 작가로 활동하는 그의 삶의 타협에 관한 내용인 동시에 남중국의 작은 해안도시인 그의 고향 양지앙에서 예술가로 살아가는 삶에 대한 것이다. 그가 자신의 고향과 맺는 독특한 관계는 비록 그의 작품에서 뚜렷하게 또는 재현적으로 나타나지 않지만 우리로 하여금 미술 생산을 장소 및 환경과의 관계 속에서 고려하도록 하며, 이른바 '실제'가 어떻게 가상과 솔기 없이 얽히는지를 생각해보도록 한다.

정궈구는 2003년 베니스 비엔날레와 2007년 도쿠멘타를 비롯해 중국과 유럽에서 열린 수많은 개인전과 그룹전에 참여하면서 국제무대에서 누구 못지않게 활발히 활동하고 있다. 그렇지만 고국으로 돌아가서는 남중국 제3의 도시 광저우에서 차로 몇 시간이나 달려야 도착하는 자신의 고향 양지앙에 계속 거주하며 작업한다. 만일 지난 10년간 제작된 동시대 중국 미술에서 반복적으로 되풀이된 주제가 거대한 사회 변화와 변모에 영향을 받았다면, 아마도 정궈구의 주제는 한결같음의 추구일 것이다. 왜냐하면 차이를 만들어내는 차이가 결여되어 있고, 변화의 썰물도 지역에 도달해서는 언제나 달리 해석되고 굴절되게 마련이기 때문이다. 정궈구의 예술은 우리에게 다음과 같은 일종의 가설을 제공한다. '만일 일상이 갤러리, 미술관, 전시와 같은 예술계에 들어오자마자 예술이 될 수 있다면 예술이 일상에서 누군가에게 존재의 일부가 될 방법은 무엇일까?'

고향 양지앙에서 작가는 단단히 뿌리내린 지역의 영웅인 동시에 멀찍이서 피

곤한 눈으로 바라보는 관찰자로서 행동한다. 그는 다음과 같이 이야기한다. "나는 여전히 이러한 게임의 세계에서 살고 있다고 생각한다." 여기서 '게임'이란 '현실의 삶'과 갈등, 투쟁, 전략들로 가득 찬 '삶의 게임'이다. 2001년부터 그가 야심 차게 진행해오고 있는 〈제국의 시대Age of Empire〉는 이러한 생각에서 탄생했으며, 게임의 논리·역할극·가상성·시뮬레이션을 이용함에도 분명 실제다. 선수들이 역사상의 세계문명을 조종하는 컴퓨터 게임 '제국의 시대'에서 영감을 받아 작가는 양지앙 시 외곽의 농촌 지역을 게임의 가상환경 속 실제 세계의 복제물로 점차 변형시켜왔다.[11] 이 프로젝트는 2000년 작가의 친구가 양지앙 시의 외딴 지역에 아직 개발되지 않은 싼값의 땅이 있다고 귀띔해주며 시작됐다. 정궈구는 곧바로 5,000제곱미터의 땅을 매입했고 이후 인접한 땅들을 사 모았다. 2005년 그가 소유한 땅은 20,000제곱미터에 달했다. 오늘날 그의 지분은 40,000제곱미터로 늘어났고 지금도 계속 늘어나고 있다.

정궈구의 〈제국의 시대〉는 완성된 예술작품을 만들어내는 것에 관심을 두지 않는다. 오히려 그것은 가상을 실제로 전환하는 연습, 아니 보다 정확히는 스스로를 만들어내는 사회적 과정의 실험으로 기능한다. 작가는 실제 땅에서 자신이 만들어낸 가짜 게임을 재창조하며 자금 확보, 건축권, 토지거래 허가 및 자재와 노동의 공급 같은 제약을 실시간으로 느끼게 된다. 따라서 조용한 해안도시 양지앙은 정궈구의 작업에서 매일의 생존을 위한 소우주를 상징하게 됐다. 실제 '제국의 시대' 게임에서 전쟁 수행, 작전 개시, 전략 성립 등에 관한 언어는 언더그라운드 체계로 가득한 경쟁의 공간인 양지앙이라는 그의 고향 개념에도 적용할 수 있으며 일상의 삶을 오염시키며 그 안으로 서서히 스며들고 있다. 고의로 불법적인 수단을 통해 토지를 획득함으로써 작가의 일상은 지역 관리들의 환심을 사고, 그들과 좋은 관계를 유지하며, 앞으로도 계속 순조롭게 토지를 구매할 수 있는 채널을 마련하기 위해 접대하고 뇌물을 제공하는 행위들로 빠르게 채워져 갔다. 제국을 만드는 과정에서 그는 체제를 초월하기 위해 체제에 협조하고, 공모하는 동시에 독립적으로 행동했다. 지역주의와 지역성에 관심을 기울이는 정궈구는 양지앙의 가족·친구·사물·경험·사회적 상호작용·여가행위를 비롯하여 변함없는 유대관계를 유지했고, 이러한 관계들은 그의 예술 안으로 들어와 흔적을 남겼다.

〈제국의 시대〉 같은 프로젝트와 시징맨의 작업들은 현재 진행 중이며 어떤 고정된 기간, 한계 또는 미리 정해진 결과 없이 계속해서 자발적으로 작동하고 있다. 정궈구는 작가·비평가·큐레이터·역사가·관람객으로서 우리 자신의 실천들, 즉 예술계의 경계를 규정하는 실천들을 우리 스스로 인지하고 있는가에 대해 의문을 제기하며 일상 행위들을 통해 자신의 예술을 살아내는 수단을 계산해왔다. 전복을 먹는 남자 또는 생선장수에게 말을 거는 정궈구가 보여주듯, 우리는 예술계가 단지 묘사하려고만 하는 사회질서와 예술계의 경계가 모호해지는 것을 보고 있다. 〈제국의 시대〉에서 가상을 실제로 변화시키는 작가의 활동을 통해 세계 지배의 역할극과 영역 확장은 작가가 양지앙의 전초기지에 세운 실제 영역과 만나게 된다. 그의 작업은 검손한 성격을 띠고 있지만, 이러한 자질은 지역과 국가의 경계 그리고 가상의 경계들을 초월하는 (어두운 순간이 있을지라도) 유토피아를 꿈꾸는 계산된 전략과 냉철한 조정에 의해 상쇄된다.

시징맨도 정궈구와 유사하게 국가에 관한 실제와 상상의 개념들을 다루고 있다. 그렇지만 이들의 작업은 전적으로 허구임을 밝히는 어조로 수행되고, 그들의 익살스러운 행동은 혼종성의 개념들과 '제3의 공간'을 만들려는 전망에 부조리한 성격을 부여한다. 이 작업들이 우리의 동시대 세계에 새로운 실체들을 주입하는 상상과 제작의 새로운 전략을 반영한다고 본다면, 이러한 중국의 개척자들이 자율성의 영역을 창조하려는 경향을 보인다는 점도 고려해야 한다. 아마도 우리는 동시대의 사회정치적 조건들과 보조를 같이하는 이러한 신화 창조, 창작, 발명의 제스처들 속에서 예술의 유토피아적 과정들을 찾아낼 수 있을 것이다.

주

1 이 글은 필자의 초기 에세이 「규칙 없는 게임에는 패자도 없다A Game Played Without Rules Has No Losers」를 수정한 것으로, 온라인 저널 『이-플럭스e-flux』에 게재된 전문은 다음에서 확인할 수 있다. Julieta Aranda, Brian Kuan Wood and Anton Vidokle, eds., Issue 7 (June 2009), www.e-flux.com/journal/view/74.

2 Arif Dirlik and Xudong Zhang, "Introduction," *Postmodernism in China* (Durham, NC: Duke University Press, 2000), p. 9. 저자들은 중국에서 포스트모더니즘 담론이 포스트모더니즘적인 현실에 앞서 등장했으며, 중국이 포스트모던 사회의 자격을 갖췄는가에 관한 복잡한 논쟁이 중국식 토착 포스트모더니즘의 진본성authenticity 여부를 가리는 데 몰두함에 따라 진본성이라는 용어 자체가 포스트모더니즘에서 의문을 제기하는 대상이라는 사실을 간과한다고 주장한다. 또한 이 책의 pp. 1-16을 참고.

3 존 클라크John Clark는 다음과 같이 지적했다. "1990년대에 정치적인 이유로 일종의 반제도적인 '비공식적' 예술이 발전했던 중국에서 이와 같은 예술에 가담한 작가들조차도 실제로는 예술기관에서 고도의 훈련을 받았거나 기관의 교육 커리큘럼, 전시 형식, 양식 등을 실천했다." 다음의 글을 참고. "Modernities in Art: How are they 'Other'?," Kitty Zijlmans and Wilfried Van Damme, eds., *World Art Studies: Exploring Concepts and Approaches* (Amsterdam: Valiz, 2008), p. 414.

4 중국에서 동시대 미술 비평의 상황에 대한 보다 자세한 설명은 필자의 다음 글을 참조. "Critical Horizons: On Art Criticism in China," *Diaaalogues*, Asia Art Archive Online Newsletter (December 2008), www.aaa.org.hk.

5 Boris Groys, "Politics of Installation," *e-flux* 2 (January 2009), www.e-flux.com/journal/view/31.

6 Ibid.

7 생산과 관련된 이슈에 관한 보다 상세한 설명은 필자의 다음 저서를 참조. Pauline J. Yao, *In Production Mode: Contemporary Art in China* (Hong Kong: Timezone 8 Books, in cooperation with CCAA, 2008).

8 다음을 참고. John Clark, op. cit., pp. 410-411.

9 Charles Esche, "Foreword," *Afterall Journal* 11 (2006).

10 Ibid.

11 '제국의 시대'는 마이크로소프트 게임 스튜디오에서 출시한 비디오게임 시리즈로, 제1판은 1997년에 나왔다.

형식주의
Formalism

형식주의는 미술작품의 내용이 아닌 형식을 강조하는 해석 방법이다. 형식주의 비평은 상징, 역사, 정치, 경제 또는 저자성과 같은 외부적인 고려사항들을 배제하는 대신 미술작품을 구성하는 형식에 집중한다. 문학비평을 대표하는 두 진영, 즉 리처즈I. A. Richards, 스노C. P. Snow, 엘리엇T. S Eliot 등으로 대표되는 신비평가들New Critics과 야콥슨Roman Jakobson, 에이헨바움Boris Eichenbaum, 시클롭스키Viktor Shklovsky 같은 프라하와 모스크바의 지식인들은 시각예술에서 형식주의의 중요성을 강조했다. '신비평New Criticism' 정신에 따라, 미국의 미술 비평가 클레멘트 그린버그Clement Greenberg, 1909-1994는 미술이 재현적이고 환영적인 속성에서 벗어나야 함을 강력히 주장했다. 그린버그의 영향력이 시들해진 이후, 1970년대 후반부터 형식주의는 작품의 내적 속성에 근거해 개별 또는 일련의 미술작품들의 작용을 이해하려는 구조주의적 사고와 종종 연관됐다. 특히 이브-알랭 부아Yve-Alain Bois, 1952-와 로잘린드 크라우스Rosalind Krauss1941-가 재해석한 시클롭스키의 이론은 기술적 측면을 고려하고 형식과 사회적 실천을 관련지었다는 점에서 매우 중요해졌다.

이러한 형식주의의 여러 유형 가운데 모더니즘을 너무도 잘 설명한 그린버그의 이론은 형식주의의 동의어가 되어버렸고, 이러한 현상은 미국과 서유럽에서 특히 두드러졌다. 따라서 부아와 크라우스가 시클롭스키의 이론을 차용한 것은 불필요한 것을 없애려다 중요한 것마저 놓쳐버리는 우를 범하지 않기 위해 그린버그식 형식주의에서 벗어나려 한 시도였다. 한편 1980년대에 포스트모더니즘은 형식주의의 신비주의와 세상사에 대한 무관심을 비판하며 형식주의에 반기를 들었다. 1990년대 들어 정체성 정치학과 함께 탈식민주의 이론, 비판적 인종 이론, 퀴어 이론과 같은 방법론들이 부상하면서 형식주의는 예술의 상당 부분을 무시하는 본질주의적 전통의 일부로 간주됐다.

그럼에도 형식주의는 다시금 중요해졌는데, 이전의 형식주의와는 중요한 차이점들이 있다. 이것이 **얀 페르부르트**Jan Verwoert가 「**형식 투쟁**Form Struggles」에서 다룬 내용이다. 그는 북미와 서유럽 중심의 형식주의 모델에 새로운 방향을 제시하고, 보다 지역적이고 근본적으로 역사적인 미적 형식에 대한 이해를 되찾고자 한다. 마찬가지로 **앤 엘굿**Anne Ellegood은 「**재정의된 형식주의**Formalism Redefined」에서 동시대 미술의 역사를 고찰하며 '의미 있는 형식significant form'으로부터 온 형식주의

가 내용 없이는 결코 논의될 수 없음을 보여준다. 마지막으로 「**한눈에 보는 세상-세계를 위한 형식**The World in Plain View: Form in the Service of the Global」에서 **조앤 기**Joan Kee는 형식주의가 근본적으로 다른 동시대 미술의 다양한 실천을 전 세계적 차원에서 이해하기 위한 방법론으로도 재인식될 수 있음을 이야기한다.

형식 투쟁

얀 페르부르트

Jan Verwoert 평론가. 다수의 저널, 선집, 연구서 등에 글을 썼다. 피트 즈 바르트 미술학교, 데 아펠 큐레이터 프로그램de Appel curatorial program, 텔아비브 하미드라샤 미술학교, 베르겐 미술학교 등에서 가르치고 있 다. 저서로《바스 얀 아더르-기적을 찾아서Bas Jan Ader: In Search of the Miraculous》2006,《네가 원하는 것 정말 정말 원하는 것을 내게 말해줘Tell Me What You Want What You Really Really Want》2010가 있다.

논쟁

모더니즘에서 형식이 의미하는 바에 대한 정의는 무수히 많지만, 이러한 정의들은 공통으로 논쟁적 성향을 띤다. 작가나 저술가들은 어떠한 작품이 형식적으로 뛰어 난 작품이며, 그러한 작품이 새롭고 특수한 형식을 통해 무엇을 할 수 있는지에 관 해 논란의 소지가 다분한 개념들을 제시할 것이다. 그리고 이러한 개념들은 만연 해 있는 조악한 취향 및 양식과 대조를 이루며 명확히 정의될 것이다. 새로운 형식 개념이 제기될 때 무엇이 가장 중요한지 파악하기 위해서는 그러한 개념이 등장하 게 된 투쟁의 정치학에 다가갈 필요가 있다. 고전적인 해석은 대체로 미술의 형식 투쟁이 파리와 그 뒤를 이은 뉴욕과 같이 극히 소수의 선택된 장소에서만 가시화 되고 역사적 의미를 인정받는다는 믿음을 바탕으로 한다. 새로운 도시가 이러한 지위를 이어받을 수 있다는 생각에 사람들은 '다음에는 베를린이 아닐까?'라고 물 으며 여러 도시에 분산 투자를 한다. 포스트모더니즘은 이렇듯 새로운 도시를 찾 는 노력을 비웃었지만, 그 어떤 조소도 선택된 도시에서 벌어지는 양식 전쟁이 중 요하다는 고전적 믿음을 강화하는 '모 아니면 도' 식의 사고방식에 영향을 미친 것 같지는 않다. 거대 미술 시장의 호황이 주기적으로 반복됨에 따라 이러한 사고방 식은 더욱 굳어졌을 뿐이다.

　1989년 이후 냉전 체제의 고립주의가 더는 세계 미술의 지평을 제한하지 못하 는 상황에서 미술사가 하나의 선택된 장소에서만 전개되어야 한다는 불경한 희망

은 오늘날 더더욱 모순적이다. 오히려 이처럼 변화한 상황으로 인해 우리는 생각하는 방식을 바꾸어야 했다. 지난 20년간 새로운 나라로 흘러간 서구의 돈이 그 지역의 문화 생산과 미술 시장을 위한 지속 가능한 구조를 형성하는 데 도움을 준 예는 극히 드물다. 대안적인 경로를 위한 물리적 조건들은 여전히 제한적이지만, 분명 존재한다. 뉴욕과 파리를 잇는 중심선상에 놓일 수 없기 때문에 뚜렷한 미술사 유파로는 온전히 인정받지 못하지만, 역사적인 아방가르드 투쟁의 연속선상에서 제작된 작품들이 있다. 이러한 작품들을 평가하는 토론의 장을 마련하는 것은 동시대 미술사가와 비평가들의 몫이다. 이를 위해 우리는 아방가르드를 설명하는 용어들도 재고할 필요가 있다. 세계 미술의 중심지가 존재한다는 믿음과 유능하고 혁신적인 작가에 대한 숭배는 사실상 같은 것이다. 그렇다면 우리는 어떤 개념들을 통해 미술 형식에 대한 아방가르드의 실험과 투쟁들이 변함없는 가치를 지님을 천명할 수 있을까? 그리고 이러한 실험과 투쟁들을 덜 배타적이고, 덜 예민하며, 덜 고귀한 대안 시나리오 속에 지역의 역사로 재정립할 수 있을까?

워치

폴란드의 섬유 산업 도시인 워치로부터 논의를 시작해보자. 1929년, 스스로를 진정한 아방가르드라는 뜻에서 'a.r.awan-garda rzeczywista'이라 부른 추상 예술가 그룹이 있었다. 조각가 카타지나 코브로Katarzyna Kobro, 1898-1952와 그녀의 남편인 화가 브와디스와프 스트셰민스키Władysław Strzemiński, 1893-1952, 동료 화가 헨리크 스타제프스키Henryk Stażewski, 1894-1988, 시인 얀 브젱코프스키Jan Brzękowski, 1903-1983와 율리안 프시보시Julian Przyboś, 1901-1970로 이뤄진 a.r. 그룹은 각국의 동료에게서 작품을 기증받아 (세계 최초는 아닐지라도) 유럽 최초로 국제적인 동시대 아방가르드 예술 컬렉션을 마련하고 이를 1931년 슈투키미술관Muzeum Sztuki에서 대중에게 공개했다.

코브로의 작품과 글을 자세히 살펴보면, 미술 형식에 관한 매력적인 철학이 추상 조각과 논쟁적인 글을 통해 표현되었음을 볼 수 있다. 매우 명확하고 단순하지만 구성 면에서 매우 역동적이고 다양한 코브로의 조각은 공간을 율동으로 표현하는 대안적 방식들을 보여준다. 코브로는 주로 접착제나 용접으로 작은 나무나

금속판을 이어 붙여 외관과 규모 면에서 건축 모형을 연상시키는 구조물을 제작했는데, 이것들은 어디까지나 엄격히 비재현적이었다. 코브로는 이러한 작품들에 「공간 구성Spatial Compositions」1925-1933이라는 꽤 잘 어울리는 이름을 붙였고 이들의 형식은 '공간-시간 리듬space-time rhythms'을 구성하는 원리에 기초한다고 밝혔다.

이 개념의 탁월함은 코브로가 조각의 개념을 확장하는 방식에 있다. 그녀는 구체적이고 물질적인 형식 논리인 리듬을 조각에 연결함으로써 조각 속에 시간을 아우르고 시간성과 공간성을 종합한다. 리듬에서 시간성은 (미터법 내에서 음표들 사이의) 간격과 같다. 실제로 코브로의 조각들에서 추상적이고 건축적인 공간 속에 차례대로 배열되는 직사각형과 곡선 형태들은 악보 또는 시간과 공간 모두에서 발생하는 사건들의 알고리듬처럼 나타난다. 한편 그녀의 작품은 편집 과정에서 셀룰로이드 조각을 이어 붙이는 영화라는 새로운 매체의 기본적인 형식 원리에 따른 것으로 비칠 수 있다. 이 새로운 순차적 배열 과정은 코브로로 하여금 "예술가가 사물에 형식을 부여한다"는 구시대의 이야기를 그에 결부된 파토스인 "물질세계에 대한 정신의 승리"와 함께 폐기하게 해주었다.[1] 코브로의 작품에서 아이디어가 전개되는 매체는 물질이다. 리듬은 본질적으로 정신이자 물질이며, 정신이 물질을 지배할 필요는 없다.

코브로는 형식에 대한 자신의 철학을 전개하는 글도 항상 함께 발표했다. 예를 들어 「조각은…Rzeźba stanowi…」이라는 글에서 그녀는 「공간 구성」을 "미래 도시의 건축을 규정할 실험"으로 묘사했으며, 이를 통해 "공간 속 인간의 움직임의 리듬"을 바꾸고자 한다고 밝혔다.[2] 그러나 선견지명을 담은 이 글은 논쟁을 불러일으킬 수 있는 시각에서 쓰였다. 코브로는 즉각 자신의 적을 명명하면서, 권력의 승인을 받은 형식 원리에 반영된 이데올로기를 맹렬히 공격했다.

바르샤바 아카데미의 공식적인 관료주의 미술에 대해 이야기해볼까? '책임이 막중한' 또는 '영향력 있는' 관료들의 흉상과 두상으로 잘 다듬어진, 관료들의 생각만큼이나 무거운 나무, 돌, 청동 덩어리들에 대해? […]
각국의 '국가' 미술은 놀라우리만치 서로 비슷하다. 이들은 공통으로 모던 아트의 성취를 거부하고, 수십 년 전의 수준을 유지하면서 창조성의 나래를 모두 제거한다.[3]

이와 같은 대목은 코브로가 겪은 투쟁의 이해관계를 파악할 수 있게 한다. 국제적 모더니즘 형식의 예술과 사고를 실천하려는 코브로는 정치권력이나 억압과 같은 국내적 상황 속에서 자신이 추구하는 모더니즘 형식이 인정받게 하기 위해서는 투쟁이 필요함을 깨닫는다. 코브로의 글들은 조각 작품들과 마찬가지로 명료함과 창의성을 통해 동시대 독자와 관람자들에게 즉각적으로 호소하고, 동시에 코브로가 겪은 특수한 역사적 경험을 진술한다. 코브로가 이야기하는 문제들은 세계 공통의 관심사이지만, 역사상 정치적으로 소외된 예술가와 지식인들은 '지역' 인물들로 분류되어 무시되어왔다.

코브로는 당대의 문화관료들에 맞서 싸워야 했다. 더욱이 모스크바에서 태어난 독일 혈통으로, 리가 (오늘날 라트비아의 수도) 태생의 아버지를 둔 배경 때문에 어려운 상황에 처하기도 했다. 코브로는 나치 점령하에서 정체성 표명을 강요받자 독일 혈통을 내세우는 대신 스스로를 러시아인이라 주장했다. 해방 후 새로 들어선 정권은 이를 폴란드에 대한 배반 행위로 보고 그녀를 법정에 세웠다. 코브로 작품의 상당수는 사진에 근거한 재현본으로 남아 있다. 원작 중 일부는 코브로 부부가 1940년 워치를 떠날 때 유실됐고, 이들의 아파트에 새로 입주한 사람들이 지하에서 발견한 코브로의 작품들을 버리기도 했다. 게다가 1945년 1월, 땔감이 부족해진 코브로는 자신의 작품들로 불을 피워야만 했다.

모더니즘의 형식에 관한 담론을 특정 지역에서 벌어진 다양한 투쟁의 산물로 인식하는 1989년 이후의 시각에서 코브로의 작품을 정당하게 평가하려면 두 가지 상반되는 요구를 충족해야 한다. 먼저 코브로가 당시 폴란드에서 벌인 투쟁 속에서 자신의 입장을 어떻게 정했는지를 설명해야 한다. 그러나 코브로의 작품을 오직 그와 같은 상황의 측면에서만 바라보는 것은 그녀가 작품·글·전시 계획을 통해 피력한 국제주의 정신을 무시하고, 오히려 극복하고자 했던 바로 그 제한된 상황으로 그녀를 몰아넣는 셈이 된다. 따라서 지역적 투쟁이 모더니즘을 형성하는 데 담당한 역할에 집중하려면 워치를 모더니즘 예술의 잠재적 진원지로 바라봐야 하겠지만, 코브로를 워치라는 한 지역에 국한시키는 것은 당국이 그녀에게 "당신은 지금 폴란드인인가, 독일인인가, 아니면 러시아인인가?"라고 물으며 가했던 폭력을 상징적으로 재연하는 결과가 될 수 있다. 만약 이 질문에 적절한 답이 "각각이

며, 모두이며, 그 어느 것도 아니다"뿐이라면, 어떤 사고방식으로 접근해야 할까?

복합적 아이러니

이는 시급한 답을 요하는 문제다. 냉전 이후 모더니즘의 역사를 다시 써야 하기 때문만이 아니라 그러한 복잡한 역사가 남긴 모순이 오늘날까지도 우리를 괴롭히고 있기 때문이다. 1999년 워치를 처음 방문했던 때의 일이 떠오른다. 폴란드 문화원의 초대로 독일의 큐레이터, 비평가, 갤러리 관계자들이 폴란드의 여러 도시를 방문했다. 가이드를 따라 워치의 한 아파트에 있는 대안 갤러리에 갔을 때, 다양한 전문가로 구성된 우리는 마치 종교재판을 받으러 들어가는 것 같은 느낌을 받았다(몬티 파이톤Monty Python을 생각해보라). 이전에 들른 곳들에서는 미술계에서 차지하는 우리의 위치 탓에 어색한 상황들을 맞이했지만, 이곳에서만은 우리를 맞이한 젊은 작가들의 태도 때문에 이러한 힘의 불균형을 즉각 잊어버릴 수 있었다. 그들은 말없이 자신들의 포트폴리오를 건넸고, 옆 공간으로 물러나 마리화나를 피웠다. 기분이 약간 상했던 필자는 그날 밤 바르샤바의 한 바에서 폴란드의 미술비평가 표트르 립손Piotr Rypson에게 워치에서 겪은 일을 이야기했다. 그러자 립손은 한 손에 맥주를 들고 함박웃음을 지으며 한껏 진지하게 말했다. "얀, 워치의 예술가들 사이에는 비참여적 예술의 오랜 전통이 이어지고 있다는 걸 이해해야 해!"

워치에서의 일화는 신랄한 아이러니를 통해 모든 모순을 한꺼번에 보여준다. 먼저, 젊은 작가들의 행동은 암묵적인 계급 서열을 급작스레 가시화했다는 점에서 의도적인 비교류non-exchange가 사실상 효과적인 교류의 형식이 될 수 있음을 알려준다. 실제로 아방가르드 예술가들은 바로 이러한 유형의 비교류를 이용해 기존의 문화 교류 방식을 따르는 사람들을 늘 따돌려왔다. 또한 립손의 농담 속에는 아방가르드의 탄생을 상상해볼 수 있는 정신이 담겨 있다. 필자는 아직도 그때 그 자리에서 비참여적 예술 최초의 글로벌 선언문을 작성하지 않은 것이 후회된다. 그러한 선언문이 여전히 관계의 미학처럼 더는 아무 힘이 없는 개념을 옹호하거나 반대하려는 사람을 성가시게 할 뿐일지라도 말이다.[4] 코브로는 남편 및 동료들과 함께 새로운 운동을 창시하거나 기존 운동에 합류하는 방식으로 15년간 무려 일곱

개의 아방가르드 운동에 가담했다.[5] 이 같은 측면에서 아방가르드는 집단적 즉흥 행위, 즉 예술 형식의 가능성을 탐색하는 국제적 다자 담론을 필요하다면 즉흥적 인 방식으로 개시하기 위한 수단이라 볼 수 있다.

안타까운 것은 이와 같은 아방가르드의 성격이 앙드레 브르통André Breton, 1896-1966이나 기 드보르Guy Debord, 1931-1994 와 같이 미술계 내부의 권력투쟁에서 탄생한 권위자들에 의해 가려졌다는 점이다. 이들은 형식에 대한 자신들의 생각을 예술 자산으로 브랜드화하여 홍보하려 했고, 더욱 유감스럽게도 개념의 역사가 여전히 저자와 소유권의 우위를 중심으로 돌아가는 것처럼 보이도록 했다. 불행히도 (주로 남성들인) 미술계 권위자들의 세력 다툼은 흔히 이러한 홍보 행위를 생산의 조건으로 잘못 판단해, 이들의 역사를 마치 위인이 혁신의 왕위를 지명된 후계자에게 차례로 전달하는 릴레이처럼 바라보는 미술사가들에게 후한 평가를 받는다.

1989년 이후 세계 각지에서 지역 차원의 국제 동시대 미술 비엔날레들이 급증했다. 이에 따라 작가, 큐레이터, 저술가들은 여러 지역을 이동하며 사람들과 소통하게 됐고 이들은 모두 즉흥적 교류의 상황 속에서 만국 공통의 언어를 찾아야 했다.[6] 이러한 상황은 지역적으로 전개된 국제 아방가르드의 정신으로 충만한 시나리오라 볼 수 있다.[7] 미술이 직업화하고 세계 미술의 중심지들이 다시 부상하면서 이러한 잠재성의 창이 서서히 닫히고 있기는 하다. 그렇지만 미술사 저술을 통해 집단적이고 즉흥적인 아방가르드의 개념을 정의함으로써 적어도 미술 형식에 대한 국제적 실험이 여전히 가능하고 매력적인 것으로 비치는 분위기를 조성하는 데 기여하기를 희망할 수 있다.

세대 간 동의

형식 투쟁의 사회·정치적인 차원에서 고려해야 할 또 한 가지 측면은 바로 세대 간 동의에 관한 협상이다. 고전적인 시나리오에서는 옛 세대를 전복하는 새로운 세대가 부상하면서 한때 지배적이던 형식 원리들이 해체된다고 본다. 이러한 과장된 시나리오는 오이디푸스 콤플렉스를 명백히 담고 있음에도 예술적 시도들이 평가되고, 상품화되고, 역사화되는 방식에 지속적인 영향을 미치고 있다. 예를 들어

'전성기^{high}' 모더니즘에 대한 '포스트^{post}' 모더니즘의 격렬한 비판은 1970년대 뉴욕 미술계의 세대교체와 불가분의 관계를 맺는다. 이러한 시나리오에서 미술 저술가는 한 세대에서 다음 세대로의 권력 이동을 승인하기 위해 형식 원리와 같은 협상의 조건들을 이해하고 그에 따른 계약서 초안을 작성해야 하는 법무 보조인과 유사하다. 훌륭한 희극에서처럼 구성이 명확하고 각자가 제 역할을 잘 이해하기에 일관성 있는 서사가 보장된다. 그렇다면 1989년 이후 드러난 아방가르드 역사의 확장된 영역에서 세대 간 동의에 관한 대안 모델들을 찾을 수 있을까?

분명, 세계의 각기 다른 미술 현장에 존재하는 세대의 논리는 1970년대 이후 뉴욕의 지배적인 모델에 따를 필요는 없다. 경쟁력 있는 미술 시장의 영향력이 어디에서나 같지는 않기 때문이다. 그러한 시장이 실제 존재하지 않는 환경에서는 이전 세대를 무대 밖으로 몰아낸다고 해서 즉각 물질적 보상이 돌아오지는 않는다. 반대로, 주로 소통을 통해 새로운 세대를 인정하는 환경이라면 이전 또는 중간 세대의 구성원들을 포함해 가능한 한 많은 사람을 무대에 끌어들일 때 모두가 이익을 얻게 된다. 이때 세대 간 교류는 돈을 대신하는 핵심 통화가 된다.[8]

경제적인 제약 외에 한 국가의 정치적 조건 역시 보다 많은 사람이 진보적 예술 담론을 접할 기회를 차단할 수 있다. 관람객의 역할을 할 인물이 없는 상황에서는 각 세대가 서로의 관람객이 된다. 이러한 시나리오에서는 모든 세대가 투쟁을 위해 상호 헌신하므로 아방가르드 담론이 존속할 수 있다. 시장의 역학을 따르지 않는 미술 현장은 분명 잠재적인 음모의 온상이기도 하지만, 기본적으로 공존의 필요성을 인정하기에 이전 세대를 '몰아내려' 경쟁하기보다는 세대 간 동의가 이뤄지는 장소가 될 가능성이 크다.

이러한 측면에서 코브로의 동료들을 다시 볼 때 세대 간 동의의 전형을 보여주는 한 예가 있다. 코브로의 동료였던 추상화가 스타제프스키는 훗날 바르샤바로 거처를 옮겨 솔리다르노시치 대로 64번가의 옥탑방에 거주했다. 1894년에 태어난 그는 긴 생애의 끝 무렵인 1974년부터 1988년 사망하기 전까지 14년간 에드바르트 크라신스키^{Edward Krasiński, 1925-2004}와 함께 이곳에서 지냈다. 역시 긴 삶을 살았던 크라신스키는 1960년대 이후 설치작업을 기반으로 하는 개념미술의 핵심인물로, 1990년대의 신개념주의 담론에서도 존재감을 이어갔다. '아방가르드 인스티튜

트'라는 이름으로 영구적으로 보존되고 있는 이들의 작업실은 두 개의 긴 삶이 겹쳐지는 일종의 시간의 문이다.[9] 따라서 1960년대 개념주의 미술이 모더니즘의 특정 경향을 계승하고 있다고 말하는 정도로는 부족하다. 개념주의와 모더니즘은 실제 서로의 원칙들을 공유하고 뒤바꾸며 공존했다.

스타제프스키와 크라신스키의 작품들이 서로 소통하는 방식을 유심히 살펴볼 필요가 있다. 스타제프스키는 추상회화 작업에서 독단적이지 않았다. 크라신스키의 작품들은 일견 완전한 형식주의의 엄격함을 느끼게 했지만, 그럼에도 그의 예술 행위 맥락을 강하게 드러냈다. 실제로 크라신스키는 초현실주의 조각을 계속해서 간간이 제작했는데, 주어진 공간의 벽에 파란색 스카치테이프 조각을 수평선을 이루도록 연속해 붙이는 것을 자신의 트레이드마크로 삼았다. 이미 벽 위에 설치된 작품에 스카치테이프가 붙어 있는 일도 종종 있었다. (어느 날 다니엘 뷔렌 Daniel Buren, 1938- 이 찾아와 자신을 대표하는 빨간색 줄무늬를 크라신스키의 작업실 창문에 남겼다.)

1세대 추상화가가 1세대 개념미술가와 작업실을 공유한 예에서 보듯, 서로 다른 세대의 아방가르드 예술가들 사이에 명확한 구분이 존재할 필요는 없다(어쩌면 실제로 존재했던 적도 없을 것이다). 두 사람의 작업실 공유를 패러다임의 문제로 파악한다면 미술사 텍스트는 권력 이동에 대한 고전적인 시나리오를 반복하는 대신, 스타제프스키와 크라신스키가 합의한 바와 같은 세대 간 동의의 바탕을 이루는 친밀함에 더욱 가까이 다가갈 것이다. 우리는 미술의 형식과 개념의 함의에 관한 추상 논쟁이 국내적 문제들 또한 논란이 되는 상황에서 전개될 때 특별한 가치를 얻게 된다는 것을 경험을 통해 쉽게 확인할 수 있다.

아이러니를 포함하는 형식[10]

아방가르드 예술가 사이의 교류에 관한 구닥다리 시나리오와 단절해야 한다는 주장은 그러한 교류의 과정에서 만들어진 작업을 단지 주어진 역사적 조건의 결과물로만 간주하지 말 것을 강조한다. 예술가들이 서로 관계를 형성하는 과정에서 창조된 몇몇 흥미로운 작업은 실제로 역사적 조건들을 담고 있다. 그러한 예들에

서 임계치는 단순히 사물의 상태를 보여주는 것 이상으로, 우리가 스스로의 담론에 묶여야 할 운명이 아니며, 이러한 조건들은 작품의 주제가 되어 우리가 소유하고 행동의 지침으로 삼고 유희할 수 있는 대상이 된다는 인식을 발전시킨다.

크라신스키의 예술 이력 가운데에는 이처럼 스스로의 담론이 지닌 조건과 모순, 아이러니를 포착하는 행위를 보여주는 아름답고도 강렬하며 재미있는 일화가 있다. 1967년 타데우시 칸토르Tadeusz Kantor, 1915-1990는 오시키 인근 발트 해 해변에서 펼쳐질 퍼포먼스 「파노라마 바다 해프닝Panoramic Sea-Happening」에 크라신스키를 초대했다. 칸토르는 해변에서의 놀이와 연출된 연극적 행위가 무질서하게 혼재된 퍼포먼스로 해변의 사람들을 끌어들였고, 집단적 에너지를 조롱기 있는 과장된 몸짓에 쏟아 부어 공연을 마무리했다. 그는 해변의 참가자들이 간이 의자에 편안히 기대앉아 지켜보는 가운데 크라신스키가 연미복 차림으로 파도 속 사다리에 올라서서 수평선을 바라보며 위엄 있는 지휘자를 연기하도록 했다. 크라신스키의 연기가 매우 그럴듯했기에 그 순간 바다는 오케스트라이며 파도의 리드미컬한 소리는 관람객의 즐거움을 위해 작가가 지휘하는 교향곡처럼 보였다. 적어도 퍼포먼스를 찍은 사진에서는 그렇게 보였다.

이 작품은 그 자체로 이미 예술에 숭고함을 끌어들이려는 열망을 신랄하게 조롱한다. 그러나 퍼포먼스의 맥락을 파악하고, 칸토르와 크라신스키에게 협업이 어떤 의미가 있는지를 보다 자세히 살펴본다면 이 작품은 두 사람 사이의 적대감을 생생히 반영하는 자기모순적 행위로 새롭게 인식된다. 칸토르가 전체를 종합하는 비전(헤겔 철학)을 추구하기 위해 모든 것을 아우르며 육체적으로 과도하고 감정적으로는 도발적인 연극적 이벤트를 만들어냈다면, 크라신스키는 적도를 상징하는 보편적인 파란색 스카치테이프로 미술과 삶의 경계를 다시 그리며 칸토르와 정반대의 것을 도모했다. 수단을 경제적으로 사용했고 칸트 철학에 따른 범주상 경계가 존재해야 함을 분석적으로 주장했던 크라신스키는 스스로를 다소 멋을 부린 비판적 지성의 전형으로 제시했다.

그러므로 크라신스키와 같은 작가가 아수라장 같은 칸토르의 해프닝에 참여하기로 한 것은 그가 마지막에 취한 포즈와 같이 강한 상징적 의미가 있다. 칸토르는 크라신스키에게 바다-수평선-오케스트라-지휘자의 역할을 맡김으로써 다음

에 이어지는 질문들을 뻔한 것으로 만들었다. 보편적인 파란색 스카치테이프 선이 수평선을 상징하며 숭고함을 불러일으키려는 것이 아니라면 무엇인가? 만약 진리의 궁극적 지평을 다루고자 하는 낭만적인 열망이 아니라면, 구별의 보편적인 원리를 탐구하려는 분석적 정신에 동기를 부여하는 것은 무엇인가? 분석적 정신은 역동적 힘의 형식 원리를 엄격하게 조직함으로써 그러한 힘을 조절할 수 있다는 환상에서 궁극적으로 기쁨을 얻지 못하는가?

크라신스키는 칸토르가 맡긴 역할을 해내면서 두드러지게 분석적인 자신의 입장이 우스꽝스럽지 않고 낭만적으로 보이게 했다. 이렇듯 매우 멋진 연기를 통해 그는 타인의 도전을 받을 가능성을 자신의 의도를 공개적으로 제기하고 구현하는 데 이용했다. 서로 적대적인 담론을 펼쳤기에 경직되고 자기중심적이 되기 쉬운 상황이었지만, 칸토르와 크라신스키는 이와 같은 조건에 맞서 싸우며 해프닝이라는 매체와 해프닝의 연극적인 (자기) 캐리커처 형식을 이용해 상호 적대감의 중심에 놓인 형식 원리들을 포착하고 노출하며 모델화했다.

이 두 사람이 실제로는 상호 적대적인 상황에 의존하고 있음을 인정하는 웃음으로 「파노라마 바다 해프닝」에 생명력을 불어넣었고, 해프닝에 참여했던 해변의 관람객들 또한 그 웃음을 공유했다고 상상해보자. 그렇다면 우리는 아방가르드 투쟁에 대한 탐색을 진정 즐거운 학문으로 탈바꿈시키는 청사진에 다다르게 된다.

그 웃음은 시간과 공간을 넘나들며 다시 나타나 반향을 불러일으키며, 가는 곳마다 만연해 있는 담론의 이분법을 사라지게 하는 듯 보인다. 낸시 홀트Nancy Holt, 1938-2014의 비디오 작품 「동부 해안 서부 해안East Coast West Coast」196911은 앞의 해프닝과 마찬가지로 동시대 미국 작가들이 칸토르, 크라신스키와 비슷한 입장에서 자신들의 담론에 내재하는 조건, 모순, 아이러니에 대처한 방식을 예리하게 보여준다. 홀트는 원룸 부엌의 한 귀퉁이에서 친구들의 도움을 받아 이 작품을 촬영했다. 피터 캠퍼스Peter Campus가 카메라를 잡았고 조앤 조너스Joan Jonas, 홀트 그리고 홀트의 파트너인 로버트 스미스슨Robert Smithson이 탁자 주위에 기대앉아 대화를 나누었다. 주로 홀트와 스미스슨이 이야기하는 가운데 조너스가 간간이 홀트를 지지하며 끼어들었다. 두 사람 모두 특정한 유형을 연기했는데, 홀트는 냉철하고 분석적이며 언변이 뛰어나지만 다소 지나치게 신경질적인 동부 해안(뉴욕) 출신의

작가를 맡았다. 그리고 스미스슨은 제도, 경험, 아름다운 사람들에 대한 사랑을 자기 작품의 형식 원리로 주장하며 개인과 우주를 종합하는 용어를 이용해 설명하는 서부 해안(로스앤젤레스) 출신의 작가를 연기했다.

개념적인 유형화를 기반으로 펼쳐진 이 대화는 단순한 패러디 이상을 보여주었다. 홀트와 스미스슨은 즉흥적인 연기로 서로를 자극하면서 사실상 동시대 미국 미술 담론의 전체를 다룬다. 게다가 두 사람 사이에 기이한 긴장감이 조성되며 마치 악령을 쫓는 의식에서처럼 혼령이 모습을 나타내기 시작한다. 홀트는 서부 해안 미술의 형이상학적 비방을 칼로 자르듯 날카롭게 반박해나가며 스미스슨을 궁지로 몰아넣는다. 경험의 중요성을 적극적으로 주장하는 스미스슨의 캐릭터는 처음에는 매우 호감을 주지만, 논쟁에서 말이 막히자 수동적이고 공격적으로 반격함으로써 점차 제멋대로 행동하는 모습을 보인다. 그러나 스미스슨은 뉴욕 출신 작가가 이론적 정당화에 극도로 집중하는 것은 완벽한 세일즈 홍보 수단을 찾기 위한 열망에서 비롯한다고 예리하게 지적한다. 작가는 자신의 작업을 명확히 개념화할 수 있어야 한다는 (동부 해안 작가의) 훈계에 대해 그는 다음과 같이 불평하며 반격한다. "매디슨 가의 광고쟁이들처럼 말하는군(… 이런)!"

홀트와 그녀의 동료들은 비평적 담론의 문법을 정확히 파악하고 분석과 경험을 강조하는 두 입장 모두 그 자체로서는 상대 입장보다 정당성을 더 부여받을 수 없음을 매우 효과적으로 보여준다. 그러나 이들의 작업이 미술 형식의 원리에 대한 논의의 필요성을 부정하는 것은 결코 아니다. 오히려 매우 열정적으로 논쟁에 임하는 두 인물을 통해 요지를 매우 강력히 전달한다. 제작 상황의 아이러니는 이 작품을 더욱 신랄하게 한다. 적대적 담론을 다룬 이 비디오는 편안하고 유쾌한 상황에서 집단적 즉흥 연기라는 자유로운 형식으로 만들어졌다. 따라서 적법한 담론의 표준에 따른 두 가지 (거짓) 대안을 보여주며 홀트, 스미스슨, 조너스, 캠퍼스는 집단 즉흥 행위의 형식을 통해 아직 정리되지 않은 제3의 가능성을 제시한다. 이들은 형식 투쟁에 깃든 작가들의 열정과 유머를 이해하고, 매우 특별한 상황에서 매우 특별한 어조로, 즉 부엌 한 귀퉁이에서 친구들과 함께 작업하며 현재 진행 중인 역사를 다시 쓴다.

주

1 이와 관련하여, 오크라스코Ania Okrasko의 세미나 발표에 대한 린다 퀼런Linda Quilan과
 수사나 페드로사Susana Pedrosa의 통찰력 있는 의견을 참고했다.

2 코브로의 「조각은…Rzeźba stanowi…」은 원래 잡지 *Głos Plastyków*, no. 1-7 (1937)에 발표
 되었으나, 여기에서는 다음 책의 내용을 인용했다. *Katarzyna Kobro 1898-1951* (Henry
 Moore Institute, Leeds and Muzeum Sztuki, Łódź, 1999), p. 169.

3 Ibid.

4 니콜라 부리요Nicolas Bourriaud, 1965- 의 '관계의 미학'은 1990년대 중반 미술에 나타난
 특정 경향들의 형식을 이론화하고자 한, 모호하지만 의미 있는 개념들 중 하나다.
 Nicolas Bourriaud, *Relational Aesthetics* (Paris: les presses du réel, 2002).
 필자가 보기에 작가가 오로지 경쟁자를 '성가시게 할' 목적으로 작품에 특정 형식을
 부여할 수 있다는 개념을 처음으로 명확히 제시한 사람은 알베르트 욀렌Albert Oehlen,
 1954- 이다. 2003년, 필자 및 헤이저Jörg Heiser와 진행한 인터뷰에서 욀렌은 달리Salvador
 Dali, 1904-1989가 "어떤 때는 순전히 앙드레 브르통André Breton을 놀라게 하고, 진본성
 에 대한 브르통의 이상을 공격할 의도로 자신의 '꿈' 이미지를 대충 끼워 맞췄다"고
 주장했다. Albert Oehlen, "Ordinary Madness," *frieze* 78 (2003), pp. 106-111.

5 코브로는 a.r.과 유니즘Unism을 각각 1929년과 1931년에 공동 결성했으며, 1920년부
 터 1922년까지 말레비치Kazimir Malevich, 1879-1935의 우노비스 운동Unovis movement의 지
 역 지부를 운영했다. 1924년, 1926년, 1932년에 블로크Blok, 프라에센스Praesens, 추
 상-창조Abstraction-Création 그룹에 각각 가입했으며 1936년에는 디멘셔니즘Dimensionism
 의 선언문에 서명했다.

6 필자는 「비엔날레 미술의 특이한 사례The Curious Case of Biennial Art」에서 이러한 시각을
 더욱 발전시켰다. Elena Filipovic, Marieke van Hal, and Solveig Øvstebo, eds., The
 Biennial Reader (Hatje Cantz, 2010), pp. 184-197.

7 이러한 측면에서 로버트 플렉Robert Fleck은 제2회 마니페스타 비엔날레에 대한 성명에
 서 1989년 이후 동시대 미술의 실험적 시도들이 실은 냉전 기간 억압과 강제적 분리
 로 인해 잠잠해진 듯 보였던 자유 국제주의의 정신을 부활시키고 있다고 주장했다.

Robert Fleck, *Art after Communism*, in Manifesta 2 exh. cat., Luxembourg 1998, pp. 193-198.

8 필자는 2005년 큐레이터 에바 카차트리안Eva Kachatryan의 초대로 아르메니아 예레반 Yerevan의 레지던시 프로그램에 참가하며 이러한 세대 간 합의에 대해 처음으로 인식 하게 됐다. 당시 필자가 접한 작가 커뮤니티는 그리고르 카차트리안Grigor Kachatryan과 같은 1970년대 퍼포먼스 작가들, 아르만 그리고리안Arman Grigoryan과 같은 1980년대 펑크 시인 겸 화가들 그리고 바흐람 아가시안Vahram Aghasyan, 소나 아브가리안Sona Abgaryan과 같은 1990년대 신개념주의 작가들로 구성되어 있었다.

9 이들의 작업실은 포크살갤러리재단Foksal Gallery Foundation과 큐레이터 안제이 프시바 라Andrzej Przywara, 요안나 미트코프스카Joanna Mytkowska, 아담 심치크Adam Szymczyk의 주도로 보존됐다.

10 필자는 '아이러니'라는 말을 통해 주어진 사회적 환경에서 사람들의 삶과 대화 방식 을 지배하는 일관된 모순의 논리를 담고, 설명하며, 반영하는 작품들의 독특한 특징 을 표현하고자 한다. 이는 이러한 모순을 해결하거나 거리를 두고 판단하기 위함이 아니며, 객관화하여 파악하기 위함이다. (도스토옙스키Fyodor Mikhailovich Dostoevsky의 저술 방식은 이와 같은 아이러니 형식에 대한 전형적인 예다.)

11 이 작품은 최근 알레나 윌리엄스Alena J. William의 기획으로 카를스루에의 바덴미술협 회Badischer Kunstverein, Karlsruhe에서 개최된 회고전 〈낸시 홀트-시선Nancy Holt: Sightlines〉 에서 선보였다. 이 작품에 관심을 갖게 해준 다니엘 피스Daniel Pies에게 감사를 표한다.

111

재정의된 형식주의

앤 엘굿

Anne Ellegood 해머미술관Hammer Museum 시니어 큐레이터. 최근 기획
한 전시로 로스앤젤레스 지역 작가를 중심으로 한 해머미술관 최초의 비
엔날레 〈메이드 인 로스앤젤레스Made in L.A.〉, 그룹전 〈이 모든 것과 아
무것도 아닌 것All of this and nothing〉, 섀넌 에브너와 새러 밴더비크Sara
VanDerBeek와 공동 기획한 해머 프로젝트 전시 등이 있다. 베니스 비엔날
레에서 열린 해니 아르마니어스Hany Armanious의 2011년 오스트레일리
아관 전시 담당 큐레이터였다.

> 한편으로는 테크닉을 지지하는 최근의 선동가들과 다른 한편으로는 내용을 지지하는
>
> 최근의 선동가들은 모두 조심하는 게 좋겠다.
>
> - 프랭크 오하라Frank O'Hara, 1926-1966, 「페르소니즘─선언Personism: A Manifesto」1959

지난 50여 년간 미술에서 형식주의는 뜨거운 논란의 대상이었다. 형태, 선, 색채,
작품의 물질성과 같은 형식의 기본 존재 요건은 논란의 대상이 아니었다. 오히려
도마 위에 오른 것은 작품의 다른 측면들과의 관계에서 형식이 지니는 **가치**, 더 나
아가 작품의 이해와 평가에서 형식이 담당하는 역할이었다. 형식주의는 한때 단순
히 작품 설명을 위한 용어를 넘어, 작품 내에서 모든 의미를 찾는 것이 미술작품의
제작과 이해에 다가가는 최고의 접근법이라 주장하는 일종의 이데올로기적 입장
을 의미하기도 했다. 미국 모더니즘의 지지를 받은 형식주의 방법론은 작품의 물
리적 속성에만 초점을 맞추기 위해 오로지 작품의 **내부**만 바라봄으로써 다른 측
면들, 특히 작품의 내용이나 의미를 의도적으로 무시해버리기도 했다. 작품 **밖에**
있는 주제나 개념은 풍경이건 역사적 사건이건 개인의 기억이건 그 밖에 작품에
영감을 준 그 어떤 것이건 간에, 설사 작품이 취해야 할 형식에 대한 작가의 결정
을 알려줄지라도 작품의 의미에 불필요한 것으로 간주됐다. 따라서 형식주의는 형
식과 내용 간의 환원적 이진법을 만들어냈으며, 내용은 물론 작품의 존재 **맥락**마
저 의도적으로 배제한다는 점에서 비판의 대상이 됐다. 특히 미국의 미술 비평가

클레멘트 그린버그Clement Greenberg, 1909-1994가 자기반성적인 '매체특정성'을 옹호하는 텍스트들로 적극 개진한 이러한 신비주의적 형식주의는 다수의 포스트모던 논의에서 형식주의를 거부하는 결과를 낳았다.[1]

그럼에도 형식은 미술의 근본 요소로 이해된다. 실제로 최근에는 '형식주의'라는 용어를 되살리고 미술작품의 제작, 전시, 수용에 관해 형식주의가 제기하는 중요한 문제들을 검토하려는 노력이 전개되고 있다. 동시대 미술에서 형식주의의 문제들을 구체적으로 끄집어낸 최근의 전시들을 일별해봐도 이 주제에 관한 관심이 고조되고 있음을 알 수 있다. 이러한 전시의 예를 몇 가지만 들어보면 다음과 같다. 〈형식주의. 오늘날의 모던 아트Formalismus. Moderne Kunst, heute〉2004, 함부르크 쿤스트페라인, 〈사라진 형식주의Gone Formalism〉2006, ICA, 필라델피아, 〈현재화하라-뉴욕의 새로운 조각Make It Now: New Sculpture in New York〉2005, 스컬프처센터, 뉴욕, 〈사물-로스앤젤레스의 새로운 조각Thing: New Sculpture from Los Angeles〉2005, 해머미술관, 로스앤젤레스, 〈오브제와 아이디어의 불확실성-최근의 조각The Uncertainty of Objects and Ideas: Recent Sculpture〉2006, 허시혼미술관 조각정원, 워싱턴 D.C., 〈언모뉴멘털Unmonumental〉2007, 뉴뮤지엄, 뉴욕, 〈거울에 몸을 비춰볼 때-운동, 형식주의, 공간에 대한 전시While Bodies Get Mirrored: An Exhibition About Movement, Formalism and Space〉2010, 미그로스 현대미술관, 취리히.

이들은 작가들이 형식 또는 내용에 이데올로기적으로 충실하다는 비난, 즉 둘 중 하나를 더 중시해야만 한다는 비난이 더는 통용되지 않는 수준을 보여준다. 모든 전시에서 형식과 내용은 동등하게 중요하며 사실상 서로 불가분의 관계에 있는 것으로 인식되고 있다. 이 전시들은 많은 면에서 개별적이고 독특하지만, 모두 동시대 작가들이 작품 속에서 형식의 문제를 다루는 방식을 평가하는 데 주력했다. 또한 작품의 형식적 전략이 형식주의라는 엄격한 내적 반성 기제에 머물기보다는 주로 문화 전반의 영향을 받는 것으로 보았다. 이 전시들에 소개된 작품들은 과거의 예술작품들에 응답하는 것이건, 지역적인 것에 반응하는 것이건 각각의 독특한 물질성과 물리적 속성뿐 아니라 동시대 삶에 대해 전달하는 메시지로 큐레이터들의 선택을 받았다. '형식주의'라는 용어는 자동으로 그린버그의 환원주의를 연상시킨다는 이유로 일정 기간 대부분의 전시에서 회피됐지만, 앞서 언급한 전시들 중 상당수가 이 단어를 전시 제목에 사용한 점은 주목할 만하다. 이는 형식의

문제들과 그에 관한 결정을 보다 면밀히 평가하려는 욕구가 온전히 받아들여지는 새로운 시대의 도래를 시사한다.

따라서 이 글은 형식주의가 과거 10여 년간의 미술작품들에서 어떻게 작용했고, 그린버그 식 정통주의에 대한 도전이 제기되는 가운데 그린버그가 주창한 매체특정성 개념이 형식주의에서 어떻게 확대됐는지를 밝히려 한다. 1960년대 이후 형식주의의 역사에서 간간이 이뤄진 미술에 대한 급진적인 재정의들은 동시대 미술에 막대한 영향을 끼쳤다. 지난 50년간의 아방가르드 예술실천은 시각예술에서 형식이란 **선험적**으로 구조적이며, 형식주의 분석은 형태론을 넘어 형식과 내용 간의 본질적인 연관관계에 대해 고심하는 데까지 나아가야 한다는 것을 우리에게 가르쳐주었다. 오늘날 작가들이 형식주의와 자신들의 예술 생산물에서 형식주의가 담당하는 역할의 문제를 어떻게 붙잡고 늘어지는지 이해하기 위해서는 형식주의를 둘러싼 지난 수십 년간의 논쟁들을 되돌아보고, 그러한 논쟁들이 오늘날의 예술실천에 미친 영향을 살펴봐야 한다.

몇몇 예에서 형식주의에 대한 재정의는 그린버그에 대한 직접적인 반작용으로 이뤄졌다. 이브-알랭 부아Yve-Alain Bois, 1952- 가 그러한 예로, 그는 그린버그의 형식주의가 때로 묘사적인 형태론에 귀속될 수도 있다고 주장한다. 또한 작품의 여러 측면을 의도적으로 무시해버리고 넘어갔으므로 역설적이게도 그린버그가 "결국 그리 위대한 '형식주의자'는 아니었다"고 이야기한다. 그린버그는 작가의 형식적 접근이 자신의 주장과 맞지 않을 때는 이를 간단히 무시해버리곤 했다. 예를 들어, 평면성과 시각성이 회화의 근본 요소라는 그린버그의 주장은 화면이 수직적이라는 고전적인 개념에 의거한다. 따라서 그는 수평성에 기반을 두고 작업한 폴록Jackson Pollock, 1912-1956의 회화가 지면과 맺는 관계는 다루지 않았다. 그뿐 아니라 더욱 중요한 것은 폴록이 담배, 성냥, 동전과 같은 세속적이고 하찮은 오브제 쓰레기 나부랭이를 「다섯 길 깊이Full Fathom Five」1947를 비롯한 몇몇 작품의 화면 위에 붙였다는 사실도 물론 다루지 않았다.[2] 그린버그에 대한 비판에도, 부아는 미술사 담론 내에서 형식적 비평의 중요성을 단호하게 옹호한다. '형식주의자'라는, 따라서 '반역사적 또는 몰역사적'이라는 비판을 받았을 때, 그는 형식주의와 의미는 어느 정도는 타협할 수 없는 관계라고 주장했다.[3] 그는 다음과 같이 쓰고 있다. "가장

형식적인 묘사조차도 항상 판단에 근거를 두고 있으며, 이러한 판단에서 중요한 점은 이를 인식하건 아니건 간에 언제나 의미다. 그래서 그 역 또한 참이라는 것이 나의 주장이며, 구체적으로(또한 '일차적으로'라고 말하고 싶은데) 형식을 말하지 않고서는 의미에 관한 어떠한 주장도 불가능하다."[4]

1990년대에 기초를 잡은 부아의 입장은 그린버그의 자리를 대신해 나타난 미술 없이는 생각할 수 없다. 한 가지 예를 들어보자. 폴록은 바닥에 펼쳐놓은 캔버스 위를 맴돌면서 마치 춤을 추듯 물감을 떨어뜨리는 드리핑 기법을 구사했다. 이렇게 만들어진 회화에서 나타나는 수평성은 다음 세대 작가들을 사로잡았다. 이들은 작업 중인 폴록을 찍은 한스 네이머스Hans Namuth, 1915-1990의 사진, 폴록의 작품을 회화로의 축소가 아닌 예술의 확장으로 본 폴록에 대한 앨런 캐프로Allan Kaprow, 1927-2006의 찬사의 글, 1967년 뉴욕 현대미술관MoMA에서 열린 폴록의 회고전을 통해 폴록을 접했다. 폴록의 드리핑 기법을 계기로 발전된 **'앵포르멜Informel'**, 즉 비정형 미술에 대한 탐구는 로버트 모리스Robert Morris, 1931- 같은 작가들에게도 매우 중요했다. 쌓고 매다는 모리스의 조각 작품들은 중력에 반응하도록 고안됐다.[5] 물론 비정형에 대한 관심이 형식에 대한 노골적인 거부를 의미하는 것은 아니었다. 오히려 그러한 태도는 하나의 특정 매체가 취해야 하는 형식에 대한 뿌리 깊은 기대들을 거부하려는 욕구에서 자라났다. 역사적으로 미술은 정확한 계획의 결과물로서 이해된 반면, 이른바 '반형식' 작가들은 작업 과정에 우연이라는 요소를 포함하기 시작했다. 그들은 먼지, 나뭇잎에서부터 밧줄, 녹인 납에 이르기까지 여러 재료를 가지고 실험했으며 때로 결과보다는 과정에 더 많은 비중을 두기도 했다. 모리스는 자신의 에세이 「반형식Anti Form」1968을 다음과 같은 말로 마무리했다. "미리 구상된 사물의 영구적인 형식 및 질서와 결별하는 것은 긍정적인 태도다. 이는 형식을 정해진 결과로 취급함으로써 지속적으로 미학화하려는 시도를 작품이 거부하는 것을 의미한다."[6] 마샤 터커Marcia Tucker, 1940-2006와 제임스 몬티James Monte의 기획으로 휘트니 미국미술관에서 열린 〈반환영-과정/물질Anti-Illusion: Procedures/Materials〉1969과 베른 쿤스트할레에서 열린 하랄트 제만Harald Szeemann, 1933-2005의 〈태도가 형식이 될 때-당신의 머릿속에 살아 있는When Attitudes Become Form: Live in Your Head〉1969과 같은 전시들은 이처럼 새롭고 보다 열린 태도의, 구조화되지

않은 예술실천 방식들에 초점을 맞췄다.

1960년대 미국의 서부 해안 지역에서는 발견된 재료들로 구성한 아상블라주를 의미하는 이른바 '정크 아트junk art'와 남부 캘리포니아의 자동차 문화와 서핑 문화에서 영감을 받은 '피니시 페티시finish fetish' 작업들이 등장했다. 이러한 실험적인 예술실천 방식들은 역사와 고상한 취향에 관한 개념들의 핵심에 일격을 가한 듯 보였다.[7] 보다 넓은 범위에서는 개념미술과 플럭서스Fluxus가 작품을 탄생시키는 아이디어에 주안점을 두고, 때로 지침과 체계적 구조(또는 작가가 만든 제작 지시서)에 따라 작품을 완성하며 형식에 대한 전통적인 개념들에 도전을 제기했다. 솔 르윗Sol LeWitt, 1928-2007은 아이디어가 작품에서 가장 중요한 요소이며, 실제 아이디어는 작품 그 자제이고 세작은 부차적이라 주장하며 다음과 같이 말했다. "아이디어는 예술을 만드는 기계가 된다."[8] 예를 들어 솔 르윗의 벽 드로잉들은 재료, 형태, 길이, 선의 사용 빈도를 분명히 밝힌 일련의 지침들로 시작한다. 작품에서 가장 중요한 것은 작가가 작품을 창조하거나 심지어 작품의 제작 현장에 존재할 필요가 없다는 사실이다. 로런스 웨이너Lawrence Weiner, 1942- 는 개념미술에 대한 자신의 생각을 다음과 같은 규칙으로 정리했다.

1. 작가는 작품을 구축할 수도 있다.

2. 작품은 제작될 수도 있다.

3. 작품이 반드시 만들어질 필요는 없다.

각각은 동등하고 작가의 의도와 일치하며, 조건에 관한 결정은 수용의 상황에서 수용자에게 달려 있다.[9]

웨이너, 조지프 코수스Joseph Kosuth, 1945- 같은 작가들은 언어를 자신들의 첫 연구 주제로 삼았다. 로버트 배리Robert Barry, 1936- 같은 작가들은 비록 짧은 기간이기는 하지만 오브제를 모두 거부하고 작품과 텔레파시로 소통하거나 야외로 나가 가스를 공중에 분사하는 등의 활동을 벌였다. 실재하는 오브제가 없는 이러한 작품들은 기록 또는 사람들의 기억 속에만 존재했다. 웨이너는 결말을 열어두고 작품을 제작했으며, 이러한 접근 방식에서 중요한 요소는 '수용자'에 대한 강조였다.

이는 작품의 참여자로서 관람자에 대한 관심이 증가했음을 보여준다. 이러한 관람자는 작품을 제작하고 작품과 상호작용하며, 또는 선택 여하에 따라 그저 작품을 상상하기만 해도 되는 권한을 부여받은 존재다.

한편 작가들은 형식과 내용이 불가분의 관계에 있음을 분명한 어조로 말하기 시작했다. 1971년 리 로자노Lee Lozano, 1930-1999는 다음과 같이 썼다. "나는 형식을 위한 형식에는 관심이 없다. … 형식은 유혹적이고, 형식은 완벽해질 수 있다. 하지만 형식을 정당화하는 근거는 없다. … 형식이 의미를 갖는 내용을 드러내기 위해 사용되지 않는 한."[10] 같은 해 에이드리언 파이퍼Adrian Piper, 1948- 는 다음과 같이 주장했다. "나는 개개의 미술 형식들이 이 사회에서 일어나고 있는 일을 더는 반영할 수 있다고 보지 않는다. 형식들은 분리, 질서, 배타성과 같은 조건들 그리고 더는 존재하지 않는 것으로서 작품을 쉽게 이해할 수 있게 하는 안정적인 기능적 특질들을 가리킨다. … 나는 고립된 내적 관계를 맺고 자기결정적인 미학적 기준을 가진… 미술 오브제로서의 개별 형식을 없애는 데 관심이 있다."[11] 직접성, 과정, 카타르시스에 관심을 둔 파이퍼의 공공 퍼포먼스는 최종 형식이 관람자의 반응에 맡겨져 의도적으로 열려 있는 아이디어 그 자체였다.

작가들이 혁신을 경험한 이 시기에 롤랑 바르트Roland Barthes, 1915-1980는 관람자의 중요성이 점차 부각되고 있음을 지적했다. 바르트는 의미가 저자에 의해 결정되는 것이 아니라 열린 결말로 남겨지는 새로운 시대를 제안하고, 해석의 권한을 독자(혹은 관람자)의 손에 쥐여주며 다음과 같이 말했다. "독자의 탄생은 저자의 죽음이라는 희생을 치러야만 한다."[12] 영웅적이며 자율적인 예술가라는 전통적인 개념에 저항하고, 예술작품은 과거 작품에 대한 모방으로서 존재한다고 믿으며, 보다 다차원적인 텍스처 사이의 공간들에서 발견되는 기쁨과 복잡함을 옹호한 바르트의 태도는 1970년대 말에서 1980년대 초에 등장한 예술실천들의 중심 개념이 됐다. 특히 '픽처스 제너레이션Pictures Generation'으로 정의된 작가들의 작업에서 그러했다. 이 작가들은 미셸 푸코Michel Foucault, 1926-1984가 저자의 탈중심화라고 부른 것을 재연해 보이면서 미술사, 새로운 원천, 대중문화에서 쉽게 알아볼 수 있는 이미지와 형식들을 차용해 오늘날의 사회·정치적 위계질서뿐 아니라 미술계 내부 체제에 대한 비판이 저자성의 문제들과 한데 뒤얽힌 담론 공간을 만들어냈다.[13] 이

들은 '고급문화'와 '저급문화' 간의 장벽을 무너뜨리려는 단순한 욕망을 훨씬 넘어, 우리 문화에서 포화 상태에 이른 시각 언어들이—슈퍼마켓 상품 진열대에 쌓여 있는 제품들이 됐든 신문 지상에 매일 등장하는 갈등의 이미지가 됐든 간에—우리가 세계에서 이해하고 행동하는 방식에 영향을 미치는 구체적인 가치들을 어떻게 전달하는지에 초점을 맞췄다. 비판적 시각을 가지고 작품의 내용과 형식 **모두**에 자리 잡고 있는 의미들에 개입한 이들의 태도는 후속 세대의 작가들에게로 이어졌다.

픽처스 제너레이션에 속하는 일부 작가(그리고 논란의 여지는 있지만 여기서 개괄한 것보다 이전 세대 작가들)의 예에서는 내용 또는 주제가 형식을 **결정했다**. 셰리 르빈Sherrie Levine, 1947- 이 워커 에번스Walker Evans, 1903-1975의 사진을 차용한 결과는 반드시 사진이어야 했다. 익숙한 푸투라 체와 헬베티카 체의 두꺼운 텍스트가 중첩된 바버라 크루거Barbara Kruger, 1945- 의 차용된 이미지들은 그래픽 디자인의 형태를 띠었다. 이와 같은 내용과 형식의 생산적 결합은 재차 주목을 받으며 1990년대에도 큰 반향을 일으켰다. 이 시기에는 미술이 끊임없이 지속되는 인종·계급·성의 불평등과 같은 오늘날의 긴급한 이슈들을 다뤄야 한다는 주장이 다시금 힘을 얻었지만, 형식과 내용은 더는 반목하는 아젠다들이 아니었다. 1990년대 중반 부아가 주장한 바, 즉 형식에 대한 고려는 언제나 의미를 은연중에 암시하고 의미는 형식적 묘사에 의해 결정된다는 생각이 대체로 받아들여졌다.

미디어의 강력한 영향과 픽처스 제너레이션이 보여준 것과 같이 우리 일상에 침투하는 넘쳐나는 시각 정보는 작가가 형식을 결정하는 데 지속적인 영향을 미쳐왔다. 이자 겐츠켄Isa Genzken, 1948- 의 최근 조각 작품들에서 이를 확인할 수 있다. 겐츠켄은 유리그릇부터 말린 꽃, 값싼 조각 장신구로부터 아기 인형에 이르는 모든 것을 좌대 위에 쌓고 사진, 플라스틱 시트지, 거울 장식물 같은 재료들로 좌대의 기단을 느슨히 싸서 전체가 곧 쏟아질 듯 보이게 한다. 또 라이언 트리카틴Ryan Trecartin, 1981- 의 협업에서도 그 영향이 뚜렷이 나타난다. 트리카틴의 비디오 설치작품들은 리얼리티 텔레비전 프로그램에서부터 실험영화에 이르는 모든 것을 미친 듯이 혼합하고, 불연속적인 스타카토 식 편집기법을 이용해 혼란스러운 내러티브가 정신없이 빠른 속도로 계속 흘러가도록 한다.

서로 다른 세대에 속하며 각기 다른 매체로 작업하는 이 두 작가는 이유는 각기 다를지라도 모두 혼란스러운 시각 언어를 이용해 시각적 투입물이 넘쳐나고 상품 문화가 우세한 현실을 다룬다. 겐츠켄은 장난감 병정과 상처 입은 아기 인형을 자신의 역동적인 조각에 포함함으로써 전쟁의 폭력이 낳은 결과에서 차단된 우리의 문화에 신랄한 코멘트를 가한다고 볼 수 있다. 반면 트리카틴은 정체성의 문제에 보다 관심이 있으며, 풍부한 이미지를 포괄해 표현하고 관습을 위반할 가능성을 한껏 즐긴다. 일종의 시각적 과부하를 만들어내는 이유는 저마다 다르겠지만, 이들은 각자 특정한 형식을 통해 이러한 전략에 접근한다. 이러한 의미에서 형식주의는 도전의 한 유형으로서 이들의 작품에서 기능하고, 그에 따라 두 작가는 자신들의 매체가 지니는 형식적 능력을 거의 극한까지 밀어붙여 실험한다. 겐츠켄은 조각의 특정한 속성에 오래도록 천착해왔으며, 트리카틴은 겉보기에 별다른 노력 없이 비디오 기법과 기술들을 택해 이용하는 능력을 보여준다. 이와 같은 작업을 통해 두 작가는 오늘날 많은 동시대 작가의 예술적 실천에서 핵심이 되는 통찰력을 자신들이 선택한 매체 내에서 일정 수준 드러내 보인다. 이들은 스스로 선택한 매체의 역사를 인식함으로써 새로운 시각 언어를 창조할 수 있는 토대를 마련한다.

겐츠켄과 트리카틴 같은 작가들은 그린버그처럼 하나의 매체를 가장 본질적이라 여겨지는 소수의 특징으로 환원하는 대신, 기존의 경계와 한계라고 생각되는 수준을 넘어 매체를 확장한다. 예를 들면, 조각이 엄청난 양의 부품들 무게를 간신히 지탱하며 불안정한 균형을 이루도록 하는 식이다. 오늘날 작가들은 과거의 형식주의 유형들 사이에 벌어지는 종반전을 거부하고, 대신 매체가 발전할 수 있는 새로운 가능성을 열어주는 형식주의를 지지한다. 그러나 매체특정적 문제들에 대한 이들의 깊이 있는 개입은 '순수성'이 아니라 오히려 '오염'이라고 부를 수 있는 결과를 낳았다. 대개 한 매체를 탐구하다 보면 그 매체와 다른 매체와의 관계를 알게 되고, 따라서 여러 분야를 넘나들거나 다양한 형식의 탐구를 진행하게 마련이다. 한 매체를 다른 매체와 결합하거나 매체들 사이의 대화를 만들어냄으로써 결정적인 차이들뿐만 아니라 유사성들도 밝히게 된다.

섀넌 에브너Shannon Ebner, 1971- 는 사진을 조각과 언어에 연결함으로써 사진의

가능성을 탐색했다. 그녀는 풍경 사진이나 거리 사진 같은 평범한 사진 장르에 통찰력 있는 새로운 시각을 부여하면서, 조각된 단어나 문구를 결합해 이미지의 가독성을 방해한다. 그녀의 조각 작품들은 때로 사진의 주제가 되면서, 삼차원 오브제의 이미지가 필요에 따라 어떻게 평면화됨으로써 정보가 사라지는지를 보여주고, 그럼으로써 재현적인 사진은 본질적으로 쉽게 이해될 수 있다는 우리의 추정에 의문을 제기한다. 마찬가지로 레이철 해리슨Rachel Harrison, 1966- 의 조각 작품들에서 대중적인 유명 인사, 최신 시사 뉴스거리 또는 음식을 찍은 클로즈업 사진이 붙어 있는 것을 발견하는 건 이상한 일도 아니다. 사진이 때로 얼룩덜룩한 표면에 어색하게 붙어 있거나 잘 보이지 않게 숨어 있는 그녀의 작품들은 이차원 작품과 삼차원 작품을 제작해 보여주는 행위 간에 존재하는 확연한 차이점들을 지적하고, 각각이 유통되는 서로 다른 방식을 보여준다. 이들을 비롯한 많은 작가에게 매체 탐구의 장은 바로 형식의 혁신이 일어나는 곳이다. 더군다나 형식주의와의 연관이 더는 다른 매체를 배제한 채 한 매체에 끊임없이 몰두하는 것 또는 특정 매체의 언어 내에서만 작동하고자 하는 욕망을 의미하지 않는다. 이언 카이어Ian Kiaer, 1971- 의 설치작품은 세심하게 병치된 각기 다른 여러 오브제로 구성된다. 분명히 조각인 것은 바닥에 직접 놓이고 회화나 드로잉은 벽에 걸리거나 기대어 놓이는 식으로 배치된다. 에이미 실먼Amy Sillman, 1955- 도 조각의 언어에 빚지고 있으며, 자신의 회화는 필름과 비디오의 영향을 받았음을 인정했다.

이러한 작가들의 작품을 볼 때면 형식 실험에 대한 자유로움이 분명히 느껴진다. 1960-1970년대에 진행된 미술의 정의 확장에 참여한 작가들을 비롯해 이전 세대의 작가들은 분명 오늘날의 작가들을 위한 초석을 깔았다. 하지만 이러한 자유로움은 명백히 이질적이고 분산된 우리 시대의 문화 덕분에 가능한 것일 수도 있다. 우리는 한때 아방가르드적이었던 예술 제작에 대한 접근법을 온전히 물려받고 이를 채택해 오늘날 관습을 거부하려는 욕망이 널리 확산되도록 했다. 이처럼 보다 개방적인 환경이 가져온 결과 중 하나는 재료의 선택이나 구조의 결정 등에서 나타나는 위태로움과 불안정함이 더욱 편안히 받아들여지게 됐다는 것이다. 프란츠 베스트Franz West, 1947-2012, 찰스 롱Charles Long, 1958- 같은 작가들은 종이 반죽이나 석고와 같이 손상되기 쉬운 재료들로 눈을 돌렸다. 이러한 재료를 선호하는 것

은 작가들이 이용할 수 있는 수많은 재료 가운데 하나를 선택한 것 이상을 의미한다. 재료는 이데올로기적 입장을 반영하기 때문이다. 때로 '기념비적이지 않은un-monumental' 것으로 묘사되는 이들의 조각은 미술이 영웅적이고, 안정적이고, 완벽하며, 자율적이어야 한다는 기대를 거부한다. 이러한 자율성의 거부는 여러 오브제의 합으로 구성되는 작품으로 선회하는 경향에서도 뚜렷이 나타난다. 이러한 작품들에서 개별 오브제의 형식은 그 자체로는 불완전하고 이해하기 힘들며, 오브제들은 수많은 부분 간의 상관관계 속에서 의미를 형성한다.

한편 그린버그가 선호한 '시각성opticality' 또한 오늘날에는 거의 듣기 힘든 단어다. 불안정성과 잠재적인 불완전성에 다소 심취되어 있음에도, 우리는 작가를 **오브제 메이커**로 주의 깊게 바라보고 생각하는 방향으로 되돌아왔다. 이처럼 오브제에 다시금 심취한 결과의 하나로, 일부 작가는 작업 과정을 가시화해 작품의 제작 과정을 상상하는 것이 곧 작품 관람의 한 측면이 되도록 의도한다. 작품의 재료와 물리적 속성에 세심한 주의를 기울이며 바느질, 뜨개질, 짜기와 같이 손이 많이 가는 기술들을 작품 제작에 이용하는 세르가이 옌센Sergej Jensen, 1973- , 마크 배로Mark Barrow, 1982- , 세라 크라우너Sarah Crowner, 1974- , 루스 래스키Ruth Laskey, 1975- 의 회화 작품들은 의도적으로 과정을 전면에 드러낸다. 캔버스 표면에 안료를 바르기 전에 캔버스와 지지대를 해체하고 재조립하는 다이애나 몰잰Dianna Molzan, 1972- 의 작업은 관람자로 하여금 회화의 바탕이 가지는 독특한 물리적 속성을 강하게 인식하도록 한다. 아일린 퀸런Eileen Quinlan, 1972- , 리즈 데셴스Liz Deschenes, 1966- , 디르크 슈테벤Dirk Stewen, 1972- , 맷 손더스Matt Saunders, 1975- 같은 사진작가들조차도 사진 매체의 재료적 혹은 물리적 속성과 특정성을 탐구하는 데 눈을 돌리고 있다. 이들은 사진을 이차원의 이미지로만 보는 배타적 정의에 기대는 대신 작품의 생산 과정을 가시화하고, 분명히 촉각으로 느낄 수 있는 오브제들을 만들어내며, 자신들의 매체에 존재하는 수많은 뉘앙스를 이용해 그 구성 요소들을 되돌아본다. 데셴스는 장시간 노출 포토그램 같은 시간을 요하는 과정을 택하고, 시간이 흐름에 따라 사진이 변화하도록 빛을 반사하는 은색 토너를 사용함으로써 보는 이에 따라 변화하는 작품을 만들었다. 슈테벤은 사진 인화지를 어두운색 잉크로 칠하고 표면을 색종이 조각과 색실로 장식해 사진이 끊임없이 복제할 수 있는 이미지

121

가 아니라 유일한 오브제가 될 수도 있음을 강조했다.

이러한 작가들에게 초창기 영화계 스타로부터 파리 페르라셰즈 공동묘지의 비석에 이르는 사진의 주제는 여전히 작품의 필수불가결한 요소이지만, 이들의 작품은 사진에 **관한** 것이기도 하다. 마찬가지로 오머 파스트Omer Fast, 1972- , 캔디스 브라이츠Candice Breitz, 1972- , 피에르 위그Pierre Huyghe, 1962- 등의 비디오 작품들도 매체가 가진 기술적 가능성들을 발굴하며, 전통적으로 보이지 않게 숨겨지거나 빈틈없이 매끈하게 만들어지던 작품의 제작 전략을 가시화한다. 신경에 거슬리는 공격적인 편집 방식은 동시대 비디오 작품들에서 흔히 볼 수 있는 특징으로, 마치 '무대 뒤'에서 이뤄지는 행위들과 메이크업, 특수효과의 책략을 보여주는 것과 같다. 그러나 이렇듯 힘들게 성취한 작품의 형식적 결과들이 내용의 자리를 빼앗는 것은 아니다. 형식 언어들이 어느 정도 내용이 **되었을** 수도 있다. 하지만 그렇다 하더라도 형식 자체는 오로지 밀폐된 내부의 시각에서가 아니라 외부, 즉 우리의 역사를 구성하는 풍부한 역사적 순간들과 동시대 사회의 특징이라 할 시각적 자극의 맹공격에서 비롯한다는 인식이 항상 존재했다. 모더니즘의 시기 동안 벌어진 형식과 내용 간의 간극은 이제 성공적으로 메워졌다. 이와 같은 작가들에게 형식과 내용 중 어느 하나의 중요성을 약화시키거나, 어느 하나에 대한 다른 하나의 중요성을 감소시키는 것은 생각할 수 없는 일이다. 오늘날 형식주의는 그린버그 등이 주장한 것처럼 미술작품 분석에서 매우 중요하고 필수적인 역할을 유지하고 있지만, 스스로를 깨뜨려 열어놓음으로써 내용 및 의미와의 결합을 밝게 드러냈다.

주

1 형식을 우선시하고 내러티브와 회화적인 요소들을 회피함으로써, 그린버그는 미술작품이 특정한 의미를 가져야 한다는 기대로부터 미술을 자유롭게 하고자 했다. 20세기 전반 미술이 정치선전의 도구로 이용되는 상황을 지켜본 그린버그는 미술을 정치로부터 '구해내는 데' 전념했다. 그러나 20세기 말 그린버그의 입장은 너무 한쪽으로만 치우치며 미술을 형식주의의 코너로 몰아간 것으로 평가됐다. 미술이 시대의 이

슈들에 개입할 수 있음을 인정하지 않은 그의 입장은 1970-1980년대 문화 비평가들의 비난을 받았다.

2 이브-알랭 부아의 다음 글과 로잘린드 크라우스의 저서 제6장을 참고. Yve-Alain Bois, "Whose Formalism?," *The Art Bulletin* 78: O.1 (March 1996) (www.egs.edu/faculty/yve-alain-bois/articles/whose-formalism/); Rosalind Krauss, *The Optical Unconscious* (Cambridge, MA: MIT Press, 1993). 부아와 크라우스는 그린버그의 주장이 회화가 초월적이 될 수 있다는 구태의연한 생각들과 그가 강조하는 시각성에 어떻게 기대고 있는지 또한 관심을 가졌다. 두 사람 모두 그린버그의 형식주의에 대해 매우 비판적이지만 엄격한 형식 비평을 지지하고, 그린버그와 마찬가지로 특정 매체 내에서 형식의 속성과 작동 방식을 의미 있게 탐구해왔다. 다음을 참고. Rosalind Krauss, *A Voyage on the North Sea: Art in the Age of the Post-Medium Condition* (New York: Thames and Hudson, 1999).

3 부아는 다음의 평론가들을 인용했다. Patricia Leighten, "Cubist Anachronisms: Ahistoricity, Cryptoformalism, and Business-as-Usual in New York," *Oxford Art Journal* XVII: 2 (1994), p. 91; Joseph Kosuth, "Eye's Limits: Seeing and Reading Ad Reinhardt," *Art and Design*, no. 34 (1994), p. 47; and Jed Perl, "Absolutely Mondrian," *New Republic* (July 31, 1995), p. 29.

4 Bois, ibid.

5 Georges Bataille, "Formless," in *Visions of Excess: Selected Writings, 1927-1939*, edited and with an introduction by Allan Stoekl, trans. Allan Stoekl with Carl R. Lovitt and Donald M. Leslie, Jr. (Minneapolis: University of Minnesota Press, 1985), p. 31. 이 글은 'Informe'라는 제목으로 *Documents* 7 (December 1929)에 최초로 게재됐다.

6 Robert Morris, "Anti Form," *Artforum* 6 (April 1968), pp. 33-35. 당시 『아트포럼』의 편집자였던 필립 리더Philip Leider가 이 글의 제목을 붙였다.

7 이러한 예술적 봉기의 중심에는 정력적인 조각가 에드 킨홀츠Ed Kienholz, 1927-1994가 있었다. 1950년대 중반부터 친구들과 함께 전시를 기획한 킨홀츠는 1956년 혜안을 가진 큐레이터 월터 홉스Walter Hopps, 1932-2005를 만났다. 1957년 이들은 전설적인 페러스갤러리Ferus Gallery를 함께 열었고, 1958년경에는 어빙 블럼Irving Blum이 합류해 갤

러리 운영을 도왔다. 페러스갤러리는 10년 남짓 운영됐지만, 빌리 앨 뱅스턴Billy Al Bengston, 1934- , 월리스 버먼Wallace Berman, 1926-1976, 제이 디페오Jay Defeo, 1929-1989, 린 폴크스Llyn Foulkes, 1934- , 로버트 어윈Robert Irwin, 1928- , 크레이그 코프먼Craig Kauffman, 1932-2010, 에드 모지스Ed Moses, 1926- , 켄 프라이스Ken Price, 1935-2012 등을 포함한 많은 혁신적인 작가를 위한 기틀을 마련했다.

8 Sol LeWitt, "Paragraphs on Conceptual Art," in Charles Harrison and Paul Wood, eds., *Art in Theory 1900-2000: An Anthology of Changing Ideas* (Malden, MA: Blackwell Publishing, 1992), p. 846. 이 글은 다음 지면에 최초로 게재됐다. *Artforum* 5: 10 (Summer 1967), pp. 79-83.

9 Lawrence Weiner, "Statements," in Charles Harrison and Paul Wood, eds., *Art in Theory 1900-2000: An Anthology of Changing Ideas* (Malden, MA: Blackwell Publishing, 2003), p. 894; 이 선언은 1969년에 처음 발표됐다.

10 Lee Lozano, "Form and Content," in Lucy Lippard, ed., *Six Years: The Dematerialization of the Art Object from 1966-1972* (Berkeley: University of California Press, 1997), p. 217; 이 글은 본래 1971년 7월 19일에 발표됐다.

11 Adrian Piper, untitled essay, in Lippard, op. cit., p. 234. 이 글은 본래 1971년 1월에 발표됐다.

12 Roland Barthes, "The Death of the Author," in Image/Music/Text, trans. Stephen Heath (New York: Noonday Press, 1977), p. 147. 이 글은 본래 1968년에 작성됐다. 1971년에 작성된 다음의 글 또한 참고할 것. "From Work to Text," in *Image/Music/Text*, trans. Stephen Heath (New York: Noonday Press, 1977), pp. 155-164.

13 다음을 참고. Michel Foucault, "What is an Author?," Paul Rabinow, ed., *The Foucault Reader* (New York: Pantheon Books, 1984), pp. 101-120.

한눈에 보는 세상-
세계를 위한 형식

조 앤 기

Joan Kee 미시간 대학교 조교수. 동아시아 및 동남아시아의 근현대 미술 전문가이며,《방법론-단색화와 동시대 한국 미술Methods: Tansaekhwa and Contemporary Korean Art》을 출간했다.

필자는 양혜규[1971-]의 「A4/A3/A2 무엇이든-존재DINA4/DINA3/DINA2 Whatever Being」 2007를 보고 조바심이 났다. 직사각형의 흰색 섬유판 여섯 개가 벽에서 갤러리 공간으로 튀어나와 있다. 작품의 제목은 각 섬유판의 크기가 종이의 표준규격인 A4, A3, A2에 따라 정해졌음을 알려준다. 수직 방향으로 설치된 적당한 크기의 패널들은 형태와 크기 면에서 작은 창유리를 연상시키며, 패널의 색은 작품이 놓인 흰 벽을 상기시킨다. 패널들은 각기 다른 각도를 지닌다. 어떤 것은 측면을 향하는 반면, 어떤 것은 아래 또는 위를 향해 기울어져 있다. 그래서 관람자는 패널의 정면뿐 아니라 위, 아래, 주변까지 볼 수 있다. 이 작품은 사실 이것들이 색이 없는 여섯 개의 패널이라는 단순한 사실을 장황하게 설명하는 것 같았다.

「A4/A3/A2 무엇이든-존재」는 매우 침착하고, 스스로의 물질적 존재를 확인시키는 데 열중하며, 매우 형식주의적인 작품으로 보였다. 패널의 형태와 색을 보자마자 현대 미술사에서 모든 회화의 시작과 끝의 역할을 담당하는 모노크롬이 떠올랐다. 또한 모노크롬 작품들이 "끔찍하게 자기충족적이며, 세상과의 소통을 거부한다"[1]고 이야기한 앤 깁슨Ann Gibson이 생각났다. 필자는 깁슨의 평가가 현재 그리고 양혜규의 완고한 형식주의와 관련해서 어떤 의미를 가질 수 있는지 궁금했다. 세상과의 소통을 원했음에도 그것을 거부하는 것이 가능한가? 양혜규는 미술계가 전례 없이 팽창된 시대에 활동하고 있다. 이 확장된 세계의 지리적 범위는 예전에는 출신 국적이나 인종으로 인해 주변부의 삶을 살 수밖에 없었던 작가들의

125

활동이 눈에 띄게 두드러지고 있는 데서 확인할 수 있다. 이들의 부상은 양혜규와 같은 작가들의 물리적 이동성으로 더욱 힘을 얻는다. 대한민국 태생의 대한민국 국적 소지자로 독일에서 교육을 받은 양혜규는 상파울루에서 모스크바, 폴란드의 위치에서 서울에 이르는 세계 방방곡곡을 쉽게 옮겨 다니며 전시하는 듯 보인다.

양혜규와 같은 작가들의 이동성과 직업적 성공은 '세계'를 많은 사람이 마음 속에 그리는 모습으로, 즉 글로벌리즘globalism이라 부를 수 있는 방식으로 반영한 다. 채식주의, 쾌락주의, 공산주의와 같이 글로벌리즘은 특정 행위 방식에 관한 신 념과 관련된다. 이러한 측면에서 글로벌리즘은 특정 관습이나 태도에 대한 순응을 요구하는 전체화의 과정을 경멸적으로 가리키는 용어인 세계화globalization와 구별 된다. 글로벌리즘은 또한 안도니오 네그리Antonio Negri와 마이클 하트Michael Hardt 같 은 비평가들이 널리 인기를 끈 그들의 저서《제국Empire》2000에서 제시한 바와 같 이 소수의 영향력 있는 행위자가 오래전부터 수행해온 초국가적 활동과도 다르다. 여기서 글로벌리즘은 모든 것을 포함inclusion할 권한을 가질 뿐 아니라 포함된 자 들 간의 동등함을 보장하는 이상적인 세계 질서를 실현하려는 시도들의 총체다. 글로벌리즘 프로젝트는 지난 15년에서 20년간 시각예술의 영역에서 놀라운 속도 로 성장했다. 그 결과 제국 또는 아방가르드의 기준에서 볼 때 주변부로 간주되던 세계 곳곳에서 작가들이 부상했고, 이들의 활동이 점점 더 두드러지고 있다.

이러한 이상주의적 측면이 있음에도 글로벌리즘에서 승리의 서사를 기대하기 는 어렵다. 이 '세계'는 일본과 서구의 부유한 국가에 기반을 둔 제도로 규정되며, 새로 진입한 이들에게 평가의 기준이 늘 동등하게 적용되지는 않는다. 만약 '평가 의 기준'이 '질quality'과 흡사하게 들린다면, 이는 필자가 기하급수적으로 성장하고 있는 동시대 미술사를 향해 그 어느 때보다 더욱 단호하게 다가오고 있는 판단의 문제에 대해 사람들의 주의를 환기시키려 하기 때문이다. 그러나 반세기도 더 전에 막스 프리틀랜더Max Friedländer, 1867-1958가 이야기했듯, '질'이라는 개념은 "가장 수 다스러운 사람의 말마저도 막아버린다."[2] 포함에 관한 낡은 발상이 관계성이나 네 트워크의 개념을 통해 새로운 의미를 갖게 된 현재에는 침묵만이 가득하다. 심지 어 직업적으로 작품에 대한 판단을 내리는 이들도 다른 작품을 제치고 한 작품을 선택한 기준을 여간해서는 밝히지 않으며, 특히 '비서구'로 알려진 지역의 작품을

선택할 때는 더욱 그러하다. 비평가, 사학자, 큐레이터들은 인종차별주의자, 성차별주의자, 외국인 혐오자, 더욱 나쁘게는 보수주의자라고 불릴까 두려워 질의 문제에 대해 매우 조심스러운 태도를 취한다. 이러한 소극적 태도는 이들이 공적 자금의 지원을 받을 때 더욱 두드러진다. 이러한 규칙에서 예외를 적용받는 이들은 작품을 구입하는 이유를 자유롭게 말할 수 있는 컬렉터들이다. 그러나 이들의 의견은 표현의 자유를 부여하는 바로 그 기반으로 인해 흔히 진지하게 받아들여지지 않는다. 컬렉터들은 어디까지나 사적인 취향을 표현하는 개인들이다. 그러나 컬렉션의 범위, 수량 또는 성격이 컬렉터에게 준공공적 지위를 부여할 때 그 사적인 취향은 전문가의 평가에 필적하는 진지한 판단의 아우라를 가지게 된다.

의사결정자가 정부기관의 큐레이터이든 옥션에서 작품을 사들이는 개인 컬렉터이든, 그 지위와는 상관없이 무엇이 특정 작품을 다른 작품보다 더욱 강렬하고 효과적인 작품으로, 아니면 단순히 그냥 더 좋은 작품으로 만드는지를 구체적으로 설명해야 할 때 모호성의 문제가 제기된다. 대개 작품에 대한 평가에는 '흥미롭다'라는 단어가 포함된다. 무수히 많은 스튜디오 비평, 미술사 수업, 전시 리뷰에서 이 단어는 매우 좋은 작품과 나쁜 작품 모두를 가리키는 데 거리낌 없이 사용된다. 이는 실제로 대답을 기대하거나 원하지 않으면서 질문하는 것과 같은 흔한 예의의 표현이며, 칭찬인 동시에 변명이다. 또한 평가의 표현이기도 하다. "작품은 단지 흥미롭기만 하면 된다"는 도널드 저드Donald Judd, 1928-1994의 주장에 대해 마이클 프리드Michael Fried, 1939- 는 "중요한 것은 특정 작품이 (그의) **관심**을 불러일으키고 유지할 수 있는지 여부다"[3]라며 반박했다. 무엇이든 '흥미롭다'고 표현될 수 있지만 누구의 말인지에 따라 그 중요성이 결정된다.

프리드는 사실 특정한 형식주의의 대표적 지지자로서, 그에게 익숙한 권위에 대해 이야기한 것이었다. 형식주의와 흔히 결부되는 이들이 글로벌리즘의 예로서 칭송받는 예술을 누구보다 무시하는 경향이 있음을 고려할 때, 프리드를 인용하는 것은 모순적으로 보인다. 형식주의의 가장 충실한 지지자들이 주요 필진으로 참가한 영향력 있는 미술사 저서 《1900년 이후의 미술사Art Since 1900》[4]에서 비유럽·비미국을 확연히 생략한 것이 좋은 예다. 그러나 여전히 놀랍도록 불공평한 힘의 구조에 따라 작동하는 미술계에서 프리드의 언급은 진실처럼 들린다. 서유럽,

미국 또는 일본의 대도시나 이러한 지역의 기관에서 활동하는 유명 기획자가 기획한 국제 비엔날레를 예로 들어보자. 이러한 곳들에서 비유럽·비미국 작품들은 제작자의 국적·민족·인종에 대한 정보를 전달하는 메타포로 기능하고, 여행자가 되고자 하는 우리의 욕망을 충족시킨다는 이유로 '흥미롭다'고 평가되며, 일시적으로 우리를 멀리 떨어져 있거나 덜 알려진 세계의 어느 지역으로 데려다 준다.

사실 일부 큐레이터는 "선택된 작품은 그것이 선보이는 장소에서 신봉되는 가치에 따라 높은 질을 인정받아야 한다"는 출신과 관련된 기준을 지지한다.[5] 이러한 기준은 충분히 공정해 보인다. 예를 들어, 동남아시아의 근현대 미술사를 연구하는 패트릭 플로레스Patrick D.Flores, 1969- 는 "전문가들에 의한 미술의 격리가 부활"[6]하는 것을 비난한다. 그러나 그는 다른 많은 이들과 마찬가지로 출신을 고려하는 기준의 자의성을 우려한다. 이른바 비유럽·비미국 미술에서 질을 진정 긴급한 사안으로 직접적으로 다루는 소수의 비평가 중 하나인 그는 출신을 고려하는 기준에 대해 회의적이다. 이러한 기준이 비평가, 큐레이터, 사학자들로 하여금 자신들의 결정을 설명할 의무를 회피하게 할 뿐 아니라 비유럽·비미국 미술을 다소 이해할 수 없는 것으로, 따라서 일반적으로 모던 또는 동시대적이라 수용되는 영역 밖의 것으로 여기게 한다는 이유에서다.

자신들의 문화적 배경에 속한 오브제를 택해 이를 증식시키고, 확대 또는 축소하는 것을 주된 전략으로 삼는 수많은 비유럽·비미국 작가 또한 생각해보자. 쑤이젠궈隋建國, 1956- 의 확대된 '마오Mao' 재킷, 카를로스 가라이코아Carlos Garaicoa, 1967- 의 축소된 순은제 감옥, 수보드 굽타Subodh Gupta, 1964- 의 끝없이 이어지며 반짝이는 도시락 더미를 그 예로 들 수 있다. 다양한 범위의 수없이 많은 작가가 취하고 있는 이 전략은 실제로 문화적 출신으로 인해 '글로벌'하다고 여겨지는 작가들 사이에서 매우 흔한 표현 양식일지도 모른다. 이와 같은 전략의 유행은 그러한 작품들을 만드는 작가들의 역량보다는 글로벌한 동시대 미술계의 특성 및 판단기준과 더욱 깊이 관련된다. 모든 사람이 단지 당신의 출신만을 알려 할 때 왜 형식의 문제로 고민하는가? 나아가 이들이 당신에게 기대하는 것이 특정한 종류의 수준 낮은 도상학일 뿐이라면 이러한 기대에 복수로 응답하는 것은 어떨까?

수많은 작가가 이와 같은 상황을 이용해 당당히 이득을 취하고 있는데 이는

일종의 인과응보일지도 모른다. 또한 '비서구' 작가가 자신의 민족성·국적·인종을 소비를 위해, 아니 재미를 위해 기꺼이 내어놓는다고 주장해온 비평가·미술사가·큐레이터들에 대한 응당한 응보일 수도 있다. 작가이자 비평가인 올루 오귀베Olu Oguibe는 1989년부터 뉴욕에 거주해온 코트디부아르 출신의 작가 우아타라Ouattara 와 비평가 토머스 매커블리Thomas McEvilley, 1939-2013 간의 인터뷰를 상상으로 재창조해 이를 통해 암시했다. 오귀베의 상상 속 인터뷰에서 매커블리는 우아타라가 오직 자신의 일생에 대해서만 이야기하도록 강압하는 듯 보인다. 오귀베는 우아타라가 숨을 참고 이를 악물며 "머릿속에 떠오르는 수많은 욕설을 애써 지우는 한편 침착하게 받아들이라고 스스로를 다독이는[7] 모습을 상상한다. 또한 "'그보다는 나의 작품에 대해 이야기하고 싶다'는 우아타라의 마지막 주장이 궁극적으로는 무용지물이 될 것"이라고 추측한다."[8] 오귀베가 각색한 인터뷰는 글로벌리즘 프로젝트의 주된 아이러니 중 하나를 생생하게 보여준다. 글로벌리즘은 인본주의적으로 보이지만, 글로벌리즘의 수혜자라 추정되는 작가들이 원하듯 작품을 진지하게 고려하기보다는 그들의 생애를 통해 작가를 설명한다.

바이런 킴Byron Kim, 1961- 은 작은 직사각형 모노크롬 캔버스들로 구성된 거대한 격자판인 「제유법Synecdoche」1991-현재을 통해 이 문제를 다루고자 했다. 이 작품은 일견 분홍색·갈색·노란색·검은색 등 다양한 색조로 이뤄진 듯 보이는데, 캔버스들의 구성 방식과 형태는 이 작품이 왜, 그리고 어떻게 만들어졌는지 모를 때 형식을 강하게 상기시킨다. 균일하고 부드럽게 채색된 개별 캔버스들이 한데 모여 이루는 작품은 형식주의의 기치 아래 옹호된 작품들만큼이나 독립적이고 자기충족적으로 보인다. 아이엠 페이I. M. Pei, 1917- 가 설계한 모더니즘의 무덤인 내셔널갤러리워싱턴 D.C.의 동관에 전시된 「제유법」은 그 성격에 걸맞게, 킴이 이 작품을 제작하며 마음 깊이 염두에 두었던 로버트 라이먼Robert Ryman, 1930- 의 순백 모노크롬이나 애드 라인하르트Ad Reinhardt, 1913-1967의 블랙페인팅 가까이 자리 잡고 있다.

그러나 만일 킴이 라인하르트를 고려하고 있다면 그는 맥스 코즐로프Max Kozloff, 1933- 가 앤디 워홀Andy Warhol, 1928-1987의 형광 빛 '데카당스'와 라인하르트의 '무모한 냉철함' 간의 대결이라고 묘사한 바 있는, 미술의 제약에 집착했던 1960년대 라인하르트 사고의 프리즘을 통해 보고 있는 것이다.[9] 킴은 라인하르트가 시도

한 붓질의 억제를 완벽히 모방하는 자기무효화를 제안하면서, 동시에 명백히 예술 외부의 특정한 대상을 가리키는 색을 입힘으로써 자기무효화를 약화한다. 원색과 그로부터 변형된 다양한 색 또는 검은색이나 흰색과 같은 무채색을 주로 사용해 가능한 한 비특정적으로 보이도록 계산된 카지미르 말레비치Kazimir Malevich, 1879-1935, 이브 클랭Yves Klein, 1928-1962 라인하르트의 작품들과는 대조적으로 다양한 색채로 그려진 「제유법」의 패널들은 작품에 선택된 색상들로 관람자의 주의를 돌린다. 매우 특정한 색상들은 킴이 "불순한 측면"이라고 부르는바, 관람자로 하여금 의미를 추측할 수 있게 하는 의도의 법칙을 다시금 위반하며 일견 무작위하게 병치된 모노크롬들은 본래 채색된 색상보다 강한 색을 띠는 것처럼 보인다.[10] 예를 들어 고채도의 색상들이 저채도의 패널들 옆에서 더욱 선명하게 보이는 반면, 어두운색의 모노크롬들은 밝은 모노크롬들 옆에 배치되면 더욱 어둡게 보인다. "보편적이고 정신적인, 말로 설명하기에는 너무나 큰 무언가를 표현하기 위해 색면을 이용하는 대신 나는 특이성을 표현하기 위해 색면을 사용한다."[11]

「제유법」에서 이 '특이성'은 인종, 민족성의 존재와 관련된다. 이 작품은 시각예술이 인종, 민족성, 젠더 그리고 이들보다 정도는 덜하지만 계층과 맺는 관계를 부각시켰다는 점에서 찬사와 혹평을 동시에 받은 1993년 휘트니 비엔날레의 일환으로 휘트니미술관에서 선보인 것으로 유명하다. 각 모노크롬을 장식한 색상들은 작가의 모델들 피부색으로 추정된다. 킴이 이러한 인종과 민족성의 존재를 '불순한 측면'이라는 불순한 언어로 나타내기로 선택한 것은 고급문화와 저급문화를 구분 짓는 경계를 쾌활하게 넘나든 워홀의 유산과 직접 연관된다. 더욱이 절제되고 무표정한 듯 보이는 킴의 위반 행위는 관람자로 하여금 모노크롬을 해당 색상의 페인트칠 조각처럼 보도록 유도한다.

킴의 시도가 모두에게 인정받은 것은 아니었다. 예를 들어 철학자 아서 단토 Arthur Danto, 1924-2013는 「제유법」이 시류를 좇는 실체 없는 작품이라며 무시했다. 이는 그가 "이슈 예술"이라 부르는 것으로, 거대한 질문들만 던지며 그에 대한 답은 제시할 수 없는 작품이라는 것이었다.[12] 단토가 「제유법」을 거부한 것은 미술사의 특정 해석 내에 단단히 자리매김한 미술과 미술 외부의 사회정치적 문제들을 다루는 미술 사이의 구분을 환기시킨다. 대중은 워홀과 라인하르트가 "이 나라의

이른바 예술적 관용 속에 숨겨진 긴장을 드러낸 것"에 분노했고, 코즐로프는 이를 '대중의 분노에 대한 워홀-라인하르트 축Warhol-Reinhardt axis'이라는 공식으로 정립했는데, 이 공식은 「제유법」을 통해 새로운 의미를 가진다.[13] 특정한 민족적, 인종적 배경을 나타내는 성姓을 가진 사람이 만든 「제유법」은 "'왜 당신은 추상화를 그리는가?'라고 묻는 사람들에게 직접 대답하기 위해 제작됐다. 여기서 '당신'은 아시아계 미국인 작가, 유색인 작가, 무언가 할 말이 있는 작가를 뜻한다."[14]

그럼에도 단토가 「제유법」을 반대한 이유는 고려해볼 가치가 있다. 1993년 휘트니 비엔날레는 효율을 주된 지표로 삼는 관람자들에게 하나의 평가 체계를 떠안겼다. 단토의 거부에는 예술작품이 사회, 정치적 변화를 가져오는 효과적인 수단이 될 수 있는지에 관한 문제가 내재했다. 그러한 기준하에서 질은 윤리적인 문제로 재구성되고, 따라서 도덕적으로 선인지 아닌지가 예술작품에서 확인해야 할 사항이 됐다. 이러한 사고가 미국이나 1990년대 초의 상황에만 한정된 것은 아니다. 본래 관련이 없는 사람들 간의 관계 형성을 목적으로 참여적이고 상호적인 작업을 중시하는 '관계의 미학' 같은 이론이 엄청난 인기를 얻고 있는 현상만 봐도 알 수 있다.

그러나 윤리가 예술의 질에 대한 논의는 물론 작품에 대한 어떤 비판적인 평가도 배제할 때 문제점들이 나타나는데, 클레어 비숍Claire Bishop은 협업의 예술적 실천을 다룬 글에서 이를 광범위하게 다뤘다.[15] 형식의 문제에서 해석에 기반을 두는 방식은 많은 이들에게 매우 의심스러운 인상을 줄 수도 있다. 형식은 미학을 불러들이고, 미학은 예술작품을 여느 상품과 다를 바 없이 취급하는 시장에 대한 오랜 공포를 불러일으키기 때문이다. 따라서 형식은 과거 엘리트주의 미술계의 원치 않는 흔적으로서 격리되고 고립된다. 라틴아메리카 미술을 연구하는 모니카 아모어Monica Amor는 미술작품, 특히 비유럽·비미국 또는 백인이 아닌 작가들의 작품들을 오로지 내용의 측면에서만 연구하는 것을 "형식과 내용의 어리석은 이분법"이라 본다.[16] 형식에 등을 돌리는 태도는 형식을 글로벌리즘을 재구성하는 주요 수단으로 여긴 바이런 킴이나 우아타라를 비롯한 많은 작가에게 충격을 주었음이 틀림없다. 단순히 인종, 국적, 민족상의 차이를 인정하는 것만으로는 진정으로 글로벌한 미술계를 구현하기에 충분하지 않았다. 형식에 대한 신중한 검토를 포함해

실제 작품에 대한 진지한 고찰 또한 분명히 필요했다.

이와 같은 시도들은 사면초가에 몰린 형식의 위태로운 지위와 더불어 모노크롬 패널들은 단지 모노크롬 패널들일 뿐이라는 양혜규의 완고한 입장을 보다 명확히 이해할 수 있게 해준다. 양혜규가 서울대학교 미술대학을 졸업한 1994년 무렵, 글로벌리즘은 제작자의 출신과 위치를 얼마나 가시적으로 반영할 수 있는가에 따라 작품의 가치가 결정되는 체계를 통해 전개되는 듯 보였다. 이러한 상황은 다시금 활력을 얻은 국제 비엔날레의 노선 속에 포함된 다양한 작품, 예를 들어 일본 애니메이션 문화와 전통적인 병풍 그림을 대담하게 변형한 무라카미 다카시村上隆, 1962-의 작업과 화약을 서사적으로 설치한 차이궈창蔡国強, 1957- 의 작품 등을 통해 스펙터클하게 드러났다. 1990년대부터 무라카미나 차이 같은 작가들이 글로벌리즘의 대표 주자로 등장했다면, 이는 이들의 작품이 문화적 의식의 기호로서 훌륭하게 기능했기 때문이다. 이러한 작가들은 부러울 정도로 쉽게 한 도시에서 다른 도시로 이동하는 코스모폴리탄 예술 유목민이라는 새로운 상징적 인물상을 구현하는 데 기여했다.

한편 비유럽·비미국 작가들이 보다 빈번하게 뉴욕과 같은 장소에 모습을 나타내기 시작했지만, 일부 작가와 비평가는 이 새로운 유형의 글로벌 유목민들이 발휘할 수 있는 유연성은 거의 없음을 명확히 간파했다. 많은 작가가 작품에서 드러나는 정신적 유동성 대신 작가들의 신체적 이동성에만 초점을 맞추는 전시에 국한되어 있었다. 여러 예를 볼 때 글로벌 유목민들은 지난 수십 년간 비유럽·비미국 작가들이 글로벌 미술 시장에 진입하는 주된 통로 역할을 해온 인종, 민족성, (암묵적으로) 국적 등을 주제로 하는 전시들의 제한된 테두리 안에서만 글로벌할 수 있었다. 1993년 작가이자 비평가인 박 모Bahc Mo, 1957-2004는 "보여주지 않는 것보다 보여주는 것이 낫다"고 신랄하게 비판했으며, 동료 비평가인 앨리스 양Alice Yang은 후일 이 발언을 "인종적인 경계를 가로지를 수 있는" 담론 체제로 아시아 작가들을 통합하지 못한 뉴욕 미술계의 '실패'를 보여주는 징후로 해석했다.[17] 세계는 이전보다 확대됐지만 협소한 범위의 매개변수들을 중심으로 배타적으로 형성됐다. 박 모의 불만 이후 1990년대 후반 글로벌리즘의 현 모습에 이의를 제기한 일군의 양심적 반대자들이 등장했다. 영국의 다문화주의를 맹렬히 비판하는 비평가

중 하나인 라시드 아라인Rasheed Araeen, 1935- 은 탈식민주의가 "항상 짐을 지고 다니는 노새의 힘과 종자 표시"에 집착한다고 주장하며 불만을 토로했다.[18] 비유럽·비미국 작가가 아무리 세계를 종횡무진 돌아다닌다고 해도 그는 자신의 문화적 기원, 그리고 가장 중요하게는 다른 사람들이 그의 문화적 기원을 대하는 방식에 영원히 구속된다.

2007년에 활동하는 양혜규는 1993년이나 1999년에 활동했던 작가들보다 더욱 큰 육체적, 정신적 자유를 누리고 있다. 그러나 그녀가 모노크롬에 끌리는 것을 개인의 선택으로 치부할 수는 없다. 초국가주의와 디아스포라, 최근에는 네트워크 등을 포함하는 순환의 비유를 통해 문화적 차이에 도전하면서도, 양혜규는 여전히 지정학적 분리를 고집하는 담론의 맥락에 얽매여 있기 때문이다. 문화적 차이를 추론하는 것 외에 다른 방식으로 이러한 예술을 바라보는 것은 민족성을 고려하며 동시대 백인 작가들의 작품에 접근해야 하는 것만큼이나 필요성이 시급하다.[19] 흥미롭게도 형식주의에 대해 가장 냉담한 태도를 취하고, 글로벌리즘 프로젝트에 적대적이기까지 한 비평가 중 하나인 로잘린드 크라우스Rosalind Kraus, 1941- 의 논의가 떠오른다. 크라우스는 맞닥뜨려보며 경험하게 되는 리처드 세라Richard Serra, 1939- 의 작품이 지닌 특정성을 되찾고자 하면서, 그녀가 "국제적"이라는 기호를 붙인 문화의 "전 세계적 동질화"를 비판한다.[20] 비록 1978년의 글이지만, 크라우스의 의견은 양혜규와 같은 작가에게 여전히 유효하다. 다만 오늘날 '동질화'는 맥락적 기원이 작품의 글로벌한 성격을 입증하는 데 가장 큰 역할을 하는 작품들을 논의하는 데 사용되는, 현저히 협소한 해석 도구들과 적극 관련된다.

양혜규는 이러한 상황에 단순한 무관심이나 노골적 거부를 표하는 것으로 충분하다고 생각할 만큼 순진하지는 않다. 그녀는 "독단에 빠지지 않고 참여하기 위해서는" 자신만의 공간을 만들어나가야 하며, 이는 자신의 지위가 "전적으로 정의될 수 있거나 구축되는 것을 방지하고, 따라서 타인에 의해 도구화되지 못하도록 함으로써" 가능하다고 이야기한다.[21] 양혜규가 원하는 것은 자신이 직접 만든 공간에 홀로 남겨지는 것으로, 이는 단지 홀로 남기 위해서가 아니라 글로벌리즘의 침입에서 벗어나기 위해서다. 그녀가 갈망하는 것은 미적 자율성이 아닌 자율성이며, 자유 또는 적어도 작품이 그녀의 출신과 주체성에 대한 정보를 제공해주는 메

타포로만 작용하는 세계에서 잠시 벗어나는 것이다.

양혜규가 고집스럽게 여섯 개의 섬유판을 다양한 각도에서 보여주는 것은 바로 이와 같은 탈출 욕구 때문이다. 「A4/A3/A2 무엇이든-존재」는 여러 면에서 매우 교훈적인 작품으로, 프리드가 말한바 "단지 흥미로운" 작품이 될 조짐을 보인다.[22] 그러나 이 작품은 양혜규의 절박함을 보여주는 것일 수 있다. 그러한 극단적인 대응만이 관람자로 하여금 판단의 일반적 척도를 포기하게 할 것이기 때문이다. 다비 잉글리시Darby English는 최근 아프리카계 미국인 작가들의 작품에 대해 서술하며 미술작품이 작가의 민족성, 국적, 인종에 관한 일반화에 영구히 종속되지 않도록 하려면 관심을 정확히 "형식"에 맞추어야 한다고 주장했다.[23]

이 같은 주장은 형식주의로 돌아가자는 은근한 요청으로 볼 수 있다. 오랜 역사에도 형식주의는 클레멘트 그린버그Clement Greenberg, 1909-1994의 망령과 과도하게 엄격한 기준을 충족시키지 못한 미술에 대한 그린버그의 편견을 부활시키지 않고서는 논할 수 없다. 유럽과 미국 밖의 미술계에서 클레멘트 그린버그의 개념을 실제 알고 있었거나 관심을 두었던 예가 극히 드물다는 것을 고려해볼 때, 그린버그식 형식주의는 글로벌리즘 프로젝트로부터 손에 잡히지 않을 정도로 멀리 떨어져 있으며 부적절해 보이기도 한다. 그러나 여전히 우려는 남는다. 매우 작지만 대단한 영향력을 가진 미술사가와 비평가 집단의 바깥에서 형식주의를 생각하기란 아마도 불가능할 것이다. 또한 형식에 대한 특정한 접근 방식이 전 세계 미술 생산의 대부분을 배제한 데에서 부분적으로 기인했다는 점도 잊을 수 없다. 예술의 자율성을 저해할 수 있는 요소들에 적대적인 특정 부류의 미술 비평들과 형식주의 사이의 밀접한 관계는 면밀한 형식 분석에 대한 요구를 약화시키며, 이러한 요구가 사회문화적인 맥락에 대한 고려도 무시해버리라는 반동으로 너무도 자주 잘못 해석되게 한다. 이러한 오해는 단단함, 날카로운 모서리, 극명한 대조를 이루는 색상들로 특화된 오브제를 바라보고 있음을 우리에게 집요하게 일깨워주는 「A4/A3/A2 무엇이든-존재」 같은 작품의 핵심을 간과하게 한다. 이 작품에 대해 어떠한 논의가 이뤄지건, 우리가 볼 수 있도록 하는 데 양혜규가 투자한 것은 분명한 사실이다.

그녀의 시도가 미학을 향하고 정치에서 멀어지는 퇴행은 아닌지 또다시 궁금

해할 수 있다. 플로레스를 한 번 더 인용하자면, '미학이라는 개념'은 예술작품을 특정 맥락의 대변인이 아닌, 따라서 증거가 아닌 다른 것으로 볼 수 있게 한다. 플로레스는 "형식이 형체를 갖추어 경험 공동체에 수용되는 조건들을 거부하는… 차이의 형식"을 미학이 상정할 수 있는지 물으며 예술작품이 글로벌리즘의 공모자가 아닌 다른 것으로 작용하게 할 것을 제안한다.[24] 우리로 하여금 보게 하는 데 양혜규가 그토록 투자한 것은 그래야만 우리가 세상을 좀 더 명확하게 볼 수 있기 때문이다. 양혜규를 비롯해 많은 작가가 묻듯, 형식이 글로벌리즘의 꿈을 실현하는 데 실제로 중심 역할을 할 수 있을까? 미학이 스스로 변화의 정치에 의미 있는 존재가 될 수 있을까? 글로벌리즘이 포함이나 지리적 확장 그 이상을 의미한다고 믿는다면, 적어도 바로 그러한 것을 시도하고 있는 사람들의 생각을 검토해볼 수는 없을까? 세상의 반대쪽에 있는 예술작품들 간에 대화를 촉진하는 형식의 잠재력을 탐구하는 것은 매일 더욱 힘을 얻고 있는 윤리적 명령이다.

주

1 Ann Gibson, "Color and Difference in Abstract Painting: The Ultimate Case of Monochrome," *Genders* 13 (1992), p. 137.

2 Max J. Friedländer, "Artistic Quality: Original and Copy," *Burlington Magazine* 78: 458 (May 1941), p. 143.

3 Michael Fried, "Art and Objecthood," *Artforum* 5 (1967), p. 21.

4 Hal Foster and Rosalind Krauss, *Art Since 1900: Modernism, Antimodernism and Postmodernism* (London: Thames & Hudson, 2004).

5 David Elliott의 1999년 발언으로 다음 책에서 인용됐다. Patrick D. Flores, "Presence and Passage: Conditions of Possibilities in Contemporary Asian Art," *International Yearbook of Aesthetics* 8 (2004), p. 50.

6 Flores, op. cit., p. 51.

7 Olu Oguibe, "Art, Identity, Boundaries: Postmodernism and Contemporary African Art,"

The Culture Game (Minneapolis: University of Minnesota Press, 2004), p. 11. 다음에 최초로 게재됐다. *Nka: Journal of Contemporary African Art* in 1995.

8 Ibid., p. 11.

9 Max Kozloff, "Andy Warhol and Ad Reinhardt: The Great Accepter and the Great Demurrer," *Studio International* 181: 931 (March 1971), p. 141.

10 Byron Kim, "Ad and Me," *Flash Art 172* (October 1993), p. 122.

11 Ibid., p. 122.

12 Arthur C. Danto, "The 1993 Whitney Biennial," *The Wake of Art: Criticism, Philosophy, and the Ends of Taste* (Amsterdam: G+B Arts International, 1998), pp. 173-174.

13 Kozloff, op. cit., p. 141.

14 Ibid., p. 34.

15 이 문제에 대한 구체적인 설명은 다음을 참조. Claire Bishop, "The Social Turn: Collaboration and Its Discontents," *Artforum* 44: 6 (February 2006), pp. 178-184.

16 Monica Amor, "Whose World? A Note on the Paradoxes of Global Aesthetics," *Art Journal* 57: 4 (Winter 1998), p. 31.

17 다음에서 인용. Alice Yang, *Why Asia? Essays on Contemporary Asian and Asian American Art*, eds. Jonathan Hay and Mimi Young (New York: New York University Press, 1998), pp. 94-95.

18 Rasheed Araeen, "A New Beginning: Beyond Postcolonial Cultural Theory and Identity Politics," *Third Text* 50 (Spring 2000), p. 9.

19 후자의 문제에 관한 소수의 논의 가운데 하나로 다음 전시를 참조. "White: Whiteness and Race in Contemporary Art," the International Center for Photography, New York, October 9, 2003-January 10, 2004.

20 Rosalind Krauss, "Richard Serra: A Translation," *The Originality of the Avant-Garde and Other Modernist Myths* (Cambridge, MA: MIT Press, 1985), p. 261.

21 Binna Choi, "Community of Absence: Conversation with Haegue Yang," *BAK Newsletter* 2 (March 2006).

22 Fried, op. cit., p.21.

23 Darby English, *How to See a Work of Art in Total Darkness* (Cambridge, MA: MIT Press, 2007), pp. 7-8.

24 Flores, op. cit., p. 51.

04

매체특정성
Medium Specificity

매체라는 용어는 작가가 작품을 만들 때 사용하는 재료와 작가가 참조하는 일련의 관례들 모두를 의미한다. 어느 때에도 매체는 불변하거나 고유한 대상이 아니다. 이러한 개념은 18세기의 레싱Gotthold Ephraim Lessing, 1729-1781까지 시대를 거슬러 올라가 모더니즘 시기부터 존재했다. 특히 미국에서는 클레멘트 그린버그Clement Greenberg, 1909-1994, 마이클 프리드Michael Fried, 1939- , 로잘린드 크라우스Rosalind Krauss, 1941- 의 저술들을 통해 매체의 중요성이 강조됐다. 1960년대 중반에서 1970년대에 미니멀리즘과 개념미술 작가들은 매체 간의 경계를 흐리거나 오브제를 밀쳐두고 아이디어를 개진하는 작품들을 제작하기 시작했다. 특히 후자에 해당하는 작업은 미국에서 매체특정성이 지니는 절박성을 어느 정도 무시하며 국제적인 관심을 끌었다.

자베트 부흐만Sabeth Buchmann이 「동시대 미술에서 매체특정성의 (재)활성화 The (Re) Animation of Medium Specificity in Contemporary Art」에서 밝혔듯, 미술계는 매체특정성의 타당성을 마지못해 지지하고 있지만 개념미술과 뉴미디어아트에서는 맥락에 기반을 둔 매체에 대한 재고가 활발히 이뤄지고 있다. 실제로 기술이 변함에 따라 매체도 변하면서 매체특정성의 다른 계보들이 중요해졌다. 그중 하나는 1960년대에 기술이 문화와 개인에 미치는 영향을 이야기한 마셜 맥루언Marshall McLuhan, 1911-1980과 같은 미디어 이론가에서 시작해 인터넷아트와 근래의 새로운 발전에 대한 논의로 이어진다.

이미 과거에도 1980년대 후반에서 1990년대 동시대 미술의 세계화에 발맞추어 각국의 작가들은 매체를 고려하기보다는 주제에 집중하며 멀티미디어 작업을 계속해서 전개해왔다. 「매체 비특정성과 자기생산 형식Medium Aspecificity/Autopoietic Form」에서 아이린 V. 스몰Irene V. Small은 세계화와의 상호 관계 속에 사진과 설치미술이 확산되는 상황에서 매체에 대해 재고하려는 크라우스의 시도를 토대로, 이와 같이 매체에서 벗어나 형식의 반복성 같은 문제들로 나아가는 경향이 존재해왔음을 주장한다.

그럼에도 매체특정성은 대개 매체에 의해 분과가 나뉘는 미술학교나 미술관 같은 기관에서는 여전히 중요성을 지닌다. 매체특정성은 또한 예술실천의 물질적 조건과 그러한 조건들에 의해 유지되는 사회구조를 이야기하는 데 유용한 방안이

됐다. 더욱이 점점 더 시각문화의 지배하에 놓이고 있는 세계에서 매체의 문제는 미술을 특수화하고, 미술이 시각성의 다른 요소들과 어떻게 다르게 작용하는지를 확인할 수 있는 하나의 방법이다. **리처드 시프**Richard Shiff가 「**특정성**Specificity」에서 이야기하듯 우리는 매체를 통해 세계를 지각할 수 있고, 언제나 개인에게 특정하면서도 걷잡을 수 없이 생경한 무언가를 느낄 수 있다.

동시대 미술에서 매체특정성의 (재)활성화

자베트 부흐만

Sabeth Buchmann 베를린과 빈에서 활동하는 미술사학자이자 비평가. 빈 미술대학 근대 및 포스트모던 미술사 교수. 저서로《생각에 반대하는 생각. 솔 르윗, 이본 레이너, 엘리우 오이치시카의 생산-테크놀로지-주체성Denken gegen das Denken. Produktion-Technologie-Subjektivität bei Sol LeWitt, Yvonne Rainer und Hélio Oiticica》2007이 있으며, M. 인드레르-크루스와 공저로《엘리우 오이치시카와 네비에 달메이다Hélio Oiticica and Neville D'Almeida》2013를 출간했다.

매체특정성의 맥락

고전주의 이후의 무형식 또는 반형식주의 미술이 지니는 이른바 뉴미디어적 특징의 넓은 스펙트럼을 고려할 때, 동시대 미학 담론에서 이들이 그다지 중요하게 다뤄지지 않는 것은 정말 놀라운 일이다. 그러나 아이러니하게도 미술에 대한 비판적 담론은 매체특정성에 대한 형식주의의 신조를 계속해서 강조하고 있다. 추상영화와 일부 비디오아트, 컴퓨터아트가 그 예다. 본래 형식주의에서 매체특정성은 예술적 열망을 매체에 내재하는 속성들에서 추구하는 회화와 조각에 관한 것이었다. 이와 대조적으로 개념적 형태의 예술작품들에서 매체의 정의는 매체의 사용에 관한 문제가 된다. 다시 말해 매체특정성은 기록, 정보, 소통, 참여, 상호작용 등과 같은 매체의 특정한 기능에 좌우된다. 역사적으로 개념미술은 뉴미디어의 팽창과 함께 등장했지만, 비평가들은 물론 작가들조차 기술적·물질적 측면에 대해서는 거의 신경을 쓰지 않았다. 그레고어 슈템리히Gregor Stemmrich에 따르면 개념미술은 "모든 매체가 기본적으로 평등한 가치를 지니고, 예술적으로 사용될 수 있다. 역사적 파토스와 매체의 위신보다는 오히려 정보와 맺는 관계 개념이 더 중요하다"는 인식에서 탄생했다.[1]

이러한 매체에 대한 객관화가 로잘린드 크라우스Rosalind Krauss, 1941- 의 개념미술 비판을 촉발했을지도 모른다. 크라우스는 개념미술이 그가 동시대 미술, 특히 멀티미디어 설치작품들에서 발견하는 매체특정성의 상실에 부분적인 책임이 있다

고 주장한다. 이러한 상실이 소비문화의 논리에 종속된 예술의 상황을 반영한다고 보는 크라우스는 발터 벤야민Walter Benjamin, 1892-1940을 인용하며 "한물간 매체"에 내재한 미학적 저항의 잠재성을 받아들인다. 그녀에 따르면 오직 최근에 "한물가버린" 매체만이 지키지 못한 약속과 잠재력을 바탕으로 자본주의의 진보 이데올로기에 역행할 수 있다고 주장한다.[2]

"차별화된 특정성"[3]의 의미로 '미학적 경험'을 보는 논의들이 매체특정성을 과소 혹은 과대평가하는 경향을 고려할 때, 크라우스가 촉발한 논의는 분명 때늦은 평가라 할 수 있다. 그러나 필자는 개념미술의 전통에는 현재 본질상 급진적으로 맥락화된 매체특정성을 재정립할 수 있는 접근법이 포함되어 있다고 믿는다. 예를 들어 엘리우 오이치시카Hélio Oiticica, 1937-1980, 마사 로슬러Martha Rosler, 1945- , 로버트 스미스슨Robert Smithson, 1938-1973의 작품들은 1980-1990년대 미술의 토대가 된 매체들의 특성을 보여준다. 시공간적으로 특정한 이들의 매체는 역동적인 지형학의 성격을 띠고, 네트워크에 기반을 두며, 유동적이다.[4] 스미스슨의 작품들은 저널에 기고하거나 다큐멘터리 영화, 오브제의 조각 모음에 보태는 형태로 제작됐다. 오이치시카의 유사 영화 환경은 물론 로슬러[5]의 사진 다큐멘터리 작업들에서도 비슷한 전략을 찾을 수 있다. 이들은 "순수한" 매체라는 형식주의의 신조가 "불순한" 사회 경험과 "타자", "이질적인 것"들을 배제하는 신화를 고수하고 있다며 이를 거부했다.[6]

크레이그 오웬스Craig Owens는 1980년에 발표한 모범적인 에세이 「알레고리적 충동: 포스트모더니즘의 이론을 향해The Allegorical Impulse: Toward a Theory of Postmodernism」에서 (포스트)미니멀리즘 또는 (포스트)개념미술 작업이 지니는 알레고리적 몽타주 같은 특징, 즉 파편적이고 일시적인 동시에 시간특정적이고 장소특정적인 특징에 대해 기술한다.[7] 오웬스는 1960년대 후반 스미스슨의 비평을 인용하는데 스미스슨은 1960년대의 팝아트만큼이나 1930년대의 울트라모더니즘ultramodernism에서 발견되는 인공적인 것, 단속적인 것, 차별화된 것을 동원해 '모더니즘의 자연사natural history of Modernism'를 비판했다.[8] 계급, 피부색, 젠더/섹슈얼리티 같은 헤게모니 비판을 강조하는 의미론을 포스트개념미술 형태의 예술작품으로 통합하는 것은 영화, 텔레비전, 건축, 디자인, 문학, (팝) 음악 같은 매체를 미술에

차용하는 작업들에서 명백히 드러났다. 필자의 눈에 이들은 사회적 맥락과 경험에 보다 광범위한 접점을 제공한다.

알레고리적 몽타주는 관람자가 미술과 그 역사를 불확정적인 현상이 복잡하게 결합하여 고전적 매체의 반경을 넘어선 것으로 간주하게 함으로써, 확대되고 있는 현대의 미디어 문화 속에서 미술의 지역화에 도움을 주었다. 이러한 구상은 1990년대 이후의 장소특정적 작업에 대한 기술記述에서 '층위'라는 개념이 널리 사용되는 현상을 이해하도록 돕는다. 층위의 지형학적 성격은 비평가들로 하여금 시간을 "위치된 시간"과 비선형적 과정이라는 의미에서 생각하도록 했다.[9] 이러한 관점은 단편적인 의미의 단층들이 결코 무심하지 않은 방식으로 모인 무리로 예술이라는 개념을 보게 했고, 필연적으로 매체에 대한 각기 다른 개념들도 수정하도록 했다. 매체에 대한 지형학적-시간적 개념은 '오래된', 즉 '한물간' 것과 '새로운', 즉 '진보적' 매체 사이의 구분이라는 선형적 개념과 병존하기 힘들 듯 보인다. 그러나 우리는 그 시대에 뉴욕과 서유럽의 미술계에서 제작된 (포스트)개념미술 작품들에서 이와 같은 매체 개념의 중요성을 인식하게 된다.

그러한 예로 그룹 머티리얼Group Material, 1979-1996 활동, 제너럴 아이디어General Idea, 1967-1994 활동, 루이즈 롤러Louise Lawler, 1947- , 셰리 르빈Sherrie Levine, 1947- , 펠릭스 곤살레스-토레스Felix Gonzales-Torres, 1957-1996, 줄리 올트와 마틴 벡Julie Ault, 1957- & Martin Beck, 그레그 보도위츠Gregg Bordowitz, 1964- , 클레그 앤 구트만Clegg & Guttmann, 1980- , 크리스토퍼 윌리엄스Christopher Williams, 1956- , 스티븐 프리나Stephen Prina, 1954- , 앤드리아 프레이저Andrea Fraser, 1965- , 크리스티안 필리프 뮐러Christian Philipp Müller, 1957- , 파리드 아말리Fareed Armaly, 1957- , 르네 그린Renée Green, 1959- , 섀런 록하트Sharon Lockhart, 1964- , 스탠 더글러스Stan Douglas, 1960- , 예룬 더 레이커와 빌럼 더 로이Jeroen de Rijke & Willem de Rooij, 1994-2006 활동, 슈테판 딜레무트Stephan Dillemuth, 1954- , 닐스 노먼Nils Norman, 1966- , 톰 버Tom Burr, 1963- , 조지핀 프라이드Josephine Pryde, 1967- , 도리트 마르그라이터Dorit Margreiter, 1967- , 플로리안 품회슬Florian Pumhösl, 1971- , 마티아스 폴레트나Mathias Poledna, 1965- , 조이 레너드Zoe Leonard, 1961- , 하룬 파로키Harun Farocki, 1944- , 헨리크 올레센Henrik Olesen, 1967- 등을 들 수 있다. 이들은 항상 자신들이 매체를 사용하는 방식을 통해 미술 매체의 맥락성도 함께 검토한다. 따라서 포스트

매체특정성 | 동시대 미술에서 매체특정성의 (재)활성화

개념미술의 멀티미디어 설치작품들[10]에서 매체특정성의 문제를 다루고자 한다면, 그러한 작품들이 제시와 수용의 조건에 상황적으로 의존적이기를 바라며 접근해야 한다. 미술을 구분 짓는 특성이 더는 매체의 범주에 있지 않으며, 오히려 시공간적 관점에서 구상된 장소의 범주에 달려 있다고 말할 수 있다. 그러므로 우리는 멀티미디어 몽타주가 내재적으로 참조적인 성격을 지녔음을 인정해야만 한다.

1989년 무렵

1989년의 정치적 격변들은 단지 유럽의 정치 지형도를 다시 그렸을 뿐 아니라, '세계화'라는 포괄적인 용어 안에 포함되는 과정에 새로운 힘을 부여했다. 장 보드리야르Jean Baudrillard, 1929-2007 등이 분석한 이 과정은 포드Ford 식 산업자본주의에서 자유롭게 이동하는 금융자본으로 정의되는 경제 체제로의 전환을 의미한다. 이러한 과정은 매체에 대한 당대의 미술 담론에 흔적을 남겼다. 미술사가이자 큐레이터인 헬무트 드락슬러Helmut Draxler, 1956- 가 1990년부터 이듬해까지 오스트리아 빈의 '진행 중인 미술관Museum in Progress'을 위해 구상한 프로젝트 〈매체로서의 메시지The Message as Medium〉가 그 대표적인 예다. 오스트리아 항공의 후원으로 진행된 이 프로젝트는 오스트리아의 일간지 『데어 슈탄다르트Der Standard』와 경제지 『캐시 플로Cash Flow』의 지면에 몇 달간 공개됐으며, '매체는 메시지다'라는 마셜 맥루언의 신조를 반어적으로 전환한 제목을 달고 전후 아방가르드 미술이 마음 깊이 간직해온 전 지구적 매체 혁명을 기원했다.

〈매체로서의 메시지〉는 갤러리나 미술관이 아닌 인쇄매체에서 독점적으로 진행되는 전시다. […] 전시라는 단어는 한편으로는 '현실' 작품들의 복제본이 전혀 보이지 않을 것이라는 점 때문에, 다른 한편으로는 인쇄된 페이지가 완전히 특정한 '공간'으로 이해될 것이라는 점 때문에 사용될 수 있다. 이때 전시는 폐쇄되고 보호된 문화의 '화이트큐브'를 의미하는 것이 아니라 특별히 세계를 지향하는 공간으로 대중, 정보의 분배 그리고 경제와 관련된다. 작가들이 각 매체를 다루는 방법과 그들이 마주하는 특정한 대중이 사실상의 주제로 취급되며, 이는 모든 작가에게 적용된다. […] (작가들의) 작업은 더는 회화

나 조각 같은 범주 안에서 생각될 수 없다. 작가는 과학자, 언론인, 철학자, 정치가, 설교가 또는 디자이너와 같이 행동한다. […] 그것은 한편으로는 기능적이며 제도적인 구속(여기서는 두 매체)에 의해 묶여 있고, 다른 한편으로는 그러한 구속에서 풀려난 특정한 차이들의 문제 그 이상이다. 이러한 상호작용의 바탕에는 선뜻 받아들일 만한 투자 이상으로, 지식과 인식의 새로운 형태를 창조할 기회가 놓여 있다.[11]

드락슬러가 (공적 장소로서) 이러한 매체들을 구성하는 일반적인 틀을 지시하는 데 사용하는 용어는 놀랍게도 경제, 정보, 과학이다.

파리드 아말리, 게오르크 뷔트너Georg Büttner, 1954- , 마이클 클레그Michael Clegg, 1957- 와 마르틴 구트만Martin Guttmann, 1957- , 앤드리아 프레이저, 토마스 로허Thomas Locher, 1956- , 마크 디온Mark Dion, 1961- , 스티븐 프리나, 미카엘 크레버Michael Krebber, 1954- , 크리스티안 필립 뮐러, 하이모 초베르니히Heimo Zobernig, 1958- 등 드락슬러의 프로젝트에 참여한 작가들은 알렉산더 알베로Alexander Alberro가 세스 시글로브Seth Siegelaub, 1941- 의 갤러리에서 제작된 초기 개념미술의 전략으로 분석한 '매스컴의 정치'를 1990년대에 실천한 작가들이다. 이 전략은 대중적으로 유통되는 매체의 형식으로 전시를 순환시키며 미술은 갤러리와 미술관에 있는 것이라는 인식을 깨뜨렸다. 사실 갤러리와 미술관이 제도적 특권을 잃은 적은 없지만 개념미술 형식의 작품들은 '실제'와 '상징적' 공간들, 다시 말해 재료와 매체의 범주가 서로 얽혀 있음을 시사한다. 시글로브 모델의 업데이트 버전이라 할 수 있는 드락슬러의 프로젝트는 작가의 역할을 구성하는 프로파일들이 증가하면 어떠한 모습이 될지에 대한 밑그림을 보여주었다. 아마도 오늘날 미술계가 미디어에 능숙한 작가들에게 기대하는 멀티태스킹 능력을 예상한 듯하다. 포스트모던 미디어 담론이 1980년대에 사회 이론의 지위로까지 승격된 사실과 1990년대의 인터넷 혁명을 예기한 당시 전자게시판 기술을 고려할 때, 포스트개념미술가들이 기술 낙관주의와 (복고)아방가르드의 유토피아가 서로 뒤섞여 있는 상황을 증명하는 현대 미디어 문화의 측면들에 특별한 관심을 보인 것은 놀랄 일이 아니다.

(매체의) 역사 회상

1992년 뮌헨 쿤스트페라인Kunstverein München에서 열린 크리스티안 필리프 뮐러의 전시 〈잊힌 미래Vergessene Zukunft〉는 저자 중심의 오브제 제작을 지양하고, 과학적·언론적·담론적 행위를 작가의 미디어 작업에 통합하려는 드락슬러의 시도를 실천한 중요한 사례다.[12]

세계적인 전자제품 생산업체 필립스의 요청으로 르 코르뷔지에Le Corbusier, 1987-1965가 이안니스 크세나키스Iannis Xenakis, 1922-2001, 에드가르 바레즈Edgard Varèse, 1883-1965와 협력하여 1958년 브뤼셀 만국박람회를 위해 디자인한 파빌리온, 니콜라 쇠퍼Nicolas Schöffer, 1912-1992의 저서 《사이버네틱 도시La ville cybernétique》1969, 파이트 하를란Veit Harlan, 1899-1964의 영화 〈당황한 청춘Anders als du und ich〉1957 등 제목이 시사하듯 이 전시는 동시대의 무의식에서 억압된 유토피아를 고찰한다. 전시는 역사 자료를 토대로 언뜻 보기엔 전혀 연관이 없는 세 개의 다른 프로젝트에 대한 기록을 형형색색의 텍스트와 이미지의 몽타주로 정리해 벽에 붙여놓았는데, 이러한 방식은 그룹 머티리얼Group Material의 전시 디스플레이를 연상시킨다. 이렇듯 의도적으로 미학화된 제시 방식이 미술·건축·디자인에 대한 역사적 아방가르드의 해석, 즉 르 코르뷔지에가 대표하는 후기 모더니즘이 최첨단 볼거리로 부활시킨 예술실천을 연상시키는 것은 우연이 아니다. 그러나 화이트큐브가 지닌 전성기 모더니즘 또는 후기 모더니즘의 미학적 아우라와는 거리가 먼 뮐러의 벽면 디자인은 하나의 역사적 사건을 가리키는데, 그에 비추어볼 때 전성기 모더니즘의 형식주의를 네오아방가르드의 미디어 혁명으로부터 분리하는 확연한 단절은 그다지 절대적으로 보이지 않는다. 필립스가 의뢰한 파빌리온은 역사적 아방가르드의 종합예술작품을 암시하는 것은 물론, 단일 매체를 이용한 작품에서 포스트아방가르드의 멀티미디어 설치작품으로의 전환을 개략적으로 보여준다. 역사적 자료들, 미니멀리즘의 오브제 수사법, 포스트개념미술의 정보 디스플레이가 혼합된 뮐러의 공간적 몽타주가 반영하는 것은 바로 이러한 다양한 층위의 계보들이다. 뮐러의 몽타주는 작가로 하여금 현대의 매체를 역사화하고 재맥락화할 수 있게 하는 기법이다.

〈잊힌 미래〉는 물질과 오브제를 미학적으로 강조하면서 맥락을 참조하고 지형학적인 매체 개념을 보여주었다. 좌대 위에 놓여 전시된 커다란 필립스 파빌리온

모형은 기능적이면서도 자율적인 성격을 지녔기에 관람자는 이를 건축의 한 요소로도, 예술작품으로도 볼 수 있었다. 파란색 표면과 대비되는 알루미늄은 르 코르뷔지에 특유의 색채 법칙을 따라 반짝이는 노란색 플랫폼 위에 놓였다. 기능적이고 구체적인 요소와 자율적이고 표상주의적인 전시 요소들의 구별 불가능성이 파리에 있는 르 코르뷔지에의 '극소의 사무실minuscule bureau'로 복원된 것이다. 모듈 시스템을 토대로 한 평이 채 못 되게 지어진 창문 없는 방은 최대 네 명을 수용할 수 있는데, 마치 거대한 크기로 제작된 미니멀리즘 오브제처럼 보였다. 밀러는 '극소의 사무실'을 걸어 들어갈 수 있는 대형 조각으로 재해석함으로써 공간적 제약이 협업자 및 관람자와의 효율적인 소통을 가능케 할 것이라는 르 코르뷔지에의 계산에 새로운 차원을 부가했다. 동시대 미술 전시의 틀 안에서 미적 지각의 공간적 확장으로 기능했음에도, 복원 역시 사회적 통제의 수단으로 밝혀졌다. 다양한 색을 지닌 원래의 실내장식 대신에 각각 화이트큐브와 블랙박스로 정확히 복제된 르 코르뷔지에의 사무실은 공간의 건축적 의미론과 매체 기반적 의미론의 결합을 낳았기 때문이다. 이 구조물이 합리성을 추구하는 모더니즘 패러다임과 복제의 (포스트)모더니즘 패러다임 간 상호 관계를 환기시킨다면, 관람객의 이동의 자유를 제약하는 것은 구조물에 다른 의미를 부여했다. 관람자가 '화이트큐브'로 재건된 사무실로 향하는 문을 열려면 광전자벽을 통과해야 한다.[13] 이 첫 번째 문이 닫힌 후에야 '블랙박스'로 통하는 유리문이 작동하며, 알람 버튼을 눌러야만 문이 다시 열린다. 동작센서가 '블랙박스'에 입장하는 관람객의 움직임을 포착하면 바레즈의 작품 「전자적 시Poème électronique」가 8분 동안 연주된다.

다시 말해 관람객은 후기 모더니즘 식 멀티미디어 미학의 동시대적 (복제)구조물과 상호작용할 수 있게 해주는 보이지 않는 기술을 신체적으로 경험하게 된다. 이러한 방식으로 〈잊힌 미래〉는 아방가르드 전시 디자인과 인터랙티브 설치작품은 물론 현대 건축에서 흔히 요구하는 민주적 참여라는 환영에 가해지는 사회적 통제를 시공간의 앙상블에 의해 경험하게 한다.

〈잊힌 미래〉는 (대중)매체로서의 건축 생산에서 현대 미술이 담당하는 역할에 대한 이해를 높이고, 이를 통해 베아트리스 콜로미나Beatriz Colomina의 연구 《사생활과 공개-대중매체로서의 현대 건축Privacy and Publicity: Modern Architecture as Mass Media》

을 보완하려 했다.[14] 이러한 역할은 필립스 파빌리온에 대한 기록이 제시되는 방식을 통해 가시화됐다. '극소의 사무실'이 공간과 시간의 인위적 결집을 효율성 증대와 연결하는 변증법을 구현했다면, 쌍곡포물면에 기반을 둔 파빌리온 건물[15]은 시청각적으로 압도적인 멀티미디어 장관을 담았다. 원숭이에서부터 신생아, 핵폭탄의 폭발, 르 코르뷔지에 본인의 작업에 이르는 세계사의 여러 장면에서 르 코르뷔지에가 추려낸 이미지들[16]이 바레즈의 추상적 작품과 건축, 음악, 영화, 빛이 공감각적 종합예술작품을 이루는 수학적인 공식에 기반을 둔 크세나키스의 디자인과 조화를 이루며 8분가량 상영된다. 기계 소음, 피아노 화음, 가수의 목소리 등이 합쳐진 바레즈의 음악은 필립스의 특별한 오디오테이프 기술을 통해 역동적이고 공간적인 음향 환성 안으로 퍼져나갔다. 그러나 르 코르뷔지에의 영상이 최신 전자음악을 유기적 생명과 기술 발전의 종합체로 양식화한 방식은 '모더니즘의 자연사'에 대한 스미스슨의 비판적 평가의 대상이 된 바로 그 휴머니즘의 파토스를 분명하게 드러냈다.

〈잊힌 미래〉는 각기 다른 성격의 알레고리적인 몽타주와 지형학적인 몽타주를 대조적으로 보여줌으로써 미디어에 태생적으로 내재한 개념들 간의 유사점은 물론 차이점 역시 동시에 드러낸다. 르 코르뷔지에의 사무실과 파빌리온은 파리를 '사이버네틱 도시'로 변형시키려는 쇠퍼의 계획을 보여주는 그래픽 자료들과 결합했다. 그럼으로써 체계적으로 통제되고 공간과 시간을 합리적으로 구성해 효율성과 생산성을 증대시키는 도시구조에 대한 아방가르드의 유토피아적이고 기술집약적이며 생물주의적 이상들이 서로 매우 근접해 있음을 보여준다. 형식적인 면에서 하를란과 쇠퍼에 관한 자료들을 제시하는 공간들은 다양한 피부색으로 뒤덮였다. 이러한 레퍼런스를 떠올리게 함으로써 이 전시의 지형학은 관람자들로 하여금 유토피아의 이상을 현실로 옮기려는 시도들의 부정적인 결과가 현재까지 어두운 그림자를 드리우고 있음을 깨닫게 한다. 그러나 알레고리를 추구한 사람들과는 달리 포스트모던 미디어 이론가들은 기술의 변화가 사회 발전을 결정짓는다는 생각을 다소 단정적으로 추구했다. 쇠퍼의 작업에서 이러한 생각은 미셸 푸코Michel Foucault, 1926-1984와 조르조 아감벤Giorgio Agamben, 1942- 이 기술한 바와 같은 생명정치학biopolitics의 차원으로 이어졌다. 〈잊힌 미래〉의 전시 카탈로그에 실린 만프레트

헤르메스Manfred Hermes의 에세이는 우리의 주의를 이러한 차원으로 환기시킨다. 헤르메스는 쇠퍼의 모델이 '파시스트적인 국민보건 개념'에 기초하고 있으며 '성적여가활동센터'를 위한 디자인이 바로 파시스트적인 동성애 차별주의를 명백히 보여주는 예로, 이 시설은 '오직 이성애 커플들'만 입장할 수 있는 '난잡한 지하 파티장'으로 구상됐다고 주장한다. 그에 따르면 쇠퍼는 이 시설을 수용하게 될 건물을 "부드러운 형태, 핑크 위주의 색채 배합, 여성의 가슴 모양을 한 전체 구조" 등으로 "여성화"했다.[17]

〈잊힌 미래〉가 조합주의corporatism, 기술의 전능함에 대한 환상, 남성우월주의적인 창조신화들 사이에 놓인 후기 모더니즘을 생명정치학적 관점에서 바라보는 길을 열었다면, 영화관 스타일의 전시 박스 안에서 영화 〈당황한 청춘〉을 상영하고 관련 다큐멘터리 자료들을 함께 제시한 것은 메시지를 더욱 분명히 하는 일이었다. 반유대주의[18] 전통과 동성애혐오주의에 확고히 뿌리 내린 파이트 하를란의 극도로 불쾌한 영화는 뮐러가 태어난 해인 1957년에 발표됐다. 동성애자인 현대 미술 화상에게 유혹당하는 젊은 남자에 관한 이 이야기[19]는 일탈적인 섹슈얼리티와 추상적인 미학 사이의 관계 속에 드러나는 반모더니즘적 충동을 긴장감 속에 드러내고, 동시에 르 코르뷔지에와 쇠퍼의 작품들에서 드러나는 모더니즘과 반모더니즘 사이의 공모도 보여준다. 드락슬러가 카탈로그에서 밝혔듯, 이 전시는 1950년대 후반에 "기술과 사회 간 고전적인 갈등의 가능성"은 뒤로한 채 인기를 끌었던 예술과 미학적 사회보건 사이의 조화라는 개념을 분석한다.[20]

한편 이러한 잠재적인 갈등은 다큐멘터리 이미지, 텍스트들, 오브제, 건축 요소, 가변형 벽, 영상, 음향, 벽면 전시, 인쇄매체가 이루는 알레고리적이고 지형학적인 몽타주 안에서 모습을 드러냈다. 또한 뮐러 자신이 취한 예술적, 미학적 입장에서도 나타난다고 볼 수 있을 것이다. 뮐러가 창조한 포스트미니멀리즘적이고 포스트개념주의적인 인테리어와 소통 방식은 1950년대 후반 영화의 멀티미디어적 측면이 전시와 교차점을 형성하며 여전히 지속되고 있음을 분명히 보여주기 때문이다.

이처럼 복잡하게 얽힌 관계들을 배경으로 각종 기록과 건축 모형은 공간 내 배치와 미적 디자인 면에서 붕괴와 부조화를 보여준다. 예를 들어 르 코르뷔지에의 사무실에는 원래 테이블, 의자, 조각, 벽면의 그림이 각각 하나씩 비치되어 있었

다. 그러나 전시에서 원래의 기능을 명백히 빼앗긴 사무실은 통로, 음향 스튜디오, 영상 투사용 표면으로 쓰였다. 그러므로 이 공간에서 제시되는 몽타주는 시간의 제약을 받는 자기 성찰적인 재매개화remedialization 과정으로 나타났다. 아마도 포스트모던적이라 묘사될 이러한 의미들의 비선형적 중첩은 관람자들이 전시실을 통과함에 따라 새로운 지평의 시야와 비전의 장을 영원히 열어주는 건축 요소, 자율적 오브제, 기능적 구획의 복잡한 배치에서도 분명히 나타났다. 만약 영화 몽타주에 대한 이러한 모방이 전시 디자인에 영화적 성격을 부여했다면, 그에 따른 결과는 (가령 시각적 디테일을 미리 결정함으로써) 미디어가 인식에 통제를 가하는 방식을 반영하는 동시에 관점을 이동시켜 그러한 방식을 대조적으로 드러내 보이는 미학적 인식의 재이식denaturalization일 것이다.

열린 결말

1989년을 전후하여 수많은 전시 모델이 이와 유사하게 권력에 대한 역사적 비판을 목적으로 실제 장소와 상징적 장소, 즉 건축과 미디어의 몽타주를 제시하며 현대 미술과 미디어 문화를 관망했다. 앞서 언급한 작가들의 전시들도 그러한 예이며, 특히 1989년 파리의 갤러리로랑Galerie Lorenz에서 개최된 파리드 아말리의 《(다시) 오리엔트(re)Orient〉는 포스트식민주의 담론에 지대한 공헌을 한 것으로 평가됐다. 또한 음악 이론가 디트리히 디더리히젠Diedrich Diederichsen, 1957- 과의 협업으로 쾰른의 갤러리나글Galerie Nagel에서 선보인 르네 그린Renée Green, 1959- 의 전시 〈입출펑크 오피스Import-Export Funk Office〉1992는 독일어권 국가에서 '백인 청취자들을 위한 흑인 음악'에 관하여 담론을 개시하는 데 한몫했다.

 1980년대 후반 이후의 미술에서 우리는 알레고리적 몽타주가 그 모습을 바꾼 것을 발견할 수 있었으며, 그러한 탈바꿈은 기능적 장소에서 지형적 공간으로의 변화 속에서 명백히 드러났다. 이러한 변화 속에서 물질적 매체와 비물질적 매체가 구별이 어려운 수준으로 혼합된다는 단순한 이유로 개별 매체로의 회귀를 더욱 어렵게 하는 과정 또한 나타났다. 21세기가 시작된 지 10년이 지났고 또 다른 10년이 시작되고 있는 지금 〈잊힌 미래〉에서 시도한 바와 같이 기술과 사회 간의 갈등

이 조금도 수그러들지 않고 지속됨에도, 우리는 그러한 갈등을 모호하게 가리는 미학적 인식이 미디어를 기반으로 이식되는 것에 반대하고자 하는 노력을 기억해야 한다. 더욱 구체적으로는 현재 네트워크 문화가 완전히 통합됐고 최근 과학 전시들이 다시금 인기를 얻고 있는 상황에 비추어볼 때,[21] 현대 미디어 문화 너머에 자신의 자리를 상정하지 않는 예술의 내부에서 그리고 그러한 예술과 함께 이러한 갈등이 공공연히 일어난다면 앞서 언급한 노력은 없어서는 안 될 공헌을 한 것으로 보인다.

주

1 Gregor Stemmrich, "Conceptual Art: Begriff und Wirklichkeit," *Kunsthistorische Arbeitsblatter*, no.11 (2003), pp. 43-54.

2 Rosalind Krauss, *A Voyage on the North Sea: Art in the Age of the Post-Medium Condition* (New York: Thames & Hudson, 2000), p. 41.

3 Ibid., p. 56.

4 다음을 참고. Eric de Bruyn, "Topological Pathways of Post-Minimalism," *Grey Room* 25 (Fall 2006), pp. 32-63.

5 Benjamin H. D. Buchloh, "Allegorical Procedures: Appropriation and Montage in Contemporary Art," in Alexander Alberro and Sabeth Buchmann, eds., *Art After Conceptual Art* (Cambridge, MA: MIT Press, 2006), pp. 27-51, esp. 44-45.

6 예를 들어 오이치시카의 유명한 설치작품 「트로피칼리아Tropicália」1967-68에는 "순수함은 신화이다"라는 문장이 새겨져 있다.

7 Craig Owens, "The Allegorical Impulse: Toward a Theory of Postmodernism, Part I, *October* 12 (Spring 1980), pp. 67-86, and "Part II," *October* 13 (Summer 1980), pp. 59-80. 또한 다음을 참고. Walter Benjamin, *The Origin of German Tragic Drama*, trans. John Osborne (London : Verso, 1998).

8 Robert Smithson, "Ultramoderne," *Arts Magazine* 42 (1967), p. 31. 다음에 재수록.

Nancy Holt, ed., *The Writings of Robert Smithson: Essays with Illustrations* (New York: New York University Press, 1979), pp. 48-51. 인용문은 p. 48을 참고.

9 다음을 참고. Lawrence Grossberg, "Cultural Studies in/and New Worlds" [1992], in *Bringing It All Back Home: Essays on Cultural Studies* (Durham, NC: Duke University Press, 1997), pp. 343-373, 인용문은 p. 355를 참고.

10 다음을 참고. Juliane Rebentisch, *Ästhetik der Installation* (Frankfurt am Main : Suhrkamp, 2003).

11 Helmut Draxler, "The Message as Medium" (1991), www.mip.at/attachments/84.

12 이 전시는 헬무트 드락슬러가 뮌헨 쿤스트페라인의 디렉터로 임명된 직후 두 번째로 총괄한 것이다.

13 전시에 대한 설명은 다음을 참조. *Christian Philipp Müller*, exh.cat. Kunstmuseum Basel, Museum für Gegenwartskunst (Ostfildern : Hatje Cantz, 2007), pp. 100-108.

14 Beatriz Colomina, *Privacy and Publicity: Modern Architecture as Mass Media* (Cambridge, MA: MIT Press, 1996), pp. 39-40.

15 다음을 참고. *Christian Philipp Müller*, op. cit., p. 102.

16 Ibid.

17 다음을 참고. Manfred Hermes, "Elevation. Im Jahr 2000 wird die ganze Welt schwul sein!," in *Christian Philipp Müller: Vergessene Zukunft*, exh.cat (Munich: Kunstverein München, 1992), pp. 30-53 , 인용문은 p. 42를 참고.

18 1940년 하를란은 나치를 위해 영화 〈유대인 쥐스〉를 제작했고 제3제국에 적극적으로 협력했음에도, 종전 후 무죄를 선고받았다.

19 크리스티안 필리프 뮐러가 지적하듯 영화에서 화상은 모더니즘 이상을 전파하는 자로, 나치의 유대인 음모론을 대체하는 인물이다.

20 Helmut Draxler, jacket copy, in *Christian Philipp Müller: Vergessene Zukunft*, op. cit.

21 일례로 베를린의 마르틴-그로피우스-바우Martin-Gropius-Bau에서 2010년 9월부터 이듬해 1월까지 열린 〈세계의 지식-베를린의 과학 300년WeltWissen: 300 Jahre Wissenschaften in Berlin〉전을 들 수 있다. 이 전시의 포스터는 작가 마크 디온이 디자인했다.

매체 비특정성과
자기생산 형식

아이린 V. 스몰

Irene V. Small 프린스턴 대학교 고고미술사학 조교수. 『아트포럼』, 『서드
텍스트Third Text』, 『RES-인류학과 미학RES: Anthropology and Aesthetics』
을 비롯한 미술지에 기고했다. 1960년대 중반 브라질에 등장한 참여미술
패러다임을 연구한 《엘리우 오이치시카Hélio Oiticica: Folding the Frame》
를 출간할 예정이다.

예술이 창작을 독점하진 않지만 분명 극단적인 돌연변이의 좌표를 만들어내는 능력을
지니고 있기에 전례 없고 예측할 수 없으며 상상조차 할 수 없는 특징을 가진 존재를 낳
는다. 이러한 새로운 미학적 패러다임을 여는 결정적인 요소는 그 창조의 과정들이 스스
로를 세포핵으로, 즉 자기생산적 기계로 단정하려 한다는 점에 있다.

– 펠릭스 가타리Félix Guattari

2010년에 발간된 논문집 『계속되는 목록Perpetual Inventory』의 서문에서 로잘린드 크
라우스Rosalind Krauss, 1941- 는 그 책에 "특정 매체를 포기하는 것은 진지한 예술의
죽음을 가져온다는 비평가로서의 나의 확신이 기록되어 있다"고 밝혔다.[1] 1990년
대 후반 이후 크라우스가 포스트모더니즘이 야기한 이른바 '포스트미디엄 조건
post-medium condition'에 저항하는 미술 비평을 해온 것으로 미루어볼 때 이러한 선언
은 이미 예견된 것이나 다름없다.[2] 설치미술과 같이 여러 매체가 개입되는 혼성적
장르에 반대하며 크라우스는 가장 중요한 동시대 미술은 매체의 발명과 재발명에
서 탄생하며, 이러한 발명과 재발명은 생산의 논리와 의미의 매트릭스를 제공하는
일련의 순환 구조를 수반한다고 주장한다.
　　그러나 이러한 주장에는 역사적 역설이 존재한다. 1970년대 초반 크라우스는
1960년대의 매체특정성 담론과 가장 밀접한 관련을 맺고 있는 클레멘트 그린버그
Clement Greenberg, 1909-1994와 마이클 프리드Michael Fried, 1939- 를 날카롭게 비판했기

때문이다.[3] 크라우스는 그린버그와 프리드의 모더니즘 비평이 역사를 거대 서사의 가식적인 객관성으로 축소해버렸다고 주장했다. 그녀는 이렇듯 모호한 목적론에 반대해 영화와 같이 종합적이고, 불순하며, 자기지연적인self-deferring 매체를 추구하고 1980-1990년대 비평에서 '기술 장비technical apparatus'와 같은 대안적인 단어를 택했다.

만약 동시대 미술의 매체에 관한 담론의 방향을 특정성에 대한 문제 제기가 아닌 형식의 강조로 전환한다면 어떻게 될까? 용어의 성격과 관계가 어떻게 변화하며, 어떠한 가능성들이 드러날까? 마리아 아이히호른Maria Eichhorn, 1962- 이 2002년 도쿠멘타 11을 위해 제작한 「마리아 아이히호른 주식회사Maria Eichhorn Public Limited Company」에는 아이히호른이 단독주주로 수식회사를 설립하는 과징이 포함되어 있다. 아이히호른은 초기 투자금 50,000유로로 시작한 회사의 자산가치가 결코 증가해서는 안 된다고 명시했다. 나아가 그녀의 모든 주식을 회사에 증여함으로써 대주주로서 자신의 역할 자체를 없애버렸다. 수익 가능성이 박탈된 회사는 존재 이유를 상실했지만, 그렇다고 문을 닫을 수도 없다. 한편, 투자금 50,000유로는 자본으로서의 대표성과 유동성을 상실하고 단순히 정적으로 죽어 있는 물질이 됐다.

「마리아 아이히호른 주식회사」는 매체보다는 형식이 반복적으로 되풀이되는 예술작품의 예다. 「마리아 아이히호른 주식회사」는 자신의 금융 잠재력을 지속적으로 제거해버리는 법인체로서, 예술의 자본을 전제로 한 시장 체제 내에서 자율성을 발하는 핵심이다. 회사의 설립과 관련된 문서는 외부인에게 판매될 수 있고 (판매되어왔으며), 따라서 회사의 내부규정이 허용하지 않는 자산가치 증대에 참여하게 된다. 여전히 회사는 **그 자체**가 소유하고 있다. 시장 변동에 둔감한 회사는 자본에서 형식을 철수시키는 동시에 자본에 형식을 부여하고, 이 두 가지 활동은 각각 상대방의 영역에 하나의 수치로 기록된다.

아이히호른의 작품에서 매체는 금융기관에 대한 법률존중적 담론, 자본주의의 이윤 동기, 예술계의 미학적 가치이며 그러한 가치를 경제적 가치로 전환하는 수단이다. 아이히호른은 이러한 매체들을 재창조한 것이 아니라 레디메이드로서 차용했다. 그녀가 창조한 것은 펠릭스 가타리Félix Guattari, 1930-1992의 표현을 빌리자면 형식의 '돌연변이 좌표들'로, 이들은 자신이 기원을 둔 매체 내부에서 끊임없이 자

기생산과 자극을 반복할 수 있다.[4] 「마리아 아이히호른 주식회사」의 매체특정성에 대해 이야기하는 것은 이 예술작품의 활성화된 형식을 강조하지 않고 구성 요소에 대해 불필요한 설명을 늘어놓는 셈이 된다. 오히려 이 작품의 내적인 조건, 즉 사실상의 상황과 변화하고 있는 상태를 '비특정성aspecific'이라고 칭해야 할지도 모른다.

점점 더 많은 동시대 미술작품이 그렇듯 「마리아 아이히호른 주식회사」의 형식은 형태나 오브제가 아니라 하나의 행동 유형이다. 이러한 작품들은 흔히 변화무쌍하고 임시적인 다수의 매체로 구성된다. 이러한 매체들의 비판적 능력은 상호적 생태 속에 놓이는 것에서 비롯하며, 몇몇 생태는 다른 예술작품을 포함하지만 다수는 그렇지 않다.

'매체', '형식'과 같이 중요한 용어들을 이러한 작품들의 성격에 맞게 어떻게 재조정할 수 있을까? 이 글은 독일의 사회학자 니클라스 루만Niklas Luhmann, 1927-1998의 이론을 통해 이화defamiliarization의 가능성을 제시한다. 루만이 1980-1990년대에 정립한 체계 이론systems theory은 사회학, 과학, 법학 분야에서 소통 구조를 분석하는 데 널리 영향을 끼쳤다.[5] 사회 생산을 종합하는 루만의 이론은 따라서 상당한 함정을 내포하고 있다. 그러나 동시대 미술의 맥락에서 확실히 비분과적인 어휘는 일련의 기본적인 미술사 용어에 새로운 발판을 마련하고, 이러한 용어들 사이의 관계에 대한 역동적 서술을 제공한다. 필자가 여기서 강조하고자 하는 부분이 이러한 측면들이다.

루만에게 '매체'는 회화나 조각과 같은 개별적 매체나 그것들을 규정하는 규범적 관습 또는 기술적 지원을 가리키는 용어가 아니다.[6] 오히려 루만은 매체를 소통 행위를 발생시키는 수단으로 보다 넓게 이해하고 있다. 회화 물감에서 기름이 안료의 보조 수단이 되듯, 매체는 조력자다. 매체는 형식의 출현이 가능한 상태를 확립하지만 그 자체는 형체가 없거나 유동적이다. 루만은 심리학자 프리츠 하이더Fritz Heider, 1896-1988의 이론을 차용해 관계 혹은 비례의 측면에서 매체를 형식과 연관 지어 이해한다. 형식이 요소들을 긴밀히 배치한다면, 매체는 아마도 형식과 동일한 요소들을 느슨히 배치할 것이다. 그러므로 매체와 형식은 상호 의존적이며, 시간이 지나면서 서로를 규정하거나 재규정할 것이다.

매체에 대한 루만의 강조는 여러 면에서 동시대 미술의 위기를 불러왔다. 먼저 루만의 이론에서 매체와 형식의 결합은 **비특정적**이다. 형식과 매체의 차이를 오브제 측면에서 협소하게 구분해볼 수는 있다. 물질이 구체적 형태로 모인 상태와 느슨하게 흩어진 상태, 예를 들어 테이블 위의 모래성 모양으로 쌓인 모래와 그러한 테이블이 놓일 수 있는 해변의 흩어진 모래를 대조해 생각해보면 된다. 그러나 예술작품의 형식은 동시에 여러 매체에서 예술적으로 생겨나거나 규정될 수 있다. 예를 들어 가브리엘 오로스코Gabriel Orozco, 1962- 의 「테이블 위의 모래Sand on Table」 1992는 앞에서 언급한 바로 그 형식과 매체의 차이를 사진 이미지로 보여주는데, 단순히 사진의 구성 측면에서뿐 아니라 형식과 매체의 구분이 수행되는 물리적 장소로서의 테이블과 이러한 행위가 담기고 전달되는 임시 플랫폼으로서 사진 사이의 비유적 관계 면에서 더욱 그러하다. 따라서 형식과 매체 사이의 유연한 구분은 미시적·거시적 미술 체계 모두에서 이뤄지며, 나아가 매체가 **선험적으로** 규정되기보다는 끊임없이 구성될 수 있도록 한다.

루만은 매체와 형식이 정황적이라기보다는 본질적으로 상호 의존적이라고 본다. 따라서 매체에는 추상적인 정체성이나 특정한 형식만이 구현할 수 있는 확고한 관습이 없다고 생각한다. 오히려 매체는 자신을 통해 구성되는 형식들을 통해서만 가시화될 뿐이다. 그러므로 형식은 매체의 도움 없이 모습을 드러내지 않는다. 일련의 요소 배열이 제도의 매체를 통해 제도비평institutional critique의 형식으로 나타나는 것처럼 제도비평은 제도성을 매체로서 **생성**해낸다. 유사하게, 크리티컬 아트 앙상블Critical Art Ensemble, 1987년 결성과 예스맨The Yes Men, 2003년 결성 듀오 등 수많은 액티비즘적 실천이 취하고 있는 개입주의interventionist 형식은 흔히 글로벌 자본주의와 같은 정치·경제적 매체 내에 느슨하게 배열된 요소들을 인식되거나 분석될 수 있고 잠재적으로 해체될 수 있는 명확한 구조로 응축하고자 한다. 매체와 형식 간의 변화하는 관계는 예술작품들이 이렇듯 날로 빨라지는 자본주의의 속도에 보조를 맞추어 빠르고 기민하게 행동할 수 있도록 한다.

루만이 제시한 공식은 일시적이며, 형식을 안정된 오브제가 아니라 상황에 종속되는 사건들과의 관계에서 이해한다. 하나의 예술작품은 개념적으로 하나의 매체 또는 가능성의 상태 내에 구성되지만, 또한 다른 매체나 가능성에 의해 해체되

거나 재구성될 수 있다. 예술실천과 담론들은 이러한 재구성을 통해 다른 실천과 담론들을 활성화한다. 미니멀리즘의 탄생 배경이 그러한 예다. 회화의 지지대에 존재하는 한계 조건을 탐색하는 프랭크 스텔라Frank Stella, 1936- 의 1959년도 회화 작품들이 미국 내 매체특정성 담론을 배경으로 등장하자 그와 동시대에 활동한 칼 안드레이Carl Andre, 1935- 와 도널드 저드Donald Judd, 1928-1994 등은 즉각적으로 스텔라의 회화들을 자신이 구성하는 조각의 물질성과 대화하는 매우 물질적인 오브제로 재구상했다. 그러므로 형태와 매체 간 구분의 일시적 속성은 수용과 해석이 예술작품의 정체성을 구성하는 데 부수적 요소가 아니라 **필수적** 요소라는 사실을 받아들인다. 또한 요소들의 배열이 어떤 상황에서는 하나의 작업이 될 수 있고, 어떤 상황에서는 그렇지 않은가를 설명해준다.

　　루만의 매체 이론은 매체와 형식의 구분을 만들어내는 과정에서 관찰자가 수행하는 기본적인 역할에 의존한다. 그린버그와 프리드 모두 각자의 매체특정성 이론에서 관찰하는 주체나 비평가의 중요성을 강조했다.[7] 그러나 루만은 자신의 **판단**을 넘어서는 주체의 **인식**을 강조함으로써 그린버그 및 프리드의 접근 방식과 차별화한다. 이는 평가의 문제가 질을 규정하는 것에서 성공의 측정으로 옮겨가고, 여기서 성공은 특정한 긍정적 유인성positive valence의 기준 없이 매체와 형식의 구분이 관찰자들의 눈에 보다 명확한 차이를 발생시킬 수 있는 능력에 의해 측정된다. 이처럼 관찰자는 매체와 형식의 구분을 기술하는 데 필수 구성 요소이지만 필연적으로 관찰의 사각지대가 존재한다. 그러므로 첫 번째 관찰을 점검하기 위한 두 번째 관찰이 필요하다.[8] 모순·우발성·다양성·지연은 따라서 관찰의 구조 안에, 결과적으로 매체와 형식을 결정하는 관찰의 역할 안에 녹아들어 있다.

　　마지막으로 매체와 형식을 결합하는 루만의 이론은 정체성에서 경계로 주의를 돌린다. 수학자 조지 스펜서-브라운George Spencer-Brown, 1923- 을 따라 루만은 각각의 형식과 매체에 대한 구분은 형식의 안과 밖을 만들어내고, 나아가 "형식의 다른 면에 무엇이 놓여 있느냐는 질문이 각 사례에서 새로이 제기된다"고 주장했다.[9] 20세기 모더니즘의 내러티브는 지속되거나 대체되는 범주로서 존재하는 예술의 상대적인 안정성에 의존하는 반면, 루만의 비특정적인 매체 개념과 차별화 그리고 구분의 과정에 대한 강조는 소통을 위한 행위가 어떻게 의미를 가지게 되는가에

대한 존재론적인 연구보다는 인식론적인 연구를 가능하게 한다. 전통적인 '캔버스 대 페인팅'의 구분이건 최근 빈번하게 논의되고 있는 '프로젝트 대 실천'의 구분이건 간에, 구분에 대한 관찰은 따라서 분과를 나누는 행위라기보다는 실험적인 행위다. 이때 '예술'은 투과성을 지니고 흔히 보다 넓은 매체를 통해 관계 속에 제시되는 일시적 형식이다.

매체와 형식의 관계를 서술하는 루만의 공식은 예술의 평가에 대한 규범적인 지침을 제공하지 않는다. 대신 동시대 미술에서 점점 빈번하게 반복적으로 등장하고 있는 형식에 대응하여 새로운 구분 계보를 정리하는 것을 용이하게 한다. 예를 하나 들어보면, 1954년 리지아 클라크Lygia Clark, 1920-1988는 액자의 대지passe-partout 매트로 프레임을 두른 콜라주를 만들고, 이 대지 매트를 같은 색상의 콜라주 구성 요소와 인접시키면 그들 사이에 선으로 된 공간이 나타나는 것을 관찰했다. 클라크는 이 선이 그어진 선이 아니라는 점, 종속적이고 지시적이며, 만들어진 것이 아니라 발견된 것이라는 점에 주목했다. 같은 해에 제작한 일련의 회화들에서 클라크는 이러한 선을 배치해 회화 지지대의 프레임을 부수었다. 선이 형성하는 공간은 작품의 구성 안으로 들어온 반면, 회화는 구성 밖으로 나가 프레임과 합쳐졌다. 2년 후 클라크는 이 '그려지지 않은 선'을 문과 상인방上引枋, 창문과 창문틀, 바닥의 타일들 사이에 나타나는 선의 공간들과 연결했다. 그리고 이를 '유기적인 선the organic line'이라 명명하며 작업의 구성 요소로 사용하기 시작했다.[10]

그린버그의 매체특정성론은 매체의 '능력의 영역'을 확보하기 위해 매체의 한계적 조건을 탐색했으므로 가장자리edge의 문제를 다루기에 적절했다. 프리드는 후에 스텔라 회화 작품들의 '연역적 구조'와 과녁 형태들의 방사형 원들에서 '중심을 발견'하려는 케니스 놀런드Kenneth Noland, 1924-2010의 시도에서 바로 이 문제를 발견했다. 루만의 이론에서 가장자리는 형식의 내부적 한계에 상응한다. 가장자리는 적극적 가치를 통해 정체성을 형성하고, 스텔라나 놀런드의 예에서는 회화의 지지대에 의해 그렇게 한다. 클라크의 '유기적인 선'은 이와 대조적으로 형식의 **외부적** 한계와 연관되는 것으로, 형식의 정체성을 구성하는 요소라기보다는 문턱을 이루는 한계다. 제작의 부산물이지만 그 자체로 제작은 아니다.

클라크는 유기적인 선을 이용해 지지대에서 프레임으로, 가장자리에서 틈새로,

그리고 역사적으로 계속된 범주로서의 회화라는 매체에서 회화와 비회화의 구분이 발생하는 공간이라는 매체로 주의를 환기한다. 가브리엘 오로스코는 바로 이 간격을 활용해 갤러리 바닥에 놓은 빈 신발상자를 1993년 베니스 비엔날레에 출품했다. 오로스코에게 상자와 그 상자가 놓인 표면 사이의 '얇음보다 얇은infrathin' 면을 보존하는 것은 매우 중요했다. 이 공간과 상자의 주변 및 내부 간 연속성을 주장함으로써 오로스코는 조각의 형식을 빈 용기에서 그것을 채우는 공간의 용적으로 효과적으로 대체시켰다. 만약 신발상자가 이 형식의 내부적 가장자리를 표시한다면, 그 상자 밑 공간의 얇음보다 얇은 면은 외부 한계, 즉 형식이 매체로 분해되는 곳 또는 가득 찬 공간이 다시 한 번 비워지는 곳으로서의 한계를 나타낸다. 그러므로 이 조각에서 매체를 형식으로부터, 작품을 프레임으로부터 분리하는 유기적인 선은 바로 **신발상자**다.

이러한 관점에서 오로스코의 혁신은 조각이라는 범주를 회복한 데 있다기보다는 그가 조각이나 사진과 같은 전통적인 매체를 클라크가 유기적인 선이라는 개념으로 설명한 한계적인 간격에 대응시킨 점에 있다. 1994년 뉴욕의 메리언굿맨 갤러리Marian Goodman Gallery에서 열린 클라크의 악명 높은 개인전은 이러한 혁신을 잘 보여주는 예다. 이 전시에서 그는 요구르트 뚜껑을 관람자의 눈높이에 맞춰 갤러리 네 벽에 붙여놓았는데, 요구르트 뚜껑들은 그 자체에 관심을 가지도록 요청하기보다는 클라크가 갤러리의 건축적 프레임을 따라 돌았듯 관람자들도 공간 내에서 회전하도록 한다. 이를 통해 뚜껑들은 공간이라는 매체를 클라크의 전작「홈런Home Run」1993에서 그랬듯, 사회적·역사적·제도적이라고도 이해할 수 있는 경험의 형식으로 응고시켰다.「홈런」에서 클라크는 뉴욕 현대미술관MoMA 인근의 아파트 거주자들에게 미술관 쪽으로 난 창문에 오렌지를 놓아달라고 요청함으로써 미술관과 아파트 사이의 공간을 활성화했다. 이 작품의 물리적 좌표들인 오렌지, 창문들, 아파트 빌딩, 미술관은 아마도 한때 '조각적' 재료라 불렸을 물질들에 대응한다. 그러나「홈런」에서 이들은 '공공장소'라는 일시적인 매체가 관찰의 순간에 생성되는 종속적이고 관계적이며 **잠재적**인 형식으로 드러나도록 하는 접점을 형성한다.

오늘날 상당수의 동시대 미술은 이처럼 공공장소, 이념 갈등, 역사기록, 커뮤니케이션 네트워크와 같이 '예술의 범주 밖에 존재하는' 매체들을 활용하고 조작하

는 데 관심을 두는 특징을 보인다. 이러한 실천들에서 흔히 작품의 첫 번째 기능은 이미 예술의 규범적인 매개변수 밖에서 수행되고 있는 형식과 매체 간의 구분을 찾는 것이다. 예를 들어, 야엘 바르타나Yael Bartana, 1970- 의 「떨리는 시간Trembling Time」2001은 이스라엘의 전사 장병들을 기리는 추모일인 욤 하지카론Yom Hazikaron을 시작하는 침묵의 시간을 통해 이스라엘 정부가 국가성의 기념비적 형식을 조직하는 과정을 기록한다. 다가오는 차량들의 강한 빛을 고가도로 위에서 찍은 이 비디오는 운전자들이 사이렌 소리를 듣고 망자들을 기념하며 차를 세우는 순간을 포착한다. 이 작품에서 비디오는 먼저 국가가 시간과 공간을 넘어 어떻게 이념적인 형식을 만들어내는가를 기록하는 관찰의 도구다. 작가는 1분의 시간을 7분으로 늘림으로써 이 의례에 어떠한 미동도 결여되어 있다는 사실보다는 정확히 규정할 수 없는 정적 그 자체의 가장자리로 주의를 환기한다. 비디오는 서서히 작동을 멈추는 자동차들이 끝없는 행렬을 이루며 유령처럼 중첩되고 마침내 서서히 움직임을 시작하는 것을 보여주며, 이념적 형식의 특정한 윤곽을 흐트러뜨리고 민족국가 내에서 체화된 경험 안으로 끊임없이 중첩되어 스며드는 모습을 드러낸다. 이러한 이념적 '떨림'을 만들어내기 위해 바르타나는, 루만의 용어를 빌리자면, 국가가 만들어낸 형식과 매체 사이의 구분을 과거 이들 사이의 경계선으로 기능했던 유기적인 선이 만들어내는 또 다른 매체로 바꾸어버렸다.

두 개체 사이에 자리 잡은 간격을 통해 대략적으로 생각할 수 있는 유기적인 선은 매체와 형식 사이의 모든 구분에 의해 재구성되는 하나의 경계다. 그러나 매체와 형식의 구분이 매체 자체로 기능할 수 있으므로 유기적인 선은 형식이 반복되는 메커니즘이기도 하다. 바르타나의 「떨리는 시간」이 보여주듯, 그러한 반복은 또 다른 구분을 발생시키는 하나의 매체/형식 구분을 포함할 수 있지만, 또한 자본의 잠재력이 끊임없이 좌절되고 끝없이 보상받는 유기적인 선을 발생시킨 「마리아 아이히호른 주식회사」에서 그랬듯 하나의 형식을 유지할 수도 있다.

루만은 움베르토 마투라나Humberto Maturana, 1928- 와 프란시스코 바렐라Francisco Varela, 1946- 의 생물학적 이론을 사회 시스템의 영역으로 확장해 그러한 행동 양상들이 스스로 생산한다는 의미에서 "자기생산적autopoietic"이라고 표현했다.[11] 자기생산 단위는 외부의 사건들이 내부 기능에 맞추어 조정되어야 함에도 내부적인 피

드백에 의해 스스로를 생산하고 재생산한다. 이러한 개체의 자율성은 그 자신의 경계를 지속적으로 생산해내는 능력에 달려 있다. 그러나 경계는 형식의 내부적인 한계와 외부적인 한계 모두를 포함하므로 자기생산 단위는 밀봉된 것이 아니라 오히려 역동적으로 상호작용하고 대응하는 자신의 환경과 '구조적으로 연결'되어 있다. 그린버그의 매체특정성론에서 반복성recursivity은 매체의 자기비평 능력에 내재하며, 기술 장비에 대한 크라우스의 이론에서는 예술적 선택을 정당화하기 위한 일련의 자기생산적 규칙들을 제공한다. 자기생산 이론에서 반복적인 작용은 예술적 개체가 정체성을 규제할 뿐 아니라 자신의 외부에 창의적으로 대응하는 수단으로 이해된다.

프랑시스 알리스Francis Alÿs, 1959- 의 「소문The Rumor」1997은 간단명료한 실례를 제공한다. 이 작업은 알리스가 멕시코의 소도시에서 호텔로 되돌아오지 않은 한 사람에 관한 루머를 퍼트리며 시작됐고, 경찰이 알리스의 진술에 의거해 제작한 실종자의 포스터를 발행해 소문의 비물질적인 허구에 물질을 부여하며 끝이 났다. 이 두 사건에 의해 표시된 예술작품의 형식은 작품의 정체성을 소문과 관련한 일련의 발언들로 보고, 이러한 발언들이 퍼져나간 사회 커뮤니케이션이라는 보다 큰 매체와의 관계 속에서 발언들을 반복적으로 생산해내는 능력뿐이었다. 하나의 자기생산 단위로서 소문은 매체가 유발하는 변형deformation, 즉 소문이 전해지며 세부가 생략되거나 정보가 덧붙여지거나 정교화되는 것과 같은 구술의 특징에 대응했다. 실제로 이러한 변형이 소문을 사실상 **지속시키고**, 소문은 매체와 형식 사이의 상호 관계를 보여준다. 그리하여 알리스의 소문은 자기생산 단위로서 예술작품의 반복적인 작업뿐 아니라 그러한 작품이 지역사회 인프라나 국가의 지정학과 같이 자신과 매체를 공유하는 다른 자기조직적self-organized 체계 내에서 '동요'를 유발하는 요인으로 기능할 수 있는 방식에 관한 모델을 세운다.

동시대 미술의 역사를 기록하는 '역사가들'의 중요한 임무 중 하나는 이처럼 다양한 요소들의 배열 가운데 존재하는 유기적인 선을 발견하고, 이러한 경계가 외부 공간과 구별되는 내부의 한계를 어떻게 기술하는지를 밝히며, 그 과정에서 생겨나는 경험의 '돌연변이 좌표'를 정리하는 것이다. 예술작품들을 **비특정적** 매체들의 다양성과의 관계 속에 생산된 자기생산적 형식으로 바라보는 것은 예술

의 자율성을 단순히 이념적이거나 미학적인 것이 아니라 어떠한 작용을 하는 것으로 인식하는 것이다. 이러한 자율성은 예술 시스템 안에서 예술의 특정성과 관련된 것이 아니라 예술작품들이 다양한 장소에서 관찰되고 기술될 수 있는, 활동하는 개체로 스스로를 조직하는 방식이다. 각 장소는 사각지대, 즉 고유의 아포리아aporia를 지니고 있으며, 동시대성은 그러한 사각지대 중 하나다. 또한 동시대성은 예술작품의 가능성에 대한 조건을 구성하며, 그러한 조건들을 관찰하는 주체가 존재하는 생산적인 플랫폼이다.

주

1 Rosalind Krauss, *Perpetual Inventory* (Cambridge, MA: MIT Press, 2010), p. xiii.

2 또한 다음을 참조. "Reinventing the Medium," *Critical Inquiry* 25: 2 (Winter 1999), pp. 289-305; "A Voyage on the North Sea," in *Art in the Age of the Post-Medium Condition* (New York: Thames & Hudson, 1999).

3 Rosalind Krauss, "A View of Modernism" [1972], in *Perpetual Inventory*, op. cit., pp. 115-128.

4 Felix Guattari, *Chaosmosis: An Ethico-Aesthetic Paradigm* (Bloomington: Indiana University Press, 1995), P. 106.

5 다음을 참조. Niklas Luhmann, *Social Systems* [1984] (Stanford: Stanford University Press, 1995).

6 Niklas Luhmann, "The Medium of Art," in *Essays on Self-Reference* (New York: Columbia University Press, 1990), pp. 215-226; *Art as a Social System* [1995] (Stanford: Stanford University Press, 2000).

7 Clement Greenberg, "Modernist Painting" [1960] and "Complaints of an Art Critic" [1967] in John O'Brian, ed., *Clement Greenberg: The Collected Essays and Criticisms, Volume 4: Modernism with a Vengeance* (Chicago: University of Chicago Press, 1995), pp. 85-93, 265-272; Michael Fried, "Three American Painters: Kenneth Noland, Jules Olitski,

Frank Stella" [1965], in *Art and Objecthood* (Chicago: University of Chicago Press, 1998), pp. 213-265.

8 Niklas Luhmann, "Speaking and Silence," *New German Critique*, no. 61 (Winter 1994), pp. 25-37.

9 Niklas Luhmann, *Art as a Social System*, op. cit., p. 123.

10 Lygia Clark, "Lygia Clark and the Concrete Expressional Space" [1959], in Lygia Clark, exh. cat. (Barcelona: Fundació Antoni Tàpies, 1998).

11 Niklas Luhmann, "The Autopoiesis of Social Systems" and "The Work of Art and the Self-Reproduction of Art," in *Essays on Self-Reference*, op. cit., pp. 1-20, 191-214; Humberto Maturana and Francisco Varela, *Autopoiesis and Cognition: The Realization of the Living* [1972] (Boston: D. Reidel, 1980).

특정성

리처드 시프

Richard Shiff 텍사스 대학교(오스틴) 에피 마리 케인 리전트 석좌교수
Effie Marie Cain Regents Chair in Art이자 같은 대학 모더니즘연구센터 소장.
저서로《의심Doubt》2008과《데 쿠닝과 감각 사이에서Between Sense and de
Kooning》2011가 있다.

어떤 주장들은 그것에 대해 생각하기 때문에 믿기 어렵다. 그저 느낀다면 믿기가
더 쉬울 것이다. 이와는 달리, 쉽게 생각하는 발상 하나가 있다. 손에 쥔 연필의 느
낌이나 손가락 끝으로 치고 있는 키보드의 느낌에 집중하다 보면 글쓰기의 물리
적 감각에 정신을 뺏겨 정작 쓰려고 작정했던 것을 잊어버리고 글쓰기를 단념하게
될 위험이 있다. 최근에 에드 루샤Ed Ruscha, 1937- 는 "자신이 그려 넣은 단어를 오랫
동안 바라보다 그 의미를 놓치는 상황"에 대해 이야기했다.[1] 그의 설명은 논리적으
로, 느낌으로서의 감각과 의미로서의 감각을 대비시키는 전형적인 이원론에 대한
이성적인 담론이다. 하나에 초점을 맞추면 다른 하나는 흐릿해진다. 영어는 이 두
가지 경험에 대해 하나의 단어만 제시할 뿐이다. 어떤 예술가들은 느낌과 생각은
동시에 일어난다며 감각으로서의 감각을 주장할지도 모른다.

　이 글은 이러한 융합을 인식하는 것이 아니라 차이를 인정하며 논의를 다시
시작하려 한다. 물질적 매체로 작업한 근대의 예술가들은 적어도 두 종류의 경험
적 특정성을 탐구했다. 첫째, 외부의 대상을 보며 느낀 감각을 완전히 자기 것으로
소화하기 위한 방편으로 예컨대 물감과 같은 물질을 사용할 수 있다. 그 결과 나타
나는 표상은 즉각적인 시각적 인상에 물리적 실체를 부여한다. 둘째, 이러한 물감
이라는 매체는 내면의 감정을 환기하거나 직접 표현할 수도 있다. 재료를 다루는
과정에서 그러한 느낌들을 깨닫고 느끼는데, 느낌과 마찬가지로 물감이라는 매체
자체에는 본질도 한계도 없다. 물질적 매체와 그 매체와 관련되는 과정들은 이들

에 의해 전달돼 경험마다 각기 특정하다. 물감 표면의 반사성 혹은 반투명성이 물감의 색상보다 더 중요할 수도 있다. 관습적인 용례가 있긴 하지만 물감이 반드시 '회화'를 함의할 필요는 없다. 이러한 일반적인 매체 범주는 그저 분석의 수단일 뿐이다. 두 가지 경험 방식 모두 매개 역할을 하는 문화적 코드의 제거를 목표로 한다. 각 방식은 재현적인 기호를 형성할 때조차 특정성을 추구하지만, 이는 기호의 작용 방식에 대한 사람들의 생각을 고려할 때 아마도 달성 불가능한 목표일 것이다. 매체를 지칭하는 명칭들처럼 기호들도 일반화된다. 그러나 이 글에서는 예술가가 특정한 물질성을 통해 경험의 특정성을 표현할 수 있고, 그 과정에는 적어도 이 두 가지 변종이 존재한다고 가정하겠다.

폴 세잔Paul Cézanne, 1839-1906의 그림들은 첫 번째 방식 혹은 태도를 보여주는 예다. 광학적이고도 촉각적인 그의 독특한 붓놀림은 시각을 집중하는 순간들을 기록한다. 세잔의 그림에 나타나는 표면의 물성은 조밀하게 구성된 세잔 식 풍경을 사용한 파블로 피카소Pablo Picasso, 1881-1973에게 영감을 주었다. 피카소는 팽팽한 캔버스의 중앙 부근에 파란색으로 칠해진 부분을 손가락 마디로 톡톡 두드리며 손님들에게 그림을 보여주고 이렇게 말했다. "바다를 보세요. 바위처럼 단단하죠."[2] 피카소는 채색된 이미지의 물리적 견고함을 말하는 것이었다. 이는 회화적 효과도 아니고 '견고한 구성'의 문제도 아니었다. 피카소는 손가락으로 그림을 치며 세잔의 두꺼운 붓놀림이 형성한 단단한 표면을 가리켰다. 그는 물을 바위에 빗대는 것 이상의 아이러니를 깨닫고 있었다. 비평가와 역사가들이 수십 년간 세잔의 그림에서 견고함의 **효과**에 대해 논의해왔지만, 이들은 이미 실제의 견고함을 연구하고 있었는지도 모른다는 아이러니를 피카소가 깨달은 때는 1971년이었다.

피카소가 이처럼 세잔을 무례하게 다루기 5년 전인 1966년, 동독 작가 A. R. 펭크A. R. Penck, 1939- 는 두 팔을 펼치고 서 있는 한 인물을 온통 붉은 톤으로 그렸다. 이는 두 번째 경험 태도를 보여주는 사례다. 세잔이 나무, 바다, 하늘이 모두 포함된 환경을 전체적으로 묘사한 반면 펭크는 인물을 마치 무정형의 평면 위에 놓인 단색 상형문자처럼 추상적 기호로 축소했다. 키가 약 168센티미터인 이 인물은 비례가 이상하고 극단적으로 가늘긴 해도 인간의 신체비례에 근접하는 실물 크기의 막대그림이다.[3] 펭크는 '추상 모션abstract motion'의 측면에서 생각한다고 말한다.[4]

타인의 신체와 공통점을 가지는 자기 몸의 추상화된 형태와 잠재력을 통해 생각하는 것이다. 펭크의 작품이 그러하듯 추상적인 상형문자와 유사한 그림들에는 무언가 보편적인 특징이 있을 수도 있다. 그러나 기호의 **이러한** 보편성 혹은 일반화된 특질은 매우 거칠고 조잡하기에 **이** 이미지에서는 특정하게 보인다. 루샤가 예로든 문자 S나 O와 같이 우리에게 친숙한 기호가 매우 이상하게 그려져, 우리의 관심을 기호가 지닌 본래의 소통적 가치가 아니라 열려 있는 감각적 경험으로 돌리게 한다고 상상해보라. 이러한 조건은 재현적 실재에 대한 펭크의 인식에 근접한다.

사람들은 막대그림에 직관적인 반응을 보인다. 마치 자신이 주위의 공간과 사물 안으로 막대와 같이 연장됐다고 인식하거나 심지어 그렇게 느끼기라도 하는 듯이 말이다. 누구든 인간의 형상으로 싱형문자를 그린다면 아마도 팔을 뻗어 그림을 그리는 동작을 모사해 팔꿈치 부분에서 구부러져 뻗어 나간 선으로 인물의 팔을 표현할 것이다. 펭크의 인물은 지나치게 큰 손을 갖고 있는데, 이 손은 마치 자신의 무게를 가해 관성의 힘으로 당기듯 선으로 표현된 팔을 팽팽하게 잡아 늘이고 있는 것처럼 보인다. 거울을 보거나 타인을 관찰해 우리 몸을 실제 상황으로부터 약간 거리를 두고 바라보면 팔은 펭크의 그림에서처럼 직선의 추상체로 보인다. 그리고 손은 팔보다 더욱 복잡하게 보이고 또한 그렇게 느껴진다. 손은 의식 속에서 더욱 크게 존재하고 어렴풋하게나마 보다 크게 느껴진다. 펭크의 그림이 (기호처럼) 무언가를 가리킨다면 바로 이 직관적 느낌을 가리키는 것이다. 여기서 시각적 이해는 곧 운동감각적인 이해로, 팔을 뻗는 확장, 팔의 자연스러운 움직임 또는 펭크의 이른바 추상 모션을 인지하는 것이다. 확장은 불확실한 움직임을 가리키거나 일컫는 개념적 추상이다. 우리는 (동일한 관점에서) 움직임의 추상적 의미를 계획적이고, 목적을 지닌 의도로까지 확장한다. 마치 팔 또는 선이 자신이 원하는 바로 그 지점에 도달하고 싶어서 스스로를 늘이고 있다고 생각하는 것이다. 무언가를 성취하려면 스스로를 **확장**하라. 세잔이 붓놀림을 통해 우리가 우리의 외부에서 볼 수 있는 것들을 표현했다면, 펭크는 우리의 몸이 내부에서 어떻게 느끼는지, 또한 몸이라는 개념을 가리키는 외형적인 시각 기호가 신체의 느낌과 행동으로 어떻게 바뀌는지를 물질적으로 제시했다.

166 　펭크의 이미지에는 인간이 드러나지 않는다. 느슨하고 지저분한 선들은 그저

그것들을 그리고 있거나 그린 누군가가 실제로 존재한다는 사실만을 알려줄 뿐이다. 분명 손으로 그렸을 그의 작품은 인간의 존재, 인간의 손길을 떠올리게 한다. 그러나 이러한 유동적인 물감의 침전물을 보다 정확히 이해한다고 해서 이 흔적들을 현재의 상태에 놓이게 한 실존적 조건을 정확히 포착할 수 있으리라 보장할 수는 없다. 펭크의 이미지를 보며 우리 자신의 움직임을 상상하듯 우리는 이 작가가 어떤 유형의 사람일지, 그는 자신이 무엇을 하는 중이라고 생각할지를 자유롭게 상상해본다. 그러나 펭크의 이미지는 관람자에 의해 해석될 때, 작가가 아닌 관람자의 환상·기대·의혹을 거울처럼 비춘다. 펭크는 어떠한 제한도 두지 않는다. 그는 다음과 같이 이야기한다. "나의 방식은 활짝 열려 있다. … 일련의 기호들은 관람자의 접근에 열려 있기만 하면 된다. 관람자가 정보를 가지고 무언가를 할 수 있도록."[5] 펭크의 이미지를 경험하는 것은 이념의 일반적 질서를 뒤집는 것이다. 이미지가 풍기는 것을 받아들이라고 어느 것도 강요하지 않는다. 대신 무엇이든 자신이 취하기로 선택한 것을 받아들이면 된다. 책임과 판단은 스스로의 몫이다.

펭크의 제안대로 그의 그림 중 어느 하나를 모방해 재현하려 할 때 우리는 물질적 매체 내, 우리가 남긴 흔적의 감각적 실체 내에서 어느 불확실한 범위를 포착하게 될 것이다.[6] 이러한 모방 조건은 설령 우리가 가상적·전자적 방식으로 이미지를 만들려 하더라도 동일하게 적용되며, 매체는 여전히 표현의 특징을 확립하는 데 결정적인 요소가 될 것이다. 매체는 설령 우리가 어떠한 목적을 위해 이를 사용하려 할 때에도 우리에게 반응할 것이다. 명목상 구체성이 분리된 매체는 인간에 의해 사용됨으로써 구체화되고, 이러한 조건은 실체를 가득 담은 묘사들에서 더욱 분명해진다. 그러나 일부 비물질화된 영화나 전자적 이미지들도 핵심을 명확히 나타낼 수 있다. 1971년 더글러스 데이비스Douglas Davis, 1933-2014는 「거꾸로 텔레비전The Backward Television Set」에서 텔레비전 수상기를 벽 쪽으로 놓고 틀어 불빛과 칙칙거리는 소리 외에는 아무것도 나오지 않도록 했다. 그보다 최근인 2006년에서 2009년 사이에 짐 캠벨Jim Campbell, 1973- 은 관람자와 스크린 사이의 넓은 공간에 세로줄로 매달린 LED 전구들에 의해 영사되는 일련의 동영상들을 제작했다. 관람자는 이 조악한 영사 장치가 만들어내는 외부 래스터raster를 통해 영상을 볼 수 있는데, 이때 이미지는 전체를 구성함에도 마치 전체로부터 독립을 유지하고 있는 물

감 덩어리 같은 인상을 주며 시각의 통일성을 방해한다. 사실 이는 모든 회화와 모든 매체가 만들어내는 효과다. 매체의 물질적 속성이 총합되어 형성하는 매체의 특정한 물질성은 이미지에 대한 표준적인 해석을 그릇되게 하는 감각적 변수들을 발생시킨다. 만일 이미지가 의미하는 바를 알고 있다고 생각한다면 당신은 선입견과 불일치하는 감각에 직면할 수도 있다. 모든 물질화된 이미지는 루샤의 채색된 문자처럼 해석적인 클리셰와 모든 이념에 저항하며 자신이 지닌 관습적 메시지를 탈피할 가능성을 지니고 있다. 이러한 점에서 캠벨의 영사 장치와 루샤의 문자, 펭크의 막대그림, 세잔의 풍경은 거의 차이가 없다.

프란츠 카프카Franz Kafka, 1883-1924의 《유형지에서In the Penal Colony》1919는 명확하고 해석 가능한 사유와 불명확하고 유동적이지만 매우 정확한 감각 사이의 긴장을 탐구한다. 의미와 느낌이라는 두 감각 내에서 감각의 융합을 조명하는 데 성공한 문학작품이 있다면 바로 이 작품이다. 카프카는 죄수의 피부 위에 글을 쓰는 행위를 묘사한다. 피부에만 글을 쓰는 것은 아니다. 바늘이 살점을 점점 깊이 파고들며 글쓰기를 수행하기 때문이다. 잔인한 문장들은 다음과 같다. "무엇이든 죄수가 불복종한 계율은 죄수의 몸에 새겨진다. … 그것은 학생들의 글씨 연습 따위가 아니다. … 실제 글귀의 주변에는 수많은 장식적 글씨가 쓰인다. 눈으로 읽는 것이 어려울 정도로… 그러나 그 남자는 자신의 상처로 글씨를 읽는다.[7] 바늘로 글을 쓰는 것은 죄수에 대한 형을 집행하는 처벌이 될 뿐 아니라, 갱생 혹은 구원이 되기도 한다. 규율의 필요성을 깨닫는 구원의 순간이 하필 죽음의 순간일지라도 말이다. 법이나 규정과 같은 추상적 개념을 다룰 때 보통 시각적 표현이 촉각적 표현보다 우세하다면, 여기서 사회적 지식의 통상적 위계질서는 반전될 것이다. 독서는 시각이 아니라 느낌으로 해야 한다.

1980년대에 펭크는 '신표현주의자neo-expressionist'라는 어색한 타이틀로 불린 수많은 독일 화가 중 한 명으로, 그중에는 게오르크 바젤리츠Georg Baselitz, 1938- 와 마르쿠스 뤼페르츠Markus Lüpertz, 1941- 도 있었다. 한 가지 측면에서 그러한 명칭은 적절했다. 신표현주의자라 불린 작가들은 나치즘과 제2차 세계대전이라는 격동의 시대 이전에 활동하던 표현주의 화가들은 물론, 카프카 세대의 작가들이 경험한 독일 문화의 맥락을 종종 차용하곤 했기 때문이다. 그들은 이념적 질서와 그로 인

한 개념의 양극화에 저항하려는 동기를 공유했다. 바젤리츠는 자신의 입장을 다음과 같이 간결하게 밝혔다. "나는 파괴된 질서 속에 태어났다. … 그리고 나는 질서를 다시 세우고 싶지 않았다."[8] 제2차 세계대전 이후 동구에서는 절대적 진실과 투명한 메시지를 추구하는 사실주의 미술이 사회주의를 고취했고, 자본주의가 지배한 서구에서는 투명한 비전과 절대적 형식을 추구하는 추상미술이 자본주의의 자유롭고 창조적인 정신을 표현했다. 전후 초반 서독의 전형적인 비평가들은 추상을 새로운 예술을 위한 진보적 양식으로 간주했다. 이후 1960년대에 이러한 진보주의적 추상은 대중 소비문화의 이미지이자 잠재적으로 '사실주의적인' 이미지들에 자리를 내주었다.[9] 추상과 이후 미국 팝아트의 변종들은 정치적으로 이용됐고, 이러한 형식의 이미지들은 과거 히틀러의 국가사회주의나 스탈린의 공산주의와 결부되던 전통적인 사실주의에 상반되는 것으로 제시됐다. 팝아트의 만화적 묘사는 **새로운** 풍조를 형성했다. 동구의 체코에서 태어나 서독에서 학교를 다닌 마르쿠스 뤼페르츠는 1963년 「도널드 덕의 죽음The Death of a Donald Duck」을 그렸다. 이 그림은 유명한 디즈니 캐릭터를 추모할 만할 가치가 있는 일생을 산 고귀한 대상으로 취급했지만, 현란한 표현주의적 붓놀림을 통해 본래의 캐릭터를 간신히 알아볼 수 있을 정도로만 남겼다. 추상과 팝아트의 요소들을 한데 뒤섞은 뤼페르츠의 작품은 다양한 방식을 채택해 진보적 양식이라는 개념 자체를 조롱했다. 뤼페르츠는 자신의 이념적 저항을 나타내는 용어들을 뒤섞으며 정치적 저항의 정형화된 성격을 탈피하려 했다. 그는 미학과 문화의 위계질서를 따르는 대신 문화적 비논리성을 선택했다.

직접적으로든 간접적으로든 카프카의 생각은 심지어 사회질서에 순응하면서도 그 질서의 타당성을 의심하던 전후 독일인들에게 교훈을 주었다. "알지 못하는 법에 의해 다스려지는 것은 지극히 고통스러운 일이다"라고 카프카는 적었다.[10] 자신의 행동이 법과 충돌할 때에만 법이 무엇인지 알게 된다. 카프카의 작품에서 형을 살고 있는 죄수는 그의 행동을 지배하는 이념 체계가 궁극적으로 어떻게 작용하는지 알지 못한다. 사법 체계와 그의 알 수 없는 범죄에 상응하는 처벌에 굴복한 죄수는 형을 집행하는 기계의 바늘이 그의 피부와 살 속에 글귀를 새길 때에야 자신이 위반한 법의 성격을 알게 된다. 카프카는 "그는 그것을 자신의 몸을 통해서

알게 될 것이다"라고 적었다. 죄수가 위반한 법에 대한 지식, 즉 글쓰기가 그를 피 흘려 죽게 하겠지만 말이다.[11] 법을 알려주는 글씨들은 장식체와 장식적인 획, 그 밖의 미학적 기호들 때문에 거의 알아볼 수 없게 된다.

죄수는 자신의 몸에서 규율이라기보다는 어떤 특정한 미학적 느낌을 경험한 다. 개인은 법을 지적으로 내재화할 수 없으므로 이러한 법의 적용 방식은 진정으 로 반이념적이다. 법은 거의 의미를 획득할 수 없는 매우 독특한 문맥 내에서, 마치 한 사람만을 위해 만들어진 것처럼 집행의 순간에만 존재한다. 예술작품처럼 법은 정신적 추론이 아니라 신체적 느낌에 의해 진행되는 해석의 순간에만 의미를 가진 다. 이념의 상부구조가 물리적 하부구조가 되는 것이다. 법이 어떻게 표면화되는지 를 생각해보면 이는 오직 특정한 때에만 적용된다. 몸에 새겨지고 그 몸에서 느껴 지는, 법의 느낌이 **당신**의 느낌이 되는 때. **이** 법은 **당신**을 위한 것이다. 법 아래에 서 생존은 순간의 규칙에 따라 살면서 생각과 느낌을 융합할 수 있는가에 달려 있 다. 이때 규칙은 당신의 감각을 계속 열린 태도로 받아들이는 것이다.

좀 더 학구적 성격을 띠는 미국의 미술 비평을 읽은 사람들은 브러시 페인팅 brushy painting 같은 감각 위주의 표현 방식이 1960년대 이후에도 **정치적으로** 살아 남을 수 있었다는 사실에 의문을 품을지 모른다. 1970-1980년대는 물론 심지어 그 후에 미국에서 발표된 동시대 미술 평론들은 흔히 회화를 제한된 범위 내의 고전적 작업 방식으로 치부하며, 시급한 문화적 이슈들을 다루기에 부적합한 '죽 은' 매체라고 일축해버렸다. 비평가들은 독일, 미국, 그 밖의 나라에서 전개된 표 현주의가 오래전부터 존재하던 충동적 천재의 신화를 이용한 것이 아니냐며 의문 을 제기했다. 로잘린드 크라우스Rosalind Krauss, 1941- 는 다음과 같이 말했다. "작품 의 '예술적' 가치를 유지하기 위해 작가들은 회화에 표현주의, 정신적 깊이, 진정성 과 같은 예술가의 정서 흔적을 남긴다."[12] 물질적 표현으로 이뤄진 미술에 반대하 는 비평가들은 담론에 맞추어 구성된 듯 텍스트와 등가를 이루는 작품들, 정확히 말해 펭크, 바젤리츠, 뤼페르츠 같은 작가들이 이념에 가깝다고 여긴 것들을 높이 평가했다.

1980년대 회화의 죽음에 대한 주장은 결국 발터 벤야민Walter Benjamin, 1892-1940 이 반세기 전에 매우 다른 사회적 환경에서 주장한 바를 시대착오적으로 반복하

는 것에 다름없었다. 벤야민이 살던 1930년대보다는 덜할지라도 회화는 양식과 재현의 복잡성으로 인해 여전히 사색적인 해석을 요구했다. 그렇지만 사진과 영화는 급격히 달라진 체험 시간 덕분에 주의가 산만한 심리적 조건하에서도 열중할 수 있는 매체였다. 대체로 깊게 사고하지 않는 관람객에게 뉴미디어는 해석을 거의 요하지 않는 피상적인 실제를 실시간으로 제공했다. 그러나 더욱 중요한 것은 이러한 변화가 현대사회의 계급 분화를 암시한다는 점이다. 회화는 특권층의 개인 소유 갤러리나 부르주아 신사의 드로잉실과 같은 관람 환경에 적합했기 때문에 가부장적 사회계층의 생활 패턴을 강화했다. 반면, 사진과 영화의 재현성과 기계적 속성은 사적인 미적 유희에 거의 문화적 투자를 하지 않는 새로운 도시 대중의 의식에 적합했다. 간단히 말해 영화는 경제성은 말할 것도 없이 그 정치적 힘이 혁명적이었다.[13]

여기서 필자는 1980년대 미국 학계에서 신표현주의가 수용된 맥락을 제시하기 위해 벤야민 이론의 세부 내용들과 모순들을 많이 생략 했다.[14] 당시 미국에서 활동하던 비평가들은 사진, 영화, 비디오, 설치미술, 텍스트아트가 새로운 기술 시대의 급진적 평등주의 사회를 이미지즘적이고 기호학적으로 지지할 진보적 매체라 주장하며 벤야민의 주장을 한층 더 축소했다. 이들에 따르면 외견상 엘리트주의를 표방하며 수작업으로 제작되는 회화와 조각이라는 매체로 만들어진 것들은 무엇이든 감성과 향수에 호소했고, 따라서 회화와 조각은 환영의 매체, 나아가 현혹하는 매체였다. 이렇듯 회화와 조각에 대한 차별적인 태도는 작가가 작업실에서, 거리에서, 혹은 삶의 어느 한순간의 경험에서 얻을 수 있는 그 모든 이해보다 (아마도 1980년경에 이미 한물가버렸을) 추상적이고 사색적 이론을 우선시했다. 이념적 이론으로 완고히 무장한 비평가들은 감정을 보여주는 어떠한 조짐도 극도로 경계하며 자신들의 신념에 역행하는 모든 감각적이고 정서적인 표현을 철저히 무시했다.

작품의 수용 방식에 초점을 맞추는 비평가들은 제작에 관여하는 작가들과 흔히 불화를 겪는다. 1981년 독일 태생의 비평가 벤저민 부클로Benjamin H. D. Buchloh, 1941- 는 손으로 그리는 행위 자체로 인해 작가는 매개를 거치지 않은 통합성과 작가 자신의 존재를 암묵적으로 주장하며 부당한 권위를 내세울 것이라고 주장했

다.[15] 이러한 편집증적인 반응은 작가가 아니라 비판적 관람자의 주장이다. 무엇이 그 주장을 정당화하는가? 이는 권위에 함축된 의미들이 문화적으로 세뇌되고 이러한 효과에 민감해진 관람자들을 압도하기 때문일지도 모른다. 권위주의 국가에서 권위와 심지어 반권위를 언급하는 것은 지배 이데올로기를 강화하거나 (1970년대 서구의 지식인들이 이상하게도 권위주의적인 마오쩌둥주의에 끌린 것처럼) 겁에 질려 아무 대안에나 이끌리도록 독려할 수 있기에 더욱 치명적이다. 부클로는 남성 중심적 문화에 대항하던 당시의 주장들을 인용하며 사회의 지배 계급을 그들이 선호하는 예술 형식과 결부시키는 자신의 방식에 비추어 이러한 주장들을 검토했다.[16] 주장은 이론에서 비롯되어 개념적 삼단논법에 의해 강화된다. 그러나 문화적 영향력은 고유의 매력적인 미학, 고유의 느낌을 갖고 있는 이러한 주장보다 더욱 일관성이 떨어지고 추상적인 어법을 사용한다. 매체는 그것을 악의적으로 전용하는 사람들 때문에 비난의 대상이 될 수 있지만, 특정한 역사적 맥락 내에서조차 본질적으로 무죄다. 각 매체의 활용 방식은 특정하지만 매체에 대해 특정하지는 않다. 매체는 추상적 법칙이 아니다.

예술실천과 비평은 흔히 서로 분리된다. 비평가가 정치적 순진함에 반대하는 태도나 예술작품을 자율적이고 특정한 오브제로 해석하는 부정직함은, 작가가 작업실에서 문화적 레퍼런스가 있건 없건 때때로 경험할 수도 있는 자율이라는 **해방 감**과는 아무런 관계가 없다. 항상 그런 것은 아니지만 사람은 자기답게 행동할 뿐 아니라 자기답지 않게 행동할 수 있는 때도 있다. 사람들은 이미 알고 있는 익숙한 생각과 감각이 주는 편안함에 자신의 감정을 맡기기보다는 생소한 감정들의 과정을 따른다. 그리고 자신들이 만들어내는 오브제와 기호들로부터 배운다.

지식과 정서가 20세기 중·후반에 형성된 작가들은 사회에서 선호하는 이념적 또는 문화적 입장이나 개성을 표현하기보다는 오랫동안 받아온 문화적 세뇌에서 스스로를 분리하기 위해 물질적 실천의 특정성을 사용했다. 최근 리처드 터틀 Richard Tuttle, 1941- 은 이렇게 말했다. "내가 초라한 물질적 재료를 스스로부터 자유롭게 해줄 수 있다면 아마 나도 나 자신을 스스로부터 자유롭게 해줄 수 있을 것이다. … 나는 (나의 작품이) 알고 있고, 나보다 현명하고, 나보다 낫다고 생각한다."[17] 재스퍼 존스 Jasper Johns, 1930- 도 "자신보다 조금 더 가치 있는" 작품을 만드

는 것을 목표로 한다는 비슷한 생각을 표명했다.[18] 1990년대 초에 제작한 드로잉들에 대해 리처드 세라Richard Serra, 1939- 는 다음과 같이 말했다. "나는 기존 스타일의 역사, 심지어 내 스타일의 역사도 피하고 싶었다. 나는 나 자신의 기존 필적으로부터 스스로를 자유롭게 하고 싶었다."[19] 바넷 뉴먼Barnett Newman, 1905-1970은 가장 피하고 싶은 작품은 "또 하나의 뉴먼", 즉 이미 존재하는 뉴먼이라는 사람과 명확히 동일시되는 작품이라고 말하곤 했다.[20] 이를 위해 브리짓 라일리Bridget Riley, 1931- 는 습관적 매너리즘과 라일리 식 화풍이 실험적 화면에 발현되지 않도록 회화의 최종 마무리를 제자들에게 맡기고 있다. 로버트 맨골드Robert Mangold, 1937- 는 롤러를 사용해서 커다란 캔버스를 가능한 한 빠르고 '무미건조하게' 칠한다.[21] 명목상 표현주의자인 펭크는 비정상적으로 비대해진 21세기 문화를 다루고자 했던 다른 이들처럼 익명성의 위험을 무릅써야 했다. 비평가는 이론적 일반화를 일반화된 형식의 범주에 적용하는 것을 피해야 한다. 터틀의 종이이건, 세라의 페인트스틱이건, 펭크의 막대그림이건 모든 물질적 조건은 감각을 개성 밖으로, 문화적 정체성 밖으로, 이론 밖으로 투영할 수 있다.

우리 모두는 문화가 카프카 식으로 우리 몸에 글을 쓰는 것을 경험했다. 이념적 코드가 내재화했기에 당신이 투영하는 개성은 '당신의 것'일 수 없고, 당신은 자신을 정의하는 대명사나 심지어 고유명사조차 소유할 수 없다. 미학적 실천은 어떠한 것이건 몸에 (글을 쓰는 것이 아니라) 그림을 그리는 교정적 행위, 즉 문화에 동화된 죽음을 재촉하기보다는 삶의 특정성을 강화하면서 구체성을 회복하는 감각을 불러일으키는 행위일 수 있다. 카프카는 다음과 같이 결론 내렸다. "느낌이 존재하는 한 깨달음은 가장 둔한 사람에게도 다가온다. 그에게 구원을 베푸는 죽음으로."[22] 느낌과 생각을 융합해 생각으로서의 느낌, 느낌으로서의 생각을 담은 카프카의 이야기는 삶의 연장선상으로 이해될 수 있다. T. W. 아도르노T. W. Adorno, 1903-1969는 자신에게서 스스로를 해방하는 것은 진정 언어를 통해 일어날 수 있다고 생각하며 다음과 같이 이야기했다. "주체가 자신을 망각하는 것, 마치 객체에게 자신을 완전히 바치는 것처럼 자신을 언어에 맡기는 것. 이것과 표현의 직접적인 친밀함 및 자발성은 동일한 개념이다."[23] 비물질적인 언어는 좀처럼 매개하지 않는 물질적 매체가 된다.

비평은 자신이 반대하는 바와 같이 제한적이고 규정적이 될 때 실패한다. 그러나 예술의 특수한 속성이라 할 열린 경험이 실제로 투입되고 산출되고 있다고 확신할 수 있는가? 최근 수십 년 동안의 진부한 지적 담론들을 의심 없이 받아들인다면 경험이 언어적 혹은 관념적 프레임을 결여하고 있는 것은 결코 아니라고 주장할지도 모른다.[24] 모든 사고가 자신의 맥락을 반영하는 것처럼, 의식 있는 자각은 뒤늦게 오기 마련이다. 우리는 모든 이미지가 기존 문화를 구성하는 다양한 생각과 이미 연관되어 있는 다른 이미지의 기호에 불과하다고 배워왔다. 이러한 '모 아니면 도' 식의 자세는 기호의 개념적 메시지가 기호의 미학적 감각보다 (즉 생각이 느낌보다) 우세한 정도를 과장한다. 경험에 비추어볼 때, 상황은 흘러가는 매 순간 변한다. 느낌이 기호이고, 유사한 직관으로부터 오는 다른 느낌을 참조한다고 주장하는 것은 올바른 방향으로 나아가기 위한 첫걸음일 수도 있다. 그렇지만 이러한 주장은 여전히 핵심을 놓치고 있다. 느낌은 '무엇'에 관한 것이 아니다. 그 구조를 사진으로 찍어 변화를 비교할 수 있는, 단 한순간으로 고정하여 해석할 수 있는 것이 아니다. 느낌은 **무엇이냐**에 관한 것이 아니고 **무엇이 일어나고 있느냐**에 관한 것이며, 정지된 이미지와는 다르다.

느낌은 변화한다. 느낌은 이념적 양극화를 알지 못한 채 변한다. 우리는 매 순간 특정하게, 우리의 감각이 흐르는 신체에 우리의 느낌이 만들어내는 기호를 그리는 것이다.

주

1 Ed Ruscha, in Dana Goodyear, "California Postcard Moving Day," *New Yorker* (April 11, 2011), p. 20.

2 다음에서 인용. William S. Rubin (interviewed by Milton Esterow), "Visits with Picasso at Mougins," *Artnews* 72 (Summer 1973), p. 44.

3 막대그림에 관하여는 다음을 참고. A. R. Penck, "A New Ground for the Underground: Organization of an Individualistic Underground (OIUG)" (1989), reprinted in John Yau,

A. R. Penck (New York: Abrams, 1993), p. 119.

4 A. R. Penck의 전시 관련 인터뷰. *A. R. Penck*, Waddington Galleries, London, 1984, reprinted in Yau, op. cit., p. 118.

5 A. R. Penck의 인터뷰 (1982년 11월 30일). Dorothea Dietrich, ed. and trans., "A Talk with A. R. Penck," *The Print Collector's Newsletter* 14 (July-August 1983), pp. 94-95.

6 다음을 참고. A. R. Penck, *Was ist Standart* (Cologne: Gebrüder König, 1970), Part III, n.p.

7 Franz Kafka, "In the Penal Colony" (written 1914), trans. Willa and Edwin Muir, in Nahum N, Glatzer, ed., *Franz Kafka: The Complete Stories* (New York: Schocken, 1971), pp. 144, 149-150.

8 Georg Baselitz, interview by Donald Kuspit, "Goth to Dance," *Artforum* 33 (Summer 1995), p. 76.

9 다음을 참고. Siegfried Gohr, "The Difficulties of German Painting with its Own Tradition," trans. J. W. Gabriel, in Jack Cowart, ed., *Expressions: New Art from Germany: Georg Baselitz, Jörg Immendorff, Anselm Kiefer, Markus Lüpertz, A. R. Penck* (Munich: Prestel, 1983), p. 27.

10 Kafka, "The Problem of Our Laws" (written 1917-23), in *Franz Kafka: The Complete Stories*, op. cit. p. 437.

11 Kafka, "In the Penal Colony," op. cit., p. 145.

12 Rosalind Krauss, "Sincerely Yours" (1982), *The Originality of the Avant Garde and Other Modernist Myths* (Cambridge, MA: MIT Press, 1985). p. 194.

13 다음을 참고. Walter Benjamin, "Das Kunstwerk im Zeitalter seiner technischen Reproduzierbarkeit" (1936-39), in Rolf Tiedemann and Hermann Schweppenhäuser, eds., *Gesammelte Schriften*, 7 vols. (Frankfurt am Main, 1972-89), vol. 1, pp. 471-508.

14 다음을 참고. Richard Shiff, "Handling Shocks: On the Representation of Experience in Walter Benjamin's Analogies," *Oxford Art Journal* 15: 2 (1992), pp. 88-103; Richard Shiff, "Digitized Analogies," in Hans Ulrich Gumbrecht and Michael Marrinan, eds., *Mapping Benjamin: The Work of Art in the Digital Age* (Stanford: Stanford University

Press, 2003). pp. 63-70.

15 Benjamin Buchloh, "Figures of Authority, Ciphers of Regression: Notes on the Return of Representation in European Painting" (1981, with later postscript), in Brian Wallis, ed., *Art After Modernism: Rethinking Representation* (New York: New Museum of Contemporary Art, 1984), p. 123. 부클로의 1981년 에세이는 벤야민의 초기 에세이 「독일 비애극의 원천Ursprung des deutschen Trauerspiels」만을 참조했지만 부클로는 그의 독자들이 이미 벤야민의 후기 저술들을 잘 알고 있다고 가정할 수 있었다. 매체 혹은 "제작 방식"이 "더는 쓸모없는 구식의 것"일 수 있다는 부클로의 개념에서 벤야민의 영향이 어렴풋이 나타난다.

16 Buchloh, in Wallis, op. cit. pp. 121-124. 젠더의 문제에 관해 부클로는 로라 멀비Laura Mulvey, 1941- , 맥스 코즐로프Max Kozloff, 1933- , 캐럴 덩컨Carol Duncan 등 1970년대 학계의 비평가들 사이에서 자주 인용되던 당대의 권위 있는 이론가들의 주장에 기대었다.

17 다음에서 인용. Paul Gardner, "Odd Man In," *Artnews* 103 (April 2004), p. 105; Richard Tuttle, "Drawing Matters: A Conversation between Richard Tuttle and Catherine de Zegher, April 2004," in *Richard Tuttle: Manifesto (Drawing Papers 51)* (New York: The Drawing Center, 2004), p. 7.

18 재스퍼 존스와 리처드 필드Richard Field의 미출간 인터뷰 녹취(1999년 4월 23일). 또한 다음을 참고. Richard Shiff, ed., "Flicker in the Work: Jasper Johns in Conversation with Richard Shiff," *Master Drawings* 44 (2006), pp. 294, 297.

19 Richard Serra, in "Richard Serra: An Interview by Mark Rosenthal," *Richard Serra: Drawings and Etchings from Iceland* (New York: Matthew Marks Gallery, 1992), n.p.

20 Barnett Newman, "A Conversation: Barnett Newman and Thomas B. Hess" (1966) in John P. O'Neill, ed., *Selected Writings and Interviews* (Berkeley: University of California Press, 1992), p. 282.

21 라일리와 맨골드에 관하여는 다음을 참고. Richard Shiff, "Bridget Riley in Particular," in Lynne Cooke and Karen Kelly, eds., *Robert Lehman Lectures on Contemporary Art 4* (New York: Dia Art Foundation, 2009), pp. 46-47.

22 Kafka, "In the Penal Colony," op. cit., p. 150.

23 Theodor W. Adorno, "Lyric Poetry and Society" (1957), trans. Bruce Mayo, *Telos* 20 (Summer 1974), p. 62.

24 이 문제에 관하여는 다음을 참고. Paul de Man, "Sign and Symbol in Hegel's Aesthetics," *Critical Inquiry* 8 (Summer 1982), pp. 761-775.

05

예술과 테크놀로지
Art and Technology

테크놀로지는 기술과 응용과학을 아우른다. 최근 예술에서 테크놀로지는 생산 도구뿐 아니라 동시대 삶을 규정하는 디지털, 가상 또는 컴퓨터화된 소비 패턴을 가리킨다. 새롭게 부상한 테크놀로지들은 예술의 새로운 형식들을 발생시키는 것은 물론 다게레오타입daguerreotype, 흑백텔레비전, 슬라이드 프로젝터 또는 비디오테이프 리코더 일체형 카메라 포타팩Portapak 같은 옛 형식들에 대한 성찰도 불러왔다. **미셸 쿠오**Michelle Kuo가 「**테스트 사이트-제조**Test Sites: Fabrication」에서 논의했듯 1960년대의 많은 미니멀리즘 작가들이 작품 제작을 보다 효율적으로 통제하기 위해 직접 산업계와 함께 작업했다면, 다각적인 실험을 펼친 E.A.T.Experiments in Art and Technology는 예술가와 엔지니어 간의 협업을 증진했다. 실제로 쿠오가 대략의 윤곽을 제시한 바와 같이 예술가들은 과학적 모델들과 기술적 혁신들을 예술을 위해 변형하고, 이러한 상황 속에서 동시대 예술과 산업적 제조 사이의 상호작용은 계속하여 빠른 속도로 진행되고 있다.

아날로그에서 디지털 사진으로의 변화들도 마찬가지로 중요하다. 이러한 변화 속에서 예술가들은 장비에 대해 재고하는 작품들을 제작했을 뿐 아니라 사진에서 재현의 본성에 의문을 제기하게 됐다. 이와 유사하게 인터넷의 부상은 제작·이미지·사회성·분배에 관한, 따라서 세계화와 접근에 관한 문제들을 직접적으로 다루는 다양한 철학적 글쓰기를 촉발했다. 그러나 **이나 블롬**Ina Blom이 「**테크노스피어에 거주하기-기술적 발명 너머의 예술과 테크놀로지**Inhabiting the Technosphere: Art and Technology Beyond Technical Invention」를 통해 상기시키듯, 동시대 경험을 특징짓는 디지털 정보의 홍수 속에서 매체와 프레임의 역할을 하는 것은 언제나 신체다.

재현 기술, 소셜 미디어 웹사이트, 유튜브 같은 비디오 공유 서비스의 침투력은 예술의 본성과 그 사회적 역할에 대해 의문을 제기하게 했다. 많은 예술가가 기술 장비가 경험을 매개하는 방식을 놓고 씨름하고 있다. 「**개념미술 2.0**Conceptual Art 2.0」에서 **데이비드 조슬릿**David Joselit은 적어도 개념미술 영역에서는 변화가 발생했으며, 인터넷과 유사한 방식으로 정보의 분배를 구상하는 개념미술가들은 마치 데이터 마이너data-miners와 같은 존재가 된다고 주장한다.

테스트 사이트-제조[1]

미셸 쿠오

Michelle Kuo 『아트포럼Artforum』의 편집장. 『옥토버October』, 『아트 불러틴The Art Bulletin』 등에 정기적으로 기고하고 있다. MIT 리스트시각예술센터List Visual Arts Center에서 개최된 〈오토 피네―빛의 발레Otto Piene: Lichtballett〉 전시도록에 에세이를 썼다. 하버드 대학교 미술사 및 건축사 박사학위 지원자로, 학위논문은 'E.A.T.Experiments in Art and Technology' 라는 단체에 관한 것이다.

오늘날 '예술과 테크놀로지'에 대한 논의는 1956년 물리학자 찰스 퍼시 스노Charles Percy Snow, 1905-1980가 제시한 유명하고도 끔찍한 한 쌍인 '두 문화'를 여전히 환기시킨다. 스노는 전후 테크놀로지의 전례 없는 혁신에 대해 이야기하며 진보적이고 인본주의적인 문화와 테크놀로지 사이에 위험한 분리, 나아가 비교 불가능성이 존재함을 보았다.[2] 지식에 대한 이러한 시각과 그 시각이 교육 및 부의 분배에 미치는 영향 사이에 존재하는 간극을 줄이기 위해 각 문화는 다른 문화를 포용해야만 할 것이다. 사실 스노의 진단은 냉전 시대의 논리에 깊이 뿌리박고 있다. 서구는 자신의 문명을 유지하기 위해 소련보다 먼저 이러한 분리를 해결해야만 했다.

비록 전후의 특수한 시기에 태어난 원자력 시대의 유물일지라도 스노의 이분법은 끈질기게 지속되고 있다. 그의 진단은 테크놀로지에 대한 1960년대의 문화 비평에 영향을 미쳤다. 1960년대의 전후 테크놀로지는 대규모 조직의 논리와 분리할 수 없었고, 지휘와 통제의 과학이 지닌 힘에 대한 깊은 비관론이 대두했다. 테크놀로지와 '군산복합체'를 디스토피아적으로 바라보는 비평들은 과학 실험과 진보를 선형적이고 목적론적으로 바라보는 시각에 이의를 제기한 1960년대 과학사와 과학철학의 자극을 받아 등장했다. 토머스 쿤Thomas Kuhn, 1922-1996과 같은 과학사가들뿐 아니라 루이스 멈퍼드Lewis Mumford, 1895-1990에서 헤르베르트 마르쿠제Herbert Marcuse, 1898-1979, 시어도어 로색Theodore Roszak, 1933-2011, 찰스 라이트 밀스C. Wright Mills, 1916-1962, 레이철 카슨Rachel Carson, 1907-1964을 아우르는 문화 비평가, 철

학자, 역사가들이 다양한 도전을 제기했다.[3] 특히 후자들은 테크놀로지를 인류 주체의 자유에 직접적으로 반대되는 지배, 억압, 전쟁 그리고 파괴의 힘으로 제시했다.

그러나 스노의 이분법은 불가침의 대상이 아니었다. 《감시와 처벌Discipline and Punish》을 쓰던 1975년 무렵, 미셸 푸코Michel Foucault, 1926-1984는 문화적 표현이 자본주의 테크노크라시technocracy의 감시 구조와 밀접하게 연관된다고 주장할 수 있었다.[4] 멈퍼드와 다른 이들이 기술적 도구주의technological instrumentality에 반대하며 제시한 능동적 주체는 실제 기술적 도구주의의 결과였다. 문화적 자유가 규율, 그리고 그 직접적 결과인 감시와 더욱 단단히 엮이면서 (억압적인) 테크노크라시와 (자유로운) 인본주의 문화를 분리하려는 생각은 점점 더 신기루처럼 보였다.

테크놀로지와 문화 생산은 좋건 나쁘건 간에 실제 분리될 수 없었다. 푸코는 규율의 효과가 '자유' 자체를 생산하는 데 있다고 주장했는데, 이는 규율의 힘이 구석구석 영향을 끼치고 있음을 가리키는 것이었다. 사실 대부분의 전후 미술, 특히 미니멀리즘, 개념미술, 키네틱 조각 또는 비디오와 같이 새로운 테크놀로지의 측면들을 적용하거나 포괄한 예술들은 이러한 상황을 다루고 있다고 볼 수 있다. 그러나 나는 푸코의 불경한 합병과는 다른 방식으로 예술과 테크놀로지를 융합할 가능성들을 모색한 시도가 수없이 존재했다고 주장하고 싶다.

이러한 가능성들 중 하나는 과학 탐구와 기술 발명의 모델들을 다른 곳에 전용하는 것이었다. 기존의 기술적 혁신을 응용해 다른 무언가를 만들어낼 수 있을까? 그러한 시도는 다름 아닌 모더니즘의 형식주의와 과학 발전의 목적론을 동일하게 피해 갈 것을 약속했다. 어쩌면 그것은 놀랍게도 부정 또는 반대를 기반으로 하는 네오아방가르드의 전략에 대안을 제시할지도 모른다. 역사가들은 네오아방가르드가 아무리 다양하다 해도 전반적으로 도구적 테크노크라시에 대해 (미약하거나 모호할지라도) 방어적 태도를 취한다고 평가했다. 은연중에 두 문화를 분리하는 논리를 받아들여 예술을 다시 한 번 테크놀로지에 대항시킨다는 것이다. 그러나 이러한 적대적 입장들은 필자가 이 글에서 논의하려는 특정 작품들과 경험들을 설명할 수 없다.

실제로 우리 자신의 작품들을 만들어내는 이 역사적 순간에 예술과 테크놀로지가 예기치 못하게 조우하는 곳은 바로 '생산'의 장이다. 1967년 로버트 모리스

Robert Morris, 1931- 는 다음과 같은 글을 남겼다. "에너지 통제와 정보처리는 핵심적인 문화 과제가 된다."[5] 그는 생산자동화가 당대 '선진 산업의 형식'을 넘어, 제작과 테스트에 관한 새로운 가능성의 지평을 열 것이라고 보았을 것이다. 그리고 이러한 제조와 생산의 잠재적 방법들은 현재 어디서나 흔히 볼 수 있게 된 방법들로 예술과 테크놀로지를 병합하면서 1960년대와 1970년대 예술 전반에 저류로 흘렀을 것이다.

* * *

이것은 정확하게 내가 몇 년 전 캘리포니아의 샌퍼낸도에 있는 예술품 제조·엔지니어링 업체 칼슨사Carson & Co.를 방문했을 때 어렴풋이 보았던 미래다. 시력보호 경고를 제외하고는 아무런 표시가 없는 통로를 들여다보니 마치 거울을 통해 보는 것 같았다. 점프슈트를 입은 작업자들이 스탠리 큐브릭Stanley Kubrik의 영화에 나올 법한 무지갯빛 좌대 위를 맴돌고 있었다. 왼쪽에는 매머드처럼 거대한 어린이 공작용 점토 더미의 모델이 나타났고, 앞으로는 투습방수지와 폼이 복잡하게 달린 강철 구조물들이 촉수처럼 무리를 형성하고 있었다. 그리고 이것은 단지 거대한 공간의 전경으로, 길 건너편에는 약 3,700제곱미터 규모의 펩시콜라병 제조 공장이 유령의 집처럼 애처로이 자리 잡고 있었다. 최근 문을 닫기까지, 칼슨사는 전후 예술에서 산업 제조의 전통을 확장했으며 심지어 상상할 수 없는 영역으로까지 폭발시켰다. 칼슨사의 사업, 그리고 곳곳에서 유사한 서비스들을 이용하고 있는 다수 예술가의 존재는 제작이 하나의 행동 영역이 됐고 그 안에서 서비스, 미디어, 테크놀로지, 관계들이 개입intervention을 위한 공정한 게임을 벌이고 있음을 시사한다.

칼슨사는 존경할 만한 동시에 난해했다. 틀림없이 많은 이들은 내가 본 번쩍번쩍 윤이 나는 좌대를 도쿠멘타 12에서 설치될 존 매크래컨John McCracken, 1934-2011의 작품으로, 약 3미터 높이의 공작용 점토 더미는 폴리에틸렌으로 제작될 제프 쿤스의 「축하Celebration」 연작 중 하나의 준비물로 인식할지도 모른다. 그러나 이 새 장과도 같은 강철 구조가 편백나무를 속이 텅 비도록 손으로 공들여 조각한 찰스 레이Charles Ray, 1953- 의 「편백나무Hinoki」2007를 태평양 너머로 운송하기 위한 정교

한 포장 장치라는 사실을 아는 이는 거의 없을 것이다. 만약 내가 그 공간을 계속 들여다보았다면 수직으로 통합된 기계와 인력, 재료들의 네트워크를 발견했을지도 모른다. 이 네트워크는 엘스워스 켈리Ellsworth Kelly, 1923- 의 때 묻지 않은 순수한 표면들을 제작하는 것에서부터 더그 에이킨Doug Aitken, 1967- 의 키네틱 거울을 발전시키고, 클래스 올덴버그Claes Oldenburg, 1929- 와 코셰 판 브뤼헌Coosje van Bruggen, 1942-2009의 팝아트 작품들을 제작·운반·설치하는 데까지 중요한 역할을 담당했다.

그러나 내가 들어가야 하는 입구는 다른 곳이었다. 안을 몰래 엿보자마자 누군가 나를 다른 문으로 인도했고, 그 안으로 들어가니 브로이어Breuer 의자와 평면 스크린 매킨토시 컴퓨터가 줄지어 놓인 사무실이 나타났다. 칼슨사는 예술가들과 '산업' 사이의 전달자 역할을 하며 주조 공장들뿐 아니라 컴퓨터 보조 제조CAM와 로보틱스 분야의 하청업체들까지 다양하게 거느리고 서비스를 제공했다. 1971년부터 2010년까지 이러한 혼성적 존재를 통해 사업을 전개한 칼슨사에서는 85명의 내부 직원이 페인팅과 샌딩은 물론 프로젝트 관리와 디지털 디자인 작업을 수행했다.

칼슨사와 예술가들의 관계를 로댕Auguste Rodin, 1840-1917과 루디에Georges Rudier 주조 공장 사이의 관계가 하이테크 버전으로 업그레이드된 것이라 여기는 것은 실수일 것이다. 칼슨사의 서비스를 완벽하게 분리된 아웃소싱으로 생각하는 것도 정확하지 않을 것이다. 칼슨 같은 회사는 전통적인 작업실의 권위와 개념주의의 전복적 행위 모두를 포스트포디즘post-Fordism의 실용주의 안에 통합했기 때문이다. 칼슨사는 작업을 위해 예술가들과 긴밀히 협업했겠지만 선별된 하청업자들에게도 업무를 분배했다. 샌드캐스팅과 같이 이미 정해진 기술을 단순히 적용하는 일들 말이다. 대신 칼슨사의 직원들은 새로운 공학이나 조직과 관련된 문제들을 특허가치가 있는 기술은 물론 이미 구식이 됐거나 폐기되어버린 기술 모두를 이용해 해결했을 것이다. 바로 이러한 점 때문에 새로운 테크놀로지에 열광하던 전후 조각계의 예술가들이 칼슨사로 몰려들었다. 1966년 댄 플래빈Dan Flavin, 1933-1996은 이러한 열광을 "유리섬유 또는 양극처리된 알루미늄 또는 네온 빛 또는 뉴욕 커넬 스트리트의 최신 불꽃 효과에 피어나는 향기로운 로맨스"라며 다소 심술궂게 평했다.[6] 사실 이 1960년대의 풍조는 그다지 간단하지 않았고, 그 안에 잠복해 있던 긴장감은 계속해서 표면화하고 있다. 분명 플래빈과 모리스를 사로잡았던 모순들로

183

가득 찬 산업적 제조는 비구성, 원저자성authorship, 소외된 노동 또는 행정에 관한 문제들에 쉽게 답을 주지 않았다. 제조는 결코 쉬운 조립식 공정이 아니었다.

도널드 저드Donald Judd, 1928-1994가 번스타인 형제Bernstein Brothers의 상자들을 맹목적으로 주문했다는 유명한 (거짓)일화처럼 예술가들이 적당한 거리를 두고 산업적 제조 방식을 이용했다는 신화적인 이야기들과는 달리, 개념과 실현의 분리는 거의 이뤄지지 않았다. 사고와 제작 사이의 시차는 언제나 결정적인 방해 요인으로 작용했다. 그러한 지연이 더욱 탄력적이고 복잡해지며 오늘날 산업적 제조는 거의 식별 불가능해졌다. 후기산업주의의 어두컴컴함 속에서 현재 어떤 하나의 기준이 가공되지 않은 날것과 맞춤된 것, 연속적인 대량생산물과 매우 제한적이고 흔히 말도 안 되게 비싼 유일무이한 예술작품 모두를 아우르고 있다. 그것은 예술에 덧씌워진 기술로, 우리 시대의 곳곳에서 이른바 두 문화의 진부함을 드러내고 있다.

오늘날 예술가들은 칼슨사나 런던에 있는 제조·디자인 회사 마이크 스미스 스튜디오Mike Smith Studio 같은 회사를 이용하거나 자신만의 제조 연구시설들로 무장하고 있다. 제프 쿤스, 무라카미 다카시村上隆, 1962- , 올라푸르 엘리아손Olafur Eliasson, 1967- , 장후안張洹, 1965- 등이 그 예다. 또한 베들레헴 철강Bethlehem Steel을 비롯하여 현재는 독일 회사 피칸Pickan과 긴밀한 관계를 유지해온 리처드 세라Richard Serra, 1939- 의 예에서 보듯 산업계와 오랜 관계를 발전시켜오고 있다. 우르스 피셔Urs Fischer, 1973- 나 아요라 & 칼사디야Allora & Calzadilla 듀오 같은 예술가들은 다양한 목적에 특화된 제조업체 목록을 댈 수도 있을 것이다. 예술가들은 세계적인 대형 디자인·건축 회사인 에이럽Arup에 가거나, 상하이 외곽의 주조 공장 또는 뉴욕 북부의 폴릭 탤릭스Polich Tallix와 같이 더욱 오래된 지역으로 갈 수도 있다. 그리고 폭발적으로 성장하고 있는 저비용 대량생산에 참여하거나 딜러들과 컬렉터들에 의해 촉진된 세계화한 아웃소싱을 이용할 수도 있을 것이다.[7] 오늘날 산업적 제조의 함의와 그러한 제조 방식이 지속되고 있는 상황을 온전히 이해하려면 현 상황의 복잡성과 확산에 대한 정밀한 검토가 필요하다.

* * *

지난 수십 년간 산업적 제조에서 예술가와 회사들은 서로 동등하게 주고받아

왔다. 프레스와 분쇄기를 갖춘 공장을 세팅하는 것은 숙련된 기술이 필요 없이 완벽하게 단순한 일도 아니었을뿐더러 기능주의적인 처리가 필요하거나 거침없는 남자다움이 필요한 일도 아니었다. 산업적 제조는 흔히 고도의 치고받기 식 협상을 필요로 했다. 예술가들과의 협업에 동의한 기업들 가운데 다수는 금속을 주문제작하는 회사였다. 그 가운데 가장 유명한 예는 맨해튼에 있는 전설적인 가족 기업 트라이텔-그라츠사Treitel-Gratz Co., Inc.다. 현재는 그라츠산업Gratz Industries이라는 이름으로 1968년부터 롱아일랜드 시에서 사업을 계속하고 있으며 예술가들과의 긴밀한 협업에 긍지를 갖고 있다. 협업하는 예술가와 기업들은 양측 모두 상대방으로부터 자신의 입장을 방어해야 했다.

빌 그라츠Bill Gratz는 아버지 프랭크 그라츠Frank Gratz가 솔로몬 R. 구겐하임미술관 카페테리아에 놓을 의자 디자인을 두고 프랭크 로이드 라이트Frank Lloyd Wright, 1867-1959와 사이가 벌어졌던 1989년의 일화를 회상하며 "때로는 안 될 때가 있다"고 말했다. 라이트는 두 개의 원뿔을 수직으로 차례차례 세울 것을 고집했고, 이에 대해 프랭크 그라츠는 "당신이 원하는 형태로는 튼튼히 만들 방법이 없소"라고 했다. 빌 그라츠는 다음과 같이 회상했다. "그러나 [라이트는] 자신이 신이라고 생각했다. 그와는 어떤 것도 논의할 수 없었다."[8]

도널드 저드, 바넷 뉴먼Barnett Newman, 1905-1970, 솔 르윗Sol LeWitt, 1928-2007과 같은 작가들이 트라이텔-그라츠사와 함께 일하게 됐을 때, 그들은 테일러주의의 조립라인이 아니라 고급 산업디자인을 논하는 대화에 참여하게 됐음을 깨달았다. 1929년에 MIT 출신의 엔지니어가 수완 좋은 영업사원과 함께 설립한 트라이텔-그라츠사는 성공적인 모더니즘 작품 제작소로 진화했다. 1948년 트라이텔-그라츠사는 우아한 곡선이 들어간 의자를 일주일에 다섯 개씩 만들어내면서, 미스 반 데어 로에Mies van der Rohe, 1886-1969의 바르셀로나 가구의 미국 내 첫 번째 제조사가 됐다. 트라이텔-그라츠사와 일하는 모든 예술가는 대량생산 기술과 합성물질의 특성으로 인한 제약들과 씨름해야만 했다. 그러나 그들은 재료들을 선택적으로 도태시키거나 심지어 자신들의 작품을 제작하는 방법을 변경할 수도 있었기에 이러한 산업의 조건들에 지배당하지 않았다. 뉴먼이 프레스 브레이크와 용접 토치 그리고 반복과 제스처의 특성들을 탐구했다면, 저드는 장인적인 것과 기계화된 것을 융

합하는 그만의 특별한 방법으로 상업적인 채도와 야금술metallurgy의 순열을 깊이 파고들었다.[9]

심지어 르윗은 트라이텔-그라츠사에 편지나 전화로 종종 지시를 내리고 상세한 드로잉과 모형들을 건네주었다. 이는 숙련된 목수들과 '공장'을 이용하던 그의 초기 작업들도 오점 하나 없이 점진적으로 관념화하는 과정이었다기보다는 이처럼 장황한 설명을 곁들인 공정이었을 것임을 시사한다.[10] 반짝반짝 윤나는 기계화된 생산물을 얻는다는 것은 역설적으로 표준화된 공정들을 주문에 따라 맞추는 것을 의미했다.

트라이텔-그라츠 또는 당시 브루클린에 있던 밀고 인더스트리얼Milgo Industrial의 작업 현장을 가로지른 활동들의 놀라운 다양성은 산업적 제조 영역에서 예술실천은 대량생산 체제의 특성에 따라 결정되기는커녕 이상한 자유를 누렸음을 보여준다. 미니멀리즘과 그와 동시대 미술들이 예술 전체를 삼켜버리는 자본주의 디자인을 상상했다면, 이 시대의 예술가들은 이전처럼 쉽사리 삼켜지지는 않는다고 생각할 수 있지 않을까? 이들이 산업 관례들을 변형시키고 있고, 대안적인 목적을 위해 침대의자나 커튼월의 예와 같이 산업디자인의 수단과 형태 모두를 동원하고 있다고 생각할 수 있지 않을까? 산업적 제조의 공간은 실험을 위한 결정적 요소로, 그 구조는 단지 복제되거나 확인되거나 밝혀질 뿐 아니라 적극적으로 테스트된다.

함께 선택하는 것은 협력을 의미했다. 보통 대량생산에 사용되는 전략을 전용하기 위해서는 학제 간 그리고 사람들 간의 협력이 필요했다. 산업 기술의 적용은 이미 왜곡된 예술 에이전시의 한계를 제어하며 명백히 협력적인 예술실천의 길을 열었다. 예컨대 코네티컷 주에 있는 주조 공장 리핀콧Lippincott은 1960년대 말 플라스틱, 유리섬유, 세라믹 등의 제조 시설을 보유하기 시작해 예측하지 못한 운송과 설치상의 변동에 선제적으로 대응하는 디자인으로 특화하기 시작했다. 1970년 리핀콧사는 코네티컷 주 노스헤이븐에 있는 약 1,800제곱미터의 작업장으로 본사를 이전해 거대한 조각들을 전시할 수 있는 장소를 마련했다. 리핀콧사는 "개념화 단계에서부터 최종 설치 시까지 가능한 한 원만하게 작품들을 다루는 풀 패키지 서비스"를 제공한다고 선언하며 심지어 의뢰자가 의뢰하지도 않은 일을 해놓고 청구하기도 했다.[11] 리핀콧사는 "우리는 때로 제작 과정에서 큰 변화를 만들어내며 예

술가와 협력하고 예술가의 사고에 상당한 기여를 한다"고 말하면서도 자신들이 예술가 의견에 전적으로 따른다는 모순적인 주장을 펼쳤다. 리핀콧사의 현장 감독 로버트 기자Robert Giza는 다음과 같이 말했다. "우리는 그들의 손과 같고 맹도견과 같다."[12] 이곳에서 개별적인 혁신과 집단 생산은 어지러이 하나로 뒤섞였다.

물론 조각과 판화는 공방에서 수행되던 연속 생산의 기본 엔진들이었고 구식 아틀리에와 주조 공장, 심지어 재빨리 퇴화해버린 워홀의 팩토리에서 꺼져가던 불은 새로운 연료를 공급받았지만 새로운 산업적 연구 및 정보관리 모델의 등장과 함께 연소되어 날아가 버렸다. 아마도 이러한 불꽃이 가장 강하게 일어난 곳은 제미니 G.E.L.Gemini G.E.L.이었을 것이다. 1966년 판화제작 스튜디오로 시작한 제미니는 1968년 올덴버그가 〈프로파일 에어플로Profile Airflow〉 프로젝트를 들고 로스앤젤레스의 회사를 찾아오면서 3차원 복제로까지 영역을 확대했다. 〈프로파일 에어플로〉는 1934년에서 1937년까지 제작된 크라이슬러사의 에어플로 자동차에 대한 작가의 연작 중 가장 최신의 설치물로, 에어플로는 최초로 대량생산된 공기역학적 자동차 모델이었다. 올덴버그는 반투명의 부조로 차의 윤곽을 본떠 이를 석판화 위에 중첩시킴으로써 에어플로의 이중적 성격인 유동성과 엄격함을 표현하려 했다.

그러나 올덴버그가 바라는 크기에 적합한 유연성을 얻기 위해서는 진공성형과 새로운 폴리우레탄 가공법을 1년 동안 집중적으로 연구해야 했다. 이 프로젝트를 위해 엔지니어, 판화제작자, 작가 그리고 외부 하청업자들로 구성된 탐험적인 팀이 꾸려졌다. 그리고 정교한 플라스틱 결과물을 만들기 위해 마무리에 집착하는 경향인 이른바 '피니시 페티시Finish Fetish'가 팀에 도입됐다. 마무리에 대한 집착은 캘리포니아 패러마운트에 있는 플래닛 플라스틱Planet Plastics에서 크레이그 코프먼Craig Kauffman, 1932- 이 행한 선구적인 작업이나 선구적인 작품 제조자 잭 브로건Jack Brogan을 생각해보면 된다.

이러한 경향은 칼슨사에서 시작됐다고 주장할 수도 있을 것이다. 후일 자신의 이름을 따 칼슨사를 설립하게 될 피터 칼슨Peter Carlson은 대학 재학 중 제미니사에 합류하여 〈프로파일 에어플로〉 프로젝트를 보조했다. 전기공학과 스튜디오 아트를 모두 배운 칼슨은 발견의 흥분 넘치는 순간과 주형과 진공성형을 시도하던 위험한 순간들을 이렇게 회상한다. "진공실 꼭대기에 플렉시글라스로 만들어진 돔이 있

었는데, 주형을 시작하기 전에 합성수지에 남아 있는 가스를 제거하기 위한 방이었다. 어느 날 돔이 갑자기 폭발하여 플렉시글라스의 파편들이 진공실 벽에 박혀 구멍을 만들었다. 만일 그 안에 사람이 있었다면 죽을 수도 있었다."[13] 더욱이 당시 사용한 폴리우레탄 합성수지는 자외선에 노출됐을 때 불안정해지는 것으로 밝혀 졌다. 첫 에디션이 완성됐을 때, 작품의 빛나는 아쿠아 톤은 어두운 올리브 톤으로 바뀌었고, 전형적인 디트로이트 방식에 따라 작품들은 '리콜'됐다. 이 조립라인에서 발생한 문제로 인해 프로젝트의 흐름 역시 발전이 저지된 상품 개발과 비슷해지기 시작했다.

연구와 디자인의 목적을 변경하는 일은 뒤이은 제조 작업들에 아이디어를 제공하는 원천이 됐다. 칼슨 스스로는 로스앤젤레스 카운티 미술관에서 열린 〈예술과 테크놀로지Art & Technology〉전과 올덴버그의 키네틱 작품 「거대한 얼음 가방-스케일 AGiant Ice Bag—Scale A」1970가 자신의 작업을 형성하는 데 핵심적인 계기를 제공했다고 이야기한다. 제미니사는 애니메이션 제작사인 크로프트 엔터프라이즈Krofft Enterprises와 함께 「거대한 얼음 가방-스케일 A」의 제작을 감독했다. 크로프트사는 1969년에 제작한 사이키델릭한 아동용 텔레비전 프로그램 〈H. R. 퍼픈스터프H. R. Pufnstuf〉로 잘 알려져 있다. 제미니사와 크로프트사는 영화제작 시스템에 작품 제작을 맞추고, 수압에 의해 얼음 가방을 드라마틱하게 회전시키는 복잡한 사이버네틱 구동 장치의 제작을 감독하며 할리우드의 로봇인형 특수효과animatronics에 대한 쑥쓸한 복제물을 제공했다. 이 프로젝트는 산업계의 상황이나 생산성을 향상하는 데에는 관심이 없었다. 대신 산업계에서 쓰고 남은 테크놀로지들을 재사용하는 것을 목표로 했다. 로버트 라우셴버그Robert Rauschenberg, 1925-2008와 빌리 클뤼버Billy Klüver, 1927-2004가 작가와 엔지니어 사이의 협업을 촉진하기 위해 설립한 동시대 그룹 E.A.T.Experiments in Art and Technology의 선구적인 작업에서 가장 직접적인 후계자는 아마도 엔지니어들의 '여가'를 활용해 멋지게 제작된 「거대한 얼음 가방」일 것이다.

제조는 이제 집단 또는 자가생식을 이상적으로 꿈꾸는 것이 아니라 연구와 개발이라는 미명 아래 양자를 평등화하는 것이 되었다. 1971년 칼슨이 사업을 시작하며 제미니사와 결별했을 때, 생산은 점차 독립적인 생산자 네트워크 내에서 분배됐다(제미니사의 몇몇 직원도 칼슨처럼 개인 사업을 시작했다. 예를 들어 론 맥

퍼슨Ron McPherson은 1977년 라 팔로마La Paloma라는 제조 회사를 창업했다). 후기산업주의의 싱크탱크와 엔지니어링 랩은 협업의 단서를 제공했다. 칼슨사는 우주항공, 자동차, 방위 산업, 건축, 엔터테인먼트 산업들과 긴밀한 관계를 형성하며 직원한 명의 하청업체에서 85명의 직원을 거느린 기업으로 성장했다. 칼슨사는 쿤스의 유명한 완벽주의를 보여주는 작품으로 사실상 터무니없게 고안된 「풍선 개Ballon Dog」1994-2000의 거울처럼 반짝이는 스테인리스스틸 표면에 투명 아크릴 우레탄을 도포하는 기법들을 개발했다. 그럼으로써 장인적인 공예, 공장 모델에 의한 생산, 조직적인 서비스 그리고 이러한 이질적인 요소들을 한데 묶는 정보과학informatics의 융합이 점차 확산되고 있음을 보여주었다.

사실, 2010년 칼슨사의 폐업은 제조업체들의 부흥과 막대한 자본을 필요로 하는 상황에 거의 완벽에 가까운 종지부를 찍었다. 칼슨사가 문을 닫은 이유를 정확히 알 순 없지만, 분명 경제 위기의 여파로 쿤스를 비롯한 작가들이 대규모 작업을 위한 자금을 조달하는 데 영향을 받았기 때문일 것이다. 보다 넓은 범위에서 칼슨사의 폐업은 작가들이 에이럽Arup과 같이 보다 확장된 제조·건축 회사로 이동하거나 특화된 회사, 틈새시장, 내부적인 해결책 등을 이용하고 있는 현 상황을 반영한다고 볼 수 있다. 점점 더 많은 작가가 중국에서 작품을 제작하고 있다. 예를 들어 우르스 피셔는 2006년부터 2008년까지 일련의 대형 알루미늄 조각 작품을 스위스에서 디자인한 후 상하이 외곽에 있는 불교 기념물로 특화된 주조 공장에서 제작했다. 이는 서비스 네트워크와 제작 사이의 교차점이 전보다 더욱 광범위하고 혼성적이며 다양해졌음을 보여주는 한 예일 뿐이다.

그러한 혼합은 아마도 역설적이거나 심지어 쇠퇴하는 듯 보일지 모른다. 그러나 생산 네트워크들의 목적과 경로를 변경하는 것은 제품 디자인과 연속적인 개체 사이, (막다른 길과 시작으로서의) 원형prototype과 대량제작 사이의 간격에서 가장 강력하게 작동한다. 따라서 원형은 특화와 표준화 사이 교차를 나타낸다. 이러한 상황의 전형적인 예는 칼슨사가 조사이어 매클헤니Josiah McElheny, 1966- 와 함께 작업한 「마지막 흩어진 표면The Last Scattering Surface」2006으로, 이 작품에서는 컴퓨터 수치 제어CNC 밀링 오퍼레이터와 매클헤니의 주문으로 제작한 임시 도구의 관계가 활성화됐다. 이러한 전략들은 마이크 스미스 스튜디오에서도 동일하게 적

용되고 있다. 이 스튜디오는 세리스 윈 에번스Cerith Wyn Evans, 1958- , 레이철 화이트리드Rachel Whiteread, 1963- , 마크 월링거Mark Wallinger, 1959- , 모나 하툼Mona Hatoum, 1952- , 대런 아먼드Darren Almond, 1971- 와의 작업에서 역엔지니어링, 신속한 원형 제작, 캐스팅, 3D 스캐닝 등을 이용해 작가들과 무수히 많은 첨단 기술 사이를 중개하고 있다.

각 사례에서 살펴본 회사들의 작업은 실제 생산에 가까운 근사치로, 필연적으로 BMW나 보잉과 같은 산업에서의 생산가치들에 대한 임시 버전일 수밖에 없다. 아이러니하게도 오늘날 고도의 정확성과 대량생산은 밀접하게 연관되어 있기 때문이다. 칼슨사의 경영진 중 한 명인 에드 수먼Ed Suman은 더 나아가 다음과 같이 이야기한다. "작가들은 흔히 이전에는 대량생산을 통해서만 가능했을 품질을 원하지만, 본래 대량생산으로 완성도 높게 제작되어야 하는 제품의 원형을 생산하려면 매우 높은 비용이 필요할 수도 있다. 이러한 것을 요구받을 때 우리는 가능한 한 그 방향으로 원형을 만들려고 노력한다."14

그러한 시나리오는 절대적으로 어떠한 표준도 없는 순간을 예고한다. 이때 모든 것은 주문을 받아 제시간에 만들어져야 하지만, 이는 그 실현이 끊임없이 저지된 후기산업주의의 꿈일 뿐이다.

칼슨 현상을 단순히 생산 자체를 맹목적으로 물신화하는 것이라 이해할 수도 있다. 그러나 칼슨사와 그의 갑작스러운 폐업은 이른바 후기산업주의 생산에 관한 중요한 진실을 분명히 드러낸다. 즉, 산업의 법칙은 연속 생산과 개별 소비의 법칙을 넘어섰고, 이제 디지털을 이용한 무한정 맞춤 제작이 가능해질 것이라는 과도한 환상을 품고 있다는 것이다. 제조는 일상의 형식과 경험들에서 모든 것이 특화되고 사치스러운 재료로 제작되길 바라는 우리의 자본주의 후기의 희망을 투사한다. 바로 이 때문에 제조는 매력적으로 보이지만 실패하는지도 모른다. 작가들은 동시대적인 생산과 디자인의 가능성들을 발굴하고 그러한 것들을 적용하는 것이 예측 불가능함을 탐구해왔다. 이 탄력적인 영역에서 대규모 지출을 요하는 프로젝트와 편리한 아웃소싱은 동시에 일어나고 있으며, 이와 동일한 전망이 예술 및 테크놀로지의 방향 전환과 허점들 속에 존재하고 있다.

실제로 삶의 모든 측면에서 완전한 기술적 특화가 이뤄지리라 가정하는 것은

190

인간이 만들어놓은 시스템들 속에 일종의 인본주의적 신념을 놓는 것이다. 즉 예술과 테크놀로지에 대한 고정관념을 시대에 뒤처진 것으로 만들어버릴 수 있는 예기치 못한 위험, 분열, 사건들을 이해하는 데 실패한 기술결정론의 또 다른 유형을 상정하는 것이다. 미학적 노력과 테크노크라시의 혁신이 서로 보조를 맞추게 된다면, 이러한 결합은 예측 불가능한 부작용들을 끊임없이 만들어낸다. 이러한 예측하지 못한 결과들은 위기를 촉발하고 거품을 터뜨리며 시스템을 붕괴시키지만, 그와 더불어 대안적인 가능성들 또한 불러온다.

주

1 이 글의 일부는 다음에 실려 있다. Michelle Kuo, "Industrial Revolution," *Artforum* XLVI: 2 (October 2007), pp. 306-315. ⓒ Artforum, October, 2007, "Industrial Revolution: The History of Fabrication," by Michelle Kuo.

2 C. P. Snow, "The Two Cultures and the Scientific Revolution," *The New Statesman* (1956).

3 이 비평들에 대한 요약은 다음의 논문을 참조. Everett Mendelsohn, "The Politics of Pessimism: Science and Technology circa 1968," in Yaron Ezrahi, Everett Mendelsohn, and Howard Segal, eds., *Technology, Pessimism, and Postmodernism* (Dordrecht: Kluwer Academic, 1995), pp. 151-173.

4 Michel Foucault, "Society Must Be Defended": Lectures at the Collège de France, 1975-76, eds. Mauro Bertani and Alessandro Fontana, trans. David Macey (New York: Picador, 2003), p. 36; Michel Foucault, *Discipline and Punish: The Birth of the Prison* (1975), tran. Alan Sheridan (New York: Pantheon, 1977).

5 Robert Morris, "Notes on Sculpture Part III: Notes and Nonsequiturs," *Artforum* 5: 10 (Summer 1967), pp. 24-29.

6 Dan Flavin, "Some Remarks … Excerpts from a Spleenish Journal," *Artforum* 5: 4 (December 1966), p. 27.

7 이러한 반항적인 '탈스튜디오' 조건들의 역사에 주목하는 것은 전혀 새로운 경향이 아니다. 캐럴라인 존스Caroline A. Jones, 벤저민 부클로Benjamin H. D. Buchloh, 패멀라 리 Pamela M. Lee, 제임스 마이어James Meyer, 헬렌 몰즈워스Helen Molesworth 등의 비평적 연구 가 그 예다.

8 다음에서 인용. Alfredo Lubrano, "The Men of Iron Behind Great Artists," *New York Daily News* (December 10, 1989), p. 12.

9 Nan Rosenthal, "The Sculpture of Barnett Newman," in Melissa Ho, ed., *Reconsidering Barnett Newman* (Philadelphia: Philadelphia Museum of Art, 2005), pp. 115-131.

10 LeWitt documents, Gratz archives, New York.

11 다음에서 인용. Hugh Marlais Davies, "Interview with Donald Lippincott," *Artist and Fabricator*, exh. cat. (Amherst, MA: Fine Arts Center Gallery, University of Massachusetts, 1975), p. 38.

12 도널드 리핀콧의 인터뷰 인용. Donald Lippincott, "Interview with Donald Lippincott," p. 39; 로버트 기자Robert Giza의 말은 다음에서 인용. Leslie Maitland, "Factory Brings Sculptors' Massive Dreams to Fruition," *New York Times* (November 24, 1976), p. 55.

13 Peter Carlson, 필자와의 대화(2007년 5월 14일).

14 Ed Suman, 필자와의 대화(2007년 5월 14일).

테크노스피어에 거주하기-
기술적 발명 너머의 예술과 테크놀로지

이나블롬

Ina Blom　오슬로 대학교 철학, 고전, 예술 및 사상사 연구소의 모더니 즘 · 아방가르드 미술 및 동시대 미술, 미디어 미학 교수. 저서로 《양식 의 현장에서-예술, 사회성, 미디어 문화On the Style Site: Art, Sociality, and Media Culture》2007가 있다.

"디지털화 속에서 미디어의 융합은 실제 정보의 고안자로서 신체의 중요성을 증가시킨 다. 미디어가 물질적 특성을 잃어버림으로써 이미지 창조에서 신체는 선택적 프로세서 로서 더욱 중요한 기능을 하게 된다."[1]

'정보 고안자a framer of information로서 신체', 마크 핸슨Mark Hansen, 1964- 의《뉴미디어 의 새로운 철학New Philosophy of New Media》2004 도입부에서 처음 제시된 이 개념은 1989년 이후 예술이 작품을 생산하고 테크놀로지와 관계를 맺는 일반적인 조건을 소개하는 데에도 적용할 수 있다. 이 개념은 단지 미디어 기술과 미디어 실천에 대 한 우리의 이해가 변화했을 뿐 아니라 예술실천 내에서도 변화가 발생했음을 알 려준다. 여기서 뉴미디어와 정보 기술은 그 자체로 사고와 연구, 상상의 대상들이 다. 이때 미술사의 임무는 이러한 변화를 배경으로 출현해 새로이 두각을 나타내 고 있는 매개적 신체mediatic body를 이해하고자 노력하고, 이러한 신체가 미학 이론 에서 가지는 함의뿐 아니라 예술실천에서 다양한 모습으로 표현되는 양상을 발견 하는 것이다. 특히 매개적 신체가 한편으로는 기술적 미디어 및 미디어 생산의 영 역, 다른 한편으로는 예술적 매개체라는 개념과 맺는 이중 관계를 개념화할 필요 가 있다.

　이러한 변화를 계기로 예술, 테크놀로지, 미디어 사이의 관계에 대한 몇 가지 영향력 있는 개념들에 의문을 제기해볼 수 있을 것이다. 첫째, 정보 고안자로서의

193

신체라는 개념은 1990년대의 문화적 변화를 설명하고자 한 몇 가지 영향력 있는 이론에 도전을 제기하고 있다. 인터넷이 전 세계적으로 보편화되고 디지털 프로세싱이 과거에는 서로 분리됐던 모든 미디어와 표현 기술의 공동 플랫폼으로 부상함에 따른 일이다. 뉴미디어 영역에서 예술의 소외는 앞서 언급한 이론들 중 하나였다. 프리드리히 키틀러Friedrich Kittler, 1943-2011가 주장했듯, 디지털 미디어는 초기 컴퓨터 시대의 모든 세기말적 열정과 함께 미학을 방기했다. 영화나 오디오테이프에서의 의식의 흐름과는 달리, 정보처리를 뒷받침하는 알고리듬들은 인간의 지각 체계와 직접적인 관련이 전혀 없는 수준에서 작동한다. 인간은 감각기관에 기초한 어떠한 예술 개념도 구식으로 만드는 비인간적인 영역을 창조한 것이다. 이러한 상황 변화는 자본주의 초강대국들이 전쟁, 감시, 피상적 오락이나 시각적 '세뇌' 등을 통해 행사하는 통제 너머, 인간의 실존과의 실질적인 관계를 정보화 시대의 테크놀로지가 단절시킨 방식과 관계가 있다.[2] 혹자는 포스트휴먼 테크놀로지에 대한 키틀러의 암울한 묘사에 반대하며, 정보는 앞으로도 계속 인간의 신체에 의해 처리되어야 할 것이라 주장할 수도 있을 것이다. 설령 작업을 세분하여 정밀하게 처리하는 디지털 프로세싱과 인간의 지각 체계 간의 상호작용이 그러한 신체들과 이들을 둘러싼 환경의 특징 및 역량들을 새롭게 이해할 방안을 제시할지라도 말이다. 미학은 죽지 않았고 부적합하지도 않지만, 뉴미디어 시대의 예술실천을 이해하는 데 도움을 줄 새로운 이론이 필요하다.

* * *

둘째, 정보 고안자로서의 신체 개념은 동시대 예술작품의 형식적 특징들에 관한 영향력 있는 추론에 도전을 제기한다. 「북해 항해: 포스트미디엄 조건의 시대에서 예술A Voyage on the North Sea: Art in the Age of the Post-Medium Condition」1999에서 로잘린드 크라우스Rosalind Krauss, 1941-는 대다수 예술작품과 예술실천이 특정 미디어와의 비판적 연결고리를 잃은 상황을 설명한다. 크라우스에 따르면 동시대 예술은 단순히 다중매개적multi-medial이거나 상호연계 매개적inter-medial이 아니라, 확실히 탈매개적post-medial이라고 한다. 예술에서 탈매개성은 경제적 교환의 촉진이 우선시되

는 미디어 산업에 무비판적으로 미학적 적응을 한 결과다. 이는 모더니즘 회화, 조 각, 사진 또는 영화를 특징짓는 특정 예술 매체의 틀을 가지고 비판적으로 물질적 으로 고군분투하던 것과 극명한 대조를 이룬다. 크라우스의 글에서 이러한 매체 특정성과의 관계는 보다 전통적이고 형식주의적인 '자기참조self-reference'가 아닌 '재 귀recursion' 개념을 통해 서술된다. 재귀란 무한한 수의 연산이 유한한 프로그램으 로 설명될 수 있고, 따라서 발명이나 차이와 같은 결정적 순간이 동일한 존재의 한 계 내에서 생산될 수 있다는 원리를 의미한다. 자기참조라는 개념이 세상에는 오 로지 자기 자신만 존재한다는 유아론唯我論으로 잘못 이해되기 쉬운 반면, 재귀 개 념은 예술 매개체의 특성에 대한 성찰적 관심이 이러한 매개체를 자가동일하게 재 생산하지 않으며 특정한 사례마다 각각 다른 모습으로 실체화시킨다는 사실을 강 조한다. 달리 말해 새로운 정보 경제에서 중요한 차이점들이 삭제되는 상황에 대 한 저항은 매체특정성에 대한 모더니즘의 집착이 컴퓨터를 이용해 업데이트된 것 과 같은 개념적 틀을 통해 이뤄진다.[3]

이러한 탈매개체, 즉 포스트미디엄post-medium 조건에 대한 서술에 반대해 최근 의 예술이 비판적이고 물질적인 '매개체' 개념과의 연결고리를 상실하지 **않았다**고 주장할 수도 있을 것이다. 사진이나 영화와 같이 뚜렷이 구별되는 기술들을 사용 한 모더니즘을 설명하던 방식을 그대로 적용해 단지 특정한 장비나 지지체를 언급 해서는 이러한 매개체의 특성을 쉽게 설명할 수 없다. 오늘날 매개체는 신체(또는 다양한 유형의 확장된 상황)와 정보 사이의 좀 더 포착하기 어려운 상호작용 속에 서 찾아야 한다. 최근의 여러 예술작품에서 탐색되고 있는 이러한 상호작용은 지 각과 감각 데이터의 뚜렷한 미적 영역을 중시하며, 이를 정보를 기반으로 한 삶의 방식을 아우르는 보다 큰 기술적 틀 내에 놓는다.

이러한 관점에서 포스트미디엄 조건이라는 개념은 미적, 기술적 측면 모두에서 예술, 테크놀로지, 미디어 사이의 관계를 과거의 미디어 개념을 통해 다룬다는 문 제를 안고 있다. 특정 미디어의 미학적 특성들에 대해 전개된 20세기의 강도 높은 논쟁들은 영화, 사진, 축음기, 오디오테이프, 라디오, 텔레비전, X-레이, 레이더, 디 지털 사운드와 이미지 등 당시 고유의 특수한 형식, 용법, 프로그램, 관람 방식을 갖추고 새롭게 등장한 개별 미디어 기술들의 산업적 발전에 따른 필연적인 결과물

이었다. 현대 미술에서 생산은 상당 부분 이러한 기술적 발명들과 깊은 관계를 맺고 있다고 볼 수 있다. 현대 미술은 각 미디어 기술들의 급진적인 새로움을 다뤘으며, 이러한 기술들이 특정한 시청각적·일시적·사회적·정치적 효과를 생성해낼 능력과 각 미디어의 특성을 토대로 장차 취하게 될 아직 결정되지 않은 지분을 탐색했다. 디터 다니엘스Dieter Daniels, 1957- 가 지적하듯, 20세기의 미디어 기술들은 본래의 산업적·상업적 용도와 더불어 각 미디어에 고유한 예술적 실천을 발전시켰다. 국가 또는 기업이 운영하는 매스미디어로 시작된 텔레비전은, 비디오가 처음 등장한 이후 꽤 늦게 예술적으로 이용되기 시작했다는 점에서 이러한 규칙의 예외다. 그 결과 비디오아트 작가들은 텔레비전 신호의 특성들만 다루지는 않았다. 그들은 이미 존재하고 있었고 점차 모든 것을 아우르는 사회석·성치적 기관으로 발전하던 텔레비전의 기능적 측면을 고려하며 텔레비전의 특정성에 즉각적으로 다가갔다.[4] 이러한 발전의 결과 텔레비전은 인간의 신체와 실시간 텔레비전 기술들 사이의 생산적인 인터페이스를 출발점으로 삼는, 보다 넓은 미디어 생태학의 실존적인 관점에서 탐색됐다. 백남준의 텔레비전 환경이나 프랭크 질레트Frank Gillette, 1969- 와 아이러 슈나이더Ira Schneider, 1939- 의 비디오 설치작업에 존재하는 복잡한 피드백 메커니즘은 거시적인 정치비평을 인간의 지각과 감각의 잠재성을 재구성하는 테크노 유토피아적 상상과 엮었다. 보다 넓은 미디어 생태학적 관점들을 향해 나아가던 당시 상황에서, 1970년대 비디오아트의 일부 측면은 1990년 이후에 보다 완전한 형태로 등장한 비판적 미디어 개념의 변화를 보여주는 초기 신호들로 해석될 수 있을지도 모른다. 여러 면에서 볼 때 포스트미디엄 조건이라는 개념이 애도한 것은 이러한 변화의 결과들이다. 그러나 이러한 개념에 내재한 상실에 대한 강조는 현재의 정보 영역에서 등장한 예술과 기술 간 관계의 특정한 면들을 보지 못하도록 한다.

* * *

넓은 의미에서 이러한 변화는 테크놀로지에 대한 예술적 접근이 특정 장비, 프로그램 또는 미디어 형식의 발명과 더는 병행하지 않는다는 점에서 찾을 수 있다.

그렇다고 해서 1989년 이후의 예술에서 기술적 발명이 제한적인 역할을 해낸다는 뜻은 아니다. 그와는 반대로 최근 예술실천들의 풍부한 하위 영역은 작가, 과학자, 엔지니어, 이론가 사이의 협업 네트워크를 촉진하며 디지털 기술 영역에 대한 집중적인 연구와 개발에 전념하고 있다.[5] 그러나 최근의 경향에서 주목해야 할 것은 어떠한 의미에서도 반드시 '기술 지향적'이라고는 볼 수 없는 작품들을 생산해내는 틀이 흔히 간과되고 있다는 사실이다. 이러한 작품들은 '일반적 매개성general mediality'이라 부를 수 있을 법한 감수성을 표현하며, 인간을 생명공학적 형태의 생물로 바라보도록 우리의 관심을 환기시킨다.

만약 이 틀이 중시되어야만 한다면, 그것은 단지 예술적 표현과 생산의 영역에 역사적으로 새로운 부가물을 더하기 때문만은 아니다. 이 틀은 프랑스 철학자 질베르 시몽동Gilbert Simondon, 1924-1989이 살아 있다면 최근 많은 예술작품의 특징으로 규정했을 **기술성**technicity, 즉 이러한 작품들이 **어떻게 새로운 기술적 사건으로 등장하게 됐는지**를 이해하는 데도 도움을 준다.[6] 예술작품의 '기술성'은 기존의 장비나 기술과 관련된 일련의 확정적 특징들로부터 파생된 것이 아니다. 오히려 새로운 테크노 실존적techno-existential 상황의 출현을 설명하는 다양한 기술적·환경적·지적·감각적 요소들 간 일련의 복잡한 피드백 관계들을 가리킨다.

* * *

그러면 다른 유형의 미학적 시나리오를 고려해보자. 예를 들어 저물녘 파리 아파트의 커다란 창문에서 비치는 멋진 다채색 빛을 생각해보라. 이것은 때마침 필리프 파레노Philippe Parreno, 1961- 의 작품 「마운트 아날로그Mount Analogue」2001 옆을 우연히 지나가는 도시 대중에게 제공된다. 외부 관람자들에게는 보이지 않지만 색채광은 TV 스크린에서 생성되고, 이 스크린에 연결된 디지털 비디오 시스템은 텍스트를 모스 부호로 해독해 색채의 색조와 재생 시간을 결정한다. 이때 사용된 텍스트는 르네 도말René Daumal, 1908-1944의 미완성 유작으로 그의 사후 1952년에 출판된 신비주의적이고 영적인 소설 《마운트 아날로그Le Mont Analogue》를 영화화하는 것에 대한 이야기를 담고 있다. 파레노의 작품에는 글쓰기, 출판, 모스 부호, 영

화, 텔레비전, 전광, 이진부호와 같이 현대인에게 알려진 거의 모든 기록 체계와 미디어 플랫폼이 한데 모여 있다. 나아가 디지털 신호나 개별적인 신호 체계들이 (영화에 대한 텍스트 내레이션에서처럼) 아날로그적이거나 끊임없이 계속되는 상상 및 영상들과 매끄럽게 융합되어 있다. 우리에게 친숙한 이와 같은 미디어 형식들은 깊이 감추어져 있거나 감지할 수 없는 수준에서 인간의 의식에 작용하도록 고안됐고, 바로 이러한 특징이 각 미디어를 하나로 결합한다. 이는 일시적으로 복잡하고 현상학적으로 접근 불가능한 수준이라는 특징 때문에 대체로 이진법으로만 표현된다.

글쓰기·영화 이미지·텔레비전 신호·정신의 이미지가 작품에서 합쳐지고, 나아가 서로 연결되어 보이지 않는 복잡한 프로세싱 과정을 이루는 요소들로서 배경 속으로 밀어 넣어진다. 관람자들은 발광체의 강한 빛을 볼 뿐이고, 이 발광의 정확한 '기술적' 원천들은 관람 상황의 한계 속에서 추측될 수 있을지는 몰라도 결코 알려지지 않는다. 어떤 의미에서 그 원천들은 배치wiring와 발화firing를 통해 우리의 사고를 형성하는 뉴런처럼 우리가 접근할 수 없는 영역이다. 따라서 관람자의 신체 감각 및 지각과 색채광의 흐름 간 상호작용에서 발생하는 것을 생산에 대응되는 매개적 장비들에 직접적으로 대입해 설명할 수 없다. 장비와 기술들은 작품의 감각 데이터를 날것 그대로 받아들이는 신체에 대해 주로 열린 질문의 역할을 하며, 테크놀로지 자체의 기능과 의미에 대해서는 정확히 알 수 없는 우리의 지식에 존재하는 틈새 역할을 한다.

* * *

파레노의 「마운트 아날로그」는 최근 예술에서 탐색하고 있는 새로운 테크노 실존적 시나리오의 한 패러다임이다. 대체로 이런 종류의 작품들은 새로운 방식으로 정교한 미디어 기술들에 접근하는데, 그 기술들의 인터페이스와 작동 방식이 일상의 삶에 통합되듯 이해되기 때문이다. 이 기술들은 건물과 거리를 밝게 비추는 전등·스크린·전광 구조물들과 하나가 되고, 건축적 구조물들과 하나가 되며, 보다 평범한 주거 디자인뿐만 아니라 유행하는 인테리어 디자인과 하나가 된다. 이

들은 사람들이 상호작용하고, 사고하고, 꿈꾸고, 경험하는 방식과 하나가 된다. 그뿐 아니라 이 세상의 인간, 다른 행위자들 및 실체들 사이에 연결고리가 생성되는 방식과도 하나가 된다. 적어도 이와 같은 방식으로 미디어 기술들은 실시간 프로세싱으로 전체 환경을 작동시키는 전자 네트워크에 맞춰진 무수히 많은 예술작품 속에서 자신들의 존재를 드러내왔다.

마치 정보 기술이 일상생활의 더욱 깊은 곳으로 통합되는 상황에 대응하듯, 이러한 작품들 다수는 뚜렷이 구별되는 형식적 통일성 또는 객체 지향적 통일성을 결여하는 대신 외견상 이질적이며 흔히 다른 시간과 공간에 존재하는 수많은 요소 사이에 연관성들을 창조한다. 예를 들어 리엄 길릭Liam Gillick, 1964- 의 작품은 프랑스 사회학자 가브리엘 타르드Gabriel Tarde, 1843-1904의 19세기 유토피아적 소설의 번역·출판·배포 사이의 간극에서 시작된다. 새로운 집단적 감각과 지각에 대한 타르드의 비전을 나타내는 아이디어와 메타포들은 길릭의 작품에서 새로 쓴 철학적 서문, 혁신적인 번역, 책을 홍보하는 비디오, 특별히 디자인된 가구와 양탄자들이 포함된 건축적 배치(또는 프레젠테이션을 위한 '세팅')를 통해 뉴미디어 시대에 맞게 업데이트됐다.[7] 이러한 부류의 작품들은 미디어비평에서 전통적으로 중시되는 측면들보다는 오늘날 공유되고 있는 공간들의 보다 이해하기 어려운 측면들을 탐험하며 새로운 유형의 미디어 분위기를 창조하는 듯 보인다. 단일 픽셀들을 스크린 크기의 정육면체 상자들로 확장하는 앤절라 불럭Angela Bulloch, 1966- 의 작업을 예로 들 수 있다. 「거시 세계-1시간3과 캔으로 된Macro World: One Hour3 and Canned」2002에서 픽셀 상자들이 전체 벽들을 구축할 때 우리는 전통적인 의미에서 스크린 이미지가 아닌, 매우 빠르게 지나가는 TV 스크린의 '출력'이었을지도 모르는 것들의 매우 작은 파편들을 본다. 실내에 있는 사람의 움직임에 반응하는 실시간 신호 전송 시스템과 연결된 거대한 픽셀 벽들과 끊임없이 변하는 픽셀의 색채들은 무엇보다 새로운 유형의 건축적 분위기로 우리를 에워싼다. 그리고 이러한 분위기는 오늘날 공유된 공간들이 신호에 기반을 둔 기술들의 흐름 및 시간성과 어느 정도까지 병행해 작용하는지를 깨닫게 한다.

우리의 일상 환경을 처리하는 정보처리 기술들과 공공 영역에서의 '정보 접근' 간 관계를 탐색하는 숀 스나이더Sean Snyder, 1969- 의 작품을 예로 들어보자. 이 둘의

관계에는 역설이 가득하다. 만약 디지털 기술들이 시각적으로 문서화되어야 한다면, 그 문서들이 자신들의 유효성을 꾸준히 약화시키는 조작에 무방비로 노출되어 있기 때문이다. 나아가 모바일 카메라, 감시 시스템, 위성 시스템, 텔레비전 방송국에서 흘러나오는 시각 데이터의 거대한 흐름은 시각 증거와의 관련성을 확인하고, 구별하고, 설명할 수 있는 우리의 능력에 영향을 미치며 각 이미지에 해당하는 문서들의 정보로서 가치를 약화시킨다. 스나이더의 작품에서 엄청난 시각 정보의 흐름은 주로 촉각적 형태로 관람자에게 호소하는 기호적 존재 또는 분위기로 이해된다. 기호적 환경이 만들어내는 것은 무엇보다도 행위가 한창 진행되고 있는 가운데 '그것과 함께 존재하며 접촉하고 있음'을 느끼는 강렬한 느낌이기 때문이다.[8]

20세기의 대다수 미디어 지향적 예술작품과 달리 불럭과 스나이너는 둘 다 더는 스펙터클한 이미지나 다른 유형의 미디어 콘텐츠를 보고 소화하는 것에만 의존하지 않는 집단적 미디어 존재를 탐색한다. 이들의 작품은 오늘날의 정교한 시간처리 기술들과 빠른 속도로 한 번에 움직이는 인간 기억의 복잡한 시간성 사이의 긴밀한 관계들을 드러내고 탐색하며, 동적인 현재 시간now-time 내에서 전의식前意識적 행동을 지향하는 신경 반응들을 과거와 미래에 관한 의식의 처리 과정과 결합한다. 만약 오늘날의 정보 기술이 매력적이고 친밀하고 사용하기 쉬우며 (컨베이어 벨트처럼 '인간을 소외시키는' 산업 기술들과 달리) '인간적'인 것으로 다가온다면, 이는 정보 기술이 우리 신경계의 확장판과 같이 보이기 때문이며, 또한 사실상 우리의 감각과 지각기관이 이러한 기술들의 작동 요소 일부로 기능하기 때문이다. 매우 많은 작품에서 다뤄진 '연결성' 또는 '존재'의 의미는 공유된 공간이 점차 뇌들이 상호 소통하는 공간 또는 뇌들의 집단으로 이해되고 있다는 사실과 관계된다. 이는 서로 연결된 사고·감각·영향들의 공간으로, 이 공간의 정치·경제적 측면들은 이제 막 우리의 탐색 대상이 됐다.[9]

* * *

미디어 스펙터클과 스펙터클한 사회에 대한 상황주의 이론은 일반적으로 현대 미디어와 엔터테인먼트 산업, 그리고 그들이 만들어내는 인공적 리얼리티에 대한

최근의 비평에서 핵심적 역할을 한다. 그렇지만 상대적으로 예술의 새로운 기술성에는 기여하는 바가 거의 없다.[10] 이러한 작품들은 흔히 이념적이고 제도적인 미디어 콘텐츠 생산과 이러한 콘텐츠가 만들어내는 다소 수동적인 관람객성에 집착하는 습관적 경향에서 벗어나 있기 때문이다. 미디어 기술이 우리 자신의 감각과 지각기관들의 작용에 따라 기능하며 우리에게 미치는 영향에 관심을 기울이기 시작했다면, 우리는 더는 개별 미디어의 '사용자'로만 여겨지지 않게 된다. 대신 우리는 새로운 형식의 주체성과 사회 정체성을 형성할 뿐 아니라 인간 자체에 대한 전통적 개념을 뛰어넘을 수 있는 존재를 만드는 테크노 생물학적 과정을 구성하는 인적 요소들로 이해된다. 만화 캐릭터 '안리Annlee'는 광범위한 집단 예술 프로젝트를 위한 출발점으로, 테크노 생물학적 과정들에 대한 알레고리를 보여준다. 1999년 필리프 파레노와 피에르 위그Pierre Huyghe, 1962- 는 일본 회사 쿽스Kworks로부터 만화 드로잉의 사용 권리를 구입한 후, 도미니크 곤살레스-포에스터Dominique Gonzalez-Foerster, 1965- , 리엄 길릭, 필리프 조제프Philippe Joseph, 리끄릿 띠라와닛Rirkrit Tiravanija, 1961- , 프랑수아 퀴를레François Curlet, 1967- 등 열다섯 명의 작가를 초대해 '안리'라는 이름의 일반적이지만 '열린' 만화 캐릭터를 이용한 작품이나 캐릭터와 관련된 작품을 만들게 했다. 안리는 본질상 법적 정보체이며, 이 프로젝트에서 활성화된 다양한 욕망·지각·감각·환상의 인터페이스가 되므로 인간성의 일시적 측면들을 나타내는 일련의 구입된 권리가 된다.

* * *

일단 신체가 작품의 주요 매개체로 등장하면, 많은 예술작품에서 실시간 기술과 인간 기억의 정렬이 탐색되는 특정한 방식들에 관심을 기울이기가 한결 수월해진다. 그러한 정렬은 두 단계로 발생한다. 한편으로 실시간 기술들은 끊임없이 펼쳐지고 있는 '현재 시간'의 매개변수들 내에서 과거의 콘텐츠를 기억하거나 미래의 시나리오를 상상하는 의식의 과정들을 정확히 복제하는 듯 보인다. 사실 피에르 위그, 더글러스 고든Douglas Gordon, 1966- , 제러미 델러Jeremy Deller, 1966- 같은 작가들의 다양한 작품은 미디어에 대한 집단적 기억이나 미래 지향적 미디어 환상

을 '현전presence'의 기법들을 통해서 상기시킨다. 이 기법들은 기호적인 동시에 인간적으로 기억하고 투사하는 행위의 이벤트적이고, 굴절을 일으키며, 통제할 수 없는 '현재성'을 강조한다. 기억 자체의 복잡한 기법들을 속임으로써 영화, 고전 텔레비전 프로그램, 역사적 사건, 부동산 중개업자와 관광 가이드들이 각본을 읽듯 진행하는 발표들에 새로운 형식의 사회적 존재를 부여한다. 일반인들의 실천을 이용해 역사를 재연하는 델러의 작업은 좋은 예를 보여준다. 「오그리브의 전투The Battle of Orgreave」2001에서 델러는 1984년 영국 경찰과 피켓을 든 5,000명의 광부 사이에 벌어졌던 유명한 투쟁을 텔레비전과 영화라는 매개를 이용해 사건의 과거와 현재를 '실제' 재연하고 엮는 방식으로 영국의 철강 코크스 발전소에서 진행했다. 그 결과 대처리즘 시대의 중요한 사건으로 여겨지던 이 사건에 전통적으로 부가되던 정치적 의미들이 굴절됐다. 결과는 그뿐만이 아니었다. 델러는 이른바 '미디어 이벤트'의 생산과 관련된 효과들을 확대하고 속였다. 이러한 이벤트의 힘과 영향력은 단지 역사뿐 아니라 영속적으로 존재하는 집단성 전체를 기록할 수 있는 능력에 좌우된다.[11]

다른 한편으로, 실시간 정보처리를 뒷받침하는 접근하기 어려운 알고리듬적 운영들은 신경계의 무의식적 기억 기법들과 비교될 수 있을 것이다. 신경계는 행위로 가득한 복잡한 맥락들을 통해, 말하자면, 주변에서 일어나는 것을 우리의 의식이 처리하기에 앞서 우리의 신체를 안내한다. 특히 올라푸르 엘리아손Olafur Eliasson, 1967- 이 창조한 준자연적이고 준기술적인 공간들은 신경계의 처리와 정보처리 사이의 긴밀한 상호작용이 우리가 보는 모든 것을 오늘날 우리의 즉각적인 신체 환경으로 어떻게 창조하는지를 강조하는 듯 보인다. 엘리아손은 색채·빛·시간·공간 경험의 조작에 관여하는, 상대적으로 단순하고 기술적으로 투명한 절차들을 이용해 마치 우리가 컴퓨터의 작업을 어느 순간 갑자기 이해하듯 현재 작용 중인 신경계의 행위가 인식되며 우리의 지각과 감각이 동시에 강화되고 표면화되는 상황들을 창조한다.[12] 각기 다른 수많은 단계에서 작동하는 기술과 구성물들의 망web에서 하나의 정점nodal point 역할을 하는 신체는 분명 자기 성찰적이거나 재귀적인 매개체다. 따라서 신체는 지속적으로 환경을 생산하는 자신의 행위를 자신의 수단과 역량, 힘 그리고 한계를 발견하는 가운데 경험한다. 요컨대 이러한 생각은 1989

년 이후 동시대 예술에서 발전된 뉴미디어 리얼리티에 대한 적절한 미학적 접근 방식의 바탕을 이룬다.

주

1 Timothy Lenoir, "Foreword," in Mark Hansen, *New Philosophy for New Media* (Cambridge, MA: MIT Press, 2004), p. xxii.

2 Friedrich Kittler, *Gramophone, Film, Typewriter*, trans. Geoffrey Winthrop-Young and Michael Wutz (Stanford: Standford University Press, 1999), pp. 1-19.

3 Rosalind Krauss, *A Voyage on the North Sea. Art in the Age of the Post-Medium Condition* (London: Thames & Hudson, 1999).

4 Dieter Daniels, *Kunst als Sendung, Von der Telegraphie zum Internet* (Munich: Verlag, 2002), pp. 241-249.

5 점차 증가하고 있는 페스티벌과 콘퍼런스들, 예를 들어 아르스 일렉트로니카Ars Electronica와 트랜스미디알레Transmediale, 매년 개최되는 이세아ISEA와 시그라프SIGGRAPH 같은 콘퍼런스들은 이러한 활동의 시급성과 중요성을 증명한다.

6 Gilbert Simondon, *Du mode d'existence des objets techniques* (Paris: Éditions Aubier, 1989). 기술성의 문제는 다음의 논문에서 상세히 논의됐다. Arne de Boever, Alex Murray, and Jon Roffe, "Technical Mentality Revisited: Brian Massumi on Gilbert Simondon," *Parrhesia*, no.7 (2009), pp. 36-45.

7 Liam Gillick, *Underground. Fragments of Future Histories*, at Galerie Micheline Szwajcer, Antwerp, 2004.

8 2007년, 런던 리슨갤러리Lisson Gallery에서 열린 숀 스나이더Sean Snyder의 전시 〈광학, 압축, 프로파간다Optics. Compression. Propaganda〉가 이러한 접근의 예다. 〈부쿠레슈티 / 평양 2000-2004Bucharest/ Pyongyang 2000-2004〉 프로젝트도 마찬가지다. 두 작품 모두 사진, 위성 이미지, 비디오 이미지, 디지털 이미지, 라이트젯LightJet 인쇄 등 수많은 다양한 시각적 기술을 사용한다.

9 뇌 상호 간 협업의 정치적이고 경제적인 측면들은 다음 논문을 참고. Maurizio Lazzarato, *Puissances de l'invention: La psychologie économique de Gabriel Tarde* (Paris: Les Empêcheurs de penser en rond/Le Seuil, 2002).

10 주요 텍스트는 다음과 같다. Guy Debord, *La Société du Spectacle* (Paris: Editions Gallimard, 1992).

11 다니엘 다이안Daniel Dayan과 일라이휴 캐츠Elihu Katz는 리포터가 더는 어떠한 의미들에도 냉소적으로 개방적 태도를 취하는 '외부' 해설자로 존재하지 않는 형태의 저널리즘을 통해 라이브 미디어 이벤트가 사회성을 구축하는 특정한 방식을 분석해왔다. 이러한 상황에서 리포터는 전개되고 있는 이벤트의 공식적 의미에 적극적으로 개입하는 경향이 있다. 텔레비전을 통해 존재하며 활동하는 리포터는 따라서 이러한 의미를 연기해낸다. Daniel Dayan and Elihu Katz, *Media Events: The Live Broadcasting of History* (Cambridge, MA: Harvard University Press, 1992), pp. 89-92.

12 「당신의 절충 가능한 파노라마Your negotiable Panorama」2006, 「당신의 공간 포용자Your Space Embracer」2004, 「당신의 유동적인 예상Your Mobile Expectations」2007 등은 작품이 개별 관람자의 신체 상황에 따른 경험에 기반을 두는 반영적 지각 양식에 열린 태도를 보이는 방식을 강조한다.

개념미술 2.0[1]

데이비드조슬릿

David Joselit 예일 대학교 미술사학과 카네기 교수. 저서로《피드백-민
주주의에 반하는 텔레비전Feedback: Television against Democracy》2007,《예
술 이후After Art》2012가 있다.

1960년대 말과 1970년대 초 예술은 개념적 전환을 겪었다. 베른의 쿤스트할레에
서 개최된 〈태도가 형식이 될 때When Attitudes Become Form〉1969와 뉴욕 현대미술관
MoMA에서 열린 〈정보Information〉1970 등 유럽과 미국에서 개최되어 분수령을 이
룬 전시들이 이러한 상황을 잘 보여주었다. 개념미술의 첫 번째 시기는 예술과 정
보 사이에 새롭게 구축된 비유들을 다뤘다. 예를 들어 댄 그레이엄Dan Graham, 1942-
은 「피규러티브Figurative」1965에서 그가 발견한 금전출납기 영수증에서 총액 부분을
잘라 작품으로 제시했다. 「피규러티브」는 숫자와 신체 모두를 의미하는 **'figure'**
의 이중 의미에 대한 유희로, 1968년 3월 패션잡지 『하퍼스 바자Harper's Bazaar』의 여
성 생리용품과 속옷 광고 사이에 위트 있게 배치되어 발표됐다. 잡지 속에서 숫자
들은 나란히 배치됐고, 이로 인해 '누드'의 역사뿐만 아니라 탐폰과 브래지어가 상
징하는 여성성을 가꾸고 관리하기 위한 상품들을 은연중에 연상시켰다. 1960년대
말에서 1970년대 사이에 제작된 수많은 개념미술 작품에서와 마찬가지로 이 작품
에서 숫자나 언어 또는 사진 복제본의 형식으로 제시된 정보는 대체 가능하며, 두
개의 서로 다른 상태 사이에서 쉽게 번역될 수 있는 유동적인 대상으로 인식됐다.

우리는 이제 소프트웨어와 월드와이드웹의 어법을 따라 '개념미술 2.0'이라 불
리게 될지 모르는 개념미술의 두 번째 시기를 경험하고 있다. 1960년대 컴퓨터의
등장, 그리고 전후 위대한 사이버네틱 시대의 부상과 함께 시작된 (한 포맷에서 다
른 포맷으로) 정보의 포맷 번역은 인터넷의 분산된 네트워크를 시사한다. 'figure'

라는 영어 단어를 여자의 **형상**에서 영수증의 **숫자**로 번역하는 것과 같은 양자적 번역 외에, 다자적·동시적 번역과 재매개의 가능성은 오늘날 다분히 존재한다.[2] 사회학자 리처드 세닛Richard Sennett, 1943- 은 그의 중요한 저서 《새로운 자본주의 문화 The Culture of the New Capitalism》2006에서 이러한 새로운 역량이 글로벌 자본주의하에서 비즈니스 기업들의 구조에 어떻게 영향을 미쳤는지를 살펴보았다. 이 책에서 그가 사용한 모델은 MP3 플레이어다.

> "이 새로운 비즈니스 구조는 마치 MP3 플레이어처럼 작동한다. MP3 플레이어는 레퍼토리 중 특정 부분만 재생하도록 프로그래밍될 수 있다. 마찬가지로 유연한 조직은 주어진 시간에 가능한 여러 가지 기능 가운데 일부만을 선택해 수행할 수 있다. 반대로, 구식 스타일의 기업에서 생산은 일련의 정해진 행위들을 거쳐 일어나고, 행위 사슬에서 연결점들은 미리 정해져 있다. 다시 말하지만 MP3 플레이어에서 당신이 듣는 것은 어떠한 순간에도 프로그래밍될 수 있다. 유연한 조직에서는 생산의 순간 또한 자유자재로 변화할 수 있다. … 기존의 선형적 발전 모델은 기꺼이 단계를 건너뛸 수 있는 사고방식에 의해 대체된다."[3]

세닛은 구글이나 야후와 같은 검색엔진들의 정보 논리 특징을 규정한다. MP3 플레이어는 두 가지 중요한 특징을 보여준다는 점에서 기업에 대한 효과적인 은유가 된다. 첫째는 정보를 과잉 저장할 수 있는 능력이고, 둘째는 유연한 형태의 정보들에 무한히 접근할 수 있는 잠재력이다. 예컨대 MP3 플레이어는 노래 또는 비디오 형태에 해당한다. 따라서 인터넷과 같은 거대 네트워크는 물론 MP3 플레이어와 같은 전자 도구들은 하나에서 다른 것으로 현기증 나는 점프를 할 수 있게 한다. 구글과 같은 검색엔진에서 어떤 단어를 타이핑한다고 생각해보자. 검색 결과들은 필연적으로 다양하고 서로 연관성이 없을 것이며, 그레이엄의 「피규러티브」와 이를 둘러싼 『하퍼스 바자』의 광고들 사이에 존재하던 '시적인' 연상 관계와 같은 것들이 n제곱에 이를 정도로 무수히 만들어질 것이다. 세닛의 비유에서 MP3 플레이어는 콘텐츠를 특정 의미를 지닌 정보 '오브제'로 포맷시킨다. 구글 등의 검색엔진과 MP3 플레이어 같은 플랫폼들은 마치 알고리듬이 수치적으로 정확한 방식으로

데이터를 조직하듯 특정한 종류의 **포맷**들을 발생시킨다. 실제로 디지털 플랫폼들은 동시대 기업의 모델로 기능할 뿐 아니라 개념미술 2.0의 조건하에 존재하는 동시대 예술과도 관련된다. 이러한 조건에서 가장 중요한 것은 콘텐츠를 생산하는 것이 아니라 **재구성, 포착, 반복, 노출** 행위를 통해 쉽게 이해할 수 있는 형태로 콘텐츠가 **검색**되게 하는 것이다. 필자는 이렇듯 콘텐츠의 생산보다는 증강을 통해 지식이 생산되는 상황을 '검색의 인식론'이라 부르려 한다.

월마트 같은 기업의 계산대나 온라인에서 대량으로 수확되는 표면상 지극히 평범한 데이터는 그것으로부터 새로운 프로파일을 도출해낼 능력이 없다면 아무런 쓸모가 없다. 데이터는 예를 들어 특정 상품의 판매 성공, 쇼핑객들의 일일 평균 출입 또는 계절별 소비 변화 같은 각기 다른 마케팅 쿼리에 대응하도록 포맷될 때에만 자산으로 기능할 수 있다. 구글은 이러한 논리를 이미 1998년에 이해했다. 검색엔진 붐을 타고 생겨난 초창기 검색 서비스들은 수익 모델이 없었다. 이제 21세기 초 가장 경제적으로 성공한 회사들 중 하나가 된 구글은 다음과 같은 단순한 이유를 위해 존재한다. 과잉생산 경제에서 가치는 단지 한 상품 (또는 객체)의 내재적 특질이 아니라 검색 가능성, 즉 발견되거나 인식될 (또는 프로파일될) 가능성에 기인한다. 예술 또한 이미지의 세계에서 새롭게 등장하는 패턴들을 찾는다. 오래전 마르셀 뒤샹Marcel Duchamp, 1887-1968이 제안했듯 창조적인 행위는 평범한 상품생산 비즈니스가 **지체**되거나 구식이 되어버리는 것과 관계가 있다. 뒤샹의 유산에 대한 규범적인 해석과는 달리 검색의 미학을 특징짓는 것은 단순히 예술가의 '선택'이 아니라 훨씬 더 복잡하고 다층적인 **검색** 과정이다. 바로 이러한 이유에서 동시대 예술은 기존의 이미지들을 담을 새로운 포맷들을 모으기 위한 목적으로 콘텐츠를 생산하지 않는다. 알고리듬과 같이 예술은 이미지와 정보의 기존 흐름을 재구성하며 인식론과 검색엔진의 미학 모두를 실천한다. 검색엔진처럼 예술은 **연결**하고, 바로 그러한 연결성의 정도가 동시대 미학의 가치를 설명해준다. 달리 말해 하나의 이미지가 포맷하는 세계와 예술 내부 간 관계들의 구조, 밀도, 속도가 중요한 것이지 그러한 관계들의 순환을 하나의 정적인 작품 안으로 고정해버리는 '의미들'이 중요한 것이 아니다.

인터넷에서 '히트 수'와 '쿠키'는 검색 가능성의 핵심이다. 네트워크의 규모가

커질수록, 다시 말해 네트워크 내의 이미지 포화도가 높아질수록 특정 정보를 검색하기가 어려워진다. 예를 들어 검색엔진들은 히트 수에 따라 웹페이지들의 순위를 매긴다. 그리고 밀도가 중요한데, 다른 사이트들과의 링크가 히트 수를 증가시키기 때문이다. '쿠키'는 ID태그를 갖춘 작은 텍스트 파일들로, 웹사이트들은 이 ID태그들을 컴퓨터에 붙여 정보를 저장하고 재방문한 사용자들을 인식한다. 글로벌 경제에서는 문화의 가시성도 히트 수와 쿠키의 논리에 의존한다. 사회학자 사스키아 사센Saskia Sassen, 1949- 은 세계화가 탈중심화를 유도할 것이라는 상식적인 가정이 존재함에도, 기술 인프라와 인재가 과도하게 집중된 뉴욕·런던·도쿄 같은 세계경제의 중심지들이 글로벌 네트워크에서 더욱 집중적이고 지배적인 허브 또는 교섬이 됐다고 주장했다.[4] 그 세계적인 수도들은 **고밀화**의 덕을 본다. 고밀화란 도시의 촘촘한 조직에서부터 전 세계 각지로 신속히 연결되는 전자적 링크들에 이르는 광대한 연결망을 의미한다. 간단히 말해 뉴욕은 신시내티보다 더욱 많은 히트 수를 얻는다. 이는 아트페어와 비엔날레들이 전 세계적으로 증가한 이유이기도 하다. 아트페어와 비엔날레는 (항상 경제적인 고밀화와 밀접히 관련되는) 문화적 고밀화를 위한 책략들로, 문화 통화에 투기하려는 사람들이 몰려드는 예술의 주식거래소다.

ID태그로서 쿠키는 예술작품의 글로벌 생산과 분배에서 히트 수와 마찬가지로 중요해졌다. 1970년대에 텍스트, 사진, 비디오, 레디메이드 아상블라주에서 통용되는 일종의 공용어로서 개념미술이 시작됐음에도 (반드시 그런 것은 아니지만) 비서구 출신의 예술가가 성공하려면 '중국다운', '아프리카다운' 또는 '러시아다운' 요소들이 작품에서 쉽게 전달되도록 만들어야 했다. 실로 레디메이드의 세계화는 이러한 작업을 꽤 간단하게 해버렸다. 만약 당신이 수보드 굽타Subodh Gupta, 1964- 라면 「닫힌 마음Mind Shut Down」2008의 거대한 해골에 인도의 전통 조리 도구들을 사용하면 된다. 당신이 세계의 금융 수도 런던에 거주하는 데이미언 허스트 Damien Hirst, 1965- 라면 「신의 사랑을 위해서For the Love of God」2007의 해골에 다이아몬드를 박으면 된다. 사회학자 이매뉴얼 월러스틴Immanuel Wallerstein, 1930- 의 정의처럼 세계화는 분업을 통해 노동을 전 세계적으로 분배할 것을 요구한다. 예를 들어 도쿄에 본부를 둔 회사는 특정 제품의 부품을 멕시코와 인도네시아에서 생산해 미

국 남부에서 조립할 수 있다.[5] 우리는 현재의 글로벌 경제에서 경제 발전을 이루려면 노동착취형 제조처럼 저부가가치를 창출하는 생산 방식에서 투자 은행이나 예술 생산처럼 고부가가치를 창출하는 생산 방식으로 이행해야 한다는 것을 알고 있다. 예를 들어 인도는 생산 위주에서 서비스 중심으로 경제의 구성 비율을 효율적으로 변화시켰다. 최근 베이징의 따산즈大山子 798 예술구가 경험하고 있는 것처럼 문화 고밀화는 단순히 경제 고밀화를 반영하는 것이 아니라 경제 고밀화의 예다. 예술계에서 문화 정체성은 '개념미술 2.0'의 수사법으로 쉽게 번역될 수 있는 한 부가가치를 창출하게 될 것이다.

플랫폼

2002년 오쿠이 엔위저Okwui Enwezor, 1963- 는 도쿠멘타 11의 예술감독으로 전 세계를 돌아다니며 다섯 개의 **플랫폼**을 조직했다. 이 다섯 개의 글로벌 도시에서 열린 심포지엄들은 예술의 공공성은 물론, 도쿠멘타의 영향 범위를 주최지인 독일의 중소도시 카셀 너머로 확장시켰다. 각 플랫폼에는 작가, 학자, 지역 대표들과 같이 동시대 예술을 구성하는 주요 그룹의 대표들이 참여했다. "공통의 공공 영역을 구성하는 다섯 개의 플랫폼을 제시하면서, 우리는 다른 무엇보다 동시대 예술가들과 지성인들이 자신들의 실천이 행해지는 장소와 상황으로부터 어떻게 시작하는지에 주의를 기울였다."[6] 엔위저의 개념에서 플랫폼은 '자본주의' 또는 '민주주의' 같은 전체화된 권력 모델과는 달리 한정적이고, 지역적이며, 장소특정적인 공공장소다. 그러나 개방된 네트워크상에서 개별 포털로 기능하는 컴퓨터 단말기들처럼 도쿠멘타의 플랫폼들은 정보나 콘텐츠를 특정 포맷으로 보다 넓은 세계로 보내는 것을 지향했다. 달리 말해 플랫폼은 지역의 정보를 전 세계적으로 순환될 수 있는, 이해하기 쉬운 형태로 번역했다.

엔위저가 자신의 심포지엄 개념을 설명하는 데 주로 구글, 트위터, 유튜브 같은 디지털 구조와 연관되는 **플랫폼**이라는 용어를 사용한 것은 결코 우연이 아니다. 실제로 이 용어는 예술 담론에서 널리 쓰이게 됐다. 필자가 제시했듯 디지털 플랫폼들이 생산해낸 새로운 **가상** 공간들과 더불어 예술 오브제와 그것들을 논의하고

평가하는 공간들은 유의미한 변화를 겪었다. 이제 중요한 것은 예술작품들이 어떻게 일련의 활동들을 수집하고 이들의 환경을 설정하는가이다. 전시 또는 행위가 수행되는 과정에서 본래의 상태에서 다른 상태로 변화하는 다양한 정보 오브제를 어떻게 생산하는지가 중요하다. 예술작품들은 현실의 공간에서 검색엔진들처럼 행동하며 세닛의 MP3 플레이어와 같이 이미지들을 전자적으로 번역하고 다시 포맷해 전송하는 능력을 보여준다. 이러한 형식의 가변성은 정치적 대리와 정치 이론에서의 변화와 궤를 같이한다. 난민이건 이주 노동자건 고숙련 노동자건 간에 '다수'로 이론화할 수 있는 집단성의 형태를 띤 사람들이 대규모로 이동하는 상황을 인정함으로써, 전통적인 주권국가의 개념은 도전을 받고 손상되거나 재구성됐다.

이러한 새로운 모델의 '네트워크' 객관성을 이해하기 위한 최선의 방법은 여전히 예술작품을 사회적 상호작용을 위한 일종의 물리적 플랫폼으로 보는 니콜라 부리요Nicolas Bourriaud, 1965- 의 "관계의 미학relational aesthetics"에 기대는 것이다.[7] 2002년 빈 분리파Vienna Secession 갤러리에서 전시된 리끄릿 띠라와닛Rirkrit Tiravanija, 1961- 의 「분리Secession」는 그러한 플랫폼 중 하나로, 이 작품은 전시 과정을 통해 물리적 플랫폼을 점진적으로 구축해갔다. 여기서 물리적 플랫폼은 빈의 건축가 루돌프 신들러Rudolf Schindler, 1887-1953가 1922년 설계한 로스앤젤레스의 자택 형식을 띤 파빌리온이다. 건축이 진행 중이던 이 파빌리온 플랫폼에서는 타이 마사지, 여름 파티, 주간 단위의 DJ 프로그램, 영화 상영 등 다양한 활동이 펼쳐졌다. 전시는 목요일마다 24시간 오픈됐는데, 이론적으로는 잠시 들르는 방문객들을 위한 심야 호스텔 역할을 하게 하려는 것이었다. 띠라와닛은 거울이 장착된 이 플랫폼을 시간 게임으로 묘사하며 다음과 같이 말했다. "우리가 이 전시에서 기억하게 될 것은 내부에서 발생하는 모든 것을 반영하는 크롬 공간의 구축이다. 그것은 임시적인 변장이다. 전시는 일련의 게임들로 구성된다. … 시간 게임들. 크롬은 위대한 시간의 대리인이다."[8] 여기서 아이러니는 플랫폼이 주관하는 모든 활동이 실제로 플랫폼 안에 반영되지만, 이렇게 반영된 활동들이 사진과는 달리 거울이 달린 표면에 결코 고정될 수는 없으리라는 점이다. 띠라와닛의 플랫폼은 시간과 함께 사라지는 활동들을 담는 용기다. 덧없이 지나가는 일시성들에 대한 강조는 물리적 플랫폼 자체, 즉 루돌프 신들러의 집이 신들러가 태어나 건축가로서의 삶을 시작한

빈으로 '귀환' 혹은 '이송'됐다는 사실에 의해 강화된다. 실제로 이 플랫폼은 물리적이거나 객관화된 기억과 같은 것으로, 경험을 실시간으로 다시 포맷한다. 여기에서 발견되는 '오브제'는 없다. 단지 필자가 '**개념미술 2.0**'과 연관 지은 형식의 상태만 변화했을 뿐이다.

따라와닛의 「분리」에서의 실시간 행위를 포함해 이미지들이 연속적인 포맷들을 통해 지나갈 때 이들의 힘과 속도, 명확성은 완화되거나 조정된다. 포맷들은 힘을 저장하거나 낭비할 수 있다. 매체는 포맷의 부분집합으로, 양자의 차이는 전적으로 규모와 유연성에 달려 있다. 매체들은 제한됐으며, 또한 제한하고 있다. 이들은 교환의 노드node 또는 각기 다른 임무를 지닌 네트net들 대신 개별 오브제들을 불러오기 때문이다. 매체들은 디지털화된 세계에서 **아날로그적**이다. 포맷은 정보나 콘텐츠를 임시적이고 불확정적인 상태로 흘려보낸다. 발명된 언어들을 방대하게 기록하는 하네 다르보펜Hanne Darboven, 1941-2009과 쉬빙徐冰, 1955- 의 작업, 인간의 이해를 넘어서는 시간에 대해 축적된 상상을 공책에 기록한 카와라 온河原温, 1933-2014의 「백만 년One Million Years」1969- 이 보여주듯 마치 충전지처럼 이미지의 힘을 저장할 수도 있다. 또는 온갖 곳으로부터 끌려 들어와 불행과 소비의 흐름 속에 얼어버린 그림들을 분출하는 토머스 허시혼Thomas Hirshhorn, 1957- 의 작업, 응고된 물질로 만들어진 이자 겐츠켄Isa Genzken, 1948- 의 날카로운 종유석에서처럼 포맷들은 사치스러운 소비를 보여줄 수도 있다. 도널드 저드Donald Judd, 1928-1994가 디자인한 매끄러운 놀이터들을 닮은 리엄 길릭Liam Gillick, 1964- 의 구조물처럼 포맷들은 행위들이 등장할 수 있는 텅 빈 플랫폼을 (가짜로 겸손하게) 제공할 수도 있다. 또는 레이철 해리슨Rachel Harrison, 1966- 이나 피에르 위그Pierre Huyghe, 1962- 의 작업처럼 평범한 상품에 환상적인 풍경을 제공해 새로운 행위들을 발전시킬 수도 있다.

노드와 네트

필자는 두 가지 범주의 동시대 포맷들이 **개념미술 2.0**의 **노드**와 **네트**를 구성한다고 본다. 이 둘은 모두 모더니즘 계보로부터 출현해 그 계보를 변형시킨다. 다양한 이미지의 흐름을 중첩되고 흔히 충돌하는 양상으로 결합하는 노드는 놀라운

시각적 충돌들을 구축한 아방가르드 콜라주, 몽타주, 아상블라주의 자손이다. 한편, 네트는 대량생산의 무한한 재생산성에 토대를 두는 모더니즘(그리고 포스트모더니즘)의 연속성과 레디메이드를 재작업한다. 노드와 네트는 네트워크 내에서 서로 불가분하게 연결되어 있지만, 미학적 포맷으로서 양자 사이에는 중요한 구조적 차이점이 존재한다. 노드는 **광범위하다.** 고속도로 인터체인지와 같이 이미지 통화 image currencies를 다른 루트로 보내는 교환 지점으로 기능하기 때문이다. 반면, 네트는 **집중적이다.** 도로 체계와 같이 하나의 차등적 임무를 요소들의 단일한 (또는 거의 단일한) 영역에 걸쳐 보여주기 때문이다.

노드를 일종의 이미지 공유지로 묘사할 수 있을 것이다. 최근 루이스 하이드 Lewis Hyde, 1945- 는 흔히 말하듯 '재산에 반대되는 개념'이 아닌 '일종의 재산'으로 공유지를 정의하며 다음과 같이 이야기했다. "나는 사전의 정의 중 고어의 용례에 따라 '재산'을 **행동 권리**로 생각한다."9 모든 형태의 재산은 행동의 제약뿐 아니라 행동의 권리를 포함한다. 예를 들어 미국에 집을 소유한 사람은 그곳에서 살거나 파티를 열 권리가 있지만, 지하실에서 엑스터시와 같은 신종 마약이나 기타 불법 약물을 합성할 권리는 없다. 공유지에는 소유권이 없는 것이 아니라 서로 중첩되는 몇 가지 행동 권리의 층위들이 있다. 예를 들어 영국의 전통적인 맥락에서 어떤 이들은 공유지에서 소에게 풀을 뜯게 할 권리를 가지는 반면, 어떤 이들은 공유지에서 나무를 모을 수 있는 권한만 부여받는다.10 통제되지 않는 공유지의 사용에 대한 이러한 제한들을 할당이라 부른다. 공유지처럼 노드 역할을 하는 예술 작품은 **몇 가지** 실제와 가상의 **행위들을 주관**할 수 있을 것이다. 노드 공유지는 흔히 **플랫폼**으로 기능하며, 사람들이 참여하는 실제 이벤트에서부터 오브제의 위치를 변경하거나 재배치하는 가상 이벤트에 이르기까지 다양한 활동을 주관한다. 리끄릿 띠라와닛의 「분리」는 실제 이벤트의 좋은 예다. 띠라와닛의 활동들은 다양한 방식으로 **행동 권리**들을 미술관 자산의 **단독 소유자**인 미술관에서 미술관의 주주인 미술관 이용자들에게 이동시켰다. 즉 「분리」는 **공유지**의 동시대 버전으로 재발명됐다.

한편 레이철 해리슨은 어떤 작품들에서는 미술관의 표준적인 좌대 개념에서 착안해 평범한 사물들로 새로운 플랫폼을 구축하고, 또 어떤 작품들에서는 복잡

한 지형이나 미로 같은 환경을 구성한다. 2006년에 제작한 조각 작품 「타이거 우즈Tiger Woods」에 대해 해리슨은 다음과 같이 말한다.

"주유소 식당에서 아이스 녹차 캔을 보았다. 얼핏 보니 조지 W. 부시를 닮은 남자가 캔 위에 그려져 있었다. 재미있는 사실은 한자도 몇 자 쓰여 있었다는 것인데, 그림과 어울리지 않는 듯했다. 실제 캔에 그려진 사람은 프로 골프선수 아널드 파머였기 때문이다. 여기에서 영감을 받아 조각 작품 「타이거 우즈」를 만들었다. 처음 이 캔을 접했을 때와 같은 상황으로 표현하고 싶었지만 캔이 주유소에 더는 없어서 불가능했다. 나의 작업은 재현적이지 않기에 캔이 이 세상에 존재할 수 있는, 전적으로 다른 방식을 창조해야만 했다."[11]

콜라주와 몽타주라는 모더니즘 실천에서 소비문화의 날것들은 주로 20세기 초 도시의 혼란스러운 리듬과 연관되는 가치들의 **충돌**로 제시됐다. 다른 많은 동시대 예술가와 마찬가지로 해리슨에게 '아상블라주' 작업은 전 시대와는 매우 다른 의미를 지닌다. 즉, 대형 마트와 주유소 상점들로 대표되는 대량 소비문화가 지배하는 21세기 초의 스펙터클한 도시에서 오브제들을 그들이 지닌 제한적인 상품 가치로부터 **해방**하는 것이다. 상품들이 지배 이데올로기를 전달하는 세상에서 상품들을 위한 '전적으로 다른 경험'을 창조하는 것은, 적어도 개념적으로는 상품들이 공동으로 사용될 수 있도록 해방하는 역할을 한다. 해리슨은 상징적인 방법으로 사물을 자본주의가 부여한 단 하나의 유일한 의미와 그에 따른 정량적 가치로부터 해방하며, 이때 해방의 대상이 되는 사물이 녹차 캔인지 빈티지 사진인지는 사실상 중요하지 않다.

노드가 풍부하고 잠재적으로 혼란스러운 이미지 공유지를 창조한다면, 네트는 표준화되거나 최소한도로 차별화된 단위들에 차등적 임무를 배분한다. 솔 르윗Sol LeWitt, 1928-2007의 벽 드로잉wall drawing은 필자가 네트와 연관시키려 하는 변화의 개념을 전형적으로 보여준다. 르윗은 변화를 허용하는 극소수의 규칙을 조수들에게 사무적으로 전달해 실행하도록 함으로써 매우 단순한 수단들을 이용해 시각적으로 복잡한 네트들을 만들어냈다. 그의 드로잉들은 분명히 '개념적'이다. 그렇지

213

만 잭슨 폴록Jackson Pollock, 1912-1956의 작품들만큼이나 서로 다르고 '표현적'인, 디지털 스크린들에 투사되는 픽셀화된 영상들과 유사한, 즐거운 시각적 공중부양을 작가와 공유한다. 르윗은 '개념미술 1.0'과 '개념미술 2.0' 사이에 낀 인물이다. 그러나 **선들**이 이루는 네트들은 여전히 회화의 논리에 속하는 개별 오브제이며, 이 오브제가 전체 벽을 아우르도록 확장됐을지라도 그러한 사실에는 변함이 없다. 동시대 미학의 과제는 이제 선들을 구성하는 것이 아니라 **전체 이미지들을 관리**하는 것이다. 모더니즘 또는 미니멀리즘의 연속성에 대한 많은 이론은 단순반복의 철학적 의미를 강조한다. 그러나 「우편엽서 콜라주 #4, 1-24Postcard Collage #4, 1-24」2000와 같이 연속성을 다루는 작업에서 셰리 르빈Sherrie Levine, 1947– 은 관람자로 하여금 같은 이미지를 보고 또 보도록 한다. 낭만적인 바다 경치가 담긴 우편엽서 24장이 각기 액자에 담겨 일렬로 배치된 「우편엽서 콜라주 #4, 1-24」에서 관람자는 한 엽서에서 다른 엽서로 천천히 이동하며 모든 사진이 서로 동일한 동시에 달라지는 매우 놀라운 일을 경험하게 된다. 전체 작품 내에서 우편엽서들은 **형상이자 배경**으로 기능한다. '동일한' 이미지를 다시 보는 것은 결코 전과 동일한 경험이 아니고, 또한 모든 다른 관람 기회의 '배경'에서 일어나기 때문이다. 동일한 우편엽서 한 세트는 관람자의 생각과 감정을 추적하는 진단 도구와 같은 기능을 한다. 의미를 즉각적으로 '파악'하려 하기보다는 인내심을 가지고 우편엽서 24장 모두를 하나하나 바라보는 주의 깊은 관람자는 역설적으로 동시에 두 방향으로 이끌린다. 예술작품의 내적 논리에서 작품을 프레임화하는 네트워크에 이르는 복잡한 길을 통해 이들은 개별 이미지 안으로 끌려들어 가는 동시에 개별 이미지 밖으로 밀쳐진다.[12]

개념미술 2.0

개념미술의 첫 번째 단계와 '개념미술 2.0' 사이의 차이는 마치 웹 2.0을 탄생시킨 혁신들과 같은 철저한 변형이라기보다는 강조점의 변화로 풀이된다. 개념미술은 두 가지 근본적인 사실을 발견했다. 첫째, 예술작품들은 기존의 콘텐츠를 하나의 포맷에서 다른 포맷으로 번역할 수 있고, 일반적으로 정보의 순환은 소통의 경

제뿐 아니라 소통의 **미학**에 지배된다. 웹 2.0에서처럼 개념미술 2.0은 인터넷상에서는 '소셜 미디어', 예술계에서는 '관계의 미학'이라 부르는 상호작용성을 지향하는 경향이 있다. 둘째, 한 포맷에서 다른 포맷으로의 번역들은 21세기의 몽타주와 아상블라주 전통을 과거와는 다른 모습으로 소생시키며 증식을 가속화하고 있다. 이제 **데이터 마이닝**은 상업, 정부, 엔터테인먼트의 주요 기능 가운데 하나다. 퍼포먼스·교육·여행·소비와 같이 박물관이 제공하는 엔터테인먼트들을 포함하여, 예술가 역시 데이터 마이너들이다. 그러나 정치인이나 행정가들과는 달리 예술가들은 정보기록의 진실성을 가정하지 않는다. 예술가들은 월마트처럼 프로파일들을 만들어내지만, 이들이 흉내 내려는 욕망들은 소박한 것이건 엄청난 것이건 간에 구매 행위에 의해 소멸되지 않는다.

주

1 이 글은 필자의 다음 글들을 일부 재작성한 것이다. David Joselit, "Platforms, " in Stefano Chiodi and Domitilla Dardi, eds., *Space: From MAXXI's Collections of Art and Architecture* (Milan: Electa, 2010), pp. 266-273; David Joselit, *After Art* (Princeton: Princeton University Press, 2012).

2 다음을 참고. Jay David Bolter and Richard Grusin, *Remediation: Understanding New Media* (Cambridge, MA: MIT Press, 2000).

3 Richard Sennett, *The Culture of the New Capitalism* (New Haven: Yale University Press, 2006), pp. 47-48.

4 다음을 참고. Saskia Sassen, *The Global City: New York, London, Tokyo* (Princeton: Princeton University Press, 1991).

5 다음을 참고. Immanuel Wallerstein, *World-Systems Analysis: An Introduction* (Durham, NC: Duke University Press, 2004).

6 Okwui Enwezor, *Democracy Unrealized: Documenta 11_Platform 1* (Ostfildern-Ruit, Germany: Hatje Cantz, 2002), both quotes, p. 1.

7 다음을 참고. Nicolas Bourriaud, *Relational Aesthetics*, trans. Simon Pleasance and Fronza Woods with the participation of Matieu Copeland (Dijon: Les presses du réel, 2002) and Claire Bishop, ed., Participation (Cambridge, MA: MIT Press, 2006).

8 *Rirkrit Tiravanija: Secession* (Cologne: König; New York: distribution outside Europe, D.A.P., 2003), p. 14.

9 Lewis Hyde, *Common as Air: Revolution, Art, and Ownership* (New York: Farrar, Straus and Giroux, 2010), p. 24. 하이드의 글을 소개해준 버지니아 러트리지Virginia Rutledge에게 감사를 표한다.

10 Ibid., pp. 27-28.

11 "Rachel Harrison & Nayland Blake" [conversation], *Bomb*, no. 105 (Fall 2008), p. 49.

12 회화와 네트워크들의 논의와 관련해서는 필자의 다음 글을 참고. "Painting Beside Itself," *October* 130 (Fall, 2009), pp. 125-134.

06

비엔날레
Biennial

비엔날레를 옹호하며
마시밀리아노 조니 Massimiliano Gioni

이질적인 세계에서의 큐레이팅
기타 카푸르 Geeta Kapur

비엔날레 문화와 경험의 미학
캐럴라인 A. 존스 Caroline A. Jones

1989년 무렵부터 시작된 지정학적 변화와 직접적으로 연관된 동시대 미술의 측면으로는 비엔날레의 부상을 들 수 있다. 그전까지 최신의 동시대 미술을 대규모로 선보이는 전시는 베니스 비엔날레, 상파울루 비엔날레와 카셀에서 5년마다 개최되는 도쿠멘타로 한정되어 있었다. 그러나 지난 20년간 전 세계적으로 수많은 비엔날레가 등장해 국제미술계의 한 부분으로 굳건히 자리 잡았다. 당시 등장한 대부분의 비엔날레는 광주, 아바나, 요하네스버그와 같이 전통적으로 예술의 중심이라 여겨지지 않았던 곳에서 생겨났으며, 이는 흔히 특정 지역이나 도시를 세계 속에 자리매김하고자 하는 바람의 결과라 할 수 있다. 비평가들은 비엔날레가 경제적으로 여유가 있는 미술 애호가나 상당한 여행 자금을 가진 전문가들에게만 허락된 하나의 문화여행 상품을 만들어냈다고 비판해왔다. 또한, 비엔날레에 계속해서 등장하는 동일한 작가군을 비롯해 장소특정적 설치작업과 맥락 기반적이고 일시적인 성향의 작업에 편중하는 전시 성향에 대해 반기를 들며 회화와 조각을 옹호하기도 했다. **마시밀리아노 조니**Massimiliano Gioni는 「**비엔날레를 옹호하며**In Defense of Biennials」를 통해 이러한 비난에 맞선다. 그에 따르면 전시들을 무력화하는 것은 형식이 아니다. 비엔날레가 전통적인 기관과 결속되는 예는 드물지만, 설사 그렇다 하더라도 비엔날레는 지속적인 재생산의 자유를 허용하며 진정한 성찰의 도구로 기능하기 때문이다.

비엔날레는 동시대 미술계에 엄청난 영향력을 행사하고 있으며, 그 주된 이유는 다양하고 이질적인 세계 미술 현장을 좀 더 다루기 쉬운 형태로 만들기 때문이다. 대체로 비엔날레는 디자인 측면에서 광범위하며, 본래 전시공간이 아닌 곳에서 개최된다. **기타 카푸르**Geeta Kapur가 「**이질적인 세계에서의 큐레이팅**Curating in Heterogeneous Worlds」에서 주장하듯 동시대 미술에서 관련성, 양식, 새로운 개발에 대한 강력한 주장들이 등장하는 곳은 바로 비엔날레이며 특히 지역을 재고하고, 초국가적인 공공 영역의 창출에 대해 재고할 때 이러한 경향이 두드러진다.

작가들의 커리어 형성을 돕고 담론의 토대를 제공하는 비엔날레의 중요성을 부정할 수 없음에도, 일반적으로 일관된 주장을 제시하기에는 너무도 대규모로 개최되는 이러한 전시들이 단순히 문화적 엔터테인먼트의 형태인지 또는 일부 비평가들이 주장하듯 미화된 아트페어로 전락하는 것은 아닌지에 대해 많은 논란이

존재한다. **캐럴라인 A. 존스**Caroline A. Jones에게 비엔날레는 오늘날 팽배한 경험 지향적 문화의 핵심이라 할 수 있다. 「**비엔날레 문화와 경험의 미학**Biennial Culture and the Aesthetics of Experience」에서 존스는 이러한 현상의 기원을 계몽주의와 그랜드 투어Grand Tour에서 찾는다. 비엔날레 전시의 작용, 복잡성, 비엔날레가 수반하는 문제들을 탐구하려면 먼저 동시대 미술계의 근본 구조를 이해해야 한다.

비엔날레를
옹호하며

마시밀리아노 조니

Massimiliano Gioni 뉴뮤지엄New Museum 부관장이자 전시부장. 2013년 제55회 베니스 비엔날레 큐레이터였다. 2010년 광주 비엔날레, 제4회 베를린 비엔날레, 마니페스타 5 등 수많은 전시에서 단독으로 혹은 공동으로 큐레이팅을 했다.

먼저 필자는 비엔날레의 이론이나 실전에 대한 패널, 논의, 글을 무척 싫어한다는 사실을 밝히며 이 글을 시작하고자 한다. 비엔날레라는 일종의 현상은 큐레이터라는 전문직종의 등장과 함께 큐레이터를 양성하기 위한 학과들이 창설되고, 그에 따라 동시대 미술에 대한 새로운 교육적 접근법이 등장한 1990년대에 폭발적으로 나타났다. 그 결과 정기적으로 반복되는 비엔날레라는 전시 모델은 흔히 전반적인 인상에 대한 포괄적인 비평, 역설적이게도 비엔날레 기간 끝없이 진행되는 라운드 테이블, 그리고 그 자체로 하나의 장르가 되어버린 메타 성찰의 과잉을 초래했다.

비엔날레의 양상에 대한 때로 공격적인 이러한 비판들의 결과, 21세기 초 현재 사람들의 관심은 비엔날레에서 아트페어로 이동하고 있다. 1990년대에는 시장과 정치가들은 물론 간혹 큐레이터와 작가들도 새로운 비엔날레의 태동을 꿈꾼 반면, 2000년대가 시작되고 첫 10년이 지나지 않아 이들은 도시 이미지를 제고하는 데는 아트페어가 더욱 매력적인 기회라고 여기게 됐다. 굳이 말할 필요는 없겠지만, 아트페어와 최악의 비엔날레 사이에서 하나를 선택하라고 한다면 필자는 주저 없이 비엔날레를 택할 것이다. 비엔날레에서는 적어도 예술작품들이 시장가치에 의해 선택되지는 않기 때문이다.

돌이켜보면 1990년대의 비엔날레 붐은 매우 긍정적인 영향을 끼치기도 했다. 먼저, 비엔날레의 확산은 동시대 미술의 지형을 다시 그리고 경계를 재설정하려는 움직임과 동시에 일어났다. 1993년 베니스 비엔날레의 아페르토Aperto 섹션에서 새

221

로운 글로벌 미술계 탄생의 첫 번째 조짐이 나타난 것은 결코 우연이라 할 수 없다. 그에 앞서 1989년 장-위베르 마르탱Jean-Hubert Martin, 1944- 은 파리 퐁피두센터에서 선보인 전시 〈지구의 마술사들Magiciens de la Terre〉에서 다소 문제를 일으키는 방식으로 글로벌 미술계 탄생의 전조를 보여준 바 있다. 전 세계 약 90개국이 참가한 2011년도 베니스 비엔날레에서 수십 개의 나라가 여전히 비엔날레라는 국제무대에서 자국의 정체성을 확립하고자 애쓴 것은 결코 우연이 아니다. 베니스 비엔날레와 같이 오랜 역사와 전통을 지닌 곳이라 하더라도 비엔날레는 전통적인 미술관에 비해 진입이 상대적으로 수월하다. 비엔날레에서는 변화가 쉽게 일어날 수 있으며, 여러 범주가 쉽게 엮일 수 있기 때문이다. 마니페스타, 베를린 비엔날레, 티라나 비엔날레 같은 다른 많은 예는 차치하고라도 아바나 비엔날레(1984년 창설), 광주 비엔날레(1995년 창설), 요하네스버그 비엔날레(1995년 창설), 샤르자 비엔날레(1993년 창설) 또는 보다 이른 시기에 시작된 상파울루 비엔날레(1951년 창설) 같은 중요하고 혁신적인 이벤트를 생각해보라. 그러면 이들이 새로운 채널, 또는 오쿠이 엔위저Okui Enwezor, 1963- 의 1997년 요하네스버그 비엔날레에서의 타이틀을 빌려 말하자면 새로운 지식의 '무역로trade routes'를 열었다는 것이 분명해질 것이다. 이러한 비엔날레들은 동시대 미술계의 이른바 생물학적 다양성을 증대시키는 데 중요한 역할을 담당하며 서구 중심의 규범적 미술사를 뒤엎거나, 적어도 흔들어놓았다.

물론 비엔날레에 대한 가장 명백한 비판은 이와 반대되는 현상에 대한 관찰에서 비롯한다. 비엔날레를 공격하는 가장 흔한 레퍼토리에 따르면, 이렇듯 정기적으로 진행되는 전시들은 특정 작가군 또는 특정 부류의 작가들이 마치 동시대 미술의 유랑 서커스단처럼 전 세계 대부분의 비엔날레에 등장한다는 문제를 안고 있다. 따라서 비엔날레는 마치 '뿌리내리지 않는 UFO' 또는 '맥도널드나 문화 프랜차이즈'처럼 단순히 작품들과 작가들을 전시기간 그 지역을 급습하듯 들여옴으로써 지역의 다양성을 옥죄는 데 어느 정도 책임이 있다 할 수 있다. 물론 이러한 비판들이 나름대로 타당성과 중요성을 지녔다 할 수 있지만, 많은 수의 비엔날레 창설자나 큐레이터가 이러한 정기적 형태의 전시를 서구의 미술 경향에 좀 더 가까이 다가갈 기회로 여기고 있음은 부정할 수 없는 사실이다. 그러므로 "축제주의

festivalism"라는 비평가 피터 셸달Peter Schjeldahl, 1942- 의 통찰력 있는 평가대로 비엔날레의 성공은 전도유망한 스타 작가, 오락적 요소, 거대하고 흔히 인터랙티브한 의미 없는 작품들을 모아 기존의 비엔날레 모델을 얼마나 잘 모방하는가에 달려 있다. 너무 간단하게 들릴지 모르지만, 이러한 비판에 대해 필자는 '비엔날레 모델'이라는 것은 없다고 답해왔다. 1990년대에 비엔날레가 확산된 방식에 진정 해방적 성격이 있었다면, 오늘날의 비엔날레에는 어떠한 양식도 없다. 비엔날레의 확산은 통일성에 대한 환상과는 동떨어져 진행되어왔기 때문이다.

보다 면밀히 조사해보면, 비엔날레는 어떠한 모델도 형식도 아니다. 오히려 각기 매우 다른 전시나 결과를 만들어내기 위한 도구라고 생각한다. 비엔날레가 하나의 형식 또는 하나의 공식으로 축소됐을 때 모든 약점이 드러나게 된다. 본질적으로 비엔날레의 문제는 아마도 비엔날레가 사용되고, 기획되고, 주관되는 방식 때문이지 결코 비엔날레 고유의 성격으로 인한 것이 아니라고 생각한다. 전시의 성격이 부분적으로는 여전히 국가관들에 의해 결정되는 유일한 비엔날레인 베니스 비엔날레를 제외하면, 현 상황에서 비엔날레의 일반적인 특성이라 부를 수 있는 것은 거의 없기 때문이다. 전 세계 대다수 비엔날레의 유일한 공통점은 격년제로 개최된다는 것뿐이다. 이러한 정의가 모호하고 매우 단순하다고 여겨진다면 유감스럽지만, 이것이 비엔날레라고 지칭되는 수백 개의 전시에 적용되는 단 하나의 정의다. 다른 모든 예술제도와는 달리, 비엔날레는 정확히 말해 그 일시적인 성격으로 인해 적어도 이론적으로는 변화와 혁신에 적극적으로 열려 있다. 비엔날레는 유연한 도구로, 매회 새롭게 창조되고 변화되기만을 기다리고 있다. 세계에 존재하는 어떠한 미술관도 이렇듯 완벽하고 혁신적인 변화를 준비하지 못했다. 베를린 비엔날레, 마니페스타, 퍼포마Performa 같은 일부 비엔날레들에는 특정 장소에서 개최되어야 한다는 법칙이 없으며, 마니페스타는 심지어 개최 도시조차 정해지지 않는다. 이러한 비엔날레들의 큐레이터는 매회 참여 작가는 물론 전시 정책, 장소, 작품의 전시 방식 등을 선택할 수 있다. 어떠한 기관도 큐레이터나 예술감독에게 디자인에서 장소 선정, 작가와 작품 선택, 교육과 문화 프로그램에 이르는 전시의 전 과정을 계획할 기회를 주지 않는다.

이러한 생각은 아마도 필자가 비엔날레를 주관하는 사람의 한 명으로서 매우

실용적이고 실질적인 측면에서 바라보기 때문인지도 모른다. 그러나 매회 전시를 변화시키고 재창조하는 것은 큐레이터와 예술감독의 책임이라 생각하며, 특히 비엔날레가 기존 미술관과는 확연히 다른 자유를 제공한다는 점을 고려할 때 더욱 그렇다(물론 이러한 자유를 처벌 없는 무책임으로 생각할 수도 있다). 이상적으로 비엔날레의 큐레이터는 그다음 비엔날레에 미칠 영향이나 전시로 인해 기관이 겪어야 할 여파를 걱정하지 않고 일할 수 있다. 이들은 전시가 끝나면 그곳을 떠나리라는 것을 알고 있으며, 이러한 기정사실은 수년간 한곳에서 계속 일해야 하는 사람들과는 달리 타협을 피할 수 있는 특권적 상황을 제공한다.

비엔날레가 제 기능을 발휘하지 못하는 것은—많은 수가 그렇지만—비엔날레라는 모델에 문제가 있어서가 아니라, (개인에게 너무 많은 책임을 돌리는 생각일지도 모르겠지만) 큐레이터가 비엔날레라는 도구를 재고하거나 변화시키는 과정을 통해 새로운 목적을 달성하거나 비엔날레 내부에 존재하는 새로운 자원들을 발견하는 데 실패했기 때문이다. 그러므로 비엔날레의 문제는 특정 형식이 존재하거나 미리 결정된 선택들을 강요하는 데 있지 않다. 진짜 문제는 비엔날레가 항상 똑같은 내용의 장르로 고착될 때 발생한다.

그렇다면 우리는 이러한 고착화와 반복의 과정을 어떻게 피할 수 있을까? 물론 필자에게 이를 뛰어넘을 묘안은 없다. 기껏해야 직접 경험한 실례들을 몇 가지 제공할 수 있을 뿐이다. 이를 규칙이나 계명 따위로 제시하고 싶은 생각은 추호도 없다. 다음에 제시하는 내용들은 현장 경험을 통해 깨달은 것들로, 필자의 생각을 정리하는 데 많은 도움을 주었다. 매우 간단한 것들이지만 바로 그러한 이유로 비엔날레 전시들을 준비하는 과정에서 안정감을 주었다. 뒤늦게 깨달은 바이지만 이러한 전시들을 준비하는 과정에서 필자는 어떠한 형식에 묶이지 않고 굉장히 유기적으로 일한다는 사실을 알게 됐다. 매번 비엔날레를 기획할 때마다 다음의 문제들을 짚고 넘어가고자 다소 본능적으로 시도해왔다. 이 내용들을 써내려가면서 되도록 솔직하고 투명하고자 매우 노력했다. 어떤 주장들은 포괄적이고 피상적으로 들릴 수도 있겠지만, 비엔날레 전시의 원칙을 제시하려는 것이 아니므로 철저한 설명은 하지 않으려 한다. 다음의 내용은 그저 비엔날레를 준비하는 데 도움을 주었던 생각들로, 앞으로 비엔날레를 기획하거나 연구하고자 하는 이들에게도 도움이

되기를 바란다.

1. 모든 비엔날레는 통시적이고 공시적인 연속적인 사건들에 적합하다. 다시 말해, 비엔날레에서 일할 때는 이전 비엔날레와의 관계를 고려하되 그와 반대되게 일해야 하며, 또한 전 세계의 다른 비엔날레들과 관계를 고려하는 동시에 차별화해야 한다. 비엔날레를 준비할 때마다 느낀 것은 비엔날레의 '형이상학metaphysics'을, 예를 들어 지배적인 비엔날레 모델과 같은 몇 개의 단어로 정리해보는 것이 매우 유용하다는 것이다. 만약 이 모델을 정의할 수 있다면 이를 재형성할 수 있거나, 적어도 기존 공식을 반복하는 교착 상태에 빠지는 것은 피할 수 있게 될 것이다. 동시대 미술의 역사나 규범적 이론에서 격하됐던 과거의 비엔날레나 전시들의 유형을 파악하는 것도 유용하다고 생각한다. 심한 혹평을 받았거나 잊힌 전시들은 흥미로운 연구 사례가 되거나 비엔날레의 형식을 변화시키는 데, 즉 지배적인 비엔날레 모델을 탈피하기 위한 새로운 모델을 찾는 데 영감을 줄 수 있다.

2. 모든 비엔날레는 장소특정적이다. 전시가 열리고 있는 지역의 특성과 상호작용하고 반응해야 하기 때문이다. 그러나 전시가 이뤄지고 있는 장소와 연계하는 데에는 여러 다른 방식이 존재한다. 정치화된 태도로 관람객을 개입시키려는 비엔날레의 하위 장르는 매우 고리타분하고 수상쩍게 여겨진다. 다시 말해, 비엔날레의 큐레이터에게는 장소 및 관람객과의 소통을 위한 새로운 방식을 고안해야 할 의무가 있다. 한편, 예술이 어디에서 왔는지뿐 아니라 예술이 우리를 어디로 데려갈 수 있는지에 대해 고민하는 것 역시 매우 중요하다는 사실을 스스로에게 상기시키는 것도 유용하다. 가장 중요한 것은 놀이와 같은 인터랙티브 아트가 관람자와 소통할 수 있는 유일한 방법이 아니라는 것을 상기하는 것이다. 관습적인 방법을 사용하지 않아도 관람자의 지식과 시각을 자극해 참여를 이끌어낼 수 있다. 새로운 비엔날레는 새로운 유형의 관람자를 상상하고 생산해내는 장소다. 또한 새롭고 흥미로운 비엔날레는 비엔날레가 진행되는 장소를 변화시키고 작품과 전시공간 사이에 새로운 연결고리를 만들거나 전통적인 방식으로 사용되던 공간에 대한 색다른 경험을 제공함으로써 새로운 장소를 상상하고 생산해낸다.

3. 비엔날레는 궁극적으로 하나의 거대한 전시라 할 수 있다. 이것이 의미하는

바는 비엔날레는 여전히 전시로서 작동해야 하며, 또한 가능하다면 훌륭한 전시여야 한다는 점이다. 그러나 대부분의 비엔날레가 결속하고자 하는 열망을 모조리 버리고 불협화음의 무법자로 변화한 듯 보인다. 상대적으로 큰 성공을 거두지 못한 비엔날레들을 살펴보면 포괄적인 타이틀을 내세워 사실상 서로 교체될 수 있는 작품들의 시퀀스를 가렸다. 아마도 편리함을 추구하려다 보니 또는 게으름으로 인해 그러했겠지만, 이러한 비엔날레들은 흔히 한 전시실에 한 작가의 작품들을 배치하는 방식으로 각 작품을 어떠한 일관성도 의도하지 않은 채 별개의 요소들로 전시한다. 그러나 비엔날레는 매우 섬세하게 구성되고 통제되어야 하는 안무와도 같다. 일관된 하나의 비전, 주제 또는 분위기가 없는 비엔날레는 버려진 기회일 뿐이다. 너무 보수적으로 들릴 수 있겠지만, 큐레이터들이 일종의 장인정신을 가지고 비엔날레에 임해야 한다. 벽에 붙일 라벨에서부터 전시의 부대 프로그램까지, 설치의 질에서부터 예술작품의 실제 보존에 이르기까지 전시의 각 요소를 완벽을 기울여 연마해야 한다고 생각한다. 이상적인 비엔날레는 미술관 전시만큼 훌륭하거나 더 나아야 한다.

4. 이미 광범위하게 이야기하고는 있지만 비엔날레는 큰 이슈들을 다뤄야 한다고 덧붙이고 싶다. 비엔날레는 작가들에게, 또한 문화 전반적으로 시급한 근본적인 이슈들을 다루기 위해 예술로 눈을 돌려야 한다. 야심 찬 이야기로 들리겠지만 실제 비엔날레의 규모는 야심 찬 계획을 허용하며, 비엔날레의 큐레이터나 기획자는 비엔날레를 통해 예술계뿐 아니라 사회적으로 시급한 문제들에 대해 언급할 책임이 있다. 비엔날레가 거대 전시이게 하는 것은 단지 참여 작가의 수가 아니라 거대한 문제들을 언급할 수 있는 용기다. 비엔날레의 가치는 잘나가는 작가들을 선정하는 능력에 있지 않다. 그보다는 시사적이며, 어떤 면에서는 근본적인 문제들을 언급할 수 있는 능력에 있다. 최근 많은 비엔날레가 야심 찬 주제를 다루려 하는 대신, 작가의 실천이나 작품과 관련 없는 포괄적인 주제를 다뤘기 때문에 큰 성공을 거두지 못하고 있다는 점 또한 덧붙일 수 있겠다.

5. 역사적으로 비엔날레는 당대의 예술 규범들을 정의해왔다. 다른 것을 해체하지 않고 규범을 구축할 수는 없는 일이다. 그러한 의미에서 최고의 비엔날레들은 모두 동시대 세계의 비전들을 제시하는 동시에 계보 또는 역사를 재정의하는

특성을 보인다. 한마디로, 최고의 비엔날레는 수정주의적이다. 이들은 자신의 과거를 생산하며, 장르나 스테레오타입으로 경직화하려는 경향이 있는 역사기록의 범주들을 재정의한다. 비엔날레는 새로운 역사적 내러티브들을 반드시 도입해야 하는 임시적인 미술관이다.

6. 비엔날레는 작품을 제작할 재료, 공간, 에너지를 작가들에게 제공해 비록 서로 정도는 다를지라도 새로운 경지의 복합성을 작품에 부여하게 해야 한다. 비엔날레는 모든 참여 작가와 작품이 같은 식으로 취급되는 장소가 아니라고 생각한다. 비엔날레는 새로운 작품들을 생산하는 곳이라는 생각이 보편적으로 받아들여지고 있다. 반면, 비엔날레가 단지 새로운 작품을 전시하는 전시장으로 전락하면 아트페어나 갤러리와 별반 다르지 않게 될 위험에 처하게 된다. 진부하게 들릴 수 있겠지만, 새로운 것이 좋은 것을 의미하지는 않는다는 사실을 명심해야 한다. 새로운 것은 반드시 필요할 때에만 생산되어야 한다는 것이 생태적으로 올바른 생각이다.

7. 모든 비엔날레에는 기이한 요소가 최소한 하나씩은 있어야 한다. 적어도 한 프로젝트, 한 작품 또는 장소 선택에서 기존의 방식을 벗어나는 기이함이 필요하다. 재정적·논리적·정치적인 면에서, 심지어는 구조적인 면에서 전시를 준비하는 큐레이터를 잠 못 들게 애먹이는 도전적인 무언가가 필요하다. 이러한 요소 없이는 최고의 비엔날레도 평이하게 보이기 마련이다.

8. 비엔날레에는 돈이 필요하다. 흔히 전시 규모를 확장하는 데 필요한 부수적인 재원을 마련하는 것은 큐레이터의 몫이다. 필자의 경험으로는 다음번에는 이렇게 재원을 마련할 수 없을 것이라 생각하며 일하는 것이 매우 유용했다. 다시 말해, 비엔날레에 맞춰 예산을 마련해야지 반대로 예산에 맞추어 비엔날레를 운영해서는 안 된다.

9. 비엔날레는 다양한 작품과 세계 그리고 관람객을 포괄한다. 비엔날레는 미시적 단계에서 거시적 단계로 또는 그 반대로 순조롭게 이동할 수 있어야 한다. 비엔날레는 작은 작품과 개인의 친밀한 면대면 만남을 허용하는 전시여야 한다. 또한 도시와 같은 거대한 규모에서도 작동할 수 있어야 한다. 최고의 비엔날레는 이러한 두 가지 상황 모두에서 기능할 수 있어야 한다. 예술에 무지한 관람객과 관련

지식이 풍부한 관람객 모두에게 동일한 명확성과 복합성으로 다가가는 것과 마찬가지다.

10. 비엔날레라는 이름이 의미하는 바와는 달리 실제 비엔날레는 단 한 번만 일어난다. 보통 큐레이터들은 단 한 번의 비엔날레만 기획하도록 초청받는다. 대부분의 작가는 같은 전시에 한 번 이상 참여하지 않으려는 경향이 있으며, 관람객들은 올해의 비엔날레가 지난 전시와 어떻게 다른지 확인하기 위해 비엔날레를 다시 찾는다. 매회 근본적 혁신을 이루어 최고의 비엔날레를 만들고자 하는 강한 동기를 부여하는 것은 이번이 마지막이고 유일한 기회라는 생각이다.

이질적인 세계에서의 큐레이팅*

기타카푸르

<u>Geeta Kapur</u> 인도 델리 태생의 평론가이자 큐레이터. 저서로 《동시대 인도 작가들 Contemporary Indian Artists》1978, 《모더니즘은 언제였나-인도의 동시대 문화 실천에 관한 에세이When Was Modernism: Essays on Contemporary Cultural Practice in India》2000, 《목적과 수단-동시대 미술에 바치는 비판Ends and Means: Critical Inscriptions in contemporary Art》근간이 있다. 2001년 테이트모던에서 개최된 전시 《세기의 도시-봄베이/뭄바이Century City: Bombay/ Mumbai》를 공동 큐레이팅했다. 『아트 앤 아이디어 저널Journal of Arts and Ideas』의 창립자이자 편집자이며, 『서드 텍스트Third Text』와 『Marg』의 자문 편집자이기도 하다. 세계 곳곳에서 강연했고 펠로우십을 받았다.

1989년 퐁피두센터에서 개최된 장-위베르 마르탱Jean-Hubert Martin, 1944- 의 전시 《지구의 마술사들Magiciens de la Terre》로 이 글을 시작하려 한다. 많은 논란을 불러일으킨 이 전시는 유럽이 지속적으로 관심을 보여온 이국성을 포스트모더니즘의 새로운 초문화주의 안으로 가져왔다. 이 전시는 수많은 문화 창조 행위에 민주적으로 동등한 정신적, 개념적 가치를 부여할 것을 주장했다. 마르탱은 《지구의 마술사들》을 통해 서구의 동시대 아방가르드 예술에 제의적 지위를 부여하고, 이를 마술이 만들어낸 '다른' 문화로부터 온 작품들과 연결하는 한편, 비주류 지역에서 온 '신성한' 작품들을 서구의 세속적인 작품들과 동시대의 것으로 제시했다. 이러한 상대화 작업을 통해 마르탱은 '원시'와 모던에 대한 논의들을 재검토하고, 또한 인종과 장르 사이에 유쾌함을 생산하려 했다. 무엇보다도 이 전시는 서양 미술이 잃어버린 아우라를 재생하는 것을 넘어 회복하려는 열망을 담았다.

　　《지구의 마술사들》은 격렬한 논의를 불러오리라 예상됐고 실제로 그랬다.[1] 이 전시는 비서구 지역에서의 근대화 과정을 인정하되 전통과 변화에 대한 인류학적 패러다임을 통해 바라보았기에 궁극적으로 모더니즘의 다양성을 부정하는 결과를 낳았다. 따라서 문화의 변형에 우위를 제공하며 민주주의와 시민의 권리 및 정치적 권리를 논하던 반식민주의와 포스트식민주의 담론을 혼란스럽게 했다. 또한 진 피셔Jean Fisher와 가이 브렛Guy Brett이 지적했듯, 대중의 **삶**의 투쟁은 어디에서도 찾아볼 수 없었다. 이를 개념적으로라도 인식했더라면 《지구의 마술사들》은 실제

전시와는 매우 다른 모습이 됐을 것이다.[2]

〈지구의 마술사들〉은 (민족지학적으로) 시대착오적인 생각에 기반을 뒀기에 원시와 모던, 민속성과 도시성, 전통과 아방가르드, 중심과 주변부 사이에 통시적으로 존재하는 매우 **중요한** 긴장이 관대한 미학에 의해 흐려졌다. 또한 동시적 관람을 통해 대상들을 동일시할 것을 제안했지만, 결과적으로 논란이 되는 다른 기준을 수면 위에 드러냈을 뿐이다. 필자는 이러한 동시대 미술의 전시 패러다임이 **토착**과 **아방가르드**를 구분하는 이분법을 세우고, 이를 지리학 용어로 포장해 세계에 적용하며, (북반구 작가들의) **개인적 에이전시**와 (남반구 작가들의) **끈질긴 혈족 관계** 사이에서 균형의 가능성을 저울질한 방식을 비판하고자 한다. 크로스오버는 혼종성hybridity을 통해 시도됐지만, 그 가운데 밀도 있는 문화적 충돌의 장으로서 역할을 하는 예는 드물었으며, 오히려 자신감을 한껏 발산하는 자연적 변이의 최종 산출물과 같았다. 예측 가능한 결과였지만, 비서구 사회의 대도시에서 수행되는 예술 활동들은 거의 포함되지 않았다. 서구 밖에 존재하는 서로 다른 사회들에서 적절한 역사적 에이전시를 행사해온 작가들은 거의 찾을 수 없었다. 이러한 사회들에서 언어와 정치 면에서의 자의식적 돌파구는 아방가르드가 서구의 것이라는 주장에 개념적으로 기여하는 듯 보인다.

그럼에도, 〈지구의 마술사들〉은 생산적인 자극을 주었다. 시간이 흐르며 우리는 이 전시가 아방가르드 이론들을 포함하는 서양 미술사의 모델들을 시험했다는 것을 알게 됐다. 한편 〈지구의 마술사들〉은 훌륭하게 기획된 전시에 대한 취향과 이념에 무정부의주의적 성향을 덧붙였다. 분명 이러한 개념들이 이후의 담론에서 철저히 논의됐다는 점에서 〈지구의 마술사들〉의 대담한 지형학은 공을 인정받아야 한다. 1980년대까지 열띠게 논의됐던 원시와 모던이라는 이분법이 현재는 적절하게 해체됐는가?[3] 인문주의적 전제 또는 형식의 자기충족성에 기반을 둔 보편적인 모더니즘 미학은 마침내 종결됐는가?[4] 초기 포스트모더니즘에서 가치가 결정된 혼종적 비유는 무너져 내렸는가? 이와 같은 질문들은 정치의 위기가 가시적으로 급박한 곳들에서 제기된다. 이러한 장소들은 과거 식민지 시대부터 내려오는 외계 요소들의 시간성들이 무겁게 역사화되어 기획자들이 동시 발생적인 전시 미학을 통시적인 측면으로, 나아가 미래로 전달해야 하는 곳들을 의미한다.

1996년 뉴욕에 있는 아시아소사이어티Asia Society는 젊은 태국 미술사가 아삐난 뽀시야난다Apinan Poshyananda, 1956- 에게 '아시아의 동시대 미술-전통/긴장 Contemporary Art of Asia: Tradition/Tensions'이라는 제목이 붙은 대형 전시의 기획을 의뢰했다. 이 전시는 1990년대를 관통하는 아시아 미술에서 작동하고 있는 다양한 언어를 최초로 엄밀히 보여주는 것이었다.[5] 뽀시야난다는 기존의 서구 전시 모델들과 대조적이면서도 이를 보완하는 전시를 선보였다. 언어적 요소가 전면으로 등장했고, 미술사의 일반적인 범주들은 진지한 성찰의 대상이 됐다. '전통'의 덕목들이 새로움을 위해 이용됐고, 이를 통해 서구의 독점은 미묘하게 약화됐다. 실제로 그가 제시한 다양한 범위의 작품 가운데에는 물질성을 명시적으로 드러내는 설치물, 장소특정적이면서도 퍼포먼스적인 개입 행위, 정치적인 해석을 내포한 다큐멘터리 등이 포함됐다. 뽀시야난다의 전시는 명확한 위치에 놓인 작품들을 토대로 구성됐으며, 기호와 의미들은 생산의 물질적 조건 속에 내포됐다. 이 전시는 작가들에게 상황의 현상학에 대한 풍부한 이해를 제공했고, 이러한 작품들이 전통적인 의례와 정치적인 위반 사이에서 자신의 길을 찾는 방법을 관람자들이 파악하도록 요구했다. 〈아시아의 동시대 미술-전통/긴장〉에서는 관람 유형에 관한 정해진 원칙이 있었다. 성스러운 것은 비록 암시적으로 제시될지라도 전시의 현상학을 재구성하는 관습적 에티켓을 설정한다고 보았다. 신에 대한 기원/성스러운 대상 주위를 도는 순행, 친밀함/거리감과 같은 개념들은 서구적 미학에서의 '분리된' 만남을 대체한다.

이렇듯 첫 번째 단계의 아시아 미술 전시들에서 특권적으로 시도된 바와 같이 비밀스러운 지식과 정치적 요소를 문화적으로 충만한 미학을 통해 경험적으로 제시하는 방식은 1997년부터 1999년까지 널리 순회 전시된 〈변화하는 도시들Cities on the Move〉1997-1999을 통해 탄력을 얻었다.[6] 허우한루侯瀚如, 1963- 와 한스-울리히 오브리스트Hans-Ulrich Obrist, 1968- 가 공동 기획한 이 전시는 당시 아시아 국가들에서 맹렬히 전개되던 자본주의의 세계화를 출발점으로 삼았다. 동아시아와 동남아시아에서 가속화되던 시장경제 스타일을 모방한 전시는 과도하고 시끄럽고 제멋대로였으며, 이에 따라 모든 문화를 한꺼번에 배치하고 과도한 시각적 소비를 부추기는 변덕스러운 기호들 속에 관람자들을 방치했다. 〈지구의 마술사들〉과 〈변화하는 도시들〉은 기획자에 의해 설정되어 극적으로 제시된 기표들이 휘몰아치는 바다로 관

람자들을 몰아넣고 외부와 단절시켰다. 이러한 과도함은 순수예술이 아닌 대중예술의 생존 전략들로부터 단서를 얻어 '해체주의적' 방법론을 취한 결과로 볼 수 있다. 지속적인 혼종화 전략으로 정신이 혼미해지는 효과를 발생시킨 이 전시의 미학은 이후 전시기획에서 선호하는 접근법이 됐다.

서구의 학계와 미술관 밖에서 전개되는 전시를 위한 새로운 포럼으로 논의를 확장하면서, 필자는 지구의 남쪽과 동쪽에서 개최되는 비엔날레와 트리엔날레의 기하급수적인 성장에 대해 이야기하려 한다. 1951년에 창설된 상파울루 비엔날레가 베니스 비엔날레에 대한 첫 번째 대안으로 등장했다면, 그다음에 출현한 비엔날레들은 주류에서 더욱 멀어진 전시기획 개념들을 선보였다. 1984년에 창설된 아바나 비엔날레, 1993년에 창설된 아시아-태평양 트리엔날레, 1995년 창설되어 1997년 제2회 비엔날레를 끝으로 중단된 요하네스버그 비엔날레 등이 그 예다.[7] 이러한 비엔날레들에서 기획을 담당한 서구 출신의 큐레이터들은 흔히 지나친 결벽증으로 전시의 질을 통제하려 들고, 문화적 우월의식을 내세우며, 심지어 공개적으로 조롱하며 새로운 시도들에 대해 고압적인 비판을 퍼부었다. 하지만 그럼에도 이들은 서구의 헤게모니를 읽을 줄 알고 국제적으로 명성을 지닌 기획자들이 해당 도시와 지역을 국제미술계의 지도에 올려놓는 데 필수적이라 주장하며 새로운 비엔날레들에서 기획 활동을 펼쳤다.

예를 들어 아바나 비엔날레는 중남미·카리브 해·아프리카 그리고 (비중은 약했지만) 아시아의 급진적인 제3세계 미술을 소개하는 데 집중했고, 항상 쿠바 출신의 기획자를 임명해 열악한 문화 인프라 내에서 매우 제한된 요소를 가지고 전시를 구성해왔다. 당시 국제 정세는 매우 냉혹했다. 1980년대 중반 제3세계 연합과 사회주의는 이미 파경을 향해 가고 있었고, 쿠바는 혁명에 대한 낙관론을 더는 유지할 수 없었다. 미국의 제재 조치 탓에 나라는 체계적으로 빈곤해졌다. 아바나 비엔날레의 미학은 학구적인 미술사의 요새 바깥, 그리고 유럽과 미국 미술 시장의 중심지를 넘어서는 곳에 있었다. 그러나 쿠바 기획자들의 고집스러운 신념은 아바나 비엔날레에 참여한 국가와 작가들에게 칭송받았고, 상실됐던 급진주의 아젠다는 이후 1990년대에 새로운 자극을 얻었다. 특히 아바나 비엔날레는 제3세계 동시대 미술의 선봉에 서서 미술계의 분권화 가능성을 제시하고, 대안적 아방가르드

가 규범canon으로 받아들여지기 위해서는 반드시 '신neo'이라는 형용사로 수식되지 않아도 된다는 것을 보여주고, 서구의 중심 밖에서 이뤄지는 동시대 미술 행위들이 매우 극단적인 성향을 띠게 된다는 것을 증명해 보였다. 이러한 점에서 남반구에서 개최되는 모든 비엔날레는 오늘날까지도 아바나 비엔날레에 빚지고 있다. 전시 구성의 측면에서 제3회 아바나 비엔날레(1989년)는 남미 사회의 복잡한 지형 속에서 독재 권력과 반체제 운동, 반란을 언급하며 실제 정치에 대한 입장을 표명하는 작품들로 가득했다. 쿠바는 포위되어 있었고, 현재도 마찬가지이기에 쿠바의 문화적 표현은 격렬할 수밖에 없다. 아바나 비엔날레에 전시된 작품들은 미술계의 주류 담론을 쿠바 위기의 프리즘을 통해 굴절시켰다.

1993년 호주의 퀸즐랜드아트갤러리Queensland Art Gallery에서는 아시아–태평양 트리엔날레가 시작됐다. 이 지역에서 제작된 다양한 범위의 작품들은 폭로적 성격을 띠었으며, 인종적·종교적으로 민감한 문제들을 설명해주는 의미화와 전시 전략을 필요로 했다. 아시아–태평양 트리엔날레는 이미 호주의 미술관과 큐레이터들이 실천하고 있는 원칙을 따라 백인과 원주민들이 공존하는 사회의 오브제들을 성실히 설명했다. 따라서 트리엔날레의 지성적 실천과 전시기획에서 세속적인 대상과 신성한 대상들은 해당 사회가 민주적으로 구성된 정치 통일체 내에서 이러한 문제들을 대하는 방식 또는 전통의 세속화가 한 국가의 정치에서 시민권에 영향을 미치는 방식을 고려해 재고되어야 했다. 일반 대중이 개별 문화 도상들에 내재한 사회문제들을 읽을 수 있게 되면, 미술작품 또한 보다 친숙하고 국제적인 동시대의 다른 미술 형식들과 같은 조건에 놓일 것을 요구한다.

이러한 간단한 예들에 비추어볼 때, 필자의 첫 번째 요지는 다음과 같다. 새로운 비엔날레는 '예술제도'에 대한 우리의 이해를 끊임없이 수정하며 동시대 미술에 대한 담론을 보다 탐구적이고 비판적인 입장으로 변화시킨다고 볼 수 있다. 따라서 이렇듯 다양한 비엔날레는 때로 무모한 시도로 보일 수 있으나, 이들이 지닌 모순·어리석음·가치는 진지하고 엄밀하게 조사되어야 한다. 새로운 비엔날레는 쉽게 회의론을 불러일으키기 마련이지만, 필자는 이를 무시하며 다음을 제안하고자 한다. 각 비엔날레의 장점을 찾기 위해 이런저런 비엔날레들을 연구하는 대신, 동시대 미술 안에서 **장소·제작·담론**이 전달하는 바를 세계의 다양한 시각에서 전체

233

적으로 살펴보자. 유럽과 미국 중심으로 짜인 기존의 미술계는 현재 다른 형태의 지식, 에이전시, 이념, 예술 제작 목적을 마주하고 있다고 생각한다. 따라서 지구의 남쪽과 동쪽에서 유례없이 증가한 비엔날레와 테마 및 이슈 위주의 전시들은 이러한 동시대 미술과 문화의 맥락에서 검토되어야 한다. 새로운 비엔날레들은 제멋대로 발생한 것이 아니다. 이들은 역사적인 상황이 빚어낸 결과이자 징후다.[8]

필자의 두 번째 의견은 좀 더 실용적인 측면에 관한 것이다. 모던 아트와 동시대 미술에서 그다지 두각을 나타내는 미술관이 없거나 국제적 예술 교류의 기회가 적은 곳, 미술기관들 중 오로지 미술 시장이나 미술품 경매회사들만 위험할 정도로 빠르게 성장하는 나라들은 비엔날레로부터 확실히 이익을 얻을 수 있다. 이러한 곳에서 개최되는 비엔날레는 때로 가난한 자의 미술관이라고 불렸고 이는 어느 정도 사실이라 할 수 있다. 비엔날레가 국가적 대형 이벤트, 문화 권력, 시장의 이익, 여행 산업 등이 얽힌 혼성물로 존재하는 상황에서는 비엔날레가 결코 기득권의 이익에 봉사하는 것 이상이 되지 못한다. 또한 비엔날레는 개최되는 도시와 국가에서 전문적 소통 방식을 창출하는 수단이 되어 국가와 사적 자본, 공공장소와 소수 엘리트, 작가와 다른 주요 행위자들 사이에 다리를 놓는 역할을 한다.

미술 전시의 중요한 요소로서 큐레이터의 부상은 제3세계가 1960년대의 혁명과 1980-1990년대의 보다 유화적인 다문화주의multiculturalism 등을 통해 서구와는 다른 정체성을 주장하던 것과 시기적으로 맞물렸다. 동시대 미술에 대한 표준 담론은 포스트식민주의와 포스트모더니즘의 중첩으로 불안정해졌고, 대규모로 전개된 21세기의 세계화 탓에 영원히 상대화됐다. 결과적으로 오늘날 전시기획은 차이와 문화 담론의 분권화에 기반을 둔 포괄성을 논의할 뿐 아니라 이를 실천으로 다뤄야 한다. 20세기 중반의 역사 전개 과정에서 나눠진 제1, 제2, 제3세계는 1989년 이후 새로운 제국이라 불리는 실체로 응축됐다. 대신 지역·국가·도시들의 상호의존성, 세계 자본주의 내에서 겹겹이 중첩되는 '지역' 문화들, 대규모 이주를 통한 대중과 문화의 탈영토화, 전자적 커뮤니케이션의 기적 등을 통해 (아이러니하게도 초월적인) **초국가적 초문화주의**transnational transculturalism가 전면적으로 등장하게 됐다.

그러나 초문화주의는 자유로운 선택을 허용하지 않는다. 잠재적으로 자유로

울 수는 있지만 어디까지나 물질적이고 정치적으로 강제적인 국제 교류의 조건이다. 그러므로 포스트식민주의 시민사회의 등장과 동시에 자본주의적 세계화가 부상한 것과 같이, 서로 대조적인 요소들이 발전하며 형성한 초국가적인 **공공 영역**에서 논의를 진행해야 한다. 이렇듯 경쟁적인 공간에서 비판적인 대화는 폭력, 권력, 통치, 시민권과 같은 이슈들을 중심으로 전개된다. 세계 인구의 상당수가 현재 공동체와 국가 밖에 존재하는 상황에서 시민으로 존재한다는 것은 망명의 경험을 포함하며, 이러한 상황은 다음과 같은 질문을 제기한다. '윤리적이고 미학적인 요소는 망명의 경험 속에 어떻게 존재하는가?' 가장 간단하게는 국제적인 전시에 참가하는 제3세계 (현재는 제2세계이자 사회주의 국가들) 출신 작가들의 수가 급격히 증가했다는 통계에서 답을 찾을 수 있다. **번역**을 초문화적 미학의 주요 용어로 선택한 문화비평은 전 세계 동시대성의 담론과 문법을 구성하고, 이를 위해 타협과 대립의 과정을 수행하는 디아스포라 작가들을 비유와 표준으로 사용한다.

다양한 양상으로 촘촘히 채워진 국제미술계는 중심과 주변, 세계와 지역 같이 현재는 의미 없는 이분법에 더는 의존하지 않는다. 이러한 이념적 방향 전환은 〈언패킹 유럽Unpacking Europe〉과 같은 몇몇 통찰력 있는 전시에서 다뤄졌다.[9] 보다 큰 규모로는 포스트식민주의적 세계의 프리즘을 통해 세계의 지도를 그리는 새로운 방법론을 확립한 오쿠이 엔위저Okwui Enwezor, 1963- 의 도쿠멘타 11을 들 수 있다. 실제로 엔위저는 포스트식민주의적 정치학을 통해 전시에 다큐멘터리적 요소를 도입하고, 미학적·전위적이라기보다는 정치적·담론적 비판성을 채택했다.[10] 제2회 요하네스버그 비엔날레 〈무역로-역사와 지리Trade Routes: History and Geography〉1997 와 널리 순회 전시된 〈짧은 세기-아프리카의 독립과 자유 운동 1945-1994The Short Century: Independence and Liberation Movements in Africa, 1945-1994〉2001-2002 같이 자신이 이전에 기획한 전시들에서 확립한 전제를 토대로, 엔위저는 탈식민화 과정에서 생겨나는 적대감과 구원의 정치적 변수들을 언급하지 않고는 급진적인 예술을 논할 수 없다는 생각을 도쿠멘타 11에서 제시했다.

그러므로 엔위저는 인류학과 정신분석학 그리고 상당히 수정된 마르크스주의를 기반으로 하는 포스트식민주의 문화 이론에 기대어 재현의 윤리학과 이를 구성하는 다큐멘터리적 요소들을 검토하기 위한 새로운 패러다임을 세웠다. 만약

미학이 상상에 가까운 재현의 측면에 가담한다면, 저술가와 큐레이터는 여기서 더 나아가 재현을 상징으로 확장한다. 이러한 이중적인 움직임은 새로운 '자주권 sovereignty'을 대담히 주장하는 새로운 주체의 출현을 허용한다. 따라서 엔위저의 프로젝트는 과거 식민 지배를 받았지만 투쟁을 통해 포스트식민지 시대의 시민이 된 주체의 위치를 투사하기에 적절한 위치를 결정하는 것을 목표로 한다. 또한 엔위저는 현재 이러한 담론이 실제로 투쟁이 진행되는 '본래'의 장소인 국가의 외부에 존재한다고 주장한다. 실제로 그의 전략은 국가 권력에 대항해 인권과 시민권에 관한 담론을 양성하는 초국가적 공공 영역을 통해 통치의 문제에 대한 자신들의 의견을 개진하는 글로벌 시민을 형성하는 것이다. 엔위저는 이를 통해 새로운 제국으로부터 유토피아가 출현해 제국과 대결할 것이라고 믿는다. 도쿠멘타 11에서 엔위저는 새로운 전시기획 방식을 제안한다. 이념적으로 확립된 네 개의 '플랫폼'을 다섯 번째 플랫폼인 카셀 도쿠멘타로 옮겨 전 세계에 걸친 여정을 보여주고 여러 학문 분야에 걸친 주장을 펼치는 것이다.

필자는 엔위저의 주장을 다시 지역과 국가의 지리와 정치로 되돌려 계속 순환시키고 싶다.[11] 디아스포라적 딜레마가 예술에서 다루고 있는 세계적 문제들의 정치적 기반을 확대한다 하더라도, 이러한 딜레마들은 초국가적인 공간 내에서 궁색하게 수렴되는 경향이 있기 때문이다. 만약 작품이 이슈들에 접근하는 형식이 제작 장소와 같은 시공간에서 펼쳐진다면 제1세계에 대항하는 작품이라도 지역과 국가, 사회와 생활 공동체를 **지정학적인 맥락**의 범주로 축소해버릴 뿐이다. 이렇듯 헤아리기 힘든 정체성과 접근 방식은 상대방으로 하여금 다양한 에이전시의 역할을 맡아 추측에 근거한 초문화주의와 공공연한 당파성 사이를 오가도록 한다. 예술이 국가라는 이름을 가진 서로 매우 다른 경제국가/정치사회 속에서 자신을 어떻게 위치시키는지, 그리고 이러한 장소에서 예술은 세계화 속에 작동하는 서로 다른 힘들을 어떻게 대하고 있는지에 대해 여전히 물어볼 필요가 있다. 더 정확히 말해, 주권국가 내의 치열한 경쟁이 벌어지고 있는 장소들에서 생성되고 있는 반문화적인 경향은 무엇인가? 빈곤퇴치라는 신자유주의적 개발 아젠다와 (은밀히) 권위주의적인 국가에 어떠한 전략을 가지고 대항하는가? 급진적 변화를 이끌어낸 주역들은 어떠한 정치적 입장을 고수하고 있는가? 나아가 민주적인 통치 구조, 시

민사회의 작동을 위한 기관들, 포스트 부르주아적 공공 영역을 구축하고 유지하려는 광범위한 시도들에서 무정부주의적 태도를 보이고 있는 문화적 선두주자는 어떻게 포지셔닝하고 있는가?[12] 이러한 사회들은 끔찍한 전쟁과 소비주의 디스토피아를 통해 실행되고 있는 자본의 기만적인 통치와 미국 주도의 계획에 어떠한 전략으로 맞설 수 있을까?

민족 계층화의 전통이 여전히 살아 있고, 다양한 종교 공동체가 각자 고유의 '근대화' 문화를 가지고 공존하며, 대도시 사회가 세계 자본주의에 편입되기 위해 경쟁하면서 급성장 중인 인도에서는 다양한 목소리가 공존하는 동시대성에 대한 논의가 수십 년간 계속되어왔다.[13] 따라서 동시대성은 식민지 시대로 거슬러 올라가는 모더니티의 결과와 범위의 차원에서 논의됐고, 현재는 그 기반부터 초국가적인 성격을 띠고 있는 세계화된 포스트모더니티의 차원에서 논의된다. 그에 따라 '인도'를 제목에 담은 많은 전시가 이러한 문제들을 다루고자 시도해왔다.

국가의 깃발 아래 전개되는 전시에서 국가의 아우라는 여전히 살아 있다.[14] 인도 출신의 비평가와 큐레이터는 특정 국가나 맥락에서 선택된 작가들이 전 세계적 동시대성에 존재하는 '보편적인' 문제들을 전시에서 다룰 수 있다는 주장을 정당화해야 할 것이다. 상당히 당파적 성격을 보이는 남반구는 단순히 초국가/글로벌에 대항해 균형을 잡기 위한 비판을 제시하는 것 이상을 미술사와 정치적 아젠다에 부가할 수 있어야 한다.[15]

한편, 인도 작가들의 새로운 작업들을 포함하여 동시대 미술은 보다 유희적인 '방향 없음indirection'을 제공하고 있는지도 모른다.[16] 역사와 지리를 훑음으로써 젊은 작가들은 곳곳에서 장소에 관한 문제들을 다루고, 변화를 향해 프로그래밍된 기표들을 이용한다. 그렇다면 집착에 관대하고 변장을 좋아하는 이러한 작가들은 전 세계를 떠도는 유목민 또는 마술사들인가? 이들은 예술 제작을 다양화하며, 우리에게 각기 다른 프레임을 사용하더라도 뜻밖의 기쁨을 함께 누릴 가능성이 여전히 존재하는 상상의 세계를 위해 일할 것을 요청한다. 따라서 오늘날 빠르게 돌아가는 국제 전시의 순환 속에서 예술작품은 정신없이 바쁜 한편, 행동 면에서는 여유롭기도 한다. 오브제·기호·개념적 등식으로 자신을 지속적으로 기록하는 과정에서 작품은 오로지 동시대적인 것에만 특혜를 주고, 역사적 패러다임 속

에서 자신을 설명해줄 이론을 요구한다. 따라서 우리는 전례 없이 전 세계를 표류하고 있는 젊은 작품들이 부지불식간에 행사하는 정치를 번역할 수 있는 방식을 고안해야 한다.

상당한 명성과 수완을 지닌 해외 큐레이터들에 의해 기획된 지난 몇 년간의 인도 관련 전시들은 더욱 능숙해졌고, 중국이나 인도와 같이 위협적인 경쟁력을 갖추고 빠르게 성장하는 국가들이 느끼고 있는 세계화의 희열 속에서 **인도**라는 간판의 화려함을 이용해 더욱 강해졌다.[17] 이러한 희열은 사치 컬렉션Saatchi collection의 〈제국의 반격-오늘의 인도 미술The Empire Strikes Back: Indian Art Today〉2010 같은 아류작을 만들어내기도 했다. 스펙터클을 쉽게 만들어내기 위해 새로운 이미지즘의 미학이 실시됐고, 이미 구체화된 오브제들을 더욱 상품화하는 다양한 페티시 '장난감'은 인도 작가들이 발전시키고자 애쓰던 개념적이고 비판적인 접근 방식을 모조리 대체했다. 고국의 상황은 이러한 유혹을 더욱 부추겼다. 인도에는 예술제도의 인프라가 없고, 반체제적 실천을 펼치는 독립적인 포럼도 극소수이며, 동시대 작가들로 하여금 전 세계 미술계를 휩쓸고 있는 미술 시장과 아트페어에 대항하고 우회하고 반박할 수 있게 하는 영리한 전시들도 거의 없다.

그렇다면 다양한 예술실천의 영역 내에서 예술에 비판적 질문을 제기하는 전시기획의 형식을 어떻게 도출할 수 있는가? 문화적, 미학적으로 유리한 시점을 확보하려는 역사적 여정에서 정치의 거친 장애물들을 가로질러 어떻게 우리의 길을 개척할 것인가? 우리는 되돌릴 수 없이 글로벌화된 세계에서 장소는 고립될 수 없으며 그 가치는 안정될 수 없음을 알고 있다. 따라서 지금은 (초국가적이 되어버린 듯 보이는) 다른 포스트식민주의의 공공 영역들이 어떻게 구성됐는지를 이해해야만 한다. 우리가 찾고자 하는 답이 무엇이건 다음과 같은 추측을 통해 구할 수 있다. 첫째, 동시대성은 여러 문화에 걸쳐 지속적으로 공동 생산된다. 둘째, 장소·지역·국가·주state 그리고 이 모든 실질적인 역사 범주의 정치학은 세계 어디에서건 유동적인 상태로 존재한다. 셋째, 과거의 보편적인 것들은 사람과 지역 사이에 존재하는, 중요하고 흔히 치명적인 긴장을 노출하며 대체됐다.

필자는 일련의 예시를 통해 동시대 큐레이터들이 얼마나 다양한 접근법을 사용하고 있는지를 보여주었다. 이들은 작가의 협력자이자 전시라는 매체를 통해 작

품을 공동으로 제작하는 제작자이며, 글이나 시각적인 해설을 제공하는 문화 비평가이고, 동시대의 세계와 작품의 제작 장소 **모두에서** 예술실천을 비판적이고 초문화적으로 번역하기 위한 기호학의 토대를 쌓는다. 이러한 대안들은 일련의 **논쟁적인** 관계들을 발전시키고, 그러한 관계에서 큐레이터는 친근한 '적'으로 행동하며 현재라는 역사적 순간의 모순들을 제시하고, 작품이 서식하는 상징적인 공간을 보다 적대적으로 만들 것이다.

지식은 서구에서 생산되고 문화적 유물은 비서구에 풍부하다는 이야기가 있다. 필자는 대담한 예언을 통해 불가피한 변화의 필요성을 제시함으로써 이러한 주장을 뒤집고자 한다. 동시대의 문제에 대한 신선한 담론의 장은 현재 필자가 주장을 펼치고 있는 바로 이곳일 수도, 다른 곳일 수도 있다. 그러나 이러한 말이 작가와 큐레이터, 서양과 동양의 비평가 및 큐레이터와 같이 '우리와 그들'을 나누는 친숙한 논쟁처럼 들리지 않도록, 필자는 예술제도의 안팎에서 예술의 자주권을 회복하고 싶다. 비판적 전시기획을 요구하는 강한 주장 곁에는 작가들의 미묘한 경고가 깃들어 있다. 비평가와 큐레이터들은 예술작품의 내적이고 맥락적인 의미 모두를 구원하기 위해 동시대 미술을 보여주는 과정에서 다음과 같은 역설을 알아차렸다. 작가들은 특정 위치에 놓이지만, 언제나 사물의 기존 질서에 역행한다. 따라서 국가와 세계, 인종과 제국주의에 관한 패권적 이데올로기에 이의를 제기할 수 있는 위치에 놓이게 된다. 다시 말해 작가와 작품이 단순한 이분법 사이를 항해할 뿐 아니라 그러한 이분법을 넘어설 수 있는 역량을 얻게 하려는 전시기획자의 의도적인 포지셔닝, 그리고 창조 행위와 그것이 일어나는 장소를 예측할 수 없게 하는 엔트로피를 받아들인다면 자신을 직관적으로 포지셔닝할 수 있다.

주

* 이 에세이는 축약된 버전으로, 전문은 2013년도에 출판된 다음 책에 수록되어 있다. "Curating across agonistic worlds," *InFlux: Contemporary Art in Asia*, eds. Parul Dave Mukherji, Kavita Singh, Naman Ahuja (Delhi: Sage, 2013).

1 이곳에 소개된 모든 글은 〈지구의 마술사들〉전 특집으로 출간된 다음 간행물들에 수록되어 있다. *Le Cahiers du Musée d'Art Moderne*, No. 28 (1989); *Third Text*, No. 6 (Spring 1989). 다음을 참고. Benjamin Buchloh and Jean-Hubert Martin, "Interview"; Rasheed Araeen, "Our Bauhaus Others' Mudhouse"; Jean Fisher, "Other Cartographies"; Guy Brett, "Earth & Museum: Local or Global?"

2 Ibid.

3 구체적으로 윌리엄 루빈William Rubin, 1927-2006에 의해 1984년 뉴욕 MoMA에서 개최되어 많은 논란을 불러일으킨 전시 〈20세기 미술의 '원시주의'"Primitivism" in Twentieth Century Art〉를 가리킨다.

4 이브 미쇼Yves Michaud, 1930- 는 〈지구의 마술사들〉의 아젠다와 앙드레 말로Andre Malraux, 1901-1976 미학의 인본주의적 사명 사이의 유사점을 예리하게 포착하고, 〈지구의 마술사들〉의 전제는 클레멘트 그린버그Clement Greenberg, 1909-1994가 전파한 형식주의 미학의 연장선상에 있다고 영리하게 제시했다. 다음을 참고. "Doctor Explorer Chief Curator," *Third Text*, No. 6 (Spring 1989).

5 아삐난 뽀시야난다가 뉴욕 아시아소사이어티(Asian Society)의 요청으로 기획한 이 전시는 여러 도시에서 순회 전시됐다. 다음 전시도록을 참고. *Contemporary Art of Asia: Tradition/Tensions* (New York: Asia Society Galleries, 1996).

6 이 전시는 전 세계 여러 곳에서 광범위하게 전시됐다. 다음 전시도록을 참고. *Cities on the Move* (Ostfildern-Ruit: Verlag Gerd Hatje, 1997).

7 1990년대 이후로 동아시아에서는 매우 빠르게, 서아시아 · 아프리카 · 남미에서는 조금 느린 속도로 비엔날레들이 전례 없이 증가해왔다. 다음을 참고. *AAA: All You Want To Know About International Art Biennials*: http://www.aaa.org.hk/onlineprojects/bitri/en/timeline.aspx; Universe in Universe: http://universes-in-universe.de/car/english.htm; *The Biennial Reader : An Anthology on Large-Scale Perennial Exhibitions of Contemporary Art*: http://www.aaa.org.hk/Collection/Details/41902.

8 비엔날레는 복잡한 문화와 각기 다른 지역들에 대해 인식할 기회라 할 수 있다. 쿠바 출신의 헤라르도 모스케라Gerardo Mosquera, 1945- 와 브라질 출신의 파울루 에르켄호프Paulo Herkenhoff, 1949- 같은 큐레이터들은 매우 이질적인 남반구에 관한 담론과 비

전을 형성했다. 그로부터 한참 후에 팔레스타인의 잭 퍼세키언Jack Persekian은 아랍에

미리트공화국의 샤르자 비엔날레에서 아랍 예술계를 위해 이와 같은 활동을 펼쳤다.

브리즈번의 퀸즐랜드아트갤러리는 아시아-태평양 트리엔날레의 전시기획 코스를 미

술관 행사로 계속 진행하며 다양한 범위의 지역 전문가들을 불러 모았다. 개최 도시

에 초점을 맞추는 것은 비엔날레의 주요 특징 중 하나로, 관련 예로는 바시프 코르

툰Vasif Kortun, 1958- 과 찰스 에셔Charles Esche, 1962- 가 공동 기획한 2005년 이스탄불 비

엔날레를 들 수 있다. 이 비엔날레에서 큐레이터들은 작가들과 함께 도시의 작은 틈

새들을 탐색해 예술작품들을 숨기는 동시에 이를 시민들에게 예상치 않게 보여주고

자 했다. 이와 대조적으로, 예술적으로 궁핍한 도시국가 싱가포르는 2006-2008년

난조 후미오南條史生, 1949- 의 기획하에 진정한 기쁨의 정원이 됐다. 이러한 전시들은

더욱 프로젝트 중심적이고 담론적이며 행동주의적인 형식으로 변해갔다. 2005년 요

코하마 트리엔날레Yokohama Triennale of Contemporary Art는 사실상 집단주의적인 프로젝

트가 됐고, 2007년 제3회 광저우 트리엔날레의 기획자 가오시밍高士明, 사라트 마하

라지Sarat Maharaj, 존슨 창Johnson Chang; Johnson Tsong-zung은 '포스트식민주의에 대한 작

별인사Farewell to Post-colonialism'라는 제목의 전시로 시대 전체에 대한 담론을 촉발했다.

2007년 팔레스타인 라말라의 리와크 건축보존센터에서 칼릴 라바Khalil Rabah, 1961- 의

기획으로 개최된 제2회 리와크 비엔날레는 팔레스타인의 문화유산을 보호하고 홍보

하기 위해 건축가, 작가, 보존가, 계획가, 기획자, 이론가들을 지역과 전 세계에서 불러

모았다. 반면, 제3회 리와크 비엔날레에서 찰스 에셔와 림 파다Reem Fadda는 비참하게

분열된 지역, 정치 조직체, 문화의 미래 시나리오를 상상해볼 수 있는 장소에 개입했다.

9 다음을 참고. Salah Hasan and Iftikhar Dadi, eds., *Unpacking Europe: Towards a Critical

 Reading* (Rotterdam: Museum Boijmans Van Beuningen, Nai Publishers, 2001).

10 엔위저의 서문과 도쿠멘타 11 팀 그리고 다른 저자들의 텍스트들을 참고. *Documenta

 11_Platform 5: Exhibition Catalogue* (Ostfildern-Ruit: Hatje Cantz, 2002). 전시에 앞서,

 도쿠멘타 11 팀은 빈, 뉴델리, 세인트루시아, 라고스에서 학술회의Platforms 1-4들을 진

 행하고 각 회의의 내용을 다음과 같은 제목의 책들로 출판했다. *Democracy Unrealized;

 Experiments with Truth: Transitional Justice and the Processes of Truth and Reconciliation;

 Créolité and Creolization; and Under Siege: Four African Cities, Freetown, Johannesburg,*

비엔날레 | 이필 작인 세계에서의 큐레이팅

Kinshasa, and Lagos (Ostfildern-Ruit: Hatje Cantz, 2002).

11 필자의 다음 책을 참고. Geeta Kapur, *When Was Modernism: Essays on Contemporary Cultural Practice in India* (New Delhi: Tulika Books, 2000). 필자는 이 책에서 제3세계 모더니즘의 변덕스럽고 변칙적인 성격을 분석했다. 이러한 성향이 다른 시대에 다른 이론으로 다양한 지역에서 전개된 아방가르드와 어떻게 연결되고, 나아가 설명적인 전시 스타일과 전략들로 어떻게 귀결되는지를 다뤘다.

12 국내외에서 다양한 모습으로 전개되고 있는 중국의 아방가르드 미술은 아방가르드 의 의도가 대안적인 미술 영역에서 표현되고, 미술사뿐 아니라 매우 다른 정치·문화 맥락들에 새겨진 것으로 보도록 한다. 얼떨결에 희열을 느끼던 아방가르드의 첫 단 계가 지나간 후, 중국의 철학·역사·문화혁명에서 정치적 '미학'의 급진적 측면들에 의거해 1990년대 중국 아방가르드의 핵심을 간파하려는 해석들이 등장했다.

13 앞서 언급한 두 개의 중요한 국제적 전시들은 전시기획과 관련한 최신 이슈들을 다 뤘다. 다음을 참고. Gulammohammed Sheikh, "New Indian Art: Home–Street–Shrine– Bazaar–Museum," in *ArtSouthAsia*, exh. cat., Shisha, Manchester, 2002; Chaitanya Sambrani, "On the Double Edge of Desire," in *Edge of Desire: Recent Art in India*, exh. cat., Asia Society, New York, and Art Gallery of New South Wales, Perth, 2004. 이러한 전 시들은 서로 다른 언어를 구사하는 체제들을 동시다발적으로 보는 현상학적 경험을 제시했을 뿐 아니라, 이미지와 문화 사이의 구조적 관계가 존재함을 주장했다. 전시 의 텍스트 장치들은 공동체와 국가, 근대화 과정에서 시민권 박탈, 그리고 매우 간단 하게는 예술·생활 문화·시장경제 사이의 쉽지 않은 교환 등에 관한 거시적 질문들 을 제기한다.

14 얀 빙켈만Jan Winkelmann과의 인터뷰에서 하랄트 제만Harald Szeeman, 1933-2005은 다음 과 같이 시인했다. "물론 당신은 국가관을 없앨 것인지에 대해 끝없이 토론해왔겠지 만 나는 국가관을 통한 전시가 매우 중요하다고 생각한다. 베니스 비엔날레나 상파 울루 비엔날레의 탁월한 면은 국가 차원과 국제 차원의 전시를 모두 운영한다는 점 이다. 바로 이러한 조합을 통해 연결점을 형성할 수 있고, 이것이 비엔날레 모델의 도전 적인 측면이라고 생각한다." 다음을 참고. "Failure as a Poetic Dimension. A Conversation with Harald Szeeman," *Metropolis M. Tijdschrift over hedendaagse kunst*, no. 3 (June

2001). 공교롭게도 상파울루 비엔날레는 2006년부터 국가 섹션을 없앴다.

15 필자의 주장을 강조하기 위해 개인적인 일화를 소개하겠다. 21세기 초, 필자는 런던의 테이트모던Tate Modern으로부터 인도 도시의 시각문화를 다루는 전시의 개념을 구상하고 기획해달라는 요청을 받았다. 20세기 특정 순간에서 바라본 예술과 시각문화의 역동적 면모를 파리, 빈, 모스크바, 리우데자네이루, 라고스, 도쿄, 뉴욕, 뭄바이, 런던이라는 9개 도시에 초점을 맞춰 제시하는 테이트모던 최초의 대형 전시 〈세기의 도시-현대 대도시의 예술과 문화Century City: Art and Culture in Modern Metropolis〉2001의 한 섹션을 구성하기 위해서였다. 이 전시는 단순히 어느 한 시대나 정치적 순간을 선택하는 대신 20세기의 역사적 국면을 포괄했다.

영화 이론가 아시시 라자디약사Ashish Rajadhyaksha와 함께 작업하며, 필자는 20세기 거대도시의 표상으로 1990년대의 뭄바이를 선택했다. 우리는 뭄바이의 특이한 역동성을 단순히 모더니티가 지역 문화에 의해 변형된 것으로 파악하는 대신, 서로 다른 장소에서 모더니티가 공동으로 생산되는 것을 보여주는 현상으로 제시했다. 우리는 이러한 과정들이 동시대 역사 속에서 전개되며 파생하는 결과들을 찾았고, 이는 정책에 의한 경제적 선택에서부터 도시 공간의 민주주의적 기능 속에 나타나는 형식과 왜곡, 다양한 지역과 종교 배경을 갖는 시민들의 특이한 성향과 이러한 시민들이 진화시키는 (그러나 흔히 네오 파시스트들의 문화파괴 행위에 의해 유지되지 못하는) 공공 영역 등을 포함했다. 단순히 차이에 관한 사례연구에 머무르는 대신, 우리는 이러한 역사화가 20세기를 정의하고, 제1세계 서구 백인 시민들의 문화와 정치적 상상은 이러한 정의에서 벗어날 수 없음을 제시했다. 프로젝트가 전개된 테이트모던의 유명한 터빈홀Turbine Hall이라는 전시공간의 공간적 특성은 전시를 구성하는 데 중요한 요소로 작용했다. 이곳에서 1990년대의 뭄바이와 런던이 서로 마주하며 오늘날 '세기의 도시' 지위를 다투었다.

16 인도 출신의 작가들은 세계 어디에나 존재한다. 수많은 '인도' 관련 전시만이 아니라 미술관, 갤러리, 창작 스튜디오와 네트워크, 국제 비엔날레와 대형 전시 등 보다 광범위한 경로를 통해 인도 작가들이 활동하고 있다. 최근 뉴델리에서 개최된 상상력 가득한 전시 〈세계 어디에서Where in the World〉는 제목을 통해 인도 출신 작가들의 노마디즘에 대해 말장난을 시도했으며, 이들의 활기 넘치는 '방향 없음indirection'을 전시의

비엔날레 | 이접적인 세계예술의 큐레이팅

주제와 디스플레이 전략으로 활용했다. 다음 도록을 참고. Where in the World, Devi Art Foundation, School of Arts and Aesthetics, Jawaharlal Nehru University, Delhi, 2009.

17 1980년까지 서구에서 개최된 주목할 만한 인도 관련 전시들은 극히 소수였다. 그중 1965년 조지 M. 부처George M. Butcher의 기획하에 런던의 커먼웰스센터Commonwealth Centre에서 개최된 〈현재의 인도 미술Art Now from India〉은 당시 최신 인도 미술을 보여 주었다. 1980년대에 인도 정부는 세계의 여러 국가에서 인도 문화를 전시하는 데 세심한 노력을 기울이며 인도의 전통예술 및 공예와 함께 근현대 미술을 전시했다. 이러한 전시는 미국의 허시혼미술관Hirshhorn Museum과 스미스소니언인스티튜트 Smithsonian Institution, Washington DC, 영국의 왕립예술원the Royal Academy of Arts, London, 프랑스의 퐁피두센터Centre Georges Pompidou, Paris 등에서 개최됐다. 1990년대에는 많은 인도 관련 전시가 주로 해외 큐레이터들에 의해 미술관 차원에서 개최됐다. 관련 전시들은 다음과 같다. 〈인도의 노래-동시대 인도 미술의 다양한 흐름India Songs: Multiple Streams in Contemporary Indian Art〉(Art Gallery of New South Wales, Sydney, 1993), 〈사적인 신화-인도의 동시대 미술Private Mythology: Contemporary Art from India〉(Japan Foundation, Tokyo, 1998), 〈인도 밖으로-남아시아 디아스포라의 동시대 미술Out of India: Contemporary Art of the South Asian Diaspora〉(Queens Museum, New York, 1998).

앞서 언급한 2001년 테이트모던의 〈세기의 도시〉에서 '봄베이/뭄바이' 섹션을 시작으로 21세기에는 다음과 같이 동시대 인도 미술 관련 전시가 급속도로 증가했다. 〈자본과 카르마Kapital and Karma〉(Kunsthalle, Vienna, 2002), 〈새로운 인도 미술: 집-거리-사원-시장-미술관New Indian Art: Home–Street–Shrine–Bazaar–Museum〉(Manchester Art Gallery, 2002), 〈부펜 카카르 회고전Bhupen Khakhar, Retrospective〉(Museo Centro de Arte Reina Sofía, Madrid, 2002), 〈씨앗에서 나온 나무The Tree from the Seed〉(Henie Onstad Kunstsenter, Oslo, 2003), 〈지하-도시의 예술작품들subTerrain: artworks in the cityfold〉(Haus der Kulturen der Welt, Berlin, 2003), 〈줌! 인도의 동시대 미술Zoom! Art in Contemporary India〉(O Museo Temporario/Culturgest, Edifcio Sede do Caixa de Depositos, Lisbon, 2004), 〈인디언 서머Indian Summer〉(Ecole des Beaux Arts, Paris, 2005), 아시아소사이어티의 주도로 2005-2006년에 걸쳐 여러 대륙에서 순회 전시된 〈욕망의 가장자

리Edge of Desire〉(Art Gallery of Western Australia, Perth; Asia Society and Queens Museum, New York; Museo Tamayo de Arte Contemporaneo, Mexico City; University of California, Berkeley Art Museum/ Pacific Film Archive; National Gallery of Modern Art, New Delhi, 2005-6), 〈서브컨틴전트-동시대 미술에서 인도 아대륙subContinent: The Indian Subcontinent in Contemporary Art〉(Fondazione Sandretto Re Rebaudengo, Turin, 2006); 〈릴의 봄베이 사람들Bombaysers de Lille, Lille 3000〉(2006); 〈배고픈 신-인도의 동시대 미술Hungry God: Indian Contemporary Art〉(Arario Art Gallery, Beijing, 2006), 미국에서 순회 전시된 〈새로운 서사-인도의 동시대 미술New Narratives: Contemporary Art from India〉 (Chicago Cultural Center, 2007), 〈날리니 말라니 회고전Nalini Malani Retrospectives〉(Irish Museum of Modern Art (IMMA), Dublin; Musée cantonal des Beaux-Arts, Lausanne, 2010); 〈뿔을 주세요-동시대 인도 미술의 서사Horn Please: Narratives in Contemporary Indian Art〉(Kunstmuseum Bern, 2007-8), 2008-2009년 일본, 서울, 빈에서 순회 전시된 〈찰로 인디아! 인도 미술의 새로운 시대Chalo India! A New Era of Indian Art〉(Mori Art Museum, Tokyo; National Museum of Contemporary Art, Seoul; Essl Museum, Vienna, 2008-9), 2008-2009년 미국에서 순회 전시된 〈인도-공공장소, 사적 공간 동시대 사진과 비디오아트India: Public Places, Private Spaces Contemporary Photography and Video Art〉(Newark Museum, 2008-9), 2010년 상파울루에서도 전시된 〈도시의 방식-인도 동시대 미술가 15인Urban Manners: 15 Contemporary Artists from India〉(Hangar Bicocca: spazio d'arte contemporanea, Milan, 2010), 여러 곳에서 순회 전시된 〈인도 고속도로Indian Highway〉 (Serpentine Gallery, London, 2008-9), 〈현대 인도India Moderna〉(IVAM, Valencia, 2008-9), 〈파노라마-인도Panorama: India〉(the 28th International Contemporary Art Fair, ARCO Madrid, 2009), 바르셀로나의 여러 기관에서 전시된 〈자아와 타자-인도 동시대 사진의 초상The Self and the Other: Portraiture in Indian Contemporary Photography〉(Instituto de Cultura del Ayuntamiento de Barcelona, ARTIUM, Centro-Museo Vasca de Arte Contemporaneo, Vitoria-Gasteiz Agrodecimientos, La Virreina Centre de la Imatge, Barcelona, 2009-10), 〈세 개의 꿈이 교차하는 곳-인도, 파키스탄, 방글라데시의 사진 150년Where Three Dreams Cross: 150 Years of Photography from India, Pakistan and Bangladesh〉 (Whitechapel Gallery, London, Fotomuseum Winterthur, Switzerland, 2010), 〈파리, 델

리, 봄베이)Paris, Delhi, Bombay⟩(Centre Georges Pompidou, Musée National d'Art Moderne, Paris, 2011).

이렇듯 가치 판단이 개입되지 않은 리스트는 많은 중요한 문제를 가린다. 점점 더 많은 전시가 세계적으로 중요한 큐레이터들에 의해 기획되고 있다는 사실 외에도, 이러한 전시들은 호기심과 페티시즘을 다루고 새로운 스펙터클을 제시하려는 글로벌 큐레이터들의 충동을 반영한다. 이러한 측면에 대하여는 별도의 연구가 필요하다.

비엔날레 문화와
경험의 미학

캐럴라인 A. 존스

Caroline A. Jones MIT 미술사 교수이자 역사, 이론, 비평 프로그램 학장.
《감각중추Sensorium》2006를 편집했고,《오로지 시각Eyesight Alone》2005. 8
과《작업실의 기계Machine in the Studio》1996. 8 등을 저술했으며,《세계
그림에 대한 욕망−세계적인 예술작품Desires for the World Picture: The Global
Work of Art》을 출간할 예정이다.

동시대 미술이라 불리는 것은 무엇인가? 필자는 경험이라는 단어에 대한 수사어
구가 동시대성(그리고 관계적, 상황적, 기타 사회적으로 변화한 미술 양식에서 동
시대성과 유사한 것)을 구성하는 요소가 되어왔으며, 더 나아가 필자가 '비엔날
레 문화'라 칭하는 현상의 급성장에 근거해왔다는 주장을 펼치려 한다. 비록 동시
대성이 유동적이라 할지라도 19세기, 20세기, 21세기에 만들어진 미술을 전시에서
서로 연결하는 것은 바로 경험의 미학이다. 매우 다른 역사적 주제와 이러한 관계
에 대응하는 매우 다른 경제들과 관계없이 말이다.

　이 글에서 미술이란 단순한 반영이나 상부구조적 현상을 의미하지 않는다. 동
시대 미술이 특별히 드러내 보이는 것은 미술이 새로운 종류의 주체를 만들어내는
작용을 하고, 전시는 이러한 활동을 종합해 주체를 만들어내는 집합체가 된다는
사실이다. 따라서 동시대 미술계의 주체가 주로 동시대의 비엔날레 전시들이 제공
하는 동시대성에 대한 경험에 의해 형성된다면, 이러한 동시대적 영향은 미적이고
세속적인 경험을 추구했던 그랜드 투어Grand Tour까지 그 기원이 거슬러 올라간다.
그리고 그러한 경험들을 모든 사람을 위해 산업화하고자 시도했던 거대한 규모의
전시회들을 지나 현재의 미술특정적인 비엔날레 형식에 이르는 거대한 역사적 곡
선의 일부분을 이룬다.

경험의 궤도

체화된 경험을 지칭하는 수사어구들은 비엔날레 문화에 매우 풍부히 존재하며, 명백하게 명시되거나 놀라운 방식으로 관람객의 참여를 이끌어내는 설치작품들을 통해 표현된다. (2000년 리옹 비엔날레에서 관람객들이 허브로 우려낸 따뜻한 욕조에 몸을 담그게 한 차이궈창蔡国強, 1957- 의 「문화의 욕조Cultural Melting Bath」는 후자의 예 중 하나다.) 경험의 미학은 레이먼드 윌리엄스Raymond Williams, 1921-1988 가 '잔여적 이데올로기residual ideology'라고 명명한 개념을 떠올리게 한다. 물질적 대상이나 생체 또는 기본 구성 요소 같은 기계적인 것의 잔여물들은 이와 같이 이론화되어 동시대 미술의 글로벌한 회로 속으로 진입하고 소환되어 최첨단 기술(또는 올라푸르 엘리아손Olafur Eliasson, 1967- 의 작품에서 얼음 바닥이나 얼음 자동차를 차갑게 유지하는 냉장고의 플러그 같은, 적어도 21세기의 요소들)을 이용해 혼종화되어야 한다. 이러한 전략들은 그 변증법이 밝혀질 때 '저항적'이거나 비판적인 성격을 띠게 되며, 감지하는 신체와 인공적 도구로 확장된 신체 또는 인간과 사회 인프라 사이의 만남을 공개적으로 주선하게 된다.

필자는 경험의 미학 안에 비판적 작업을 위한 공간, 생산적 공공 영역을 구성하기 위한 공간, 글로벌 자본의 상황을 되돌아보기 위한 공간이 존재한다고 생각한다. 비록 필자는 계몽주의에서 근대를 지나 현재에 이르기까지 역사가 지속되고 있다고 보지만, 이러한 '경험'들이 일어나는 다양한 순간에는 주체와 인식이 명확히 구분되어야 한다고 생각한다. 동시대성에 대한 우리의 정의들에 가장 근접하게 다가간 사람들은 모더니즘의 인식론적 고립에 대해 전 세계적으로 새로운 비판을 불러일으키며 모더니즘의 공범자인 화이트큐브를 해체한 1960년대의 예술가들이었다. 이들은 미술사와 그 기록의 영역으로 신체를 되돌려 놓았고, 이들의 개념적 공격은 플럭서스Fluxus, 해프닝, 퍼포먼스, 신체미술의 등장으로 결실을 보았다. 이들의 유산은 1990년대부터 정체성 정치학과 포스트식민주의 비평을 통해 변형되며 새로운 이미징 기술을 포함하게 됐다. 이미징 기술은 자신의 노동 원천을 위장한 채 부상하던 신체 없는 가상성virtuality, 그리고 뚜렷하게 '이질적인 신체'가 정치와 경제 영역에서 소멸을 거부하며 고집스레 존재하는 현실 사이의 경계를 가로지를 수 있게 했다.

이러한 현상은 모나 하툼Mona Hatoum, 1952- 의 특이한 비디오 조각 설치작품인 「기이한 신체Corps Etranger」1994에서 분명히 드러난다. 하툼은 단조롭고 하얀 실린더 형태의 칸막이 부스를 제시했는데, 부스 안에서 관람자는 발밑에서 펼쳐지는 영상이 보여주는 하툼의 신체 내부 장기의 터널로 끊임없이 빠져들게 된다. 하툼과 같은 작가들에게 동시대성은 비디오와 가상성이 불안정해지는 방식으로 존재한다. 이 작품에서는 복강경 카메라로 (진정제를 투여한) 특정 신체 부위를 기록하며 관람자들이 하툼의 신체 구멍들, 즉 창자, 동맥, 달팽이관, 식도, 기타 알 수 없는 움푹 들어간 부위들을 관찰하도록 한다. 그로부터 약 20년 후 비디오 속의 신체들은 마치 벽과 천장에서 쏟아져 나오듯 건축적 장관을 이루며 폭발하는 듯 보인다. 피필로티 리스트Pipilotti Rist, 1962- 가 2007년 베니스 비엔날레에서 산스타에 성당 Chiesa di San Stae에 설치한 「호모 사피엔스 사피엔스Homo Sapiens Sapiens」2005나 2009년 뉴욕 현대미술관에서 전시한 「네 신체를 쏟아내Pour Your Body Out」2008 같은 작품들이 그 예다. 관람객은 아찔하고 불안정하며 혹은 탐스러운 바다의 모습으로, 또한 세계라는 틀 안에서 자신들의 언어·문화·사회적 특수성을 잠재적으로 역설하는 존재로 제시되는 가상의 신체를 감정을 이입해 공감하며 경험하게 된다.

이것이 바로 필자가 경험의 미학 속에서 탐구하려는 오늘날의 변증법으로, 간편하게 신체를 망각해버리는 디지털 스펙터클과 참여자/관찰자의 본능적인 신체 반응 속에서 끈질기게 다시 나타나며 자신을 주장하는 신체의 '나머지' 사이에서 발생하는 긴장감이다. 이러한 변증법은 여기저기서 이동된 것들이 강요 속에 상호 접촉하고, 유럽의 전통이 외국 문화와 당시 예술 안으로 침투해오던 새로운 기술과 대립하던 박람회와 비엔날레들의 오랜 역사 속에서 등장했다. 우리는 동시대 미술이 지식 생산의 장소를 오브제 너머와 '오로지 시각만을' 강조했던 모더니즘의 집착 너머로 확장하고, 세계화의 물결 속에 비서구 문화에 손을 뻗으며, 확대 또는 확장된 인공적 부가물이나 극적으로 집단화된 정보와 경험으로 구성되는 새로운 세계를 형성하는 방식을 때로 당연하게 여긴다.[1]

비엔날레 문화에서 이러한 현상 대부분은 서구 민주주의의 깃발 아래 또는 서구와 밀접한 관계를 맺고 있는 신흥 자본 권력에 의해 이뤄진다. 이러한 상황에서 동시대 미술에 대한 미적 경험의 핵심을 이루는 신체와 기술의 관계는 '보편적 인

간'이라는 새로운 형태의 모더니즘 개념으로 병합될 위험이 있다. 우리는 신체를 포괄적이 아닌 특정한 관점에서 바라보고, 문화적 신체·정치적 신체·이미 규정된 '신체'가 각각 개별적으로 마주하는 '경험'을 찾아내야 한다. 필자의 젠더와 계급적 특징들은 하툼과 같은 여성이지만, 하툼과 '다른' 신체를 통해 필자가 경험한 아찔한 여정의 불가피한 요소들이었다. 한편 「기이한 신체」는 정확히 얼마나 (젠더가 표현된) 신체의 해부학적 구조가 보편화될 수 있느냐는 또 다른 측면의 문제를 제기한다. 필자의 고막은 아마도 하툼의 것과 꽤 비슷할 것이며 요도도 마찬가지일 것이다. 그리고 젠더의 특성이 약화되기에 더욱 보편적이라 할 수 있는 후두개 혹은 직장에 난 구멍까지도 비슷할 것이다.

　서구가 '미적 경험'의 철학을 고안해냈다면, 국제적인 박람회와 비엔날레들은 서로 다른 문화와 국가를 넘나드는 소통을 열망하는 보다 느슨한 개념인 '경험의 미학'에 기여해왔다. 사실, 오브제에서 경험으로 미술계의 관심을 돌린 것은 비엔날레의 큐레이터나 박람회의 미술관 커미셔너들이 아니라 바로 작가들이었다. 그러나 박람회에서 제시된 일종의 결합들은 박람회 자체를 변화시킬 정도로 도발적이 되어버렸다. 예를 들어 1900년 이후에도 박람회라는 형식은 지속됐지만 이전 커미셔너들이 상상했던 '보편적인' 형식으로는 결코 되돌아갈 수 없었다. 더욱 주목할 만한 사실은 비엔날레라는 형식이 바로 그 시기에 대형 박람회에 대한 무역 특정적 대안으로 등장했다는 것이다. 비엔날레는 (비엔날레의 등장과 동시에 독립된 미술관들을 폐기해버린) 박람회에서 발전한, 강렬하고도 세속적인 경험으로부터 장르를 정화하기 위한 또 다른 물결이었다.[2] 그러므로 박람회장의 불협화음으로부터 '떨어져 나온' 초창기 베니스 비엔날레와 궁극적으로 이것의 복제판인 상파울루 비엔날레는 여전히 자율적이고 오브제 중심적인 관념적 지식의 영역, 그리고 예술작품 안에서 개인의 구성 요소socius와 정신이 헤겔Georg Wilhelm Friedrich Hegel, 1770-1831 철학에서의 지양sublation에 도달하게 되는 장소 안에 관람자를 위치시키려 했다.

　그러나 동시에 비엔날레는 열차표 패키지, 국가관, 국빈 방문, 가이드북, 그 밖에 비엔날레 공식 상품들과 같이 전 세계의 박람회들로부터 차용한 오락 장치들로 이끌려가고 있었다. 예를 들어 1895년 제1회 베니스 비엔날레의 광고에서 발견

되는 부대 이벤트들 가운데에는 세레나데, 콘서트, 연회, 스포츠행사, 불꽃놀이, 연극 그리고 철도여행 할인패키지가 포함되어 있다. 이들은 진지한 작품들 곁에서 비엔날레에 생기를 불어넣었다. 1970년 이후 베니스 비엔날레, 카셀 도쿠멘타, 상파울루 비엔날레의 큐레이터들이 뒤늦게 과정미술process art로 돌아서면서 자본주의 경제의 제물이라 할 이러한 부수적인 이벤트 구조들이 작품 안으로 들어왔다.

도쿠멘타와 파리·도쿄·바그다드 비엔날레 등 1970년대의 비엔날레들은 필연적으로 이들에 앞서 존재했던 국제적 이벤트들의 역사와 의례에 의존했고, 이러한 경향은 새천년이 시작되면서 더욱 두드러졌다. 오늘날의 예를 들어보면, 차이궈창의 불꽃놀이 설치작품을 전시하고자 했던 2010년 시드니 비엔날레의 열망은 작가가 2008년 올림픽에서 보여준 불꽃놀이와 관련이 있다. 이는 비엔날레가 또 다른 국제적인 경쟁, 스펙터클, 세계적인 이벤트로서 대형 박람회에서 스스로 분리되어 나온 바로 그 순간에 올림픽이 시작됐다는 사실을 상기시킨다. 그러나 필자는 이와 같은 경험주의적 이벤트들이 모두 비슷한 내용을 담고 있다고 생각하지는 않는다. 비엔날레, 세계 박람회, 올림픽 게임은 각기 다른 내용을 다룰 것이다. 자신들만의 은밀한 축제주의festivalism 역사를 세워가고 있는 최근 비엔날레들의 경향을 이해하려면 이벤트들 사이에서 공유되는 구조와 이러한 다양한 이벤트 플랫폼을 넘나드는 경험들이 합류하는 지점을 자세히 고찰해볼 필요가 있다. 필자는 동시대 미술계의 상당 부분이 이러한 에너지들에 의존하고 있으며, 비엔날레 문화가 촉진하는 경험은 나름의 역사를 가진다고 본다.

앞서 기술한 현상들은 1960년대 후반의 대격변 이후 큰 전환점을 맞이했다. 당시 작가와 큐레이터들은 자신들의 이벤트를 정적인 '미술관 무덤'과 구별되게 할 교훈을 특정한 축제 의식들로부터 얻기 위해 전략적으로 행동했다. 그중 하랄트 제만Harald Szeemann, 1933-2005의 큐레이팅은 유례없는 큰 성공을 거두었다. 축제적 요소들은 제만에 의해 더는 비엔날레의 부대행사가 아닌 일종의 퍼포먼스적 의식으로 장려된다. 1970년대에는 일련의 비엔날레들에서 퍼포먼스와 예술작품으로 표현됐고, 1990년대 후반에서 2000년대 초에 이르러서는 동시대 미술 속으로 **통합됐다**(문자 그대로 관람자 안에 체화되며 예술의 몸을 이뤘다).

이것은 경험의 미학을 관계적, 상황적, 참여적, 교육적, 기타 주체 형성적 규정

251

들에 따라 새천년에 걸맞게 이론화하기 위한 조건들을 설정한다. 여기서 흥미로운 것은 동시대 미술에 의해 형성된 이질적이고 다양한 주체를 대중으로 전환하기 위해 방대한 논의가 필요하다는 것이다. 이는 칸트Immanuel Kant, 1724-1804의 철학을 통해 경험의 미학을 **공통감**Sensus Communis의 문제로 되돌려놓으며 포스트모더니즘을 계몽주의와 다시 연결하는 프로젝트이지만, 현재 보편적 인간보다는 자크 랑시에르Jaques Rancière, 1940- 의 '해방된 관람객emancipated spectator'과 같은 개념에 맞게 재설정되어 있다.[3]

철학

필자가 '경험의 미학'이라 지칭하는 것의 사회·정치적 역사는 우리가 논하고 있는 경험의 주체는 누구이며, 어디에서 일어난 것인가에 대한 질문을 수반한다. 이 질문은 경험이라는 단어로부터 시작된다. 우리는 '경험'이라는 단어를 이야기할 때 무엇을 의미하는가? 만약 필자가 베니스 비엔날레에서 '예술의 경험'이라고 분류된 모리 마리코森万里子, 1967- 의 「웨이브 UFOWave UFO」2003라는 작품 안에 들어가 참여한 것을 설명한다면, 과연 우리가 경험을 공유한 것일까? 얼마나 많은 묘사가 필요할까? 도판이 전혀 없는 이 글에서 에나멜로 매끈히 처리된 유선형 공간, 한 번에 세 명의 관람객이 들어갈 수 있는 번쩍거리는 캡슐, 신불교도적 정신 결합을 경험하기 위해 이마에 전극을 붙이고 기대어 앉게 하는 모리의 작품에 보편성이 잠재되어 있다고 독자에게 이해시킬 수 있을까? 이 글을 통해 전달하는 필자의 경험은 모리의 작품에 대한 경험이 아닐 것이다. 그러나 후에 모리의 작품을 직접 보게 됐을 때 필자의 글은 필연적으로 작품에 대한 독자의 경험 일부가 될 것이다. 이것이 바로 앞선 경험의 매개에 의지하면서도 경험의 즉각성을 추구하는 동시대 미술의 수수께끼다.

영어에서 경험이라는 단어는 새로움 또는 숙련된 전문성을 제공하는 '경험된' 혹은 '학습된' 지식의 소유를 말한다. 서양 철학, 특히 독일어에서 이 개념의 대응어는 처음에는 '경험'이라고 번역되며 '가본 것'에 가까운 어원을 지닌 **'Erfahrung'**으로 사용되었다. 그러다가 후에 '체험'이라 번역되며 '삶'에 가까운 어원을 지닌

'Erlebnis'도 함께 사용되면서 더욱 복잡해졌다. 프랑스어에서는 경험에 해당하는 'expérience'라는 단어가 자유로운 경험과 조심스럽게 계획된 실험을 모두 의미하므로 그 의미가 무너지고 중첩됐다.[4] 그러나 어원이 무엇이든 간에 대부분의 서구 담론에서 '경험'은 사고와 이론의 흐름을 방해하고, '탁상공론적' 철학에 맞서며, 기존의 전통에 이의를 제기하기 위해 강력히 주장됐다. '경험'은 공식적인 담론이나 대외적인 프로그램과는 전혀 관계가 없다고 간주됐다. 동시에 경험은 축적되고 공유되는 사회적 지식을 통해 자아를 구성하고, 나아가 공동체를 구성하며 외부로부터 신체에 영향을 미치는 것으로 이해됐다.

우리가 이 글에서 검토하고 있는 전시복합체들에서 경험에 대한 표현들은 공간의 점유자로 행동한다. 그럼으로써 가설적으로는 관람자들이 중립적인 예술지대를 방문하는 동안 판단을 유보하며 그들의 신체에 무언가, 즉 '경험'이 형성되게 한다.[5] 경험의 미학은 작품이 명사보다는 동사로 존재하며 유동적인 협상이 벌어지는 공간에서 발생하는 행위들을 예술작품이라 부를 수 있다고 주장하려 한다. 하이데거Martin Heidegger, 1889-1976가 말했듯 "작품의 작용은 원인이 결과를 발생시키는 데 있지 않다. 그것은 변화 속에 있으며 작품의 외부로부터 발생하는 변화에 있다."[6] 여기서 변화는 필자가 강조하는 바대로, 체화된다. 이렇듯 현재진행형으로 비엔날레 관람자의 신체 속에서 일어나고 있는 작용은 올라푸르 엘리아손이 「당신의 인내한 선견지명Your Foresight Endured」1996, 「당신의 태양 기계Your Sun Machines」1997, 「당신의 전복된 거부권Your Inverted Veto」1998, 「당신의 검은 지평선Your Black Horizon」 2005과 같은 작품 제목들에서 반복을 통해 환기하려는 것이다.[7]

뒤샹Marcel Duchamp, 1887-1968이 지적했듯, 관람자 없는 창조 행위는 소기의 목적을 달성하지 못한다. 뒤샹이 두뇌를 이용한 지적 수용 행위를 강조했다면, 엘리아손은 경험을 하고 있는 관람자의 신체에서 시작되는 작용을 중시한다. 작용이 여기서 끝나는 것은 아니다. 이는 작품을 실현하는 것, 경험을 통한 상황적 지식을 서서히 분명하게 형성하는 것, 매개적 담론을 통해 경험들을 예술작품을 지속시키는 공동체로 확산하는 것 등 일련의 다양한 과정 가운데 하나의 마디에 불과하다. 2005년도 베니스 비엔날레에서 선보인 「당신의 검은 지평선」에서는 적당한 눈높이에 놓인 검은 박스 안에 가느다란 LED 조명을 설치했는데, 그것만으로는 충분치

않았다.

비엔날레 문화는 엘리아손에 대한 관람자들의 기대에 더하여 벽에 부착된 설명카드, 웹 채팅, 전시도록, 언론보도, 입소문이 작품 제작의 일부를 이루도록 했다. 벽에 부착된 LED 조명의 강도는 새벽부터 황혼녘까지 베니스 시에서 방출되는 광자光子의 수치에 따라 변했고, 그 광자 수치 데이터는 12분 주기로 압축되어 전송됐으며, 엘리아손의 작품은 이러한 지식에 따라 작동했다. 여기서 순수한 현상학은 어느새 에너지 소비와 도시화에 대한 더 큰 담론으로 연결된다. 저물녘에 길을 헤매는 과정에서 체화된 경험은 생각과 느낌에 의해 증폭되고, 알고리듬에 대해 궁금해진 관람자는 다음과 같은 의문을 품게 된다. 한 시간의 빛이 일 분의 빛이 되도록 모든 데이터가 시간적으로 압축된 것인가? 아니면 한 시간 내에 존재하는 특정한 순간의 확률적인 표본추출인가? 「당신의 검은 지평선」은 석유가 없는 세계의 미래에 대한 캄캄한 불안의 공간, 어두운 밤과 무서운 이방인들이 존재하는 '이벤트의 지평' 속으로 파고들어 가기 시작했는지도 모른다. 이와 같이 경험은 매개를 통해 개인의 신체 속에서 발현되고, 이를 통해 잠재적으로 정치적 통일체에 영향을 미칠지도 모른다.

동시대 미술의 맥락에서 경험은 계약에 따른다. 경험은 관찰자에게는 선의와 솔직함을, 작가와 큐레이터에게는 관대함의 프로토콜을 요청한다. 다시 말해, 경험은 호기심을 불러일으킬 뿐만 아니라 보다 정교한 의도와 수용 체계를 내포한다. 이러한 거시적 스케일과 미시적 스케일 사이, 그리고 주체와 사회 사이를 오가는 진동은 동시대 미술계에서 경험의 표현에 대해 생각해볼 수 있는 방식 중 하나다. 주체의 개인화에 결부된 '경험'이 호소하는 바는 집단 정체성의 서사와도 연결된다. 우리는 신체의 경계 내에 존재하는 개별 창조물로서의 존재와 체화된 경험을 공유하는 이야기들을 통해 하나로 모이는 인간으로서의 존재 사이를 오간다. 우리로 하여금 감정, 감각, 가공되지 않은 데이터, 집단 정체성, 비非담론적 요소에 주의를 기울일 것을 요구하는 일상의 체계(자아 혹은 사회의 체계)는 미학의 체화된 토대가 된다. 그리고 예술은 이러한 과정들을 위한 토론의 장을 만들어내는 역할을 한다.

그러나 필자는 '경험의 경제'에서 '경험'이 유토피아적 소망이자 마케팅 도구

가 된다는 것을 인정하며 이러한 계약의 윤리를 더욱 복잡하게 발전시키고자 한다.[8] 1999년에 출판된 조지프 파인Joseph Pine과 제임스 길모어James Gilmore의 유명한 저서 《경험의 경제-일은 연극이고 모든 사업은 무대다The Experience Economy: Work Is Theater & Every Business a Stage》에 요약됐듯, 경험의 경제 속에 존재하는 공간은 모두 과도하게 자본화된 교육적·오락적·미학적 시도들이 교차하는 안정적인 영역이다. 저자들은 이것이 우리가 노력을 기울여 얻어야 하는 것이라 생각한다. 그러나 이러한 터무니없는 도구화가 당황스럽게 느껴진다면, 우리는 차이궈창의 설치작품이 중국의 민족주의와 대도시 시드니의 관광 경제를 발전시킬지는 몰라도 그 안에서 폭로와 정치를 발견할 수 있음을 인정해야 한다. '경험'이 관계되는 상황에서는 언제나 '이거나/또는either/or'보다는 '모두/그리고both/and'가 있을 뿐이다. 경험은 진정한 동경이자 담론적 가장이고, 순수함을 표방하는 것이자 전문적 권위를 주장하는 것이며, 신성한 것이자 동시에 사기가 될 수 있다.

그러므로 경험이 언제나 상품화의 위험에 노출되어 있다면, 어떤 의미에서 우리는 행동과 성찰의 공동체를 만들어야 할 것이다. 이것이 바로 2003년 베니스 비엔날레에서 미술사가 몰리 네즈빗Molly Nesbit, 큐레이터 한스 울리히 오브리스트Hans Ulrich Obrist, 1968- , 작가 리끄릿 띠라와닛Rirkrit Tiravanija, 1961- 이 〈유토피아 스테이션Utopia Station〉을 공동 큐레이팅하며 시도한 것이다. 이들은 유토피아를 불가능한 허영으로 해체하는 동시에 유토피아가 새로운 가상의 공동체가 될 잠재적 가능성을 타진했다. 아틀리에 판 리스하우트Atelier van Lieshout, 1963- 가 2003년 베니스 비엔날레에서 선보인 유토피아 화장실 「스카토피아Scatopia」2002는 심지어 부서진 이후에도 이러한 예술적 맥락에서 어느 정도 기능할 수 있었다. 이 작품이 제시한 것은 새로운 존재 방식이었기 때문이다. 경험은 상품이라면 불가능한 상황에서도 제 기능을 할 수 있다.

'경험'은 동시대 미술의 아카이브를 구성하는 핵심 요소라는 것을 인정해야 한다. 경험은 미래에 면밀히 검토될 것으로, 아직까지 충분히 검증되지 않은 데이터 세트, 즉 평론, 블로그, 그 밖에 동시대성의 역사를 구성하게 될 첫 번째 층위들을 구성한다. 분명 경험은 고유의 경험주의적 미학을 구성하며, 필자가 지난 10년간 제작된 다양한 작품을 천천히 성찰하도록 도왔다. 여기서 우리는 1990년대 조앤

스콧Joan Scott의 비평을 상기할 필요가 있다. "경험은 주체의 역사다. 언어는 역사가 입법화되는 장소다. 따라서 역사에 관한 설명에서 이 둘을 분리할 수 없다."[9]

그러하기에 서양 철학에서 자신의 경로를 확립하며 오랫동안 논의되어온 '경험'은 자기계시에 대한 그릇된 믿음 속에 간과되어서는 안 될 것이다. 마르크스Karl Marx, 1818-1883와 칸트는 감각의 역사를 주제로 자신들의 정치 철학을 형성했다. 그리고 우리는 이들이 스콜라 철학을 궁지에 모는 수단으로 '경험'을 처음으로 원용한 계몽주의적 경험론자들의 글을 읽었다는 사실을 알고 있다. 경험은 신·구 대립에서 이들의 주요 무기였으며, 하이데거가 칸트에 대한 주석에서 이야기했듯, "유일하게 가능한 이론적 지식"을 가능하게 하는 선험적 의식이었다.[10] 《판단력비판Kritik der Urteilskraft》1790에서 뛰어난 미학 이론을 정립한 칸트에 따르면 경험은 선험적 주체에게 근본적인 것으로, 감각적 경험에 대한 '객관적' 성찰을 기반으로 미학적 판단을 위한 기준을 형성하는 것이었다. 칸트 철학에서의 이성적인 경험은 19세기에 이르러 헤겔과 쇼펜하우어Arthur Schopenhauer, 1788-1860에 의해 정신과 의지를 재주입받았고, 최근 마틴 제이Martin Jay, 1944- 가 이론화한 '냉혹하게 파편화되고 양식화된 모더니티의 경험'을 재봉합했다.[11]

이러한 담론에 동시대성을 진입시키는 데 가장 적합한 수단은 미국의 실용주의 철학자 듀이John Dewey, 1859-1952의 이론이다. 듀이에게 경험은 단지 주체의 인식을 위한 실증적 전제조건이 아니었다. 경험이란 그 자체로 주체가 모더니티 안에 존재할 수 있게 하는 유일한 방법이었다. 듀이는 1937년 출판된 중요한 저서 《경험으로서의 예술Art as Experience》에서 미적이고 창조적인 만남은 민주적 주체를 형성하는 매우 강력한 형식이며 근대 산업화가 해체한 주체를 재건한다고 주장했다. 1930년대 말 뉴욕에서 대두한 지적 흐름에 크게 기여한 듀이는 큐비즘과 기하학적 형태가 제시하는 이성적 추론보다는 리드미컬한 제스처와 직관적인 행위의 경험을 선호했다. 우리는 듀이의 《경험으로서의 예술》이 형식주의 비평가 클레멘트 그린버그Clement Greenberg, 1909-1994에게 매우 큰 영향을 미쳤다는 것을 알고 있다. 그린버그는 이 책의 복사본을 당시 그가 만나던 유럽 사람들에게 전달했고, 듀이의 꾸밈없는 미국식 산문체를 노골적으로 모방했다.[12]

그러나 그린버그는 듀이의 경험에서 체현된 주고받는 교환 관계와 유기적 리듬

을 부정하고, 경험 대신 몬드리안Piet Mondrian, 1872-1944의 기하학을 집어넣으며 듀이를 실증주의자로 바꾸어놓았다. 그린버그는 몬드리안의 기하학이 자신이 "우리의 모더니즘 감수성"이라고 부른 감수성을 위한 도회적이고 산업적인 질서를 보여주는 예시라고 생각했다. 따라서 새롭게 부상한 경험의 미학에 영향을 준 것은 그린버그가 해석한 듀이가 아니었다. 오히려 보다 젊은 세대에게 영감을 준 듀이의 철학은 앨런 캐프로Allan Kaprow, 1927-2005가 제시했다. 캐프로는 듀이에 대한 철저한 연구를 존 케이지John Cage, 1912-1992의 가르침과 연결하고, 잭슨 폴록Jackson Pollock의 유명한 액션 페인팅 이미지를 체화된 생산과 수용이라는 새로운 방법으로 제시하며 새로운 미술계를 요구하는 주장으로 해석했다. 1958년에 출판된 캐프로의《잭슨 폴록의 유산The Legacy of Jackson Pollock》은 즉석 제작과 경험의 신조를 담은 책으로 해프닝과 1950년대 후반부터 1970년대까지 과정미술과 설치미술의 씨앗들에 영향을 주었으며, 제만이 기획한 도쿠멘타와 이후의 비엔날레들로 발현됐다.[13]

지금까지 우리는 철학 이론들을 거쳐 같은 지점, 오늘날 지배적 지위를 점유하고 있는 경험의 미학에 추진력을 부여할 경험적인 전환점에 도달했다. 그러나 앞서 이야기했듯, 박람회와 비엔날레에서 시작해 경험의 경제로 응고된 역사의 궤도에서 우리가 경험의 미학을 가지고 있는 것만으로는 충분하지 않다. 이 글에서 필자는 경험의 미학을 예술의 작용에서 하나의 도구로 이해하며, 그 중심 역사에 대한 비판적이고 철저한 연구와 매개에 의존해 거기 내재한 정치와 윤리를 파악할 것을 촉구했다.

주

1 빈, 베를린, 뉴델리, 세인트루시아, 라고스에서 실제로 생겨난 다양한 '플랫폼'을 제공하는 대신 서구의 '중심' 속에서 세계를 재현해오던 통상적인 경로를 반전시킨 오쿠이 엔위저Okwui Enwezor, 1963- 의 도쿠멘타 11의 도발을 보라.

2 이 논의는 다음 책에 실린 필자의 글에서 더욱 발전됐다. Caroline A. Jones, *The Biennial Reader*, ed. Elena Filipovic *et al.* (Ostfildern-Ruit: Hatje Cantz, 2010).

3 Jacques Rancière, *The Emancipated Spectator* (2004). 2004년 프랑크푸르트에서의 강연 내용을 엮은 이 책은 2009년 베르소Verso 출판사에서 영문판이 출판됐다.

4 이에 관한 권위 있는 설명은 다음을 참고. Martin Jay, *Songs of Experience: Modern American and European Variations on a Universal Theme* (Berkeley: University of California Press, 2005).

5 이러한 면에서 경험에 집착하는 최근의 경향은 포스트모더니즘의 기록 충동을 수정하려는 시도인 것 같다. 인용, 패러디, 모방 등은 지긋지긋하다. 이제 모든 이에게 미치는 직접적인 영향이 필요한 때다!

6 Martin Heidegger, "The Origin of the Work of Art," in *Poetry, Language, Thought*, trans. Alfred Hofstader (New York: Harper & Row, 1971), p. 70.

7 또한 다음을 참고. Olafur Eliasson, *Your Engagement has Consequences, on the Relativity of Your Reality* (Baden: Lars Müller, 2006).

8 다음을 참고. B. Joseph Pine and James H. Gilmore, *The Experience Economy: Work is Theater and Every Business a Stage* (Boston: Harvard Business Press, 1999). 이 책에서는 '서비스 경제'가 '경험'을 제공할 수 있는 비즈니스들로 대체되고 있다는 이론을 전개했다.

9 Joan Scott, "The Evidence of Experience," *Critical Inquiry* 17: 4 (Summer 1991), pp. 779, 793.

10 마틴 제이의 요약을 참고. Martin Jay, op. cit., p. 351.

11 Ibid.

12 1940년 8월 그린버그는 다음과 같은 기록을 남겼다. "비평은 현재 유일하게 남아 있는 살아 있는 장르다. 나는 내 비평 스타일이 소스타인 베블런Thorstein Veblen, 1857-1929, 존 듀이와 매우 비슷하다는 것을 안다. 그러나 나는 절대 다른 방식으로는 할 수 없다." Greenberg to Harold Lazarus, August 28, 1940, Greenberg Papers, Getty Research Institute, Archive #950085.

13 Allan Kaprow, "The Legacy of Jackson Pollock," *Artnews* 57: 6 (October 1958), pp. 24-26. 또한 다음을 참고. Allan Kaprow, *Assemblage, Environments, and Happenings* (New York: H. N. Abrams, 1966).

07

참여
Participation

전통적으로 예술은 종교제례에서의 행렬이나 축제 혹은 조각 주위를 도는 의식 등 어떠한 방식으로건 참여를 포함해왔다. 이러한 참여의 개념은 최근 니콜라 부리요Nicolas Bourriaud, 1965- 의 '관계의 미학Relational Aesthetic' 등을 통해서 중요성이 더욱 부각됐다. 관계의 미학은 독립된 사적 공간보다는 인간관계 전체와 그 사회적 맥락을 이론적, 실천적 출발점으로 삼는 일련의 예술실천들을 가리키는 개념이다.[1] 요컨대 이는 미학적 경험이 더는 충분하지 않다는 것을 시사한다. 일정 시간이 흐른 후보다는 '지금 여기'를 강조하는 동시대 환경에서 참여적인 예술은 다음번의 대단한 경험(아마도 오락거리)을 추구하는 사회에 비판을 가하며, 동시에 이러한 사회와 공모한다.

1990년대 초 이후 인터랙티브 작업, 공동체 예술과 공공 예술, 사회적 실천 형태들이 곳곳에서 전개되고 있다. 이와 같은 현상의 기원은 1960년대와 1970년대에 전개된 프랑스의 누보 레알리슴nouveau réalisme, 브라질의 트로피칼리아tropicalia 또는 미국의 제도비평institutional critique 등으로 거슬러 올라갈 수 있다. 「참여 Participation」에서 **리엄 길릭**Liam Gillick, 1964- 과 **마리아 린드**Maria Lind는 관계적 혹은 참여적 예술의 뿌리를 사회복지국가의 문화에서 찾는다. 이러한 주장은 참여적 예술이 점차 만연하고 있는 포스트포디즘 식 서비스 경제를 비판할 능력을 보유하고 있음을 설명하는 데 도움을 준다. 확실히 담론은 참여적 예술의 중요한 일부다. **조해나 버턴**Johanna Burton은 「**파급효과-확장된 영역으로서의 '참여'**The Ripple Effect: 'Participation' as an Expanded Field」에서 집단적으로 퍼져가는 미국 문화의 수사법에 대항하는 담론의 언어를 분석한다.

예술에 대한 동시대의 이해는 예술이 어떠한 형태로건 행동을 필수적으로 포함하도록 발전했기에, 참여적인 작업들은 새로운 방식으로 대중의 참여를 이끌어낼 수 있다. 이러한 작업들은 공공의 영역을 형성하고 요청하며, 그러한 행위를 통해 독특하고 창조적인 개인이라는 전통적인 예술가 이미지를 비판한다. 사용자의 참여를 유도하고 주체적 에이전시를 장려하는 인터넷과 같은 기술적 변화들에 부분적으로 기대고 있는 동시대의 참여적 예술실천들은 스스로 만드는, 즉 DIYdo-it-yourself의 맥락에서 이해될 수 있다. 이때 관람자는 흔히 예술작품의 제작자인 동시에 소비자가 된다. 「**동시대 예술에서 홍보와 공모**Publicity and Complicity in

Contemporary Art」에서 **소피아 에르난데스 총 퀴**Sofía Hernández Chong Cuy는 어떠한 상황에서 제시되건, 이러한 작품들이 개개의 문화적 특수성 속에서 이해되어야 함을 상기시킨다. 참여와 관련된 대부분의 범주는 비서구 환경에서 제작된 예술에 적용하기에 부적절하기 때문이다.

주

1 Nicolas Bourriaud, *Relational Aesthetics*, trans. Simon Pleasance and Fronza Woods (Dijon: les presses du réel, 2002).

참여

리엄 길릭, 마리아 린드

Liam Gillick 런던과 뉴욕을 기반으로 활동하는 작가. 여러 곳에서 널리 전시 활동을 했으며, 2009년 제53회 베니스 비엔날레 독일 대표 작가였다. 미술 작업에 상응하는 활발한 저술활동을 하고 있다. 저서로 《근접공간학-선집 1988-2006Proxemics: Selected Writings 1988-2006》2006과 평론서 《리엄 길릭의 의도Meaning Liam Gillick》2009 등이 있다.

Maria Lind 스톡홀름에 기반을 둔 큐레이터이자 평론가이며, 현재 텐스타Tensta 아트센터 관장이다. 바드칼리지 학예연구센터 대학원 학장, IASPIS International Artists Studio Program in Stockholm와 뮌헨 쿤스트페라인 Kunstverein München 회장을 지냈다. 2009년 월터 흡스 상 큐레이터 부문을 수상했다. 2010년 《마리아 린드 선집Selected Maria Lind Writing》을 출간했다.

모든 예술에는 어느 정도의 참여가 존재한다는 것은 최근의 참여적 예술 모델의 잠재력과 실패에 대한 논의를 어렵게 하는 뻔한 말 중 하나다. 이 글에서 우리는 참여를 '관람자와 작품' 사이의 관계를 재검토하는 것은 물론, 다양한 수준의 참여를 의도적으로 장려하거나 유발하는 예술에 초점을 맞추는 하나의 동시대적 현상으로 간주하고자 한다. 또한 관람자와 작품 사이에서 감지되는 장벽을 무너뜨리려 하는 한편, 기호학적 측면에서 의미 있는 행동이 발생하는 생산적인 순간이 예술 작품 혹은 그 구조 안에서 발생한다는 인식을 복잡하게 하는 예술을 살펴보려 한다. 이 글은 주변 세계와 강한 관계를 생성하는 동시에 견고한 예술 오브제에 대해 회의론을 보이는 예술에 관한 이야기다.

　예술적 맥락으로 하여금 참여를 긴급히 필요한 것으로 인식하게 하는 일련의 사회적 선례를 제공하기 위해서는 예술의 즉각적인 맥락 외부에 존재하는 사회적 형성물들을 바라볼 필요가 있다. 이러한 사회적 형성물들 가운데에는 매 순간 증가하고 있는 자본화와 세계화된 경제 내에서의 지속적인 불평등을 심화하는 중재와 의사소통의 시스템이 포함된다. 동시에 예기치 못한 사태로 실패했거나 그 잠재

력이 제한된 참여 시도들도 살펴봐야 한다. 이들은 소셜 네트워크와 바이럴 브랜딩viral branding의 유연한 포용성과 매우 닮았다. 1990년 이후 비판적 의식을 가지고 등장한 예술가들에 의해 참여적 예술이 전개되며 기존의 예술제도와 '준자율적인' 관계에서 출발하거나 그러한 관계를 형성하기 원하는 개방적 구조를 지닌 작업들이 점차 증가했다. 그러나 이렇듯 제도권 밖에 형성된 창작 공간들은 예술 밖의 정부, 기업, 문화기관들에 의해 확립된 의사소통 영역과 차별화되기 어렵다. 1990년대의 참여적 예술은 프랑스의 르 마가쟁Le Magasin, 영국의 왕립예술학교Royal College of Art, 미국의 바드칼리지CCS Bard 같은 큐레이터 양성 과정에서 배출된 큐레이터들과 새로운 세대 예술가들의 협업에 중점을 두었다. 이러한 초창기 사례에서 보듯 참여가 현대사회의 민주주의라는 이름으로 예술의 특정한 교육적 측면을 홍보하는 문화적 도구로 전락하여 단순히 상품과 서비스를 촉진하는 역할을 하지 않으려면, 차별화되거나 일정한 자격을 갖추어야 한다.

지난 20년간의 예술에서 일련의 욕망과 구조로서의 참여는 개념미술이나 플럭서스Fluxus의 선례와 참여를 구분 짓는 특정한 정치적 추진력을 갖고 있다. 그럼에도 이와 같은 참여는 마사 로슬러Martha Rosler, 1943- 의 초기 작업들과 일정 부분 의도를 공유하고 있다. 확연하게 비표현적이고 기이하지 않은 준상업적 교환 형태를 도입한 〈차고 세일Garage Sale〉1973이 대표적 예다. 이는 예술 개입의 주된 양식으로 성찰을 이용하는 것을 넘어서고, 모더니즘 작품을 감상하기 위해서는 고상한 감식안이 필요할 것이라는 과거의 가정들에서도 멀리 벗어나는 것이다. 이러한 참여의 토대를 이루는 민주적·정치적 기반은 언제나 더욱 복고적이어서 문자 그대로 보수적인 예술 형식들과 마주치게 된다. 오늘날의 동시대 예술과 더불어 개개의 참여적 작업들은 시, 우화, 하위 문화, 스펙터클 등 주류 문화 내에서 동시대적으로 중요하다고 여겨지는 예술 형식에 대한 하나의 대안으로 기능한다고 이해되어야 한다.

참여적 실천은 크로스오버적 유형과 상호작용의 순간을 가지는 유형 두 가지로 명확히 나누어진다. 첫 번째 유형은 비예술가 사용자를 개입시키는 참여 구조다. 지나가는 사람들을 무작위로 작품에 개입시키거나 참여자가 예술작품의 일부를 이루며, 작품이 사용자에 의해 통제되고 창작되며 조작될 것이라는 사실을 알

리지 않고 이벤트에 참여하도록 한다. 2005년부터 여러 장소에서 행해지고 있는 수퍼플렉스Superflex의 〈공짜 맥주 프로젝트Free Beer Project〉가 좋은 예다. 이 작품에서 는 제조법이 공개된 맥주가 전시를 관람하는 사람들에 의해 만들어지고 소비된다. 두 번째 유형은 사회적 의식이 확장된 형태다. 기존의 정치 개입 형식을 활용하는 참여이며, 비예술가 사용자들의 적극적이고 지속 가능한 개입을 통해 새로운 관계 를 구축하는 구조를 제시한다. 예를 들어 이스탄불의 갈라타 마을에 있는 한 아파 트에서 오다 프로제시Oda Projesi 컬렉티브가 전개한 활동을 고려해보자. 2000년부 터 2006년까지 전개된 이들의 프로젝트에서 지역 주민, 특히 어린이들은 공공 및 사적 공간의 사용과 부호화에 대한 다양한 프로젝트에 참여했다.

액티비즘과 지식 생산은 참여에서 큰 역할을 하고, 흔히 다수보다는 소수의 관 람자에게 다가가며 기존의 전시 패러다임과 전통적 맥락에서 예술제도의 기능을 회피한다. 이러한 때 관람자의 개념이 복잡해지는데, 누구나 참여자이기 때문이다. 어떤 프로젝트에서는 전시공간에 들어가지 않는 참여에 중점을 둔다. 아르투르 주 미예프스키Artur Żmijewski의 뜨거운 논란이 된 비디오 작품 「그들Them」2007이 그러 한 예다. 이 작품에서는 서로 이념의 차이가 큰 폴란드인 그룹들이 워크숍에서 만 나 자신들의 의견을 시각적으로 표현하고 다른 그룹의 의견을 교정한다. 작품의 제작 과정 내내 참여를 전개해 전체 작품을 완성하는 때도 있다. 안니카 에릭손 Annika Eriksson, 1956- 의 「수집가들Collectors」1998은 바비 인형, 영화 포스터, 펜칼, 돼 지저금통 등 다양한 수집품을 가지고 있는 20여 명과의 인터뷰로 시작된다. 수집 가들이 진행한 인터뷰는 비디오로 녹화됐다. 작품은 스톡홀름 현대미술관Moderna Museet에서 전시됐고 미술관의 주 출입구 앞에서 '수집가의 날들' 행사도 진행됐다. 이 행사에서 수집가와 수집가협회의 회원들은 자신들의 수집품을 전시했고, 토론 을 벌였으며, 아이디어와 물품들을 교환했다.

이와 같은 참여적 예술의 두 가지 주요 유형 사이에는 공통의 요소가 존재한 다. 예술가와 작품 사용자가 함께 어울릴 수 있는 틀 또는 환경을 구축하고, 일련 의 문서나 데이터를 제시해 사용 또는 확장되도록 하며, 작가의 생각에 전통적 예 술 맥락에서는 예술을 향유하지 못했을 것 같은 새로운 관람자층의 참여를 장려 하고, 전통적인 갤러리 공간이나 장소들 바깥에 준자율적인 영역을 창조하는 것

등이 그 예다. 리카르도 바스바움Ricardo Basbaum의 「예술적 경험에 참여하고 싶나요?Would You Like to Participate in an Artistic Experience?」1994에서는 20가지 버전으로 제작된 페인트칠이 된 강철 오브제가 사람들 사이를 순환했다. 사람들은 자신이 생각하기에 적절하다고 생각하는 방식으로 그 물체를 사용하고 자신들의 경험을 프로젝트의 웹사이트에 기록했다. 참여적 실천이 데이터를 구축하는 예로는 검열된 장편 극영화들을 아카이브로 활성화해 무료 음료와 함께 라운지에서 상영한 더글러스 고든Douglas Gordon, 1966- 과 리끄릿 띠라와닛Rirkrit Tiravanija, 1961- 의 〈자유로운 영화관/바 라운지Cinéma Liberté/Bar Lounge〉Montpellier, 1995; Manifesta 1, Rotterdam, 1996; Letter & Event at Apex Art, New York, 1997를 들 수 있다. 마리샤 레반도프스카Marysia Lewandowska와 닐 커밍스Neil Cummings의 「열정Enthusiasm」Fondacio Antoni Tapies; Center for Contemporary Art Ujazdowski Castle; Whitechapel Art Gallery; Kunst-Werke, 2005- 도 적절한 예에 해당한다. 이 작품은 사회주의 시절 폴란드 노동자들의 영화 클럽에서 제작된 아마추어 영화들을 발견한 데서 출발했다. 이를 복원해 디지털화하고, 크리에이티브 커먼스Creative Commons를 통해 작품들의 이용권을 확보해 임시 순회 전시를 열었으며, 온라인에서 영구적으로 이용할 수 있는 아카이브를 구축했다.

예술을 향유하지 못하던 사람들을 참여시키는 것은 마리아 파스크Maria Pask의 비디오 「꺼져Beat It」2004에서 필수적이었다. 이 작품에서는 리투아니아와 네덜란드 청소년들이 예술학교 안에서 마이클 잭슨의 뮤직비디오 「꺼져Beat it」를 재연했다. 이와 유사하게 댄 피터먼Dan Peterman, 1960- 은 장기 프로젝트 〈블랙스톤 자전거 가게Blackstone Bicycle Works〉(시카고 남쪽 지역에서 청소년 교육 프로그램을 펼치는 자전거 가게)에서 낙후된 지역 공동체를 참여시켰다. 자기결정self-determination을 위한 개별 활동들과 영역을 확립하려는 열망은 예술가와 기타 문화 생산자들의 느슨한 네트워크인 '유목민+거주민'에서 뚜렷이 드러난다. 이들은 스튜디오나 갤러리 같은 빌린 공간에서 일회성 이벤트를 진행하고, 이에 참여시키기 위해 뉴욕이나 기타 도시에서 지나가는 사람들을 '붙잡았다.' 발칸 반도를 유럽의 과거가 아니라 하나의 미래 모델로 보는 여러 초학과적 연구 프로젝트와는 달리 건축가 박경, 스틸스Stealth 그룹, 마레티차 포트르츠Marjetica Potrc, 1953- 가 기획한 〈잃어버린 고속도로Lost Highway〉Ljubljana, Zagreb, Skopje, Belgrade, Novi Sad, Tirana, 2006- 프로젝트는 참여의 잠재성

에 보다 초점을 맞췄다. 이 프로젝트에서는 200여 명의 연구자가 끝없는 '형제애와 통합의 고속도로'를 따라 한 달간 여행을 하며 각자 연구 활동을 수행하고, 여정 중에 존재하는 도시들에서 공개 발표와 토론을 하기 위해 규칙적으로 모임을 가졌다. 다수의 출판물, 콘퍼런스, 예술작품 그리고 새로운 협업 방식이 프로젝트의 결과물로 산출됐다.

활동은 서비스 경제학과 포스트포디즘 식 노동구조의 강력한 영향 안에서 이해할 수 있다. 참여적 실천의 핵심에는 낮은 임금 혹은 상징적인 '급여'의 불안정성으로부터 서비스 본래의 측면을 되찾으려는 시도가 자리 잡고 있다. '서비스'의 부호화에 도전을 제기함으로써 이와 같은 예술은 저항, 교육, 지식 생산, 시간 또는 공간의 점유를 추구한다. 그리고 이러한 방식으로 후기산업주의 국가들에서 지배적인 모델로 자리 잡고 있는 서비스에 시각적으로 비평을 가한다. 이것이 20세기 후반에서 21세기 초 참여적 실천의 정치학이 존재했던 곳이다. 그러나 서비스 문화의 한계, 즉 동시대 예술의 맥락과 함께 변화하는 영역으로부터 탈출할 수 있는 참여의 능력은 참여의 윤리적·비판적 긴장들이 유지되는 곳에 있다. 이와 같은 긴장들은 페미니스트 액티비즘 연구 그룹 '작은 포스트-포드주의 드라마A Small Post-Fordist Drama'의 〈동음이의homonymous〉 프로젝트2004에서 탐색됐다. 이 작품은 1960년대 후반부터 1970년대 초에 이르는 이탈리아 노동자주의operaismo 이론가들에게서 영감을 받아 '전투적인 심문militant inquiry'을 주된 방식으로 사용했다. 베를린의 문화 프로듀서들이 근무조건의 변경을 주제로 수많은 인터뷰를 진행했고, 배우들이 인터뷰 응답자들의 이야기를 재연하는 비디오를 제작했다. 이 비디오는 원래의 인터뷰 주제에 대한 추가 논의와 관련해서만 상영됐다.

예술에서의 참여가 이른바 '제3의' 정치가 부상함과 더불어 번성했다는 것을 기억해야 한다. 그러한 타협적인 정치는 민간과 공공 부문의 협력을 지지했고, '사회적 책임'이라는 미사여구는 물론 빼먹지 않으면서 세계화된 자본의 공고해진 권력에 협조했다. 빌 클린턴Bill Clinton, 1946- 과 토니 블레어Tony Blair, 1953– 는 대표적인 제3의 정치인들로, '투명성'과 '이해 당사자' 같은 용어를 사용해 새로운 정부 모델을 설명했다. 지난 20여 년간 참여적 예술은 한편으로는 1990년대 이후 타협적정치의 코드를 도입하고, 다른 한편으로는 제3의 정치가 드러내는 따분함과 수사

법에 대해 왕성한 비판을 가했다. 이렇듯 자본과 신자유주의의 수용을 비판하려는 시도는 비단 예술가들에만 국한되지 않았다. 토론, 아카이브, 보다 급진적이었던 과거의 사회적 저항과 반체제 모델들을 회복하려는 시도 등을 포함하는 새로운 전시기획 모델에서도 시도됐다. 참여는 다큐멘터리를 픽션에 대항시켰고, 종종 이 두 양식 사이를 미끄러져 나가며 투명성이 정부에 의해서 획득될 수 있다고 주장하려는 선진국들의 욕망을 초월하고자 했다. 예술에서의 참여는 실제 투명성을 생성하고자 해왔으며, 이는 참여적 예술의 기본 원칙들을 제공한 제도비평의 유산이라 할 수 있다. 동시에 참여는 사회적 부호화의 모든 규칙이 중지되고 사회적 상호작용의 새 모델이 제시되고 실행되는 평행 지대들을 제공해왔다.

　참여는 근대기의 전통적 경제 중심지 또는 제국주의적 중심지가 아니었던 장소들에서 진보적 예술의 핵심 구성 요소로 발전해왔다. 예술의 세계화 경향은 점차 투기와 개발의 대상이 되고 있는 장소들로부터 등장한 참여 모델들의 공격과 비판을 받는다. 이는 참여 프로젝트를 실행하는 데 반드시 많은 예산과 실질적인 인프라가 필요하지 않은 이유 중 하나다. 중동, 아시아, 아프리카, 남아메리카는 강력하고 새로운 참여적 실천 모델들을 생산해왔다. 이러한 모델들은 흔히 수정된 식민주의의 역사에 기대고, 새로운 제작 중심지들의 실제를 보여주며, 현재의 정치적 긴장관계들이 '주변부'의 예술을 민족 중심적으로 이해해왔던 전통에 도전을 제기한다고 해석된다. 그러나 브루클린에서 제작된 예술이건 베이루트에서 제작된 예술이건 간에 오늘날 참여의 유형을 구분하고자 할 때면 공통으로 발생하는 긴장들이 존재한다.

　여기서 핵심은 수행적인 것과 참여적인 것을 구분하는 능력이다. (주로 예술가이겠지만) 어떤 한 사람이 수행적인 행위를 할 수 있지만 반드시 참여적일 필요는 없다. 참여에는 필연적으로 한 명보다 많은 사람이 필요하다. 참여적 행위를 하려면 예술가 이외의 누군가를 초대해야 한다. 산티아고 시에라Santiago Sierra, 1966- 와 티노 세갈Tino Seghal, 1976- 의 일부 참여적 작업은 수행적인 동시에 참여적인데, '살아 있는 조각'이라 설명하는 것이 더욱 적합할 것이다. 이들의 작품에서 (보통 가난하거나 노동자계급에 속하거나 기타 사회 취약 계층에 속하는) 사람들은 전통적 작품에서의 재료와 같이 사용되며 작품으로 형성된다. 참여자들은 때로 고용되거

나 돈을 받고 작업에 참여하며, 어떤 때는 단지 그 주변에 우연히 있었던 사람들일 수도 있다. '살아 있는 조각'의 성격을 띠는 참여적 작업은, 시간에 구속되는 신중한 행동들은 전통적 예술 관람 방식처럼 관찰과 성찰의 대상으로 제시된다. 선택되고, 협조하거나 무언가를 하도록 지시받은 수많은 사람을 제시하는 것은 전통적 예술 오브제의 개입 외에 다른 개입을 요구하지 않는다. 이들의 작품에서 간헐적이고 간단한 구두적 상호작용 등이 일어나는 교류의 순간은 존재하지 않는다. 스스로 효력을 발휘하는 이러한 작업들은 가짜 참여적이다. 예컨대 세갈은 무용의 형식주의에 보다 가깝고, 시에라는 리얼리티 쇼의 허무주의와 밀접하게 관련된다. 협업과 집단성을 때로 혼동하는 것과 유사하다고 할 수 있다. 후자는 평등하게 분배된 투입과 실제 노동의 공유를 내포하고, 전자는 예술가의 결정에 의해서건 다른 이의 행위에 합류하는 형태이건 간에 단순히 무엇인가를 함께 하는 것이다.

수행적인 것은 우리가 매일 수행하는 활동들과 같이 일상적인 성격을 띤다. 참여에 토대를 두는 대신 특정한 가변성에 의존한다. 그러나 참여적인 것과 수행적인 것 모두 '존재'를 필요로 한다. 이에 대한 예외로는 레기나 묄러Regina Möller가 진행 중인 잡지 프로젝트 〈레기나Regina〉를 들 수 있다. 이 프로젝트는 여성 잡지의 형식을 차용하는 동시에 비틀면서 각기 다른 수많은 인터뷰 대상자, 작가, 사진가의 참여를 토대로 민감한 사안들을 다룬다. 동시에 예술가와 기타 프로젝트 참여자로부터 멀리 떨어진 곳에서 한 번에 한 사람씩 잡지 한 부를 읽는다. 불행히도 참여적 프로젝트의 공적·사적 자금원들은 모두 점점 더 프로젝트에 '존재'를 삽입할 것을 원하고 있고, 이러한 상황은 후원을 받은 행사나 '사교' 모임의 '참여 문화'에서 참여의 가능성을 떼어내고자 할 때 새로운 문제들을 발생시킨다. 효과적인 참여는 관람자, 예술가, 그들의 작품 이상을 포함하는 단체 활동으로 이어진다. 오다 프로제시 그룹이 전개한 활동과 같이 매우 생산적인 참여 프로젝트에는 뚜렷한 관람자가 없다. 모두가 특정 형태의 공유된 목적을 향해 함께 일하며 참여자가되는 과정을 겪는다. 이것은 전통적인 예술의 장소들로 한정되지 않고, 권리를 박탈당한 공동체들과의 프로젝트에서 의식적으로 이용할 배타성의 형식들을 형성할수 있다.

나타샤 사드르 하기기안Natascha Sadr Haghighian, 1968- 이 베를린에서 진행한 〈버

뮤다 작전unternehmen:Bermuda〉2000은 산업계의 거물과 유명 예술계 인사로 이뤄진 예술상 심사위원단이라는 특권적 지위에 있는 사람들이 '강요된 참여'의 과정을 통해서 작품의 소재로 '사용'됐다. 전통적인 방식으로 작품 슬라이드들을 보여주는 대신 작가는 심사위원단을 예술·산업·과학의 힘들이 얽혀 있는 '베를린 버뮤다 삼각 지대' 한가운데의 '버스 정류장 섬'으로 데려갔고, 세심하게 계획된 이 짧은 견학은 비밀스럽게 기록됐다. 심사위원들은 작가가 하는 이야기들을 들었다. 예를 들어 빌 게이츠가 레오나르도 다빈치의 「레스터 사본Codex Leicester」 구매를 논의한 것, 영감의 원천으로서 예술가, 산 로렌초San Lorenzo 교회의 정문 작업에 대한 교황 레오 10세의 거부로 미켈란젤로가 곤경에 처했던 것, 셰익스피어의 《템페스트Tempest》가 신대륙 발견을 위한 초창기 항해나 식민지의 개념 형성과 관련될 수도 있다는 추측 등이 그녀의 주제들이다. 이 작품에서 참여는 예술제도 내에서만 편안함을 느끼는 사람들에 대한 의도적인 도전으로서 전개됐다. 작품의 존재를 피할 방법이 없고 별로 내키지 않거나 회의적일지라도 다른 참여자들과의 접촉을 피할 수도 없다. 단지 그 장소에 서 있는 것만으로 청중은 참여자가 되기에 충분하다. 이 작품은 다양한 수행적 전략의 효과를 이용해 '거기에 있음'을 달성했다. 분명 미니멀리즘의 유산이라 할 '거기에 있음'은 잠재적 참여에 대한 갈등의 중심에 있다.

따라서 많은 참여 진영의 경계에서 실천의 윤리에 관한 전투가 벌어진다. 불화의 열기는 예술의 맥락 내에서 표준적인 교류 방식을 뒤흔드는 일련의 실천들에서 잠재적 정치성의 핵심을 형성하며, 참여적 작품들의 다음과 같은 측면들 위로 솟아오른다. 사람을 작품의 소재로 이용하는 것, 동시대 예술의 범위와 잠재력을 확장하기 위해 전형적인 동시대 예술의 맥락 너머에서 관람자를 이용하고 선택하는 것, 작품이 과거의 잘 알려지지 않은 참여적 실천들을 어느 정도 재연할 것인가 하는 것, 그리고 특정한 참여적 실천들이 동시대 예술의 맥락이라는 영향력에서 벗어나지 못하고 단지 새로운 배타성의 영역을 만들어내는 한편, 선의를 증명해 보이려는 기관들에 봉사할 뿐 아니라 자본주의 기업이나 신자유주의 정부들의 마케팅 전략과 구별하기 어려운 가짜 참여를 도입한다는 비난 등이다. 이는 예술인 동시에 예술 외의 것이 되기 원하며 양측으로부터 피드백을 얻으려 하는 프로젝트들을 평가하기 위한 기준에 관해 중요한 질문들을 제기한다. 아마도 우리는 산티

아고 시에라나 왈리드 라드Walid Raad, 1967- 의 작품과 같은 자의식적인 네오 다큐멘터리 사진과 관련한 최근 논의들을 통해 실제 사람을 이용한 작업의 결과에 대해 무언가를 알게 될 것이다. 또한 실제 삶에서 이미 노출되거나 종속된 사람들이 사진에서 다시 노출됨으로써 진본성의 결여와 권위의 과도함을 증명하게 되는, '이중 노출적인' 유사 인류학적 변증법의 문제점에 대해서도 알게 될 것이다.

참여적 실천의 부상은 큐레이터의 존재와 기능을 확대한다. 대부분의 참여적 프로젝트는 개발 과정에서 더욱 큰 큐레이터의 역할이 필요하고, 예술가들과 큐레이터 간 일련의 협업에서 작품의 구조가 개발되고 확장된다. 대개 이는 큐레이터가 활동하는 예술제도의 틀과 완전히 반대되거나 예술이 예술 공간에 제공해줄 것에 대한 전통적인 기대에 역행한다. 예술제도의 기능에 대한 경직된 이해에 예외를 제공하는 예로는 로스앤젤레스의 레드캣Redcat, 콜롬비아 메데인의 엘 엔쿠엔트로 인터내셔널El Encuentro Internacional, 휴스턴의 프로젝트 로 하우스Project Row House, 스톡홀름의 콘스트할 CKonsthall C, 카이로의 컨템퍼러리 이미지 컬렉티브Contemporary Image Collective 등을 들 수 있다. 자체 모금 구조가 있으면서도 주류 예술 시스템에 기생하고, 논의와 새로운 글쓰기를 위한 비판적 포럼을 제공하는 『이-플럭스e-flux』는 유럽 전역과 미국의 문화기관들로부터 자금을 지원받는다는 점에서 깊이 있는 연구가 필요하다.

참여는 루마니아 이아시Iaşi의 페리페릭 비엔날레(1997년 창설)와 타이베이 비엔날레(1998년 창설) 등 최근 20여 년 동안에 발전된 비엔날레의 핵심 요소이기도 하다. 참여적 실천을 지원하는 이러한 두 가지 중요 요소 사이에서 우리는 동시대 예술의 전통적 장소를 넘어서는 준자치적 영역을 형성하려는 큐레이터와 예술가들의 움직임을 확인할 수 있다. 우리는 예술작품들이 매우 세심하게 설치된 화이트큐브 너머에서 참여가 예술제도에서 사용하던 기존의 전시와 사용 방식을 파괴했음을 본다. 한편, 참여는 후기 모더니즘 실천의 표준적 역사에서 배제됐거나 제대로 인식되지 않았던 세계의 새로운 장소들을 찾음으로써 예술의 지리와 정체성을 확장했다. 따라서 비엔날레는 동시대 예술을 직접적으로 정치화한 도구화의 결과인 동시에 런던, 파리, 뉴욕과 같은 전통적인 예술 중심지에 형성된 시장으로부터 탈출하기를 원하는 예술가들과 큐레이터들에 의해서도 시작됐다고 볼 수 있다.

참여적 예술은 근대와 동시대 예술의 전통적인 전시 구조 내에서 억압되거나 중립화됐던 중요한 맥락적 요소를 구체화한다. 이러한 때에 보통 뒤로 제쳐놓았던 예술의 특정한 제도적, 구조적 측면들이 작품 자체의 참여적 잠재성에 의해서 전면에 부각된다. 이와 같은 맥락적인 요소들은 구조의 교육적 잠재성을 담고 있기도 하다. 이러한 예로는 뉴욕의 뉴뮤지엄New Museum에서 진행한 안톤 비도클Anton Vidokle, 1965- 의 〈나이트스쿨Night School〉2008과 크리스토프 켈러Christoph Keller의 〈키오스크Kiosk〉2001- 가 있다. 켈러의 작품은 동시대 예술에 관한 독립 출판물들의 아카이브를 순회 전시하는 것으로, 예술의 제작과 출판 뒤에 놓인 동기에 집중한다. 이러한 요소들은 참여적 예술작품에 끼어드는 구조의 재료들인 다른 예술작품, 필름, 텍스트 그리고 계획을 프로그램화된 구조를 제공하는 일련의 이벤트 또는 순간들과 교환하는 과정을 포함하기도 한다. 스톡홀름 현대미술관의 프로젝트로 진행된 빅 판 데어 폴Bik Van der Pol 듀오의 〈앱솔루트 스톡홀름-인생의 라벨Absolut Stockholm: Label of Life〉2000-1이 그러한 예로, 이 작품에서는 이케아와 앱솔루트 보드카의 렌즈를 통해 사회복지국가의 절정기에 세워진 건물들의 기능 변화가 바로 그 건물들 안에서 논의됐다. 참여를 과거의 형태와 현저히 구분하는 것은 바로 작품이 성장하고 발전하고 프로그램화된 형식을 갖고 있다는 생각이다. 참여는 완성된 작품에 대한 전통적인 관념을 파괴하고, 이를 연속적인 몰입의 순간들과 흔히 공동체 활동이나 집합적인 연구를 수반하는 이벤트들로 대체한다. 고조된 스펙터클이 결여되어 있기에 참여에서는 생각이나 요소들이 두드러지는 특정한 측면 없이 끝없이 부가되는 경향이 있다.

이러한 성격은 참여가 통제되고 자본화된 동시대 거리의 흐름에 다른 속도를 더하는 결과를 낳는다. 룩셈부르크에서 개최된 마니페스타 2에 출품한 아폴로니야 슈슈테르시치Apolonija Šušteršič, 1965- 의 〈주스 바Juice Bar〉1998는 주민 대다수가 포르투갈 이민자로 카페나 그 밖에 서로 어울릴 수 있는 장소가 부족한 동네에 있는 과거 야채 창고의 한쪽에서 신선한 오렌지주스를 짜서 건네는 바를 특별히 설계했다. 이곳에서 방문자들은 빌딩의 인테리어 '지도를 그리는' 무용수의 비디오를 모니터로 관람할 수도 있었다. 베른트 크라우스Bernd Krauss, 1968- 는 런던의 이스트엔드에서 전개된 화이트채플갤러리White Chapel Gallery의 〈거리 프로젝트Street Project〉

2009의 하나로 그 지역에서 실제 거주했으며, 특정 가게 앞의 공간을 활용해 그가 대상으로 삼은 특정한 그룹들과 우연히 지나가는 사람들 모두를 위해 일련의 이벤트를 전개하는 〈상점The Shop〉이라는 작품을 선보였다. 이 프로젝트에서 크라우스는 점점 크기가 커지는 조각적 설치작업 외에 다소 조롱적인 '비채식주의 음식' 바비큐, 바버라 헵워스 세일Barbara Hepworth Sale, 1990년대 후반 자신의 런던 거주 경험을 담은 아카이브 등을 선보였다. 이런 사례들에서 참여자의 역할은 음료수를 제공하는 매우 단순한 일이거나 아카이브의 편집이나 제작과 같은 집중적인 작업일 수도 있었다. 이 모든 일은 '그 주위'에 있던 사람들이 진정한 의미에서 작업에 관여하지 않거나 전혀 관계가 없이 행동하던 바로 그 장소에서 동시에 전개됐다.

즉흥적이고 스스로 지정한 역할을 하는 영역으로서 참여는 개인 통신장비의 발달, 점점 증대되는 컴퓨터의 이동성과 관계가 있다. 참여의 구조는 뉴미디어의 내장된 지원 및 분배 시스템과 함께 기능하며 참여의 틀이 여러 전통적 예술의 장소 너머로 확장될 수 있게 해준다. 참여적 예술작품에서 어떤 사람들은 외부에서 작품에 대한 평가를 하고, 어떤 사람들은 발전 중인 작품의 구조에 대한 정보를 분배하고, 어떤 사람들은 기본적인 서비스를 제공하고, 또 어떤 사람들은 작품이 시간이 지남에 따라서 어떻게 발전해야 하는지에 대한 전략을 구상한다. 전통적인 '관람자'들은 이와 같은 역할을 각자 원하는 바대로 한두 가지 맡거나 단순히 관람만 할 수도 있다. 참여의 구조가 제공되므로 관람자는 수동적 청중의 구성원이 아닌 '활동적인 존재'로 이해된다. 참여는 그 안에 포함된 전통적인 관람자를 퍼포먼스나 해프닝의 관람자로 변화시키는 대신, 일련의 미시적인 생산 내에서 하나의 활동적인 존재로 변화시킨다.

서로 경쟁하는 행동, 부호, 디스플레이, 동일한 전시 또는 동일한 공공장소 안에서 상충할 잠재성들로 이뤄진 매우 복잡한 집합이 우리 앞에 놓여 있다. 참여는 보편적 가정에 기초하지 않으며 특정한 활동들을 특정한 상황의 전면으로 가져온다. 참여는 매우 잠재적이고, 참여로 인한 예기치 않은 결과는 흔히 갈등을 야기해 참여가 미완으로 끝나게 한다. 이렇듯 예기치 않은 만일의 사태가 일어날 수 있다는 생각과 확실하지 않은 참여적 예술작품의 지위는 구조에 대한 냉소주의가 남긴 공백이 초주체성과 과거의 확실성에 대한 패러디를 시도하는 신보수주의적 경

향으로 채워지고 있는 포스트모더니즘 이후의 시대에 잠재성과 힘의 원천으로 기
능한다.

파급 효과-
확장된 영역으로서의 '참여'

조해나 버턴

Johanna Burton 뉴욕 시에 기반을 둔 미술사학자이자 평론가. 바드칼리
지 학예연구센터 대학원 학장이다.

동시대 예술에서 참여적 실천의 파악하기 힘든 속성을 검토하기에 앞서 필자는 오늘날 집단성collectivity과 관련하여 흔히 사용되는 수사법의 보다 큰 문화적 배경을 고려하고 싶다. 참여라는 개념과 관련되는 예술작품이 흔히 정치와 공공 영역의 주제를 취급한다면 이러한 운동이 문화에서의 정치와 어떻게 뚜렷이 연관되는지 확인해봐야 할 것이기 때문이다. 이러한 측면에서 2008년 미 대선 예비선거에서 사용된 한 정치광고는 매우 적절한 예를 제공한다. 2008년 2월 3일 버락 오바마 Barack Obama, 1961- 는 선거에서 승리하기 위해 슈퍼볼 경기 기간 24개 주의 지역 텔레비전 방송시간대에 30초짜리 광고를 내보냈다.[1] 비공식적으로 '참여'라는 제목이 붙은 뮤직비디오 같은 광고는 오바마의 목소리가 들리는 활기찬 음악을 배경으로 당시 후보였던 오바마가 국제무대에서 활약하는 모습을 최근의 자연재해와 정치적 격변의 장면들, 검은색 화면에 흰색 글씨로 쓰인 선언문구들 사이로 빠른 속도로 내보냈다. 주목할 점은 각 장면이 끝날 때마다 '우리'라는 단어가 되풀이됐다는 점이다. 사실 광고 중에 '우리'라는 단어는 오바마의 입에서 여덟 번 나왔고, 다음 문장들을 통해 세 번 더 화면에 나타났다.[2] **"우리는 전쟁을 끝낼 수 있다"**, **"우리는 지구를 구할 수 있다"**, **"우리는 세상을 바꿀 수 있다."** 궁극적으로 **"변화는 당신과 함께 시작된다"**라는 문구에 등장하는 '당신'을 지칭하는 '우리'라는 단어로 미국인이라는 집단 전체를 일컫는 것은 오늘날 정치에서 매우 흔한 일이다. 그리고 우리는 바로 이와 같은 평범성을 탐구해야 한다.

오바마의 선거 광고와 비교하기 위해 미국의 제36대 대통령 린든 존슨Lyndon B. Johnson, 1908-1973, 1963-1969 재임의 1965년 연설 '우리는 극복할 것이다'를 살펴보자. 당시 운동권에서 사용되던 수사법을 차용한 이 연설은 미국 흑인들의 투표권법 통과를 촉구하는 데 매우 중요한 전환점을 기록했다. 존슨이 사용한 '우리'라는 단어는 매우 뿌리 깊고 명확한 사회의 계층 구분과 관련된다. 실제로 대통령이 '사람들'이라는 용어를 사용하는 것은 진보적이고 윤리적이라고 여겨지는 방식으로 나아가기 위해 특정한 입장들이 수정되어야 함을 주장하는 것이다. 다시 말해 이와 같이 특별한 '우리'라는 단어는 내재하거나 도달할 수 있는 합의가 아니라 필수적인 민주적 투쟁 과정을 가리키는 것이다.³ 한편 앞서 언급한 오바마의 TV광고는 이와는 매우 다른 방식으로 작용하며 자기 홍보라는 명백한 사용가치를 넘어서는 듯 보인다. 존슨의 '우리'는 (투표권을 통해서만 구체화될 수 있고 당시에도 매우 긴 과정의 첫 단계로 인식됐기에) 아직 구성되지 않은 반면, 오바마의 '우리'는 현재 존재하거나 적어도 광범위한 불평등 혹은 폭력에 대한 긴급한 인식 속에 이미 연합한 것으로 이해된다.

나아가 '우리'는 오바마가 제시한 목표와 동일시되지만 추상적으로만 그러하다. '우리'는 전쟁을 끝낼 수 있고, 세상을 구할 수 있고 세계를 변화시킬 수 있다. 그러나 이러한 어구의 중요한 측면은 간과되고 넘어갔다. 바로 '어떻게' 그렇게 할 것인가라는 점이다. 여기서 특별히 주목할 점은 오바마의 광고는 청중으로 하여금 무수히 도사리고 있는 전 지구적 문제들에 대해 모종의 책임을 느끼거나 적어도 이러한 문제들이 자신과 관련이 있다고 여기도록 불을 지피지만, 그에 걸맞게 즉각 구체적인 행동을 취할 수 있는 경로는 알려주지 않는다는 것이다. 광고 중간쯤에 시청자들에게 '희망이라는 단어를 62262로 전송'하라는 문구가 등장한다. 그러나 그 지시에 따르면 어떤 일이 발생할지에 대해서는 어떠한 추가 정보도 주지 않는다. 사람들은 '희망'이라는 단어를 문자로 전송하면서 방금 무슨 일이 **일어난 건지**, 정확하게 어떤 행위에 참여한 것인지 궁금해할 것이다. 이와 같은 문자 전송 행위는 개인들이 '자신들의' 후보자와 연결될 수 있는 직접적인 장치를 제공하는 듯 보일 것이다. 그렇지만 필자의 눈에는 그저 틀에 맞춰진 것으로, **행동**이라기보다는

276 **제스처**이며, 목적을 **위한** 수단이라기보다는 목적 **없는** 수단으로 기능했을 뿐이라

보인다. 소통의 수단이 열렸지만 어떠한 내용도 없다. 소통 행위 자체가 보상을 받을 뿐, 형식을 넘어서는 실제 연결이 존재하지 않는다는 얘기다.

이와 같은 오바마의 '참여'에 대한 이야기로 이 글을 시작하는 것은 그 광고나 현 정부의 과업에 대해 이야기하기 위함이 아니다. 그보다는 '상호작용'과 '참여'라는 개념들이 명백히 존재할 뿐 아니라 논란의 여지를 가지고 '경험'을 **정의하게 된** 보다 광범위한 문화적 맥락을 먼저 살펴봄으로써 지난 15년간 예술계에서 검토되어온 '참여'라는 개념과 흔히 결부되는 서사들에 대한 대안을 찾을 수 있다고 믿는다. 그 내용을 일부 들여다보기 전에 필자는 광범위한 파급 효과를 갖는 예를 지적하고 싶다. 바로 공공 영역이 아닌 곳에서 예를 들어 풋볼과 같은 경기 관람을 통해 청중이 일시적으로 집단화하고, 알튀세르Louis Althusser, 1918-1990의 철학적 의미에서 보자면 '호명'됐다고, 즉 행동하거나 반응하거나 적어도 생각해보라는 요청을 받았다고 이야기할 수 있는 상황을 생각해볼 수 있다. '우리'라는 매우 특별한 단어의 호소력을 고려할 때 오늘날 '참여'라는 구조를 어떻게 생각해야 할까? 헌신과 개입을 모두 요구하지만 결과나 궤적 면에서 이러한 것들을 끌어내기가 점점 더 어려워지고 있는 영역에서 참여의 조건을 어떻게 설정해야 할까?

실제 에이전시에 관한 이 문제는 때로 작가의 의도에 반해 이른바 '관계의 미학relational aesthetics을 구현하는 예술실천들에 자주 등장한다. '관계의 미학'이라는 용어는 프랑스의 큐레이터 니콜라 부리요Nicolas Bourriaud, 1965- 를 즉각 떠올리게 한다. 부리요가 1990년대 초 미술잡지 『미술자료Documents sur l'Art』에 기고한 글들이 1998년 프랑스에서 《관계의 미학Esthétique relationnelle》이라는 제목의 선집으로 발표됐다. 2002년에는 영어로 번역되어 《관계의 미학Relational Aesthetics》으로 발표됐으며, 특히 영어권 독자들 사이에서 열광적인 지지와 찬사를 받았다.[4] 부리요는 '관계적' 예술이 "독립되고 **개인적인** 상징적 공간을 주장하기보다는 인간적인 상호작용의 영역과 그 사회적 맥락을 자신의 이론적 지평으로 삼는다"고 정의했다. 그에게 중요한 것은 1990년대에 등장한 다양한 예술실천을 상황주의 인터내셔널Situational International과 같은 역사적 패러다임과 연결하며, 동시에 새로운 예술이 유토피아를 지향하지 않거나 다른 방식으로 지향한다고 주장함으로써 궁극적으로 이러한 예술을 기존의 역사적 패러다임들로부터 차별화하는 것이었다.[5] 펠릭스 곤살레스-

토레스Felix Gonzalez-Torres, 1957-1996, 가브리엘 오로스코Gabriel Orozco, 1962- , 리엄 길릭 Liam Gillick, 1964- , 크리스틴 힐Christine Hill과 같은 다양한 작가를 언급하며 부리요 는 '관계의 미학'이 우리 시대의 변화된 경제적·정보적·기술적 맥락의 억압적인 요 소들을 들추어내는 한편 바로 그러한 맥락의 작용에 밀접하게 결부되어 있음을 암시한다.

이러한 관점에서 부리요는 앞서 그가 하나로 엮은 사람들에게 선구적 역할 을 했다고 볼 수 있는 다니엘 뷔렌Daniel Buren, 1938- , 고든 마타-클라크Gordon Matta-Clark, 1943- , 카와라 온河原温, 1933-2014 등의 초기 실천들이 새로운 예술실천들과 일 부 예술적 충동을 공유하지만, 궁극적으로 1990년대에 등장한 실천들이 전개된 변화한 환경에 더는 적합하지 않다고 이야기한다. 부리요의 '관계의 미학'은 공동 체와 개인 대 개인의 만남을 지난 수십 년간 활동해온 작가들의 대단히 중요하고 이상적인 프로그램보다 우위에 놓았고, 궁극적으로 당시 급성장하던 인터넷 문화 의 렌즈를 통해 상호작용이라는 개념을 봐야만 하는 상황을 상정했다. 동시대 예 술이 항상 당대의 기술적 측면을 어느 정도 반영하는 방식을 파헤친 에세이에서 부리요는 영화 화면에서부터 컴퓨터 단말기에 이르는 다양한 스크린을 통해 어디 서나 이미지를 마주하는 현실을 가리키며, 관람자로서 우리가 언제나 의식적으로 건 무의식적으로건 도달하고 있는 새로운 관람 방식들에 대해 알지 못한다면 이 는 급진적으로 새로운 예술 형식들의 잠재성을 간과하는 것이라고 경고한다. 따라 서 그가 언급한 작품들은 변화한 대인 교류와 사교 방식은 물론이고 전적으로 달 라진 물리적·정신적 공간 개념 속에서 작용한다고 주장한다.[6] 기술 발전을 이처럼 이념적 선언과 매끄럽게 연결하는 데 존재하는 함정 또한 인정하면서 부리요는 다 음과 같이 말한다. "기술은 관점에 영향을 주는 때에만 작가의 관심사항이 된다. 실제로 컴퓨터 혁명의 주된 효과는 오늘날 컴퓨터를 사용하지 않는 작가들 사이 에서 나타나며, 새로운 미디어를 사용한다고 과장되게 강조하는 작가들은 이를 보 여주려 집착하다 덫에 빠지고 만다."[7] 따라서 관계의 미학은 당대의 상황에서 인 식되어야 하지만 온전히 그에 의해서만 정의되어서는 안 된다. 1990년대 초의 사회 적·경제적 '네트워킹'이 하나로 병합된 지형임을 인식하되, 모든 변화는 포괄적이 거나 잠재적 대안이 없어야 한다는 개념에 반대해야 한다.

부리요의 추측은 필자가 주장한 바와 같이 자신의 조건을 **곤란**하게 하면서도 그에 깊이 의존하는 예술실천들을 설명해준다. 그에 따르면 리끄릿 띠라와닛Rirkrit Tiravanija, 1961- 의 파티와 식사는 갤러리 환경 내에서 "연회의 사교적, 직업적 측면"을 재연했다.[8] 도미니크 곤살레스-포에스터Dominique Gonzalez-Foerster, 1965- 는 "작품 제작 주문이 예술적 재현의 기저에서부터 사회적 유대를 형성하는" 새롭게 부활한 후원 체계를 다뤘다.[9] 리엄 길릭은 건축과 같은 다양한 기능을 예술의 영역으로 가져온 일종의 예술 노동자다. 그는 "고객, 주문, 프로젝트"의 역할을 강조했는데, 이는 모두 상업과 교환 "관계들의 세계"로부터 차용한 모델들이다.[10]

인간관계의 변종들과 당시 동시대 예술실천들에서 이들의 자리에 대한 부리요의 논의는 수없이 다뤄졌다. 그러나 (당대의 특정한 충동들을 언급하려는 욕망을 보여주는) 부리요에 대한 사람들의 특별한 반응을 고려해, 필자는 앞서 언급한 바를 다시 지적하고 싶다. 1990년대 이후 '관계적'이란 말은 사람들 사이의 관계를 중시하면서도 보다 큰 문화의 교류와 생산 논리에 깊이 영향받는 참여의 개념을 불러왔다. 부리요는 작가와 관람자가 점차 후기산업주의 성향을 띠어가는 서비스 기반 사회의 권위적인 관습에 대안적인 방식으로, 예를 들어 하이모 초베르니히Heimo Zobernig, 1958- 와 프란츠 베스트Franz West, 1947-2012의 논의[11]에서와 같이 "'친선' 문화의 일부로 연회와 같은 상황을 발전"시키기 위해 갤러리를 접수하는 식으로 장소를 **달리** 점유할 수 있는 순간이 있음을 시사했다. 그렇다면 우리는 이 **'달리'**라는 게 실제로 무엇인지 궁금해하지 않을 수 없다. 이는 스스로가 전복하고자 하는 바로 그 상황처럼 들리기 때문이다.

부리요의 비판자들은 이러한 모순을 지적했다. 클레어 비숍Claire Bishop은 2004년 『옥토버October』지에 기고한 글에서 관계의 미학을 비판하며 부리요의 참여 개념에 형식주의가 잠재되어 있음을 강조했다. 그녀는 다음과 같이 말한다. "만일 관계적인 예술이 인간관계를 낳는다면 어떠한 종류의 관계가 누구를 위해, 왜 생산되고 있느냐는 논리적 질문을 제기해봐야 한다." 그녀는 상호작용이 그 자체로 자연히 저항적이 되거나 적어도 다른 전면적 성찰의 대상이 된다면 그것은 단지 수사법에 지나지 않게 된다는 우려를 제기했다.[12] 「예술가인 척하는 파티Arty Party」에서 핼 포스터Hal Foster, 1955- 도 이와 유사한 지적을 한다. 부리요의 글에서 "담론성

과 사교성"이 "장밋빛 시각"에서 다뤄졌다는 것이다.[13] 포스터는 자신이 점유하는 제도를 넘어서는 실천들에는 위험이 내재하므로 "서비스 경제의 멋진 절차들"이 불가피하게 미학화하는 현상에 주의를 기울여야 한다고 지적하고,[14] '관계의 미학' 을 상정하는 것의 이익을 따져봐야 한다고 생각한다.[15]

필자는 부리요가 제시한 일군의 작가와 그들의 실천에 대한 선례나 그 연장선상의 예를 제시하는 데는 관심이 없다. 이 글의 나머지 부분에서는 오늘날 이해되고 있는 바와 같은 '관계의 미학'과는 거의 관련이 없는 좀 더 이른 시기의 예술 담론을 살펴보고자 한다. 1968년 「조각에 관한 소고Notes on Sculpture」에서 '관계의 미학'이라는 문구를 만들어낸 로버트 모리스Robert Morris, 1931- 와 같이 관계의 미학을 대체하는 계보의 예를 여럿 들 수 있겠지만,[16] 이 글에서는 1980년대에 '차용'과 관련해 전개된 논의에 집중할 것이다. 이는 '관계의 미학'에 대한 또 다른 선례를 제공하기 위함이 아니다. 그렇듯 서로 얽힌 담론들이 우리 시대와 비교해볼 수 있는 뜻밖의 기회를 제공하고, 참여를 구성하는 요소에 대한 특정한 가정들을 복잡하게 하기 때문이다. 이전 시기의 예술에서 관람객의 성격을 능동적으로 설정할 것인지 수동적으로 설정할 것인지에 대해 고민해왔던 것과 대조해보면 오늘날 참여가 제스처적인 성격을 띠고 있음이 더욱 분명해진다.

차용이 '참여'를 구체화하거나 장려한다고 생각하기 어렵다면 차용의 개념을 개진한 초창기 이론가 중 하나인 더글러스 크림프Douglas Crimp, 1944- 를 생각해보면 된다. 크림프는 관람자의 주체적 역할을 매우 강조했으며, 대중매체는 물론 보다 세련된 예술적 이미지들이 급진적으로 탈맥락화 또는 재맥락화될 때 관람자에게 타협을 요구한다고 주장했다. 작가들은 이미지나 오브제를 본래의 맥락에서 분리하며 관람자에게 더욱 적극적인 예술의 독자가 될 것을 요구하고, 관람자의 의식을 독려할 뿐 아니라 이미지와 오브제에 의미를 생성하고 부여하는 관람자의 창조적 역할을 강조한다. 예를 들어 MGM 영화사의 로고인 사자가 영화의 시작을 알리는 본래의 예측 가능한 역할을 하는 대신, 단순히 반복적으로 끝없이 울어대는 잭 골드스타인Jack Goldstein의 영화에서 의미의 구성은 예상치 않게 참여를 이끌어낸다. 여기서 참여라는 것이 할리우드 영화의 관습들이나 광고의 수사법과 같은 공통의 일반 언어에 대해 획일적인 반응을 요구하고, 심지어 강조하는 것이라면

말이다. 작품에서 어떤 '의미'를 산출해내려면 관람자는 필수적으로 자신이 알고 있는 것들을 참조하게 마련이다. 이것이 모든 예술작품을 보는 행위에 틀림없이 적용된다면, 크림프는 그가 언급한 작가들이 이러한 과정을 의식적인 동시에 구성적인 절차로 만들었다고 주장할 것이다. 이러한 측면에서 필자는 본질적으로 '관계적인' 차용에 대해 이야기하지는 않겠다. 전시실에 있는 사람들이 작품에 협력하거나 식사 준비를 함께 하려고 모인 것은 아니기 때문이다. 그보다는 문화 내에서 차용의 고유 작용이 참여를 오늘날 무심코 이해되는 방식으로, 제스처로, 그 자체가 목적이 되는 것으로 우리에게 알려주는 방식을 지적하고자 한다. 크림프는 셰리 르빈Sherrie Levine, 1947- 이나 신디 셔먼Cindy Cherman, 1954- 과 같은 작가들을 통해 관람자의 특정한 반응이나 행동을 비판적으로 이용하는 실천들에 도입된 차용의 양식들을 이론화했다. 그의 차용 이론을 적용해볼 때 이렇듯 미세하게 조정된 전략들이 정반대의 목적을 위해 사용될 수 있다는 것 또한 분명했다. 오늘날 이른바 관계적 실천들과 관련되는 '참여'를 평가할 때, 특정한 예술 용어들을 사용하는 방법들이 그들이 속한 문화와 관계를 맺는 방식과 수단들에 질문을 제기해봐야 한다.

차용에 대한 비판적 성찰을 짧게나마 살펴보는 것은 그러한 순서의 도치를 이해하는 데 도움이 된다. 1982년 「차용을 차용하기Appropriating Appropriation」의 첫 문장에서 크림프는 다음과 같이 강조했다. 차용이 그 자체로 중요한 방법으로 인식된 적이 있다면, 더는 그렇게만은 주장될 수 없으며 오히려 "패션과 엔터테인먼트 산업이 냉소적으로 계산해 내놓는 상품들에서부터 매우 헌신적인 예술가들의 비판적 행위들에 이르는 사실상 우리 문화의 모든 측면으로 확장될 수 있는 것"으로 봐야 한다는 것이다.[17] 여기서 크림프는 차용의 양식에 대한 구분을 시도하며 '모더니즘의 차용'은 **양식**에 의해 작용하고 '포스트모더니즘의 차용'은 **물질**을 통해 작용한다고 주장했다. 크림프에게 이것은 로버트 메이플소프Robert Mapplethorpe, 1946-1989가 명백히 모더니즘적인 전통을 따랐다고 해석될 수도 있다는 의미였다. 메이플소프는 자신의 사진에서 '모습'을 '미학적 완벽함'과 연결했는데, 이는 곧 형식주의 전통을 드러내기 때문이다. 반면 셰리 르빈과 같은 작가는 재현에서 '미학적 완벽함'과 같은 가식을 제거하고, 이러한 것들이 반복할 수 있거나 무한히 반복되는

장치이며 결코 완벽한 것도 독창적인 것도 아님을 폭로했다.

　그러나 「차용을 차용하기」를 발표하고 나서 10년 후 크림프는 차용의 양식과 영역에서 느낌, 공감, 감정이 설명되어야 하는 방식들에 대해 입장을 바꾸었다. 그는 차용의 영역이 이제 단순히 예술사뿐 아니라 정치의 영역으로 완전히 들어왔다고 본다. 1993년에 발표된 에세이집 《미술관의 폐허 위에서On the Museum's Ruins》의 서문에서 크림프는 미술에 대한 정부의 재정적 지원에 '도덕적' 기준을 부과할 것을 주장한 제시 헬름스Jesse Helms, 1921-2008 전 상원의원을 언급하며 다음과 같이 썼다. "내가 1982년에 알아차리지 못한 것, 그것은 제시 헬름스 전 상원의원이 1989년에 알아차릴 수밖에 없었던 것이었다. 메이플소프의 작품은 르빈의 작품이 하지 않는 방식으로 전통에 끼어들고 있다."[18] 메이플소프가 그의 이미지를 위치시킨 보다 광범위한 문화 영역이 사실은 어떤 예술사적 맥락보다 더욱 큰 영향력을 행사한다는 크림프의 인식은 매우 중요한 함의를 지닌다. 수년간 레이건Ronald Reagan, 1911-2004이 의도적으로 부인해온 에이즈의 존재가 처음으로 인정되고, 검열과 신보수주의 정치인들이 새로운 권력을 얻게 된 1980년대의 시대적 상황이 재현의 문제를 바로 특정한 종류의 참여 또는 적어도 공감에 대한 문제로 만들었다는 크림프의 깨달음 또한 마찬가지다. 어원적으로 참여는 결국 '합류'의 개념에서 비롯한 것이 아니라 참가하거나 나누는 것과 관련된다. 이러한 방식으로 이해되는 '참여'는 보다 모순적이고 논쟁적이며, '공유'되기보다는 담론적으로 생성되는 경험으로 이끈다. 이러한 의미에서 메이플소프의 이미지를 참여의 차원에서 파악할 수 있다면, 이는 관람자들이 자신들이 **본 것**, 그리고 그에 못지않게 중요한 자신들이 **하지 않은 것**을 기준으로 무의식중에 그룹을 나누는 상황을 만들어냈기 때문이다. 검열에서 메이플소프를 무죄라고 판단한 사람들을 포함해 몇몇 사람에게 메이플소프의 사진들은 고전적 전통을 지속시키는 역할을 한다. 그러나 크림프는 메이플소프의 사진들이 적어도 남성 동성애자들의 하위 문화에서 욕망하는 정치적 주체를 활성화할 가능성을 지녔다고 볼 수도 있다고 주장한다. 그에 따르면 이러한 주체는 이미지를 통해 자신을 분명히 표현하며, 문화 전반에서 인정받지 못하거나 억압받을지라도 사회의 소수자로서 자신의 입장을 명확히 주장한다. 따라서 우리는 메이플소프의 이미지들이 그 자체로서 '참여'를 촉진하지는 않지만 필자가 제시한 논

리의 틀에서 접근할 때 촉매 역할을 하며, 이미 행해졌고 앞으로 행해질 행동들을 촉구하고 약속한다고 주장할 수도 있을 것이다.[19]

<p style="text-align:center">* * *</p>

자주 회자되는 로널드 레이건 전 대통령에 대한 (공식적인) 일화를 하나 소개하겠다. 영화배우 출신인 레이건은 캘리포니아 주지사에 당선되기 몇 년 전, 정치에 입문하고 얼마 지나지 않아 애리조나 주의 한 기숙 고등학교에서 열린 아들 마이클의 졸업식에 참석했다. 졸업식이 끝난 후 레이건은 사람들과 인사를 나누었고, 여전히 할리우드의 스타로 인식되던 그는 새롭게 시작한 정치인으로서의 역할을 지지해줄 새로운 팬을 확보하고자 열을 올렸다. 모자를 쓰고 가운을 입은 한 소년이 신이 나서 그에게 다가갔고, 레이건은 멋진 장면을 연출하려 애쓰느라 소년이 자기 아들이라는 것을 알아차리지 못하고 다음과 같이 말했다. "안녕, 나는 로널드 레이건이야. 네 이름은 뭐니?"

필자가 이 글을 마무리하며 레이건의 일화를 인용하는 이유는 이 이야기가 우리의 현재 문화적 상황과 너도나도 참여를 촉구하는 상황을 반영하기 때문이다. 레이건이 갑자기 다시 나타나 주변을 청소하고 재단장하는 것과 같은 이러한 상황을 우파와 좌파 진영 모두가 야단스럽게 불러왔다. 오바마 대통령과 제스처로서 참여의 문제로 다시 되돌아가 2011년 2월 7일 자 『타임Time』지의 표지 사진을 주목해보자. 이 사진에서 오바마는 웃음을 띠고 (물론 불가능한 일이지만) 레이건과 포즈를 취하고 있다. 레이건의 왼팔이 오바마의 어깨에 얹어져 있고, 둘은 화기애애한 대화를 나누고 있는 듯 보인다. 표지에는 "오바마가 왜 레이건을 사랑하며, 그로부터 무엇을 배웠는가?"라는 문장이 인쇄되어 있다. 중요한 사실은 여기서 비교의 포인트가 특정한 정책이라기보다는 **소통**의 능력이라는 점이다. 집권 당시 레이건은 감정을 일종의 필수적인 수단으로 활용한 사람, 적어도 사람들의 마음을 움직인 사람으로 인식됐으며, '미국의 아침'을 노래한 레이건 정부는 적어도 대중매체의 설득력을 이해한 특별한 케이스로 묘사됐다. 왕년의 스타 배우가 역사상 유례없이 극도로 탈맥락화한 이미지로 백악관에 입성했을 때, 작가들이 이미지가

문화적 내러티브를 담는 방법에 주목한 것은 매우 당연한 일이라 할 수 있다. 오늘날 사람들은 오바마든 다른 어떤 대통령이든 영향력을 발휘하려면 레이건과 같은 이미지로 행동해야 한다고 생각하는 듯하다.

레이건을 이해하는 데 중요한 것은 그가 지금도 '위대한 소통의 사람'으로 여겨지지만 그에 관한 이야기의 전형적인 주제, 나아가 레이건의 덕목이 되는 것이 단지 이러한 소통 능력에 그친다는 점이다. 그러한 능력으로 바로 **무엇이** 소통되고 있는지는 거의 논의되지 않는다. 여기서 우리는 정치인과 유권자 간 상호 교류의 질에 대해 의문을 제기해봐야 한다. 소통의 행위만 전달되는 상황에서 그와 같은 소통 감각을 가지는 것이 무슨 의미가 있는가? 아마도 레이건은 함께하고 있다는, 크림프의 표현대로라면 '참여'하고 있다는 이미지와 그러한 느낌을 창출했겠지만, 실제 결코 의미 있는 방식으로 사람들을 하나로 모으지는 못했다. 레이건의 일화에서와 같은 오인은 아들의 졸업식에서와 같은 상황에서는 코믹하지만 동시대 문화의 맥락에서는 공공 영역이나 예술계 모두에서 매우 큰 파문을 불러일으킬 것이다. 친밀한 이방인이 되어버린 레이건의 아들이 느꼈을 당혹감은 오늘날 참여 예술에 대한 우리의 경험과 **경험** 자체를 설명하는 데 그보다 적절할 수 없기 때문이다.

주

1 슈퍼볼 광고료는 엄두도 못 낼 만큼 높으며 대략 250만 달러의 비용이 드는 것으로 알려져 있다. 그러나 더욱 중요한 것은 방송국들이 정치적인 입장을 전달하기를 꺼리는 경향이 있다는 것이다. 명백한 우파로 알려진 미디어기업 폭스Fox는 오바마의 광고 제의를 거절하면서 '편파주의를 제한'한다는 미 연방통신위원회Federal Communications Commission의 규정을 인용했다. 정치인의 문제에 관한 한 이를 준수하겠다는 냉소적 입장을 표명한 것이다. 다음을 참고. Ari Melber, "Obama's Super Bowl Ad," *Huffington Post*(February3,2008),www.huffingtonpost.com/ari-melber/obama-super-bowl-ad_b_84666. html. (2011. 4. 1. 접속). 또한 다음을 참고. Jeff Zeleny, "Obama's Super Bowl Ad: 'Join',"

New York Times (February 3, 2008), http://thecaucus.blogs.nytimes.com/2008/02/03/
obamas-super-bowl-ad-join/. (2011. 4. 1. 접속).

2 오바마 광고의 전문은 다음과 같다. "우리는 이 전쟁을 종식하기를 원하며, 외교적 관
 계와 평화를 원한다. 우리는 환경을 보호할 수 있을 뿐만 아니라 일자리와 기회를 만
 들 수 있다. 우리는 두려움이 지겹다. 우리는 분리가 지겹다. 우리는 새로운 것을 원
 한다. 우리는 다음 장으로 넘어가고 싶다. 지금의 세계는 바람직한 세계가 아니다."
 Zeleny, ibid.

3 샹탈 무프Chantal Mouffe, 1943- 같은 정치 이론가들은 그러한 갈등이 정치에 필요하다고
 볼 것이다. 예를 들어 무프의 '논쟁agonism' 개념은 '그들' 없이 '우리'는 결코 존재하지
 않는다고 주장한다. 즉 모두를 포괄하는 정치적 정체성이나 외부가 없는 내부는 결
 코 존재할 수 없다는 뜻이다. 다음을 참고. Chantal Mouffe, *On the Political* (London:
 Routledge, 2005); Chantal Mouffe, "Artistic Activism and Agonistic Spaces," *Art &
 Research* 1: 2 (Summer 2007).

4 Nicolas Bourriaud, *Relational Aesthetics*, trans. Simon Pleasance and Fronza Woods (Dijon:
 les presses du reel, 2002).

5 Bourriaud, ibid., p. 14.

6 Ibid., in "Screen Relations," p. 66.

7 Ibid., pp. 67-68.

8 Ibid., p. 32.

9 Ibid., p. 33.

10 Ibid., p. 37.

11 Ibi d., p. 32.

12 다음을 참고. Claire Bishop, "Antagonism and Relational Aesthetics," *October* (Fall 2004),
 pp. 51-79. 비숍의 글에는 그 나름의 맹점이 있었고, 여러 진영으로부터 양극단의 반
 응들을 불러일으켰다. 다음을 참조. Liam Gillick, "Contingent Factors: A Response to
 Claire Bishop's 'Antagonism and Relational Aesthetics'," *October* (Winter 2006), pp. 95-
 106; Claire Bishop, "The Social Turn: Collaboration and its Discontents," *Artforum*
 (February 2006), pp. 178-183; 미술사학자 그랜트 케스터Grant Kester가 몇 달 후에 『아

트포럼』편집자에게 보낸 반박문은 다음을 참조. Grant Kester, "Another Turn," *Artforum* (May 2006), p. 22.

13 Hal Foster, "Arty Party," *London Review of Books* (December 4, 2004), pp. 21-22. 포스터 는 다수의 '관계적' 이벤트가 실제 받아들여지는 방식이 마치 "사회화의 교정 작업처 럼 와서 놀고 함께 이야기하며 배우는 것"이라고 지적한다. 흔히 관계의 미학과 연관 되어 이야기되는 작가 조 스캔랜Joe Scanlan은 다음과 같이 이야기한다. "참여적 예술 에 관계된 많은 사람이 약한 수준의 스톡홀름 증후군과 유사한 것을 앓고 있으며⋯ 그 주된 증상은 사회적 개입에 아무리 많은 시간과 에너지를 들여도 별다른 감흥을 주지 못하는 결과를 만들어내고 있다는 사실을 받아들이지 못하는 것이다." 스캔랜 의 전시 〈조 스캔랜-세 작품Joe Scanlan: Three Works〉(2011, 월스페이스, 뉴욕)의 리플릿 에 실린 다음 글을 참고. Joe Scanlan, "A Letter," in his leaflet, "Free Speech: Four Press Releases and a Letter," accompanying his show, *Joe Scanlan: Three Works, at Wallspace*, New York City, February 11-March 12, 2011.

14 Foster, ibid.

15 여기에서 이 문제를 다룰 지면은 없지만 부리요 스스로 그가 분석하는 실천들과 관 계되는 '형식'의 개념에 상당한 관심을 보인다는 점을 주목할 필요가 있다. 그는 형식 이라는 용어에 내재한 명백한 위험을 피하려 하는 대신, 이를 드러내놓고 추구하며 자신의 이론을 '예술 이론'이 아니라 '형식 이론'이라 명명한다. 궁극적으로 독자들에 게 '형식form'보다는 그가 '형성formation'이라고 부르는 것을 생각해라고 요청하는 부 리요는 우리가 미술사적 의미로 이해하는 형식주의의 개념을 통해 관계의 미학에 접 근할 수 있을 것이라는 생각에 극렬히 저항하는 듯 보인다. 이러한 점에서 관계의 미 학은 비숍, 포스터, 그 밖에 여러 사람이 다양한 방식으로 지적했듯이 특정한 양식이 '행동'을 의미하지만 실제로는 아무런 행동도 일어나지 않는 주제적인 개념으로 참여 를 축소해버릴 위험을 여전히 내포하고 있다. '형식'과 관계의 미학에서 형식의 우여 곡절에 관해서는 다음을 참고. Bourriaud, op. cit., pp. 18-24.

16 다음에서 인용. Rosalind Krauss, "The Cultural Logic of the Late Capitalist Museum," *October* (Fall 1990), p. 8. 모리스에게 '관계의 미학'은 새로운 예술을 추구하는 데 피해 야만 하는 것이었다. 실제로 그가 이야기한 관계들은 예술작품 자체 내에서 내부적

으로 발생하는 것으로 우리가 현재 이해하는 관계의 미학과는 반대되는 개념이었다. 모리스는 다음과 같이 주장했다. "작가들은 관계를 작품 밖으로 끌어내 공간, 조명, 관람자의 시각 영역으로 기능하도록 해야 한다." 다음을 참고. Robert Morris, *Continuous Project Altered Daily: The Writings of Robert Morris* (Cambridge, MA: MIT Press, 1993).

17 Douglas Crimp, "Appropriating Appropriation," in *Image Scavengers: Photography* (Philadelphia: Institute of Contemporary Art, University of Pennsylvania, 1982).

18 Douglas Crimp, *On the Museum's Ruins*, (Cambridge, MA: MIT Press, 1993), p. 7.

19 크림프의 입장 변화가 메이플소프의 작품이 보다 광범위한 문화 영역에 일으킨 반향으로 인해 그의 작품에 나타나는 긴박성을 크림프가 갑자기 인식할 수 있게 됐음을 의미한다면, 필자는 르빈의 작업이 예술 자체 내부의 표면적 틀을 넘어서는 방식을 강조하는 것 역시 중요하다고 생각한다. 메이플소프의 작품처럼 성이나 대안적인 사회 형성 등 보다 큰 주제에 대한 사회적 우려를 초래하지 않으면서도, 르빈의 작업은 페미니스트라는 자기인식적인 관람자 유형을 묘사했고 묘사하고 있다.

동시대 예술에서
홍보와 공모

소피아 에르난데스 총 퀴

Sofía Hernández Chong Cuy 콜레시온 파트리시아 펠프스 데 시스네로스
Colección Patricia Phelps de Cisneros의 큐레이터. 독립 프로젝트를 수행하
며 www.sideshow.org에 정기적으로 기고하고 있다. 관습에 사로잡히지 않
고 미술을 자유롭게 경험하는 관람객들을 위한 미팅 포인트(전시 형식이
나 공간, 이벤트, 출판물 등)를 개념화하는 시각예술가들과 함께 작업하
고 있다.

'공공 예술'은 1970년대에 갤러리 공간 밖에서 만들어진 작업을 가리키는 명칭이
었고, '공동체 프로젝트'는 1980년대에 작가와 지역주민 간의 협업을 포함하는 작
업에 사용됐다. 1990년대에 어떤 장소나 사회적 그룹이 아닌 정치적 조건으로서의
대중과 관계되어 전개된 예술은 미국 작가 수잰 레이시Suzanne Lacy, 1945- 에 의해 '뉴
장르 아트new genre art'라고 명명됐다. 1990년대 후반 프랑스의 큐레이터 니콜라 부
리요Nicolas Bourriaud, 1965- 는 대중을 포함하는 특정한 예술실천들을 '관계의 미학'
이라는 개념으로 설명했다. 최근에 널리 쓰이는 명칭은 '사회적 예술실천'이다. 물
론 이는 위의 시기 동안에 쭉 다르게 명명되어온 예술작품 또는 예술실천과 같은
종류가 아니다. 오히려 예술은 오늘날 다양한 맥락에서 창조되거나, 로잘린드 크라
우스Rosalind Krauss, 1941- 가 1960년대와 1970년대에 조각적 실천과 관련하여 발전시
킨 용어를 빌려 말하자면, 공간·실천·공동체·관람객의 참여가 매우 중요한 담론
들의 '확장된 장'에서 나타나고 있다.[1]

스튜디오의 경계 밖에서 만들어져 아마도 예술에 무관심하거나 예술제도에서
소외됐을 가능성이 높은 대중과 열린 관계를 맺는 참여적 프로젝트들에는 프로젝
트의 목표를 설명할 뿐 아니라 참여자의 경험을 증명해주는 일련의 성명statement
들을 창조하는 과정이 포함된다. 바로 그러한 담론적 특성과 사회문제에 개입하
는 작가들이 전개하는 홍보와 공모 사이의 태생적 긴장 때문에 개별 프로젝트들
을 사례별로 살피는 것이 이들을 신식이든 구식이든 특정 명칭으로 분류해 분석

하는 것보다 낫다. 사실 '관계의 미학'과 '사회적 예술실천' 같은 명칭들은 주로 미국과 유럽의 예술제도에서 사용된다. 흔히 이러한 용어들은 다른 곳에서 발전됐으며, 특정 행위들을 동시대 예술의 주류 담론에 포함하기보다는 단순히 현상을 기술하려는 제도의 의도를 암시한다. 그러나 예술사의 범주들을 비서구적 맥락 안에 도입하는 것은 참여적 프로젝트가 흔히 조명하고 강조하는 지역적 갈등의 긴장감을 약화시켜버린다. 그럼에도, 범주를 버리는 것은 오류를 초래할 것이다. 이는 (장래에 아마도 부차적으로 인식되겠지만) 동시대 서구 작가들과 함께 작업하고 있는 다수의 비서구 작가를 지배적 담론에서 제외하는 결과를 가져올 것이기 때문이다. 참여적 예술의 두 가지 다른 상황 사이에 존재하는 중간지대가 무엇인지는 명확하지 않지만, 참여를 통해 대중을 끌어들이는 실천들은 개별적으로 분석될 때에만 동시대 예술에 대한 전 지구적 차원의 담론에 기여한다.

* * *

다음에서 논의할 참여적 프로젝트들은 필자의 전시기획 경험을 바탕으로 한다. 니콜라 부리요의 관계의 미학과 네이토 톰슨Nato Thompson, 클레어 비숍Claire Bishop의 사회 참여적 예술에 대한 글들은 필자에게 영향을 주었다. 그러나 필자는 토니 베닛Tony Bennett이 제시한 근대 공공미술관의 계보에도 큰 관심을 갖고 있다.[2] 그가 초점을 맞춘 '행동의 일반적인 규범을 재구성하는' 미술관의 역할 개념은 참여적 예술 프로젝트들이 공공기관에서 민간 주도적 실천들로 이동하고 있는 문화적 변환의 징후를 이해하는 데 도움을 주었다. 필자가 이 글에서 검토하는 예술 프로젝트들은 미술관의 주변부에서, 시민의 경계에 서 있는 사람들과 함께 진행된다. 다시 말해 이러한 작업들은 미술관 밖에서 생산되고 있고, 참여자들은 빈곤하거나 사회의 경계에 놓이며 불명확한 시민의 지위를 갖고 있다. 예술 프로젝트들은 재현을 통해 그들의 상황을 뒤엎는 대신, 놀이를 통해서건 일을 통해서건 교류가 생산성을 만들어내는 수단이자 사회적 포괄성을 갖게 되는 상황을 구축한다. 그들은 생산적인 시민으로서 예술에 참여하게 된다.

필자는 근 10년간 뉴욕에서 살다가 2009년에 멕시코시티로 이주했다. 필자의

과거 전시기획들 가운데 비영리기관인 '아트 인 제너럴Art in General'과 진행한 사례들은 대체로 새롭게 떠오르고 있는 작가들에게 프로젝트를 위탁하거나 이들과 프로젝트를 수행하는 데 초점을 맞췄다. 이 프로젝트들은 별다른 제약이 없는 개방적 구조로, 완성되기까지 수년이 소요됐다. 그리고 진행 기간에 수차례 반복되며 다양한 형태로 대중을 프로젝트에 개입시켰다. 필자의 전시기획 경험을 형성한 이러한 프로젝트들 가운데 먼저 〈몬텔로 국제공항International Airport Montello〉 프로젝트(이하 〈IAM〉)를 다루겠다. 이 프로젝트는 프란치스카 람프레히트Franziska Lamprecht와 하조에 모데레거Hajoe Moderegger로 구성된 이팀eteam 듀오에 의해 2005년부터 2007년까지 진행되었다. 그리고 나서 미국과 멕시코에서 진행되며 〈IAM〉과 유사한 이슈들을 이끌어낸 세 개의 참여 미술 프로젝트를 소개하겠다.

이팀은 약 40,000제곱미터에 이르는 미국 사막 지대의 위성 이미지를 입수한 후 몬텔로 국제공항 프로젝트를 만들었다. 이들은 이베이에서 단돈 몇백 달러에 취득한 이 구역이 몬텔로라는 작은 마을과 이웃하고 있고, 근처에는 큰 임시 활주로가 있음을 알게 됐다. 몬텔로는 네바다 주의 빈곤한 지역에 자리 잡고 있으며, 유타 주의 웬도버Wendover 공군기지와 가까웠다. 이팀은 이 지역을 여러 차례 방문했으며, 첫 번째 방문에서 이들과 협력할 마을 주민 60여 명을 알게 됐다. 그들이 함께한 첫 번째 작업은 교통체증을 유발하는 것으로, 이는 아무것도 없는 사막 한가운데에 고립된 마을과는 어울리지 않는 부조리한 이벤트였다. 이후 2년간 이팀과 몬텔로 주민들은 각자의 사업을 공항 터미널의 상점과 서비스에 비유하고 비행기 탑승객과 공항 직원의 역할을 맡으며 상징적인 방식으로 임시 활주로를 자신들의 것으로 선언했다. 1년 반의 진행 기간에 이팀과 몬텔로 주민들은 수많은 '공항' 상황과 이벤트를 창조했다. 그들의 이야기와 이미지들은 온라인, 인쇄물, 공공 프로그램과 전시를 통해 유포됐다. 참여자의 증언이었건 단순한 소문이었건 간에 이러한 이야기들은 점진적으로 〈IAM〉 프로젝트를 진짜 장소로 바꾸어놓았다. 이팀-몬텔로 프로젝트가 시작되고 2년 후 우리는 뉴욕에서 라스베이거스로 가는 길에 IAM을 경유하는 프로젝트를 기획하고 이를 위해 비행기를 임대했다. 참여자였던 여행객들 역시 IAM을 경유하는 환승객의 임무를 맡았고, 필자는 승무원 역할을 했다.[3]

필자가 참여하지 않았지만, 〈IAM〉보다 약간 이른 시기에 진행된 예로 후디 웨르테인Judi Werthein의 〈브링코Brinco〉2005라는 프로젝트가 있다. 브링코는 스페인어로 '점프' 비슷한 의미이며 울타리를 뛰어넘는 것을 암시한다. 〈브링코〉는 겉면에 '메이드 인 멕시코Made in Mexico'라는 로고와 25센트짜리 미국 동전에 새겨진 독수리 형상을 섞어 넣은 패셔너블한 하이톱 스니커즈다. 세부적으로는 안창에 멕시코와 미국 국경 지역의 지도가 인쇄되어 있었고, 휴대용 소형 손전등과 나침반이 구두끈에 매달려 있었다. 〈브링코〉 신발은 2,000점 한정으로 생산되어 세 가지 방식으로 유통됐다. 첫째, 작가가 멕시코 티후아나에서 불법 월경을 계획하던 사람들에게 직접 신발을 건넸다. 두 번째로는 캘리포니아 샌디에이고 중심지의 한정판 운동화 가게에서 300달러 정도에 팔았다. 신발 판매로 창출된 수익은 불법 월경에 성공해 신발의 안주머니에 숨겨진 번호로 전화를 건 사람들의 창업을 돕는 펀드를 만드는 데 사용됐다. 세 번째는 명백히 예술계를 지향하는 방법으로, 세 가지 유통 형태 중 가장 적은 물량이 갤러리와 미술관에서 '브링코 매장' 형태로 설치됐다. 논란을 불러일으킨 이 프로젝트는 대중매체에서 광범위하게 보도되며 가시화됐고, 지지자와 비판자 모두를 만들어냈다.

이팀의 〈IAM〉이 상호 의존적인 퍼포먼스, 비디오, 사진들을 포함한 반면 웨르테인의 〈브링코〉는 단일 오브제다. 신발은 프로젝트의 목적과 과정에 미학이 배치되는 간결한 대화 작품이다. 〈IAM〉의 목적이 언젠가는 진짜가 될 허구를 창조하기 위한 것이라면, 〈브링코〉는 현존하는 이슈에 대한 논의를 생성한다. 양 프로젝트의 사회적 측면은 물론 다르다. 이팀이 장소와 공동체를 놀이를 통해 연결한 반면, 웨르테인은 한 지역과 공공의 이해관계라는 주제에 역점을 두었다. 둘 다 지역 정치를 다뤘지만, 그들이 주요 관람자들과 발전시킨 관계는 서로 매우 다르다. 〈IAM〉은 지속적인 소통을 통해 형성된 관계가 프로젝트를 가능하게 했지만, 〈브링코〉는 참여적 관람객을 끌어들이는 데 단 한 번의 미팅이면 충분했다. 궁극적으로 프로젝트의 성공은 프로젝트가 만들어낸 경험의 복잡성, 중재와 매개의 유형에 의해 측정될 수 없다. 〈IAM〉에서는 우호적 관계와 공모가, 〈브링코〉에서는 논란과 홍보가 강점이었다.

여기서 이러한 구별을 제시하는 것은 어떤 프로젝트나 미학적 전략이 다른 것

보다 낫다고 말하려는 것이 아니라 작가들이 관람객의 참여를 이끌어내는 방법을 설명하기 위함이다. 이 프로젝트들 사이에 공통점이 있다면, 생산 과정에서 예술 제도에 의존하고 프로젝트가 수용되는 과정에서 공공에 영향을 미친다는 점이다. 이 프로젝트들을 후원하고 제시한 예술제도들은 다음과 같다. 이팀의 프로젝트를 의뢰한 곳은 뉴욕의 아트 인 제너럴이고, 웨르테인의 〈브링코〉를 의뢰한 곳은 샌디에이고의 인사이트inSITE다. 둘 다 비영리단체로, 사적 후원과 공공미술관 사이에서 모델을 구축한 매우 특별한 유형에 속한다. 이들은 예술계에서 제3의 공간으로 기능하기에 이들의 의뢰를 받은 비영리 프로젝트들은 물류와 담론 면에서 상당한 인프라를 사용할 수 있고 기존의 예술 관람자층도 활용할 수 있다. 한편 비영리기관들은 다양한 자금원을 통해 프로젝트를 발주한다. 이는 곧 공적 자금을 지원받는다면 사회복지 증진에 신경 써야 하는 부담을 줄일 수 있고, 시장에서 잘 팔릴 상업적 작품을 만들어야 한다는 이해관계에서도 상대적으로 자유로울 수 있음을 의미한다. 프로젝트의 정치적 또는 사회적 성격은 예술가와 큐레이터 사이의 소통을 통해 배태되고 발전된다.

〈IAM〉과 〈브링코〉의 제도적 맥락은 쉽게 모방할 수 없다. 멕시코에도 대중의 참여를 포함하는 프로젝트들이 존재하지만 예술계에서 눈에 띄는 프로젝트들은 앞서 언급한 것과 같은 제도적 맥락 내에서는 발전되지 않는다. 필자는 이러한 현상의 원인으로 1810년 멕시코 독립 이후, 보다 정확하게는 1910년 혁명 이후 멕시코 정부가 역사적으로 수행해온 역할을 의심한다. 멕시코 예술제도가 과거에 행한 정치적 행위들과 사회주의 이념을 개진하는 예술과 예술가들을 지원한 것은 동시대 예술에서 공적이고, 대립적이고, 자치적이고, 종속적이고, 도구적이라고 생각되는 것들이 어떻게 탄생하게 됐는지를 설명해줄 수 있다. 예술 후원기관에서 국공립미술관에 이르는 각종 정부 제도와 정책들을 통해 멕시코의 수많은 예술과 예술가는 문화 정체성을 창조하며 국가를 건설하는 데 공개적으로 한몫해왔다.

최근까지 멕시코 정부는 예술의 힘을 정치 현실과 잠재력을 중개하기 위한 것으로 이해해온 듯 보인다. 신자유주의 정치 아젠다의 부상과 함께 문화계획에서 국가의 리더십이 감소하며 지난 50여 년간, 특히 지난 10여 년간 상황은 확실히 변화했다. 신자유주의의 성장은 미술 시장의 형성과 개인 컬렉터에 의한 미술기관의

창설 등 민간 주도적 예술제도의 출현과 (동시에 발생하지는 않더라도) 밀접한 관련을 맺는다. 새로이 출현한 미술 시장과 자선 사업은 적어도 멕시코의 문화적 지형의 맥락에서는 대중이 예술에 참여하는 형식들이다.

근래 들어 멕시코에서 가장 눈에 띄는 참여적 작업들 가운데 하나는 페드로 레예스Pedro Reyes, 1972- 의 〈총으로 만든 삽Palas por pistolas〉2008으로, 이 프로젝트는 세 시기에 걸쳐 발전됐다. 첫 번째는 마약 밀매와 관련하여 높은 범죄율을 기록하고 있는 쿨리아칸 시에서 군 관료들과 공조하여 진행된 것으로, 마을에 세워진 다수의 임시 부스에 총을 반납하도록 장려하는 텔레비전 캠페인이었다. 참여자들은 총을 반납한 대가로 코펠Coppel 체인점에서 가전제품 등과 교환할 수 있는 쿠폰을 받게 된다. 작가는 캠페인을 통해 수거한 총을 재활용해 회수한 무기들의 총합과 같은 수인 1,527개의 삽을 제조했다. 그리고 이 삽들은 나무를 심는 데 사용됐다. 이 프로젝트의 주문자는 쿨리아칸의 식물원, 지역 미술 컬렉터들, 쿠폰을 제공한 전국적 규모의 기업인 코펠사 CEO 아구스틴 코펠Agustin Coppel과 이사벨 코펠Isabel Coppel이었다. 〈총으로 만든 삽〉은 삽들이 벽에 한 줄로 설치된 예술작품의 형태로 갤러리와 미술관에서도 제시됐다. 전시된 삽들은 그 부근에서 나무를 심는 데 사용된 것들이었고, 작가와 기관 간의 대화를 통해 정확한 전시 방식이 정해졌다.

〈총으로 만든 삽〉에서 삽들이 실제로 무기를 재활용한 금속으로 만들어졌는지는 논란의 여지가 있다. 이러한 세부적인 문제는 프로젝트에 참여시키려는 공동체와 작가의 관계와 관련된다면 비판의 근거가 될 수 있다. 이때 작가와 참여자 간 관계의 질은 무기와 쿠폰 간의 직접적이고 공개적인 일대일 교환 속에 함축되어 있을 수 있다. 레예스의 작업에서 총을 반납한 사람들은 협력자이자 주된 관람자들이다. 삽을 사용하는 사람들은 다른 참여자들이며 전시에 설치된 삽들을 보는 사람들 역시 또 다른 관람자들이다. 따라서 〈총으로 만든 삽〉은 프로젝트의 다양한 단계에서 각기 다른 층위의 개입을 이끌어낸다.

클라우디아 페르난데스Claudia Fernández의 〈메테오로 프로젝트-직업 학교Proyecto Meteoro: escuela de oficios〉2003-2009에서는, 작품의 부제가 암시하듯 직업학교를 설립했다. 이 프로젝트는 작가가 거주하던 멕시코시티의 한 마을에서 전개됐는데, 마을 주민 중 다수가 마약에 중독된 집 없는 청소년들이었다. 페르난데스는 이들을 프

로젝트에 끌어들였고, 작가와 디자이너들을 초청해 마을에서 발견한 재료들로 오브제와 액세서리들을 만드는 기술을 청소년들에게 가르치게 했다. 프로젝트 참여자들은 가구, 장식품, 의류, 장신구를 만들었고 이들의 생산품은 타마요미술관 Museo Tamayo의 임시 상점과 패션쇼를 통해 판매됐다. 이후 도시 전역의 미술관 기념품점에서 팔리게 됐고, 판매소득은 워크숍과 공동체에 투자됐다. 프로젝트가 진행된 7년 동안, 참여자 가운데 일부는 중도하차했고, 일부는 거리를 떠나 노동사회에 편입했다. 작가는 예술기관들로부터 독립적으로 프로젝트를 진행했는데, 상품판매뿐 아니라 후원과 기부를 통해 프로젝트와 참여자들을 재정적으로 지원했다. 주요 후원자 가운데에는 벨기에 작가 프랑시스 알리스Francis Alÿs, 1959- 와 후멕스컬렉션재단Fundación Colección Jumex이 있다.

〈총으로 만든 삽〉과 〈메테오로 프로젝트〉는 각자의 사회적 맥락에 반응하며, 강력한 방법으로 대중의 참여를 이끌었다. 그러나 멕시코에는 〈IAM〉이나 〈브링코〉 같은 프로젝트들이 예술계에서 공개적으로 수용되게 하는, 이른바 사회적 예술실천에 관한 담론이 사실상 존재하지 않는다. 레예스와 페르난데스의 프로젝트는 공동체를 단지 상징적으로만 돕는 이타주의나 정치적 계획의 형태로 지역적 차원에서 논의됐다. 그러므로 지역의 맥락에서 비롯하는 미묘한 의미들을 제거하는 것이 중요하다. 예를 들어 멕시코에서는 이타주의적 자선 사업은 여성의 영역, 정치인의 퍼포먼스는 남성의 영역으로 인식되는 등 젠더에 의한 역할 구분이 이뤄진다. 전통적으로 시장의 배우자들은 전국적으로 탁아시설을 운영하며, 가족 관련 업무를 담당하는 국가기관인 DIFSistema Nacional para el Desarrollo Integral de la Familia를 총지휘하거나 이 기관의 대표 직책을 맡아왔다. 페드로 레예스에 대한 비판은 그의 작업이 최근 전 세계적으로 각국의 시장들이 정치적 의도로 행하고 있는 창작활동들과 (만약 이들을 차용한 것이 아니라면) 변명의 여지 없이 유사하다는 점이다. 특히 〈총으로 만든 삽〉은 콜롬비아 보고타의 시장을 역임한 안타나스 목쿠스Antanas Mockus, 1995-1998 및 2001-2004 재임의 프로젝트들을 연상시킨다. 작가 출신으로 2000년부터 2011년까지 알바니아의 티라나 시장을 지낸 에디 라마Edi Rama의 프로젝트들도 마찬가지다. 시장에 선출된 후 라마가 진행한 첫 번째 프로그램 가운데에는 도시의 노후한 건물들을 밝은색으로 칠해 시민들의 주체성을 고취하려는

작업이 포함되어 있었다.

이렇듯 젠더가 투영된 정치적 사례들이 중요하기는 하지만, 그렇다고 과도한 결정론으로 흐르지는 말아야 한다. 중요한 것은 이러한 사례들이 기존의 담론들과 경쟁적 제도의 맥락에서 기저를 이루는 생산적 논쟁을 불러일으키거나 대중 참여의 형태와 동시대 예술실천의 수용 형식들에 영향을 미치는 생산적 논쟁을 결여하고 있다는 점이다. 예를 들어 이러한 프로젝트들의 분석에서, 프로젝트가 전개되는 사회적 맥락에 대한 예술의 의도와 관심은 끊임없이 조명되고 있다. 프로젝트의 목적이 중요하므로 제도적으로 차입된 프로젝트의 수단과 과정들에서는 정치가 펼쳐진다. 따라서 맥락은 일반 관람자와 전문가 모두에게 명확히 드러나며 끊임없이 노출된다.

이팀과 웨르테인의 프로젝트들과 레예스와 페르난데스의 프로젝트들 사이에는 중요한 차이점이 있다. 〈총으로 만든 삽〉과 〈메테오로 프로젝트〉는 정치적, 경제적 갈등을 겪고 있는 장소에서 전개됐다. 마약 밀매와 마약중독은 두 지역 모두에서 사회문제가 되고 있다. 거대 마약 조직이 쿨리아칸에서 활동하고 있고, 페르난데스가 함께 작업한, 이른바 거리의 아이들 중 다수가 마약에 중독되어 있다. 멕시코 정부는 2006년부터 공식적으로 '마약과의 전쟁'을 전개했다. 엄밀히 말해 이 전쟁은 수십 년간 계속돼왔지만, 정부가 마약 밀매 소탕을 위해 군사 훈련과 무기 구입에 공적 자금을 투자한 것은 멕시코 역사상 처음 있는 일이다. 하지만 정부의 군사전략은 마약 판매상 및 그들의 네트워크와 비교할 때 무력함이 입증됐다. 도리어 기존 마약 조직들 간에 벌어지던 전쟁에서 칼데론Felipe de Jesús Calderón, 2006-2012 재임 정부가 새로운 적으로 등장했을 뿐이다. 게다가 군대에 의한 경찰 탄압과 성범죄 등 인권 침해 사례가 증가하고 있는데, 국가는 이에 대해 면책이라는 기준을 적용하고 있는 듯 보인다.

강력한 야당 진영에 따르면 이러한 문제들의 근원은 불균형한 부의 분배이고, 이는 오로지 직업교육을 통해 자기를 계발할 기회들을 창출함으로써만 해결할 수 있다. 이러한 갈등 상황을 고려할 때 〈총으로 만든 삽〉과 〈메테오로 프로젝트〉가 사회에 유익을 가져오려는 목적으로 대중의 예술 참여에 접근한 것은 놀라운 일이 아니다. 공공연히 표명되건 아니건 간에, 이 프로젝트들의 근본 관심사는 보다

양심적이고 생산적인 시민들을 양성하는 것이다. 이러한 특성들은 사회에서 예술이 수행할 수 있는 역할에 대한 문제를 제기한다. 〈총으로 만든 삽〉에서 삽들은 원예와 조림 활동에 사용되고, 〈메테오로 프로젝트〉에서 가구와 물품들은 홈리스 청소년들에게 수입을 제공하기 위해 제작되고 판매된다. 이것들은 그 자체로 예술작품은 아니지만, 문자 그대로 사회적으로 생산적인 도구가 된다.

이팀과 웨르테인의 프로젝트들 그리고 레예스와 페르난데스의 프로젝트들 간에 또 다른 차이점은 각각이 창조된 제도적 맥락이라는 것이다. 공공의 문제를 민간의 손에 맡기는 것은 신자유주의와 함께 다가온, 보다 광범위한 제도적 위기의 징후라 할 수 있다. 이러한 참여적 프로젝트들이 정부기관의 사회적 프로그램들에 얼마만큼의 영향력을 행사하는지 파악하기는 어렵다. 예술 프로젝트들이 대중에게 다가가는 범위는 작가가 대중매체를 다루는 방법이나 대중매체에 노출되는 정도뿐 아니라 프로젝트들이 사용할 수 있는 인프라의 규모에 의해서도 제한된다. 그러나 작가들이 의식적으로 사회복지 증진을 위해 자신들의 예술을 사용한다는 사실은 주목할 만하다. 작가들의 참여적 프로젝트들은 정부의 프로그램과 경쟁하는 입장에 있지 않다. 이들은 사회문제를 제기하고, (유권자가 아닐 가능성이 높은) 불우한 이웃들을 참여시키고, 소외된 지역들에 대한 대중의 인식을 개전시키려고 노력한다.

마지막으로 참여적 예술 프로젝트들은 사회적 기업의 모델을 취하고, 프로젝트의 의뢰나 재정지원은 자본주의 자선활동의 흐름에 따라 이뤄진다. 이상적으로는 프로젝트가 제대로 작동하면 사회는 개선되게 마련이고, 이는 사회진보가 교양 있는 시민의식과 결부된다는 생각을 불러일으킨다. 이러한 프로젝트들은 창조적이고 생산적인 시민들의 참여를 독려하며, 이를 통해 공동체는 활기를 띠고 해방되고 자유로워진다. 예술 프로젝트가 재현을 통해 상황을 뒤엎지는 않지만, 교류가 생산성과 사회적 포괄성의 수단이 되는 상황을 만든다. 결국 여전히 남아 있는 문제들은 생산성과 관계된다. 예술은 진정 유용해야 하는가? 예술이 상상력을 유발할 것이라는 기대만으로는 불충분한가? 궁극적으로는, 일반적으로 국가에 부여되는 책무를 왜 작가와 그들의 후원자들이 떠맡고 있는가? 이러한 질문들에 명확한 답은 아무것도 제시할 수 없지만, 필자는 최근 상업적 시장들이 가하고 있는 압력

이 예술계에 문화적 방어 메커니즘을 제공하지 않았나 싶다. 이 메커니즘은 시장이 아니라 예술로 하여금 예술계와 사회 모두에서 참여를 정의하고 미적 경험에 화폐가치가 아닌 타당성을 부여하도록 한다.

주

1 Rosalind Krauss, "Sculpture in the Expanded Field," *October* 8. (Spring 1979), pp. 30-44.

2 Tony Bennett, *The Birth of the Museum: History Theory, Politics* (London: Routledge, 1995).

3 이 프로젝트에 대한 추가 정보는 다음을 참고. Paul Monty Paret, "The Aesthetics of Delay: eteam and International Airport Montello," *Art Journal* (December 2010); Sofía Hernández Chong Cuy et al., *eteam: International Airport Montello* (New York: Art in General, 2008).

08

액티비즘
Activism

액티비즘은 사회, 정치, 법, 경제 혹은 환경의 변화를 촉구하기 위해 맹렬하게 노력한다. 개인행동과 집단행동은 물론 일시적인 활동과 폭력적인 활동까지도 액티비즘 전략에 포함된다. 특히 1960년대 말에서 1970년대 초 사회 격변기를 지나면서, 액티비즘 예술은 이의를 표명하는 다양한 형식으로 전개됐다.

앤드리아 준타Andrea Giunta가 동시대의 액티비즘을 깊이 있게 개괄한 「액티비즘Activism」에서 설명하고 있듯이, 액티비즘에 대한 논의는 예술과 정치의 관계에 대한 논의이기도 하다. 미국에서 벌어진 베트남전쟁 반대 시위나 시민권과 여성의 권리를 옹호하는 시위들은 작가들이 작업을 통해 정치적 사안에 대해 언급하는 토대가 됐다. 이 시기에 남미 작가들은 억압적인 군사정권에 저항하는 작품을 만들었으며, 구소련과 동구권의 여러 작가들은 시적인 표현으로 전체주의 체제에 종속된 삶을 비판했다. 특히 미국에서는 1980년대 에이즈 위기를 겪으면서, 페미니즘 유산을 끌어들인 다양한 액티비즘 작업이 우후죽순으로 나타났고 젠더 정치학이 섹슈얼리티를 포함하게 되는 변화가 일어났다.

1980년대 말 문화전쟁이 벌어지면서 작가들은 인종, 계급, 섹슈얼리티와 관련된 힘의 불균형에 의문을 제기하는 정체성 정치에 참여했다. 이처럼 자기표상에 대한 성찰은 미국의 특수한 상황에서 시작됐지만, 정체성의 정치적 개념이 문화적·민족적인 것으로 확장되면서 세계적인 현상이 됐다. 1989년 한 해 동안 사람들은 베를린 장벽을 무너뜨리고 천안문 사태를 발발케 한 시위들을 목격했다. 최근에는 아프가니스탄이나 이라크에서 벌어진 전쟁 혹은 중동에서 일어난 시위들이 액티비즘 예술에 촉매로 작용했다.

액티비즘 작가들은 집단으로 작업하기도 하고 개인적으로 작업하기도 한다. 직접적인 상호작용을 추구하는 작가들이 있는가 하면, 표상적인 효과를 추구하는 작가들도 있다. 어떤 작가들은 국회의원이나 대중매체를 상대로 하고, 좀 더 친밀하게 관람객에게 말을 걸기도 한다. 한편, 참여라는 형식을 취하든 작업을 통해 새로운 세계를 구축하든 간에 공동체에 초점을 맞추는 작가들도 있다. 이 마지막 유형을 **줄리아 브라이언-윌슨**Julia Bryan-Wilson이 「이의를 뜨개질하라Knit Dissent」에서 다루는데, 작가들이 일종의 정치적인 문제들을 주조하기 위해 공예나 수작업을 이용하는 방식을 언급한다. 또한, **락스 미디어 컬렉티브**Raqs Media Collective의 「머나

먼 별빛-예술, 행위주체, 정치에 관한 명상Light from a Distant Star: A Meditation on Art, Agency, and Politics」에서는 액티비즘에 관해 좀 더 추상적이고 철학적인 명상의 공간을 마련한다. 예를 들면, 행위주체 그리고 행위주체가 시간과 맺고 있는 관계를 고찰하는 것이다. 예술과 정치의 결합에 관한 연구는 시간에 대한 이해가 핵심이다. 특정 행위가 가진 정치적 잠재력은 시간적 공간이 주어져야 완전히 실현될 수 있다.

액티비즘

앤드리아 준타

<u>Andrea Giunta</u>　미술사학자, 큐레이터, 텍사스 대학교(오스틴) 라틴아메리카 미술 교수이자 라틴아메리카 미술사 및 비평 석좌교수이며, 라틴아메리카 시각예술연구소 소장을 맡고 있다. 아르헨티나 부에노스아이레스 대학교에서 박사학위를 받았다.

천안문광장에서부터 약 200미터에 달하는 창안다제長安大街를 따라 탱크들이 줄지어 진군한다. 카메라가 한 남자에게 다가간다. 흰 셔츠에 검은 바지를 입은 그 남자는 카메라를 등지고 서 있는데, 탱크 행렬을 온몸으로 가로막으며 탱크를 쫓는 손짓을 하고 있다. 첫 번째 탱크가 좌측으로 방향을 틀어 지나가려 하자 그도 따라 움직이며 탱크를 저지한다. 탱크가 다시 진로를 바로잡자 남자도 그렇게 한다. 세 사람이 자전거를 타고 와서 그 남자를 카메라 프레임 밖으로 밀어낸다.

　1989년 6월 5일, 천안문광장을 점거한 민중에 대해 폭력진압이 시작된 다음 날 촬영된 영상이다. 이 영상이 널리 유포되면서 그의 행위가 삽시간에 전 세계에 알려졌다. (이 행위가 모든 곳에 알려지고 강력한 영향을 미치게 되면서 나중에는 이것이 베를린 장벽의 붕괴를 예고한 것이라고 여겨졌다) 이 이미지는 천안문광장에서 반란을 진압하는 장면을 보여주면서, 투쟁의 한 형식으로서 저항을 상징하는 것이 됐다. 하지만 이는 어떤 의미에서 자의적이고 '오해의 소지가 있는' 문화적 액티비즘의 사례. 그 남자는 자신의 행동을 예술적인 것으로 생각하지 않았기 때문이다. 이 이미지는 혼자 몸으로 군대에 맞서는 상징적인 프레임에서 개인적 형식의 시민 불복종을 나타낸다. 그러나 엄밀히 말하자면, 이 이미지는 문화적 액티비즘의 열망을 위해 활용됐다. 다시 말해 사회적 투쟁을 선동하는 이미지와 행위를 만들어내고, 권력수단에 개입해서 권력수단을 약화하고자 하는 열망 말이다. 바로 그 때문에 오늘날에도 중국 내에서는 이 영상이 유포되는 것을 통제하고 있

다.¹ 이 이미지에 나타난 한 시민의 상징적인 도시 공간 점령과 시민 불복종적 퍼포먼스 그리고 그 파급력은 이 이미지를 문화적 액티비즘을 이해하고 설명하는 색다른 방식으로 받아들이게 한다.

1. 예술을 통해 세계를 변화시키려는 소망은 기나긴 20세기 동안 예술적 액티비즘의 원동력이 됐고, 지금도 예술적 액티비즘에 활력을 불어넣고 있다. 문화·정치제도의 전복을 꾀하는 예술적 개입의 역사는 제도에 둘러싸인 근대 미술사와 평행한 내러티브로 구성될 수 있다. 예술적 개입이 곧잘 투쟁적인 성격을 띠기는 하지만, 그렇다고 해서 문화 분야의 행동주의자들Activists이 반드시 단일 정당이나 조직과 같은 정치 영역에 응답하는 것은 아니다. 전략을 공유하는 일은 더욱 없다. 심지어 역사적인 아방가르드 운동의 시기에도, 피에르 부르디외Pierre Bourdieu, 1930-2002가 단언했듯이, 예술적 개입이 공론화될 수 있었던 것은 정치 영역보다는 문화 분야에서 축적된 신망 덕분이었다.²

19세기 중반 이후 문화적 액티비즘은 두 가지 주요 전략을 상정했다. 하나는 연합전선을 천명하는 것으로, 예술가 혹은 문화계 대표들이 특정 상황에 반대를 표명하기 위해 하나로 뭉친다. 공동 전시를 열거나 선언문을 발표하고 그들 모두의 이름으로 반대에 대한 지지를 선언한다. 그들의 텍스트는 신문에 실려 알려졌으며, 최근 수년간은 페이스북과 같은 소셜 네트워크를 통해 유포되었다. 공적인 공간에서의 시위는 전체 전략의 하나로 대개 논의 중인 아젠다를 가시화하려는 것이다.

액티비즘의 또 다른 전략은 작품 자체의 형식으로 존재한다. 이때 작품의 의미는 특정한 정치적 행위와 관련된다. 아젠다와 시적인 표현, 시급한 주제들을 시각적으로 구성하고 융합하는 형식이다. 피카소의 「게르니카Guernica」1937를 '이미지 액티비즘'의 대표적인 예로 들 수 있다. 당면한 상황과 밀접하게 연관된 작품은 하나의 이미지 레퍼토리에 들어갔다가, 나중에는 다른 곳에서 전용된다. 예컨대, 「게르니카」는 2003년 이라크 폭격에 반대하는 공개 반전 시위에서 이들을 결집시키는 포인트가 되기도 했다.

문화적 전선의 형태를 취하든 이미지의 형태를 취하든, 문화적 액티비즘은 역사에 기록된다. T. J. 클라크T. J. Clark, 1943- 가 언급했듯이, "예술과 정치가 서로를 벗

어나지 못하는"3 시대가 존재해왔다. 앞에서 기나긴 20세기라고 언급했던 시기, 즉 예술적 액티비즘의 측면에서 보자면 쿠르베에서 시작해서 최근의 집단행동에 이르는 시기에 예술과 정치의 관계는 아방가르드 운동의 역사에 관한 것이었다. 이는 아방가르드 운동으로부터 (그리고 모더니즘 미술의 형식주의 내러티브, 목적론적 의미, 진보에 대한 억측으로부터) 어느 정도 거리를 둔 이야기로 나타난다. 엄밀히 말하자면, 이러한 예술은 최근 수년간 연구하고 역사화하기 시작한 경험군을 구성하면서 새로운 형식의 액티비즘이 활용할 수 있는 레퍼토리를 구축하고 있다.

결정적으로, 예술적 액티비즘은 예술이 삶에 녹아들기를 갈망한다. 예술적 액티비즘의 아젠다는 정확하고, 전후 관계가 분명하며, 역사적이다. 지난 20년 동안 액티비즘의 형식이 변화를 겪었다고 할 수 있을까? 액티비즘의 역사를 통해 축적된 경험을 오늘날에도 적용할 수 있을까? 이 글에서는 대표적인 사례에 해당하는 아젠다와 행위들이 나오게 된 1960년대 이후의 중요한 몇몇 순간을 다룬 다음, 좀 더 동시대적인 액티비즘의 형식을 소개할 것이다.

2. 액티비즘의 역사란 다름 아닌 예술과 정치의 관계에 관한 역사다. 1960년대와 1970년대에는 검열과 탄압이 만연했다. 그래서 라틴아메리카의 문화적 액티비즘은 제도화된 권력구조를 예측하고 걸러내고 제거하고자 창조적이고 시적인 전략을 구사하는 특수하고 비밀스러운 사고 형태를 보여줬다. 1968년, 반제도적이고 실험적인 아르헨티나 아방가르드의 한 분야가 정치에 가담했다. 그들의 비판은 주로 통신 매체4의 권력에 중점을 뒀으며, 투쿠만 아르데Tucumán Arde와 같은 복합적인 활동으로 조직됐다. 이는 아르헨티나의 투쿠만 지방이 경제 부흥 프로젝트를 진행하면서 취한 공보 정책을 비판하려는 목적으로 결성된 집단 활동이다. 투쿠만 아르데는 시민들의 정치의식을 전환시키기 위한 기구로 기능하면서, 폭력과 비밀 활동, 대對정보 전략을 상정했다.5

개념주의Conceptualism 작업들은 상징적 개입의 영향력을 바탕으로 은밀한 저항의 표현을 고민했다. 개념미술에 대한 연구는 미술 중심지에서 흘러나오는 담론에 의구심을 갖고 동유럽과 아시아, 아프리카, 라틴아메리카의 나라들을 포함하는 새로운 지형을 추적했다.6 루시 리파드Lucy Lippard, 1937- 는 개념주의가 개념으로서의 예술과 행위로서의 예술 모두를 표현하는 이중적인 명칭이라고 언급했다.7 1970년

대 소비에트 개념주의에서 집단행동단체Collective Action Group는 행위가 충분히 창조적인 표현이 될 수 있다는 생각을 고취하기 위해 대안 문화를 위한 대안 공간을 찾았다.[8] 1973-1974년에는 다카르에 라보라투아르 아지타르Laboratoire Agit-Art가 설립됐다. 라보라투아르 아지타르는 실험과 선동의 관계에 근거하여 예술 오브제에 대한 형식주의적 개념을 완전히 뒤바꾼 작가, 저술가, 영화제작자, 퍼포먼스 작가, 음악가들이 결성한 다원예술 그룹이다.[9] 또한 1970년대 인도네시아의 '새로운 예술 운동New Art Movement'은 미학적 위계의 해체를 지향하면서 미술교육제도에 의문을 제기했다.[10] 이 사례들에 공통된 전제는 개념주의가 유럽과 북미의 지역을 넘어서 재정의됐다는 점이다. 또한 이 사례들은 권력의 지역적 발현을 비판함으로써 제도비평을 보여주는 형식들이었다. 공통된 전략들이 특정한 아젠다들을 활성화했다. 최근 수년간 개념주의 작업들은 아주 면밀하게 연구돼야 했다. 그 근본적인 이유는 이 개념주의 작업들이 제도비평을 분명하게 드러내고 있지만 칠레나 브라질, 아르헨티나, 우루과이 같은 나라의 실정상 검열을 피하기 위해 간접적이고 불명료한 언어를 사용했기 때문이다. 칠레의 군부 독재 시기에 로티 로젠펠드Lotty Rosenfeld가 도로 위의 흰 선을 십자형으로 변형시킨 것처럼 공적 영역에서 이뤄진 단발성 이벤트나 집단예술행동CADA: Colectivo de Acciones de Arte이 벌인 도심 활동들은 국가 폭력에 저항하는 액티비즘 형식을 보여줬다.[11] 1960-1970년대 액티비즘이 발현됐던 여러 형식들 중에서 메일아트mail-art는 지리적 거리를 무너뜨리는 표현으로서도 주목받았다. 지리적 거리를 넘어서려는 욕구는 인터넷이 발달한 오늘날 활발하게 표현되고 있다.[12]

　　1970-1980년대 페미니즘 운동은 액티비즘 분야에서 중요한 부분을 차지한다. 페미니즘 운동의 시각적·문자적 담론은 (남성적이고 서양적인) 규준에 대한 의문을 제기했고, 새로운 신체 정치학을 제안했다. 페미니즘 운동은 국가, 계급, 인종에 의해 규정된 섹슈얼리티를 비판하면서, 표현 형식이나 재료와의 불화를 만들어냈다. 주디 시카고Judy Chicago, 1939- , 캐럴리 슈니먼Carolee Schneemann, 1939- , 메리 켈리Mary Kelly, 1941- , 마사 로슬러Martha Rossler, 1943- , 에이드리언 파이퍼Adrian Piper, 1948- , 로리 앤더슨Laurie Anderson, 1947- , 로우르데스 그로우베트Lourdes Groubet, 1940- , 디아멜라 엘티트Diamela Eltit, 1949- , 마리아 에벨리아 마르몰레호María Evelia Marmolejo, 1958- ,

모니카 메이어Monica Mayer, 1954- 같은 작가들은 작품과 퍼포먼스를 통해 가부장적 내러티브를 궁지로 몰았다. 이들은 정치·문화 부문에서 여성의 위치를 변화시킬 공공 아젠다를 수립하고자 하는 정치활동 단체들과 유대 관계를 구축했다.

3. 1990년대에는 액티비즘이 잇따른 혁명 개념에 기초하여 탈민족적, 횡단적, 다국적 차원에서 나타났다. 다양한 환경에 처하면서 새로운 아젠다와 조직 형태가 배태됐다. 1994년 1월 1일 이후 10년간, 사파티스타민족해방군EZLN은 멕시코 치아파스 주에서 산 크리스토발 데 라스 카사스를 비롯하여 다른 여섯 개 지역을 점령했다. 북미자유무역협정NAFTA이 발효되자 즉각적으로 일어난 반란이었다. 무력충돌이 벌어진 것은 12일간이었지만, 이 행위는 인터넷을 통해 널리 유포되면서 급진적으로 변해갔다. 이 실천의 액티비즘적 면모는 다양한 전략으로 나타났다. 날마다 기자회견을 열고, 방청객과 입회인을 초청했으며, 합의에 기초한 의사결정을 하고, 끊임없이 권력관계를 해체할 가능성을 열어뒀다.[13] 사파티스타운동의 영향으로 존 할러웨이John Holloway, 1947- 는 좀 더 공정한 사회를 잉태하는 방식을 저항과 유권자의 권력 실험이라는 두 개 차원으로 설명하는 이론을 수립했다.[14] 사파티스타운동은 "계속해서 의문을 품으며 전진한다"와 같은 구절로 요약되는 지속적인 문제 제기 그리고 정부의 부단한 자기비판 ('복종하는 통치') 형식을 발전시켰다. 이는 다음과 같은 말로 해석할 수 있다. "세계를 정복할 필요는 없다. 세계를 새롭게 하는 것으로 충분하다."[15]

액티비즘은 미시정치학적 실천에 기초한 권력 개념을 통해 재정립되면서, 그 권력 개념을 횡단적이고 세계적인 관계에 일제히 아로새겨진 지역 아젠다들과 연계시킨다. 이러한 맥락에서 이주 갈등, 포스트포디즘적 세계 자본주의의 기능적인 주변화, 인권, 페미니즘 아젠다의 재활성화 그리고 (액트업ACT UP 그룹을 통해 조직되고, 시민 불복종으로 표출된) 1980년대 새로운 AIDS 전략의 등장 등과 관련한 아젠다들이 한꺼번에 나타났다.

1980년대 초 미국과 멕시코 사이의 국경이 군사화되면서 샌디에이고와 티후아나, 시우다드후아레스, 엘파소 같은 국경 도시의 예술단체들은 입국심사 문제와 국경 횡단, 이주민의 폭력 피해, 문화적 혼란 및 긴장 상태, 차이에 대한 표현, 신념, 각기 다른 언어의 사용 등에 중점을 두고 아젠다를 발전시켰다. 1984년 이래

BAW/TAFThe Border Art Workshop/Taller de Arte Fronterizo는 캘리포니아 샌디에이고 발보아 공원 내 인종문화센터Centro Cultural de la Raza에서 시각적 액티비즘 공간으로 기능해왔다. 시간이 지나면서 회원들은 바뀌었어도 활동 목적은 한결같다. "우리는 두 개의 나라와 문화가 만나는 지점에 존재하면서, 우리의 당면 현안을 언급하는 다국적 전달기관이다." BAW/TAF는 비디오와 퍼포먼스, 사진, 설치작업을 혼합하여 사용한다. 그들은 '국경이 없는' 효과를 만들어내자는 목표를 가지고 국경 양쪽인 티후아나와 샌디에이고에서 작업한다. 비슷한 맥락에서, '죽은 자의 날' 축제 기간에는 멕시코계와 유럽계 미국 작가들이 후안 솔다도Juan Soldado의 무덤이 있는 티후아나 시 묘지에 모여 '국경 순례'를 하기도 한다1987. 후안 솔다도는 멕시코계 미국인과 불법 이민자들의 수호성인이다. 이러한 행위는 1990년대 후반 포블라도 마클로비오 로하스에서 진행된 지역사회 참여 프로젝트인 〈저항의 형식들-권력의 통로Forms of Resistance: Corridors of Power〉에도 영향을 미쳤다.[16]

반세계화anti- globalization, 항세계화contra-globalization, 세계화 비판, 아래로부터의 세계화 혹은 대안적 세계화를 위한 제안 등은 모두 세계경제에서 소외된 집단을 보여주는 방식을 추구한다. 이 소외 집단들은 우연히 생겨난 것이 아니고 포스트포디즘적 자본주의가 구조적으로 빚어낸 결과다. 1999년 시애틀 WTO 반대 시위나 2001년 제노바에서 개최된 G8 정상회의 항의 시위 등은 다른 유형으로 표출된 도시 저항 형식을 드러냈다. 9·11 테러 이후 모든 반체제 형식은 정치적 위협과 탄압을 야기했고, 이는 "테러와의 전쟁"이라는 슬로건으로 표현됐다. 이 억압 세력에 맞서 예전에는 영토적으로 분리되고 개념적으로 구분됐던 다양한 공간과 아젠다(서로 다른 소수 집단, 페미니즘, 환경보호주의)들이 이제는 경계를 가로지르는 방식으로 연대하고 조직된 행동으로 나선다. 이들은 "국경이 없으면 국가도 없다"는 모토를 내걸고 망명자들을 포함한 국경 문제와 관타나모 수용소, 아프가니스탄에서 일어나는 분쟁, 거주지에 대한 법적 제한 등을 문제 삼는데, 이는 내부 국경을 확장하는 신자유주의적 아젠다에 대응하는 문화적 액티비즘의 형태를 띤다. 국경의 개념을 바꾸는 것, 즉 국경을 한계가 아닌 위반의 공간으로 이해하는 것이 과제다.[17] 그렇게 함으로써 미결의 제정권을 활성화해야 한다.[18] 이는 국경을 모호하게 만들자는 제안이다. 2002년 7월 9일 3,000명의 행동주의자가 '국제 인종차별

반대를 위한 국경 캠프'를 위해 프랑스 스트라스부르에 모였고, 창조적인 저항과 시민 불복종을 위한 실험을 열흘 동안 진행했다.[19] 여러 의사전달 포맷(공공 인터넷 카페, 인디미디어 텐트, 라디오 등)을 수립하고, 영화상영 및 대항정보 트레일러를 운영하는 한편, 일상적인 생활을 조직하는 미시정치적 활동을 활발하게 벌였다.

라틴아메리카에서는 인권에 관한 아젠다가 동시대 액티비즘의 중심 역할을 차지한다. 부에노스아이레스의 오월광장Plaza de Mayo에서 이제는 할머니가 된 오월광장의 어머니들(아르헨티나의 '더러운 전쟁'으로 인한 실종자의 어머니들)이 인권단체 및 예술가집단과 함께 항의행진을 벌여 강렬한 인상을 남겼다. 1995년에는 '망각과 침묵에 대항하여 정체성과 정의를 위해 싸우는 아들딸들HIJOS: Hijos por la Identidad y la Justicia contra el Olvido y el Silencio'이 설립되었다.[20] 그들이 처음 조직한 위원회는 에스크라체escrache 활동에 전념했다. 에스크라체는 군부 독재 시절 자행된 집단학살에 책임이 있는 사람들의 집이나 직장으로 찾아가 그들의 존재를 공공연하게 알리는 행위다. 학살 책임자들은 1990년대에 사면을 받았거나 강제명령에 따른 복종법obediencia debida과 기소종결법punto final을 적용받아 처벌을 면했다. 그런데 2003년에 판결이 뒤집히면서 반인권 범죄에 대한 소송이 재개됐다.[21] 에스크라체는 콘서트, 이웃에 대한 캠페인, 순방, 학살 책임자의 집에 붉은 표식 남기기 등으로 진행한다. 이웃의 의식을 일깨우기 위함이다. 1997년 설립된 길거리예술집단 GAC: Grupo de Arte Callejero도 이러한 활동에 참여했다. 길거리예술집단은 학살 책임자 개인뿐만 아니라 '콘도르 작전Plan Condor'이라고 알려진 1970-1980년대 라틴아메리카에서 자행된 정치적 탄압을 알리는 데에도 초점을 맞췄다. 이들은 2000년 리우데자네이루에서 학생, 인권단체, 사회단체들과 함께 도시 거리에 콘도르 작전을 규탄하는 서른여섯 개의 교통표지판을 세우는 활동을 펼쳤다.[22]

2001년 아르헨티나에서는 은행이 고객 예금을 지급 정지하는 것으로 경제위기가 표출됐고, 대통령의 사임으로 대의정치가 위기를 맞았으며, 사회적 저항과 경찰의 진압으로 사회 위기가 여실히 드러났다. 이러한 위기가 닥치자 나라 전역에서 발생한 총동원 운동에 이어 시각적 행위를 통한 도시 저항이 활발해졌다. 반 세력이 폭발적으로 증가했으며, 지역 주민회의와 연계한 예술가단체들이 결성됐고, 각각의 특정 요구에 응하는 아젠다들이 활성화됐다.[23] 예컨대, 예술가단체들은 브루

크만 공장 노동자들의 요구를 지지했다. 브루크만에서는 경제 위기를 맞아 공장 소유주들이 공장을 방치하여 수백 명의 노동자가 실직상태로 내몰렸다. 이에 여성 노동자들이 '12월 8일 협동조합the 18 de diciembre cooperative'을 구성해 활동에 나섰다. 조합은 문화적 액티비즘의 형태로 퇴거명령에 저항했고, 결국 공장을 회복시켰다. 이러한 예술가단체들에 작용하는 동역학은 개별 집단의 안건들을 해소하는 작업에 중점을 두는 것이다. 이들은 비개인적인 집단 생산을 바탕으로 권력 발현을 견제할 수 있는 상징을 찾아 조직구조·언어·이미지 등을 실험하는 계획 및 실행의 시간을 마련하고, 파급효과를 노린다. 이러한 바이러스성 확산을 억제하거나 제거하기 위해 **노멀라이제이션**Normalization이 시도되지만, 콜렉티보 시투아시온colectivo situaciones은 주류 사회에 흡수되거나 소외되지 않기 위해 다양한 역학을 통해 슬픔을 정치적으로 다루고자 한다. 콜렉티보 시투아시온은 얼어붙은 상황을 녹일 방법을 생각한다. 기권을 행사하고, 예외조항 없이 각각의 상황에 따라 특수한 내용을 처리함으로써 공적인 개입의 공간을 새롭게 상상하고, 집단행동의 개념을 상황에 따라 세계와 접점을 이루는 모험으로 재정립하는 것을 고려한다.[24]

동시대의 문화적 액티비즘에서는 세계적으로 저항의사를 표현하는 것이 매우 중요하다. '창조하는 여성들Mujeres creando'[25]은 무정부주의 페미니즘 집단으로 1992년 볼리비아에서 형성되었다. 이들은 『거리의 여자Mujer Pública』라는 잡지를 발행하고 라디오 프로그램과 카페를 운영하는 등 급진적인 페미니즘 아젠다를 표현할 수 있는 공간을 보유하고 있다. 이들의 아젠다는 세계민중행동PGA: People's Global Action과 연계된 것으로, 2001년 제3회 PGA 콘퍼런스가 볼리비아 라파스에서 개최되었다. 이러한 의사표명은 다양한 특정 아젠다들을 활성화하기 위해서인데, 이는 액티비즘의 모든 전선에서 지속적으로 활성화해야 할 보편적인 아젠다의 일부다. 투쟁적인 영화, 액티비즘 연극, 몽타주 기법과 이론, 도심 공간에서 벌일 수 있는 행위예술(벽화, 그라피티, 도시 신호 체계에의 개입, 퍼포먼스, 연극, 거리미술) 등이 모든 것은 네트워크로 작용할 가능성을 지닌 덕분에 서로의 잠재력을 강화할 수 있었던 과거의 경험들이다. **네트워크 액티비즘**은 특정한 실천과 새로운 어휘를 생산한다. 말하자면 프로그램 접근권, 콘텐츠 다운로드, 정보의 분산 처리(스틸 이미지, 동영상, 사운드), 접근암호 공개, 콘텐츠 사용허가 / 참여적 온라인 창작 끌어

내기, 서로 다른 곳에서 생산된 이미지와 사운드를 동시에 연결하기, 시간순으로 사건의 내러티브 기록하기 / 다양성, 이종성, 동시성 개념으로 중심 개념 해체하기 / 미개척, 한계 영역에 잠재적 가능성 부여하기 / 전염, 바이러스, 감염의 개념 / 지속적인 반향과 공명을 유발하는 접속점 혹은 연결점 개념 / (컴퓨터 같은) 일상의 휴대용 통신 체계가 가져온 이동성과 유목성 / 이동통신 구조를 설명해주는 접속점과 궤도 개념 / 현장으로서의 장소 개념, 즉 정확한 위치가 아니라 (원인과 결과가 되는) 두 장소 사이에 놓인 교차지점으로서의 장소 개념 / 동시에 여러 장소에 존재할 가능성 / 무규율 구역으로 중심과 주변의 구별이 없으며, 경계가 불분명한 접근 가능한 공간 개념 등이 있다.[26] 네트워크의 가능성은 집단 경험의 가능성을 증가시킨다. 인류의 공존과 소통에 근거하여, 한자리에 모인 세계적 아젠다를 활성화하기 위해 다채로운 저항이 펼쳐질 것이다.[27]

오늘날의 문화적 액티비즘은 세계적 상호작용과 마찬가지로 개인 간의 접촉에 기반을 두고 있다. 정보와 지식은 문화적 행동주의자(실제 행위자)가 인터넷을 이용함으로써 더욱 강력해진 권력 수단이다. 예컨대, 위키리크스를 보면 해커와 행동주의자의 관계에서 이를 알 수 있다. 그러나 알다시피 모든 일이 온라인상에서 벌어지는 것은 아니다. 국제회의, 레지던시 프로그램, 공동생활, 지식 교환, 개입 아젠다와 전략을 구축하는 토론회, 파티와 축제 형식의 실천, 명령이나 위계와 관련된 인물의 분포 등은 대인관계의 속성을 띠고 있다. 그리고 이는 온라인 액티비즘을 지속시키는 데에도 마찬가지로 중요하다. 동시대의 액티비즘은 새로운 지형과 저작권 개념에 기반을 두고, 쿠르베에서 시작해서 오늘날에 이르는 100년 남짓한 문화적 액티비즘의 역사가 배출한 개념과 수단 그리고 지식 체계를 재구성하는 개념들로 목소리를 내고 있다.

그러나 동시대 예술적 액티비즘에서, 특히 1960-1970년대에 갑자기 발생한 액티비즘과 관련해서는 눈에 띄는 근본적인 차이가 있다. 1960-1970년대의 액티비즘이 혁명으로 사회를 완전히 변혁하고자 했던 반면(이 거대한 사업의 중심에 예술이 있었다), 오늘날의 액티비즘은 여전히 유의미한 일임에도 덜 급진적인 양상으로 나타나는 것 같다. 동시대 예술가들은 혁명 운동과 결합한 예술실천을 활성화하기 위해 역사적으로 완벽한 시나리오가 나오기를 더는 기다리지 않는다. 또한,

만들어지고 있는 혁명의 기폭장치 역할도 마다한다.

액티비즘은 그동안 다양한 전선을 구축해왔고, 국제적인 규모로 목소리를 내왔다. 1960년대에는 기술적으로 불가능했던 동시성이 이제는 인터넷의 발달로 가능해졌다. 현재 진행 중인 전쟁이나 세계 시장에 대한 반발이 전 세계의 다양한 도시에서 동시에 조직되고 표출될 수 있다. 이와 동시에, 일상생활에서 사회적 관계망을 재건하는 가장 기본적인 자립 메커니즘이 국지적으로 자리한다. 동시대 액티비즘은 세계를 변혁하는 것뿐만 아니라 작은 행동을 통해 변화를 이끌어내는 것을 중요하게 여긴다. 여기서 변화란 하나의 전형이 다른 전형을 대체하는 것을 의미하지 않는다. 동시대 액티비즘은 어떤 전형도 신뢰하지 않는다. 대신, 새로운 형태의 권력을 간파하고 비활성화할 수 있는 기동성과 적응력 있는 아젠다를 갈망한다. 지배 체제의 권력이 온갖 방법을 동원해서 변화하고 재구성된다 하더라도, 액티비즘은 다양한 전략을 구사하며 새로이 적응한 저항 형식을 활성화하고 개입할 것이다. 예술적 액티비즘이 전 세계의 근본적인 변화 이상으로 바라는 것은, 대항권력을 향한 전략과 더불어 다양한 유형의 권력이 논의될 수 있도록 포맷을 지속적으로 혁신하는 것이다.

비판적인 동시대 예술이 기존 권력이 지정한 제도비평에 국한되지 않으려 하는 것은 충분히 이해되는 일이다. 비엔날레와 전시들은 제도비평을 위해 큐레이터와 커미셔너가 동의한 시나리오 역할을 한다. 작업을 배제하는 것부터 예산 삭감에 이르기까지 검열행위가 유발될 수 있다. 그럼에도 어쨌든, 논쟁을 촉발할 수 있고 사회적으로 민감한 분야를 좀 더 가시적으로 활성화할 수 있는 온건한 제도비평인 것이다. 그러나 예술적 액티비즘이 예술계와 갈등을 빚는 것을 넘어서, 예술단체가 자신들의 이미지를 세계화에 반대하는 단체나 다양한 아젠다를 중심으로 조직된 사회단체와 함께 조직하면서 힘을 발휘하는 색다른 양상도 나타난다(파업, 주택이나 토지에 대한 청구권, 인종이나 섹슈얼리티와 관련된 권리 혹은 인권단체와 같은 노선 등).

이러한 때, 행위는 예술적 액티비즘이라기보다는 문화적 액티비즘의 양상으로 전개된다. 그러면서 예술제도 외부에서 액티비즘의 공간과 동맹을 다양화하고, 시적인 개입 차원에서 고안된 정치적 아젠다들과 협상하며 효과적인 행위를 펼칠

수 있는 장소를 찾는다. 이때 이미지들은 예술제도로부터 거리를 두고 행위가 이뤄질 수 있는 모든 공간을 차지함으로써 권력이 재구성되는 모든 곳에서 권력을 제압하려 한다. 이러한 개입은 단일한 대치 국면으로 고착되지 않는다. 권력에 대항하는 전술을 지속적인 문화적 구조로 만들기 위해 액티비즘의 공간과 전략은 증폭되고 다양화된다.

주

1 http://en.kioskea.net/news/14619-tiananmen-tank-man-photo-available-on-google-china.

2 Pierre Bourdieu, *The Rules of Art: Genesis and Structure of the Literary Field* (Stanford, CA: Standford University Press, 1996), p. 129.

3 T. J. Clark, *Image of the People: Gustave Courbet and the 1848 Revolution* (Princeton, NJ: Princeton University Press, 1982), p. 9.

4 Roberto Jacoby, Eduardo Costa, and Raúl Escari, "An Art of Communication Media (manifesto)," [1966] in Inés Katzenstein, ed., *Listen, Here, Now! Argentine Art on the 1960s: Writings of the Avant-Garde* (New York: Museum of Modern Art, 2004), pp. 223-225.

5 María Teresa Gramuglio and Nicolás Rosa, "Tucuman Is Burning," [1968], in Katzenstein, op. cit., pp. 319-326.

6 Luis Camnitzer, Jane Farver, and Rachel Weiss, eds., *Global Conceptualism: Points of Origin, 1950s-1980s* (New York: Queens Museum of Art, 1999).

7 Lucy Lippard, ed., *Six Year: The Dematerialization of the Art Object from 1966 to 1972* (New York: Praeger, 1973).

8 Margarita Tupitsyn, "About Early Soviet Conceptualism," in Camnitzer, Farver and Weiss, op. cit., pp. 99-107.

9 Okwui Enwezor, "Where, What, Who, When: A Few Notes on "African" Conceptualism," in Camnitzer, Farver and Weiss, op. cit., pp. 108-117.

10 Apinan Poshyananda, "'Con Art' Seen from the Edge: The Meaning of Conceptual Art

액티비즘 | 액티비즘

in South and Southeast Asia," in Camnitzer, Farver and Weiss, op. cit., pp. 143-148.

11 Nelly Richard, "Margins and Institutions: Art in Chile since 1973." *Art & Text* (Melbourne), no. 21 (May-July 1986).

12 Anmarie Chandler and Norie Neumark, *At a Distance: Precursors to Art and Activism on the Internet* (Cambridge, MA: MIT Press, 2005).

13 Gerald Raunig, *Art and Revolution: Transversal Activism in the Long Twentieth Century* (New York: Semiotext(e), 2007), p. 41.

14 John Holloway, *Change the World Without Taking Power: The Meaning of Revolution Today* (London: Pluto Press, 2005), p. 6.

15 EZLN, "Primera declaración de la realidad," in *La Jornada* (January 30, 1996); also in Holloway, op. cit., p. 20.

16 http://www.borderartworkshop.com/BAWHistory/BAWhistory.html.

17 Michel Foucault, "A Preface to Transgression," in *Language, Counter-Memory, Practice* (Ithaca, NY: Cornell University, 1977), pp. 29-52.

18 Antonio Negri, *Insurgencies: Constituent Power and the Modern State* (Minneapolis: University of Minnesota, 1999).

19 Raunig, op. cit., pp. 255-256.

20 www.hijos.org.ar/.

21 www.hijos-capital.org.ar/index.php?option=com_content&task=category§ionid=7&id=31&Itemid=47; www.hijosmexico.org/index-escraches.

22 http://grupodeartecallejero.blogspot.com.

23 Andrea Giunta, "Post-Crisis: Scenes of Cultural Change in Buenos Aires," in Jonathan Harris, ed., *Globalization and Contemporary Art* (Oxford: Wiley-Blackwell, 2011), pp. 105-122.

24 Colectivo Situaciones, "Politicising Sadness," in Will Bradley and Charles Esche, eds., *Art and Social Change: A Critical Reader* (London: Tate-Afterall, 2007), pp. 313-318.

25 www.mujerescreando.org.

26 Raqs Media Collective, "A Concise Lexicon of/for the Digital Commons," [2003] in

Bradley and Esche, op. cit., pp. 340-334.

27 Brian Holmes, "The Revenge of the Concept: Artistic Exchanges, Networked Resistance,"
 [2004] in Bradley and Esche, op. cit., pp. 350-368; Lecture delivered at the symposium
 of the exhibition "Geography and the Politics of Mobility," Generali Foundation, Vienna,
 January 18, 2003 and published in *Confronting Capitalism: Dispatches from a Global
 Movement* (Brooklyn: Soft Skull Press, 2004), pp. 350-368.

이의를
뜨개질하라

줄리아 브라이언-윌슨

<u>Julia Bryan-Wilson</u> UC버클리 대학교 미술사학과 근현대 미술 부교수. 저
서로 《예술 노동자-베트남전쟁 시기의 급진적인 실천Art Workers: Radical
Practice in the Vietnam War Era》2009이 있다.

공예로 죽이다

코바늘로 뜬 철모 내피와 바느질해서 만든 방독면들. 오늘날에는 이처럼 손으로
만든 오브제들이 사회적 예술실천의 여러 양상으로 나타나는 일이 늘고 있다. 섬
유로의 귀환을 두고 동시대 비평계가 예술로 '적합한' 오브제의 경계가 확장됐다
는 정당한 평가를 하였음에도, 여전히 편물이나 직물이 현재 누리는 인기는 한낱
시장 트렌드에 불과하다는 비웃음을 사는 등 회의론이 만연해 있다. 수공예로의
귀환이 진짜로 의미하는 바는 무엇일까? 참된 풀뿌리운동일까? 아니면, 그저 또
하나의 비주류 취미에 불과한 것일까? 이러한 불확실성은 정치적 예술에 대한 주
장이 안고 있는 근본적인 모순을 말해준다. 형식과 재료가 중요하며, 또한 그것이
정치적인 의미가 있다고 생각한다면, 여러 이데올로기가 수공예작업을 끌어들이
는 방식도 따져봐야 할 것이다.

　예를 하나 들어보자. 2002년, 영국 작가 프레디 로빈스Freddie Robins는 회색 실
로 뜨개질한 실물 크기의 인형에 여러 개의 뜨개바늘을 꽂아 마치 화살을 맞은
성 세바스티아누스처럼 만들고 인형 발치에는 여러 개의 뜨개바늘을 방사형으로
흩어놓았다. 공중에 살짝 떠 있는 것처럼 만들어진 이 기이한 신체 형상의 좁다란
가슴팍에는 **"CRAFT KILLS"**라는 문구를 바느질로 박아놓았다. 뜨개바늘을 위
험한 도구로 사용하고, 공예를 해를 입히거나 다치게 하거나 고통을 주는 과정으
로 상상한다는 것은 무엇을 의미할까? 아니면, 눈에 보이는 것과는 반대로 공예가

절대 해롭지 않다는 것을 역설적으로 지적하는 것일까? 가슴팍 앞뒤에 새겨진 이 문구는 매우 구체적인 역사적 순간에 대한 반응으로 제작된 것으로, 독설적인 해학을 담고 있다. 2001년에 발생한 9·11 사건 이후 국가안보에 대한 불안이 고조된 몇 달 동안 뜨개바늘과 코바늘이 무기로 사용될 가능성을 우려해 비행기에서 휴대 금지된 사실을 지적한 것이다. 후에 이런 전면적인 금지 조치는 해제됐지만, 미 교통안전국은 여전히 여행객들에게 휴대용 수하물에 기다란 금속 바늘을 넣지 말 것을 권한다.

그러나 공예가 정말로 죽음의 위협이 될 수 있다는 생각은, 바느질이나 뜨개질, 코바늘뜨기 같은 직물 기술에 대한 역사적 지식과는 거리가 멀다. 직물 기술은 대개 하찮고 보잘것없는 것으로 평가되어왔다. 1970년대에 가정 실습으로 흔히 볼 수 있었던 매듭공예 취미에 대해 생각해보자. 보통 그런 취미는 수공예에 내재한 급진적인 환경보호주의, 즉 반문화적인 생활양식과 분리되어 갑작스럽게 주류에 편입된 히피 문화와 느슨하게 관련된 것으로 생각된다. 사실상 '취미'로 공예에 몰두하는 것은 가정적이고, 조용하고, 보수적이며, 시시한 것이라는 가혹한 평가를 받아온 지 오래다. 공예가 전통적으로 여성적인 영역이라고 여겨졌기 때문이다. 1949년 시몬 드 보부아르Simone de Beauvoir, 1908-1986는 "바늘이나 코바늘을 가지고, 여자는 슬프게도 자기 인생에서 아무것도 아닌 것들을 바느질한다"고 썼다.[1] 이와 대조적으로, 로빈스의 작품은 공예가 시의성과 타당성을 새로이 부여받은 이념적 무기라고 이해하는 오늘날의 상반된 트렌드를 반영한다. 공예는 저항운동이나 시위 문화에서뿐만 아니라, 특히 정치적 혼란이나 전시에 국가적 정체성을 형성하는 데 중요한 역할을 해왔다. 이 글에서는 동시대의 수많은 공예 기반 예술에서 이러한 관계가 어떻게 드러나는지를 살피며, 특히 예술과 반전 액티비즘과 공예가 교차하는 지점에서 활동하는 페미니즘 작가들의 작업을 검토할 것이다.

공예는 대개 구체적인 기능이나 사용가치가 있는 실용적인 것으로 정의된다. 이것이 아마도 공예를 예술과 구분하는 특징일 것이다. 그러나 공예 이론이나 동시대 미술에서 예술과 공예의 구분은 서서히 사라지고 있다. 그럼에도 로제마리 트로켈Rosemarie Trockel, 1952- 이나 루이스 부르주아Louise Bourgeois, 1911-2010처럼 미술관에 전시될 '고급공예'와 '통속공예'를 나누는 계급적인 구분은 끈질기게 남아 있

다. 최근 글렌 애덤슨Glenn Adamson과 엘리사 오서Elissa Auther의 중요한 저작들은 공방공예와 예술의 구분뿐만 아니라 고도로 숙련된 전문공예와 아마추어 작업을 나누는 잘못된 이분법을 다루고 있다.[2] 하지만 아마추어 공예의 영역이 때때로 동시대 미술의 논의 범주에 포함되지 않는다면, 수공예와 액티비즘을 연관 짓는 오늘날의 수사학을 이론화하거나 공예를 정치적인 형식으로 이해하는 데에는 미술사적인 연구가 필수적이다. 사실 기나긴 저항의 역사를 살펴보면, 로빈스가 교활한 유머 감각으로 공예와 위협을 연결한 최초의 페미니즘 작가가 아니라는 것을 알 수 있다. 1970년대 중반, 오리건여성정치연맹Oregon Women's Political Caucus은 여성바느질동호회&테러리스트협회Ladies Sewing Circle and Terrorist Society라는 가짜 조직을 만들었다. 기만적으로 순수하게 보이는 꽃 모티브와 함께 아르누보 양식의 정체불명 켈트 서체로 장식한 협회 로고는 페미니즘의 상징으로 유명해졌다. 『미즈Ms.』와 『마더 존스Mother Jones』 잡지 뒷면에 이 로고가 박힌 티셔츠와 머그잔에 대한 광고가 실렸고, 약 10년 동안 오리건 주 스프링필드로 주문이 들어왔다. 베트남전쟁 시대에 바느질 동호회가 집단적인 국내 불안을 조장할 수 있다는 터무니없는 가정이 유머를 자아낸다.[3] 로빈스의 고급공예 오브제와 이 통속적인 티셔츠 사례는 모두 세계적인 갈등의 시대에 대한 이의 제기의 형식으로 여성의 수공예를 넌지시 언급하고 있다.

공예와 전쟁의 연관성은 미국 문화에 깊숙이 뿌리박혀 있다. 특히 뜨개질은 독립전쟁 때 이래로 줄곧 사람들을 결집시키는 애국적인 계기였다. 군인들이 아내들에게 동상에 걸린 발가락에 대해 하소연하는 편지를 보내며 양말과 장갑을 보내달라고 조르는 통에 여성들은 군사 활동을 지원하기 위해 뜨개질을 해야 했다.[4] 남북전쟁 동안 전방에 있는 군인들을 위해 부지런히 뜨개질을 하는 여성의 이미지는 남쪽과 북쪽 모두에서 전쟁 수행을 위한 대규모 단결 협동 캠페인에 편입됐다. 미국이 전쟁을 치를 때마다 뜨개질은 여성들이 시간을 보내고 상실감이나 트라우마를 승화하는 방법이자 전쟁을 직접 지원하는 유용한 활동이라는 생각이 되풀이됐다. 제1차 세계대전 당시 적십자는 100만 장이 넘는 팸플릿을 배포했고, 어린 소녀들을 대상으로 한 뜨개질 교실을 전국적으로 열었다. 방적 회사들은 실을 더 많이 팔기 위해 '거국적인 뜨개질 현상'을 적극적으로 활용했고, "엉클 샘(미

국)은 당신이 뜨개질하기를 원한다"와 같은 슬로건을 걸고 제품을 광고했다.

　제2차 세계대전 때도 유사한 뜨개질 광풍이 몰아쳤고 여성들은 조직적으로 군수품을 뜨개질했다. 그러나 역사학자 앤 맥도널드Anne Macdonald의 말마따나, 널리 공업생산이 가능해진 시대에는 손으로 만든 물건에 대한 필요성이 현저히 줄었다. "많은 여성이 뜨개질을 했던 까닭은 전시에 여성은 으레 뜨개질을 하는 것이었기 때문이다."5 바꿔 말하면, 실제로 뜨개질에 대한 물질적인 필요가 있었다기보다는 뜨개질이 하나의 상징적이고 향수 어린 관습이자 의식으로 자리매김한 것이다. 1960년대 후반에도 또다시 뜨개질이 시작됐다. 역시 실제로 도움이 되지 않는다 하더라도 상징적인 의미에서 군대를 지원하기 위한 것이었고 여성들이 '자기 몫을 다하는' 방법으로서 인식됐다. 하지만 베트남전쟁 중에 공예는 다른 대안 문화와 정치적 저항을 길러낸 환경운동의 성장에서 빼놓을 수 없는 부분이었다. 수공예는 점점 더 **반전** 목적을 위해 채택됐다. '빵과 꼭두각시Bread and Puppet' 극단이 벌인 거리 시위에서는 손으로 만든 태피스트리와 대규모 공예작업으로 만든 헝겊인형 및 목각인형, 손바느질한 의상을 입은 시위자들이 중심을 차지했다. '빵과 꼭두각시' 극단은 1963년 피터 슈만Peter Schumann, 1934- 이 설립한 단체로, 펜타곤을 비롯한 여러 장소에서 진행된 평화 행진의 터줏대감이다. 이 극단이 펼친 활동의 핵심에는 그들이 "싸구려 예술"이라 부르는 공예가 있다.6 그런가 하면, 1980년대 레이건과 대처가 냉전의 공포를 쌓아가던 시절에는 핵 군축을 주장하는 영국의 여성 시위자들이 미국 공군기지 인근 지역을 점거하고 그린햄커먼평화캠프Greenham Common Peace Camp를 형성했다. 손수 만든 직물과 현수막, 손뜨개질로 마련한 임시 거처를 사용하면서, 그 여성들은 "말 그대로 자신들을 시위 장소에 직조해 넣었다."7

동시대의 전쟁과 공예

많은 동시대 작가가 공예를 이용하여 이라크와 아프가니스탄에서 현재 벌어지고 있는 전쟁을 논평하고 있다. 그중 하나가 로스앤젤레스 작가 리사 앤 아우어바흐 Lisa Anne Auerbach, 1967- 의 손뜨개질 작업 〈전사자 수 집계 장갑Body Count Mittens〉이다.

2005년에 시작된 이 작업은 뜨개질 행위를 시간을 보내는 방법이자 이라크전에서 늘어가는 미국인 사상자를 분명하게 기록하는 방식으로 사용된다. 그녀는 장갑을 하나 짜기 시작할 때마다 장갑에 그날 공식적으로 집계된 전사자 수를 새겨 넣는다. 그녀가 장갑 한쪽을 끝내는 동안 사망자 수가 또 늘어나고, 그러면 다른 쪽 장갑을 짜면서 새로운 사망자 수를 새겨 넣는다. 아우어바흐는 자신의 웹사이트에 장갑 패턴을 게시했다. 다른 사람들에게 버스를 기다리는 동안이라든가 레스토랑과 같은 곳에서 공개적으로 뜨개질을 하도록 권하면서, 이 암울한 (그러나 잘 알려지지 않은) 통계에 관한 대화와 토론이 벌어지길 바랐다. 아우어바흐의 작품은 취미로 뜨개질하는 온라인 동호회로 손길을 뻗으며, 사람들에게 전시에 뜨개질을 했던 여성들이 남긴 유산에 대해 생각하도록 부추긴다.

　뉴욕 아트&디자인박물관의 〈급진적인 레이스와 전복적인 뜨개질Radical Lace and Subversive Knitting〉2007에서 사브리나 그쉬완트너Sabrina Gschwandtner의 쌍방향 설치작품 「전시 뜨개질 모임Wartime Knitting Circle」이 전시되었다. 그쉬완트너는 둥근 테이블들을 배열하고 실과 뜨개바늘, (아우어바흐의 '전사자 수 집계 장갑' 패턴을 포함한) 다양한 프로젝트 설명서를 제공했다. 그녀는 관람객들을 초대해 전쟁에 관해 이야기를 나누면서 함께 뜨개질을 하도록 했다. 이 공간을 구획하는, 뜨개질로 만든 커다란 현수막에는 예전 전시 뜨개질 활동을 보여주는 사진들이 '잔뜩' 붙어 있었다. 그녀는 이라크에 파병된 친척을 둔 한 박물관 직원(순회전 코디네이터)이 전시가 진행되는 동안 뜨개질을 배우게 된 이야기를 감동적으로 들려줬다.

　공예와 전쟁의 역사를 탐구하는 또 다른 작가로 앨리슨 스미스Allison Smith, 1972- 가 있다. 그녀가 2010년에 제작한 「바느질 작업Needle Work」 연작은 제1차 세계대전 당시 화학전에 대비하기 위해 사용됐던 유럽과 미국의 직물 방독면에 대한 광범위한 조사 작업에 기초한 것이다. 그녀는 당시 사용됐던 방독면들을 촬영하고, 그것들을 손수 다시 만들었다. 1918년의 초창기 방독면들을 처음 봤을 때 그녀는 이렇게 적었다. "누군가가 이걸 만들었구나 하는 생각이 계속해서 떠올랐다. 그리고 나는 그것이 어땠을지 상상하려고 노력했다. 나는 이 직물 마스크들이 아직 서술되지 않은 바느질의 역사를 입증하는 증거라고 생각하기 시작했다."[8] 이 방독면들은 방호 장비라고 하기에는 약하고 부실해 보인다. 스미스의 이 인상적인 프

로젝트는 신체와 직물이 가면이자 보호물로서 공생관계를 맺고 있는 방식을 언급한다.

　이 다양한 실천들은 오늘날 페미니즘 작가들에게 전시 공예의 힘과 울림을 증명하고 있지만, 때로는 너무 뻔한 작업이 나오기도 한다. 예를 들면, 미국의 셜리 클링호퍼Shirley Klinghoffer와 덴마크의 마리아네 예르겐센Marianne Joergensen은 둘 다 뜨개질로 만든 커다란 군용 '덮개'를 기획했다. 클링호퍼의 〈사랑의 갑옷 프로젝트 Love Armor Project〉2008는 70명이 넘는 자원봉사자가 몇 차례의 러브인love ins 모임에서 만든 천으로 뉴멕시코 국가방위군한테 빌려온 험비Humvee를 덮어씌운 것이다. 이와 비슷하게, 예르겐센은 탱크를 편물로 감싸고 분홍색 '탱크 담요'를 코바늘뜨기로 이어 붙였다. 두 작가는 서로의 작업을 알지 못했지만, 형식적으로나 개념적으로나 매우 유사하고 밀접하게 연관된 이 프로젝트들은 탱크에 뜨개질된 덮개를 씌워서 탱크를 쓸모없게 하거나 그 살상력을 덮어버리고 싶다는 소망을 표현하면서 뜬금없이 순진함의 세계로 들어가 버린다. 서로 다른 공예활동이 각각의 변별성을 지키면서 수공예를 다양하게 활용할 방법을 심사숙고하는 것은 오늘날 공예 영역에서 계속 논의되고 있는 문제다. 스미스의 예처럼 젠더나 전쟁과의 관계 속에서 수공예의 전체적인 역사를 다시 쓰려는 행위나 오브제들이 선보이는가 하면, 클링호퍼나 예르겐센처럼 그저 여성적이고 가정적인 작업에 안주하려는 진부한 양상도 나타나기 때문이다.

　실제로 가장 강력한 공예적 비평을 보여준 것은 미국이나 유럽의 작가들이 아니라, 공포의 언어와 고정관념에 대해 의문을 제기하는 방식으로 수공예를 사용한 중동의 여성 작가들이다. 레바논 태생의 팔레스타인 작가 모나 하툼Mona Hatoum, 1952- 은 이슬람의 예절과 여성 규율에 대한 억측을 뒤집기 위해 사람의 머리카락으로 스카프를 짰다. 「케피예Keffieh」1993-1999가 그 작품이다. 이집트의 가다 아메르 Ghada Amer, 1963- 는 자수를 광범위하게 사용하는 프로젝트를 선보였다. 그중 2005년의 설치작품 「공포시대The Reign of Terror」에서는 아랍어에 평화나 안전이라는 단어는 존재하지만 '공포'라는 단어는 사전에서 아예 찾아볼 수 없다는 사실을 언급한다.

　그렇지만 역사적인 맥락에서와 마찬가지로 최근의 전쟁 관련 공예작업도 순수 미술 지향적인 하툼과 아메르의 작품에서부터 그저 취미로 하는 아마추어의 뜨개

질에 이르기까지 '고급'과 '저급' 양극단을 모두 아우르고 있다. 이와 비슷하게, 정치적인 입장 역시 명백한 좌파에서부터 뭔가 사상적으로 모호한 것들에 이르기까지 넓게 퍼져 있다. 예를 들어 1979년 소련의 침공 이후 누가 만들었는지 알 수 없는 아프간 전쟁 러그가 급증했는데, 이 전쟁 러그들은 공예의 정치학에서 갈등을 빚게 됐다.9 이 러그를 만든 사람들은 러그에 다양한 방식으로 전쟁을 언급했다. 거의 추상적인 패턴으로 단순화된 탱크나 총 또는 비행기들을 보여주는가 하면, 세계무역센터 공격을 사실적으로 정교하게 묘사하기도 한다. 누가 이 러그들을 만들었는지, 또 어떤 의도로 만들었는지가 항상 명확한 것은 아니라서 캐나다 섬유박물관Textile Museum of Canada에서 2008-2009년에 열린 한 전시는 제작 의도보다는 날짜와 장르 문제에 집중하기도 했다.10 흥미롭게도 이러한 러그들은 세계 전역, 특히 미국에서 온라인 고객들을 대상으로 틈새시장을 발견한 모양이다. 그 러그 중 일부가 미국 시장을 의식하고 전략적으로 만들어지고 있다는 추측을 하게 된다.

아프간 전쟁 러그들은 이의 제기의 상업화, 재난 기념품 거래의 지속적인 증가, 유형有形의 추도, 직물도안·전통·종교의식과 세계적인 참사의 관계 등 수많은 질문을 낳는다. 또한, 왜 그 많은 정치적 공예가 직물을 기반으로 이뤄지고 있는지도 부각한다. 도예나 유리공예 같은 다른 수공예 방식들도 정치적인 견해를 가질 수 있지만, 전쟁을 주제로 한 공예 대부분은 섬유에 초점을 둔다. 바느질하고, 누비고, 짜고, 뜨개질하는 것은 특화된 형식의 제작과 소통이라고 할 수 있기 때문이다. 《노동의 목적-예술, 직물 그리고 문화적 생산The Object of Labor: Art, Cloth, and Cultural Production》의 편집자들은 "직물의 물질성과 친숙함이 기억과 감각을 구체화하면서 인간 조건에 대한 본질적인 은유가 된다"고 썼다.11

우리가 늘 천을 **사용**한다는 사실 말고도, 직물 만들기는 들고 다니면서 무릎 위에 얹어놓고 할 수 있는 일이고 여러 가변적인 상황에서도 제작할 수 있다는 점에서 금속세공 같은 매체와 구별된다. 직물 제작은 대체로 소규모 작업이고, 예컨대 도자기를 만들 때 물레가 필요한 것과 달리 많은 장비를 필요로 하지 않는다. 그래서 초창기 페미니스트들의 누비이불 만드는 여성들의 모임에서부터 런던 지하철에서 대규모 '평화를 위한 뜨개질' 행사를 개최했던 영국의 뜨개질 클럽 캐스트-오프Cast-Off와 같은 동시대 액티비즘 단체에 이르기까지, 직물 제작은 종종 공

공장소에서 행해지며 새로운 형태의 사회적인 공간을 창조했다. 뜨개질이 휴대성
이 좋은 작업인 덕분에, 뉴욕의 액티비즘 단체인 할머니평화단Granny Peace Brigade은
뜨개바늘을 들고 "나는 사지 절단 수술을 받은 사람들을 위한 의료용 양말을 뜬
다"는 문구를 목에 두른 채 거리로 나설 수 있었다. 이들은 여성의 전시 뜨개질 역
사를 통째로 상기시키면서, 부상당한 이라크 참전용사들에게 필요한 의복을 공개
적으로 뜨개질한다. 수공예를 이용해 정치적 분노를 표출할 뿐만 아니라 그 분노
를 실용적인 물건들로 변형하는 것이다.

노동, 정치, 젠더

수공예와 전쟁의 미술사적인 연구 말고도 지난 10년 동안 공예에 대한 관심이 고
조되다 보니 웹사이트, 블로그, 학회들이 수공예의 '급진적'이고 '혁명적'인 가능성
을 극찬하면서 날 선 정치적 주장을 펼치게 됐다. 그중 두 개의 사례를 보자. 2006
년 패서디나아트센터Pasadena Art Center에서 열린 콘퍼런스에는 '급진적인 공예'라는
제목이 붙었고, 2008년 멜버른공예센터Melbourne Craft Centre에서 열린 심포지엄은
"혁명은 수공예로 만들어졌다"고 선언했다. 《전복적인 십자수Subversive Cross Stitch》,
《전복적인 재봉사Subversive Seamster》와 같은 제목이 붙은 대중 서적들도 급증하고
있다.[12] 이러한 책들은 공예에 반영된 젠더 위계를 다룬 영향력 있는 페미니즘 저
작인 로지카 파커Rozsika Parker, 1945-2010의 《전복적인 바느질-자수와 여성성의 형성
The Subversive Stitch: Embroidery and the Making of the Feminine》1984에 대한 응답일 것이다.
젠더와 계급을 기반으로 한 파커의 분석은 자수 기술의 세세한 역사와 그에 따라
생겨난 노동 지형을 언급하며, 공예 기법들이 오랜 시간 동안 어떻게 사용되고 전
용되고 정치화되었는지에 대해 충분히 생각할 수 있는 모델을 제공한다.[13] 그러나
파커의 선례는 제대로 기념되지 못했다. 파커의 책에 영감을 받아 쏟아져 나온 책
들은 가우초 바지를 직접 만드는 데 필요한 실용적인 팁과 불경스러운 패턴이 완
비된 힙스터 취향의 바느질 입문서에 가깝다.

　　벳시 크리스티얀센Betsy Christiansen의 《평화를 위한 뜨개질-한 땀 한 땀 더 나
은 세상 만들기Knitting for Peace: Making the World a Better Place One Stitch at a Time》처럼 지

난 몇 년간 새로 출간된 책들은 수공예라는 긍정적인 페미니즘 유산을 확대하고자 하면서, 뜨개질이 본질적으로 직접적인 저항의 방법이 될 수 있다고 주장한다.[14] 2004년에는 벳시 그리어Betsy Greer가 공예craft와 액티비즘activism을 결합한 '크래프티비즘craftivism'이라는 용어를 만들어냈다. 그녀는 이를 통해 수공예작업(특히 '여성의' 가내수공업)이 세계적인 대량생산의 시대에 하나의 저항 형식, 심지어 절대적인 저항 형식이 되었음을 내비쳤다.[15]

하나의 관습은 또 다른 관습으로 쉽게 대체된다. 한때는 공예가 키치의 영역에 속하는, 저급하고 퇴행적이며 장식적인 것이었으나 최근에는 정치적 대안으로서 아무런 반대도 받지 않는 손쉬운 편법이 됐다. 이러한 수사학 중 일부는 공예를 좌파 정치에 연결하고자 하는 오래된 욕망을 적극적으로 반영한다. 즉, 러시아 혁명 이후 구축주의자들의 섬유공예라든가, 윌리엄 모리스William Morris, 1834-1896의 사회주의 공방에서 유토피아적 작업 이론의 핵심을 차지한 섬유디자인이라든가, 손의 고귀함을 설파한 존 러스킨John Ruskin, 1819-1900의 저술 등에서 볼 수 있는 욕망 말이다. 하지만 오늘날 손수 물건을 만들어야DIY 한다는 인식을 늘 자극하는 것은 초국가적 노동 착취 시대를 맞이한 공장의 기계 생산이다. 온라인 캠페인 'buyhandmade.org'가 참여자들에게 대형 할인점이나 체인점에서 물건을 사지 말라고 요청하는 것처럼, 공예는 반소비주의 정신과 입장을 같이한다. 2007년 연말 휴가 시즌을 맞아 시작된 이 캠페인에 5만 명이 넘는 사람이 서명했다. 그러나 주목해야 할 점은, 이 슬로건이 촉구하는 바가 수제품을 **구매**하라는 것이지 물건을 스스로 만들라는 게 아니라는 것이다.

이것은 크래프티비즘의 가장 모순되는 측면으로, 수제품 혁명이라고 알려진 것의 상당 부분이 실제로는 쇼핑과 관련돼 있다. 어떤 사람들은 공예품 박람회에 부스를 마련하거나 공예 거래 웹사이트 엣시Etsy에서 작품을 파는 것으로 집세를 마련한다. 지역생산이라는 미시경제의 풀뿌리운동과 《공예 주식회사Craft, Inc.》나 《수제품 시장The Handmade Marketplace》과 같은 (셀프마케팅과 셀프프로모션의 개념을 설명하는) 책들이 지지하는 공격적인 신자유주의 기업가 정신 사이의 갈등을 중재하는 일은 점점 더 어려워진다.[16] 2009년 어느 기사는 이러한 공예품을 만드는 데 드는 노력, 시간, 재료 등을 고려해볼 때 엣시에서 작품을 팔아서 제대로 된 생

계를 유지한다는 게 얼마나 어려운 일인지를 다루기도 했다.[17]

게다가 '수제품을 사겠다'는 다짐은 하나의 중요한 역설을 간과한다. 표면상 기계로 생산된 소비재들도 상당 부분 손으로 만들어진다는 점이다. 런던의 저널리스트 에릭 클라크Eric Clark의 책 《토이스토리의 진실The Real Toy Story》은 장난감 산업의 부당한 노동 조건들을 폭로하며, 해외 시장으로 물건을 쏟아내는 중국 공장에서 생산 과정에 얼마나 많은 육체노동과 수작업이 투입되는지 설명한다.[18] 미국에서 소비되는 장난감의 80퍼센트가 중국의 진주강 델타 유역에서 생산되는데, 이곳에 있는 8,000개가 넘는 공장에서는 여성 노동자들이 하루에 열여섯 시간씩 시급 10센트 정도를 받으며 유독한 환경에서 일한다. 밝은 분홍색 코트를 입은 수천 명의 여성 노동자가 영웅 캐릭터 인형의 바짓가랑이를 바느질한다. 이것이 끈질기게 여성적인 것으로 여겨지며 저평가돼온 동시대 공예의 현실이다.[19]

로빈스의 작품에서 농반진반으로 인형 몸통을 찌르고 있는 뜨개바늘들은 오늘날 공예의 정치적인 가치가 과연 무엇인가 하는 근본적인 모순을 보여준다. 공예 자체는 본질적으로 보수적이지도 않고 급진적이지도 않다. 동시대의 '혁명적인' 뜨개질 모임이 있는 것처럼, 민족주의적인 그 옛날 전시 뜨개질 캠페인을 연장하려는 우파의 '노란 리본' 뜨개질 운동도 있다. 그럼에도 공예가 중요한 이유는 날카롭고, 혼란을 안고 있으며, 필연적으로 복잡하고, 현재진행형인 액티비즘에 발디딜 곳을 주기 때문이다. 바늘 코가 빠지거나 약간 불규칙하거나 불완전한 공예품은 도리어 만든 이의 시간과 노력과 정성을 보여주는 것이니까 말이다. 공예로 죽이는 일도 없겠지만, 공예가 죽지 않은 것도 사실이다.

주

1 Simone de Beauvoir, *The Second Sex* [1949], trans. Constance Borde and Sheila Malovany-Chevailler (New York: Knopf Doubleday, 2010), p. 634.

2 Glenn Adamson, *Thinking Through Craft* (London: Berg, 2007); Elissa Auther, *String, Felt, Thread: The Hierarchy of Art and Craft in American Art* (Minneapolis: University of

Minnesota Press, 2010).

3 카렌 베크만Karen Beckman은 아무도 생각지 못했던 페미니즘과 테러리즘의 관계를 논
 했다. "Terrorism, Feminism, Sisters, and Twins Building Relations in the Wake of the
 World Trade Center Attacks," *Grey Room* 7 (Spring 2002), pp. 24-39.

4 Anne Macdonald, *No Idle Hands: The Social History of American Knitting* (Boston: Ballantine
 Books, 1988).

5 Ibid., p. 295.

6 George Dennison and Peter Schumann, *An Existing Better World: Notes on the Bread and
 Puppet Theater* (Brooklyn, NY: Autonomedia, 2000) 참조.

7 Victoria Mitchell, ed., *Selvedges: Janis Jefferies, Writings and Artworks since 1980* (Norwich:
 Norwich Gallery, 2000), p. 39.

8 Allison Smith, *Needle Work* (St. Louis: Kemper Museum of Art, 2010), p. 39.

9 아프간전쟁 러그에 대한 논쟁적인 견해를 보려면, Enrico Mascelloni, *War Rugs: The
 Nightmare of Modernism* (Milan: Skira, 2009) 참조.

10 *Battleground: War Rugs from Afghanistan*, curated by Max Allen, Textile Museum of
 Canada, Toronto, April 2008-January 2009.

11 Joan Livingston and John Ploof, eds., *The Object of Labor: Art, Cloth, and Cultural Production*
 (Cambridge, MA: MIT Press, 2007), p. vii.

12 Julie Jackson, *Subversive Cross Stitch* (New York: Chronicle Books, 2006); Melissa Alvarado
 et al., *Subversive Seamster* (New York: Taunton Press, 2007).

13 Rozsika Parker, *The Subversive Stitch: Embroidery and the Making of the Feminine* (London:
 Women's Press, 1984).

14 Betsy Christiansen, *Knitting for Peace: Making the World a Better Place One Stitch at a Time*
 (New York: STC Craft, 2006).

15 Betsy Greer, *Knitting for Good: A Guide to Creating Personal, Social, and Political Change,
 Stitch by Stitch* (Boston: Trumpeter Press, 2008). 또한 Greer, "Craftivist History," in
 Maria Elena Buszek, ed. *Extra/Ordinary: Craft and Contemporary Art* (Durham, NC: Duke
 University Press, 2011) 참조.

16 Meg Mateo Ilasco, *Craft, Inc.: Turn Your Creative Hobby into a Business* (New York: Chronicle Books, 2007); Kari Chapin, *The Handmade Marketplace: How to Sell your Crafts Locally, Globally, and Online* (New York: Storey Publishing, 2010).

17 Alex Williams, "That Hobby Looks Like A Lot of Work," *New York Times* (December 17, 2009), E1.

18 Eric Clarke, *The Real Toy Story* (New York: Free Press, 2007); 또한 Leslie T. Chang, *Factory Girls: From Village to City in a Changing China* (New York: Speigel and Grau, 2008) 참조.

19 Jane Lou Collins, *Threads: Gender, Labor, and Power in the Global Apparel Industry* (Chicago: University of Chicago Press, 2003).

머나먼 별빛-
예술, 행위주체, 정치에 관한 명상

락스 미디어 컬렉티브

Raqs Media Collective 지베시 바그치Jeebesh Bagchi, 모니카 나룰라Monica Narula, 슈다브라타 센굽타Sjuddhabrata Sengupta가 1992년 창립했으며 인도 뉴델리에 기반을 두고 있다. 이들이 2000년 공동 창립한 사회발전연구센터Center for the Study of Developing Societies의 사라이 프로그램www.sarai.net과 밀접한 관계를 맺고 있다.

풍요로움?

예술적 행위는 의지를 표현하는 행위의 일종이다. 그러나 이때 표현되는 것이 단지 의지만은 아니다. 인간 각각의 의지는 그가 처한 특정한 존재조건에 대한 반응을 시사한다. 이것이 모든 예술적 행위를 구성하는 요소이기는 하지만, 역사적인 시간 속에서 한 개인의 삶을 둘러싼 환경과 필요만으로 예술적 행위가 설명되지는 않는다.

인간 존재는 개별 인간과 전체 인류의 접점, 더 나아가 인간다움의 의미와 인간이 처한 상황 사이의 접점을 전제조건으로 삼는다. 우리는 이러한 환경을 세계, 현재, 시간, 현실이라 부른다. 존재론적 차원에서, 우리를 둘러싼 환경은 무한성을 지닌 것처럼 보인다. 이러한 무한성 앞에서 우리 자신은 상대적이고, 우발적이며, 덧없는 존재인 것만 같다. 이러한 관점에서 19세기 큐레이터이자 미술 이론가이며 일본 문화의 해설자였던 오카쿠라 텐신岡倉天心, 1862-1913은 《차의 책The Book of Tea》에서 예술과 미학적 표현에 관해 언급했다. "현재는 움직이는 무한이요, 상대적인 것들이 정당하게 활동하는 영역이다. 상대성은 조율을 추구하는데, 조율은 예술이다. 삶의 예술은 주변 환경과 끊임없이 조율하고 또 조율하는 데에 있다."[1]

예술적 행위는 인류가 존재의 무한성을 스스로 조율하는 방법이다. 예술적 행위는 인간 내면의 무한을 환기함으로써 유한의 굴레를 끊어내고 풍요로운 무한에 반응할 수 있게 한다. 타고르Rabindranath Tagore, 1861-1941는 《인간의 종교The Religion of Man》에서 인간에게 잠재된 무한성을 불러내는 것을 인간 내면에 존재하는 '잉여의

천사'로 의인화했다. "생물학적인 인간을 훨씬 초월하는 잉여이자, 삶의 엄격한 경계 너머로 우리를 이끄는 넘치는 영향력으로, 우리에게 인간의 생각과 꿈이 축제를 벌일 공간을 열어줄 것이다."[2]

타고르의 잉여의 천사는 인류에게 "기뻐하라"고 외치지만, 실제로 무한에 적응하는 과정은 고통스러울 수도 있고 즐거울 수도 있다. 불쾌할 수도 있고 유쾌할 수도 있으며, 우리를 무기력하게 할지도 모르고 어쩌면 고무적일 수도 있다. 당장의 경험이 어떤 성격을 띠든 간에, 무한을 조율하는 과정을 통해 우리가 세계의 '피조물'에서 '창조자'로 탈바꿈한다는 것은 부인할 수 없는 사실이다. 무한을 조율함으로써 우리는 우연성의 언어를 가지고 무한성이 드러나게 할 수 있다. 이렇게 보면 예술가란 자신의 감각을 통해 세상을 받아들이는 한편, 세상에 뭔가를 되돌려주는 사람이기도 하다.

그럼에도 역사적인 시간 속에서 수많은 우리네 삶의 환경을 구성하는, 한계와 가능성이 그물처럼 얽혀 있는 세계는 우리에게 또 다른 의미로 다가온다. 여기서 세계는 존재론적 의미가 아니라 역사적 의미를 지닌다. 우리가 정치·사회라고도 부르는 이러한 환경은 종종 불의와 고통으로 얼룩져 있고, 우리를 분노하거나 절망하게 한다. 그로 말미암아 우리는 게릴라나 전사가 되기도 한다. 역사와 정치가 현재의 존재론적 의의를 무색하게 하는 시기에는 세계가 무한성을 지닌 것처럼 보이지 않고 제약과 한계로 가득할 뿐이다.

그러니까 우리가 예술적이라고 부르는 행위는 세계와 자아의 간극에 존재한다. 세계는 무한과 풍요로움을 품고 있으나, 자아는 제약과 한계에 대한 반응으로 구성되니 말이다. 정치적 의식이 있는 사람들이 예술에 끌리는 이유는 예술을 통해 자신을 제약하는 세상의 한계를 넘어 다른 현실을 상상할 기회를 얻기 때문이다. 또한 예술가들이 정치 행위의 영역에 끌리는 이유는 풍요로움을 바탕으로 함양된 감성이야말로 제약의 굴레에 익숙해진 영역에서 혁명적인 파급 효과를 거둘 수 있는 수단이기 때문이다. 이렇게 해서 예술과 액티비즘의 교섭이 일어나는 것이다.

타임아웃?

예술적 행위는 헤아릴 수 없이 광활하고 풍요롭고 무한한 감각으로 재무상태표와 세금, 임금, 전쟁 따위를 뒤흔들어놓는 데 그 의의가 있다. 무성영화 〈안전불감증 Safety Last〉1920에서 코미디언 해럴드 로이드Harold Lloyd, 1893-1971는 무표정한 얼굴로 맨해튼 고층건물에 걸린 시곗바늘에 매달린다. 아찔한 높이에서 펼쳐지는 지극히 유머러스하고 터무니없이 아름다운 몸짓으로 이 시계의 기능은 일시적으로 정지 상태가 된다.

예술작업의 가치는 목적성이 강한 행위와 틀에 박힌 습성을 일시적으로나마 제어할 수 있느냐로 결정된다. 우리는 그런 예술작업을 통해 갈등하고 반목하는 상황에서도 기능적이고 계측 가능한 모습을 유지해야 하는 긴장감에서 잠시 벗어날 수 있다. 이것은 일상을 포기하는 것이 아니다. 세계가 돌아가는 방식에 의해 규정되지 않은 어떤 지대를 '제2의 시각'으로 바라봄으로써 일상적인 사물이나 몸짓, 행위에서 본질과 풍요로움을 찾고자 하는 시도인 것이다.

이러한 일시적 유예는 휴식이나 선잠, 안식, 여가 또는 수면과는 다르다. 일반적인 휴식은 우리가 노동으로 소모한 에너지를 재충전하기 위한 것으로, 기존의 질서를 재생산하는 기회일 뿐이다. 반면, 여기서 말하는 일시적 유예는 확고부동한 규정이 있는 게임에서의 '타임아웃'과 비슷한 역할을 한다. 때로는 규칙을 따르거나 새로운 규칙을 만들지 않고도, 그저 규칙의 적용을 유예하는 것만으로도 새로운 게임이 윤곽을 드러내게 할 수 있다. 이것은 존재론적인 파문을 일으킨다. 타임아웃은 시간과 공간과 존재에 대한 공격이다. 게임 자체를 변화시키고 이의를 제기하는 타임아웃처럼, 예술은 세계와 우리 자신에 대한 윤곽을 색다른 관점에서 바라볼 기회를 제공한다.

플러그와 콘센트?

예술작업은 세계의 기성 질서를 따르거나 확인할 필요가 없다. 만약 어떤 작업이 기성 질서에 얽매인다면 세계의 기존 질서가 필요로 하는 역할을 해야만 할 것이다. 예컨대 콘센트에 꼭 들어맞는 플러그처럼 말이다. 오래되고 낡아지면, 그에 대

한 필요가 존재하는 한, 이전 것과 똑같은 품목으로 대체돼야 할 것이다. 아름다운 것이라든가 우리가 웃고 즐기게 해주는 것, 우리에게 정보를 제공하는 것 등이 그러한 요구를 만족시키는 작업이리라.

각각의 예술적 행위는 전례를 따르지 않고 얼마든지 새로울 수 있다. 그래서 우리는 예술이 우리를 자유롭게 한다고 느끼는 것이다. 마치 축구 경기가 환상적으로 역전되는 순간이나 연인과 함께하는 순간처럼 말이다. 그렇게 황홀하고 짜릿한 순간이 흔하지는 않지만, 프리드리히 니체Friedrich Wilhelm Nietzsche, 1844-1900가 《즐거운 학문The Gay Science》에서 말하듯이, 그런 순간이 없다면 "삶은 도저히 견딜 수 없을 것이며, 정직함은 예외 없이 역겨움과 자살을 초래하고 말 것이다."[3]

교도소 수감자들이 시간 때우기로 하는 체스게임이든 챔피언 결정전에서 벌어지는 체스게임이든, 말을 움직이는 것은 똑같아 보일지도 모른다. 그러나 말의 움직임이 게임을 하는 사람에게 혹은 시간에 미치는 영향은 같지 않다. 모든 예술적 행위는, 모든 유희적인 몸짓과 마찬가지로, 행하는 사람에게나 보는 사람에게나 똑같이 보석 같은 존재론적 특별함을 지닌다. 이러한 감동적인 몸짓은 보는 사람으로 하여금 자기 안에도 진부한 일상으로 환원될 수 없는 어떤 것이 있음을 깨닫게 한다. 예술적 몸짓은 개인의 유한성이라는 한계를 부수고, 다소 모호하나마 세상 안에서 작용하게 된다.

주인공?

중세 초기의 미학자 바라타Bharata가 연기에 대해서 쓴 「라사수트라Rasa Sutra」와 중세시대 카슈미르 철학자 아비나바굽타Abhinavagupta, 950-1020가 바라타 원전을 해설한 『새로운 바라타 연구Abhinava Bharati』는 감정 상태를 끝없이 분류하고 태도, 신체 변형, 감정적인 뉘앙스 간의 대응관계를 만들어냄으로써 우리가 인간 유한성의 관점에서 신체를 이해하고 일상적으로 지각하는 모든 방식을 논파한다.[4]

여기서 욕망이나 사랑, 두려움, 분노, 기쁨, 슬픔과 같은 감정들은 여러 차례 일시적인 정서-실행-인식 구조를 거치면서 굴절되어 끝없이 확장하는 별 무리가 된다. 이 수많은 별은 다양한 경험과 상황을 상정함으로써 과연 인간이 되는 것이란

무엇인지를 보여준다. 그러니까, 배우는 자아와 관람객 사이에서 머리털이 곤두서는 불안을 체험하는 것부터 성적 흥분의 소용돌이로 돌아들어 가는 소름 돋는 짜릿함에 이르기까지 감각을 활성화하는 미학적 가치를 만들어내야 한다. 이 미학적 가치를 '라사rasa' 혹은 정수, 본질이라 할 수 있다. 이처럼 풍요로운 감정은 우리 시대가 우리에게 요구하는 피아간의 상호작용이나 틀에 박힌 자아의 유형을 중단시킨다.

이러한 변화에 적응하려면 관람객 스스로 그저 먹고, 배설하고, 일어나면 출근하고, 지쳐서 귀가하고, 세금을 내고, 국내총생산에 이바지하고, 교통규칙을 지키고, 신문을 읽고, 빚을 갚아나가고, '예, 아니오'로 답할 수 없는 질문에 '예, 아니오'로 답하도록 길든 삶을 사는 것 이상의 가치가 있음을 깨달아야 한다.

놀이나 성애도 그렇지만, 예술도 우리의 인간성을 표현하지 못한다면 아무런 의미가 없다. 우리의 인간성은 잘 조율된 아코디언 주름상자처럼 얼마든지 팽창할 수 있다. 우리를 인간답게 하는 것은, 무엇이 우리를 인간답게 하는지 끊임없이 질문하는 능력과 그에 부응하여 인간다움의 새로운 조건을 창조하는 불가해한 재주다. 이는 예술적 행위를 시도하고 예술작품이 요구하는 작업을 기꺼이 수행하려는, 우리에게 내재한 의지를 발견하는 능력이다.

바로 이것이 세상이라는 무대에서 우리를 주인공으로 만든다. 여기서 주인공이란 위험이 따르는 것을 감수하면서 자신의 인간성을 자기 자신과 세계에 드러내 보이는 질문을 하고, 그 결과를 목격함으로써 세상이 돌아가게 하는 사람이다. 주인공은 자신이 던진 질문이나 세상을 바라보는 관점에 의해 구속되지 않는다. 바로 이 점에서 주인공과 비평가의 입장에 중요한 차이가 있다. 창조자 개념이 없는 비평가는 자기가 구축한 비평 방식에 압도된다. 주인공은 자신의 질문을 수단으로 삼아 존재에서 생성으로 나아가지만, 비평가는 비평의 대상과 함께 교착상태에 갇혀버리고 만다.

궁극적으로 예술·연극·철학은 그러한 질문을 할 수 있고, 그러한 상황을 만들어낼 수 있으며, 비평가를 옭아맨 구속을 뚫고 존재와 생성 사이에 놓인 길을 따라 걸을 수 있다. 이러한 행위는 재미있고 가볍게 심지어 즉흥적으로 이뤄지기도 한다. 그래서 연극을 재창조라 부르기도 하는 것이다. 연극을 통해 세계와 우리가

'재창조'된다는 점에서다. 또한 그런 까닭에 좋은 예술은 유희적이기도 하고 동시에 철학적이기도 하다. 다시 말하자면, 예술은 생존을 위한 수단이 아니라 삶의 이유임이 틀림없다.

세계?

예술은 우리 안에 있는 욕망을 일깨워 우리가 역사적 시간 속에서 주어진 의무와 필요를 넘어선 **존재**가 되도록 **행위**하게 한다. 예술은 우리에게 내재한, 우리의 존재론적 의무감을 일깨운다. 어떻게 사느냐가 아니라 왜 사느냐는 질문을 받는다면, 우리는 연극이나 꿈 또는 예술의 언어로 답해야 할 것이다. 연극이나 꿈 또는 예술은 실용적인 측면에서 아무 쓸모도 없지만, 그렇다고 그 중요성이 덜해지는 것은 아니다. 죽어가는 사람이 숭고한 음악을 듣거나 어떤 감동적인 그림을 떠올리고 그 음악이나 그림을 욕망한다면, 이는 그가 죽음의 문턱에 선 삶의 마지막 순간에 걸맞은 품위를 누리는 데 예술이 필수불가결하다고 여겼기 때문일 것이다. 이러한 품위가 누구에게도 실용적이지는 않겠지만, 인간 존재에게 가장 중요한 의미가 있다는 점에는 이의가 없을 것이다.

결국, 니체가 《비극의 탄생The Birth of Tragedy》에서 말한 것처럼 "삶과 세계는 오직 미적인 현상으로서만 정당화된다."[5] 정말 그 말이 사실이라면, 예술이 세계에서 정당한 자리를 얻기 위해 무엇을 해야 하는가 하는 질문은 중요하지 않다. 그보다는 예술이 던진 질문에 답하고 견딜 수 있는 세계가 되려면 어떤 세상을 만들어야 하는가가 중요하다. 이러한 질문들이 바로 예술이 세상에 영향을 주고, 세상 안에서 작용하는 방법이다. 한나 아렌트Hannah Arendt, 1906-1975는 《인간의 조건The Human Condition》에서 행위란 인간이 참여함으로써 세계 안에 존재하게 되는 출발점이라고 주장했다. 그런 의미에서 예술은 행위다. "이러한 참여는 노동처럼 필요 때문에 강요되거나 작업처럼 실용성에 의해 촉발된 것이 아니다. 참여적 행위가 우리가 함께 어울리고 싶은 타인의 존재에 의해 자극을 받을 수는 있지만, 타인에 의해 제약을 받는 것은 아니다. 행위의 충동은 우리가 태어나서 세계에 존재하기 시작한 순간부터 발생하며, 그러한 충동에 대한 반응으로 우리는 주도적으로 새로운 무언

가를 시작한다. 가장 일반적인 의미에서 행위한다는 것은 주도권을 갖는 것, 시작하는 것, 무언가를 움직이게 하는 것을 의미한다."[6]

인간은 행위하는 존재이기 때문에 세상에서 자신의 행위를 통해 자신을 스스로 특별하게 한다. 따라서 모든 개인의 삶은 다른 사람의 삶과 마찬가지로 가치 있는 것이며 (개개인은 모두 같은 것이 아니라 저마다 동등하게 독특하므로) 인간을 다른 인간과 거래하는 것은 결코 정당화될 수 없다. 인간은 대체 가능한 존재가 아니다. 개개인이 새롭고, 자신의 행위를 통해 거듭 새로워지기 때문이다. 이러한 **새로움**이 인간들을 중개하는 추상적인 교환단위로 작용할 수 있는 공통분모의 출현을 막는다.

그럼에도 인간 존재 혹은 인간의 행위 간에 대체 가능성을 상정하는 것은 경제, 사회 그리고 국가를 구성하는 데 필수적인 전제조건이다. 이처럼 다채롭고 풍요로운 인간 존재를 시민권자와 외국인, 노동자와 무직자, 소비자와 방관자로 나누어 뭉뚱그린 것은 자본의 법칙이 요구하는 조건에 부합하도록 인간을 끼워 맞춘 결과다. 행위가 노동과 작업에 밀려나면서, 세상에는 일반적인 노동력이라는 자의적이고 분석적인 범주가 생겨났다. 우리는 이 세상이라는 콘센트에 꼭 맞게 끼워진 플러그가 되면서 인간성의 상당 부분, 그중에서도 특히 행위를 박탈당한다. 따라서 임금노동이라는 개념은 모든 인간 개인의 풍부함을 해치는 것이다. 임금노동은 생산성과 시간을 기준으로 인간을 측정할 수 있다는 허상을 만들어냄으로써 교활하게 인간사와 인간관계에 대체 가능성을 삽입한다. 미학은 임금노동의 법칙에 끊임없이 저항하는 가운데 존재한다. 시간과 노력이라는 척도를 관념화함으로써 하나의 행위를 다른 행위와 동일시하려는 모든 제도에 저항하며 행위의 비교 불가능성을 주장하기 때문이다.

갓 태어난 아기에게는 장차 생산적인 시기가 펼쳐져 있고 조부모의 생산적인 시기는 이미 지나가 버렸다고 해서, 아기가 조부모를 '대체'한다고 말하지는 않는다. 이와 마찬가지로, 보통의 물건과는 달리, 어떤 예술작품도 다른 예술작품을 대체할 수는 없다. 미술 시장이라는 게 존재하기는 하지만, 어떤 예술적 표현도 같은 기능을 하지 않기 때문이다. 하나의 예술작품이 다른 예술작품의 '기능'을 하도록 만들어질 수는 없으며, 다른 예술작품에 쏟은 것과 같은 '노동'이 필요하다고 말하

는 것도 말이 안 된다. 미술 시장이 과도하게 활성화돼 있음에도, 예술은 대체 불가능하다. 예술은 인간 존재란 무엇인지에 관한 지표로서 특유의 존재론적 지위를 갖고 있기 때문이다.

우리가 노예제도를 비인간적이라고 하는 이유는 노예제도가 인간을 대체 가능한 존재로 상정하고 인간의 고유성, 대체 불가능한 존엄성을 무시하기 때문이다. 모든 인간이 자신을 노예라고 생각하고 그 예속상태가 영원하고 무한히 지속할 거라고 믿는다면, 예술이 없는 세상이 올지도 모른다. 반대로, 모든 인간이 독특한 행위주체라고 주장하는 행위가 많아져야만, 정치·경제적 목적을 위해 어떤 식으로든 인간이 대체 가능한 물건이 되는 것을 막을 수 있다. 온전히 그런 상태를 만들지는 못할 수도 있지만, 새로운 예술작업이 이뤄질 때마다 우리는 그런 상태를 실현하는 쪽으로 한 걸음씩 다가가게 될 것이다. 예술적 행위주체가 보편화하면 예술가라는 존재는 사라질 수도 있지만, 그런 것은 한없이 풍부하고 낯설고 더욱 즐거운 세상을 만드는 데 비하면 아무것도 아니다. 그런 세상에서는 우리의 모든 감각이 크게 증폭될 것이다. 청각이나 촉각이나 미각과 같은 외적 감각뿐만 아니라 균형, 공감, 매혹, 이해와 같은 내적 감각까지도 말이다. 이러한 관점에서 자크 랑시에르Jacques Rancière, 1940- 가 미학이 정치를 초월하면서도 본질적으로 정치적인 이유를 설명하기 위해 '감성의 분할Distribution of the Sensible'을 주장한 것에 동의할 수 있다.[7] 예술실천은 감성의 분할이 정답이 정해져 있지 않은 열린 질문이기를 요청한다. 예술적 행위가 끊임없이 열어놓는 새로운 가능성에 따라 우리가 시간, 공간, 언어, 속성과 함께 존재하는 방식을 유연하게 벼릴 수 있기를 요구하는 것이다.

행위?

시간을 보내는 제일 좋은 방법이 무엇인지, 그 시간적 경험의 질은 어떠한지, 우리가 함께 살아가는 이 공간에서 시각적으로 드러낼 수 있는 것은 무엇이며, 무엇을 말할 수 있고 누가 말할 수 있을지에 대한 질문을 던지는 것. 예술이 이 세상에서 하는 일이 그런 것이다. 따라서 예술적인 행위란 모든 것의 이름으로 기존 정치 영역에 끊임없이 도전하는 일이다.

제대로 기능하지 않는 세계는 유용성에 집착하게 된다. 그러나 흥미롭게도, 상점 진열대에서 포장만 다른 수백 개의 똑같은 생수를 놓고 무엇을 고를지 고민하는 것처럼, 똑같은 유용성을 가진 것들이 잔뜩 널린 가운데서 실용적인 선택을 해야 하는 상황 때문에 유용성 자체가 기능할 수 없게 된다. 이와 마찬가지로, 주체가 주권을 갖지 못하게 한 정치 언어는 대의제의 우수성을 주장함으로써 명백한 공민권 박탈에 대해 과잉 보상을 하려 한다. 민중의 반란은 부글부글 끓어오르다가 억지로 서둘러 일치와 단결의 이름으로 승화된다. 공동체의 삶을 새롭게 구성할 수도 있었던 열망과 실천을 대의정치라는 합법적인 속임수로 정치 지도자들의 야망과 맞바꾼다. 이러한 사실은 반란이 진정된 이후에 파업 노동자들과 비판자들, 반체제 인사들에게 자행되는 폭력에서 거듭 입증된다. 상황이 그러하다 보니, 지배 체제를 유지하려는 입장에서는 사람들이 파악되지 않고 대표되지 않을 자유를 주장하는 것이 가장 두려운 일이 되기도 한다.

이야기꾼?

발터 벤야민Walter Benjamin, 1892-1940은 이야기꾼에 대한 놀라운 성찰을 보여준 글에서 이렇게 말한다. "이야기꾼이라는 인물 안에서 의인은 자기 자신과 조우한다."[8]

의인은 자신의 의로움, 즉 권리와 조우한다. 자기에 관해 이야기하면서 행위하고, 꿈꾸고, 욕망하고, 사고하는 주체로서 이 세계에 새로운 존재로 참여하기 때문이다. 우리는 플라톤이 공화국에서 이야기꾼들을 추방한 이유를 기억하고 있다. 이야기꾼이 풀어놓은 이야기에서 노예들이 자기 자신을 깨닫게 될까 봐, 그리고 그런 깨달음으로 신념에 차서 자기들의 충동, 능력, 의지, 욕망, 의견에 따라 행동하는 것을 꿈꾸게 될까 봐 우려했던 것이리라. 그렇게 되면 공화국은 변해야 했을 것이다. 하지만 그런 일이 일어나려면, 말할 수 없는 많은 것을 들어야 한다.

노예 혹은 인정받지 못한 존재의 인간성에 대해 한마디도 없는 세계에서는, 일단 그림의 여백처럼 침묵 속에서 목소리를 내야 한다.

모리스 메를로-퐁티Maurice Merleau-Ponty, 1908-1961는 《간접적인 언어와 침묵의 목소리Indirect Language and the Voices of Silence》에서 다음과 같이 말한다. "언어가 단어에

의해 표현되는 것과 마찬가지로 단어와 단어 사이에서도 표현된다면? 언어가 '말하는' 것과 마찬가지로 '말하지 않은' 것으로도 표현된다면? 경험적인 언어에서는 드러나지 않지만, 색채의 모호한 생명력을 다시 한 번 이끌어내는 기호를 포함하는 곱절의 힘을 가진 언어가 있다면 그리고 그 안에서는 의미작용이 기호의 교섭에서 완전히 벗어나 있지 않다면?"[9] 메를로-퐁티는 주목할 만한 주장을 펼친다. "바로 그런 것이 정치적인 사고"인 이유는 우리의 "테제"가 "이미 말해진 것을 넘어서는 우리 삶의 초과분"을 수용하지 못하는 "도식화된 표현"에 불과하기 때문이다.[10] 그리고 계속해서 "우리는 발화되기 이전의 말을 에워싼 침묵의 배경을 고려해야 한다. 그런 고려가 없다면 발화 이전의 말은 아무것도 말하지 않을 것이다. 다른 방식으로 표현하자면, 발화 이전의 말에 얽혀 있는 침묵의 실타래를 풀어내야 한다."[11]

의미?

예술의 정치적 의미(이것은 우리가 흔히 알고 있는 정치보다 훨씬 중요하다)는 각각의 예술작품이 다양한 기질적 가능성을 지시하는 고유한 주문을 가진다는 사실에 있다. 예술작품은 **존재** 자체에 관해 특별하고 유일한 무언가를 제안하기 때문이다. 이러한 행위는 정치적인 지평을 넘어서 존재론적인 질문을 하게 한다. 역설적이지만, 그것이 바로 **예술이 그렇게나 절박하게 정치적인 이유**다. 세상에서 가장 정치적인 것은 정치의 한계를 보여주는 일이다. 바로 이러한 한계에서 존재는 권력의 배치와 재배치, 즉 권리와 의무라는 말로는 억누를 수 없는 방식으로 자기를 강력히 주장하고자 한다.

누군가와 함께 있으면 우리가 그들과 함께 보내는 시간의 가치에 대해 생각하게 되고 그들과 함께하지 않는 시간이란 어떤 것인가 생각하게 되는 것처럼.

누군가와 함께 있으면 우리가 친해지는 것과 멀어지는 것이 어떤 것인지, 만질 수 있을 정도로 가깝거나 한계를 생각할 정도로 멀어지는 것 혹은 우리 안에서 소용돌이를 일으키는 것에 대해 생각하게 되는 것처럼.

누군가와 함께 있으면 우리 사이에 흐르는 권력, 매혹, 존경, 욕망, 그 밖에도

다른 수많은 관계의 기류에 대해 생각하고, 그 기류에 휩쓸리거나 어떤 관계를 구속하거나 하는 것처럼.

누군가와 함께 있으면 우리가 그 사람을 보고, 듣고, 만지는 방식이나 안을 때의 무게감을 생각하게 되는 것처럼, 예술작품 역시 우리의 감각에 대해 통합적으로든 개별적으로든 생각해보게 한다. 예술작품은 사물을 날카롭거나 예리하거나 뭉툭하거나 부드럽게 한다. 예술작품은 노란색의 강렬함이나 단조화음의 느낌, 정의의 중요성, 권력의 균형, 상반되는 욕망이 빚는 갈등, 상충하는 진실들과 거짓말의 뒷맛 등에 대해 생각하게 한다.

시간?

우리는 인생 대부분을 알 수 없는 기호로 표시된 지역을 통과하며 살아간다. 우리는 우리가 어디에 서 있는지 알지 못하며 우리의 목적지가 어디인지, 심지어 목적지에 도착하게 될지 어떨지도 모른다. 우리에게 주어지는 정보가 가끔 도움이 되기도 하지만, 대개는 우리를 혼란스럽게 할 뿐이다.

그런 삶의 여정에서는 매번 니체를 인용하여 이렇게 말하는 것이 현명할지도 모르겠다. "아직 나의 때가 아니다. 그 엄청난 사건은 여전히 다가오는 중이지만, 아직 사람들의 귀에 들어가지 않았다. 번개와 천둥은 시간이 필요하다. 별빛 역시 시간이 필요하다. 이미 행해진 행위도, 보이고 들리기 위해서는 시간이 필요하다. 이 행위는 그들로부터 가장 멀리 있는 별보다도 더욱 멀리 있지만, 그럼에도 그 행위는 그들이 이미 실행한 것이다."[12]

가장 멀리 있는 별빛의 행위처럼, 폭넓은 상상력을 통해 조명한 정치적 행위가 드러나기 위해서는 시간과 침묵이 필요하다. 이따금 예술은 마치 망원경처럼 '육안', 즉 일반적인 인식으로는 몇 광년의 거리에 떨어져 있는 것들까지 알아차리게 한다. 그러한 때, 예술적 행위는 시야를 변화시키는 렌즈가 된다. 욕망을 고취하고, 기나긴 시간을 단축하여 깨달음과 현현의 순간으로 만드는 것이다.

그러기 위해서는 한 사람으로부터 다른 사람에게 그리고 다수에게, 그리하여 결국 다시 개개인 모두의 삶으로 시간이 흘러야 한다. 예술이 그 시간을 단축할

수는 있겠지만, 아예 없앨 수는 없다. 감지되고, 느껴지고, 생각되고, 말하지 않은 것이 말해지고, 질문을 받고, 답을 듣고, 결정되고, 실행에 옮겨지기까지 매번 시간과 상상력, 기교가 필요하다. 예술은 현재 이 세계가 설명할 수 있는 것보다 한층 더 인간적이고자 하는 욕망을 지속적으로 시험해보는 놀이터다. 우리는 예술가가 그 놀이터에서 놀고 있는 잉여의 천사라는 것을 머나먼 별빛으로 알아차릴 수 있을 것이다.

주

1 Kazuo Okakuro, *The Book of Tea* (Tokyo: Kodansha International, 2005), p. 58. 오카쿠라 텐신,《차의 책》(산지니, 2009), 정천구 옮김, 60쪽.

2 Rabindranath Tagore, "The Religion of Man," in Sisir Kumar Das, ed., *(A Miscellany) of the English Writings of Rabindranath Tagore, Volume Ⅲ* (New Delhi: Sahitya Akademi, 2008), p. 99.

3 Friedrich Nietzsche, "Our Ultimate Gratitude to Art," in *The Gay Science* (New York: Random House, 1974), p. 163.

4 Manjul Gupta, "Rasa," in *A Study of Abhinavabharati on Bharata's Natyasastra and Avaloka on Dhananjaya's Dasarupaka* (Dramaturgical Principles) (New Delhi: Gian Publishing House, 1987), pp. 215-243.

5 Friedrich Nietzsche, "The Birth of Tragedy," in *The Birth of Tragedy and the Case of Wagner* (New York: Random House, 1967), p. 52.

6 Hannah Arendt, "Action," in *The Human Condition* (Chicago: University of Chicago Press, 1998), p. 177.

7 Jacques Rancière, "The Distribution of the Sensible," in *The Politics of Aesthetics* (London: Continuum Books, 2004), p. 12.

8 Walter Benjamin, "The Storyteller," in Howard Eiland and Micahel W. Jennings, eds., *Walter Benjamin: Selected Writings, Volume 3, 1935-38* (Cambridge, MA: Harvard

University Press, 2002), p. 162.

9 Maurice Merleau-Ponty, "Indirect Language and the Voices of Silence," in Ted Toadvine and Leonard Lawlor, eds., *The Merleau-Ponty Reader* (Evanston, IL: Northwestern University Press, 2007), pp. 246, 248, 282.

10 Ibid., p. 248.

11 Ibid., p. 282.

12 Friedrich Nietzsche, "The Parable of the Madman," op. cit., p. 182.

09

에이전시
Agency

에이전시란 개인(혹은 단일 집단)이 운용하고, 결정하고, 선택하는 능력이다. 예술가나 관람객, 또는 양쪽 모두가 정체성과 의도를 구축하고 표현하는 능력을 가진 상태를 설명하면서 주체성subjectivity과 동의어로 쓰는 때도 더러 있다. 그렇지만 에이전시가 반드시 주체성과 같은 개념은 아니다. 에이전시는 예술가와 관람객, 콘텐츠 모두에서 쟁점이 된다. 어느 지점에서 예술가들은 문화의 역할, 이의 제기, 지적인 질문들을 배제하는 경제 기계의 톱니바퀴로 전락하는 것일까? 어떻게 하면 예술가들이 에이전시 감각을 얻을 수 있을까? 에이전시 감각은 미학의 문제, 판단의 문제, 세상 속에서의 예술의 문제와 어떤 관련이 있는 것일까?

동시대 예술가들과 저술가들은 다양하고, 복합적이며, 의욕적인 방식으로 에이전시 개념을 구사해왔다. **율리아네 레벤티시**Juliane Rebentisch가 「예술 **참여에 관한 10개의 테제**Participation in Art: 10 Theses」에서 논하듯이, 동시대 예술은 에이전시를 달성하기 위해 노력해야 한다. 에이전시는 하나의 결정론적 모형으로 한정되지 않게 하는 일종의 준주체적 위엄을 가진 상태다. **티르다드 졸가드르**Tirdad Zolghadr는 「**권력 융합-개인적으로 선호하는, 동시대 예술에서 에이전시의 네 가지 유형**Fusions of Powers: Four Models of Agency in the Field of Contemporary Art, Ranked Unapologetically in Order of Preference」에서 에이전시 개념을 가능하게 하는 다양한 사회적 조건을 밝히고자 한다. 에이전시는 지난 10년간 점점 더 억압적이 된 정치에 대항하는 개념으로 유포되면서, 좌파 경향을 띤 추상적인 목표들을 지칭하게 됐다.

게다가, 에이전시 상태는 예술가와 예술작품은 물론 대중까지도 수단화하려는 경제적·문화적 권력에 저항하는 자세를 취한다. 예를 들어 **T. J. 디모스**T. J. Demos는 「**구멍투성이인 삶-동시대 예술과 헐벗은 삶**Life Full of Holes: Contemporary Art and Bare Life」에서 이토 바라다Yto Barrada와 에밀리 야시르Emily Jacir, 스티브 매퀸Steve McQueen의 예술을 살핀다. 이를 통해 정치적인 에이전시 없이 그들—이탈리아 철학자 조르조 아감벤Giorgio Agamben의 표현을 빌리자면, '헐벗은 삶bare life'의 조건을 경험한 사람들—을 어떻게 표현할 수 있을지 알아보려 한다. 디모스의 글이 시사하듯, 현재의 정치·경제적 지형이 동시대 예술의 제작과 수용에 미친 파문은 문젯거리 가득한 논쟁을 불러일으켰다.

예술 참여에 관한 10개의 테제

율리아네 레벤티시

Juliane Rebentisch 독일 오펜바흐 암 마인 아트 &디자인 대학교 철
학 및 미학 교수. 최근 출간한 저서로《설치미술의 미학Aesthetics of
Installation Art》2012,《창조와 우울-현대 자본주의에서의 자유Kreation
und Depression: Freiheit im gegenwärtigen Kapitalismus》(크리스토프 멘케
Christoph Menke와 공동 편집)2010,《자유의 미술-민주주의적 실존의 변
증법에 관하여Die Kunst der Freiheit: Zur Dialektik demokratischer Existenz》
2012가 있다.

1. 테오도르 아도르노Theodor W. Adorno, 1903-1969에서 마이클 프리드Michael Fried, 1939- [1]
로 이어지는 유력한 근대 미학적 관점에서 보자면, 예술 참여란 개인의 주체성을
초월하여 어떤 보편적 타당성에 참여하는 것을 의미한다. 보편성은 예술의 자율성
개념에서 핵심을 이루는 요소이며, 예술이 소비재 혹은 경험적 주체성의 표현으로
전락하지 않게 해준다. 따라서 예술의 자율성 개념에는 윤리적인 측면이 있으며,
앞서 말한 모더니즘 전통에서는 자율성 개념을 예술이 주체의 영향력에서 해방되
는 것으로 인식한다. 자율적인 작품은 사사로운 표현을 초월하고 소비를 지양함으
로써, 예술적 주체가 작품을 마음대로 처분할 수 있다는 생각을 갖지 못하게 한다.
즉, 작품에 대해 인식의 태도를 취하라고 요구한다. 이것이 자율적인 작품의 준주
체적 위엄을 조성한다. 작품이 스스로 주체성을 획득할 수 있는 한, 주체성이 예술
가나 수용자의 경험적 주체성으로 귀결돼서는 안 된다.

그래서 아도르노를 비롯하여 모더니즘 미학의 중심 주제를 현대화하고 있는
알랭 바디우Alain Badiou, 1937- 등은 이상적인 예술가란 자신의 개성(의 표현)으로부
터 벗어나면서, 동시에 물질에 대한 주체의 지배 논리를 거부하는 요소를 작품 안
에서 끄집어내는 예술가라고 본다. "예술가"는 예술이 (작가 자신의 주체성은 물론
모든 구체적 주체성에서 벗어나서) 자율성을 획득하게 하는 작업에 헌신함으로써,
"전체 사회의 대표적 주체"[2]가 될 수 있다는 것이다. 아도르노가 말한 바로는 "작

업 주체"[3]로 나타나는 주체성은 삶의 경험적 형태에 부과되는 모든 한계에서 자

유로워야 하고—그러므로—진정 보편적이어야 한다. 아도르노는 《미학 이론Aesthetic Theory》에서, 예술에서 목소리를 내는 것은 "내가 아닌 우리다. 예술작품이 외견상 '우리'의 어법에 적응하지 못하는 것처럼 보일수록 더욱더 그렇다"[4]고 했다. 미적 경험의 측면에서 보자면, 예술 참여는 이러한 보편성에 참여하는 것으로 개념화돼야 한다는 뜻이다. 감상자나 청취자, 관람객, 혹은 독자 역시 작품과 관계를 맺을 때 자기만의 경험적 처지를 극복해야 한다. 아도르노가 말한 이상적인 미적 경험에서는 예술작품이 경험하는 주체에 동화되지 않으며, 오히려 경험하는 주체가 예술작품에 동화된다고 한다.[5] 아도르노가 헤겔 철학의 용어를 빌려 **참여**—"앙가주망" 혹은 문자 그대로 "바로 그 자리에 있기"—라고 한 것은 "수용자가 경험적 심리학에 근거한 인간으로 활동하지 못하게 한다. 이는 수용자와 작품의 관계에 유익하다."[6] 이러한 조건이 갖춰지면 미적 경험에 유토피아의 기운이 나타난다. 미적 경험을 한다는 것은 조화와 합일을 예시하는 데 참여하는 것이기 때문이다.

반면 동시대 예술은 모더니즘이 유토피아적인 프로젝트를 내세우며 있지도 않은 전체 사회의, 있지도 않은 주체를 기대하며 예술에 지나친 부담을 주는 것에 분명하게 반대한다. 오늘날 많은 예술가는 모더니즘의 유토피아적인 프로젝트를 잘못된 것이라고 본다. 모더니즘의 보편주의가 너무 많은 측면에서 자기중심주의에 불과함이 밝혀졌기 때문이다.

2. 이처럼 예술에 대한 유토피아적 판단이 위기를 맞게 되면서 오늘날 '동시대 예술'이라 부르는 1960년대 이후 예술이 다양하게 전개돼온 것이라면, 우리는 어떤 결론을 도출할 수 있을까? 예컨대 '관계의 미학' 이론에서는 미적 자율성 개념을 동시대 예술의 이론과 실천에서 무의미한 것으로 간주해야 한다고 결론짓는다. 관계의 미학 옹호론자들은 예술과 삶을—그리고 유토피아와 정치를—분리시키는 모더니즘 방식 대신에, 예술과 삶이 상호 주체적이 됨으로써 사회적 고립과 자본주의가 소통구조를 왜곡시킨 것에 대항하여 소통을 실천해야 한다고 주장한다.[7] 바꿔 말하면 어떤 정치 체제도 도달할 수 없는 유토피아를 표현하기 위해 예술의 자율성을 주장하는 대신 예술은 국소적으로 가능한 것을 실용적, 정치적으로 구현하는 도구가 돼야 한다는 것이다. 그럼으로써 **사회적** 참여를 가능케 하는 소통적 사회통합을 이루는 데 기여할 수 있다. 그러나 사실상 이러한 이론상의 변화는

그저 삶 속의 예술을 부인함으로써, 역설적이게도, 이상적인 예술실천과 이상적이지 못한 현실 사이의 간극을 다시 한 번 굳히고 만다. 하지만 그것은 이제 사회적 간극이다. 소통적 실천은 예술제도의 품에 숨어 자축하면서 다른 것들, 요컨대 소통적 실천이 아니었다면 분열이 만연했을 현실과는 특권적 거리를 두고서만 관계를 맺는다.

3. 더구나 예술이 사회통합을 위한 실용적·정치적 도구로 귀결된다는 것은 비판적인 **예술** 개념을 발전시키지 않게 된다는 뜻이다. 그렇다면, 현재의 미술이 유토피아에 대한 파토스를 거부하면서 근대 미술의 미적인 질도 대체로 외면하고 있다는 문제의식을 갖기는 어렵다. 마찬가지로 예술에 참여한다는 것이 무엇인지에 대한 대안적 개념, 즉 미적 참여를 새롭게 이해하는 것도 여의치 않아진다. 아무튼, 이 개념적인 과업에 접근하기 위해서는 먼저 모더니즘에 대한 **예술적** 대립항을 좀 더 명확하게 형성해야 한다. 예술에 관한 모더니즘의 유토피아적 정의는 예술작품에는 다른 현실과 유리된 '제2의 현실'이 있다는 추정과 결부돼 있다.[8] 동시대 예술은 이 추정을 약화한다. 각양각색으로 전개된 '동시대 예술'에 한 가지 공통분모가 있다면, 미술제도와 작품의 자기충족성에 근본적인 의문을 제기한다는 것이다. 통상 우리는 미학과 비미학의 경계를 허무는, 단호하게 **열린** 작품들과 마주한다. 그렇지만 그런 작품들이 미학의 특수성에 관한 질문을 없애기는커녕 새롭게 일으키고 있다.

4. 철학적 미학은 일찍이 1970년대부터 미적 경험의 분야로 눈을 돌려 이와 같은 문제를 해결하려 했다. 모더니즘 미학 이후에 등장한 미적 경험 이론은 모더니즘 미학과 달리 더는 미적 경험에 대한 작품의 방법론적 우위를 주장하지 않는다. 오히려 이제는 작품에 대한 미적 경험의 우위를 주장한다. 작품을 중시하는 모더니즘 미학과 미적 경험을 중시하는 동시대 이론 사이의 충돌은 (미적 경험이 그만큼 중요한 범주인가 하는 문제와는 별개로) 예술작품과 경험의 **상호관계성**을 우리가 얼마나 정확하게 이해할 수 있을 것인가 하는 문제로 이어졌다. 모더니즘 미학은 작품을 주어진 대상으로 가정하고, 미적 경험을 작품 이후의 재건적인 지각이라고 이해한다. 이와 반대로 미적 경험 이론은 작품이란 미적 경험 과정에서 산출되는 것이라고 정의한다.

다시 말하자면, 예술은 주어진 대상이 아니고 예술이 표출하는 경험에 의해 비로소 존재하게 된다는 것이다. 미학과 비미학의 차이를 자기충족적인 작품과 작품 외적인 것의 차이로 간주하지 않는다는 뜻이기도 하다. 이 관점에 따르면, 미학은 결코 비미학과 분리되는 특별한 영역을 구축하지 않는다. 미학은 미학적으로 되어가는 과정에 존재한다. 미학과 비미학은 상호 외적으로는 연관되지 않지만, 비미학의 특수한 변형에 미학이 있다. 그렇기에 우리는 열린 작품 형식의 미학적 관점을 생각해볼 수 있다. 오늘날의 예술에서 찾아볼 수 있는 일상의 단편들은 그저 단순하게 예술을 삶 속에 녹여버린 것이 아니다. 그와 반대로, 예술에 편입된 현실의 조각들이 본래의 모습과 다른 무엇이 **되어가는** 과정에서 달라지는 것이다. 그것은 단순한 현실도 **아니고,**[9] (또 다른) 현실을 **가리키는** 명백한 징후도 **아니다.** 분명히 이러한 양의성兩意性이 표현적인 잠재력을 발산하는 것이다. 그러니까 예술에 편입된 현실의 조각들이 우리에게 무엇으로 어떻게 **보이는가** 하는 것은 우리와 우리 경험에서 비롯된 상상력에 밀접하게 연결된다. 이는 어떤 것들이 작품의 요소로 간주돼야 하고 어떤 것들이 그렇지 않은가 하는 질문을 단호하게 미결로 남겨 놓는 작품들에서 극적으로 강조된다.

5. 외관은 미적 대상과 분리될 수 없는 것이므로 우리가 작품에서 얻는 모든 의미는 항상 그 의미가 나오게 된 물질로 회귀하기도 해야 한다. 따라서 작품의 물질성이 전면으로 나오게 된다. 미적 물질성이란 의미와의 긴장감 있는 관계에서 생겨난 산물이지, 한낱 둔감한 물질을 말하는 게 아니다. 이러한 상태는 현실의 조각들에서 실용적인 기능을 배제하고 예술로 승화시킨 작품에서 특히 잘 나타난다. 예를 들어 하이모 초베르니히Heimo Zobernig, 1958- 가 전시한 황금색 의자들은 무엇보다도 정해진 의미에서 벗어나 있다. 하지만 의자들이 그저 사물 자체로, 현사실성facticity을 띠고 놓여 있는 것만은 아니다. 오히려 이 의자들과 의미의 관계는 영어 전치사 'without'에 잘 나타나 있다. 있으면서with 없는out 모순적인 관계다. 분명하게 정해진 의미가 아니라 할지라도, 전시된 의자들이 잠재적으로 어떤 의미를 언급하는 것은 여전히 중요한 일이다. 초베르니히가 전시한 의자들은 일견 동시대 연극 제작소에 남아도는 소품처럼 보인다. 혹은 아주 유창하게 대화를 나누고 있는 배우들처럼 보인다. 혹은 저 모더니즘적 물신物神 아르네 야콥센Arne Jacobsen, 1902-

1971의 의자에 관해 멋진 말장난을 만들어내고 있는 것도 같다. 혹은 기이하게 일 그러져서 서로에게 적대적인 눈길을 보내는 도플갱어 군단으로 보이기도 하고, 전시공간에 앉을 자리가 부족하다는 과장된 논평을 하는 제도비평으로 읽히기도 한다.[10] 그 의자들은 자크 데리다Jacques Derrida, 1930-2004가 말한 대로 특정한 "환영幻影"을 생성한다.[11] 언제나 본래의 모습을 넘어서는, 다른 어떤 것이다. 마찬가지로 어떤 역할을 표현하는 일에 구애받지 않게 된, 공연하는 신체에 대해서도 같은 이야기를 적용할 수 있다. 그자비에 르 루아Xavier Le Roy, 1963- 와 같은 안무가는 곤충으로, 피어나는 꽃봉오리로, 매혹적인 디바로 보일 수 있으며 그의 몸은 의미로 가득 찬다. 그러나 이 두 개의 사례는 미적 환영을 만들어내는 것이 비물질화나 영화靈化를 보여주는 것이 아니라, 전시된 사물의 물질성 혹은 공연하는 신체의 **자연력**에 대한 고양된 인식과 내적으로 연결되어 있음을 시사한다.

6. 이러한 관점에서 보면, 예술에 참여 혹은 참가한다는 것은 물질성과 의미 사이의 긴장을 드러낸다는 뜻이다. 또한 극단적으로 말하자면, 미적 경험으로부터의 탈출구로 지명된 양립할 수 없는 두 개의 태도, 즉 '내용주의'와 '형식주의' 사이의 긴장을 드러낸다는 의미이기도 하다. 이 두 개의 태도가 빚어내는 긴장감이 동시대 예술에 존재한다는 것은 무대와 객석의 구분도 없고 실재와 허구의 존재론적 구분도 분명하지 않은 퍼포먼스 상황에서 특히 명확하게 나타난다. 그런 상황에서는 배우의 물리적 존재감이 더욱 밀도 있게 나타날 뿐만 아니라, 그 밀도가 관람객들과 상호 연관을 맺으며 객석으로 확대되기 때문이다. 관람객은 이제 어둠 속에 숨어 있는 소비자가 아니라, 그 공간에 자리를 차지하고 있음으로 말미암아 그의 물리적 실재가 공연에 영향을 주는 개별적 존재가 된다. 관람객이 공연을 중단시킬 수도 있다는 것은, 관람객이 받아들이든 그렇지 않은 간에, 그런 상황에 대한 책임의 지평이 관람객에게 가닿아 있음을 나타낸다.[12] 마리나 아브라모비치 Marina Abramović, 1946- 나 오노 요코小野洋子, 1933- , 산티아고 시에라Santiago Sierra, 1966- , 크리스토프 슐링엔지프Christoph Schlingensief, 1960-2010 등의 퍼포먼스를 떠올리면 이러한 선택의 실행 가능성에 대해 생생하게 이해할 수 있을 것이다. 그러나 그 의도가 아무리 도덕적이라 할지라도 퍼포먼스를 중단시키는 것은 필연적으로 연극 생산의 측면을 무효화하면서 공연을 부정하는 것이 된다.

한편 퍼포먼스를 단지 정해진 테두리 안에서 펼쳐지는 연극으로 간주하여, 그건 단지 예술에 불과하니까 순전히 형식적 측면에서 고려해야 한다고 주장하는 것은 아무 도움도 되지 않는다. 정말 중요한 논점은 따로 있다. 두 태도 사이의 긴장감 형성은 필연적으로 관람객 위치에서 보장받던 확고부동한 안전을 붕괴시키고 더 나아가 미학과 비미학, 예술과 비예술, 실재와 허구 사이의 경계까지 무너뜨릴 것이라는 점이 미학적 연극의 초점이 된다. 그러나 그러한 형태의 동시대 퍼포먼스아트는 알렉산더 가르시아 뒤트만Alexander García Düttmann, 1961- 이 강조한 것처럼 모든 예술, 적어도 모든 비형식주의 예술에 관한 사색에 스며 있는 모순을 극적으로 표현할 뿐이다. 미학적 연극은 자기가 열어 보인 세상에 대한 직접적인 믿음을 요구하는 동시에 자기가 예술이며 중개된 것이라는 점에 주의를 기울여달라고 요구함으로써, 위의 믿음을 깨뜨린다.[13] 그리하여 예술은 한편으로는 작품이 드러낸 세계에 대한 직접적인 믿음이며, 다른 한편으로는 예술작품의 간접성에 대한 언급이라는 모순적인 결합이 인식되고 실행되는 선에서 이뤄진다.

7. 예술에 참여한다는 것의 이중적 성격은 미적 경험의 감정적―혹은 마치 동의어인 것처럼 잘못 사용되고 있는 정서적―측면과 관련하여 매우 중요해진다. 본능이나 반사 반응과 달리, 감정은 말하자면 의미 평면 아래에 놓인 단층이 아니다. 감정은 도리어 그 자체로 의미가 있다. 감정은 세계에 대한 우리의 추정과 다양한 방식으로 뒤섞여 있으며, 언제나 언어를 매개로 하는 규범적 방식에 따라 드러난다. 우리는 부끄러움이나 혐오감을 특정한 상황이나 대상과 관련하여 느끼도록 배웠다. 다시 말해서 감정은 감정을 촉발하는 상황이나 대상, 혹은 그런 상황이나 대상에 대한 우리의 추정과 무관하지 않다. 오히려 상황이나 대상에 대한 해석은 대개 처음으로 우리의 감정적 동요에 대해 개략적인 의미를 부여한다. 누군가의 감정이 무엇에 대한 것인지, 좀 더 정확히 말해서 무엇에 대한 감정이라고 해석하고 있는지 알지 못한다면 그 사람의 감정적 상태를 거의 알 수 없을 것이다.[14]

이제 미적 경험은 감정과 우리의 규범적 성향 사이의 관련성을 거리감 있게 재현해야 할 것이다. 그렇게 하는 이유는 첫째, 예술이 매개성(간접성)을 내세우면서도 직접적으로 감정적인 반응을 불러일으킴으로써 충돌이 일어나고 있기 때문이다. 그리고 둘째로는, 예술작품의 의미론적 개방성 때문에 **어떠한** 해석도 예술작

품과 작품의 불확정적인 물질성을 등지게 했기 때문이다. 그 해석이 아무리 수용자에게 직접적으로 강요하는 듯이 여겨진다 하더라도 말이다. 어쩌면 누군가의 해석에 상응하는 감정은 질 들뢰즈Gilles Deleuze, 1925-1995와 펠릭스 가타리Félix Guattari, 1930-1992가 말한 것처럼 "0이 되게"[15] 해야 한다. 그렇게 함으로써 정서적 동요의 에너지가 다른 의미론적 변조, 즉 다른 감정적 의미를 위해서도 사용될 수 있다.

8. 이렇게 볼 때, 예술작품은 결코 모더니즘 미학이 부여한 객관적인 공평성에 도달할 수 없다. 작품은 미적 경험의 **실현**으로 말미암아 비로소 작품이 되는 것이기 때문이다. 그러나 미적 경험은 반사력이 있기 때문에 작품이 수용자의 지배력 앞에서 무력해지지 않는다. '미적 경험'을 주체가 도구주의 방식으로 만들 수 있거나 소비주의 방식으로 소유할 수 있는 것으로 오인하면 안 된다. 오히려 미적 경험이란 주체와 객체 모두를 구성하면서 어느 것도 변화시키지 않는 과정을 의미한다. 주체는 객체와 암암리에 관계를 맺으며 미적 주체가 **되는** 변화의 과정을 겪기도 한다. 만약 작품이 오로지 연속적인 관계 맺음을 통해서만 **작품으로** 태어나는 것이라면, 역으로 수용자들은 작품에서 감지하는 모든 의미를 결국은 이해할 수 없다고 생각하게 될 것이다. 그러면 어떤 의미도 작품에 결정적이고 객관적인 것으로 결부될 수 없을 것이다. 작품이 언제까지나 막연하고 외관과 거리를 둔 방식으로만 제시된다면, 우리는 우리 자신과 우리의 사고방식을 형성한 사회적 영향력을 참조하는 수밖에 없다.

그러한 (미적) 경험의 주체는 더는 모더니즘적 주체가 아니게 되고, 예술에 참여함으로써 주체의 특정한 상황을 초월하게 된다. 대신에 이러한 주체가 확정적으로 구체적인 상황에 놓인 것으로 인지되면, 본래의 경험적 조건을 초월하지 않고 특수한 방식으로 되돌아보게 된다. 만약 동시대 예술이 구체적인 사회적 맥락에 개방됨으로써 항상 관람객의 이질적인 사회적 구성을 언급해야 한다 하더라도, 우려하던 알랭 바디우에게는 **미안하게 됐지만**,[16] 동시대 예술이 기정사실을 확언—마치 사회가 규정한 차이를 예술이 그저 확인하듯이—하는 것처럼 되는 것은 아니다. 주체는 그러한 작품을 경험하면서 사색적인 자기소외의 형태로 마음을 연다. 이러한 경험의 주체는 자신을 대상과 동일시할 수 없을 때까지, 즉 미학적인 유사성 면에서 주체가 조건반사적으로 대상을 이질적인 것으로 인식할 때까지 자신

을 스스로 돌아본다. 만약 예술이 정말로 의식을 변화시켜 정치적 태도에도 영향을 미칠 수 있는 것이라면, 그것은 미적 경험이라는 최신의 미학적 관점에서 볼 때 "드높여진 […] 스타"(바디우[17])의 거만한 위치에서 우리의 유한한 세계와 결별하기 때문이 아니다. 그보다는 예술적 외형 안에서 우리가 같은 세상을 다르게 마주하기 때문이다.

덧붙여 말하자면, 이러한 경험의 윤리적이고 정치적인 잠재력은 특히 '관계의 미학'을 대표하는 작업에서 잘 나타난다. 예컨대, 사탕을 수북하게 쌓아놓은 펠릭스 곤살레스-토레스Felix Gonzales-Torres, 1957-1996의 「남자연인들Lover Boys」1991에서 작품에 내재한 잠재력은 관람객이 사탕을 가져갈 수 있다는 단순한 사실에 기인한 것이 아니다. 그런 것은 미학적으로나 정치적으로나 중요하지 않다. 그보다는 사탕 더미의 무게가 1990년대 초에 에이즈로 사망한 그의 연인의 몸무게와 작가 자신(그 역시 1996년에 에이즈로 사망했다)의 몸무게를 합한 것과 같다는 사실을 알게 됐을 때, 우리는 사탕을 가져가는 것이 어떤 의미인가 하는 불편하고 불가해한 질문에 사로잡히게 되고 작품은 표현력을 얻게 된다.[18] 예술 참여에 초대되면, 모든 관람객은 작품 앞에서 혼자가 된다. 이러한 작품들이 꺼내놓는 상호주체성은 늘 작품 앞에서 마주치는 개별 관람객에게 있지 않다. 모든 개별 관람객이 심사숙고하는 주제는 도리어 우리의 문화적·사회적 실생활에서의 상호주체성이고, 그것이 언제나 우리의 경험을 구성한다. 이러한 종류의 작업은 말하자면 임의의 집단을 형성하는 게 아니고, 우리를—저마다 특정한 방식으로—역사적이고 사회적인 주체로 구성하는 상호주체적 확신에 대한 관심을 불러일으킴으로써 윤리적이고 정치적인 잠재력을 전개하는 것이다.

9. 그러므로 예술 참여는 특정한 미학적 의미를 지닌다. 그 특정한 반사력은 이해는 물론 행동과도 구분된다(바로 그 안에서 구별, 차이 혹은 미학의 자율성이 이론 및 실천과 맞닿아 있다). 따라서 열린 작품들이 때로는 예술 생산의 실질적인 '민주화'를 표방하며 수용자들에게 **생산**에 참여하라고 요구한다는 해석은 미흡하다. 움베르토 에코Umberto Eco, 1932- 가 끈질기게 지적한 바와 같이, 열린 형식은 예술가와 관람객 사이의 불균형을 폐기하지 않는다.[19] 오히려 관람객이 작품에 개입하는 것은 예술적 계산의 일부다. 심지어 예술과 비예술을 구분하는 바로 그 틀이

참여의 대상이 될 때조차 관람객들은 예술가가 마련해놓은 지평 안에서 참여하는 것이다.

여기서 중요한 대목은 대필적 예술ᵃˡˡᵒᵍʳᵃᵖʰⁱᶜ ᵃʳᵗˢ에서 열린 작품의 중요성에 의해 가장 잘 드러난다. 대필적 예술에서는 그러한 작품 형태가 (규범적인) 대본(표기법, 안무법) 작업과 공연으로의 해석 사이에 놓인 불확정성의 지대를 급격하게 확장시킨다. 넬슨 굿맨Nelson Goodman, 1906-1998이 대본의 1차 기능이라고 주장했던, 공연과 공연, 해석과 해석 사이에서 작품의 동일성을 유지하는 일[20]을 대본이 수행할 수 없을 정도로 불확정성이 확장된다. 그러나 (열린) 작품의 영역에서 작품의 정체성에 의문을 제기하는 방식은 예술작품 자체의 자율적 삶을 위한 해석 과정을 구성하는 기능에 대해 근본적인 통찰력을 보여준다. 에코는 어떤 예술작품도 본질적으로 "사실상 무한한 범위의 독해 가능성"[21]이 열려 있다고 한다. 그러나 열린 작품이 특정한 생생함으로 표현된다고 해서, 개별적인 해석이 자의적일 수밖에 없다는 뜻은 아니다. 예를 들어 그래픽 표기법에 대한 모든 실행과 퍼포먼스는 완전하게 심지어 절대적으로 작품에 충실하면서도, 그것이 무한히 많은 해석 가능성 중 하나라는 사실을 인식하고 있다. 그러나 작품에 충실하고자 하는 열망과 그 열망을 실현하려는 시도가 수반하는 우연성에 대한 인식 사이에서 나타나는 긴장감은 대개 예술 참여의 고유한 특징이다.

예술 참여는 축자적逐字的으로든 실제로든 여러 표현 중 하나를 구성하거나 의미를 수립하는 것 이상의 의미를 지닌다. **예술**에 참여한다는 것은 작품의 잠재력—또는 환영—에 참여하는 것일 수밖에 없다. 그것은 예술의 무한성을 경험한다는 뜻이다.

10. 모더니즘의 자율성 개념에서 윤리적 핵심을 이루는 예술작품의 준주체적 위엄 개념은 완전히 변화했다. 모더니즘 미학이 작품의 자기충족성 안에서 자율적인 위엄을 찾았던 데 반해, 미적 경험 이론은 잠재성을 강조한다. 따라서 작품은 이러저러한 정해진 특성이 있어서가 아니라 오히려 감상자나 청취자, 관람객 혹은 독자와의 관계 속에서 나타나는 확정성을 훌쩍 뛰어넘음으로써 준주체적 특성을 얻는다. 그러므로 예술작품의 준주체성이라는 윤리적 발상은 주체란 있는ᵇᵉⁱⁿᵍ 동시에 되는ᵇᵉᶜᵒᵐⁱⁿᵍ 것임을 강조하는 주체 이론에 부합한다. 사실 우리는 잘 알지

도 못하는 사람에게서 대뜸 "당신은 X군요"라고 딱 맞는 말을 들을 때 이상한 불편함을 느낀다. 우리는 서둘러 그것이 자신의 전부는 아니며, 자신은 Y이기도 하고 Z이기도 하며 수많은 다른 것이기도 하다는 것을 보여주려고 한다. 우리는 간절하게 '정말로 내가 누구인가'를 인정받고 싶어 하지만, 헬무트 플레스너Helmuth Plessner, 1892-1985가 말한 대로, 타인의 판단이 나를 결정짓고 "한정하려" 하는 순간 고통을 받는다.[22] 개인이 사랑과 우정의 영역에서 가장 포괄적인 형태의 인정을 받는다는 것은 우연이 아니다. 우리가 다양한 사회적 역할을 어떻게 수행하느냐에 따라 인정받는 사회적 평가의 영역과 달리, 사랑과 우정에서 경험하는 인정은 모든 사회적 역할을 초월하는 우리의 잠재성을 역설하기 때문이다. 우리가 친구나 연인을 좋아하는 이유가 그들은 늘 이러저러한 존재라는 점에 근거해서 그런 것만은 아니다. 우정과 사랑은, 특히 성애적인 측면에서는, 상대방의 잠재성을 겨냥하기 마련이다. 그러므로 우정과 사랑은 본질적으로 상대방의 뜻밖의 모습에 대해 놀라거나 움츠러드는 가운데 존재하게 된다. 그렇게 현실과 잠재성이 번갈아 작용하는 역동성 안에서 우리는 상대방과 살아 있는 관계를 맺으며, 끊임없이 우리에 대한 인정을 시험한다. 마찬가지로 예술작품도, 경험 이론의 선상에서, 결정적으로 파악할 수는 없고 그저 인식될 뿐인 한 예술작품의 준주체적 위엄이란 바로 객관화하는 결정을 피하는 가운데 존재하게 된다. 이것이 바로 우리가 마치 좋은 친구에게 돌아가듯 예술작품으로 돌아가는 이유이며, 예술작품이 단순한 사물 이상인 이유다. 또한 우리가 예술작품을 대할 때 대상을 마음대로 처분하려는 주체 행세를 넘어 그 이상의 존재가 될 수 있는 이유다.

주

1 모더니즘의 윤리적, 미학적 사고에 대한 구체적인 분석은 다음을 참조. Juliane Rebentisch, *Ästhetik der Installation* (Frankfurt am Main: Suhrkamp, 2003).

2 Theodor W. Adorno, "The Artist as Deputy," in *Notes to Literature, vol. I*, trans. Sherry Weber Nicholsen, ed. Rolf Tiedemann (New York: Columbia University Press, 1991),

pp. 98-108. 본문 내용은 p. 107에서 인용.

3 Alain Badiou, "Manifesto of Affirmationism," trans. Barbara P. Fulks, *lacanian ink* 24 (Winter 2005), www.lacan.com/frameXXIV5.htm (2011. 3. 6. 접속).

4 Theodor W. Adorno, *Aesthetic Theory*, trans. Robert Hullot-Kentor (London: Continuum, 2004), p. 220.

5 같은 책, p. 33 참조.

6 같은 책, p. 317.

7 Nicolas Bourriaud, *Relational Aesthetics* (Paris: Les presses du réel, 2002), pp. 8-10 참조.

8 Rüdiger Bubner, "Über einige Bedingungen gegenwärtiger Ästhetik," in *Ästhetische Erfahrung* (Frankfurt am Main: Suhrkamp, 1989), p. 33.

9 페터 뷔르거Peter Bürger의 주장으로, 다음을 참조. Peter Bürger, *Theory of the Avant-Garde*, trans. Michael Shaw (Minneapolis: University of Minnesota Press, 1984), p. 78.

10 Juliane Rebentisch, "Parva Theatralia," in *Heimo Zobernig and the Tate Collection*, exh. cat. (St Ives: Tate, 2009), pp. 68-71 참조. 본문 내용은 p. 69에서 인용.

11 "걸작은, 정의定義상, 유령처럼 움직인다." Jacques Derrida, *Specters of Marx: The State of the Debt, the Work of Mourning, and the New International*, trans. Peggy Kamuf (New York: Routledge, 1994), p. 18.

12 이 상황에 대한 개념은 다음을 참조. Hans-Thies Lehmann, *Postdramatic Theatre*, trans. Karen Jürs-Munby (New York: Routledge, 2006), pp. 122-125.

13 이 점에서는 다음을 참조. Alexander García Düttmann, "QUASI. Antonioni und die Teilhabe an der Kunst," *Neue Rundschau* 4 (2009), pp. 151-165.

14 좀 더 상세한 논의에 관해서는 다음을 참조. Christiane Voss, *Narrative Emotionen: Eine Untersuchung über Möglichkeiten und Grenzen philosophischer Emotionstheorien* (Beriln: De Gruyter, 2004).

15 Gilles Deleuze and Félix Guattari, "Percept, Affect, and Concept," in *What is Philosophy?*, trans. Graham Burchell and Hugh Tomlinson (London: Verso, 1994), pp. 163-199 참조. 본문 내용은 p. 169에서 인용.

16 알랭 바디우는 「확언주의 선언Manifesto of Affirmationism」에서 "전체가 자기중심주의에

노출"되는 것에 찬성하며 "보편성의 폐지"에 격렬히 반대했다.

17 같은 책.

18 니콜라 부리요는 곤살레스-토레스의 작품 속 차원을 알아보았고 이를 상세하게 기술했다. 그러나 이와 같은 기술은 그 시간적 제약과 본질적 취약성과는 상관없이 그가 이와 같은 작품을 대중에게 공동체라 해석하려고 시도했던 다른 글들과 어울리지 않았다. Nicolas Bourriaud, "Joint Presence and Availability: The Theoretical Legacy of Felix Gonzalez-Torres," in *Relational Aesthetics*, pp. 49-64 참조. 본문 내용은 p. 55에서 인용.

19 Umberto Eco, "The Poetics of the Open Work," in *The Open Work*, trans. Anna Cancogni (Cambridge, MA: Harvard University Press, 1989). pp. 1-23.

20 Nelson Goodman, *Languages of Art: An Approach to a Theory of Symbols* (Indianapolis: Hackett, 1976), pp. 179-192. 특히 pp. 187-192.

21 Eco, op. cit., p. 21.

22 Helmuth Plessner, *Grenzen der Gemeinschaft: Eine Kritik des sozialen Radikalismus* (Frankfurt am Main: Suhrkamp, 2002), p. 64; translated as The Limits of Community: A Critique of Social Radicalism, trans. Andrew Wallace (New York: Humanity Books, 1999), p. 100.

권력 융합-개인적으로 선호하는, 동시대 예술에서 에이전시의 네 가지 유형

티르다드 졸가드르

Tirdad Zolghadr 저술가이자 큐레이터이며, 바드칼리지 학예연구센터 강사다.

글을 쓰는 저술가이자 큐레이터로서 개인적인 경험에 따라, 그리고 내가 공감하는 순서에 따라 에이전시 개념에 대한 접근법을 네 가지로 규정하겠다. 내 생각에는 '에이전시'를 엄격하게 정의하는 것보다 그 용어가 창출하는 분위기, 말하자면 에이전시의 에이전시를 이해하는 것이 더 시급한 것 같다. 앞으로 다룰 몇 가지 방향 중에서 첫 번째는 예술을 중요하지 않은 것으로 정의함으로써 에이전시를 경시하는 유형이다. 두 번째 유형은, 반드시 첫 번째와 반대된다고 할 수는 없지만, 에이전시가 예술과 관련이 있으며 예술의 자격을 가질 가능성이 있다고 믿는다. 세 번째 유형은 에이전시를 대수롭지 않게 여기며 참여에서 물러나는 것이라고 본다. 반면, 마지막 유형은 에이전시를 기정사실로 간주하고 예술의 필연적인 결과임을 강조한다. 이 마지막 유형은 권력 융합이 아니라 견제와 균형의 정신을 지지하는 것이다. 정치적 측면에서 보자면 권력 융합 시스템은 구속받지 않는 효율성을 옹호하는 반면, 견제와 균형 시스템은 기꺼이 서로의 방법을 수용하려는 다양한 행위자를 제시함으로써 정부가 항상 주변에 초래하는 피해를 완화시킨다. 여기서 에이전시는 피해 대책을 위한 근거가 된다. 최상의 시나리오는 아닐지라도, 예술계 내부로부터 구원받은 거룩한 정치적 지략이다.

전반적으로 보아 예술이 가지고 있는 지배적인 자기 이미지는 꿈과 이상으로 가득한 무구한 청소년이지만, 이는 거대한 엔터테인먼트 산업 때문에 위축되고 있다. 나는 좀 더 작은 아기천사, 그러니까 헤드라이트를 끈 채 달리는 자동차의 핸

들 뒤에서 어설프게 권총을 만지작거리고 있는 어린아이 이미지를 제시하고 싶다. 바로 이 책을 예로 들어보자. 토니 블레어Tony Blair의 회고록과 비교하자면, 이 책이 다루고 있는 영역은 시시해 보인다. 그러나 이와 비슷한 지루한 출판물들이 여러 세대의 학생과 저자들에 걸쳐 되풀이해서 야금야금 출판되고 있다. 이 책의 저자들이 직면한 상황에서부터 이 책이 폭넓게 예술을 다루는 메타서사 교과서로 유통되는 방식(이 책은 결국 하나의 상품으로서 유통될 것이다)에 이르기까지, 모든 것이 명백한 흔적을 남길 것이다. 이것이야말로 에이전시의 잠재력이 상당히 인상적인 지점이다.

이제 내 입장을 분명히 하겠다. 첫 번째와 두 번째의 이상적인 유형에는 거의 공감할 수 없고, 세 번째 모델은 이따금 옹호하는 편이며, 나 자신에 대해 대개는 전형적인 네 번째 부류라고 설명한다. 당연한 얘기지만 내가 설명하는 분위기는 섞이고, 겹치고, 변하고, 바뀌는 경향이 있다. 야구팀으로 치자면 그 자체가 아니라 분위기를 설명하는 것이기 때문이다. 응원하는 선수 개개인이나 팀을 지명하는 게 아니라, 하나의 담론에서 다른 담론으로 넘어갈 때의 분위기에 관한 설명이다. 그러므로 나는 선호하는 게 따로 있어도, 이러저러한 지점에서는 다양한 의견에 모두 동의하기도 할 것이다.

무기한 연기

브로드웨이 극장에서 배우가 **"불이야!"**라고 소리 지르는 것만큼이나 대수롭지 않은 예술이라는 개념은 때로 우울하다. 예술은, 현실적으로는 그럴 수 없어도, 이상적으로는 표현을 넘어서는 에이전시를 품고 있어야 한다. 예술이 할 수 있는 최선이란 권력이 만들어놓은 상황에 사슬과 족쇄로 매여 있음을 인정하는 것이다. 이러한 입장이 반드시 우울할 필요는 없으며, 헤아릴 수도 상상할 수도 규정할 수도 없는 것들에 대한 명쾌한 신념의 영향을 받을 수도 있어야 한다. 임마누엘 칸트 Immanuel Kant, 1724-1804의 《판단력비판Third Critique》을 인용하고, 마사 로슬러Martha Rosler, 1943- 의 정치적 소재에 유감을 느끼면서, 예술의 위상은 기능성이라는 척도로 재단되지 않는 자긍심의 표식이 된다.

여기서 놀라운 점은 논조가 우울하든 명쾌하든, 세계에서 예술의 입장에 관해 공통된 기반이 있다는 것이다. 양쪽 모두 예술의 에이전시 개념을 얄팍한 미신 혹은 의인법으로 간주한다. 예컨대, 요정가루나 큐레이터의 허풍 혹은 들뢰즈와 가타리가 "지질학적 운동을 설명하기 위해 선한 신을 꾸며낸다"고 했던 것(누군가의 주권적 행위를 증명하려고 불가피한 지각변동을 선언하는 것) 등이다. 전반적으로 이 유형은 예술에서의 에이전시에 관한 모든 기질 중 가장 온화하다. 행동을 강요하는 모순적인 원칙에 가장 덜 시달리기 때문이다.

예술이 닿을 수 없는 '저 너머'의 것이라는 명랑 쾌활한 감탄이거나 예술이 '부르주아'의 대리인 혹은 시녀, 졸개, 장식물, 집사, 게이샤, 애완견, 궁정 광대라는 우울한 탄원이거나 마냥 불편한 것만은 아니다. 확실히 전시 오프닝 파티에서 가장 적절하게 대화에 참여하는 방법은 유감스럽지만 부르주아라고 불리는 그 무엇과의 관계를 주장하는 것으로, 억압적인 인내든 과도한 인내든, 잘라 말해서 억압의 모범이 되는 것이다. 그러면서도 부르주아와의 관계가 불가사의하게도 생산적이라고, 우울하게도 정말로 그렇다고 주장하는 것이다. 부르주아가 예술을 선취하는 것은 피할 수 없는 일이라고 서글프게 지껄일 수도 있다. 부르주아를 비판하는 것보다 더 부르주아적인 건 없으니까.

여기에는 예술적인 것과 부르주아가 하나가 됐다는, 동일해졌다는 암묵적인 가정이 깔려 있다. 그러나 역설적이게도 예술과 부르주아와의 관계에서 정말로 이익을 보는 게 누구인가를 더욱 정확하게 이해하고 설명하기 위해서는, 부르주아가 예술 자체는 아니라는 걸 용케 밝혀내야 한다. 또한 적절하고 관념적인 모델을 고안해내서, 예술과 부르주아의 관계 안에 있는 모든 결정적 행위자의 행동을 장기간 탐색하는 데 착수할 필요가 있다. 아무도 예술에 대해 그런 일을 도모한 적은 없다. 때때로 저널리스트들이 옥션하우스의 작품 가격이나 추적할 뿐이다. 그러나 그렇게 될 때까지, 적어도 부르주아를 타도하는 것보다는 나은 아이디어가 나올 때까지 쇼는 계속돼야 한다.

무기한 연기에 대한 욕구의 밑바닥에는 막연한 유예의 달콤함뿐만 아니라 지루한 중간지대에 놓인 현재 상태에서 최후에는 구원을 받으리라는 전망이 있다. 부르주아에게 고의로 족쇄를 채우는 것에 대해 미안해하는 분위기가 있기는 하지

만, 그런 양상은 예컨대 테리 이글턴Terry Eagleton, 1943- 과 같이 까다롭고 엄격한 마르크스주의 학자들에서부터 엄청난 성공을 거둔 작가들에 이르기까지 여러 곳에서 명백하게 나타난다. 예술은 심판의 날에 드러날 의미의 기운을 품고 있어야 하는데, 무기한 연기 모델에 따르면 지금 당장은 예술이 대항 공론장을 형성할 수 없다. 그러나 그러한 장이 형성돼야 비로소 예술이 온전하게 존재할 수 있을 것이다.

가톨릭교도

다음으로 설명할 에이전시 개념은 예술을 넘어서는 것이든 예술로서든 간에 긍정적인 변화의 가능성을 굳게 믿는다. 이러한 에이전시 개념은 사회적 영역에 실제로 개입할 때조차도 실질적인 액티비즘 자체가 아니라 액티비즘의 표현, 그러니까 뭔가를 가시적으로 만들 가능성에 가장 크게 기여할 것으로 보인다. 이때, 보도사진에서부터 인도주의적 작품에 이르기까지 모든 예술 프로젝트의 논리는 근본적으로 다르지 않다. 심지어 '국경 없는 의사회Doctors Without Borders'도 제도나 규율, 국가, 이데올로기 등의 경계를 무시하고 재난 지역에 대한 관심을 환기시킬 때—적어도 어느 정도는—자신들의 에이전시를 인식한다.

선한 목적에 적합하다고 생각되는 수많은 수단과 방법 중에서도, 수치심은 특히 널리 사용되는 방법이다. 오늘날 되풀이되는 부르주아에 대한 수치심뿐만 아니라 자신의 정치적 에토스를 추종하지 않는 동료들에 대한 수치심도 마찬가지다. 수치심은 물리적 접촉 없이 그저 인식만으로도 아는 것을 행동에 옮기게 하는 근원적인 힘이며, 보도사진가에게나 여느 작가에게나 마찬가지로 매력적인 에이전시의 방식이다.[1] 카를 마르크스Karl Marx, 1818-1883가 아르놀트 루게Arnold Ruge, 1802-1880에게 한 말이 잘 알려져 있다. 수치심은 "내향화한 분노"로서 혁명의 정서가 될 수 있다. 그것은 마치 "뛰어오르려고 몸을 웅크린 사자"와 같다.[2] 수치심과 변증법적으로 쌍을 이루는 것이 자긍심일 것이다. 마르틴 루터Martin Luther, 1483-1546가 "내가 여기 서 있나이다. 그 밖에 달리 할 수 있는 게 없나이다"라고 말한 것과 같은 류의 자긍심 말이다. 이러한 모범은 여전히 주옥같은 정치적 신념으로 전파되고 있다. 그렇지만 언젠가 비평가 마크 커즌스Mark Cousins, 1947- 가 논평했듯이 "지지하

357

는"바를 집요하게 주장함으로써 정확히 무엇이 "행해졌느냐"를 알기 어렵게 한다는 문제가 있다. 달리 말하자면, 드러내 표현하는 것이 실제로 행하는 것보다 앞서게 된다는 것이다.

예술에는 분명 변화시키는 힘이 있지만, 민중의 탄원이나 무료 급식 시설에 비견될 만큼 상황을 더 낫게 변화시켰다고 생각될 때 비로소 매혹적이다. 산업은 위계적·착취적·타협적이고, 이념적으로 모순적인 것이며, 예술은 우리가 신뢰할 수 있는 변화를 가져오는 자명한 대리자라는 생각에 반대하는 게 아니다. 드물긴 하지만 위에서 말한 방식에서 예외가 되는 것들에 동조하고 싶을 뿐이다. 그러나 예술의 실증적 성과에 대한 진지한 평가가 예술이 어떻게 늘 정치적 에이전시의 영역이 되며, 꼭 그런 것은 아니지만 대개는 왜 악화되고 마는지를 파악하는 데 굉장한 도움이 될 수 있다고 믿는다. 우리가 책을 출판하든 비엔날레를 기획하든 학교에서 가르치든 간에 그것은 학생들이나 작가들, 저술가들, 관리자들과 정치적 에이전시의 영역을 형성하는 것이다. 불행히도, 우리의 초점은 교실 너머에 혹은 일의 진행 과정 너머에 영원히 머물 것으로 보인다. 학생들이 '진짜 세상'에 들어갔을 때 무엇을 할 것인가? 얼마나 많은 독자가 책을 읽을 것인가? 책의 성격과 수준과 정치적 성향에, 학생들에게 혹은 비엔날레에 주로 영향을 미치는 것이 일의 진행 과정, 교수법 혹은 막후의 제작 상황에서 발생하는 일들이라면 어떤 결과가 나타날까?

작가이자 큐레이터 린훙존林宏璋, 1964- 이 들려준 일화를 소개하려 한다. 2008년 타이베이 비엔날레 당시, 그곳을 방문한 중국 관료에 대해 미술관 근처에서 격렬한 반대 시위가 벌어졌다. 이 일로 대개가 액티비즘 성향인 작가들은 실망하고 낙담했다. 거리에서 울려 퍼지는 엄청난 함성에 비하면 비디오 설치작품은 얼마나 무력해 보이는가! 당연한 얘기지만, 최루가스나 불타고 있는 경찰차와 비교하면 예술은 매우 시시해 보인다. 예술은 새로울 것도 없는, 앞서 언급한 수치심과 수치스러움을 느끼게 하는 작업을 보여주고, 결국 상징적이고 미학적이고 재현적인 것만으로는 충분하지 않다는 불길한 기분이 들게 한다. 불타고 있는 경찰차보다 더 상징적이고 미학적이고 재현적인 것은 거의 없다는 말이다. 상징적이고 미학적이고 재현적인 것이 중요하지 않다고 말하는 게 아니다. 내가 말하고자 하는 바는 그

반대다.

전문 음모자

세 번째로, 온건한 반란이 있다. 예술의 이름으로 다수의 산책자flâneurs와 섬세한 영혼들이 결합하는 것은 어느 정도 우발적이고 열린 결말을 가진 음모 행위다. 무효용에 대한 수치심을 버리고 그것을 적극적으로 끌어안는 것을 최선으로 여기는 게 핵심이다. 방자한 포스트포디즘의 맥락에서 지배적인 고성능 문화에 맞서는 방법으로 사소한 것을 행하고, 잠복을 옹호하며, 절반의 실패와 과도한 모호함을 기념하라. 이 "다수의 무리"가 말한다(작가 더크 허조그). 위임권을 가진 자는 자유로울 수 없다. 수행할 일이 있기 때문이다. 반대로, 권력의 가장 높은 형태는 아무것도 하지 않아도 되는 특권이다.

이렇듯 '필경사 바틀비Bartleby'처럼 독특하게 굴절된 사고방식은 둔감한 것, 비교도 안 되는 것, 형언할 수 없는 것, 제3의 의미 등에 취약한 지점으로 정의되기도 한다. 이것은 에이전시에 대한 첫 번째 논조인 무기한 연기와 똑같이 중요하다. 하지만 온건한 반란은 열린 결말의 윤리를 우울함이나 냉소주의가 아니라 예술이 제시할 수 있는 에이전시의 가장 순수한 형태로 격상시킨다.

이런 사고방식은 안토니오 네그리Antonio Negri, 1933- , 파올로 비르노Paolo Virno, 1952- , 조르조 아감벤Giorgio Agamben, 1942- 등 몇몇 이탈리아 학자가 공통으로 다뤘다. 이들이 서로 비슷한 성향의 학자들은 아니다. 프랑스 포스트구조주의 이론을 무리하게 통합한 것과 마찬가지로 이탈리아 이론의 집대성은 "국가의 문화적 정체성에서 비롯된 다수의 힘에 대한 직관적인 이해"라는 공유된 역사를 제시한다.[3] 실제로 이것은 상품화와 에이전시가 성공적이고 생산적으로 협력해갈 방법, 특히—정도의 차이는 있겠지만—국가적 지성의 논쟁적인 집대성이 생명정치학적biopolitical 탈주와 유사한 것을 해결하고자 할 때에 관한 적절한 설명이다. 당신의 힘을 요구하는 시스템에 대항해서 당신의 창의성, 이동성, 감성지능, 심지어 기쁨에 깃들어 있는 힘을 어떻게 사용할 것인가?

이것이 생명정치학적 변화라고 불리는 것에서 가장 문제가 되는 사안이리라. 당신의 생식기관, 당신의 거절, 당신의 (아감벤의 표현을 빌리자면) 헐벗은 삶이 무기로 이용될 수 있을까? 이러한 사고는 목적론이나 종말론과 단호히 단절하고, 지금 당장의 기쁨이라는 에이전시에 투자하고 그것을 개념화하는 것과 결부될 때

가장 생산적이 된다. 무대에 올려진 결과와 마찬가지로 수단과 과정이 중요하다면, 생명정치학적 도구화의 모든 형태로부터 단호하게 결별하는 기쁨이야말로 핵심적인 것이다. 그러므로 에이전시는 실행되는 무엇에 해당한다. 무엇에 저항하는가가 아니다.

2008년, 이탈리아의 마지막 공산주의자가 낙선하여 의회를 떠났으며, 이와 함께 **화합잔치**를 포함하여 공장 홀에서 노동자들을 위해 열리던 오페라나 강좌도 끝났다. 그렇다면 다른 종류의 '공장 홀'에서 여전히 강좌가 개최되는 상황에서, **오페라이스모**operaismo—이탈리아 지식인들의 공통 기반을 형성하는 이탈리아 노동주의를 가리키는 용어—가 오늘날 의미하는 바는 무엇인가? 안토니오 그람시 Antonio Gramsci, 1891-1937가 아니라 손에 닿을 수도 없는 상류층을 떠올리게 하는 미술관은 무엇을 의미하는가? '물러서기'는 의심스러운 전략이다. 주지하다시피 세계화가 자본을 유동적으로 만들고 모든 것을 장악하고 있는 가공할 상황을 고려할 때, 조직화 대신 물러서기를 택하는 것은 더더욱 미심쩍다. 그러니까 물러서기란 프로젝트와 입장에 따라 그때그때 순간적으로 취한 전술 개념인 것 같다. 반대자들에 의해 입장이 규정된다는 것은 고유한 아젠다가 없다는 얘기다. 물러서기를 예술의 특별한 강점으로 양식화할 수도 있고, 예술의 권한을 반복적으로 재정의함으로써 예술은 시장의 요구 너머에 존재해야 한다고 옹호할 수도 있을 것이다. 그러나 결국에는 예술의 강점이라는 게 생각만큼 특별하지 않다는 사실을 해명해야할 것이다. 자본주의 자체도 시장의 요구를 충족시키는 데 그치지는 않으니까 말이다. 자본주의는 적극적으로 시장의 요구를 규정하기까지 한다.

무신론 소년 합창단

오랜 기간 주류 패션과 광고, 정치, 교육이 에둘러 온 길을 따라 예술이 사회 전반에 미친 막대한 영향을 고려하면 무효용은 선택지가 아니다. 1960년대 개념주의자들에서부터 1990년대 YBAYoung British Artists에 이르기까지, 작가들은 그저 자본주의 정신을 장식하거나 보살핀 게 아니라 전반적으로 갱신하고 다듬어온 자랑스러운 전통을 뒤돌아볼 수 있다.[4] 또한, 사회운동을 수반하지 않는 어떤 이론을 향한

도전이 폭넓게 패권을 장악하는 결정적인 문맥이 되었다. 만약 정치 이론을 드러내는 사회운동의 가능성을 끝까지 고수할 생각이라면, 무엇보다도 그런 운동을 일으키게 된 전제조건을 끈기 있게 설명하는 일에 매진해야 할 거라고 본다.

프랑스 비평 이론으로 다시 돌아가 보자면, 포스트구조주의 철학자들은 자기들의 업적이 파리나 다른 지역에서 펼쳐진 운동들을 위한 논증 도구라고 보지 않았다. 대신에 비판과 성찰의 장으로서 제도를 포용하려는 공언된 통제의 사고방식을 옹호했다. 포스트구조주의자들은 비교적 활기찬 맥락 안에서 활동했지만, 무능함에 대해 광범위하게 비난을 받았다. 오늘날 미술계는 이 텍스트들을 다시 한 번 평가절하하고, 자동비평기계 정도로 취급한다. 우리가 공유할 수 있는 게 거의 없기 때문이다. 공간과 시간을 가로지르며 프로젝트마다, 입장마다 뭔가를 공유할 수도 있었을 텐데 말이다. 위대한 이론가들은 스카이프를 통해 따뜻한 가족 일화를 알리고, 독자가 또 저술가가 되는 불후의 에이전시 신화가 빈번하게 일어난다. 때로 우리는 프롤레타리아 '옆자리'를 단념해야 한다고 덧붙인다. 이것은 모두 좋고 진실하지만, **장인**으로서의 엄격한 성찰이 결여돼 있다. 출판인, 큐레이터 그리고 강연자는 좋은 의도를 강조하거나 에이전시 개념을 정의하는 정치적 입장을 구축하는 데 대해 엄격한 이론화를 추구한다. 다시 한 번 조심스럽게 말하고자 한다. 실질적인 출판이나 전시기획이나 교육 과정에서 일어나는 일에 그러한 이론들을 적용해보면, 수상하고도 놀라운 여러 모순을 밝히게 될 것이다.

여러 면에서 상당히 전형적인 저술가이자 큐레이터로서, 나는 지식을 실행에 옮기는 것은 고사하고라도 내가 어떤 종류의 지식을 추구하고 있는지조차 확신할 수 없다. 나는 최초로 예술의 **무제한적 특권**을 옹호하면서, 전문성을 초월하는 다공성을 예술이 제공해야 하는 몇 안 되는 특전으로 인식하고자 한다. 그러나 전시기획 콘셉트와 작가 프로젝트가 대단한 자선 가내수공업을 구성한다는 가정은 동시대 예술이 다른 문화 활동에 비해 자기착취, 포스트포디즘적 선전, 반쯤 아카데믹한 태도 그리고 전문적인 공갈의 가공할 만한 사례라는 사실을 절대 설명하지 않는다. 관람객, 학생, 인턴, 정치적 소수자, 팝문화 그리고 지역의 고통스러운 역사는 하나하나 각색되고, 상징화되고, 도용되고, 도구화되고, 거만을 떨게 된다.

포스트구조주의에서 좀 더 실천적인 행동주의자인 미셸 푸코Michel Foucault, 1926-

1984의 강연 〈사회를 보호해야 한다Society Must Be Defended〉5를 예로 들어보자. 심지어 푸코는 어느 강의에서나 자기 성찰의 엄격한 기준을 네 개에서 다섯 개의 단계로 소개했다. 이 강연에서 푸코는 자신의 작업을 전통적인 학계("쓸모없는 박학다식에 대한 위대하고 애정 어린 공감대")와 자신의 주변에서 펼쳐지는 새로운 지적 움직임("일관성 없는 내러티브의 동시대적 효용")의 맥락에 맞추고 난 다음에, 자신의 안건(예속된 지식의 귀환과 "비집중적 이론 생산")을 소개했다. 그러나 그는 또한 자신의 강의 노트를 공연에 사용되는 소도구로 조롱함으로써, **오늘의 주제**인 "다른 수단에 의한 전쟁과 같은 힘"(우연히도 그 자체가 여기 들어맞는)을 정의했다. 빗발치는 자기 입장 구축과 더불어, 그런 종류의 텍스트가 부과하는 엄격하게 성찰적인 성향은 세계의 대학들을 가로지르며 전례 없이 지식을 정치화하고 있다.

전략적 본질주의

하나의 에이전시. 하나의 공동체. […] 우리는 우리 자신을—그리고 서로를—가장 높은 기준으로 끌어올린다. 우리는 개인의 책임을 끌어안는다. 우리는 우리의 성과를 되돌아보고 그러한 성찰을 통해 배운다. (CIA 강령)

또다시 하이에나 같은 사람 혹은 심술쟁이로 비난받지 않으려면(예컨대, "티르다드는 예술을 싫어하는 거야"), 예술은 틀림없이 자율권을 가질 수 있으며 심지어 마법과 같은 힘을 가질 수 있다는 사실에 진심으로 동의해야겠다. 그러나 내가 말하고 싶은 바는, 에이전시가 머나먼 곳이 아니라 예술 분야 안에서 추적돼야 한다는 사실보다 더 끔찍한 것은 없다는 것이다. 갤러리나 강의실이나 심지어 받은 메일함 등에서 날마다 펼쳐지는 역동성은—노동력 착취 현장의 역동성에 비견할 만한 것은 못 되겠지만, 그 둘을 구분하는 게 더 어려우며—당신이 실제로 하는 생산 작업에 훨씬 더 많은 영향을 준다. 그런데 위험천만하게도, 유럽과 미국의 주요 도시를 벗어난 머나먼 땅에서는 완전한 에이전시에 대한 성급한 요구가 일어나고 있다. 이제 그 얘기를 하려고 한다. 이러한 곳에서는 대단히 충격적인 지시 대

상이 거부할 수 없이 새롭게 빛을 발한다. 이러한 곳에서의 예술이란 예술 주변의 맥락을 기록하고, 반영하고, 언급하는 것이다. 따라서 유럽과 미국의 전시제도에는 필시 결여된, 에이전시라는 허울을 제공한다. 작품이 '우리가 현실과 맺고 있는 관계를 복잡하게 한다'고 암시하면서 형식적인 진부함을 제공한다면, 기본적인 정치적 정보와 항공사 보너스 마일리지 사이의 경계는 성공적으로 흐려질 수 있다.

이는 앞서 언급한 이론과 상황(맥락)의 균열에 대한 흥미로운 사례다. 테헤란, 니코시아, 무르시아와 같은 곳에는 예술적 인프라가 만성적으로 부재하다. 그러하기에 해당 지역의 예술계 종사자들이 머나먼 곳으로부터의 지원 시스템이 갖는 불균형을 잘 조율하기만 한다면 국제미술계의 관심은 유용할 수도 있다. 초국가적인 자금줄과 비평가, 큐레이터들은 항상 정부와의 관계나 전시기획 추세에 관해 주의를 기울여야 하며, 단박에 우선순위를 바꾸기 십상이다.[6] 게다가 전시기획상의 관심, 비평적 흥미 혹은 현금 자본의 형태로 초국가적인 동기 부여가 이뤄지는 것은 가치 있다고 여겨진 사람들과 그렇지 않은 사람들 간에 케케묵은 적대감을 촉발할 수 있다. 이는 좀 더 가치 있는 실천인들에게 새로운 관점을 소개하며, 그들은 자신들이 끌어안고 시작했던 도시 환경에 대해 더는 책임을 지지 않게 된다.

어느 정도까지는 불가피한 일이다. 어느 정도의 인식론적 폭력 없이 예술이 세계화될 수 있다고 생각하는 것은 바보 같은 것이다. 그렇다고 해서 세계화주의자들이 "고삐를 당기는" 행위에 집중하는 것이 면책되는 것은 아니다. 이는 순진하게 "손을 뻗으며" 에이전시에 대한 고집스러운 믿음을 고수하는 것과 대조적이다.[7] 예술계 종사자들은 동시대 예술의 확장에 토대가 되는 이해관계를 대체로 잘 알고 있다. 외국인 방문객들을 안심시키는 데 여성 인권이나 재정 긴축, 개념미술만큼 강력한 것도 없다. 물론, 이러한 것들을 자신의 실천에 반영하기는 어렵다. 그러나 적어도 국제 교류라는 깜찍한 미사여구를 삼갈 수는 있을 것이다. 확실히 이것은 깊이 있는 고귀함에 대한 것은 아니다. 반면에, 인삼의 어린싹이나 어린 시절의 트라우마와 같은 지역적 문맥은 캐내서 주의 깊게 설명해야 하는 것이라는 생각이야말로 무엇보다도 파괴적이다. 오히려 나는 이 얘기가 유니세프의 크리스마스 달력만큼이나 간절하게 들리리라는 것을 안다. 여기서 의미하는 것은 장기간의 경청이라는 윤리에 기초한 방법론이다. 그 얘기는 한계와 제한, 견제와 균형에 대한 인

식이 있어야 한다는 뜻이다. 그러니까 간혹가다 장소특정적 견해를 비밀로 간직하는 것을 용인해야 한다는 의미다. 그것은 평균적인 작가들에게 굉장히 괴로운 훈련이 될 것이다.

언제 어디에나 있는 개인적인 의견에 대한 완강한 특권의식 그리고 물질과 서사적 껍데기, 작품과 담론, 매개된 것과 매개 사이에서 더욱 완강한 분업이 일어나는 것은 둘 다 걱정스럽다. 비언어적이고 임시적이며 덧없는 방식으로 매개되고, 단순히 언어 능력의 문제 때문에 혹은 텍스트와 이미지가 (말과 행동 혹은 정신과 육체와 같은) 이중성이 있고, 그러한 구조가 이 분야의 가장 중심적인 **작업 방식**이기 때문에 은폐되기 쉬운 에이전시의 잠재적 근원을 어떻게 할 것인가? 이 질문에 대한 나의 빈약하고 설득력 없는 대답이 이 에세이를 통해 충분히 전달될 것 같지가 않다. 편집자들과 큐레이터들, 강사들이 자기들이 주목하는 대상을 허세적인 서사로 덮어씌우지 않고 자신들의 작업을 언급하는 말을 반으로 줄인다면⋯ 뭐, 그것만으로도 크게 나쁘지 않을 것이라고만 해두자.

에세이의 마지막에 와서 이렇게 압도적으로 거대한 주제를 끄집어내는 이유는 행위로서의 에이전시와 신체로서의 에이전시가 늘 하나로 합쳐지는 방식과 관계가 있기 때문이다. 상호강화라는 눈먼 제스처를 통해 행위와 행위자 모두가 일거에 가시화된다. 기적적인 가능성을 지닌 마법 같은 표현을 촉구하면서 **동료**를 통해, 그 대리인으로서 말하게 한다. 그것은 많은 이들이 '본질주의'라 부르는 것으로, 기본적으로는 맥락을 관통하는 형식의 문제다. 포스트식민주의 학파는 전략적이고 엄선된 본질주의를 따르기 좋아한다. '유럽과 미국의 미술계'가 그 예라고 본다. '미술계'가 가톨릭교도와 음모자와 무신론 소년합창단으로 세분되기는 하지만 전략상 본질주의적인 상황에서의 '전략적' 요소는, 최선의 경우, 이론적이고 담론적인 껍데기를 해체하는 집요한 비평에 이르게 된다. '집요한'이라는 단어를 쓴 것은, 전적으로 그렇다는 것은 아니지만, 승리의 순간에도 비평이 이뤄진다는 뜻이다. 여기에 도전 과제가 있다. 비엔날레의 그 모든 화려한 에이전시를 보고는 술에 취해, 상심에 잠겨, 도탄에 빠진 채 엎어져 있는 누군가에게 말을 걸든 아니면 비엔날레 자체에 말을 걸든 간에 끊임없이 비평해야 한다.

주

1　Thomas Keenan, "Mobilizing Shame," *South Atlantic Quarterly* (2004), p. 103.

2　카를 마르크스가 1843년 아르놀트 루게에게 보낸 편지. marxists.org/archive/marx/ works/1843/letters/43_03-alt.htm 참조.

3　Timothy Brennan, "The Italian Ideology," in *Debating Empire* (London: Verso, 2003), p. 100.

4　Eve Chiapello and Luc Boltanski's *New Spirit of Capitalism* (London: Verso, 2007)의 설명 은 지금까지도 매우 유명하다.

5　Michel Foucault, *"Society Must Be Defended": Lectures at the Collège de France, 1975-1976*, trans. David Macey (London: Picador, 2003).

6　Noushin Ahmadi, "Paved with Good Intentions: Political Opposition and the Pitfalls of International Support," *Bidoun* 5 (Fall 2005) 참조.

7　Timothy Brennan, *At Home in the World: Cosmopolitanism Now* (Cambridge, MA: Harvard University Press, 1997)의 첫 장에 잘 설명되어 있음.

에이전시 | 권력 연합-개인적으로 선호하는, 동시대 예술에서 에이전시의 네 가지 유형

구멍투성이인 삶-
동시대 예술과 헐벗은 삶[1]

T. J. 디모스

T. J. Demos 유니버시티칼리지런던 미술사학과 강사. 근현대 미술에 관
해 폭넓게 글을 쓰고 있으며, 최근 《이주자 이미지-글로벌 위기, 기록
의 예술과 정치학The Migrant Image: The Art and Politics of Documentary
During Global Crisis》과 《탈식민으로의 귀환-동시대 미술에 나타난 식민
주의의 망령Return to the Postcolony: Spectres of Colonialism in Contemporary
Art》이라는 두 권의 책을 집필했다.

이토 바라다Yto Barrada, 1971- 는 최근 사진 연작을 통해 법에서 누락된 삶을 엿본다.
한 조감 사진이 탕헤르의 어느 거리를 보여준다. 땅에 중심을 맞춘 앵글은 도시 환
경을 보여주는데, 막연히 표현된 그 공간은 결과적으로 풍부한 은유적 유희를 빚
어낸다. 도로는 마치 그 옛날 범선이 지나가는 바다가 된 것처럼 보이지만, 널찍하
게 포착된 거리는 탈출을 막으려는 듯 시선의 이동을 차단하는 수직의 벽으로 변
모한다. 그 이미지는 아이러니한 지정학적 충돌을 시각화한다. 한때 그러한 식민지
선박들이 유럽 문명의 영광을 미개한 아프리카로 수송했지만, 오늘날 그들의 아바
타는 실제로는 거대한 역경에 대항하여 발생하는 상상 속의 귀항만을 제시한다.
실제로 이 배는 '르 데트루아Le Détroit'—프랑스어로 '해협'—라는 이름의 정밀한 모
형으로, 이 사진 귀퉁이에 있는 젊은 남자에 의해 탕헤르의 스페인 거리를 건너고
있다. 남자는 그 모형 선박을 어깨높이로 들고 있어서 얼굴이 보이지 않는다. 따라
서 그의 모습은 카메라의 시각적 접근에서 벗어난다. 인간과 배를 모호하게 처리
함으로써 인간을 지역사회로부터 멀리 떼어놓는 이러한 전위적 표현은 인물이 시
민권의 소실점이 되는 시각적 효과를 자아낸다.

　　탕헤르에 기반을 둔 모로코 작가 바라다는 수년간 지브롤터 해협에 관심을 가
졌다. 지브롤터 해협은 아프리카와 유럽 사이에 놓인 말썽 많은 분계선으로, 두 대
륙은 정말 가까이 있지만 대륙 간 이동이 엄격하게 규제되고 있다.[2] 〈구멍투성이인
삶-해협 프로젝트A Life Full of Holes: The Strait Project〉1998-2004는 이곳을 여실한 지형이

라기보다는 욕망의 지대로 재현한다. 그것은 망명자가 되고자 하는 이들의 탈출에 대한 열망과 이주민의 향수병 사이에 놓인 괴리다. 탕헤르의 거리 사진에서 이 두 입장 사이의 난기류는 우리의 관점을 실체 없는 높이로, 어떤 해석도 불가능한 모호한 지점으로 들어 올리는 것 같다. 특정한 모호함을 담보로, 그 장면은 이주의 드라마뿐만 아니라 이미 일상으로 스며든 난민의 경험적 상황까지 그려내고 있다.

이 도발적인 사진으로 이야기를 시작하는 이유는, 내가 조르조 아감벤Giorgio Agamben, 1942- 의 '헐벗은 삶' 개념을 생각한 이후로 계속 남아 있던 의문에 대해 이 이미지가 실마리를 제공하기도 하고 해답을 제시하기도 하기 때문이다. 여기서 '헐벗은 삶'이란 난민의 예처럼 정치적 정체성을 박탈당하고 단지 생물학적 존재로 내몰린 삶을 의미한다.3 정치적 재현으로부터 분리된 삶은 예술적으로 어떻게 표현할 수 있을까? 그리고 그러한 예술적 재현의 에이전시가 의미하는 것은 무엇일까?

아감벤은 「인권을 넘어서Beyond Human Rights」라는 에세이에서 놀라운 선언을 했다. "난민은 명백한 주변인으로서 국가·민족·영토라는 낡은 삼위일체를 뒤흔들고 있으므로, 우리 정치사의 중심인물로 간주될 만하다."4 만약 그렇다면, 주체성에 대한 우리의 이해와 함께 인권에 대한 철학적 근거도 확실히 바뀌어야 한다. 왜냐하면 난민―아감벤은 자발적인 국외 거주자, 극빈한 망명 신청자, 경제 이민자를 모두 가리켜 난민으로 과격하게 일반화한다―은 헐벗은 삶을 매우 구체적으로 예시하고 있으며, 난민이 민족국가의 바깥에 존재하는 한 민족주권의 '근원적 허구성'을 폭로하기 때문이다. 아감벤은 이렇게 설명한다. "바꾸어 말하면 인권은 인간의 속성이지만, 순식간에 사라지고 마는 시민의 전제조건(사실은, 그렇게 나타나면 절대 안 되는 전제조건)에 기인한다."5 정확히 난민의 예에서 보듯이 인간이 양도할 수 없는 인권을 갖지 못한다는 자각을 하게 된다면, 인권이란 게 자의적으로, 따라서 부당하게, 한 사람의 국적에 따라 할당된다는 깨달음에 이르게 될 것이다.

내 생각에, 이러한 이론적 문제들은 동시대의 예술실천에서 간과될 수 없는 것들이다. 사실상 그 문제들은 동시대 예술실천 속으로 깊이 파고들었으며, 정치적 존재와 관련된 오늘날의 위기 상황에서 예술에 긴급성을 부여한다. 그리고 그 문제들은 동시대 미술 현장에서 가장 주목할 만한 작업을 하는 작가들이 체계적으로 탐구하는 핵심적인 사안이다. 이 글에서는 단 세 명의 사례―스티브 매퀸

Steve McQueen, 1969- , 에밀리 야시르Emily Jacir, 1970- , 이토 바라다—만을 다루고 있지만 분명히 더 많은 사례가 있다. 물론 헐벗은 삶의 재현에 관해 관심을 가진 것이 필자 혼자만은 아니다. 예술과 헐벗은 삶의 교차점은 오쿠이 엔위저Okwui Enwezor, 1963- 가 조직한 도쿠멘타 11²⁰⁰²년에서 가장 눈에 띄는 중요한 주제였을 뿐만 아니라, 로거 부어겔Roger Buergel, 1962- 과 루트 노아크Ruth Noack, 1964- 가 감독한 도쿠멘타 12²⁰⁰⁷년의 개념 정립에도 관여했으며, 그 도쿠멘타의 인터내셔널 매거진 프로젝트에서 주요 관심사로 다뤄졌다. 게다가 예술과 헐벗은 삶의 관계라는 주제는 수많은 비평적 연구에서 다뤄졌고 줄곧 여러 미술 전시에 영향을 미치고 있다.[6]

헐벗은 삶을 어떻게 기록할 것인가? '헐벗은 삶'과 '기록'이라는 두 개념은 상응하는 것처럼 보인다. 헐벗은 삶이 정치적 정체성에서 분리된 삶인 것과 마찬가지로, 기록적 재현은 미학화가 배제되고 본질만 남은 표현이다.[7] 엔위저의 말에 따르면 "도쿠멘타 11에서 우리의 중심 목표로 철학적 관심을 가졌던 '다큐멘터리'라는 용어의 의미는 … 조르조 아감벤의 헐벗은 삶 혹은 벌거벗은 삶의 개념과 관련이 있다."[2] 둘 사이에는 필연적인 연결고리가 있는 것처럼 보인다. 따라서 삶의 본질적 **형태**로서 헐벗은 삶의 존재는 어쨌거나 자신에 대한 다큐멘터리로서의 자각이다. 엔위저는 "다큐멘터리 방식"(이는 '건조한 사실의 기록에 본질적으로 관심이 있는 목적론적인 과학수사 경향'으로 정의된다)을 "현실묘사 개념"('진리 탐구를 해명하고, 탐구하고, 질문하고, 조사하고, 분석하고, 규명하는 과정')과 결합함으로써 이러한 공식을 복잡하게 한다.[9] 그러나 반대로 헐벗은 삶, 즉 정치적 영역에 부재하는 삶의 부정성은 시각적 재현의 긍정성과 결코 일치할 수 없다는 논지로 이러한 상동관계의 근거에 의문을 제기할 수도 있을 것이다.

그러나 만약 무엇을 재현하는 일이 그것을 부재하게 하는 일이라면? 그리고 기록적 형식이 하나의 재현 형식, 그러니까 언제나 해석의 과정을 요하는 구조라서 그 의미가 절대 확실하고 명백해지지 않는다면? 이것은 분명 오래된 인식이지만, 다큐멘터리적 실천에 관해 글을 쓰는 사람들이 항상 비판적으로 혹평을 한 것은 아니다. 이토 바라다가 표현한 〈구멍투성이인 삶〉에서 정치적 지위로부터의 파열은 표현상의 문제로 나타나는데, 그것은 그녀 사진의 특징인 파편화와 생략, 시각적 방해에서 엿볼 수 있다. 바라다 역시 이렇게 말했다. "부재 상태에 갇힌 이 캐릭

터들에서 표현되는 것은 그들의 정치적 시민권 박탈이다."[10] 결국, 헐벗은 삶은 절대로 다큐멘터리적 실천의 당연한 조건은 아닌 것이다.

그렇긴 해도, 오늘날 다큐멘터리적 재현은 종종 (식별하고, 인식하고, 인지하고, 통제하는) 국가의 이해관계에 봉사한다. 이는 전례 없이 확장된 감시 체계 안에 자리 잡은 사진과 비디오가 법정 증거로, 지속적인 제도적·법적 비준을 통해 존재하는 '진실'과 '객관성'으로 작용하는 것과 궤를 같이한다. 실제로 헐벗은 삶의 **기록**은 국가 권력의 행사와 긴밀하게 제휴하여 나타난다. 기록이 정치적 권리가 거부된 신체에 대한 무력행사로서 국가 권력과 제휴하는 양상은 아부 그라이브 교도소에서 미군 병사들이 이라크 수감자를 다루는 충격적인 이미지들에서 드러난 바 있다. 사진 촬영 자체가 고문 도구로 사용됐고, 헐벗은 삶에 대한 노출은 곧바로 헐벗은 삶을 구성하는 것이었다. 확실히 '테러와의 전쟁'을 넓게 해석한다면, 복제 기술이 점점 확대되고 시민의 자유와 사생활 보장에 관한 권리가 점차 무너지면서 우리—불법 이주 노동자건 테러리스트건 준법 시민이건 간에—모두가 끊임없이 감시당하고 결과적으로 정부 권력의 침범에 대항할 우리의 정치적 권리를 박탈당하는 입장에 놓인다는 뜻을 내포하게 된다. 반대로 바라다의 작업에서는 사진이 식별 기술로 작용하지 않는다. 오히려 인물을 시각적으로 삭제하여 모로코 문화의 사회적 황폐화를 우의적으로 다루는 우울함이면서 해방된 삶에 대한 희망이기도 한, 다면적인 의미를 가지게 된다. 좋든 나쁘든 식별은 재현에서 벗어났고, 재현은 식별의 부재를 확인한다. 바꿔 말하자면 헐벗은 삶의 기록은 이미지를 약화하는 공백과 흐릿함, 사각死角을 통해 **부정否定** 개념으로 이뤄진다. 이는 주체적 개입의 가능성을 열어주고, 정치적 표현을 빼앗긴 주체를 재현적으로 희생시키는 데 이의를 제기하게 한다.

난민이 '우리 정치사의 중심인물'로 승격돼야 하는 이유는 더 있다. 아감벤에 따르면, 난민은 탈민족적 사회 구성의 기초단위로 제시되기 때문이다. 소련 붕괴 이후 기쁨에 차 있던 시기인 1993년에 아감벤이 쓴 에세이가 이에 관해 말하고 있는데, 국경으로부터 자유로운 새 유럽의 희망 속에서 민족국가 너머로 새롭게 상상할 수 있는 정체성에 관한 창조적 가능성을 약속한다. 1943년에 한나 아렌트 Hannah Arendt, 1906-1975가—놀랍게도—"역사가 더는 그들에게 전혀 모르는 것이 아

니고, 정치가 더는 민족의 특권이 아닌" 한 "이 나라에서 저 나라로 쫓겨 다니는 난민들은 그 민족의 선구자다"[11]라고 생각했던 것처럼, 아감벤도 "나라가 없는 난민의 상황"은 오늘날 "새로운 역사의식의 패러다임"[12]을 나타낸다고 했다. 이스라엘의 상황은 아감벤이 근본적으로 새롭게 공동체를 인식하는 관점에서 난민의 위치를 이론적으로 재설정할 잠재적 가능성을 도출하는 데 적절한 사례가 된다.

> 모호하고 위협적인 경계선으로 나뉜 두 개의 민족국가 대신에, 서로 이동이 가능한 조건 하에 같은 지역을 고집하는 두 개의 정치적 공동체를 상상해볼 수 있다. 이 공동체들은 국민적 **권리**가 아니라 개인적인 **피난**을 중심 개념으로 하는 일련의 상호 치외법권을 통해 서로를 구분한다.[13]

이 탁월한 민주적 제안은—제2차 인티파다가 일어나기 전에 쓰였지만 오늘날에도 여전히 설득력이 있으며—유럽을 국가들의 통합(유럽연합)이 아니라 모든 거주자가 "이주하는 입장"으로 존재하게 될 "비영토권 혹은 치외법권적 공간"으로 재창조하는 상상을 불러일으킨다. "그러면 유럽인의 지위는 시민에서 탈퇴한 존재를 의미하게 될 것이다."[14] 이는 비영토권을 긍정적 지위로 재평가할 것을 요구하고 있지만, 이것은 매우 복잡한 문제다. 특히나 지정학적 맥락에서 신식민주의적 점령이 비영토권을 용인하지 않고 해방운동을 민족 독립을 위한 투쟁으로 정의하면, 여간 풀기 어려운 문제가 아니게 된다. 여기서 민족 독립운동은 나라 없는 사람들에게 실행 가능한 유일한 해결책으로 간주된다. 에밀리 야시르의 프로젝트 〈우리는 어디에서 왔는가Where We Come From〉2001-2003는 팔레스타인 사람들과 관계된 이 복잡한 상황을 털어놓으며 그에 관한 해결책을 감동적으로 제시한다.

야시르는 "팔레스타인 어디에서든 내가 당신을 위해 뭔가를 할 수 있다면, 무엇을 할까요?"라고 물으며, 이스라엘과 이스라엘 점령지 안팎에 거주하지만 나라 안에서의 이동도 금지당할 정도로 심각한 여행 규제를 받고 있는 팔레스타인 사람들의 요청을 접수했다. 팔레스타인 사람이지만 미국 여권을 가진 야시르는 여행을 하며 그들의 요청을 실행할 수 있었다. 그녀는 가자 지구에 있는 누군가의 어머니를 방문하고, 나사렛의 거리를 걷고, 베이트라히야에 있는 어떤 가족의 사진을 찍

고, 하이파에서 기념 촛불을 밝히는 등의 일을 했다.[15] 그녀의 퍼포먼스를 기록한 사진 연작에는 각각의 사진마다 아랍어와 영어로 된 텍스트 패널이 붙었다. 텍스트 패널은 참가자들의 요청사항에 대한 기록과 더불어, 그들을 이동할 수 없게 한 정치적 환경을 설명한다. 야시르는 참가자들을 노출하는 다큐멘터리적인 과정을 통해 그들을 종속시키는 대신에 시각적인 부재와 파편화된 정체성을 통해 그들이 빼앗긴 정치적 지위를 우의화하고, 그럼으로써 재현의 형식으로서 다큐멘터리 기록이 인간성에 대한 불완전한 인식일 뿐임을 폭로한다. 이때 이 작품은 정치적 불가독성과 재현적 말소의 평행 관계를 극적으로 표현하는데, 여기서 추방당한 주체의 존재는 오로지 몰개성적인 관료주의 담론을 연상시키는 개략적인 설명 언어를 통해서만 전달된다.

〈우리는 어디에서 왔는가〉 프로젝트가 인권—예컨대, 이동의 자유, 개인의 독립, 평등, 차별과 모멸적 처우로부터의 보호, 국적에 대한 권리[16]—의 박탈을 예증함으로써 모든 팔레스타인 사람에게 권리가 확대돼야 함을 촉구하는 것으로 볼 수도 있다. 이러한 해석이 지지하는 해법은 표면상 팔레스타인 국가 수립일 것이고, 이는 기본적인 정치적 보호를 보장함으로써 이스라엘 점령하에서 겪는 잘못을 바로잡는 것이 될 것이다. 이러한 몸부림은 야시르의 작업이 망명, 디아스포라, 이동성—최근의 예술비평 담론에서 때때로 무비판적으로 기념하는 용어—과 맺고 있는 관계에 더해서 팔레스타인적이라는 것에 특권을 부여하는 해설자들이 무엇을 중요시하는지를 확인시켜준다. 또한 그 해설자들은 비평가 라샤 살티Rasha Salti, 1969- 가 말한 것처럼 야시르 작품의 근원을 "팔레스타인의 예술적 표현과 실천이라는 국지적인 맥락"[17]으로 돌리려고 한다.

야시르의 작업을 동시대 미술에서 유행하는 범주로 생각함으로써 지정학적 영역에서 분리하는 것은 그녀의 실천을 탈정치화하고 작업의 핵심을 제거하는 것과 같다. 그러나 역으로 "에밀리 야시르는 선구적인 팔레스타인 작가"라고 주장하는 것은 그녀의 예술이 갖는 의미와 중요성뿐만 아니라 그 정치적 아젠다를 결정짓는 민족주의적 프레임을 부활시킬 염려가 있다. 그러나 민족 주권이 인권을 회복시킬 것이라는 믿음은 영 미심쩍다(사실상, 그 반대에 더 가까워 보인다). 민족국가는 마음만 먹으면 법을 유예시킬 수 있는 권한을 가진 독특한 권력으로서, 비상사

371

태를 선포하는데—법과 위법의 경계가 불확정적이면, 비합법적인 만행(예컨대, 고문과 사형)이 자행되는데, 이것이 헐벗은 삶의 운명이 되기도 한다—이러한 것이 이제 관례가 될 위기에 처해 있다.[18] 실제로 팔레스타인 사람들은 이미 민족국가의 그늘 밑에 존재하며, 영속할 것 같은 이스라엘의 예외 상태에 불안정하게 거주하고 있다.[19] 야시르의 작업은 확실히 팔레스타인의 정체성과 밀접한 관계를 맺고 있지만, 그렇다고 해서 그녀의 작업을 전혀 새로운 맥락에서 이해할 가능성이 무효가 되지는 않는다고 본다. 따라서 그녀의 작업은 망명을 국적 개념을 좀먹는 힘으로 변화시키며, 이는 작가가 전시하고자 하는 국제무대에서도 마찬가지다.

야시르의 예술은 갈등을 영속화하고 정치적 대화를 교착상태에 빠트리는 양극화된 대립을 헤쳐나갈 능력을 절실히 요구함으로써, 사람들에게 인도적인 연민을 불러일으키려 한다. 〈우리는 어디에서 왔는가〉 프로젝트에서 작가는 주체로서의 권리를 박탈당한 다른 사람들—동예루살렘에 데이트하러 갈 수 없는 사람, 나사렛 거리를 거닐 수 없는 사람 등—의 실제적인 입장이 됨으로써 이러한 관계를 활성화하고, 이는 곧 관람객에게로 확장된다. 관람객은 그 사진들을 바라볼 때, 분명히 그 사진 속에 1인칭 시점으로 편입된다. 마치 무덤 위에 어른거리는 그림자가 내 것인 것처럼, 마치 이 젊은 여인의 기묘한 시선이 내 눈을 바라보고 있고 내가 그녀와 데이트를 하는 것처럼 느끼게 된다. 이런 지각 구조는 아감벤이 표현한 '상호 치외법권'에 가깝다. 그렇다면, 이 작업의 과제는 민족이라는 (이것도 하나의 가능성일 뿐이지만) 개념적 테두리 안에서 팔레스타인의 난민적 지위에 대해 어떻게 인권을 보장할 것인가를 고민하는 것이 아니다. 오히려 그러한 생각은 전적으로 새로운 범주를 만들어내야 할 "한계적 개념"이라고 간주해야 한다.[20] 야시르의 프로젝트는 적대적인 국가 공동체들에 의해 정의된 정체성을 넘어서는 새로운 가상의 장소를 발생시킴으로써 중동 분쟁과 개인이 맺는 관계를 재조정할 것을 요구한다. 즉각적인 효과는 미미하더라도 말이다. 야시르 예술의 지각적 경험, 즉 추방의 가능성을 상상하는 것 그리고 가능할 법한 사회 구성과 권리 체계, 영토에 대한 공동체적 관계를 제시하는 것은 팔레스타인의 정체성을 구성하는 동시에 민족주의의 배제 논리를 넘어설 가망을 내비친다.[21]

이것은 예술이 현실로 실현되는 대신에 그저 자유를 표현하기만 하는 단순한

정치의 미학화가 아니다. 실제로 새로운 가능성의 원천을 드러내고 현재와 다른 미래에 대한 희망을 되살리는 것이야말로 이러한 예술이 가진 윤리적이고 정치적인 힘이다. 여기서 미래는 이제 미지의 세계가 아니며, 정치도 더는 지배적 질서의 특권이 아니게 된다. 이는 스티브 매퀸이 거둔 성과이기도 하다.

파리에서 열린 최근 쇼에서 스티브 매퀸은 두 개의 작업을 발표했다. 그 두 작업 사이에서 매퀸은 종속으로부터의 해방이 수반하는 엄청난 가능성을 탐구했다. 메리언굿맨갤러리Marian Goodman Gallery에 들어서면, 금속수갑에 손발이 묶인 작가의 모습을 담은 사진 연작 「탈출의 명수로서의 초상Portrait as an Escapologist」2006이 방문객을 맞는다. 격자구조로 빼곡히 붙어 있는 이 이미지들은 여러 개의 똑같은 포스터처럼 혹은 사방연속무늬로 반복되는 벽지 패턴처럼 보이는데, 마르셀 뒤샹Marcel Duchamp, 1887-1968의 「현상수배-현상금 2,000달러Wanted: $2000 Reward」1923에서부터 앤디 워홀Andy Warhol, 1928-1987의 「현상수배자들Most Wanted」1964에 이르기까지 피사체를 잡는 일에 법적으로 동원된 사진술을 패러디한 예술 프로젝트의 기나긴 역사를 환기시킨다. 이 선례들은 주체의 공식적인 재현을 패러디하면서, 주문에 따른 다큐멘터리 보고서에 앙심을 품고 의기양양하게 위법을 저질렀다. 매퀸의 작품에서 주체는 사진에 포착됐을 뿐만 아니라 물리적으로도 구속된 모습으로 나타난다. 그러나 분명히 체포된 포즈를 취하고 있음에도 알 수 없는 배경 앞에서 흰 셔츠와 어두운색 바지, 반짝이는 검은 구두까지 말쑥하게 차려입고 있는 작가의 모습은 마치 이 남자가 오래 잡혀 있지는 않을 거라고 농담조로 말하는 것 같다. 매퀸의 두 번째 작품이 정체성이라는 굴레에서 자신을 해방시키고 있기 때문이다.

갤러리 지하층으로 내려가면 완전히 캄캄한 동굴 같은 공간으로 들어가게 된다. 이 공간이 매퀸의 두 번째 작품 「추적Pursuit」2006을 위한 맥락을 조성한다. 사방에서 불규칙한 빗방울 같은 빛만 깜빡일 뿐, 갤러리는 머리 위쪽 어딘가에서 들려오는 우당탕통탕 덜컹덜컹 하는 알 수 없는 소리로 가득 차 있다. 마치 위쪽 공간에서 누군가가 속박으로부터 자유로워지려고 애쓰고 있는 것만 같다. 눈이 어둠에 적응하기 전까지의 강렬한 몇 분 만에, 공간을 인지할 수 있는 시각적 표지가 제거된 텅 빈 공간은 지각 관계를 완전히 낯설게 한다. 이 설치작업은 방문객이 망설이면서 더듬더듬 길을 찾아 나가야 하는 불확정성의 지대를 효과적으로 창조하면서,

데이비드 해먼스David Hammons, 1943- 의 설치작품 「검정과 파랑의 협주곡Concerto in Black and Blue」2003을 환기시킨다. 뉴욕 에이스갤러리Ace Gallery의 거대한 공간은 암전됐고, 방문객들은 껐다 켰다 할 수 있는 작은 LED 손전등을 들고 약동하는 파란 불빛 그물을 짜며 텅 빈 갤러리를 탐사하도록 초대됐다.

「추적」의 사색적인 환경은 추상적인 빛의 유희라는 환영을 빚어낸다. 물질로부터 완전히 유리된 빛은 어둠 속에서 빛나는 잔상을 만들며 무한으로 뻗어 나가는 것 같다. 그래서 촉각과 시각 사이의 정상적인 관계가 붕괴된다. 불안정한 이동성과 신체적인 불확실성의 공간, 즉 벽과 기둥은 물론 다른 사람들의 몸으로 걸어 들어갈 수도 있을 것 같은 이러한 몰입형 공간에서는 시각보다 촉각에 의지해서 방 안을 돌아다닐 수밖에 없다. 게다가 빛 자체가 물질적 현존의 기호가 되어 텅 빈 암흑에 대비되는 어떠한 형상을 만들어낸다. 공간을 시각적으로 훑기 위해 촉각을 대체재로 사용한다 해도 말이다. 이 설치작품은 신체가 평소에 세계 또는 다른 사람들과 맺고 있는 습관적인 관계를 붕괴시킴으로써, 감각 체계를 해체하는 성과를 거뒀다. 이는 개인의 위치를 불확정성에 넘겨줌으로써, 개인적인 평정의 공간을 없애고, 신성한 영토 소유권 개념을 전복함을 의미했다. 심지어 물리적 존재인 신체 영역에서 시지각을 거두어들임으로써 평소에는 명백했던 피아의 구분, 안팎의 구별까지도 흐려졌다. 결과적으로, 낯설게 하기가 최고조에 달한 짧은 시간이나마, 아감벤이 "외부와 내부가 서로 불확정적인 곳"22이라 언급한 비영토권을 확실히 경험하게 된 것이다. 이러한 기형적 상황에 직면하여, 「추적」은 어둠 속에서 일반적으로 정체성을 구축하는 특성들—패션, 외모, 계급적 표지, 인종, 젠더 등—이 자아로부터 제거되게 함으로써, 방문객들이 다른 사람들과의 지각적·물리적 관계를 새롭게 재창조하게 했다. 매퀸의 작업이 명백하게 탈국가화라는 주제를 다루고 있지는 않다. 그럼에도 그의 작업은 정치적인 명문화를 피하는 결정으로부터 도피하는 선을 열었다.

거리를 두고 바라보면, 이 두 프로젝트가 서로 심오하게 연결돼 있다는 것이 분명해진다. 「탈출의 명수」가 주체를 감금 형태에 가깝게 통제하고, 반복과 가시성이라는 그물 안에 얽어매고, 마치 탈출 재주의 시험대처럼 만드는 작업을 통해 다큐멘터리 사진을 비난하는 데 반해, 「추적」은 존재가 생성이라는 현상학적 경험

으로 확산되도록 촉진한다.[23] 그러나 매퀸의 작업을 철저하게 제도화된 공간(상업 예술 갤러리) 구조 안에서 관람자가 가상현실과 신비화 체험을 하게 한 것으로 해석함으로써 탈출의 기술과 현실도피를 혼동한다면, 그것은 잘못이다. 그의 작업은 억류와 해방의 힘이 충돌하는 현장을 드러내고 있기 때문이다. 매퀸의 작업은 이러한 제도화(정체성, 억제, 범주화)의 감옥을 인지하고 피해 가기 위해 다양한 방법을 사용했다. 관람객에게 최면을 걸고 달래는 본래의 기능에 반하는 방식으로 영상(비디오)을 전략적으로 사용하고, 방향 상실을 위해 좌석 따위는 없는 오픈플랜식 평면 구성으로 영화적 관습을 위반하고, 다큐멘터리 사진의 구체화 기능을 폭로하고 전복하는 등이다.

「추적」은 이렇게 재현의 굴레에서 탈출함으로써, 이 글에서 다룬 여타 사례와 달리 실험적인 사회 영역을 제안하는 극단적인 형태의 망명상태를 만들어낸다. 매퀸의 설치작업은 바라다의 감성적인 시선과 차이를 보인다. 바라다는 국외 추방 상태에 직면하여 모로코인의 정체성이 침식당하는 것을 애도하는데, 이는 잠재적으로 모로코인의 정체성 재건을 격려하는 것이다. 마찬가지로 명백히 팔레스타인 해방주의이지만 민족국가의 정체성을 넘어서 망명의 경험을 공유하는 정치적 공동체를 건설하려는 야시르의 시도와도 다르다. 그러나 다른 두 작가의 프로젝트와 마찬가지로 「추적」은 저만의 예외 상태를 창조하고, 자기와 타인의 관계를 창조적으로 재정의할 것을 요구하면서, 사회관계의 정치적 교섭이 일어날 현상학적 조짐으로 기능한다. 바라다와 야시르의 작업에서 보듯이 헐벗은 삶이 문자 그대로 난민인 상태, 그에 수반되는 실존적 고통과 비인간적인 처우만을 의미하지는 않는다. 그보다는 매퀸의 작업에서 보듯이, 법과 생활 사이에 불확정성의 영역을 개척하면서 세계 안에서의 존재를 실험적으로 재창조할 것을—인권을 넘어서는 에이전시의 구축을—독려한다. 규제의 형식을 해체하는 순간, 삶은 자기의 정체성 및 다른 이들과의 관계를 새롭게 협의하도록 초대된다. 더 많은 이들이 이 초대를 받아들이면 어떻게 될까? 아감벤은 이렇게 쓰고 있다. "시민들이 자신이 난민임을 인식할 수 있게 된" 세계에서만, "오늘날 인류의 정치적 생존이 가능하다고 생각된다."[24] 여기서 다룬 예술작업들과 더불어, 이제 이러한 인식이 시작되고 있다.

주

1 이 글은 "Life Full of Holes," *Grey Room*, no. 24 (Fall 2006), pp. 72-88의 내용을 압축해서 다시 쓴 것이다.

2 바라다는 최근 사진 연작에 덧붙인 글에서 이렇게 말했다. "1991년 이전에는 모로코 사람은 여권이 있어도 자유롭게 유럽을 여행할 수 없었다. 그러나 유럽연합EU이 셍겐협약Schengen Agreement을 맺은 이후로는, 법적으로 일방통행이 돼버린 해협을 건너는 일방적인 방문권만이 성립하게 됐다." Yto Barrada, *A Life Full of Holes: The Strait Project* (London: Autograph ABP, 2005), p. 57.

3 Giorgio Agamben, Homo Sacer: Sovereign Power and Bare Life, trans. Daniel Heller-Roazen (Stanford, CA: Stanford University Press, 1998) 참조.

4 Giorgio Agamben, "Beyond Human Rights," [1993] in *Means without Ends: Notes on Politics*, trans. V. Binetti and C. Casarino (Minneapolis, MN: University of Minnesota Press, 2000), p. 22.

5 Agamben, "Beyond Human Rights," ibid., p. 21.

6 예컨대, Eva Geulen, "Bare Life," *Texte zur Kunst*, no. 66 (June 2007), pp. 102-107과 Anthony Downey, "Zones of Indistinction: Giorgio Agamben's Bare Life and the Ethics of Aesthetics," *Third Text* 23: 2 (2009), pp. 109-125 참조. 헐벗은 삶이라는 주제는 2008-2009년 프랫맨해튼갤러리에서 개최한 〈갈등 지대Zones of Conflict〉 전에 영향을 줬다. T. J. Demos, "Image Wars," *Zones of Conflict* (New York: Pratt Manhattan Gallery, 2008), pp. 3-11 참조.

7 예컨대, 그랜트 케스터Grant Kester는 다음과 같이 기술했다. "사회적 다큐멘터리가 새로운 다큐멘터리로 힘을 되찾을 수 있다면, 그건 분명 애초에 완전히 미학화되지 않았기 때문이다." "Toward a New Social Documentary," *Afterimage* 14: 8 (March 1987), p. 14 참조.

8 Okwui Enwezor, "Documentary/Vérité: The Figure of 'Truth' in Contemporary Art," in Mark Nash, ed., *Experiments with Truth* (Philadelphia, PA: The Fabric Workshop and Museum, 2005), p. 101.

9 Ibid., p. 101. 엔위저는 계속해서 말한다. "벌거벗은 혹은 헐벗은 삶을 고찰하는 중심점은 현실묘사/다큐멘터리 공간이다."

10 "Barrada in Conversation with Nadia Tazi," in Barrada, op. cit., p. 60.

11 Agamben, "Beyond Human Rights," op. cit., p. 15. 아렌트 글의 원전은 다음의 에세이다. "We Refugees" (1943), in Mark M. Anderson, ed., *Hitler's Exiles: Personal Stories of the Flight from Nazi Germany to America* (New York: The New Press, 1998).

12 Agamben, "Beyond Human Rights," op. cit., pp. 15-16.

13 Agamben, "Beyond Human Rights," op. cit., p. 24.

14 Agamben, "Beyond Human Rights," op. cit., p. 25.

15 하지만 현재의 분쟁 상황에서는 야시르 역시 이러한 이동이 불가능하다.

16 예컨대, 1948년 12월 10일 UN 총회에서 채택된 세계인권선언은 이러한 권리를 포함하고 있다.

17 Rasha Salti, "Emily Jacir: She Lends Her Body to Others to Resurrect an Absent Reality," *Zawaya* (Beirut), no. 13 (Fall 2004-Winter 2005): n.p.; and T. J. Demos, "Desire in Diaspora: Emily Jacir," *Art Journal* 63: 3 (Winter 2004), pp. 68-78 참조.

18 Giorgio Agamben, *The State of Exception*, trans. K. Attell (Chicago: University of Chicago Press, 2005) 참조.

19 아감벤의 '예외 상태'와 이스라엘의 관련에 관한 비판적 논의는 다음을 참조. Ronit Lentin, ed., *Thinking Palestine* (London: Zed, 2008).

20 우리는 "지금까지 우리가 정치적 주체를 나타내온 근본 개념들(인간, 시민과 시민권, 그뿐만 아니라 주권자, 노동자 등)"을 폐기하고 "난민이라는 유일한 개념에서 새롭게 출발한 정치 철학을 형성해야 한다." Agamben, "Beyond Human Rights," op. cit., p. 16.

21 동시대 미술과 망명에 관한 좀 더 폭넓은 논의를 보려면 다음을 참조. T. J. Demos, "The Ends of Exile: Toward a Coming Universality," in Nicolas Bourriaud, ed., *Altermodern: Tate Triennial 2009* (London: Tate Britain, 2009), pp. 74-89.

22 Agamben, "Beyond Human Rights," op. cit., p. 25.

23 내가 보기에 이것은 매퀸이 〈웨스턴 딥Western Deep〉에서 수행한 조직화로부터 탈출하는 후속 사례의 역할을 하는 것 같다. 〈웨스턴 딥〉에서 매퀸은 남아프리카의 금광 속

에필로그 | 구멍투성이인 삶—동시대 예술과 헐벗은 삶

으로 들어가 이주 노동자들의 야만적인 노동조건을 탐색하면서 다큐멘터리적 표현을 비판하고 재창조한 바 있다. 이 비디오 작품에 관해서는 다음에서 상세하게 다뤘다. "The Art of Darkness: On the Work of Steve McQueen," *October* 114 (Fall 2005), pp. 61-89.

24 Agamben, "Beyond Human Rights," op. cit., p. 26.

10

근본주의의 대두
The Rise of Fundamentalism

일신교 유행

스벤 뤼티켄 Sven Lütticken

자유의 또 다른 이름

테리 와이스먼 Terri Weissman

최전선에서-파키스탄 동시대 미술에서 테러리즘의 정치학

아테카 알리 Atteqa Ali

모더니즘의 시대가 될 때까지 서양 전통에서 예술과 종교는 긴밀한 관계를 맺어왔고, 대개는 예술이 종교에 봉사하는 기능을 담당했다. 20세기에 들어와서 많은 작가가 테크놀로지를 받아들이고 현재와 관계를 맺기 시작하면서 예술 제작은 개인적인 탐구든, 철학적 해석이든, 정치적 참여든 간에 다른 목적을 찾게 됐다. 동시대 미술계는 대개 세속적이지만, 전 세계적으로 서유럽과 몇몇 지역의 눈에 띄는 예를 제외하면 수많은 사회에서 종교적 신념이 증가해왔다. 아브라함에게서 비롯된 세 종교가 지배하는 지역에서는 특히 그렇다. 사실상 기독교와 이슬람교와 유대교의 근본주의는 최근의 지정학적 사건에 지대한 영향을 미쳤으며, 시대를 규정하는 특징이 됐다. **스벤 뤼티켄**Sven Lütticken이 「**일신교 유행**Monotheism à la Mode」에서 주장하는 바와 같이, 미학과 종교는 단 한 번도 완전히 분리된 적이 없으며, 동시대 미술과 종교적 근본주의는 우상파괴로 점철된 역사를 공유한다.

근본주의와 함께 아주 직해적인 세계관이 등장했다. 과거는 기념하고, 현재는 조소하며, 미래는 (구원의 시기로서) 갈구하게 된 것이다. 이것이 바로 **테리 와이스먼**Terri Weissman이 「**자유의 또 다른 이름**Freedom's Just Another Word」에서 동시대 미국의 정치 풍경을 관찰한 바다. 세계화를 구성하는 수많은 정치적, 경제적, 문화적 요인들이 근본주의적인 신념을 키우고, 근본주의적인 종교가 피난처가 되거나 종종 견디기 힘든 세계에 대한 저항의 형식이 되게 한 것은 결코 우연이 아니다. 근본주의는 동시대 미술과 평행선을 달리고 있으며, 근본주의의 직해주의는 동시대 미술과 그 맥락을 구성하는 다양한 견해와 접근 방식, 세계관과 충돌한다. 게다가 근본주의는 시각문화와 고급미술의 차이를 강조한다. **아테카 알리**Atteqa Ali가 「**최전선에서-파키스탄 동시대 미술에서 테러리즘의 정치학**On the Frontline: The Politics of Terrorism in Contemporary Pakistani Art」에서 바로 이러한 상황을 밝히고 있다.

일신교 유행

스벤 뤼티켄

Sven Lütticken 암스테르담 VU 대학교 미술사 강사. 동시대 미술에 관한 저술을 정기적으로 발표하고 있으며, 저서로 《공공연한 비밀-동시대 미술론Secret Publicity: Essays on Contemporary Art》2006, 《시장의 우상-현대의 성상파괴 운동과 근본주의의 스펙터클Idols of the Market: Modern Iconoclasm and the Fundamentalist Spectacle》2009, 《역사는 움직인다History in Motion》2012가 있다.

하나의 유령이 세계를 떠돌고 있다. 공산주의를 부활시키려는 시도임에도, 그것은 종교의 유령이다. 이데올로기의 종언이 떠들썩하게 거론되고 역사의 종말이 주장된 이후, 즉 1989년 이후, 승리를 거둔 자본주의에 대한 논쟁은 대개 명백히 종교적인 형식을 띠었다. 종교의 세계관은 근본적으로 몰역사적이라고 좌파는 늘 비판해왔다. 그럼에도 종교가 주요한 역사적 세력이라는 것에는 변함이 없다. 그러나 일반적인 의미의 '종교'에 관해 말하는 것은, 다시 말해 종교는 다 마찬가지라고 하는 것은 종교를 무지몽매한 것으로만 여기는 세속주의자들의 단순화를 수용하는 것이다. 종교의 귀환이 분명해진 상황에서 우리는 정확히 무엇을 다루려고 하는 것인가?

동구권 붕괴 이후 대변동 속에서 그리고 9·11 테러 이후 더욱 공고해진, 유일신을 믿는 아브라함에서 비롯된 세 종교, 즉 유대교, 기독교, 이슬람교가 우세한 종교들이 됐다. 그중에서도 이슬람교는 세속주의자들이 흔히 말하는 종교적으로 특히 편협한 속성('다른 신을 섬기지 마라')을 가진 일신교의 사악하고 근본주의적인 본질을 상징하게 되었다. 한편, 이상하게도, 일부 호전적인 반이슬람 선동가들은 이슬람교는 결코 종교가 아니며 신앙으로 가장한 공격적인 이데올로기라고 주장한다.[1] 여하튼 많은 사람이 이슬람교와 기독교, 유대교 근본주의자들의 주장을 받아들이는 것 같다. 근본주의자들의 주장은 각각 자기들 신앙의 본질을 나타내며 그들은 신앙의 이름으로, 그 유일한 진실의 목소리로 이야기한다. 이것이야

말로 근본주의의 진정한 승리다. 근본주의에 맞서 싸울 것을 주장하는 사람들조차 근본주의의 기본적인 (그러나 지지할 수 없는) 주장을 받아들인다. 근본주의자들은 종교의 근원, 종교의 진정한 핵심으로 돌아가자고 주장하면서 수세기에 걸쳐 이뤄낸 성경주해와 논쟁, 논의의 풍부함과 다원적 가치 등을 제거한다. 만일 우리가 이것을 받아들인다면, 루홀라 호메이니Ruholla Khomeini, 1902-1989에서 팻 로버트슨Pat Robertson, 1930- 에 이르는 근본주의자들이 정말로 종교를 아예 다시 만들게 될 것이다.

대체 여기서 예술의 역할은 무엇일까, 아니, 예술이 할 수 있는 역할이 무엇일까? 종종 비판은 근현대 미술의 임무로 여겨진다. 이는 예술이 새로운 '이미지 전쟁'에 개입도 하고 논평도 해야 한다는 의미다. 그러나 **신학에서 미학을 완전히 배제할 수 없고 그 역도 마찬가지**라는 점, **예술은 늘 이미지 전쟁에 휘말리기 마련**이라는 점, 이런 전쟁은 결코 전적으로 세속적이지 않다는 점, 우리가 다루고 있는 것이 동시대의 근본주의와 동시대 미술이 아로새겨진, **다양하게 가지를 뻗은 우상파괴의 역사**라는 점 등을 강조하지 않는다면 현 상황에서 예술의 역할에 관한 생각은 형식적인 차원에 머물고 말 것이다.[2]

두꺼비의 귀환

가톨릭과 개신교에서 사람들이 대거 빠져나간 1960년대 유럽의 세속화는, 얄궂게도, "교회에 나가지 않기로 한 사람들"이 분개해 마지않는 모든 것을 지지하는 사람들, 그러니까 보수주의자와 반동주의자, 근본주의자들에게 이로운 결과를 가져왔다.[3] 이쯤 해서 에른스트 루비치Ernst Lubitsch, 1892-1947의 영화 〈니노치카Ninotchka〉에서 여주인공 니노치카로 분한 그레타 가르보Greta Garbo, 1905-1990가 모스크바의 최신 소식에 관한 질문을 받았을 때 했던 유명한 말이 생각난다. "대숙청은 대단히 성공적이었어요. 앞으로는 소수 정예의 러시아인들만 있을 거예요." 불량한 '모더니스트' 가톨릭교도들이 교회를 떠나면, 교회는 세속적인 근대 문화로 더럽혀지는 일 없이 훨씬 더 좋아지고 더욱 순수해질 것이다. 교황 베네딕토 16세에게는 좋은 일이다. 이런 의미에서, '종교의 귀환'은 사실상 하나의 후퇴이자 방어적인 담쌓

기다. 앙리 마티스Henri Matisse, 1869-1954나 르 코르뷔지에Le Corbusier, 1887-1965 같은 무신론자 모더니스트까지 끌어들여 근대적인 종교미술을 구축하려 했던 전후의 시도와는 확연히 구별된다.

한편, 전투적이고 정치색을 띤 아방가르드 운동은 조직화한 종교를 공격하는 데 가담했다. 신성모독은 초현실주의자들에게 제2의 천성이었고, 제2차 세계대전 이후에는 더 젊은 세대인 보헤미안 예술가들과 지식인들이 이를 이어받았다. 1950년대 문자주의 운동에 속한 그룹은 파리 노트르담 대성당에서 열린 부활절 미사를 방해했다. 미사는 텔레비전으로 생중계되고 있었다. 조용한 순간, 도미니크회 수사처럼 옷을 입은 공모자 중 한 명이 그리스도의 부활을 기념하는 의식에서 그 지없이 충격적인 글을 공표하기 시작했다.

> 나는 가톨릭교회의 사기를 고발한다.
> 나는 가톨릭교회가 그 침울한 도덕으로 세계를 오염시키고
> 서양의 부패한 시신 위에 고름이 흐르는 상처가 됐음을 고발한다.
> 진실로 너희에게 이르노니, 신은 죽었다.
> 우리는 너희 기도의 절절한 무미건조함에 구역질이 난다.
> 너희 기도가 우리 유럽의 전쟁터 위로 기름투성이 더러운 연기를 피워 올리기 때문이다.[4]

이 사건은 이지도르 이주Isidore Isou, 1925-2007가 이끄는 문자주의 운동에서 다소 온건한 진영과 급진적 진영 사이의 긴장을 고조시켰고, 결국 다수의 급진파가 문자주의 인터내셔널을 형성하게 됐다. 문자주의 인터내셔널은 1957년 다른 여러 사람 및 소규모 운동과 합세하여 상황주의 인터내셔널을 형성했다. 종교에 대한 공격, 특히 서양에서 우세한 기독교에 대한 공격은 문자주의/상황주의 인터내셔널의 이론과 실천에서 중요한 구성 요소였다. 기 드보르Guy Debord, 1931-1994는 차츰 마르크스주의에 근거하여 문자주의/상황주의 인터내셔널의 강령을 주조하면서 제1차 인터내셔널의 새로운 화신으로서 제시했고, 초자본주의적 스펙터클 사회의 전복을 위해 헌정했다. 종교는 이 사회의 어떤 심각한 논쟁도 가로막는다. 결국, 마르크스의 표현을 따르면, 생산적인 관계와 착취의 진정한 본질을 바라보지 못하게 우

리의 시야를 가리는 "신비스러운 베일"을 벗겨내는 것을 목표로 삼아야 한다.[5]

상황주의 인터내셔널로부터 얼마간의 영감을 받은 학생들이 1968년 5월 들고일어났을 때, 그들의 구호 중 일부는 격하게 우상파괴적이고 신성모독적이었다. "나사렛 두꺼비 타도A bas le crapaud de Nazareth"라는 구호는 마치 2008년에 일어난 작은 소동을 예고한 것만 같다. 2008년 마르틴 키펜베르거Martin Kippenberger, 1953-1997가 만화 캐릭터 같은 개구리를 십자가에 매달아놓은 조각 작품을 이탈리아 볼차노미술관에 전시했고, 교황과 지역 가톨릭교도들은 이에 항의했다.[6] 이 사건으로 독단적인 교회는 다시 한 번 불경하고 경박한 현대 미술과 맞붙었다. 그러나 키펜베르거의 행위는, 우상파괴적인 행위로서 일신교 역사에 본래 존재하던 부분이지 않은가? 우상파괴라는 용어가 종교적 연관 없이 느슨한 방식으로 다양한 파손 행위를 지칭하는 데 종종 사용되고 있기는 하지만, 세속적으로 보이는 수많은 우상파괴는 사실상 종교적 우상파괴가 계속되면서 과격화되는 것으로 볼 수도 있다. 세속적, 비판적 예술과 반근대적인 종교의 엄격한 분리가 정말로 유지될 수 있을까? 일신교 자체가 세속화의 기계는 아닐까?

우상파괴주의-고현학Modernology

예언자 무함마드를 다룬 덴마크 만화가 불러일으킨 폭동과 시위는 (아무리 조작되었다고 해도) 마호메트가 희화화됐다는 사실뿐만 아니라 마호메트를 그렸다는 사실 자체에 대한 분노를 반영한다. 결국 이것은 예언자 묘사 금지에 대한 위반으로, 모세가 우상숭배를 금지한 것에 관한 하나의 해석에서 비롯된 것이다. 현재 진행 중인 이미지 전쟁은 일신교의 우상숭배 비판의 새로운 경향을 나타낸다. 「출애굽기」 20장 4절의 두 번째 계명에서는 우상 "혹은 위로 하늘에 있는 것이나 아래로 땅에 있는 것이나 땅 아래 물속에 있는 것의 어떤 형상"도 금지한다. 이는 「신명기」 4장 15절에서 19절에 더 자세하게 설명돼 있다. 이스라엘 사람들은 "주님께서 호렙 산 불 속에서 너희에게 말씀하시던 날, 너희는 어떤 형상도 보지 못하였으니" 사람과 동물의 형상을 만드는 것을 막아야 하며, 그것은 이러한 이미지들을 숭배하게 되는 일, 즉 '타락'으로 이어질 수 있기 때문이라고 생각했다(해와 달, 별에도

비슷한 위험이 존재한다).

요컨대, 두 가지를 금지한 것이다. 신은 절대로 재현될 수 없으며, 우상숭배를 방지하기 위해 살아 있는 생물(그리고 해, 달, 별)은 절대로 재현돼서는 안 된다. 그러나 첫 번째 오류 혹은 죄는 우상숭배이기도 했다. 사신邪神에 대한 숭배뿐만 아니라 야훼를 이미지로 숭배하는 것도 우상숭배에 해당한다. 이미지 자체가 사신인 것이다.[7] 처음에는 다른 신을 숭배하는 것이 실질적인 유혹이었다. 그러나 나중에 이것이 더는 위험이 아니게 되자, 유대 일신교 안에서의 우상숭배 경향을 위험으로 간주했다. 실제로 기독교나 이슬람교—는 약간 덜하지만—와 마찬가지로 유대교에서도 수세기 동안 이미지가 만들어지는 정도와 이미지가 사용되는 방식이 폭넓게 변했다. 성육신成肉身에 관한 기독교 교리는 신과 그의 창조물에 대한 묘사 금지를 완화했다. 신이 인간이 되었고 말씀이 사람이 되었으니, 형상화할 여지가 생긴 것이다. 물론 비잔틴 성상파괴론자와 개신교도들은 이러한 이미지들이 여전히 우상숭배적인 목적으로 사용될 수 있다고 주장했으며, 그리스도의 이미지는 그리스도의 두 가지 본질 중 신성이 아닌 인성만을 드러낸다고 덧붙이기도 했다.[8]

다른 신들을 하느님과 '관련지어 생각하는' 쉬르크shirk에 빠질까 두려워한 이슬람교도들은 그러한 우상숭배를 촉발할 수도 있는 형상들인 타스비어tasweer를 다소 극단적으로 금지했다. 코란이 '황금 송아지' 이야기를 다루고 있기는 하지만, 훨씬 더 노골적으로 형상 제작에 반대한 선언은 나중에 편찬된 마호메트의 언행록《하디스Hadith》에서 발견된다.[9] 그러나 이슬람교도들뿐만 아니라 동시대 서구 이론가들이 이슬람교를 융통성 없는 획일적인 종교로 보이게 하는 데 전념했음에도, 마호메트를 묘사하는 것에 대한 금지가 심해질 때도 있었고 완화될 때도 있었다. 수많은 오래된 세밀화에서 보듯이, 동시대 이론가들이 제안하는 것처럼 형상 제작 금지가 보편적이었던 것은 아니다. 이처럼 달갑지 않은 복잡한 역사를 억압함으로써 근본주의자들은 이슬람교와 우상숭배적인 서방 사이에 마니교적인 이분법을 형성하게 됐는데 이것은 또 다른 무지의 시대, 자힐리야jahiliyya에 다름 아니다. 이러한 담론은 서양 문화에 대한 기독교의 비판보다 좀 더 급진적인 형태로 볼 수 있다.

기독교도들에게 로마제국은 우상숭배 사회의 전형적인 사례다. 테르툴리아누스Tertullian, 160-220는《구경거리De Spectaculis》에서 특히 로마의 운동경기를 우상숭배

의 전형적인 사례라고 공격했다. 또한 장-레옹 제롬Jean-Léon Gérome, 1824-1904과 로런스 알마-타데마Lawrence Alma-Tadema, 1836-1912의 회화에서부터 이후의 영화 산업에 이르기까지, 19세기 말에서 20세기 초 문화가 로마의 구경거리와 타락에 매혹된 것은 근대사회가 다시 돌아온 로마임을 보여준다. 그리고 이는 기독교 수사학으로 가장한 우상숭배의 승리다. 자본주의적 모더니티에 대한 기독교의 비판은 점점 더 계몽운동에서 비롯된 세속화된 담론으로 대체됐고, 일신교적 뿌리에 의해 형성됐지만 그 뿌리를 변형시키고 초월한다.

샤를 드 브로스Charles de Brosses, 1709-1777는 계몽운동이 일신교의 기본 사상을 세속적 비판의 수단으로 변형했다는 요지의《신들에 대한 숭배Du Culte des dieux fétiches》1760에서 종교의 가장 원시적인 형태, 즉 조각상이나 인간이 만든 형상도 아니고 아무거나 닥치는 대로 숭배했던 최초의 우상숭배 혹은 물신物神에 대해 밝히고자 했다. 비록 계몽운동이 종교적 교리를 제한 없이 비판하기는 했지만, 그 비판이 종교적 교리와 대립한다고 해서 다음과 같은 사실이 모호해져서는 안 된다. 신이 우상이라거나 오랫동안 믿었던 진실이 미신이라고 '폭로하는' 행위는 근본적으로 같다는 사실 말이다. 이교에 대한 일신교적 담론에서 비판의 초기 형태가 나왔다. 종교와 사회에 대한 근대적인 비판은 그러한 우상숭배 비판을 변형한 것이다.[10] 우상숭배 비판이 교리에 완전히 기대고 있는 것과 마찬가지로, 종교적 교조주의 안에도 이미 비판의 씨앗이 들어 있다. 막스 호르크하이머Max Horkheimer, 1895-1973는 테오도르 W. 아도르노Theodor W. Adorno, 1903-1969가 죽고 얼마 안 돼서 편지 한 통을 썼다. 그 편지에서 그는 자기 친구가 유대교 의식에 따라 묻히지 않은 이유를 설명하면서 비판이론은 두 번째 계명, 즉 신의 형상을 만드는 것에 대한 금지 혹은 좀 더 근본주의적인 해석으로 모든 살아 있는 존재의 형상을 만드는 것에 대한 금지에 근거한다고 주장했다.[11] 다시 말해, 근대 비판이론은 파시즘과 문화 산업을 현대판 우상숭배로 분석하고 반대하는 것이다.

호르크하이머의 언급이 대단히 감정적인 상황에서 나온 것은 분명하지만, 재현에 대한 근대의 비판이 여러모로 우상숭배에 대한 일신교적 담론의 변형이라는 것은 사실이다. 신성한 계명이 발전시킨 의심하고 비판하는 사고방식은 결국 교리 자체에 등을 돌렸다. 드 브로스에서 마르크스와 그 이후에 이르기까지, 우상의 원

시적인 형태인 물신 개념은 일신교적인 우상숭배 비판에서 유래한 것이다. 물론, 마르크스는 드 브로스의 아프리카 원原우상을 자본주의의 상품 물신으로 바꿨으나, 무분별하고 현혹적이기는 마찬가지다.[12] 그러나 그러한 물신은, 일신교의 '우상'과 달리, 신성한 법에 대한 위반이라기보다는 진정한 인간성에 대한 배반으로 생각된다. 테르툴리아누스의《구경거리》와 같은 초기 기독교의 통렬한 비판과 기 드 보르의 마르크스주의적 논문 「스펙터클의 사회The Society of the Spectacle」 간의 차이는 엄청나다. 비록 후자가 전자에게—간접적으로나마—빚을 지고 있다 하더라도 말이다.

예술의 세속화

우상파괴주의는 실행 중인 세속화다. 19세기 말에서 20세기 초에 종교학자들과 인류학자들의 초점이 신앙과 신화에서 종교적 실천과 행동, 신화의 정립, 종교의 제의적이고 사회적인 차원으로 이동하자—이러한 발전은 로버트슨 스미스Robertson Smith, 1846-1894, 에밀 뒤르켐Emile Durkheim, 1858-1917 그리고 에밀 뒤르켐 학파와 관련이 있다—신성한 것과 세속적인 것의 대립은 근대 이론의 전면으로 나오게 됐다. 이제 시간과 공간은 모두 철저히 쪼개진 것으로 여겨지게 됐다. 세속적인 시간의 반대는 제의를 통해 실현되는 신화의 신성한 시간이며, 세속적 공간의 상대는 제의장소라는 신성한 공간이다.[13] 이러한 대립은 사실상 모든 사회에서 유효하다. 오직 서양에서만 시간이 점점 더 균질화되고 있다. 공간도 마찬가지다. 사람들은 갈수록 종교적인 이유보다는 미술사적인 이유에서 주요 성당들을 방문한다. 에드워드 포스터E. M. Forster, 1879-1970의 《전망 좋은 방A Room With a View》1908에서 '여행안내서를 내려놓고 산타크로체 성당에 가다' 장에는 그러한 행동양식이 잘 묘사돼 있다.

그러나 단선적으로 진행하는 세속화의 내러티브는 매우 의심스럽다. 1930년대에 조르주 바타유Georges Bataille, 1897-1962는 나치즘이 대중을 상대로 테크노크라시로 세상을 다시 현혹하는 마법을 거는 데 맞서기 위해 필사적으로 새로운 신화와 제의를 창조하려 했다. 재신성화의 모든 형식이 반드시 알맞게 퇴행하는, 고풍적인 형식을 취하는 것은 아니다. 바타유 이후 아도르노와 호르크하이머는 자본주의와 민주주의가 지배하는 사회에서는 계몽운동도 신화 속으로 회귀한다는 결론에 도

달했다. 그저 '합목적적 합리성', 오직 테크노크라시 효과에만 관심을 둔 합리성으로 회귀하는 비율이 높아지기 때문이다. 게다가 마르크스가 이미, 논쟁적으로, 상품을 "신학적 변덕"이 철철 넘쳐흐르는 물신으로 제시하지 않았는가? 바타유는 사실 상품을 세속화의 전형, 순전히 유용한, 신성한 포틀라치Potlatch─물건을 세속의 영역에서 끄집어내서 고의적으로 파괴해버리는─의식이 거부된 "속세의" 물건으로 봤다(포틀라치는 1950년대 문자주의 인터내셔널의 비밀 소식지 이름이기도 하다).[14]

그러나 조르조 아감벤Giorgio Agamben, 1942- 이 최근에 논한 바와 같이, 완전한 세속화는 신성화와 일치할 수도 있다.[15] 아감벤은 라틴어 '사케르sacer'에 주목했다. 사케르는 신에게 바쳐진 신성한 것을 가리키기도 하고, 저주받고 사회로부터 내쫓긴 사람을 가리키기도 하는 말이다. 상품이 독자적인 교환가치를 가진 것처럼 보인다고 해도, 우리가 사는 현실로부터 정확히 분리된 것은 아니지 않은가? 상품의 사용가치는 경제 외적 잉여가 아니지 않은가? 아감벤의 주장에 따르면, 생산되는 모든 것─인간의 신체, 언어, 섹슈얼리티를 포함하여─은 별개의 영역으로 격하되는데, 역설적이게도 이 영역은 존재 전체를 뒤덮고 있다. 이것은 소비의 영역이다. 소비는 사용과 다르다. 소비는 사용의 스펙터클이다. "세속화의 의미가 성스러운 영역으로 옮겨졌던 상용常用 영역의 회복이라면, 자본주의적 종교의 최종 단계는 절대적으로 세속화할 수 없는 어떤 것을 창조하고자 할 것이다."[16]

낭만주의에 뒤이어, 19세기와 20세기의 근대 미술은 대개 세계를 '다시 매혹'하거나 '다시 신성화'하려 했다. 전후 몇 년간 어느 정도 통합된 '근대 종교미술' 운동이 일어나기 전에도, 카스파르 다비트 프리드리히Caspar David Friedrich, 1774-1840에서 폴 고갱Paul Gauguin, 1848-1903에 이르기까지 작가들이 자기들의 회화작품을 제단화로 기능하게 하려고 시도했었다. 이는 새로운 기독교 미술을 창조하기 위함이었다. 역사적인 아방가르드 운동에서, 새로운 기독교 미술을 창조하려는 프로젝트들은 실패했고, 실패할 수밖에 없었다. 그러나 초현실주의자들과 조르주 바타유의 여러 단체, 특히 잡지 『아세팔Acéphale』은 조직화한 종교에 대해서는 비타협적인 공격을 펼치면서도 새로운 신화, 새로운 아우라를 창조하고자 했다.

여러 면에서 그러한 아방가르드 운동은 급진화한 낭만주의의 한 형태로서, 우

상파괴적 세속화와 신비화와 다시 매혹하기라는 변증법을 만들어냈다. 앙드레 브르통André Breton, 1896-1966이나 조르주 바타유가 양차 세계대전 사이에 행동의 가능성에 현혹됐던 것처럼, 그들은 어떤 단선적인 시나리오에 속하기를 거부했다. 예술은 늘 어느 정도 상품화되고 유사 신성화된 지위에 얽혀 있다. 미디어에 능통한 종교 근본주의자들이 생산한 이미지를 포함하여, 오늘날 이미지 상품의 아우라를 비판하는 것은 동시대 미술에서 중요한 우상파괴적 과업일 것이다. 그러나 예술이 순수한 '신성모독'의 지위를 획득할 수 있다는 말은 아니다.

예술을 신성한 것에 봉사하게 하는 한편 (거꾸로) 예술을 신성화하는 데 성공한 전후의 중요한 프로젝트 중에 휴스턴의 로스코 채플1971이 있다. 이는 존재하지 않는 종교의 예배당으로, 교리도 없고 심지어 특별한 내용이나 신념도 별로 없이 순수한 종교성만을 띠고 있다. 이 채플은 후원자 존 드 메닐John de Menil, 1904-1973과 도미니크 드 메닐Dominique de Menil, 1908-1997 부부의 의뢰를 받았다. 1974년 그들의 딸 필리파Philippa de Menil와 사위인 미술상 하이너 프리드리히Heiner Friedrich, 1938- 가 디아미술재단Dia Art Foundation을 설립했고, 월터 드 마리아Walter de Maria, 1935-2013와 도널드 저드Donald Judd, 1928-1994 같은 작가들의 대규모 프로젝트에 중점을 뒀다. 이 부부는 이슬람교 신비주의 수피즘으로 개종했고, 디아미술재단을 통해 뉴욕 머서 스트리트의 모스크와 같은 종교적인 프로젝트들을 지원했다.[17] 머서 스트리트 모스크에는 댄 플래빈Dan Flavin, 1933-1996의 라이트아트가 설치됐다.

댄 플래빈은 자기 작업의 맥락이 재배열되는 것을 간신히 참고 있었지만, 하이너 프리드리히와 필리파 드 메닐이 만들어낸 미니멀리즘 미학과 금욕적 종교성의 배합은 도발적이었다. 물론 이것이 화이트큐브와 모스크가 화이트큐브와 교회/예배당보다 더 동일시될 수 있다는 말은 아니다. 동시대 미술의 방자한 신성화나 순수한 세속화는 피차 볼 장 다 봤다. 가장 생산적인 접근은 예술이 세속화와 재신성화의 변증법을 탐구하고, 또 거기에 개입하는 독특한 입장에 있다고 여기는 것이리라. 리드빈 판 데 펜Lidwien van de Ven, 1963- 의 흑백사진 「이슬람 센터, 빈Islamic Center, Vienna」2000은 예술과 공예 운동과 아르누보를 생각나게 하는 금욕적으로 장식된 공간에서 기도하는 세 명의 신자를 보여준다. 이는 모더니즘의 관조 미학 개념을 제안함으로써 이미지에 색다르고 비판적이며 성찰적으로 접근하게 한다. 판

데 펜의 이미지는 모호한 동일함을 선언하는 대신, 반복과 차이의 복잡한 게임 속에 놓인 경배의 장소를 언급한다.

지움

「이슬람 센터, 빈」이 전통적인 방식으로 인화된 사진이었다면, 최근 판 데 펜의 사진 작업은—종종 중동에서 제작된 것으로, 개중에는 중동에 대한 유럽의 선입견과 공포에 도전하여 2011년 비이슬람주의 혁명을 일으켰던 몇몇 나라에서 작업한 사진들도 있는데—포스터처럼 갤러리 벽에 바로 붙이는 방식을 택했다. 그녀의 최근 작업에서 중요한 모티브는 몸 전체를 감싸는 베일이다. 이것은 9·11 테러 이후 섬뜩한 이슬람교도의 성상금지를 나타내는 이미지로 서양의 미디어에서 광범위하게 나타나고 있다. 여성을 베일로 덮는 것은 바미안 불상 폭파와 같은 테러적 우상파괴주의의 극적인 행위와 같은 맥락으로 여겨진다. 실제로, 아프가니스탄과 사우디아라비아 같은 나라에서는 여성들이 엄격한 의복 제한에 복종하기를 강요받는다. 문제는 이처럼 용납할 수 없는 관습과 획일적인 '흔히 생각하는 이슬람교'를 동일시한다는 것이다. 이것은 결국 온몸을 가리는 베일의 호소력을 증가시키고, 「런던, 2004년 9월 4일-국제 히잡 연대의 날London, 4 September 2004: International Hijab Solidarity Day」과 같은 판 데 펜의 사진에서 나타나듯이 미디어 전쟁에서 타자성의 이미지로 사용되게끔 할 뿐이다. 그녀의 최근작 대부분이 그렇듯이, 이 사진도 크게 프린트해서 벽면에 바로 붙여 전시함으로써 이미지의 대중적인 지위를 강조한다.

이 사진은 얼굴에서 눈만 내놓고 있는 두 여인(한 명은 안경을 쓰고 있다)과 비슷한 검은 옷을 입고 얼굴을 내놓은 십대 소녀를 미디엄 클로즈업하고 있다. 이들은 구경꾼 가운데서 항의하고 있고, 구경꾼 중 일부는 사진을 찍는 것처럼 보인다. 뒤에 보이는 한 남자는 선글라스를 쓰고 있는데, 눈만 내놓고 베일로 얼굴을 가린 여성의 역逆으로 기능하는 것처럼 보인다. 프랑스의 한 전시회에서, 판 데 펜은 이 사진과 다른 사진들에 흰색 페인트를 얇게 입혀서 전시했다. 그래도 어느 정도 이미지가 비쳐 보였다. 이러한 지움은 이미지를 문제화하고 읽기 어렵게 만듦으로써 이미지의 힘을 고조시킨다. 다른 전시회에서 그녀는 완전히 검은색이나 흰색 모노

크롬 표면을 사진과 함께 전시했는데, 이 모노크롬 화면은 사진작품과 대비를 이루면서도 사진작품을 보완하고 완성시켰다.[18] 그녀의 사진들은 보통 절제되고 변형된 생각을 보여주지만, 이따금 신랄한 풍자를 전개한다. 한 사진에서는 '이슬람의 영웅과 지도자들' 그러니까 호메이니와 아흐마디네자드와 같은 이란 시아파 성인들을 광고하는 배너가 보이는데, 배경에 TNT 로고가 있다. 이것은 시간을 되돌릴 수 있는 것처럼 구는 사람들이 글로벌 커뮤니케이션이라는 동시대적 수단을 사용함을 환기시킨다.

가끔 판 데 펜은 자신의 이미지들에 대한 외부의 공격을 작품에 포함시킨다. 그녀의 다른 이미지들처럼 큰 사이즈로 프린트된 사진 「라말라, 2006년 9월 11일 (앉아 있는 소년)Ramallah 11/09/2006 (Boy Sitting)」2010은 대부분의 작품보다 화면 입자가 거칠다. 소년은 사진작가의 시선에 따르기를 거부하는 것처럼 얼굴을 가리고 출입구에 앉아 있다. 이 작품이 네덜란드의 판아베미술관에 전시됐을 때, 관람객들은 이미지가 거칠어진 이유가 "텔아비브의 벤-구리온 공항에서 작가의 필름을 반복적으로 불필요하게 스캔했고, 이는 명백히 사진 원판을 망가뜨리려는 시도"였다는 설명을 들었다. 그 결과로 나타난 이미지는 애당초 문제적인 것이며, 그 이미지가 처한 상황에 스스로 문제 제기를 한다. 언제나 잠재적인 우상이기에, 예술의 비판은 절대로 근본주의적일 수 없다. 불순하고 불완전하다. 그러나 열린 역사를 향해, 역경을 무릅쓰고, 또 한 걸음을 내딛는다.

주

1 예를 들어, 네덜란드 반이슬람 대중선동가 헤르트 빌데르스와 그와 한패인 마르틴 보스마의 발언 참조: http://www.depers.nl/binnenland/261089/Islam-is-geen-godsdienst.html.

2 또한 필자의 책 *Idols of the Market: Modern Iconoclasm and the Fundamentalist Spectacle* (Berlin: Sternberg Press, 2009) 참조.

3 이 용어들을 구분할 필요가 있다. 대략 이렇게 말할 수 있을 것이다. 보수주의자들은 혁신과 잘못된 전통에 반대하는 반면, 반동주의자들은 적극적으로 시간을 되돌리고

싶어 한다. 그러나 근본주의자들만큼은 아니다. 근본주의자들은 자기 종교가 처음에 가지고 있던, 잃어버린 순수성을 회복하고자 한다. 가톨릭신앙은 엄밀히 말해서 근본주의에 기여하지 않는다. 수세기에 걸친 성서주해와 신학적 창조성은 가톨릭신앙의 본질적 요소가 됐기에 그것들을 없애면 가톨릭교라고 할 수 없을 것이다. 그렇게 한 것이 개신교가 됐다. 개신교는 근본주의 성향을 보이는 기독교의 한 분파다. 물론, 동시대 가톨릭 반동주의자들이 개신교 근본주의자들과 많은 면에서 공통점을 가진다는 사실을 부인하는 것은 아니다.

4 http://en.wikipedia.org/wiki/Notre-Dame_Affair의 영문 번역 참조. 또한 다음을 참조. Greil Marcus, *Lipstick Traces: A Secret History of the Twentieth Century* (London: Faber & Faber, 1989), pp. 279–322.

5 카를 마르크스는 《자본론Das Kapital》의 물신적 성격을 다룬 장('상품의 물신적 성격과 그 비밀')에서 'mystischer Nebelschleier'에 관해 썼는데, 독일어 표현을 글자 그대로 풀이하면 '신비스러운 안개 베일(연막)'이라는 뜻이다. 영역본에서는 대개 '신비스러운 베일mystical veil'이라고 하지만, 대중서에서는 '베일'이라고 옮긴다. Karl Marx, *Capital: A Critique of Political Economy*, volume I, trans. Ben Fowkes (London: Penguin, 1990), p. 173.

6 1968년 그라피티 사진은 다음을 참조. René Viénet, *Enragés and Situationists in the Occupation Movement*, France, May '68 [1968] (New York: autonomedia, 1992), p. 56. 마르틴 키펜베르거 사건에 관한 보도는 다음의 기사들을 참조: www.guardian.co.uk/world/2008/aug/28/italy; www.guardian.co.uk/artanddesign/jonathanjonesblog/2008/sep/01/kippenberger.

7 Edwyn Bevan, *Holy Images: An Inquiry into Idolatry and Image-Worship in Ancient Paganism and in Christianity* (London: George Allen & Unwin, 1940), p. 39.

8 마크 드 케슬Marc De Kesel은 성육신incarnation 교리의 중요성을 설득력 있게 분석했다. 다음을 참조. Marc De Kesel, "The Image as Crime: On the Monotheistic Ban on Images and the 'Criminal' Nature of Art," in Maria Hlavajova, Sven Lütticken, and Jill Winder, eds., *The Return of Religion and Other Myths: A Critical Reader in Contemporary Art* (Utrecht: BAk, 2009), pp. 98–116. 루터교 교리와 실천에 초점을 맞춰 바라본 종교개

혁과 그 결과에 관해서는 다음을 참조. Werner Hofmann, ed., *Luther und die Folgen für die Kunst*, exh. cat. (Hamburg: Hamburger Kunsthalle, 1983).

9 Silvia Naef, *Bilder und Bilderverbot im Islam* (Munich: C. H. Beck, 2007), pp. 11–22.

10 모쉬 핼버탈과 아비샤이 마갈릿은 다음과 같은 '종교비판의 사슬'을 가정했다. 일신교의 우상숭배 비판, 종교적 계몽주의의 민속신앙 비판, 세속적 계몽주의의 종교 일반 비판, 마지막으로 이데올로기 비판. Moshe Halbertal and Avishai Margalit, *Idolatry*, trans. Naomi Goldblum (Cambridge, MA: Harvard University Press, 1992), p. 112.

11 막스 호르크하이머Max Horkheimer가 오토 O. 헤르츠Otto O. Herz에게 보낸 1969년 9월 1일 자 서신. Max Horkheimer, *Gesammelte Schriften, volume 18: Briefwechsel 1949–1973* (Frankfurt am Main: Fischer, 1996), p. 743 참조.

12 다음을 참조. "The Fetishism of the Commodity and Its Secret," in Karl Marx, op. cit., pp. 163-177. 하르트무트 뵈메Hartmut Böhme는 물신숭배 개념과 그 점진적인 "보편화"가 이뤄지는 혼잡한 역사를 추적한다. Hartmut Böhme, *Fetischismus und Kultur: Eine andere Theorie der Moderne* (Reinbek: Rowohlt, 2006).

13 제2차 세계대전 이후, 미르체아 엘리아데Mircea Eliade는 이러한 접근법을 다소 도식적이지만 영향력 있는 모형으로 만들었다.

14 Georges Bataille, "La Notion de dépense" (1933) in *La Part maudite, precede de La Notion de dépense* (Paris: Minuit, 1967), pp. 23–45.

15 기 드보르와 발터 벤야민의 영향이 결합된 아감벤의 저술은 무엇보다도 "모든 현상에 대해 신비, 신학적 배경을 생각하는" 경향과 구체적인 역사적 관련성을 구축하거나 일관된 사상사를 서술하지 않고 지지할 수 없는 무리한 유추를 만들어낸다고 공격받았다. 그러나 내적인 논리가 지배하는 배타적인 문화만을 보여주는 일련의 장면을 연대기적으로 배열한 역사를 넘어서고자 한다면, 시간적으로나 배경적으로나 멀리 떨어져 있는 현상의 몽타주를 구성하는 일은 필수불가결하다.

16 Giorgio Agamben, *Profanations*, trans. Jeff Fort (New York: Zone Books, 2007), p. 82.

17 Alexander Keeffe, "Whirling in the West," in *Bidoun*, no. 23 (2011), www.bidoun.org/magazine/23-squares/whirling-in-the-west-by-alexander-keefe/ 참조. 1980년대 중반 디아Dia미술관을 재조성할 때, 머서 스트리트의 모스크는 문을 닫았다. 그 후신으로,

좀 더 작아진 포스트-디아의 구체화된 형태는 어떤 면에서는 소위 '그라운드 제로 모스크Ground Zero Mosque'를 발의한 것으로 유명한 이맘 라우프Imam Rauf의 집이 됐다.

18 2011년 판 데 펜은 검열에 대한 대응으로 '빈칸'을 전시했다. 그로부터 얼마 전, 런던의 블룸버그 스페이스가 정치적인 이유로 판 데 펜의 전시를 취소한 일이 있었다. 그녀의 작품이 이스라엘에 대해 지나치게 비판적이라고 판단했던 것이다. 작가와 미술관이 타협점을 찾으려는 두 번째 시도는 새로운 검열로 이어졌다. 이번에는 독일의 우익, 반이슬람 정당인 자유당Die Freiheit의 창당식 사진이 전시될 수 없었다. 블룸버그 스페이스가 속해 있는 뉴욕의 블룸버그 본부에서 길고 복잡한 거부 절차를 진행했기 때문이다. 구름이 떠 있는 파란 하늘을 배경으로 정당의 이름을 여러 언어로 적어 놓은 벽을 보여주는 사진이었는데 이번에는 작가가 전시를 밀고 나갔지만, 문제가 된 그 사진은 모노크롬 사각형으로 대체됐다. Monika Szewczyk, "Black, White and Grey Matters" (2011), Afterall online, www.afterall.org/online/black-white-and-grey-matters 참조. 그 사진은 탐 할러트Tom Holert의 기사 "Birth of the Rebel Citizen in Germany," *e-flux*, no. 22 (January 2011), http://e-flux.com/journal/view/204에 일러스트로 실렸다.

자유의 또 다른 이름

테리 와이스먼

Terri Weissman 저서 《베리니스 애벗의 리얼리즘-다큐멘터리 사진과
정치적 행동The Realisms of Berenice Abbott: Documentary Photography and
Political Action》2011에서 베리니스 애벗Berenice Abbott의 사실주의적이고
소통 지향적인 다큐멘터리 사진 유형의 정치학을 다뤘다. 제시카 메이,
새런 코원과 〈미국의 모던—애벗, 에번스, 버크화이트American Modern:
Abbott, Evans, Bourke-White〉를 공동 큐레이팅했다.

시위 현장

1999년 11월 28일부터 12월 3일까지 뉴스를 접한 사람들은 시애틀이라는 도시가
세계무역기구WTO 각료회의에 반대하는 시민 수천 명의 시위 때문에 실질적으로
폐쇄됐음을 알게 됐다. WTO는 세계무역의 규칙을 집행하는 국제무역기구다. 그러
나 시애틀에서 시위가 벌어진 며칠 동안 WTO의 규칙만이 아니라 그 규칙이 어떤
식으로 인권은 물론 환경, 소비자, 안전, 노동 보호 등의 가치보다 상업적 혹은 기
업적 이익을 우선시하는지가 관심의 초점이 됐다. 유명 브랜드들(갭, 나이키, 스타
벅스, 맥도날드, 마이크로소프트 등)의 횡포에 항의하여 겨울 추위에도 옷을 벗어
던지고 알몸 시위를 하는 남녀 시민들 옆으로 약탈과 방화, 경찰관이 최루가스를
발포하는 장면 등이 보도됐다. 이 사건으로 사람들에게 제시된 이미지들은 스펙터
클하기 그지없었다. 사람들은 폭동진압 장비를 갖춘 경찰이 컨벤션센터와 지역 호
텔 바깥에서 시위대와 대치하고 있는 상황을 지켜봤다. 바다거북이 복장을 한 시
위자들과 커다란 꼭두각시 인형, 블랙블록Black Bloc을 자처하는 무정부주의자들,
시위진압용 고무탄, 최루액 분사기, 깨진 유리창, 손을 맞잡은 비폭력 시위자들이
멈춰 세운 버스 등. 마침내, 뉴스 진행자들은 시애틀 시장이 통행금지 구역을 선포
하고 통행금지령을 내렸다고 보도했다.

극적인 폭력을 선정적으로 다룬 사진 이미지들은 시애틀을 막연한 교전 지역
으로 바꿔놓았고, 주류 언론이 '시애틀 전투'라고 보도하면서 그 명칭으로 알려졌

다. 이러한 이미지들은 승인된 이미지라고 할 수 있을 것이다. 정부기관으로부터 승인을 받았다는 게 아니라, 정보가 어떻게 재현될 것인가에 대한 일련의 규제를 따른다는 의미에서 공식적인 성격을 띠는 이미지라는 얘기다. 그런데 이런 사진들만 있는 게 아니다. 앨런 세큘라Allan Sekula, 1951-2013가 1999-2000년에 제작한 「최루가스를 기다리며(흰 지구에서 검은 지구로)Waiting for Tear Gas (white globe to black)」라는 사진 시리즈는 특히 효과적인 대항 이미지다. 앞에서 거론한, 거의 사회의 해체에 가까운, 미리 예정된 뉴스 산업 양식이 사건 자체를 압도해버리는 장면들과 달리 세큘라의 사진들은 정보가 전달되는 방식을 재배치한다. 예를 들자면 군중을 통제 불가능한 무리로 묘사하지 않고, 시위자들을 그저 (별난) 개인들로 보여주는 것이다.[1] 세큘라는 시애틀 시내를 걸어 다니며 혼란스러웠던 어느 하루를 시간순으로 기록했고, 시위자들과 교감하고 소통했다. 이러한 장면은 이따금 진부한 이미지를 만들어내기도 했으나, 궁극적으로 다큐멘터리 제작의 새로운 실천 방향을 보여준다. 지속성이 전략적으로 강조됨으로써 미디어 이벤트의 즉시성을 거부하는 것이다.[2]

「최루가스를 기다리며」는 여러 갤러리에서 81개 사진 이미지로 구성된 슬라이드 설치작품으로 전시됐다. 그중 32개의 이미지는 시애틀 시위를 다룬 책, 알렉산더 코번Alexander Cockburn과 제프리 세인트 클레어Jeffrey St. Clair 공저 《세계를 뒤흔든 5일-시애틀과 그 너머5 Days that Shook the World: Seattle and Beyond》의 마지막 부분에 포토에세이로 실렸다. 설치작품과 포토에세이는 두 개의 아주 다른 형식이므로, 세큘라가 미디어에 종속된 세상에서 벗어나 관조적 공간을 만들기 위해 이처럼 두 개의 다른 형식을 어떻게 효과적으로 이용했는가는 중요하지 않다. 세큘라는 오랫동안 미학과 정치학 사이의 긴장감 혹은 사진의 자율성과 삶의 관련성 사이에서의 긴장감을 견지해온 작가다. 책에 포토에세이로 실린 「최루가스를 기다리며」는 주류 언론이 시애틀을 보여준 방식에 응수하는 기능을 한다. 이미 논의한 바와 같이, 주류 미디어 사진은 스펙터클을 양산하면서 사건의 이미지를 그저 스쳐 지나가는 순간으로 만들려고 했다. 마찬가지로, 갤러리에서 전시된 세큘라의 사진 작업도, 여전히 관람객의 참여와 공감을 요구하고는 있지만, 다른 보도사진의 재현 방식으로부터 잠정적인 혹은 상대적인 자율성을 유지하기 위해 반드시 필요한 관

조적 거리를 제공한다.

　세큘라는 「최루가스를 기다리며」에 관한 원칙을 다음과 같이 밝히고 있다. "시위의 흐름을 따라갈 것, 동틀 무렵부터 시작해서 필요하면 새벽 3시까지도. 소강상태와 대기 시간, 사건의 여백을 받아들일 것" 그리고 "이러한 종류의 반포토저널리즘에서 최우선 규칙은 플래시나 망원렌즈, 방독면, 자동초점, 기자출입증, 어떤 대가를 치르더라도 극적인 폭력장면을 한 방에 잡아내겠다는 압박감 따위를 버리는 것(이다)."[3] 이렇듯 간결한 원칙을 통해, 세큘라는 폭력을 극적으로 보여주는 것을 거부한다. 그런 극적인 폭력 장면은 그저 그때뿐인 선정적인 사진을 찾는 미디어의 구미나 충족시킬 것이다. 세큘라의 프로젝트는 시간을 이해하고, 기다림과 지연의 감각을 생산해냄으로써, 소위 말하는 스펙터클을 거부한다. 시위의 소강상태와 여백에 초점을 둔 세큘라의 결정이 중요하다. 그것으로 세큘라는, 관람객의 입장에서, 실질적인 휴지休止의 감각을 만들어내기 때문이다. 지연은 형식적인 측면(관람객이 이미지를 정치적 과정의 일부로 받아들일 때까지 의미는 유예된다)뿐만 아니라 내용적인 측면(몇몇 사진은 사람들이 함께 어울려 시간을 보내고 어슬렁거리는, 기다림의 장면을 보여준다)에서도 나타난다. 이러한 구조 속에 있는 관람객은 시위자들의 입장을 반영하는데, 우리 역시 기다리고 있고 뭔가 특별한 일이 벌어질 거라고 (혹은 벌어져야 한다고) 직감한다. 뭔가 우리가 세상을 이해하는 기존의 일상적인 틀에 일격을 가하는 사건이 벌어질 것이다.[4]

　그러나 그 사건은 절대 나타나지 않고, 그저 그 준비 과정과 주변부 그리고 후유증만을 알 수 있을 뿐이다. 그래서 「최루가스를 기다리며」는 아무것도 재현하지 않는다고 생각될 수 있는데, 그것은 의도적인 것이기도 하다. 바꿔 말하면 기다림의 경험을 재현하는 동시에 실행하면서, 세큘라의 사진은 미지의 미래와 함께 그 사건이 미리 알 수 없는 것임을 (사건이 일어나기 전에 시애틀 전투의 영향력과 충격은 상상할 수 없는 것이었다) 효과적으로 포착한다. 여기서 강조하고 싶은 것은, 「최루가스를 기다리며」가 관람객이 전체 상황을 이해하고 (혹은 심지어 볼 수) 있다고 주장할 수 없게 하는 의미의 불확정성을 둘러싸고 구조화됐다는 점이다. 더군다나 이렇게 구조화된 의미의 불확정성은 어떤 것이 그냥 재현을 피해 간다는 사실을 강조한다. 세큘라의 사진 이미지들은 재현하고 있는 것만큼이나 재현하지

않는 것에 관한 이미지다. 다시 말해서, 그 이미지들은 스스로 재현의 한계를 언급한다.

세큘라가 사진술의 '실수'나 시각적 장애물로 보이는 것들을 작품에 채용한 것은 이러한 해석에 힘을 실어준다. 「최루가스를 기다리며」 시리즈 전체에서 사물을 밝히기보다 오히려 모호하게 하는 빛, 형태를 왜곡하는 반사와 섬광, 부지불식중에 눈을 감고 찍힌 인물들, 초점이 맞지 않는 피사체 등을 보게 된다. 어떤 사진에서는 최루가스를 맞아서 얼굴을 감싸 쥔 젊은 청년이 보인다. 머리를 뒤로 젖힌 채입을 벌리고 있는 그의 몸짓과 표정은 강렬한 고통의 경험을 드러내는 한편 그의얼굴을 알아볼 수 없게 한다. 스카프를 두르고 있는 데다 몸을 뒤로 젖히고 있기때문에 그의 생김새를 식별할 수가 없다. 또 다른 사진에서는 한 중년 여성이 흐르는 눈물을 닦으려고 스카프를 들어 올리느라 얼굴 절반이 스카프에 가렸다. 이 모든 효과와 구도 등은 사진 제작 환경을 환기시키며, 사진의 재현이란 본질적으로파편적이라는 사실을 떠올리게 한다.

이러한 사진의 파편성은 개인이 정치적 주체로서 편성되는 것의 불확실성에 기인한다고 볼 수 있을 것이다. 시애틀 전투와 같은 사건에 그저 가담했다는 것으로정치적인 주체성이 보장되지는 않는다. 정치적 주체성이란 순간적인 현재의 결과가아니라, 정치 현실에 대한 순간적인 가담과 갑작스러운 깨달음을 앞으로도 쭉 이어지는 열정적인 참여로 변화시켜나갈 때 생기는 것이기 때문이다. 세큘라가 강조한 기다림의 이미지들, 묘사된 주체의 가시성과 비가시성 사이에서의 작용, 사건이소멸될 실질적인 (그러나 거의 언급되지 않는) 가능성, 이 모든 것이 현실보다는가능성으로서 시위 현장에 내재한 불안정성을 이야기한다. 이 시위 현장은 예측할수 없는 행동의 공간이고, 어떤 사건의 (스펙터클이 아니라) 실제 모습이다. 또한,「최루가스를 기다리며」는 궁극적인 의미를 미완으로 남겨놓음으로써 대중과의 접점에서 합리적인 심사숙고를 유도한다.

세큘라는 공식적인 이미지의 정해진 규정에 반하는 작업을 함으로써 예술의영역에 사회 운동을 함께 끌어들인다. 이는 때로는 모호하지만, 언제나 뉴스 미디어 이상을 폭로하는 방식을 보여준다. 이러한 점에서 세큘라의 프로젝트는 특히흥미로운 사례연구를 제공한다. 세큘라의 사진 이미지들이 미국에서 반세계경제

화 운동이 절정에 달했다는 측면을 포착하고 있기 때문이다. 특히 9·11 참변 때문에 시위가 취소되고 운동이 분열되기 전이었다는 점이 중요하다. 9·11 이후 세계에서, 반포토저널리즘적 재현 모델은 점점 더 필요해지고 있지만, 이러한 사진 이미지를 제작할 기회조차 점점 더 줄어들고 있다. 왜 '공식적인' 이미지가 다른 모든 이미지를 압도해버릴 위험이 생긴 걸까?

우익 근본주의

미국의 주류 매체가 우익 편집증을 만들어내고, 마찬가지로 우익 편집증이 주류 매체를 만들어낸다는 것은 자명하다. 그 결과로서 미국의 정치 담론은 종종 민주주의적이라기보다는 근본주의적인 느낌을 준다.

1964년 리처드 호프스태터Richard Hofstadter, 1916-1970는 우익 음모론에 관한 기술로 유명한 에세이 「미국 정치의 편집증 양식The Paranoid Style in American Politics」에서 다음과 같이 기술하고 있다. "미국 정치는 종종 성난 사람들을 위한 경기장이 돼왔다. 최근 몇 년간 주로 극우파에서 활동하는 성난 사람들을 볼 수 있었는데, 그들은 지금 시위하고 있다. … 얼마만큼의 정치적 영향력이 있어야 소수파의 적대감과 분노에서 벗어날 수 있을 것인가."[5] 호프스태터는 물론 골드워터 운동에 관하여 언급했던 것이지만, 전체적인 논점은 미국에서 (다른 나라에서도) 민주당 대통령이 선출되면 우익 운동이 일어나는 경향이 있다는 것이고, 그건 확실히 오늘날에도 맞는 얘기다.

이와 관련하여 1960년대에 존 F. 케네디에 대한 대응으로 존 버치 소사이어티 John Birch Society가 등장하여, 빈스 포스터의 자살에 대한 조사와 화이트워터 스캔들 조사, 클린턴 시대의 자유주의에 대한 반응으로 빌 클린턴 탄핵 등을 요구한 것을 생각해볼 수 있다. 또한 2008년 버락 오바마가 당선된 이후로 세라 페일린의 티파티Tea Party가 떠오른 것도 같은 맥락에서 이해할 수 있다. 간단히 말해서, 우익 포퓰리즘 운동은 새로운 일이 아니다. 호프스태터의 이론이 공통으로 지적하는 특징으로, 그들은 모두 공상적인 편집증적 결론을 내리고—클린턴이 빈스 포스터의 살해를 지시했다! 오바마는 미국 시민이 아니다!—사실관계 확인(말하자면, 의

사가 서명한 오바마의 출생증명서 원본을 보겠다고 요구하는 등)에 지대한 관심을 보인다. 호프스태터는 이렇게 썼다.

> 편집증적인 문헌에서 인상적인 부분은… 도무지 믿을 수 없는 일을 그것만이 믿을 수 있
> 는 일이라고 입증할 증거를 얻기 위해 영웅적인 노력을 한다는 점이다. … 이러한 '증거'
> 는 다른 이들이 흔히 사용하는 자료와 다른 점이 있다. 이 '증거'는 보통의 정치 논쟁에
> 개입하는 수단이라기보다는 신성한 정치 세계에 세속적인 것이 침입하는 것을 막기 위
> 한 수단으로 보인다.[6]

여기서 호프스태터가 '증거'에 대해 논하면서, 축적된 증거자료가 실질적으로 정치적 영역으로 진입하는 것을 막는다 ―정치적 세계에 **세속적인** 침입이 이뤄지지 않도록 막는다―고 결론 내린 것은 오늘날 정치 풍경과 공명한다. 오늘날 정치 세계는 악한 적을 구축하고 종교와 도덕에 호소함으로써 의미 있는 민주적 논쟁이 벌어질 가능성을 아예 차단해버린다.

따라서 한편으로는, 호프스태터의 결론과 그가 주장하는 바의 지속적인 타당성에 십분 동의하게 된다. 호프스태터가 45년 전에 설명한 바와 같이, 편집증적 우익은 사실상 오늘날도 계속해서 세상이 절대선과 절대악 사이에 거대한 싸움이 일어나는 곳이며, 절대악은 절대적으로 제거돼야 한다고 보고 있다. (이 대목에서 대통령 시절 조지 부시가 유감스럽게도 "악의 축"이라고 말했던 것과 "악행을 저지르는 자들의 세계를 제거"하겠노라고 맹세했던 것 등이 자명해진다.) 그러나 그런 배경에서 최근 호프스태터가 다시 논의되고 있음에도, 필자는 오늘날 미국의 우익 포퓰리즘이 편집증적 양식이 드러난 것이라기보다는, 앞서도 언급했듯이, 근본주의적인 경향이라고 본다. 티파티와 같이 구성된 단체들은 이전의 우익 편집증 사촌들과 구조적으로 다르다. 반루스벨트 우익이나 존 버치 소사이어티와 달리, 이 단체들은 시민권 캠페인의 정체성과 시각적인 논리, 자기표현성을 자각하고 받아들인다. 그리고 동시에 그들의 활동과 수사학은 궁극적으로 그것들을 정치 세계에서 제거한다.[7] 이러한 단체 활동은 집단 체포사태로 이어지기도 한다. 한 예로 수천 명의 낙태 반대 시위자가 1991년 여름 6주 동안 캔자스 주 위치토에 몰려들어

산부인과 입구를 불법으로 점거한 소위 '자비의 여름Summer of Mercy' 사건에서 수천 명이 연행됐다. 이 운동이 사용한 전략은 확실히 1960년대 초 흑인들의 런치카운터 점거 농성을 떠올리게 한다.

그런데 이러한 '보통사람들의' 반체제적 자기정체성 구축 사례 중에서 가장 걱정스러웠던 사례는 2010년 8월 28일 보수 시사평론가 글렌 벡Glenn Beck이 조직한 '명예회복Restoring Honor' 대회였다. 많은 사람이 언급했듯이, 글렌 벡은 마틴 루서 킹Martin Luther King, Jr., 1929-1968의 워싱턴 평화행진(여기서 킹은 '나에게는 꿈이 있습니다'라는 연설을 했다) 기념일에 맞춰 자신의 대회를 개최했을 뿐만 아니라, 킹을 비난하듯 들먹이며 "시민권 운동을 되찾겠다"(글렌 벡의 표현)고 주장하기까지 했다. 이러한 종류의 정치적 '개입'은 반체제 시위인 것처럼 보이도록 고안됐지만 실상은 체제옹호 정책을 지지하는 것임을 알아야 한다. 자산가들과 경제적 여유가 있는 사람들을 제외하면, 글렌 벡이 지지하는바 예산을 축소하고 세금을 낮추자는 경제 정책으로 이득을 볼 사람이 누가 있을까? 그러나 이러한 분석조차 정치적 개입 행위로서 그 집회의 가치를 실제보다 더 인정해주는 것이다. 글렌 벡은 사실상 자기 집회가 정치적이지 않다고 주장했으며 지지자들에게 어떠한 정치적인 팻말 따위도 가져오지 말라고 했다. 그리고 실제로 아무도 그러지 않았다. 그러니까 일종의 시민 참여로 위장하고 있지만, 실제로 정치적 개입은 아예 (혹은 거의) 없으며, 갈등도 없고, 논쟁도 없다. 정치적 영역은 그저 연출된 공간으로 망가지고 만다. 담론은—대개—공허하고, 참여자들은 거리를 둔 관찰자의 입장을 취하고, '팩트'만이 자기 명료성을 내뿜고 있는 것처럼 보인다. 바꿔 말하면, 이것이 바로 세큘라의 「최루가스를 기다리며」가 기록하기를 거부했던 공간이고, 의미가 지연된 지적인 시민들의 공간을 만들어냄으로써 대항하고자 했던 바다. 글렌 벡의 청중은 정치적인 대중이라기보다는 소비자들의 스펙터클이다. 세큘라의 청중은 개입과 반대, 정치화 운동을 나타내는 동시에 그 자체이기도 하다.

필자가 현재 미국의 정치 풍조를 근본주의적이라고 설명하게 된 것은 포퓰리즘 혹은 편집증적 우익이 일제히 폭넓은 정치 영역에서 떨어져 나와서 '명예회복' 대회와 같은 정치적 개입의 순간을 연출했기 때문이다. 그런데 우리의 현재 이디오스케이프ideoscape를 근본주의적이라고 볼 다른 이유들도 존재한다.[8] 그중에서도

두드러지는 이유는 미국의 우익 포퓰리즘 집단은 자기들을 스스로 '전통주의자'라고 여기고, 직장과 가정과 사회 전반에서 오랫동안 받아들여져 온 권위를 공고히 하는 정책들을 지지한다는 것이다. 심지어 금본위제로 돌아가자는 운동(이것도 글렌 벡이 주장한 것이다)도 있는데, 이는 화폐의 '진짜' 가치를 회복하려는 것으로 대리 개념에 대한 공포를 드러낸다.[9] 그러나 미국의 우익 포퓰리즘은 샹탈 무프 Chantal Mouffe, 1943- 가 유럽 우파에게서 관찰한 바를 수용하기도 한다. 그것은 '민중'과 같은 집단정체성의 전통적인 분류 방식이다. 미국의 정당들(특히 민주당)은 이러한 종류의 분류 방식을 거부하고 가상의 양당 중립을 지지하려고 고군분투한다. 그렇기에 우익 근본주의자들은 반정부 인사들의 지지를 얻기 위해 그러한 전통적인 분류법을 효과적으로 활용해왔고, 실질적인 차별화를 거둔 것처럼 보인다.[10]

미국에서 동시대 근본주의 사상을 가장 강력하게 보여주는 사례는 원문 직해주의다. 이것은, 전적으로 그렇다는 것은 아니지만, 특히 헌법에 적용된다.[11] 2010년 중간선거 이후 공화당이 하원을 장악했을 때 가장 먼저 한 일 중 하나는 헌법을 크게 낭독하는 것이었다. 이 문서를 낭독하는─문서를 실행하는─행위가 의미하는 바는 공화당이 헌법에 전념함을 예증하는 것이며 헌법의 의미에 특별한 접근을 하고 있음을 보여주는 것이기도 했다. 문맥과 내용은 버려지고, 그저 신념을 확인하고 옹호하기 위해 이성과 논쟁이라는 규범도 버려진다. 에즈라 클라인Ezra Klein, 1984- 이 언급했듯이, "헌법의 의미가 뭐라고 생각하는지─혹은, 때에 따라서는 뭐라고 생각하고 싶은지─를 매번 밑바탕에 깔고 법안을 작성하는 사람들이 입법 방식을 변화시킬 거라고 여기는 것은 문서에 대한 존경심을 보여주는 게 아니다. 그것은 당신과 당신의 이념적 동맹이 믿는 바를 상징하는 것일 뿐이며, 문서에서의 이탈을 보여주는 것이다."[12]

합의가 짓밟은 민주주의

도대체 어떻게 영향력 있고 교육을 잘 받은 (티파티 같은) 백인 집단이 자신들을 시민권 운동의 후계자라고 생각하는 일이 벌어지게 됐을까?[13] 더욱이 그들은 의식적으로 '정치적'이라는 단어를 거부하는데 말이다. 이 질문에 답하려면 일단 정치

라는 것이 대체 무엇인지, 아니, 좀 더 정확히 말하자면 티파티 같은 집단에게 정치란 무엇인지를 생각해봐야 한다.

토머스 키넌Thomas Keenan, 1866-1927은 이라크 지하드 과격분자들이 발표한 코뮈니케(공식성명)를 다룬 훌륭한 에세이에서 폭력과 정치의 관계를 분석한다.[14] 키넌의 주장에 따르면, 그 코뮈니케—여기서 인권의 언어는 인권파괴를 정당화하기 위해 사용된다—는 지하드 투쟁의 정치적 성격을 드러내고 지하드 과격분자들이 여론과 타협할 필요성을 자각했음을 보여준다. 이러한 맥락에서 정치는 "윤리적 원칙과 폭력의 비가역성, 그러니까 두 개의 절대성 사이를 맴돈다. 어느 쪽으로도 귀결되면 안 되지만, 항상 한쪽으로 귀결되고 만다. 우리는—정치는—늘 경계를 보지 못하고 근본주의와 전쟁으로 넘어가면서, 최종적으로 그 한계를 숙지할 가능성마저 없애버린다."[15]

여기서 분명히 해둘 게 있다. 필자는 미국의 우익 포퓰리즘과 지하드 과격분자 집단 사이에 어떤 식으로든 뭔가 관계가 있다고 주장하는 게 절대 아니다. 필자가 주장하는 것은 미국 극우파가 실천하는 정치가 키넌의 주장과 관련된 양상으로 그 경계를 보지 못했다는 것이다. 예컨대 미국의 극우파는 합리적인 토의를 둘러싸고 구축되는 정치적 공공 영역을 끌어안을 필요성을 인식하지만, 실제로 이성적인 논쟁에 참여하지는 않는다. 오바마의 의료보험 개혁 법안을 위헌이라고 공표하는 이유는 단지 헌법에 '의료보험'이라는 단어가 나오지 않기 때문이다.

그 대신, 미국 정치사의 전형적인 요소들을 향한 이러한 태도는 보수적인 근본주의자들이 정치 담론에 참여를 표명할 수 있게 한다. 증거를 기반으로 한 주장이 정부의 진로를 결정하게 함으로써 더 나은 주장을 하는 자발적인 힘이 우세하게 돼야 한다는 생각은 민주주의 정치의 핵심이다. 그것 없이는, 실제로 존재하는 민주주의 체제의 여러 기관(입법기관, 자유 언론, 독립적인 법원)이 동기를 결여하게 된다. 그러나 근본주의자들은 원문 직해주의에 의존하고 기존의 지식 원천에 대한 강한 의심을 품으면서, 정치적 공공 영역에 한쪽 발만을 담그고 있다. 이렇게 민주주의의 형식만 취하고 내용을 거부하는 것은 보수적인 근본주의가 자크 랑시에르Jacques Rancière, 1940- 가 말한 '불화/비합의dissensus'로 가장하고 있음을 암시한다. 랑시에르는 다음과 같이 말한다. "불화/비합의는 이해관계나 의견, 가치관의 충돌이

아니다. 그것은 '상식' 안으로 들어온 분열, 즉 주어진 상황에 관한 혹은 우리가 뭔가를 주어진 상황이라고 보게 하는 틀에 관한 분쟁이다. … 이것이 내가 불화/비합의라고 하는 것이며, 이는 두 개의 세계를 하나의 같은 세계 안에 집어넣는 것이다."[16] 랑시에르에게 '합의consensus'란 선의로 이뤄낸 의견일치가 아니라 동시대의 엘리트 집단이 헤게모니를 획득하는 특별한 수단으로, 불화/비합의가 잠재적으로 위태롭게 할 수 있는 정치적인 요소를 행정적으로 공동화空洞化하는 것이다. 그러나 랑시에르에게 불화/비합의가 정치적 주체의 혁명적인 잠재력을 암호화하는 지점에서 오늘날의 극우는 절대 혁명운동이 될 수 없다. 당연히 그 반대다. 티파티 같은 집단들은 자본주의 질서를 수용하고 기념하는 반면, 합리적인 토의를 위한 필수조건을 거부한다. 미국의 보수 근본주의는—랑시에르의 용어로 말하자면—'합의를 위해 복무하는 불화/비합의'의 일종이라고 간주해야 할 것이다.

문제는 이것이다. 어떠한 목소리가, 어떤 거점을 거쳐, 공공의 영역으로 들어가는가 또는 들어갈 힘과 역량을 갖는가?

그렇다면 누가 목소리를 내는가?

(기업의) 표현의 자유를 보호하기 위해 선거에서 무제한적인 기금을 댈 수 있는 권리를 기업에 부여한 시민연합Citizens United의 판례를 통해, 미국에서는 개인보다 기업의 목소리가 더 크고 강력하다는 것이 공식적으로 확인됐다. 표현의 자유라는 개념이 여전히 우리 민주주의의 개념적 토대를 이루고는 있지만, 그 의미는 어느 정도만이 유지되고 있다. 실질적으로 말하자면, 시민연합 사건과 같은 대법원의 판결은 티파티 같은 근본주의자 집단이 막대한 양의 기업 지원금을 받을 수 있음을 뜻한다. 그런데 그러한 판결은 가시적인 공공 영역에서도 의미가 있다. 미국 극우파가 스스로 역사적인 사회운동의 형태를 취하고 불화/비합의로 가장한 합의의 정치를 실천하기 시작하면서, (구체적으로) 시민권 운동뿐만 아니라 정치 전반에 관한 기억이 심각하게 뒤틀려서 위태로운 상태다. 예측 불가능한 활동 영역은 사라졌고, 그와 함께—세큘라가 만들어낸 것과 같은—공공의 특성을 보유하며, 구조화된 불확정성을 수용하고, 토의민주주의 안에서 정치를 가시화하는 하나의 이

미지도 사라졌다.

아마도 극복해야 할 많은 것이 있을 것이고, 저항의 순간도 있을 것이다. 이와 관련하여 존 스튜어트John Stewart와 스티븐 콜베어Stephen Colbert는 반기업적이고 반 폭스뉴스적이며 (비현실성/현실성 기반이 아니라) 팩트에 기반을 둔 방식으로 뉴스를 제공하는 데 정말 중요한 역할을 했다. 그리고 그들이 2010년 9월 16일에 개최한 '정신 차리기 대회/공포심을 살려내기 위한 행진Rally to Restore Sanity/March to Keep Fear Alive'은 적어도 글렌 벡과 세라 페일린의 '명예회복' 대회에 대한 가시적인 응답으로 기능했다. 스튜어트와 콜버트 행사에서 구체적으로 근본주의를 언급하는 손으로 만든 팻말들(이를테면, "근본주의야말로 거시기하다F-word")의 숫자만으로도 참석자들이 공공연하고 자유롭게 정치적 의사를 표명할 권리가 어떤 식으로든 위기에 처했다는 사실을 얼마나 잘 파악하고 있는지를 입증한다.

그러나 독립적인 (그리고 희극적인) 미디어의 영향력을 환기시키기보다는, 세큘라의 「최루가스를 기다리며」로 돌아가서 결론을 내리고 싶다. 이 글 처음에서 논한 것처럼, 세큘라의 프로젝트는 별것 아니라고 생각될 수도 있는 이미지들을 제시함으로써 지정된 공식 이미지에 도전하면서 포토저널리즘이 선정적인 시선으로 사건을 소모시키는 데 대항한다. 즉, 세큘라는 비범한 사건의 이미지를 아주 평범한 방식으로 생산함으로써, 관람객이 사진을 찍는 행위의 본질과 사진 자료의 기능에 대해 다시 생각하게 하는 방식으로 재현과 정치적·사회적 투쟁을 효과적으로 연결한다. 이러한 종류의 사진은—이러한 종류의 다큐멘터리 모델은—결말이 없는 사진으로, 아니 적어도 예측 가능한 결말이 없는 사진으로 간주돼야 한다고 생각한다. 그리고 그런 사진은 언제나 근본주의를 지향하는 공공 영역이 만들어낸 폐쇄회로(불화/비합의로 가장한 합의)에 저항하는 것으로 이해돼야 한다. 세큘라의 이미지는 응답을 요하는 명제로 기능하지만, 그 응답이 무엇인지는 알 수 없다. 따라서 「최루가스를 기다리며」가 발생시키는 정치적 과정은 어디까지나 관람객에게 달려 있고, 인화된 사진은 사진의 잠재적 복수(다수)성을 회복한다. 복수(다수)의 목소리가 비로소 자유라는 단어에 의미를 부여하는 것이다.

주

1 알프레도 크라메로티Alfredo Cramerotti는 브루노 세라롱그Bruno Serralongue의 작품과 관
 련하여 같은 점을 지적하고 있다. Alfredo Cramerotti, *Aesthetic Journalism: How to Inform
 without Informing* (Bristol: Intellect, 2009), p. 97. 또한 다음을 참조. Steve Edwards,
 "Commons and Crowds: Figuring Photography from Above and Below," *Third Text* 23:
 4(July 2009), pp. 447-464.

2 Cramerotti, op. cit., p. 98.

3 Alexander Cockburn and Jeffrey St. Clair, *5 Days That Shook the World: The Battle for
 Seattle and Beyond* (London: Verso, 2000), n.p.

4 이런 유형의 변화 윤리에 관해서는 다음을 참조. Joe Austin, "Youth, Neoliberalism,
 Ethics: Some Question," www.rhizomes.net/issue10/austin.htm. 2011. 5. 22. 접속

5 Richard Hoftstadter, "The Paranoid Style in American Politics," *Harpers Magazine*
 (November 1964), p. 77.

6 Ibid., p. 85.

7 하지만 티파티에 자금을 대는 데이비드와 찰스 코크David and Charles Koch 형제는 존 버
 치 소사이어티 혈통을 잇는다고 볼 수 있겠다. 그들의 부친 프레드Fred Koch가 존 버
 치 소사이어티의 이사회 멤버였다. 소름 끼치는 가족사다.

8 '이디오스케이프'는 아르준 아파두라이의 유명한 에세이에서 나온 말이다. Arjun
 Appadurai, "Disjuncture and Difference in the Global Cultural Economy," *Modernity at
 Large: Cultural Dimensions of Globalization* (Minneapolis: University of Minnesota Press,
 1996), pp. 27-47. 이 에세이에서 아파두라이는 글로벌 문화 흐름의 다섯 개 관점, 즉 에
 스노스케이프ethnoscapes, 미디어스케이프mediascapes, 테크노스케이프technoscapes, 파이낸
 스케이프finanscapes, 이디오스케이프ideoscapes를 설명한다. 이 중 이디오스케이프는 국
 가의 이념과 그에 맞서는 여러 운동들의 대항 이념들을 지칭한다.

9 글렌 벡이 금gold 회사의 대변인으로 보수를 받는 입장에서 방송에 나와 금을 장려
 하는 것은 비윤리적일 뿐만 아니라 불법이다. 언젠가 형사고발을 당할 게 분명하다.

10 Chantal Mouffe, *On the Political* (London: Routledge, 2005) 참조. 이 책에는 샹탈 무프

가 '포스트 정치적, 합의에 의한 민주주의'라고 부르는 것에 대한 비평이 실려 있다.

11 또 하나의 흥미로운 사례는 오바마의 의료보험 개혁 법안에 관한 것이다. 티파티 구성원들은 법안이 통과된 후에 열린 타운홀 미팅에서 "법안을 읽어라, 법안을 읽어라" 하고 외쳤는데, 의원들이 법안에 들어 있는 모든 단어를 하나하나 읽지 않는다면 의원들이 위선적이거나 세뇌당한 거라는 주장이 깔린 행위였다.

12 http://voices.washingtonpost.com/ezra-klein/2010/12/what_the_tea_party_wants_from. html. 2011. 2. 19. 접속

13 2010년 4월 『뉴욕타임스』/CBS 여론조사에 따르면, 자신을 티파티 멤버라고 밝힌 사람들은 일반 대중보다 더 교육을 잘 받았으며 더 부유한 것으로 드러났다.

14 다음을 참조. Thomas Keenan, "'Where are Human Rights…?': Reading a Communiqué from Iraq," in Michel Feher, ed., *Nongovernmental Politics* (New York: Zone Books, 2007).

15 Ibid., p. 62.

16 Jacques Rancière, "Who is the Subject of the Rights of Man," *The South Atlantic Quarterly* 103: 2/3 (Spring/Summer 2004), p. 305.

최전선에서 –
파키스탄 동시대 미술에서 테러리즘의 정치학

아테카 알리

Atteqa Ali　파키스탄 라호르에 기반을 둔 미술사학자이자 저술가. 라호르 국립미술대학 커뮤니케이션 및 문화연구학과 학과장이다. 사회정치적 사안을 다루는 파키스탄 미술의 대두에 관한 책을 출간할 예정이다.

2011년 벽두부터 파키스탄 이슬라마바드에서 여러 발의 총성이 울렸다. 고도의 훈련을 받은 정예부대의 한 장교가 펀자브 주 주지사 살만 타시르Salman Taseer, 1944-2011에 총격을 가한 것인데, 이는 명백한 종교 보호주의에 따른 행동이었다. 이 살인자는—사실 타시르 주지사의 경호관이었다—동료 경찰관들에게 체포당할 때 미소를 지었다. 뭄타즈 카드리Mumtaz Qadri라는 그 경호관은 타시르가 파키스탄의 신성모독법에 공공연히 도전한 공무원이므로 단죄받아 마땅하다고 생각했다. 정말이지, 카드리는 신성모독자를 처단함으로써 자기 종교의 위대한 정의를 실현했다고 느꼈던 것이다. 타시르는 이슬람교에 대해 불경한 언행을 한 죄인을 죽음으로 단죄하는 가혹한 통치가 과연 유효한지 의문을 제기한 바 있다. 특히, 그는 예언자 마호메트의 이름을 함부로 들먹였다는 한 기독교도 여성을 처벌하는 데 반대했다. 암살당하기 전 몇 주 동안 그는 이 여성을 두둔했다는 이유로 계속 살해 위협을 받았다. 종교 지도자들은 신성모독법을 반대하는 타시르의 입장에 대해 항의했다. 이런 상황에도 타시르는 신성모독법이 헌법에서 폐기돼야 한다는 자신의 신념에 충실했고, 그의 신념은 값비싼 대가를 치렀다.

　이것이 단독범행인지는 확실치 않다. 어쨌든 간에, 파키스탄 사회에 광범위하고 깊게 침투한 불관용과 분노가 이 사건으로 극명하게 드러났다. 갈수록 종교적 우파는 반이슬람적인 언사나 행동이 극심한 반격에 부딪히게 하는 분위기를 만들어냈다. 그들의 행동은 동시대 파키스탄에 불안정한 환경을 조성했다. 이 나라에서

409

는 새로운 일도 아니다. 1947년 영국이 독립을 승인하고 남아시아의 영국 식민지를 종교에 따라 분할했을 때, 1,400만 명이 인도 아대륙의 한편에서 다른 편으로 이주했다. 당시 힌두교, 시크교, 이슬람교의 종파 간 폭력 사태로 100만~200만 명이 사망했고, 7만 5,000명 이상의 여성이 강간당했다. 오늘날에도 자살폭탄 테러, 무차별 총격, 무장 공격이 날마다 일어나고 있다. 미국이 주도하는 테러와의 전쟁과 파키스탄이 여기에 동맹국으로서 참여한 것이 최근 파키스탄에서 일어나고 있는 폭력사태를 촉발했다고 보는 사람들도 있다.

이것이 파키스탄 사회에서 실제 삶의 모습이다. 지금도 그렇고 역사적으로도 그랬다. 그러나 파키스탄이 독립하던 당시만 해도, 작가들은 자국의 문화나 정치에 참여하지 않았다. 오히려 많은 작가가 유럽에서 건너온 회화 양식, 이른바 큐비즘을 받아들여 정물화와 풍경화, 초상화 같은 구태의연한 이미지들을 만들어내고 있었다. 상당수의 작가가 정치성을 띤 작품을 하게 된 것은 불과 최근 20년간의 일이다. 더 구체적으로는, 9·11 테러가 벌어진 이후에 정치적인 작품들이 우후죽순처럼 쏟아져 나왔다. 파키스탄 특유의 격동하는 정치 환경에서 성장한 오늘날의 파키스탄 작가들은 자국에 거주하든 외국으로 이주했든 간에 사회를 혼란으로 몰아넣은 사안들에 정면으로 맞서고자 한다. 그들은 파키스탄의 지아 울 하크 정권1978-1988 이후에 성인이 된 이들로, 서슬 퍼런 군부 독재가 10년 넘게 엄격한 이슬람주의를 시행한 이후에 미술학교를 다녔다. 무함메드 지아 울 하크Muhammed Zia-Ul-Haq, 1924-1988의 가혹한 통치는 1988년 그가 비행기 추락 사고로 사망하면서 급작스럽게 끝이 났지만, 파키스탄 사회는 최근 몇 년간 더욱더 이슬람 정통주의로 선회했다. 파키스탄의 동시대 작가들은 작품을 통해 이슬람 근본주의 활동과 같은 주제들을 논의했다. 더 나아가 파키스탄 사회를 작품의 주제로 다뤘을 뿐만 아니라, 방법론적인 차원에서도 순수미술과 파키스탄 대중문화에 시선을 돌렸다. 많은 작가가 전통적인 재료와 기술, 양식(예를 들어, 이 지역에서 수세기 동안 행해져온 세밀화 양식)에 대한 감수성을 보여주면서 주제를 통해서뿐만 아니라 파키스탄 사회와 민족 정체성을 나타내는 형식을 통해서 파키스탄의 사회적·국가적 사안들을 따져 물었다. 이차원 회화에서 디지털프린트에 이르기까지, 혼합매체 구조물에서 조각에 이르기까지 이 작가들은 여러 예술적 실천을 통해 이슬람교와 이슬람

교를 둘러싼 정치학에 관해 논의했다. 대개 그들의 실천은 간접적인 방식으로 이뤄졌는데, 이러한 태도는 종교적으로 보수적인 사회에서 일어날 수 있는 반발에 대처하기 위한 하나의 방편일 것이다.

하스나트 메무드Hasnat Mehmood, 1978- 의 세밀화 프로젝트 「나는 세밀화가 좋아I love miniature」2009는 파키스탄 사회의 여러 측면이 종교적 급진주의 관점을 지지하는 쪽으로 빠르게 재편되고 있음을 암시한다. 파키스탄 건국의 아버지 무함마드 알리 진나Mohammed Ali Jinnah, 1876-1948를 재현하는 방식까지도 모르는 사이에 감쪽같은 수정 작업이 행해졌다. 진나는, 공식적으로나 개인적으로나 세속적인 사람이었지만, 이슬람교를 기반으로 파키스탄을 건국했다. 메무드는 파키스탄에서 최근에 편찬된 역사책이 진나의 '서구적' 생활 방식과 신조를 지워버렸음을 알아냈고, 지폐 도안마저 수정된 것을 알았다. 정부가 2006년 발행한 지폐에 들어 있는 이 건국자의 초상에 '오려내고 붙이는' 작업을 통해 실제로 그가 입었던 양복 정장과 넥타이를 셰르와니sherwani, 파키스탄에서 입는 정장 외투로 대체했다.

메무드는 「나는 세밀화가 좋아」의 한 부분에 우표 형식으로 진나를 오사마 빈 라덴처럼 그려 넣었다. 그 아래에는 우르두어로 '탈레바니스탄Talibanistan'이라고 쓰여 있다. 메무드는 진나의 초상 이미지를 매우 사실적으로 그렸는데, 실제 우표를 참고해서 오사마 빈 라덴과 비슷한 턱수염을 그려 넣었다. 메무드는 그렇게 함으로써, 파키스탄을 서구 사회에 대항하는 종교 전쟁의 발판으로 삼고자 하는 종교적 광신자들의 구미에 맞게 진나의 이미지와 진나의 파키스탄이 변형되고 있음을 상정한다. 메무드가 「나는 세밀화가 좋아」에서 오사마 빈 라덴을 참조한 것은 이 알카에다 지도자가 '테러와의 전쟁'을 촉발한 2001년 9월 11일 미국에 대한 테러 공격의 배후로 알려졌기 때문이다. 파키스탄은 아프가니스탄의 인접국으로서 그 전략적 위치 때문에 '테러와의 전쟁'에 휘말렸다.

9·11 테러는 미국에 직접적인 영향을 끼쳤지만, 그 후속으로 나타난 반응은 파키스탄에 살고 있는 사람들의 삶과 태도를 바꿔놓았다. 이 모호한 성격의 전쟁에서 정작 전쟁터가 된 것은 파키스탄이기 때문이다. 아이샤 자토이Ayesha Jatoi, 1970- 의 디지털프린트 작품 「렌즈Lens」2009는 현재 미군의 파키스탄 및 아프가니스탄 주둔을 정당화하기 위해 한 어린 여성이 당한 폭력과 관련해서 끔찍한 사건이 벌어

411

졌음을 보여준다. 문제의 사건은 2009년 3월에 발생했다. 그 마을의 한 남성이 한 여성을 그녀의 오빠가 붙잡고 있는 상태에서 매질한 사건이었다. 다른 가문의 남자를 따라 집을 나간 것이 이유였는데, 이 여성의 행동은 탈레반이 지배하는 파키스탄의 스와트 지역에서는 용인될 수 없는 일이다. 여성이 처벌받는 장면을 담은 휴대전화 영상을 파키스탄의 다른 지역과 전 세계가 지켜봤다. 이 비디오 영상의 한 스틸 컷이 자토이의 디지털이미지 기초가 됐고, 자토이는 이를 포스터 크기로 확대해 프린트했다. 이 위에 그녀는 카메라 뷰파인더를 통해 보이는 가이드라인을 그려 넣었다. 미국과 파키스탄 정부는 사실상 스와트 지역을 예의주시하고 있었다. 감시 카메라는 보통 수상한 사람이나 사건에 대한 정보를 수집하는 데 사용되는데, 어찌 된 일인지 이 사건은 감시 카메라에 잡히지 않았다. 이는 작가가 시사한 바와 같이, 의도적인 것으로 생각된다.

자토이는 또한 「몽둥이와 돌멩이Sticks and Stones」2009라는 제목으로 일련의 작업을 함으로써, 그런 끔찍한 사건이 발생한 것을 극복하고자 했다. 그 사건이 일어났을 당시 그녀는 작업 활동을 할 수도, 다른 어떤 생각을 할 수도 없었다. 이 작업은 개인적인 차원에서 작가에게 치유의 기능을 했다. 그러므로 이 이미지들은 근본주의자들의 손아귀에서 비극을 겪고 있는 나라를 위한 치유법이 될지도 모른다. 이 작업들에는 이슬람 근본주의 이념과 활동에 대한 노골적인 비판이 담겨 있다. 자토이는 디지털프린트에서 썼던 것과 같은 스틸 컷을 이용해서, 이번에는 이 사건이 벌어지는 모습을 그저 우두커니 지켜보고 서 있는 남자들에게 초점을 맞췄다. 그들은 여성에게 가해지는 매질을 막으려는 어떤 행동도 하지 않았다. 도리어 그들의 존재는 이슬람 경전의 해석에 따라 여성이 엄청난 수치심을 느끼도록 하는 데 필요한 것이었다. 그 여성이 받고 있는 처벌은 매질이 아니라 그녀가 속한 공동체가 매질을 바로 눈앞에서 보고 있다는 사실이다. 결국 자토이도 이 사건을 목격했고, 무고해 보이는 행동에 대해 지나치게 반응하는 것을 비판하기 위한 플랫폼으로 활용했다. 이야말로, 그런 상황에서 작가들이 할 수 있는 일이다. 근본주의적 관점을 목격하고 기록하고 언급할 수 있는 작가들 덕분에 우리는 종교적 극단주의자들의 행동과 말과 의도에 대해 의문을 제기하게 된다. 자토이에게, 여성이 남성에게 매를 맞으며 비명을 지르는 동안 아무런 행동도 취하지 않았던 남성들의 무

리는 실제 매질을 가한 남성만큼이나 혐오스러운 대상이었다. 자토이는 이 남성 집단을 개개인이 누구인지 식별이 안 될 정도로 추상적인 실체로 표현함으로써 그들에게 일말의 인간성도 부여하지 않았다. 반면, 그 여성은 극악무도한 행위의 희생자로서 인간적으로 표현되었고, 회색 톤으로 처리된 매질하는 남성과 구경꾼들에 대비되어—그야말로 붉은색으로—두드러진다.

이 작품들에서 자토이는 가해자들이나 이에 개입할 능력도 의지도 없는 정부역시 용서할 수 없으며, 폭력 자체도 용서할 수 없다. 대신에 그녀는 그런 상황을하나의 현실로 제시하고, 따로 떼어낸 이미지를 새롭게 재현하고 전용하는 행위를통해 이 현실에 대해 논평한다. 작가는 폭력적인 장면을 만들어내지 않는다. 비극적 사건에 관한 묘사에 변형을 가해 무슨 일이 일어났는지 우리에게 다시 보여주고, 그렇게 함으로써 그 일이 지닌 폭넓은 사회정치학적 의미에 대해 생각해보라고요청한다. 그러나 그 사건이 지닌 사회적 의미는 매우 특수하고 심지어 지역적인것으로, 자토이가 살고 있는 이 남아시아 국가에서의 삶을 반영한다. 미국이 수행하는 테러와의 전쟁에 파키스탄 정부가 지속적으로 개입하면서, 파키스탄 정부는이 전쟁에서 동맹국으로서 역할을 한다기보다 근본주의적 태도를 길러내는 온상이 됐다. 우려스러운 점은 결과적으로 파키스탄이 대단히 살기 위험한 곳이 되었다는 것이다. 2010년대에 들어서고 나서, 파키스탄에서는 자기가 아는 사람이 테러의 희생자가 되는 일이 흔해졌다.

미국 정부는 전 세계적으로 자국민을 보호하기 위한 조치라는 전제하에 움직이고 있는 것일 게다. 그러나 미국의 외교 정책은 파키스탄에서 무고한 사람들이거의 매일 죽어 나가는 불안한 상황을 만들었다. 파키스탄 사람들이 미국이 주도하는 테러와의 전쟁에서 희생자가 된 것은, 하필이면 파키스탄이 전쟁터가 됐기때문이다. 이 전쟁은 탈레반이 장악한 파키스탄 북서 지역에만 국한되지 않았다. 탈레반은 도심으로 쳐들어가서 치명적인 테러 공격을 감행하고 있는데, 이는 아마도 지역적으로나 국제적으로나 더 많은 관심을 끌려는 것이리라. 폭탄 공격의 빈도가 점점 높아지는 가운데, 평범한 파키스탄 시민들은 자기도 모르는 사이에 이슬람 근본주의자와 서구와의 이 전쟁에 휘말리게 됐다.

역설적이게도, 자살 폭탄 테러를 당해 목숨을 잃을 위험 속에서 살아가는 파

413

키스탄 사람들은 해외로 여행을 나갔을 때 도리어 의심의 눈초리를 받는다. 작가 후마 물지Huma Mulji, 1970- 는 파키스탄에 살고 있지만, 그녀의 작품은 세계 곳곳에 사는 파키스탄 사람들이 처한 새로운 현실, 즉 잠재적 테러리스트로 취급받는 상황을 다루고 있다. 서구 사회에 살고 있든 그저 여행차 들렀든 간에 파키스탄 사람들은 자기네 나라가 근본주의의 온상으로 인식되고 있다는 사실을 감당해야 한다. 이러한 인식은 서구의 매스미디어에서 보여주는 이야기들을 통해 형성되고 구체화된다. 물지는 자신의 조각 작품 「신발 좀 벗어보시겠습니까?Can you take off your shoes please?」2006에서 이러한 현상을 다루고 있다. 이 작품은 최근 기내 휴대금지 물품이 된 가위, 손톱깎이, 면도날을 대형으로 확대한 것이다. 작가는 이 오브제들을 커다랗게 만든 여행가방 안에 넣고, 가방 뚜껑 위에 제목을 붙였다.

9·11 테러 이후로 공항에서는 여행가방을 스캔해서 위험한 물품이 감지되면 보안요원이 이렇게 묻는다. "가방 안에 날카로운 물건이 있습니까?" 이 작품 같으면 무조건 그렇다고 대답할 수밖에 없을 것이다. 이 가방 안에는 날카로운 물건들만 들어 있고, 게다가 일상 생활용품을 몹시 커다랗게 만든 것들이다. 물지는 그 여행가방을 대개 조각 작품으로 전시했는데, 한 번은 전시를 위해 이탈리아로 가져갈 일이 있었다. 가방 안에 담긴 내용물에 휘발성 물질이 있어서 작가는 공항에서 곤란을 겪었다. 이제 보안 지침에 따르면 겉보기에 무해한 물건들도 잠재적인 대량살상 무기가 되고, 손톱깎이를 휴대한 사람은 잠재적인 테러리스트가 된다. 이 유머러스한 작품에는 진지한 메시지가 숨어 있다. 그것은 해외여행에 대한 그리고 직접 겪은 해외여행 경험에 대한 물지의 개인적인 반응이다. 그녀는 이렇게 말한다. "[파키스탄의] 초록색 여권은 의심의 눈초리를 피할 수 없고, 비자는 검사를 받고 또 받는다. 이전에 했던 여행에 대해서 질문을 받고, 뻔뻔스럽게도 서구 국가로 여행할 생각을 어떻게 하게 됐는지 속속들이 조사받는다. 요즘엔 여행을 한다는 게 굴욕적인 일이 됐다. 그런 일을 겪지 않는다면, 새로운 발견과 상상과 지식으로 가득한 마법 같은 여행이 됐을 텐데…."[1]

물지가 파키스탄에 사는 사람들의 관점을 보여주었다면, 미국에 살고 있는 작가 알리아 하산-칸Alia Hasan-Khan, 1970- 은 9·11 테러 이후 서구를 여행하는 무슬림들(그리고 일반적으로, 갈색 피부를 가진 사람들)의 상황을 다룬다. 9·11 이후 파

키스탄에 거주하는 사람들과 해외 이주자들의 경험에 겹치는 부분들이 있기는 하지만, 미국이나 서구 다른 지역에 살고 있는 파키스탄 사람들의 상황은 더 어려워졌다. 이는 파키스탄에서 폭력 사태가 벌어지고 있음에도 지난 몇 년간 많은 파키스탄 사람이 유학이나 해외 근무를 마치고는 파키스탄으로 돌아갔다는 사실에서 입증된다. 하산-칸의 작품은 이러한 어려움을 포착하고 있다.

「…에서 온 인사Greetings from…」2006는 엽서에 이미지와 텍스트를 넣은 작품으로, 전시 관람객들이 가져가서 여기저기 나눠줄 수 있다. 이 작품은 작가가 살았던 미국 텍사스 주 오스틴의 환승 장소들을 보여준다. 엽서 뒷면에는 작가가 "갈색 피부를 가진" 친구들—파키스탄이나 인도 출신들—로부터 들은 9·11 테러 이후의 힘겨운 경험담을 적어놓았다. 한 엽서에는 사람이 없는 공항 라운지 풍경이 담겨 있다. 줄줄이 비어 있는 자리들은 사람들로 붐벼야 할 곳이 갑작스럽게 버려진 것 같은 인상을 준다. 여기에 딸린 이야기에서는 미국인들의 의심을 자기 안에 내면화한 어느 젊은이를 보여준다. 그는 해외여행을 할 때면 행여나 테러리스트처럼 보이지 않으려고 애를 썼다. 그러나 여전히 문제에 부딪혔는데, 그의 이름—압바스Abbas—이 공항 당국에 경고 신호를 보냈기 때문이다. 그는 이렇게 회상한다. "불시에 그런 일을 당했을 때, 평소라면 정면으로 따지고 들었겠지만 현재 상황을 고려해서 그냥 받아들였다. 여권번호를 요구하는 공항 관계자에게 내 여권을 순순히 내어줬고, 우리는 터미널에서 FBI 소속 감독관들을 기다렸다가 내가 미국의 국토 안보에 위협이 되는지 아닌지를 말해야 했다."[2] 이렇게 작품 「…에서 온 인사」는 사회 전체가 어떻게 악당 역할을 하는지 보여주기 위해 개인들에게 일어난 평범하고 단순한 일상을 포착하려 했다. 작가는, 관람객들이 엽서를 가져가게 함으로써, 이 개인적인 이야기들이 전시공간 너머로 널리 유포되도록 했다.

물지와 하산-칸 모두 앞에서 언급한 작품들에서 개인적인 사건들을 다루고 있다. 물지가 공항에서 겪은 일이 9·11 이후 시대의 해외여행을 다룬 그녀의 작품에 영향을 줬다면, 하산-칸은 그녀가 알고 지내는 사람들의 이야기를 전달했다. 최근 역사에서 개인이 겪는 갖가지 시련과 고난에 관한 이야기들은 미술과 영화, 문학에서 더 자주 다뤄지기 시작했다. 서구 사회에 사는 예술가들과 작가들은, 글로벌 테러리즘에서 자기 나라가 맡은 역할 때문에 나쁜 일에 휘말렸다고 느끼는 많은

파키스탄 사람을 위해 목소리를 낼 필요가 있다고 여긴다. 좀 더 일반적인 차원에서는, 바로 그들의 종교—이슬람교—가 평화를 지지하는 종교에서 폭력에 연루된 종교로 변질됐다는 점을 말이다.

모신 하미드Mohsin Hamid, 1971- 의 소설 《주저하는 근본주의자The Reluctant Fundamentalist》2007에서 주인공 찬게즈는 미국에 살면서 9·11 테러가 있은 이후에도 극단적인 인종주의 사건을 전혀 경험하지 않은 사람이었다. 그런데 그의 이야기가 급물살을 타게 된다. 파키스탄 출신으로 아이비리그를 졸업한 이 젊은이는 이때까지 환상적인 삶을 살았다. 그러다 그는 9·11 이후의 미국 사회에서 자기 입장이 뒤바뀐 것을 알게 된다. 젊고 전도유망한 금융 귀재의 성공 신화는 한순간에 적진에 침투한 전투원의 이야기로 바뀌었다. 엘리트 직업을 가진 그에게서 주어진 복잡한 업무들을 처리하고 성과를 올리는 데 필요한 상어 같은 본능은 이제 사라졌다. 그의 입장이 세계 초강대국의 경제적 지위를 끌어올리는 데 기꺼이 참여한 사람에서 미국의 정책과 전 세계에서 벌이는 사업에 대해 따져 묻는 사람으로 바뀜에 따라 혼란과 분노에 압도당한다. 그는 주저하는 근본주의자가 된다.

파키스탄 문학을 특집으로 다룬 『그란타Granta』 최신호에는, 2010년 뉴욕 타임스퀘어 폭탄 테러 미수자 파이살 샤자드Faisal Shahzad가 찬게즈와 유사한 신분 변화를 겪었음을 탐구하는 기사가 실렸다. 그 기사의 필자는 미국의 외교 정책이 미국에 테러 공격을 가하고 싶은 사람들이 생겨나도록 부추기고 있다는 주장을 제기한다. 그들은 잠재적 테러리스트의 전형적인 특징으로 생각되는, 종교적으로 보수적이며 제대로 교육받지 못한 가난한 사람들이 아니었다. 오히려 찬게즈와 파이살 샤자드는 미국에서의 생활과 일을 통해 더욱 질 높은 삶에 다가간 사람들이었다. 그러나 물질적 부가 무고한 희생자들에 대한 무감각한 공격을 보상하거나 달래주지는 못했고, 그 일들이 전 세계에서 미국이 저지르는 행위의 결과라고 생각됐다. 파이살 샤자드는 총에는 총으로 싸우기로 했고, 찬게즈는 파키스탄으로 돌아가 더 많은 전사가 이 초강대국에 대항하도록 격려했다.

작가 앰브린 버트Ambreen Butt, 1969- 는 회화 매체를 이용해 미국의 외교 정책과 9·11 테러가 미친 영향에 대해 논평한다. 찬게즈라는 허구의 인물과 달리, 버트는 자신을 받아들인 나라를 떠나지 않았다. 그녀는 회화 연작 「입가에 맴도는 말은

해야겠다」Must Utter What Comes to My Lips」2003에서 한 여성—한 이민자의 모습이자 그녀의 자화상—이 위험한 풍경을 가로지르는 모습을 그리고 있다.[3] 한 작품은 팽팽한 줄 한가운데에서 균형을 잡기 위해 양팔을 벌리고 있는 그녀의 모습을 보여준다. 그녀는 전쟁으로 폐허가 된 풍경에 둘러싸여 있다. 깃털에 국방색으로 위장패턴을 한 새들은 정찰기를 연상시킨다. 그녀 주위로 연기 자욱한 하늘이 펼쳐져 있다. 그 희뿌연 대기는 뉴욕 세계무역센터 빌딩에 비행기가 충돌하면서 마구 피어오른 연기 이미지에 기반을 둔 것이다. 전체적으로 이 연작은 연이어 터지는 폭탄들과 공상적인 나무들에 포위된 여성의 모습을 따라간다. 이는 파키스탄 사람이자 무슬림으로서 그녀가 미국에서 겪은 특정 경험들을 반영하는 것이다.

누가 희생자이고 가해자인지 불확실한 이 새로운 시나리오에서 한 가지 분명한 것은, 많은 사람이 죽어가고 있다는 것이다. 캐나다에서 활동하고 있는 작가 타진 카윰Tazeen Qayyum, 1973- 은 테러리스트들을 포함해서 죽은 사람들을 모두 생각해야 한다고 말한다. 그들이 저지른 짓을 용인할 수 있다고 생각하든 아니든 상관없이 말이다. 어쨌거나 사람이 죽었다. 그녀가 보기에, 오늘날의 살인적인 상황에서 모든 죽음이 똑같이 취급되지는 않는다. 우리는 집에서 아무렇지 않게 바퀴벌레를 죽이고, 원치 않는 해충을 없애기 위해 살충제를 뿌린다. 카윰이 보기에, 사람들도 그와 똑같은 방법으로 죽임을 당한다. 작가는 말한다. "죽은 바퀴벌레는 하나의 패턴으로 반복되고 동시에 강력하고 혐오스러운 것으로 표현된다. 전시를 방불케 하는 우리의 현재 환경에서 인권 침해와 인명 피해에 관해 언급하고 있는 것이다."[4] 이 모든 희생자를 인정하게 되면, 사람들이 왜 자신의 목소리를 내기 위해 살인이라는 방법을 택하는지 이해하는 움직임이 생길 수도 있을 것이다. 사람들은 정치 때문에 희생되고 있다. 왜곡된 종교관에 따라 행동하는 테러리스트 조직들 때문이건 세계를 테러리즘으로부터 자유롭게 한다고 주장하는 정부들 때문이건 간에 말이다. 작가들은 우리가 이런 정치적인 싸움의 결과, 즉 죽음에 주목하도록 한다. 그녀는 계속해서 말한다. "사람들이 벌레처럼 죽임을 당하는 이런 상황에서 우리는 우리의 불감증과 손상되는 인간 생명의 가치에 대해 문제 제기를 할 필요가 있다."[5]

카윰은 살충제 병에 쓰여 있는 '눈에 자극을 줄 수 있음', '피부나 옷에 묻지 않

게 할 것', '흡입하지 말 것'과 같은 경고문을 작품의 제목으로 삼았고, 작품의 이미지도 마찬가지로 이 살충제 통에서 나왔다. 작가는 「눈에 자극을 줄 수 있음May Irritate Eyes」2006에서 구식 분무기 살충제 캔을 사용했다. 수동으로 펌프질을 해야만 살충제를 분무할 수 있는 캔이다. 이 캔들은 장식적으로 표현됐는데, 캔 표면에 기발한 패턴을 만들어 넣었다. 스프레이 캔 옆에는 살충제의 독성에 쓰러져 죽어가는 벌레들이 줄지어 놓여 있다. 서로 구별도 안 되는 사체들이 나란히 누워 있다. 죽은 벌레들은 공장의 조립라인을 연상시킨다. 여기서 죽음이 대량생산되고 있다. 이러한 구성적 측면에서, 카윰의 작품은 이 글 앞부분에서 언급한 아이샤 자토이의 회화 작품을 충실히 따르고 있다. 자토이는 작품에서 매질당하고 있는 여성을 지켜보는 한 무리의 남성들을 묘사했다. 이 두 작가는 모두 대중의 개념을 채택한다. 그들이 죽어가고 있든 파괴를 목격하고 있든 간에, 대중은 그저 대중이다. 자신이 선택한 것이든 주변 상황 때문이든 간에 그들은 한 덩어리로 뭉쳐 있을 뿐이다. 여기에서 대중은 비판적인 의미를 지닌다. 9·11 이후 상황은, 무슬림 사회가 몇몇의 행동에 대해 집단적인 책임을 져야 하는 방향으로 전개됐다.

이 글에서 언급된 작품들은 이러한 상황의 전개를 비판하고 있다. 이런 상황은 세계화된 세상에서 이슬람이 주목받게 한 환경에 기인한 것이다. 따라서 실효성이 문제가 된다. 이 작가들이 취한 급진적인 변화가 재현의 공간 바깥으로 어느 정도까지 드러나 보일 수 있을까? 지난 10년간 핵무기의 확산에서부터 근본주의의 확산에 이르기까지 지역적 사안이나 글로벌 이슈들을 다루는 작가들의 수가 점점 증가했다. 이들의 목소리는 9·11 이후 더 강력하고 더욱 분명해졌다. 그러나 이는 파키스탄에서 1990년대 초에 아트스쿨을 졸업하고 사회정치적인 예술작업을 하는 첫 세대 작가들이 등장하면서 일어난 현상일 것이다(그리고 이들은 1990년대 말에 가서는 교수의 지위에서 학생들에게 영향을 주기 시작했다). 아무튼 9·11과 그 부수적인 사건들이 끼친 영향은 부인할 수 없는 것이 됐다. 처음으로 이 파키스탄 작가들은, 자신도 모르는 사이에 그리고 자신의 욕망과도 관계없이, 최전선에 서 있는 자신들을 보게 됐다. 최전선에서 그들은 계속해서 작업하면서, 사람들이 생각하게 하는 예술작품을 생산할 것이다.

주

1 Ilaria Bonacossa and Francesco Manacorda, *Subcontingent: The Indian Subcontinent in Contemporary Art* (Turin: Fondazione Sandretto Re Rebaudengo, 2006), p. 112.

2 Ibid., p. 87.

3 필자가 진행한 앰브린 버트와의 인터뷰, 2003년 7월.

4 타진 카윰, 작가의 말, www.tazeenqayyum.com.

5 Ibid.

11

판단
Judgment

동시대 미술의 영역에서 판단처럼 성가신 문제도 드물다. 여기서 판단이란, 대개 임마누엘 칸트Immanuel Kant, 1724-1804의 《판단력비판》1790에서 비롯된 것으로 보는데, 어떤 예술작품이 훌륭한지 아닌지에 관한 결정을 말한다. 1980년대 비평가들은 흔히 미학적 판단은 작품에 내재한 보편성 때문에 구조적으로 본질주의적이라고 했다. 문화적 다원주의가 주목받았던 1990년대에는 예술작품과 전시, 미술 비평이 인종과 섹슈얼리티, 젠더라는 규범적인 개념에 대해 비판하고자 했다. 그리고 미술 저술가들이나 큐레이터들은 전략적으로 계속해서 미학적 판단을 경시했다. **주앙 히바스**João Ribas의 「**판단이라는 골치 아픈 대상**Judgment's Troubled Objects」은 바로 이러한 역사를 주요 골자로 한다. 이 글에서 히바스는 오늘날 동시대 미술계에서 미학적 판단의 정치적 유효성에 초점을 맞추고 있다.

판별하는 것 혹은 직관을 인정하거나 심지어 따르는 것에 대한 양면적인 태도가 2000년대까지 지속됐다. 이는 이전 수십 년을 특징짓는 사회·정치적 사안들 때문이라기보다는 **프랭크 스미겔**Frank Smigiel이 「**제작자 일기 혹은 마음껏 판단하기**A Producer's Journal, or Judgment A Go-Go」에서 설명한 바와 같이, 전적으로 국제미술계의 규모 때문이다. 국제미술계의 이질성은 비판적 능력이 아니라 시장의 힘이 모든 종류의 가치를 결정하게 하는 우발적인 다원주의를 불러왔다. 그럼에도 끊임없이 판단이 내려진다. 전시에 참여한 작가들에게서, 아티클이나 리뷰에서 거론된 작가들에게서, 어떤 작가가 다른 이들보다 더 중요해지는 과정에서 판단은 내려진다. 대개 취향의 판단은 주로 선택으로 행해진다. 보통 말없이 이뤄지고 좀처럼 공식기록을 남기지도 않는다.

동시대 미술을 이해하기 위해서는, 특히 어떤 결정을 내리려고 하는 미술계에서는, **레인 렐리예**Lane Relyea가 「**비평 이후**After Criticism」에서 논의한 것처럼 어떻게 하면 고도로 네트워크화된 다각적인 환경에서 적절하게 살아남을 수 있는가 하는 문제가 제일 중요하다. 다름 아니라 대상(경험은 물론 작품의 종류, 같은 작가의 작품들, 서로 다른 작가들의 작품들 등)을 판단하고 구별해야 하는 미술계의 규모가 엄청나기 때문이다. 그러나 어떻게 해야 미학적 판단을 적용하면서도 비평의 우려를 불식시킬 수 있는가 하는 점은 여전히 해결해야 할 과제다. 그러다 보면 특정한 맥락 기반의 환경을 넘어서 동시대 미술을 사유하게 될지도 모른다.

판단이라는
골치 아픈 대상

주앙 히바스

João Ribas 미국 MIT 리스트시각예술센터 큐레이터. 뉴욕 드로잉센터 큐레이터를 지냈으며, 여러 잡지에 기고했다. 2008년부터 2011년까지 AICA 상을 4년 연속 받았고, 2010년에는 에밀리 홀 트레메인 상Emily Hall Tremaine Award을 받았다.

1967년 클레멘트 그린버그Clement Greenberg, 1909-1994는 『아트포럼Artforum』에 기고한 글에서 격분하여 자신의 비평적 관점을 옹호하려 했다. 그린버그의 형식주의는 1960년대의 예술적·비평적 실천의 저항에 부딪히고 있었다.[1] 「미술 비평가의 불평 Complaints of an Art Critic」은 그린버그 특유의 수사학적 탁월함과 해석적 확실성으로, 미술 비평에서 그의 평가 기준이 무엇인지를 요약해서 기술하고 있다. 그린버그에 따르면 미학적 판단은 "직접적이고, 직관적이며, 우발적이고, 불수의적인" 것이다. 그러한 미학적 판단이 주장할 수 있는 타당성은 일종의 미학적 직관으로서의 취향에 기인한 것이며, 여기서 "직접적인 예술 체험"은 판단을 드러내는 근거가 된다. 취향이나 판단은 입증할 수 있거나 딱 잘라 규정할 수 있는 게 아니므로, 비평가의 능력이나 역사적으로 내려오는 전형적인 특성 말고는 신뢰할 만한 판단 기준이 존재하지 않는다. 이러한 판단의 권위가 비난 또는 찬사를 지시하는 비평의 기능을 발생시키는데, 이에 대한 유일한 구제수단으로 데이비드 흄David Hume, 1711-1776은 "취향의 다양성과 변덕스러움"을 제시했다.[2]

　그린버그가 그토록 격정적으로 주장을 펼쳤다는 사실은 그린버그의 중심 주장—"가치판단은 미학적 경험의 실체를 구성한다"—이 크게 논쟁이 되고 있었음을 드러낸다.[3] 특히 솔 르윗Sol Lewitt, 1928-2007의 「개념미술에 관한 단편Paragraphs on Conceptual Art」, 로버트 스미스슨Robert Smithson, 1938-1973의 「퍼세이크의 기념물 The Monuments of Passaic」, 댄 그레이엄Dan Graham, 1942- 의 「오브제로서의 책The Book

as Object」, 멜 보크너Mel Bochner, 1940- 의 「시리얼 아트 체계-유아론Serial Art Systems: Solipsism」 등 그린버그의 혹평에서 벗어난 비평적·예술적 패러다임을 제시하는 이 모든 글은 그린버그가 "불평"을 터뜨린 시기를 전후해 출간됐다.[4] 그린버그의 글을 실은 잡지 자체가 애당초 뉴욕 화파 시인들의 감수성과 『아트뉴스ARTnews』 같은 잡지에서 보이는 암시적인 산문에 대한 반응으로 그린버그의 형식주의 비평 모델을 제시했던 것이다.[5] 1970년대쯤에는 개념미술, 미니멀아트, 포스트미니멀아트가 대두하고 그에 따라 비평 이론 담론이 등장하면서 그린버그의 평가적인 주장을 수정하기에 이르렀다. 모더니즘적 판단 감각이 가치와 질 개념에 중점을 뒀다면, 1960년대와 1970년대의 수많은 예술적 실천은 그런 개념에 직접적으로 대항하면서 전개됐다. 그 결과 이후 수십 년 동안 비평 모델은 다원주의적으로 확장되면서 판단이라는 문제 자체를 실질적으로 바꿔놓았다.

그린버그 식 형식주의에 대한 특별한 도전으로 비평의 자기 성찰적 통합을 통해 판단을 부정하고자 하는 개념적인 실천 방식이 있었다. 르윗이나 조지프 코수스Joseph Kosuth, 1945- 같은 작가들은 "개념미술이 비평가의 기능을 병합할" 것을 제안했다.[6] 그러한 판단 기준을 채택한 것은 비평적 판단의 인식론적인 권위를 무효화했고, 예술적 가치가 분석적, 명제적 혹은 사회적 형식을 취하는 것을 지지했다.[7] 비평적 담론의 핵심인 질과 판단을 해체함으로써 비평의 전통적 역할, 즉 식별하고 평가함으로써 마침내 "합법화하는 능력"을 축소했다.[8] 루시 리파드Lucy Lippard와 존 챈들러John Chandler가 기술했듯이, "예술적 대상의 비물질화"는 필연적으로 비평의 대상을 구성하는 조건들도 재편하는 결과를 가져왔다. 루시 리파드는 "동시대 미술에 대한 판단은 잠정적인 진실"이라고 했다. 그것은 "과학자의 법칙과 같다. 입법자의 법과는 다르다."[9]

판단의 지위가 격하된 것은 지난 10년간 천명된 "비평의 위기"를 보여준다.[10] 1990년대 후반부터 미술 비평문에서 "판단의 쇠퇴"가 수시로 언급돼왔다. 판단과 평가적 기준이 "가벼운 의견이나 일시적인 생각"으로 취급되면서 비평가들이 "강한 확신을 꺼리고", 판단을 내리는 것이 "부적절하게" 여겨지게 됐다고 어느 비평가는 말한다.[11] 이러한 "위기"에 대한 생각은 비평이 더는 판단의 문제에 신경을 쓰지 않으며, 그린버그의 모더니즘 미술개념에서 줄곧 나타나는 가치와 질 개념도 비

423

평 산업의 중심에서 밀려났다고 보는 것 같다.[12] 비평은 비판적인 통찰이나 감식안, 평가를 하는 결정 대신에 문학적인 서술을 제공한다. 그렇게 된 원인은 다양하다. 가치를 "중재하는" 데 미술 시장의 역할이 점점 커지고 있는 것부터 소셜 미디어를 통한 개인 의견 개진의 "민주화"에 이르기까지, 혹은 판결을 내리던 비평가의 역할을 대신하는 큐레이터가 부상한 것 등도 꼽을 수 있겠다.[13]

그러한 '위기'는 포스트모더니즘의 영향을 받은 판단의 운명일 것이다. 즉, 포스트모더니즘의 다원주의는 문화적 가치를 손상시켰으며, 상대주의는 판단 기준을 급증시켰고, 회의주의는 판단의 인식론적 토대에 이의를 제기했고, 사회적인 입장에 놓인 지식 개념은 비판적 기준의 이념적 토대를 확언했다.[14] 비판이론과 포스트구조주의 사상은 판단을 정치화하고 문화적 가치의 신비성을 제거함으로써 미학적 가치라는 전통적인 개념을 실질적으로 깎아내렸다. 판단을 내리는 근거로서의 취향에 대한 정치적인 비판은 인종·계급·젠더 등 규범적 개념에 의존하는 것으로 보였고, 미학적 판단 기준은 사실상 권력과 지식의 관계를 끌어안았다. 그린버그의 비평 모델이 차단했던 가치의 우연성과 마찬가지로, 취향의 결정권자로서의 비평가는 해석학적·역사적 상대주의 비평으로 대체됐다. 포스트모더니즘이 "너무 많은 희생을 치르고 거둔 승리"는 예술을 판단하는 규범적인 판단 기준의 유효성을 좌절시켰다.[15]

1980년대부터 이어진 미술 비평의 "반미학적" 성격은 이론에 치중한 반면, 가치와 판단을 하찮게 여겼다.[16] "아카이브"나 "무의식"과 같은 개념들은 예전에 그린버그와 같은 비평가들에게 "질"과 "매체" 개념이 가졌던 것과 같은 비평적 타당성을 얻었다.[17] 비평이 취향을 대체했고, 맥락이 질을 밀어냈다. 판단과 질은 뒤로 밀려났고, 로잘린드 크라우스Rosalind Krauss, 1941- 가 "방법론"이라고 한 것 혹은 "비평의 대상을 구성하는 과정"이 지지받았다.[18] 비평이 "그게 왜 좋은가"를 결정하는 대신에 "그게 어떤 의미인가"를 탐구하게 됐다고, 어떤 비평가는 말한다.[19] 대상에 대해 결정적인 판단을 내리는 수단으로서 비평의 가치는 사실상 끝장났고, 더는 그러한 판단을 미학적 판단 기준으로 인식하지도 않게 됐다.[20]

포스트모더니즘이 사회성을 해석의 지평으로 재편하는 한편, 새로운 예술적 실천들 속에서 최근 위기로 거론되는 상황이 발생하면서 다시 한 번 비평의 "골치

아픈 대상", 즉 가치와 판단을 재배치했다.[21] 이러한 위기는 1990년대 후반, 미술에서 사회적 전환이 일어나면서 대화적·협력적·관계적·참여적인 미술 형식이 대두한 것과 일치한다. 니콜라 부리요Nicolas Bourriaud, 1965- 의 이론에서, 예술은 "독자적이고 개인적인 상징 공간을 주장하기보다는 인간 상호작용과 그 사회적 맥락이라는 영역을 이론적 지평으로 채택한 것"으로 정의됐다.[22] 이러한 예술실천은 대화와 참여의 형식에 집중하면서, 관람객의 수동성이나 수동적 시각성 혹은 예술작품의 자율성이라는 모더니즘적 개념 대신에 참여자들의 관계에 중점을 뒀다. 관계적인 혹은 사회적으로 협력적인 미술 형식에서, 상호주체성이야말로 미학적 대상이다.[23] 그러한 실천들은 사색적인 관람자가 아닌 적극적인 참여자들 사이의 소통 과정으로 예술작품을 재배치함으로써, 미학적 판단을 비평의 평가 기준으로부터 실질적으로 분리했다. 부리요의 '관계의 예술'은 이러한 실천들을 언급하는 비형식주의적 판단 기준을 추구했다. 크라우스가 언급한 "확장된 영역"에서 이전의 온갖 예술은 매체특정성이라는 형식주의적 한계를 넘어서고, 그렇게 함으로써 판단을 위한 가치나 판단 기준을 모더니즘적 전제로 동일시하는 것을 넘어서게 된다.[24] 사회적이고 관계적인 실천들은 사회성과 공동체를 우선시하고, 매체나 미학적 질을 대수롭지 않게 여기며, 나아가 비규범적인 새로운 비평 모델의 필요를 역설한다.

그러한 비평 모델은 예술작품이 만들어낼 수 있거나, 재현하거나, 폭로할 수 있는 사회적 관계에 근거해서—간단히 말하자면, 미학적 판단과 관련된 판단 기준이 아니라 "사회적 효과"에 근거해서—예술작품을 판단하는 데 초점을 맞출 것이다.[25] 그러면 참여의 윤리학에 특권을 부여한 예술실천을 판단하기 위해서는 어떤 미학적 판단 기준이 사용될 수 있을까? 부리요는 관계의 예술이 만들어낸 사회적 형식에 대해 "공존이라는 기준"을 제시한다. "이 작품은 나를 대화에 참여하게 하는가? 작품이 규정한 공간에서 내가 존재할 수 있는가, 그렇다면 어떻게 존재하게 되는가?"[26] 몇몇 비평가는 그러한 측정 기준이 미학적 판단과 윤리적·정치적 판단 기준을 동일시함으로써 미학적 상호작용을 사회적 액티비즘이나 정치운동 형식과 차별화하는 데 실패한다고 지적한다.[27] 이러한 실천들이 정치적 관심을 표방함에도, 형식적 혹은 미학적 판단 기준으로 볼 때 여전히 **예술적** 실천인 것일까? 이처럼 새로운 예술적 형식에 대해 윤리적·사회적 차원에서 판단은 어떻게 기능하게

될까?

그러한 실천들은 예술 제작을 위한 방법론을 제안하면서, 동시대의 예술실천에 관한 논의에서 판단의 타당성을 다시 끄집어냈다. 폴 드 만Paul de Man, 1919-1983은 "위기 개념과 비평의 위기에 대한 생각은 매우 밀접하게 연관돼 있어서, 모든 참된 비평은 위기 양상에서 발생한다고 말할 수 있을 정도다"라고 말한다.[28] 지난 10년간 비평의 '위기'는 동시대 미술이라는 비균질적 영역에 어떤 판단 기준을 적용할 수 있을 것인가에 관한 논쟁적인 재평가를 촉발했다. 따라서 판단의 역할은 문화적 가치나 취향의 중재에서 벗어나, 최근 미술의 다양한 미학적·제도적·윤리적·정치적 측면에서 복합적인 기능을 하는 것으로 새롭게 표현됐다. 그러나 그러한 재평가는, 아이러니하게도, 그린버그의 형식주의 미학의 근원인 임마누엘 칸트의《판단력비판》1790으로 회귀하는 결과를 가져왔다.[29]

칸트가 미학을 탐구한 목적은 판단을 인식이나 욕망이나 쾌快 혹은 불쾌不快를 느끼는 능력과 관련된 인식론 안에 위치시키는 것으로,《순수이성비판》1787에서 처음으로 언급됐다.[30] 만약 이해력(지성)이 인식 능력 안에 "고유 영역"을 가지고 있고 이성이 욕망 능력 안에 제대로 자리 잡고 있다면, 그들 사이에서 매개 역할을 하는 판단 능력은 더는 줄일 수 없는 최소한의 것인가, 아니면 단순히 부속돼 있는 것인가?[31] 판단이 우리가 아름답거나 아름답지 않은 것을 보고 느끼는 쾌감이나 불쾌감을 설명할 수 있는가? 칸트에 의하면, "자연이나 예술에서 아름답고 숭고한 것"에 대한 미학적 반응은 이성과 지성이라는 선험적인 원칙 아래 이 능력을 어떤 법칙과 연결시키는 판단에 근거해야 한다.[32] 따라서 칸트의 목적은 취향과 미학적 판단 능력을 이전까지 탐구되던 이성적·윤리적 판단의 원칙들과 차별화하는 한편, 인간적인 특질을 근거로 삼는 것이었다.

판단 비평은 취향의 판단 능력 혹은 특정 대상을 아름답다고 생각하는지 아닌지에 대한 판단을 중시한다. 어떤 것이 아름답다고 주장하는 것은 연필심이 흑연으로 만들어졌다거나 탁자가 나무로 만들어졌다는 주장과 달리, 대상에 귀속된 특징이 아니다.[33] 어떤 것이 아름답다는 주장은 아름다운 것을 정의해온 관찰 가능한 특질이라든가 무엇이 아름다운가에 관한 보편적인 판단 기준이 아니라, 오히려 대상과 그것에 대한 주체의 반응 간 관계라고 할 수 있다.[34] 예를 들면, 특정한

장미를 아름답다고 판단하는 것은 그 꽃을 "장미"라는 개념이나 장미라고 하는 것의 범주에 대해 우리가 알고 있는 바에 포함하려는(칸트의 설명에 따르면, "일반적으로 장미들이 아름답다"고 하는) 게 아니다.[35] 무엇을 아름답다고 여길 것인가 하는 것은 어떤 객관적인 개념으로 소급될 수 없다. "어떤 것을 반드시 아름답다고 인식하게 하는 규칙 같은 게 있을 리 만무"하다. 어떤 것을 아름답다고 판단하는 것은 그것의 목적이나 교환가치에 대한 관심과는 전혀 별개다. 어떤 대상에 대한 미학적 주장은 그 주장이 동의할 만한 것인지 혹은 그 대상에서 어떤 실용성을 도출할 수 있는지와 무관하다.[36] 취향을 판단하는 결정적인 측면은 그것이 **미학적**이라는 점이다. 즉, 확실한 개념이 아니라 감정에 근거한 것이며, 따라서 주체가 대상을 재현하는 것과 관련된 문제이지 그 대상의 질이나 특성에 관해 말하는 게 아니다.[37]

하지만 어떤 것이 아름답다고 주장하는 것은 "만인에 대한 유효성"을 주장하는 것이기도 하고 혹은 "이것이 아름답다"는 주장에 대한 타인의 동의 혹은 찬성을 전제하는 것이기도 하다.[38] 그러한 판단은 규범성을 내포하면서, 다른 모든 사람이 그것에 동의해야 한다고 주장한다. 비록 그러한 주장이 주관적으로 보일지라도, 판단은 도덕적 혹은 인식론적 원칙과 같은 객관적인 원칙에 근거한 요구에 맞먹을 정도의 동의를 호소한다.[39] 어떤 것이 아름답다고 판단하는 것은 취향의 판단을 내린 것에 대해 다른 누구한테 동의를 기대하는 것이다. 그저 나에게만 아름다운 게 아니다. 오히려 다른 사람들에 대한 유효성, 즉 "주관적인 보편성"을 필수적으로 상정한다.[40]

따라서 미학적 판단은 주체의 특정한 경험을 넘어서는 아름다움에 대해—다른 이들도 그 판단에 동의해야 한다고—주장하지만, 그것은 특정한 주체의 경험을 넘어서는 어떤 개념으로 입증될 수 있는 게 아니다.[41] 판단의 상호주관적 특징은 이러한 보편적인 동의를 바탕으로 한다. 즉, 미학적 판단은 모든 사람에게 공통된 주관적 원칙에 근거하여, 다른 이들이 **반드시** 동의하는 보편적 타당성이 존재한다는 주장에 기대고 있다. 개념이나 실증적인 증거 형식으로는 입증될 수 없는 주장이다. 이러한 보편성은 개인적인 감각에서의 취향이 아니라 공통된 감각에서의 취향에 근거하는데, 칸트는 이것을 **공통감**sensus communis이라고 했다.[42]

그린버그의 평가 기준은 칸트 미학 이론의 이러한 주관적 차원과 대체로 들어맞는다. 1960년대에 그린버그는 (그린버그에게 여간 골칫거리가 아니었던) 마르셀 뒤샹Marcel Duchamp, 1887-1968과 레디메이드의 지속적인 영향력 그리고 개념미술과 포스트미니멀 아트라는 새로운 형식의 발흥을 고려하여 모더니즘 미학을 재구성하기 위해 칸트로 회귀했다고, 디어뮤드 코스텔로Diarmuid Costello가 주장했다.[43] 미학적 가치는 그러한 주관적 판단의 결과로서 표명됐고, 그린버그가 과거의 취향 판단에 대한 동의에서 찾아낸 객관성은 "**오랜 시간에 걸쳐** 존재하는 합의를 통해 증명되어 나타났다."[44] 예술에 관한 학문적 글쓰기의 비판적 방법론이 초래한 판단의 가치하락은 이러한 전제를 부정하고 생산적인 비판 담론의 토대가 된다고 본다. 이 판단을 내리는 행위를 마이클 프리드Michael Fried, 1939- 는 "비평 산업의 활력소"라고 여겼다.[45] 예를 들어, 데이브 히키Dave Hickey, 1940- 의 가장 대중적인 저작들이 아름다움을 다시 끄집어내는 것은 비평 활동이 초래한 간극을 메우는 것처럼 보일 수도 있다.[46] 따라서 판단과 열거된 판단 기준들, 그리고 그것들이 동시대 미술의 새로운 실천 안에서 할 수 있는 역할에 대한 재평가는 "동시대 비평의 마비된 상태에 대한 치료법"처럼 보인다.[47]

특히 티에리 드 뒤브Thierry de Duve, 1944- 는 그린버그의 비평 모델을 재평가하면서 칸트적인 판단 개념으로 회귀했다. 드 뒤브는 그린버그의 형식주의적 입장과 관련된 미학을 다시 읽자고 주장하지만, 그럼에도 판단의 초점을 "이것이 아름답다"는 전통적인 관심에서 "이것이 예술이다"로 옮길 것을 제안한다.[48] 칸트 미학은 뒤샹의 레디메이드 개념이 암시하는 취향과 판단의 거절을 통해 재해석된다. 즉, 칸트가 "아름다움"이라고 썼던 자리에 "예술"이 들어섰다.[49] 뒤샹 **이후**의 칸트주의적 판단은 예술과 미학적 경험의 일치를 반영한다. 그린버그는 레디메이드가 무엇이든 미학적으로 경험될 수 있다고, 즉 엄밀히 말해서 예술로 경험될 수 있다는 제안이라고 주장했다. 이러한 판단의 재평가 덕분에 드 뒤브는 비평 담론 안에서 "질, 미학적 쾌, [그리고] 취향의 판단"을 고수할 수 있었다.[50]

공통감이라는 개념이 제시한 규범적인 주장은 판단이 동시대 미술에서 또 다른, 좀더 확장된 역할을 맡게 한다. 칸트는 타인의 동의를 뜻하는 판단의 보편적인 타당성을 제안했었다. 한나 아렌트Hannah Arendt, 1906-1975의 후기 강연에서 검증

된 바와 같이, 칸트 미학의 그러한 측면은 정치철학을 담고 있는 것처럼 보이는데, 그것은 판단을 가능하게 하는 "확장된 사고방식" 혹은 "부재한 사람들의 관점을 내 머릿속에 들어오게 하기"에 기초하고 있다.[51] 칸트에게는 판단을 하는 것 자체가 본질적으로 사회적인 관계이며, 세상을 공유하는 것을 의미한다.[52] 어떤 사람이 판단을 한다면 그 사람은 공통감을 통해서 판단하는 것인데, 여기서 **공통감**은 칸트가 인간 최고의 목표로 설정했던 사회성의 실현으로서 타인의 관점을 반영하는 것이다.[53] 아렌트가 주장하듯, 판단은 설득적이며 "결국 다른 모든 이들이 동의하게 **되리라**는 희망"에 근거한다.[54]

판단의 정치적인 효력은 이러한 가능성이 만들어낸 공동체에 달려 있다. 아렌트에게 판단은 "인간의 정신적 능력 중에서 가장 정치적인 것"이다.[55] 미학과 정치라는 이율배반을 연결하면서, 아렌트는 일상적인 세계에 대한 판단과 그 안에서 나타나는 것 모두에 대한 관심을 제시한다.[56] 미학적 판단은 세상이 어떻게 "보이고 들릴 수 있는지"를 결정하지만, 한편으로는 "지배하는 사람도 없고 복종하는 사람도 없는, 그러니까 사람들이 서로 설득하고 함께하는 [판단을 공유하는, 취향의 공동체] 형식"을 고려한다.[57] 취향과 판단은 타인과의 관계를 형성하면서, 공동체를 예정할 뿐만 아니라 예시한다.[58] 관계적이고 대화적인 예술의 핵심을 이루는 집단적인 의미의 정교화와 "사회적 상호작용의 형질전환 효과"는 다음과 같은 생각을 반영한다. 예술작품이 창조한 "소통의 장"은 "작품 형식의 일관성"과 작품이 제시하는 사회적 관계의 "상징적 가치", 즉 작품 안에 반영된 인간관계의 이미지에 의해 판단되는 것이다.[59]

판단의 정치적인 효력을 보여주는 강력한 예는 동성애를 둘러싼 공론의 많은 부분을 차지하는 "혐오의 정치"에서 찾아볼 수 있다.[60] 혐오란 역겹거나 반감이 느껴지는 사물이나 행위에 대한 감정을 가리키는데, 복잡한 문화적·진화적 양상을 보인다.[61] 혐오 대상은 섭취하거나 접근하거나 접촉하면 더럽혀지거나 오염될 수 있다고 인지되는 어떤 것에 대한 반감을 끌어낸다.[62] 흔히 이러한 반감은 음식은 물론이고 위생이나 섹슈얼리티에 대한 거부와도 연결돼 있다. 혐오는 적응성과 사회적 측면에서, 사회적 규범을 강제하고 유지하는 데 중대한 역할을 담당해왔다.[63]

종종 동성애 행위에 대한 기술은 혐오와 감염, 증오 등을 환기시킨다.[64] 마사

너스봄Martha Nussbaum, 1947- 이 주장했듯이, 이러한 "투사된 혐오"는 어떤 집단이나 개인을 혐오 대상으로 간주하고, 예컨대 동성결혼의 합법화에 반대하는 규범적인 근거를 형성하거나 차별적인 법안을 지지하는 데 사용된다.[65] 동성결혼 법안의 철회를 발의하면서, 뉴햄프셔 주 하원의원 낸시 엘리엇Nancy Elliott은 동성결혼을 "한 남자의 페니스를 다른 남자의 직장에 삽입하고 배설물 속에서 꿈틀거리는 것"이라고 묘사했다.[66] 동성애를 잠재적인 타락 및 오염 행위로 규정하기 위해 혐오 대상에 대한 반감뿐만 아니라 질병 확산과 감염에 대한 공포를 사용하는 것이다.

2010년 말 스미스소니언 미술관이 의원들과 보수 집단의 압력 때문에 데이비드 보이나로비치David Wojnarowicz, 1954-1992의 비디오 작품을 전시에서 철수하기로 한 것은 그러한 투사된 혐오를 반영한다.[67] "현대 미국의 초상을 형성하는 성적 차이에 초점을 맞춘 최초의 주요 미술관 전시"라고 설명된 〈숨바꼭질-미국의 초상에서 차이와 욕망Hide/Seek: Difference and Desire in American Portraiture〉전에서 보이나로비치의 1987년 필름 「내 안의 불길A Fire In My Belly」이 상영됐는데, 이 작품은 작가 자신의 질병은 물론이고 1980년대 미국의 AIDS 위기에 대한 정치적 무관심을 다뤘다.[68] 전시에서 상영된 4분짜리 영상은 원래 13분짜리 필름에서 발췌한 것으로, 개미떼가 십자가상 위를 기어가는 짧은 장면을 담고 있다. 가톨릭연맹은 이 작품이 "기독교인의 감정을 모욕하고 상처를 주고 공격하기 위해 고안된" 것이며, 납세자의 돈을 받아먹은 "편파적 발언" 형식에 해당한다고 했다.[69]

작품 철수를 요구하는 데 사용된 수사학은 반동성애적 혐오를 투사함으로써 강조됐다. 어떤 정치인은 그 전시가 "AIDS 환자의 유해"와 "몹시 괴상야릇하고 정말이지 미심쩍은 종류의 예술"을 포함하는 "아주 변태적이고, 메스꺼운 것들"의 "친親 게이 전시"라고 묘사했다.[70] 어떤 보수적인 뉴스 웹사이트는 그 작품의 내용을 "개미로 뒤덮인 예수, 남성 생식기, 벌거벗고 키스하는 형제들, 서로 뒤엉킨 남자들"로 보도함으로써 신성모독과 동성애, 근친상간, 나체를 한데 뒤섞었다. 보이나로비치의 필름과 이 전시의 다른─동성애를 주제로 다룬 게 명백한─작품들 모두 "극악무도한 것"으로, "상식적인 수준의 예의범절"도 갖추지 못한 것으로 묘사됐다.[71]

미학적 판단은 여기서 이중의 의미로 기능한다고 볼 수 있다. 혐오의 투사로서, 그러한 이미지에 대한 반감은 미학적 경험의 정치적 차원을 반영한다. 동성애 행위

나 동성애 주제에 관한 묘사는 혐오스럽고 불쾌한 것으로 간주되고, 바로 그렇게, 그러한 반감과 관련된 보편적인 동의를 호소하면서 어떤 정치적이고 도덕적인 질서를 정당화하기 위해 사용된다. 아렌트 식으로 말하면, 이는 미학적 판단 행위에 반영된 사회적 관계와 도덕적 주장을 드러낸다. 그러나 그러한 예는 아렌트의 칸트 독해에서 중심이 되는 "확장된 사고방식"의 관점에서 판단의 생산적 잠재성을 강조하기도 한다. 그러한 이미지의 정치적 효력이란 바로, 타인의 처지에서 생각함으로써 혹은 아렌트가 말한 "대리적 사고"를 함으로써 식별과 혐오의 변증법을 다루는 능력이 된다. 혐오의 정치에 대한 하나의 대안으로서, 동성애 행위의 묘사는 타자성을 통해서 사고하는 상상력을 제공하는 데 도움이 될 수 있다. 타인의 정치적 혹은 윤리적 주장을 정치적으로 인정받고자 하는 자기 자신의 욕구와 다르지 않은 것으로 이해하게 되는 것이다.[72] 그러한 사례로, 로버트 메이플소프Robert Mapplethorpe, 1946-1989의—1980년대 '문화전쟁' 시기에 혐오와 비난의 대상이었던—작품에 대한 히키의 평가를 들 수 있는데, 히키는 미술사적 수사를 내비치면서 동성 가학피학성애를 "아름다운" 것으로 주장했다.[73]

아렌트가 칸트 미학을 다시 끄집어내고, 드 뒤브가 그린버그의 비평 모델을 재검토하며, 최근 수년간 '비평의 위기' 속에서 판단 기준에 대한 재평가가 요청되는 것은 모두 비평 담론에서 판단의 회귀를 분명히 보여준다. 동시대 미술의 사회적·집단적·참여적 측면이 윤리적이고 정치적인 전환을 반영한다면, 한때 모더니즘 담론의 비평적 평가에서 핵심을 이뤘던 가치와 판단이 동시대 미술에 관한 비판적 논쟁에서도 중심을 차지한다고 볼 수 있다. 그러나 판단에 대한 재검토는 동시대 미술의 비균질성 혹은 다원주의를 완화하기 위해 반동적으로 형식주의 판단 기준에 호소하는 게 아니라, 적대적 관계로 추정되는 정치와 미학의 관계를 재고할 생산적인 가능성을 제공하는 것이다. 정치적 참여와 형식, 상상력과 윤리 사이의 대립적 관계는 고의적인 오독이나 비판적 방치, 이념적 '무지'에 기대고 있는 것처럼 보일 수도 있다. 그러나 문화적 생산의 정치적 성격은 전후 좌파의 낡은 비평 모델이 제기하는 비난과 포스트모던 문화 정치학의 논쟁 너머로 확장됐다. 문화적 형식의 계속되는 정치참여와 동시대 정치 상황에서 예술의 비판적 타당성 모두가 아슬아슬한 상태다.

1 Clement Greenberg, "Complaints of an Art Critic," *Artforum* 61: 2 (October 1967), pp. 38-39.

2 David Hume, *Of the Standard of Taste and Other Essays*, ed. J. W. Lenz, (Indianapolis: Bobbs Merrill, 1965), pp. 9-10.

3 Clement Greenberg, "Art Criticism," *Partisan Review* XLVII (1981).

4 르윗과 스미스슨의 글은 각각 1967년 『아트포럼』 여름호와 12월호에 발표됐다. 그레 이엄과 보크너의 글은 1967년 『아츠 매거진Arts Magazine』 여름호에 발표되었다. 다음 을 참조. Lucy R. Lippard, Six Years: The Dematerialization of the Art Object from 1966 to 1972 (Berkeley: University of California Press, 1997).

5 Nancy Princenthal, "Art Criticism, Bound to Fail," in Raphael Rubinstein, ed., *Critical Mess: Art Critics on the State of Their Practice* (Lenox, MA: Hard Press Editions, 2006), p. 85.

6 Ursula Meyer, *Conceptual Art* (New York: E. P. Dutton, 1972), p. viii. 또한 다음을 참조. Alexander Alberro and Blake Stimson, eds., *Conceptual Art: A Critical Anthology* (Cambridge, MA: MIT Press, 1999), p. xli. 조지프 코수스는 「철학 이후의 미술Art After Philosophy」에서 그린버그의 형식주의를 단도직입적으로 비판했다. Meyer, p. 155, Alberro, p. 334 참조.

7 Blake Stimson, "Conceptual Work and Conceptual Waste," *Discourse* 24: 2 (Spring 2002), p. 129.

8 Benjamin Buchloh, "Theories of Art after Minimalism and Pop," in Hal Foster, ed., *Discussions in Contemporary Culture* (New York: Dia Art Foundation, 1988). 또한 다음을 참조. Lane Relyea, "All Over and At Once, Excerpt (part 3)," *X-Tra* 6: 1 (Fall 2003), pp. 3-23.

9 Lucy Lippard, "Change and Criticism: Consistency and Small Minds," *Changing: Essays in Art Criticism* (New York: E. P. Dutton, 1971), p. 24.

10 그러한 예로는 다음을 참조. Maurice Berger, *The Crisis of Criticism* (New York: The New Press, 1998); James Elkins, *What Happened to Art Criticism* (Chicago: University of

Chicago Press, 2003); James Elkins and Michael Newman, eds., *The State of Art Criticism* (New York: Routledge, 2007); Raphael Rubinstein, op. cit.; "Present Conditions of Art Criticism," *October* 100 (Spring 2002), pp. 200-228.

11 James Elkins, op. cit., pp. 78-79 참조.

12 Nancy Princenthal, "Art Criticism, Bound to Fail," in Raphael Rubinstein, op. cit., p. 85.

13 "Present Conditions of Art Criticism," op. cit., p. 226, and Alex Farquharson, "Is the Pen Still Mightier?," *frieze* (June-August 2005), pp. 118-119.

14 Emory Elliot et al., *Aesthetics in a Multicultural Age* (Oxford: Oxford University Press, 2002), p. 4.

15 Princenthal, op. cit., p. 85.

16 Diarmuid Costello, "Gereenberg's Kant and the Fate of Aesthetics in Contemporary Art Theory," *Journal of Aesthetics and Art Criticism* 65: 2 (Spring 2007), p. 217. 코스텔로는 동시대 미술 이론에서 대체로 미학은 축소돼왔고, 특히 그린버그의 칸트 미학 이론을 소환한 데서 비롯된 "다양한 불행한 사태를 기반으로" 포스트구조주의와 같은 담론들을 지지하게 됐다고 주장한다.

17 Molly Nesbit, "Kant after Duchamp," *Bookforum* (Summer 1996), p. 3.

18 Rosalind Krauss, *The Originality of the Avant-Garde and Other Modernist Myths* (Cambridge, MA: MIT Press, 1986), p. 1. 다음을 참조. James Elkins, "Afterword," in Jeff Khonsary and Melanie O'Brian, eds., *Judgment and Contemporary Art Criticism* (Vancouver: Artspeak/Fillip, 2010), pp. 83-84 and Sven Lütticken, "A Tale of Two Criticisms," in *Judgment and Contemporary Art Criticism*, op. cit., pp. 49-50.

19 E. D. Hirsch, Jr.는 Clement Greenberg, "Art Criticism"에서 인용. 또한 다음을 참조. Diedrich Diederichsen, "Judgment, Objecthood, Temporality," in Khonary and O'Brian, op. cit., pp. 83-84.

20 Costello, op. cit., p. 217. 또한 다음을 참조. James Panero, "Criticism After Art," *The New Criterion* 24 (December 2005), p. 16.

21 Joseph Leo Koerner and Lisbet Rausing, "Value," in Richard Shiff and Robert S. Nelson, eds., *Critical Terms for Art history* (Chicago: University of Chicago Press, 2003), p. 419.

22 Nicolas Bourriaud, *Relational Aesthetics*, trans. Simon Pleasance and Fronza Woods (Dijon: les presses du réel, 2002), p. 11.

23 Ibid., p. 22.

24 Costello, op. cit., p. 218. Rosalind Krauss, "Sculpture in the Expanded Field," *October 8* (Spring 1979), pp. 30-44.

25 Bourriaud, op. cit., p. 112 and Claire Bishop, "The Social Turn: Collaboration and Its Discontents," *Artforum* (February, 2006), pp. 179-185. 또한 다음을 참조. Grant Kester, *Conversation Pieces: Community and Communication in Modern Art* (Berkeley: University of California Press, 2004) and Claire Bishop, "Antagonism and Relational Aesthetics," *October*, no. 110 (2004), pp. 51-79.

26 Bourriaud, op. cit., p. 109.

27 Claire Bishop, op. cit., p. 65 and Grant Kester, op. cit., p. 11.

28 Paul de Man, *Blindness and Insight: Essays in the Rhetoric of Contemporary Criticism* (Minneapolis: University of Minnesota Press, 1988), p. 8.

29 Christopher Bedford, "Art without Criticism," *X-Tra* (Winter 2008) 참조. 나는 여기서 그린버그의 칸트에 대한 이해를 분석한 코스텔로의 분석에 빚지고 있다. "Greenberg's Kant and the Fate of Aesthetics in Contempoary Art Theory," op. cit.

30 Henry E. Allison, *Kant's Theory of Taste* (Cambridge: Cambridge University Press, 2001), pp. 3, 13. 다음을 참조. Dieter Henrich, *Aesthetic Judgment and the Moral Image of the World* (Stanford: Stanford University Press, 1992), p. 29; and Kai Hammermeister, *The German Aesthetic Tradition* (Cambridge: Cambridge University Press, 2002), p. 22.

31 Immanuel Kant, *Critique of the Power of Judgment*, ed. Paul Guyer, trans. Paul Guyer and Eric Matthews (New York: Cambridge University Press, 2000), 5:168, p. 56.

32 Ibid., 5:170, p. 57. and Graham Bird, "The Critique of the Power of Judgment: Introduction," in Graham Bird, ed., *A Companion to Kant* (Oxford: Blackwell Publishing, 2006), p. 399.

33 Ibid., pp. 400-404.

34 Ibid., p. 404. 다음을 참조. Kant, op. cit., 5:204, p. 89 and Henry E. Allison, op. cit., p.

51. 헨리 앨리슨이 논증한 바와 같이, 칸트가 강조한 것은 대상에 관한 주장은 그 대상을 이해하는 데 "주체의 표상적인 상태"에 관한 것이라는 점이다. 지각할 수 있는 특질들과 가치의 판단을 위한 자료의 관계에 대한 논의는 다음을 참조. Elder Olson, "On Value Judgments in the Arts," *Critical Inquiry* 1: 1 (September 1974), pp. 71-90.

35 Hannah Arendt, *Lectures on Kant's Political Philosophy*, ed. Ronald Beiner (Chicago: University of Chicago Press, 1992), pp. 13-14. and Kant, op. cit., 5:215, p. 100.

36 Kant, op. cit., 5:216, p. 101.

37 Kant, op. cit., 5:238, p. 122; Allison, op. cit., p. 68; and Kai Hammermeister, *The German Aesthetic Tradition* (Cambridge: Cambridge University Press, 2002), p. 28.

38 Kant, op. cit., 5:215, p. 101.

39 Allison, op. cit., p. 156.

40 Kant, op. cit., 5:212; 5:213; 5:281. 다음을 참조. Hammermeister, op. cit., p. 29.

41 Anthony Saville, "Kant's Aesthetic Theory," in Bird, op. cit., p. 444, and Rainer Rochlitz, *Subversion and Subsidy: Contemporary Art and Aesthetics* (London: Seagull Books, 2008), pp. 42-43. 한스-게오르크 가다머가 썼듯이, "만약 취향이 어떤 것에 대한 부정적인 반응을 표명한다면, 그것은 왜라고 말할 수 없는 문제다. 그러나 취향은 최대의 확실성을 경험한다." 다음을 참조. Hans-Georg Gadamer, *Truth and Method* (New York: Continuum, 2004), p. 32.

42 Kant, op. cit., 5:238. 또한 다음을 참조. Hannah Arendt, *Between Past and Future* (New York: Penguin Books, 1993), p. 222.

43 Costello, op. cit., p. 221.

44 Clement Greenberg, *Homemade Esthetics: Observations on Art and Taste* (New York: Oxford University Press, 1999).

45 Michael Fried, *Art and Objecthood* (Chicago: University of Chicago Press, 1998), p. 18. 크리스토퍼 베드퍼드가 말한 바와 같이, "명시적으로 거론되고, 분명하게 열거된 판단 기준에 근거해서 잘 알고 내린 판단은 가장 진보된 생산적 비평 담론의 토대가 된다." Bedford, op. cit.

46 Suzanne Hudson, "Beauty and the Status of Contemporary Criticism," *October* 104

(Spring, 2003), pp. 115-130. 히키의 아름다움으로의 회귀에 대한 논의는 다음을 참조.
Amelia Jones, "Beauty Discourse and the Logic of Aesthetics," in Elliot et al., op. cit., pp.
216-233.

47 Khonsary and O'Brian, op. cit., p. 7. 다음을 참조. Bedford, op. cit.

48 Thierry de Duve, *Kant After Duchamp* (Cambridge, MA: MIT Press, 1999), p. 302.

49 Ibid., pp. 304-312. 드 뒤브의 칸트 다시 읽기가 의미하는 바에 대한 논의는 다음을
참조. Stephen Melville, "Kant after Greenberg," *Journal of Aesthetics and Art Criticism*
56:1 (Winter 1998), pp. 72-73.

50 Rainer Rochlitz, *Subversion and Subsidy: Contemporary Art and Aesthetics* (London: Seagull
Books, 2008), p. 51에서 드 뒤브 인용.

51 Arendt, *Between Past and Future*, op. cit., pp. 220-241; Ronald Beiner, "Interpretive Essay,"
in Arendt, *Lectures on Kant's Political Philosophy*, op. cit., p. vii.

52 Beiner, op. cit., p. 120.

53 Arendt, *Lectures on Kant's Political Philosophy*, op. cit., p. 8.

54 Beiner, op. cit., p. 105.

55 Beiner, op. cit., p. 138에서 인용.

56 Arendt, *Between Past and Future*, op. cit., p. 223.

57 Beiner, op. cit., p. 141에서 인용. 미학과 정치의 이러한 관계는 자크 랑시에르Jacques
Rancière의 영향력 있는 저술들에서 중심을 이룬다. 랑시에르는 최근의 예술적 실천들
을 고려하여 예술과 정치의 봉합을 시도하고 있다. 다음을 참조. Jacques Rancière, *The
Politics of Aesthetics*, trans. Gabriel Rockhill (New York: Continuum, 2004).

58 Gilles Gunn, "The Pragmatics of the Aesthetic," in Elliot et al., op. cit., p. 71.

59 Kester, op. cit., p. 29 and Bourriaud, op. cit., p. 18. 또한 다음을 참조. Kester, op. cit.,
pp. 57-58, 107-108.

60 이것은 마사 너스봄Martha Nussbaum의 용어로, "휴머니티의 정치학"과 대조된다. 다음
을 참조. Martha Nussbaum, *From Disgust to Humanity* (New York: Oxford University
Press, 2010).

61 William Ian Miller, *The Anatomy of Disgust* (Cambridge, MA: Harvard University Press,

1997), p. 2.

62 Ibid.

63 Mary Douglas, *Purity and Danger: An Analysis of Concepts of Pollution and Taboo* (London: Routledge, 2002).

64 Nussbaum, op. cit., p. 15.

65 Nussbaum, op. cit., pp. xv, 4-6.

66 Dahlia Lithwick, *Why Has a Divided America Taken Gay Rights Seriously?* (March 8, 2010), http://www.slate.com/articles/arts/books/2010/03/why_has_a_divided_america_taken_gay_rights_seriously.html. 2011. 1. 5. 접속.

67 Jacqueline Trescott, *Ant-covered Jesus video removed from Smithsonian after Catholic League complains* (November 30, 2010), www.washingtonpost.com/wp-dyn/content/article/2010/11/30/AR2010113004647.html?hpid=topnews. 2011. 1. 27. 접속.

68 보이나로비치는 작가이자 게이 행동가로, 1992년 서른일곱 살의 나이에 AIDS 관련 질병으로 숨졌다. 보도자료 「Hide/Seek: Difference and Desire in American Portraiture」, www.npg.si.edu/exhibit/exhhide.html. 2011. 1. 27. 접속.

69 Dave Itzkof, "National Portrait Gallery Removes Video Criticized for Religious Imagery," *New York Times* (December 1, 2010).

70 하원의원 잭 킹스턴Jack Kingston의 인터뷰, "Fox and Friends," *Fox News* (December 1, 2010).

71 Blake Gopnik, *National Portrait Gallery bows to censors, withdraws Wojnarowicz video on gay love* (November 30, 2010), www.washingtonpost.com/wp-dyn/content/article/2010/11/30/AR2010113006911.html 참조. 2011. 1. 25. 접속. 그리고 Trescott, op. cit.

72 Nussbaum, op. cit., p. 48.

73 Dave Hickey, *The Invisible Dragon* (Los Angeles: Art Issues Press, 1993).

제작자 일기
혹은 마음껏 판단하기

프랭크 스미젤

Frank Smigiel 샌프란시스코 현대미술관SFMOMA 공공프로그램 어소시
에이트 큐레이터. 작가 토크, 공공 프로젝트에서부터 시각예술 기반 퍼포
먼스 및 필름에 이르기까지 다양한 이벤트를 기획하고 실행하는 일을 하
고 있다. 공연과 라이브아트의 형식 교차, 작가 교류, 정보(지식) 기반 미
술 프로젝트 등에 관심을 가지고 전시기획 및 연구를 하고 있다. 샌프란
시스코 아트인스티튜트에서 가르치고 있으며, 영문학 박사다.

1

동시대 미술계에서 우리 시대를 대표하는 주요한 그룹전—비엔날레든 아트페어
든—을 방문한 사람들은 누구나 같은 질문을 제기하고 싶을 것이다. 바로 '왜 이
렇게 거대한가?' 하는 것이다. 중요한 그룹전이 너무 작은 규모로 소홀하게 다뤄졌
다는 얘기는 거의 들어본 적도 없다. 미술계는 밀도가 부족하지 않다. 공급도 부족
하지 않다. 나는 로버타 스미스Roberta Smith에게 감탄하지 않을 수 없다. 그녀는 『타
임스The Times』지에 2011년 베니스 비엔날레에 관한 리뷰를 쓰기 전에 자신의 블로
그에 위압적인 "괴물의 어마어마함"에 대해 지적했다. "특별전시관들이 도시 전체
에 흩어져 있고 독립전시들까지 열리고 있는 베니스에서는 현재 한 사람이 볼 수
있는 것 이상으로 동시대 미술이 제공된다. 시간과 돈, 눈의 피로감에 대한 웬만
한 고려조차 없다."[1] 공급이 수요를 초과한 게 아니라면, 동시대 미술의 공급이 그
것에 대해 설명할 능력을 앞질렀다고 볼 수 있을 것이다. 그러나 클레어 비숍Claire
Bishop은 베니스 비엔날레에서 "조각으로의 회귀"에 주목하며, 반가운 소식을 전한
다. "아르세날레는 비교적 빨리, 다섯 시간 정도면 다 둘러볼 수 있다." 단, "크리스
천 마클리Christian Marclay의 매혹적인 24시간 연대기 「시계The Clock」(2010년 필름)에
사로잡히지만 않는다면."[2]

그럼에도, 베니스라는 괴물과 씨름하는 것만으로는 충분치 않다. 첼시 거리를
거닐며 동시대 미술을 짧게나마 엿봤다고 생각하는 것만으로는 충분치가 않다. 예

술은 어디에서나 만들어지고, 유통되고, 논의된다. 만약 내가 『아트포럼Artforum』의 「현장과 사람들Scene & Herd」 칼럼에 푹 빠져 있다면, 그것이 전 세계를 돌아다니는 사교모임의 연속극 정보 때문은 아니다. 스톡홀름에서 두바이까지, 타이베이와 광저우에서 로스앤젤레스와 멕시코시티까지 폭죽을 터뜨리는 오프닝과 아트페어와 활동의 엄청난 범위 때문이다. 이제 어디서 다시 시작해야 할까? 나는 샌프란시스코에서, 이브 서스먼Eve Sussman, 1961- 과 루퍼스 코퍼레이션Rufus Corporation의 최근 프로젝트 〈화이트온화이트-알고리드믹누아르whiteonwhite:algorithmicnoir〉2011의 배경을 떠올려보려 하고 있다. 카자흐스탄과 두바이, 아제르바이잔, 뉴욕 등지에서 공상적인 건축물을 배경으로 한 누아르 영화인 이 싱글채널 비디오에는 시작도 끝도 없다. 대신에, 어떤 알고리듬이 100시간의 짧은 장면들(10초에서 5분 사이의 길이로 된 약 3,000개의 클립)을 조작하여 시퀀스가 반복되지 않도록 한다. 누군가는 어떤 한계를, 크리스천 마클리의 시계가 실시간으로 작동하는 것과 같은 엄격한 규칙을 찾는다. 누군가는 자신이 어디에 있는지, 어디로 가고 있는지 알고 싶어 한다. 그러나 캐릭터들은 계속 움직이고, 풍경은 계속해서 펼쳐진다. 〈화이트온화이트-알고리드믹누아르〉는 언제나 당신보다 오래갈 것이다.

우리는 전 지구적인 동시대성을 얻으려고 고군분투하고 있기 때문에, 프레드릭 제임슨Fredric Jameson, 1934- 의 포스트모던 지령은 그 어느 때보다 적절해 보인다. 1981년 책을 쓰면서 제임슨은 확신했다. 예술이라는 특수하고 자율적인 영역이 싹 제거된 것은 거대한 계획과 추진에 의한 것이 아니라 성공적인 독점사업권을 통한 것이었다. 포스트모더니티는 "사회 영역 전반에 걸쳐 문화가 엄청나게 확장되는 것을 특징으로 한다. 즉, 우리 사회적 삶의 모든 것이—경제적 가치와 국가 권력의 실행에서부터 정신 자체의 구조에 이르기까지—아직 이론화되지 않은 본래의 의미에서 '문화적인 것'이 됐다고 할 수 있을 정도로 말이다."[3] 예술은 모든 것으로, 어디에나 있는 것으로 초대형화되었다. 글로벌 미술계와 확장된 그룹전, 확장되고 있는 아트센터들, 매일같이 벌어지는 이벤트들은 그저 빙산의 일각일 뿐이다.

미술계 외부와 특히 내부에서 거론되는 동시대 미술의 문제는 미술이 무한히 이탈하고, 미술이 너무 많이 우리 곁에 있다는 문제로 규정할 수 있을 것이다. 전 세계적으로 만들어지고 잡다한 형식이 뒤섞인 동시대 미술은 일상생활에서, 미끈

한 최신 테크놀로지뿐만 아니라 칫솔이나 쓰레기통 같은 실용적인 물건의 디자인 등을 통해, 미학의 민주화와도 연결된다. 형식이 넘쳐나기 때문에, **줄곧** 형식상의 판단을 내려야 한다. 작가와 미술사가, 비평가, 이론가들이 미학적 판단의 형식상 견해를 맥락과 정치, 역사와 연결함으로써 미학적 판단의 목록을 복잡하게 하는 그 순간에도 형식이 곳곳에 넘쳐난다는 사실은 그대로다. 존 티어니John Tierney가 『뉴욕 타임스New York Times』에 쓴 글에서 나는 "의사결정 피로decision fatigue"와 "자아 고갈ego depletion"이라는 두 가지 새로운 용어를 알게 됐다.[4] 과학적 방법에 따르면, 다음과 같이 생각해볼 수 있다. 판단을 내리면 내릴수록, 판단을 할 수 없게 되는 것 같다. 예술과 삶의 형식들을 계속해서 저울질할 수는 없다. 기력이 다하고 말 것이다. 판단할 힘이 다하면, 다른 누군가(혹은 단체)가 선호하는 것 앞에서 길을 잃을 위험이 점점 더 커진다. 판단하기를 멈춘다. 언제나처럼 비즈니스는 계속된다.

영국 섭정시대의 멋쟁이 보 브러멜Beau Brummel, 1778-1840은 언제나 나의 영웅이다. 한 번은 그가 하인에게 물었다. "내가 어떤 풍경을 더 좋아하지?" 풍경이나 효과, 심지어 치약에 이르기까지 내가 좋아하는 것을 골라줄 조력자를 나는 어디에서 찾을 수 있을까? 그렇게만 된다면, 나는 다른 모든 것을 선택할 여유를 갖게 될 것이다. 아르세날레를 둘러볼 다섯 시간의 여유도 생길지 모른다. 사실을 말하자면, 그 조력자가 나를 위해 베니스에서 꼭 봐야 할 열 가지를 골라줄 수도 있을 거다. 모든 상황 및 미술계의 모든 요구에 대해 내가 내려야만 하는 판단이 아니라, 올바른 판단을 내릴 시간과 공간을 원한다. 동시대성을 더 많이 알기 위해, 동시대성을 좀 덜 생각하고 싶다.

2

내가 사는 베이 에리어에는 가상세계에 몰입해서 자신이 속한 세계의 물질성에 개의치 않는 젊은 선각자들에게 테크놀로지 분야의 활성화가 달려 있다는 믿음이 퍼져 있다. 초기 닷컴시대의 인물들부터 데이비드 핀처David Fincher, 1962- 의 〈소셜 네트워크The Social Network〉2010에 이르기까지, 엄청나게 부유한 창업자들이 자신들의 경제적인 능력이 훨씬 더 많은 것을 감당할 수 있음에도 텅 빈 저택이나 따분

한 주택단지에 사는 걸 볼 수 있다. 롤랑 바르트Roland Barthes, 1915-1980가 언젠가 말했던 것과 같이, 이러한 "패션 시스템"의 거부야말로 오늘날 판단의 핵심 요소를 암시한다. 공간에 대한 필요 혹은 핼 포스터Hal Foster, 1955- 가 그의 탁월한 논저《디자인과 범죄Design and Crime》에서 말했던 "자유롭게 작업할 수 있는 공간"에 대한 필요 말이다.5 검은색 터틀넥과 밝은색 아줌마 청바지를 입는 스티브 잡스Steve Jobs, 1955-2011의 우울한 유니폼은 하나의 논리합을 보여줬다. '내 개인적인 정서가 정적이니까, 나는 모든 것이 전진하는 기술세계다.' 보 브러멜은 묘하게 반대로 "내가 패션을 선택하지 않는 것은 내가 패셔너블한 것을 만들기 때문이다. 패션을 만들면서 패셔너블할 수는 없다"고 했다. 많은 디자이너가 일상적인 유니폼을 채택하는데, 브러멜의 금언을 잘 알고 있기 때문이다. 무대 장면에서 물러나야만, 무언가를 무대 위에 올릴 수 있다. 오스카 와일드Oscar Wilde, 1854-1900의 「젊은이들을 위한 철학Phrases & Philosophies for the Use of the Young」에는 이런 말이 나온다. "우리는 예술작품이 되든가, 아니면 예술작품을 입든가 해야 한다."6 **되는**be 동시에 **가질**have 수는 없다. 하물며 **만들**make 수가 있겠는가. 프로이트와 라캉에서 배웠듯이, 존재being와 소유having는 궁극적으로 관계적인 것이지 고정적인 게 아니다. 아마도 **존재와 소유** 그리고 **제작**making까지도 파편화된 사회적 영역을 통해서만 의미를 가지게 된다는 뜻이리라.

우리는 다양한 사람들이 세계를 소비하는 것 말고 다른 무언가를 할 수 있는 열린 공간을 잃어버렸다. 그런 장소에서는 물건이 상품으로 유통되는 것 말고 다른 무엇이 될 수 있을 것이다. 이제 우리의 판단은 시장을 무시할 수 없다. 미술계의 혼란스러운 경제도 마찬가지다. W.A.G.E.Working Artists and the Greater Economy와 같은 그룹이 강조하는 투기적이고 불확실한 도박을 따라, 작가들은 속으로는 더 좋은 상업 갤러리로 이동하게 되길 바라면서 유명한 비영리 전시회에 출품하는 비용을 치른다. 그러한 세상에는 출세주의자와 냉소주의자가 넘쳐나게 되고, 상품 체계에서 작동하는 예술은 결국 수많은 상품이 되고 마는 상황에 대해 그들은 짐짓 눈감거나 절망한다. 제리 솔츠Jerry Saltz, 1951- 는 2010년 세계적으로 유명한 갤러리에서 열린 어느 화려한 개인전에 대해 다음과 같이 썼다. "앤디 워홀이 미래의 '비즈니스아트'를 언급한 얘기는 유명하다. 지금 우리는 그것을 갖게 됐지만, 거기서

예술은 빠졌다. 이제 우리에게는 비즈니스만 있을 뿐이다."[7]

W.A.G.E.와 같은 그룹은 자신들을 "세계를 좀 더 흥미롭게 하는 것으로 돈을 벌기 위해 투쟁하는 작가와 미술계 종사자, 연기자, 독립 큐레이터들로 이뤄진 액티비스트 그룹"[8]이 라고 설명하면서, 달성하기 힘든 '자유롭게 작업할 수 있는 공간'을 추구한다. 예술을 지지하지만 짓누르지는 않는 사업 방식을 상상하는 것 같다. 그들은 동시대 미술계의 흥미로운 전개를 지적한다. 돈에 대해 이야기하는 것이 더는 무례한 일이 아니라는 거다. 사실상, 이제 경제를 이야기하지 않고 예술에 대해 말할 수는 없는 것 같다. 부동산을 비롯하여 다른 경제 버블이 붕괴 조짐을 보이기 전에, 뉴욕에서 열린 어느 중요한 개인전에서 미술관 큐레이터가 몇몇 컬렉터에게 구입 가능한 작품들과 그 가격을 말해주고 있는 장면을 보고 내가 순진하게도 격분했던 게 기억난다. 이제 어떤 블루칩 리뷰가 작가의 시장가치에 저항할 수 있을까? 그 뉴욕 전시가 있고 몇 달 뒤에, 앤드리아 지텔Andrea Zittel, 1965- 이 교외 마린헤드랜드 아트센터에서 강연하는 것을 봤다. 그녀는 다음과 같이 말문을 열었다. "작가가 생계를 어떻게 유지하는지에 대해 궁금한 게 있으면 무엇이든 제게 물어보세요." 놀랍게도 그때는, 아무도 감히 그렇게 하지 못했다(리먼 브러더스가 아직 파산하지 않았을 때였다).

오늘날에는 우리 모두 경매가나 아트바젤의 판매고, 학자금 대출 탕감에 대해 이야기하듯, 그 문제도 다뤄질 거라고 생각한다. 내가 사는 도시에서는, 임대료가 너무 높고 컬렉터 층은 너무 얇기 때문에 젊은 작가들이 다른 곳으로 떠나는 문제에 관해서도 이야기가 나온다.[9] W.A.G.E.와 마찬가지로, 우리도 대안적이고 지속 가능한 예술 생태계가 어떤 모습일지 궁금하다. 이러한 구조적인 논의는 작품의 가치나 성패에 대한 평가와 함께 이뤄질 수도 있고 별개로 이뤄질 수도 있겠지만, 나는 구조적인 분석과 미학적인 리뷰를 합치는 방식에 점점 더 관심을 갖고 있다. 지텔이 영감을 줬다. 즉, 모름지기 작가와의 대화에서는 예술작품이나 실천 또는 예술 속의 삶을 가능케 하는, 그러나 우리가 흔히 깨닫지 못하는 작가의 생계수단에 대해 논의해야 한다! 옥션하우스들은 항상 자본과 감식안을 결부시킨다. 다른 목적을 위해 가격과 출처 정보를 제공하는 것으로 바꾸면 어떨까? 미술 비평이 과연 브레히트로 회귀할 수 있을까, 예술작품과 작가 그리고 그 둘을 지탱하는

기관들의 사회적 상황을 드러내고, 그 모든 경제를 금전적으로 환원하면서도, 오브제 자체를 전달할 수 있을까?[10] 그러한 예술작품이 있을 수 있을까? 내가 관심이 있는 것은 경제보고의 개괄적인 분위기가 아니라 실무적 핵심이다. 어떻게 그러한 작품이 글로벌한, 나아가 지역적인 자본과 연루되는 것인가? 어떻게 예술작품으로 **존재하는**be 동시에 교환 체계 내에서 **소유될**be had 수 있단 말인가?

3

스테퍼니 시유코Stephanie Syjuco, 1974- 의 〈섀도숍Shadowshop〉은 예술작품과 미학적 판단 영역이 경제적으로 확장되면서 새롭게 떠오르는 가능성들을 실험하며, 2010년 11월 하순부터 2011년 5월 1일까지 운영됐다. 샌프란시스코 현대미술관SFMOMA에서 선보인 이 작업은 200여 명의 초대된 지역 작가들의 '물품'을 들여놓은 팝업스토어였으며, 소장품전 〈더 많은 것이 변한다The More Things Change〉의 '라이브아트'로 존재했다. 〈더 많은 것이 변한다〉전은 샌프란시스코 현대미술관이 21세기에 분과를 초월해 수집한 소장품들을 전시했다. 이 전시는 페이 화이트Pae White, 1963- 가 태피스트리로 내뿜어진 연기를 표현한 「연기는 알고 있다Smoke Knows」나 마크 브래드퍼드Mark Bradford, 1961- 가 격자로 표현한 「몬스터Monster」, 앨릭 소스Alec Soth, 1969- 가 미시시피 강의 '제3 해안'을 따라 (인간과 장소 모두의) 잔해를 담은 사진 등을 통해서 덧없음과 엔트로피, 실패에 관해 중요하게 다뤘다. 또한 이 전시는 지난 10년간 잘 알려진 친밀한 소통에 대해서도 다뤘다. 라이언 트리카틴Ryan Trecartin, 1981- 과 그 동료들의 광기 어린 연기라든가 해럴 플레처Harrell Fletcher, 1967- 와 머랜다 줄라이Miranda July, 1974- 가 만든 아카이브 「나를 더 사랑하는 법Learning to Love You More)」이 보여주는 일상적인 신랄함을 통해서 말이다. 밝히건대, 나는 이 전시에 참여한 열 명의 큐레이터 중 한 명이었다. 밝히건대, 나는 스테퍼니 시유코의 〈섀도숍〉을 기획했다. 좀 더 밝히자면, 나의 기획은 프로젝트 자체와 관련됐다기보다는 그 프로젝트가 제도적으로 승인을 받게 하는 일에 가까웠다. 시유코와 그녀의 프로젝트 매니저이자 내 동료인 메건 브라이언Megan Brian이 일에 착수했을 때, 나는 그 가게에서 작품을 팔라고 초청된 베이 에리어의 대규모 작가 대표단과 거의

아무런 상관도 없었다. 나는 가게 종업원 역할을 했던 "객원일꾼"(시유코는 그들을 그렇게 불렀다)들을 모두 인터뷰하지 않았다. 그리고 나는 〈더 많은 것이 변한다〉전을 본 관람객들이 〈섀도숍〉에서 구입할 수 있었던 엄청난 물품목록을 거의 파악하지 못했음이 틀림없다. 결국, 나는 그 가게의 갤러리 공간을 어슬렁거리게 됐고, 때때로, 방문객을 관리하는 사람이라기보다는 차라리 그날의 방문객 같았다.

그래서 방문객들은 무엇을 보았을까? 우리는 제대로 기능하는 하나의 소매점을, 블록버스터 전시를 마무리하는 하나의 위성 뮤지엄숍을 발견했다. 하지만 DIY 미학—하역용 팔레트를 진열대나 진열장으로 사용한 것부터 표지판을 복사해서 만든 것에 이르기까지—이 제시한 뭔가 굉장한 것이 작동하고 있었다. 입점한 작가들에게 대량생산한 작품들부터 스케치와 CD, 전시도록에 이르기까지 방대한 산물을 제출하도록 권했다. 시유코는 같은 지역 동료 작가들에게 작업의 전 과정을 검토하라고, 스튜디오 작업이든 아니든 간에 갤러리를 **제외**하고 어디서나 유통될 수 있는 것들을 생각하라고, 〈섀도숍〉을 이 모호한 생산품의 유통 허브로 이용하라고 요청했다. 작가들은 아이템을 선택하고 가격을 정했으며(최대 250달러), 수익은 100퍼센트 작가 몫으로 돌아갔다. 샌프란시스코 현대미술관은 (운송부터 객원일꾼의 임금에 이르기까지) 작업 기반과 판매세, 신용카드 수수료 등을 부담했다. 내부적으로, 나는 그 작업을 "나쁜 자본주의"라고 불렀다. 우리가 돈을 투자했지만, 오로지 작가들만 돈을 가져갔다.

〈섀도숍〉은 수많은 공개 대화가 이뤄지는 플랫폼이 됐고, 이 대화를 주관한 것은 샌프란시스코 현대미술관 블로그 '오픈스페이스Open Space'의 에디터이자 커뮤니티 프로듀서인 수잰 스타인Suzanne Stein과 베이 에리어 온라인 미술잡지 『아트 프랙티컬Art Practical』의 에디터 퍼트리샤 멀로니Patricia Maloney였다. 멀로니가 쓴 〈섀도숍〉 리뷰가 공개 대화의 물꼬를 텄다.[11] 그녀가 정확하게 지적했듯이, 설치된 〈섀도숍〉의 소매점 구조는 예술적인 관점을 차단했다. 따라서 갤러리에 전시됐다면 예술로 평가받고 감상됐을 수도 있는 작품이 대형 할인점 타겟Target 매장 통로에 진열된 수많은 칫솔과 다름없이 돼버렸다. 재커리 로이어 숄츠Zachary Royer Scholz와 그가 손으로 자른 푸른색 포장재료 「6610 (푸른색 시트)-습관의 힘6610 (blue sheeting)-force of habit」처럼, 대단치도 않은 물건들에 높은 가격(상한선인 250달러도 보통 갤러리에

서라면 파격할인가로 보이겠지만)을 매기고, 화이트큐브 특유의 간격을 둔 공간 배치가 아니라 소매점 방식으로 물건을 쌓아 올린 것은 〈섀도숍〉의 쇼핑 관점으로 봐도 말이 되지 않았다.[12] 멀로니가 지적했듯이, 사람들은 그런 말도 안 되는 물건들을 사는 대신에 20달러 아니, 10달러만 내도 살 수 있는 선물용 카드세트에 달려들었다.

하지만 뭘 좀 아는 미술계 내부 인사들은—샌프란시스코 현대미술관 큐레이터들과 샌프란시스코의 갤러리스트들, 베이 에리어의 컬렉터들을 포함해서—아주 사랑받는 작가들이 〈섀도숍〉에 내놓은 물건들에 붙인 가격표에 열광했던 것도 사실이다. 조지핀 테일러Josephine Taylor의 작은 드로잉 작품들은 (10×15센티미터로, 거의 2.4×1.8미터 크기에 달하는 종이 위에 펼쳐진 갤러리 작품을 초소형화한 것이다) 문을 열자마자 몇 시간 만에 매진(됐고 이후 재입고)됐다. 아이 같은 모양이 정교하게 반복되는 그녀의 19개의 섬세한 이미지들은 중앙 진열대 아래쪽 선반에 놓여 있어서 일반적인 구매자들이라면 거의 발견하지 못했을 테고, 아무리 하나에 20달러라 해도, 그렇게 빨리 매진되지는 않았을 것이다.[13] 그러니까 테일러의 작품을 구입한 사람들은 진짜 작가의 파격할인가를 찾았던 것이다. 작가들의 비예술적 생산품을 유통시키려는 〈섀도숍〉의 목적이 늘 달성되지는 않았다. 작가들은 작가들대로 그 시스템에 완강히 저항했고, 구매자들은 구매자들대로 그 시스템을 역이용해 쏠쏠한 재미를 봤다.

미학과 경제, 내부 인사와 문외한, 작품과 물건이 중첩되고 저항이 일어나고 다시 중첩되는 과정이 〈섀도숍〉 전시 기간 내내 계속됐다. 오픈스페이스에서 대화가 시작되자 이러한 이중적 관점은 대화에 참여한 사람들에게 두통을 유발했고, 사람들은 그저 제대로 교정된 시각을 원했다. 자칭 '떠오르는' 작가들은 시유코의 초청에 응해 〈섀도숍〉에 참가하게 된 것은 샌프란시스코 현대미술관이 후원하는 프로젝트였기 때문이라고 여겼다. 또 다른 이들은 〈섀도숍〉이 시유코 단독 명의로 진행됐고 참여 작가들의 이름이 공식적인 미술관 월텍스트에서 빠졌기 때문에, 그 프로젝트가 작가들을 착취했다고 생각했다. 모두 그 프로젝트를 자기들의 작가 약력에 포함할지 말지에 대해 논쟁했다.

그러나 이러한 공개 대화에서 놀라운 반전은 〈섀도숍〉에서 작품을 보여주는 것이 작품의 시장가치를 파괴하고 결과적으로 예술작품으로서의 존재론적인 지위

를 파괴하는 것이라는 논점 제기였다. 동시대 미술계의 소매점 구조를 과장한 〈섀도숍〉의 유희는 그 구조가 가능하게 한 모든 것, 즉 흰 벽 위에 잘 자리 잡고 있는, 자율적인 예술작품의 제작과 유통·감상·비평을 깎아내린 것처럼 보였다. 그 자체로 존재하기도 하면서 교환 체계 안에서 소유되기도 하는 예술작품이란 있을 수 없기 때문이다. 이제 어떤 갤러리 거리도 부동산 호경기나 주변 지역 평가라는 관점을 빼고는 설명될 수 없다. 그런 것을 거론하지 않고 이 예술세계의 게임에 머물고자 하는 욕망은 미술관에서 돈 이야기가 오가는 데 경악했던 내 순진함과 비슷해 보인다. 나는 예술이 가장 중요한 위치를 차지하고, 미술 시장은 숨겨져 있는 게 좋다. 돈은 결국 몹시 더러운 것이다. 돈이 탐욕과 흉물스러움, 배설물로 연결돼 있다는 것은 주지의 사실이다. 예술을 위한 집이 엉망이 돼서는 안 된다. 그리고 이상적인 얘기지만, 건축가 다니구치 요시오谷口吉生, 1937- 가 뉴욕 현대미술관MoMA의 초창기 확장에 대해 빈정거렸던 말을 따라야 한다. "나에게 충분한 돈을 준다면, 훌륭한 미술관을 지어주겠다. 나에게 더 많은 돈을 준다면, 나는 미술관을 아예 사라지게 만들겠다."

　　MoMA의 새 건물과 달리 〈섀도숍〉은 미술관이라는 인프라를 주장했고, 예술작품을 후원 방식에 결합했으며, 그 때문에 일련의 비판적인 혼란을 불러왔다. 클라크 블루크너Clark Bluckner는 〈섀도숍〉과 관련된 공개 대화를 취재하면서, 스스로 "그저 한 사람의 소비자"라고 밝힌 한 여성을 조명했다. 그녀는 "판매 중인 물품"이 "전시 중인 예술작품"이 되지 못한 것은 가게에서 가격표를 달고 있는 수많은 잡동사니이기 때문이 아니라 그것들에서 작가와 작가의 의도를 알아볼 수 없기 때문이라고 했다. 그 고객이 제기한 불평은 흥미롭다. 확실히 상품 형식이 가지는 전체적인 딜레마는 우리 삶을 마법처럼 재배치하는 제작 현장에 대한 암시를 삭제한다는 점이다. 하지만 컬렉터를 **제외하면** 누구에게나 예술작품은 정말이지 불가해하다. 예술작품을 집으로 가져갈 수 없다면, 그것으로 무엇을 하겠는가? 그것은 왜 여기 있는가? 누가 만들었는가? 예술작품은 월텍스트, 아이폰 기기, 온라인 비디오 등을 통해 그러한 질문들에 대한 답과 함께 제시돼야 한다. 어느 미술관 교육부서든 이에 동의할 것이다. 이러한 문제와 관련해서 내가 주목하지 않을 수 없

는 점은 **예술작품은 예술작품 자체로 간주되기 위해 작품의 제작 현장을 수반해**

야 한다는 인식이다.

이와 같이 인식된 결핍—실질적인, 사람 공백—은 〈섀도숍〉에서 매우 중요하다. 나는 〈섀도숍〉에서 예술작업으로서의 성패를 가르는 것은 다름이 아니라 상품을 상품이 유통되는 커뮤니티와 결부시키고, 생산품을 그것이 제작된 현장에 중첩시키며, 소비자가 직접 예술작품을 물건으로 변환시키는 'DIY' 능력에 달려 있다고 보기 때문이다. 매끈한 미니멀리즘과 부티크의 오만한 침묵을 거부하면서, 〈섀도숍〉은 '열정적'으로 운영됐다. 생산품의 과부하는 그 생산품들을 설명하고자 하는 표지판의 과부하와 짝을 이뤄 나타났고, 종국에는 단순한 과부하가 됐다. 그래서 〈섀도숍〉을 제작하는 입장에 있던 사람들—우리 작가(스테퍼니 시유코)와 출품작가들, 프로젝트 매니저, 교대로 근무했던 객원일꾼들(이들은 대개 출품작가들이기도 했다) 그리고 거의 빠져 있다시피 했던 이 큐레이터까지—누구나 〈섀도숍〉 물품을 팔러 다니게 됐다.

〈섀도숍〉 물품에 뚜렷한 작가의 의도가 보이지 않기 때문에 예술작품이 아니라고 생각했던 어느 소비자의 불평은 마냥 엉뚱한 견해가 아니었다. 오히려, 그것은 이 프로젝트의 동력이 됐다. 우리 〈섀도숍〉 판매원들에게는 해야 할 일이 있었다. 우리는 사람들과 작품들, 작품들과 사람들을 이어줘야 했다. 방문객들은 이 가게를 접하고는 미술관 관람객에서 구매자로 스스로 입장을 재조정하면서 누가 무엇을 만들었고, 어떤 품목이 가장 가치가 있으며(우리에게 그리고 그들에게도), 대체 왜 자신들이 이 프로젝트에 참여해야 하는지 정말로 알고 싶어 했다. 우리는 판매에 열을 올렸다. 우리는 점과 점을 연결했다. 그리고 방문자들은 제품들을 샀다. 마침내, 〈섀도숍〉은 베이 에리어 작가들에게 10만 달러 이상을 건네줬다. 샌프란시스코 현대미술관의 3만 달러짜리 프로젝트는 작업을 미술관 관람객들에게 직접 가져가서, 상품과 예술 형식 사이에 걸쳐 있는 창의적인 결과물을 평가해달라고 요청했다. 그 대중은 결정을 하는 데 실패하지 않았다.

4

〈섀도숍〉은 패커드 제닝스Packard Jennings, 1970- 와 스튜어트 피트먼Steuart Pittman,

1985- , 스콧 버메이어Scott Vermeire의 특별 퍼포먼스로 폐점했다. 이 작가들은 마치 그 가게와 계약을 맺은 온라인 쇼핑몰 QVC의 뜨내기 판매원처럼 마지막 재고를 온라인으로 판매했다. 온라인으로 실황 중계를 하면서(《새도숍》은 온라인 재고를 갖고 있지 않았다), 그 퍼포먼스는 예술계와 '진짜'처럼 보이는 세상 사이의 케케묵은 분열을 언급했다. 공화당 지지자처럼 차려입은 이 판매꾼들은, 그들 세계의 관점에서 제일 좋은 거라는 알쏭달쏭한 물건(샌프란시스코 자이언츠의 투수 팀 린스컴Tim Lincecum의 루키 카드에 작가 리 월턴Lee Walton이 서명한 것)과 외설스러운 (리베카 골드파브Rebecca Goldfarb의 왁스로 만든 성기 모양 손전등) 물건들로 우리를 신 나게 해주려고 했다. 이것은 순전히 내부의 작업이었다. 연기자들은 진짜 미국처럼 보이는 것에 대해 우리가 품은 환상에 맞장구치면서, 우리에 대해 '실제' 미국이 품은 환상이라고 확신하는 것들을 주워섬겼다. 이것은 코미디로 버무려진 공동체의 구축이었다. 우리는 모두 그 안에 있었고 조소의 대상이 됐다.

세계적인 이탈과 탈진의 상황에서 어처구니없을 정도로 어디에서나 과다 생산되고 있는 미술계를 떠올리면서 이 글을 시작했다면, 루시 리파드Lucy Lippard, 1937-의 탁월한 저서[14]에서 말하는 "지역성의 매력"으로 글을 맺고자 한다. 그러나 이 '매력'은, 〈새도숍〉을 움직인 동력을 따라, '논리'와 한 쌍을 이루는 것이다. 몇 년 전 저명한 미술사가 어빙 샌들러Irving Sandler, 1925- 가 자신의 회고록《예술가 뒤의 청소부A Sweeper-up After Artists》2003를 출간했을 때, 나는 그와의 대담을 주최했다. 그 책과 그날 저녁 샌들러와 내가 나눈 대담에서 현대 미술계의 이 엄청난 스케일을 다뤘다. 그 책의 부제를 '10번가'라고 해도 좋을 것이다. 샌들러가 이야기하는 친숙한 미술계는 원래 맨해튼 근방이기 때문이다.

이제 와서 어빙 샌들러의 10번가를 생각해보니, 흥미롭게도 그는 미드타운을 통해 다운타운을 발견했던 것이다. 즉, 1952년에 샌들러는 MoMA에서 프란츠 클라인Franz Klein, 1910-1962의 회화 「치프Chief」를 본 것이 "인생을 바꾸는 경험"이 됐다. "그것은 내가 실제로 본 첫 번째 예술작품이었고, 내 인생을 바꿔놓았다. 클라인이 구상에서 추상으로 도약한 것에 관해 일레인 데 쿠닝Elaine de Kooning, 1918-1989이 사울이 사도 바울이 됐다고 썼던 것과 비슷한 거다."[15] 샌들러에게 추상과 회화에 대한 애정은 필연적으로 그것을 가능하게 한 인물들과 지역들에 대한 애정으

448

로 이어졌다. 그에게 MoMA는 없어지지 않았다. 그 대신 어디서, 누구와, 어떻게 살아갈지를 알게 됐다. 그것은 다운타운이었다. 1953년 가을 무렵, 샌들러는 시더 태번 식당에서 활력 넘치는 프란츠 클라인 건너편에 조용히 앉아 있게 된다. 그런 작가들과 가까이 지내면서 샌들러는 그 세계의 일원이 된다. 그는 다음과 같이 써내려갔다. "시더 태번에서 금방 걸어갈 수 있는, 3번대로와 4번대로 사이의 10번가는 태니저갤러리Tanager Gallery가 있던 곳이기도 하고(샌들러는 여기서 일했다), 국제적인 아방가르드의 지리적 거점이었다. 그곳에서 살아가고, 전시하고, 한데 어울렸던 작가들은 스스로 그렇게 확신했다."¹⁶ 글로벌 컨템퍼러리 세계에서 이제 더는 우리의 중심적 역할에 대해 그러한 자기 확신을 갖지는 못하지만, 우리에게 여전히 거점은 있다. 예술은 이제 지역적이고 사회적인 것이다. 바로 이러한 거점들로부터 작가들과 예술작품들, 그 주변을 어슬렁거리는 사람들, 그 뒤치다꺼리를 하는 사람들, 그리고 그들에 대한 판단이 나오게 될 것이다.

나에게 지역성의 '매력'이란 예술 커뮤니티 안에서 자리 잡는 것에 대한 매혹이다. 얼마나 많은 새로운 예술 커뮤니티가 글로벌 컨템퍼러리를 구성하고 있는지를 지켜보는 것만으로도 가슴이 벅차다. 〈섀도숍〉과 어빙 샌들러가 나에게 일깨워 준 것이 있다면, 그것은 사회적 관심의 영역에서 어떻게 예술이 탄생하는지를 보여주는 사례들이었다. 그리고 예술작품이 생성되고 세계를 보는 방식을 만들어내는 감각으로서 지역성의 '논리' 역시 마찬가지다. 샌들러는 40년이 넘게 변화하는 미술계를 평가해왔음에도, 액션 페인팅에서 정점을 이룬 10번가의 논리에 근거를 두고 있다. 그 이후로 그는 많은 지역을 찾아다녔지만 개인적인 활력과 제스처, 영웅주의의 논리가 여전히 그의 출발점이다. 예술작품 제작 현장처럼, 오늘날에도 수면 위로 올려야 하는 것은 바로 우리 자신의 비판적인 지역성 논리일 것이다.

〈섀도숍〉을 검토하면서 구체화된 나의 지역적 논리는 공백을 염두에 둔 예술작품과 미술계에서 비롯된 것으로, 불가능해 보이는 이모저모를 결부시키는 논리합을 활용한다.¹⁷ 나는 이브 서스먼과 루퍼스 코퍼레이션의 〈화이트온화이트-알고리드믹누아르〉를 좋아하는데, 그것은 전체를 보기가 불가능하기 때문이다. 나는 제작 과정의 어려움이 관람객들에게 되돌아와서 과정을 보는 것을 불가능하게 하는 방식에 감탄한다. 나는 그들이 여기도 찍어줬으면 하고 바란다. 샌프란시스코의

안개는 누아르 101이고, 그렇게 나는 그 작품에서 우리의 부재를 애도한다. 앞서 언급한 우리 〈섀도숍〉의 소비자와 그녀의 불만처럼, 나 역시 그 작가를 알고 싶다.

그러니까 결국 이것은 특정한 시간과 장소에서 동시대 미술을 지원하고 평가하는 한 제작자의 언급이다. 내가 글로벌 컨템퍼러리의 신출귀몰한 속도를 건너뛸 수 있다면, 내 사람들과 목적이 거기가 아니라 여기에 있기 때문이다. 앤디 워홀 Andy Warhol, 1928-1987은 "팝아트란 뭘 좋아하는 거다"라고 말했다. 나는 이렇게 말하겠다. "판단이란, 다른 사람들도 그렇게 될 정도로, 뭘 사랑하는 거다." 나는 이러한 사랑을 실행하는 것으로 동시대 미술의 무질서한 확장을 끌어안으려 한다. 나는 임마누엘 칸트Immanuel Kant, 1724-1804를 배제하려고 했지만, 결국 이것은 칸트가 아닌가? 보편적 주체로서의 판단 말이다. 즉, 우리는 무언가에 너무나 끌린 나머지 다른 모든 이들도 그것에 끌려야 한다고 결정하고 선언한다. 우리는 어떤 것에 철저히 빠져들고, 우리가 사랑하는 그것의 일부가 되길 원한다. 우리는 그런 일이 우리에게 그리고 우리가 속한 세계에 일어나도록 하는 법을 찾고 싶어 한다. 그리고 다른 모든 이들도 그것을 사랑하기를 바란다. 그래서 엽서를 사거나 대화를 시작하거나 전시를 여는 것이다. 예술작품은 바로 그렇게 이뤄지는 것이다.

주

1 Roberta Smith, "Artsbeat blog," *New York Times* (June 2, 2011).

2 Claire Bishop, "Safety in Numbers," *Artforum* (September 2011), 온라인판.

3 Fredric Jameson, "Postmodernism, or the Cultural Logic of Late Capitalism," *New Left Review* I: 146 (July-August 1984), p. 87.

4 John Tierney, "Do You Suffer From Decision Fatigue?," *New York Times Magazine* (August 17, 2011), 온라인판.

5 Hal Foster, *Design and Crime* (London: Verso, 2002), p. 15.

6 Oscar Wilde, *The Artist as Critic*, ed. Richard Ellman (London: Vintage, 1968), p. 434.

7 Jerry Saltz, "2007 Art in 2010," *New York Magazine* (September 19, 2010), 디지털판.

8 W.A.G.E. 웹사이트: www.wageforwork.com/.

9 샌프란시스코 현대미술관의 블로그 '오픈스페이스open space'에서 이와 관련한 논쟁을 잘 보여주는 대화가 이뤄졌다. 큐레이터 레니 프리티킨Renny Pritikin의 포스트 「지역을 떠나는 예술가들Artists Who Have Left Town」에 대한 작가 브라이언 누다 로쉬Brian Nuda Rosch의 답변 참조. http://blog.sfmoma.org/2010/07/the-grass-is-always-greener/.

10 나는 최근에 브레히트를 읽고서, 연극은 언제나 사회적 사건의 증언이 돼야 한다는 그의 의지에 다시금 감명받았다. 「서사극과 그 난제들The Epic Theater and its Difficulties」에서 그는 말한다. "서사극의 핵심은 우리의 감성보다는 관람객의 이성에 호소한다는 것이다. 경험을 공유하는 대신, 관람객은 사건을 이해해야 한다." 하지만 그는 「연극을 위한 짧은 오르가눔A Short Organum for the Theater」에서는 또 이렇게 말하고 있다. "처음부터 연극의 근본 직무는 사람들을 즐겁게 해주는 것이었고, 그건 다른 예술들도 마찬가지다. 바로 이 직무가 연극에 특유의 위엄을 부여한다. 연극에는 재미 외에 다른 것은 필요 없다. 그러나 재미만은 없어서는 안 된다." 감각적인 것과 사회적인 것은 언제나 짝을 이뤄야 한다. Brecht on Theater, ed. and trans. John Willet (New York: Hill & Wang, 1957), pp. 23, 180.

11 Patricia Maloney, "Shadowshop Review," Art Practical 2: 6 (2011), www.artpractical.com/review/shadowshop/.

12 스테퍼니 시유코Stephanie Syjuco의 섀도쇼퍼 블로그The Shadowshopper blog에 있는 아이템 참조. http://shadowshopper.wordpress.com/2010/11/08/zachary-royer-scholz-6610-blue-sheeting-%e2%80%93-force-of-habit/.

13 〈섀도숍〉에서 판매된 조지핀 테일러Josephine Taylor 작품에 대한 블로그 포스트는 없다. 작품이 너무 빨리 매진됐기 때문이다.

14 Lucy Lippard, The Lure of the Local: Senses of Place in a Multicentered Society (New York: The New Press, 1997).

15 Irving Sandler, A Sweeper-Up After Artists (London: Thames & Hudson, 2003), p. 10.

16 Ibid., p. 12.

17 자신의 역할을 체화하지 않고 보여주기만 하는 브레히트적인 배우나 오스카 와일드의 아포리즘, 헬 포스터의 '자유롭게 작업할 수 있는 공간' 등을 생각해보라.

비평 이후

레인 렐리예

Lane Relyea 노스웨스턴 대학교 미술 이론 및 실천 부교수이자 학과장이
며 『아트 저널Art Journal』 편집자. 1983년 이후로 동시대 미술에 관해 폭
넓게 글을 써왔으며, 네트워크가 예술실천 및 예술 환경에 미친 영향에 관
한 책《당신의 매일의 예술 세계Your Everyday Art World》2013를 출간했다.

비평의 종말에 관한 보고서들이 거의 20년째 눈덩이처럼 불어나고 있다. 미술 비
평이 "위엄 있는 통찰력"과 "활달한 자신감"으로 묘사되던 1960년대와 1970년대
초의 활갯짓과는 대조적이다.[1] "1970년대 후반"까지도, 핼 포스터Hal Foster, 1955- 가
기억하기로, "이론 생산은 예술 생산만큼 중요해졌다. … 비평 이론은 다른 방식으
로 모더니즘을 은밀하게 지속시켰다. … 적어도 난해함과 구별 같은 가치를 유지
하는 선에서 비평은 고급미술의 지위를 차지했다."[2] 사실상, 그때부터 있었던 몇몇
미술잡지는 오늘날 진짜 예술작품이 받을 만한 숭배 수준의 대접을 받는다. 예를
들면, 에이브북스abebooks.com나 어떤 중고서점 검색엔진에서 1970년대 중반 이전의
『아트포럼Artforum』 과월호를 25달러 이하로 구입할 수 있다면 운이 좋은 것이다.
어떤 것들은 200달러가 넘는다. 1967년 6월에 발행된 no. 10, vol. 5가 그러한데,
여기에는 마이클 프리드Michael Fried, 1939- 의 「미술과 사물성Art and Object-hood」, 로
버트 모리스Robert Morris, 1931- 의 「조각에 대한 소고Notes on Sculpture」, 로버트 스미스
슨Robert Smithson, 1938-1973의 「항공 터미널 부지 개발에 대하여Towards the Development
of an Air Terminal Site」, 솔 르윗Sol LeWitt, 1928-2007의 「개념미술에 관한 단평Paragraphs on
Conceptual Art」이 실려 있다. 이 한 권을 둘러싸고 전체 대학원 세미나가 구성됐을
정도다. 그 정도의 관심이 최신호에 쏟아지는 걸 상상할 수 있을까? 그러니까 대개
의 불평은 이렇다. 옛날 『아트포럼』은 정독하는 잡지였지만, 오늘날의 『아트포럼』
은 그저 훑어보는 잡지라고 말이다.

언제나 그랬다고, 비평이 적대적인 환경 밖에서 작동한 적은 결코 없었다고 말하는 사람도 있다. 모더니즘이 시작된 이래로, 19세기 아카데미와 공식 살롱전에서 발생한 위기와 더불어, 두려움이—작가들과 비평가들은 물론 사방팔방에서—나타났다. 시장 안에서 혹은 무형의 수많은 개인 취향 속에서 혹은 항시 종잡을 수 없는 정치적 명운 앞에서 혹은 배타적인 감정가 집단의 편집증적인 보호감독 안에서 미술 비평은 길을 잃을 위험에 처해 있다고들 했다. 확고해 보였던 평가 기준들이 잇따라 무너지고, 규범들도 비평에 의해 수정되거나 산란한 개별적 소비에 간단히 굴복한다. 로잘린드 크라우스Rosalind Krauss, 1941- 는 『옥토버October』 제2호에서 1970년대 후반 미술계를 접수한 다원주의에 대해 불평했다. "우리는 현재의 미술을 구분하는 데 사용해야 할 목록에서 지나치게 많은 가능성을 고려해달라는 요청을 받는다." 그러나 바로 다음 문장에서, 크라우스는 종합적인 "포스트모던"의 개념 틀을 밝힘으로써 "이 모든 별개의 '개인들'이 사실상 완벽하게 발맞춰 움직이고 있음"을 입증한다.[3] 혼란, 늘어나는 확산 혹은 발맞춰 걷기, 상당한 질서, 이것이 모더니즘을 규정하는 변증법이다.

이러한 변증법은 오늘날 우리의 세계화 시대에서 계속되고 있다. 다른 주요 사업 부문과 마찬가지로, 미술계는 점점 더 탈중심화하고 있지만 동시에 더욱 조직적이고 전문적인 응집성을 구축하고 있다. 그럼에도 오늘날의 상황은 역사상 독특한 방식으로 다르며, 미술 비평의 실천과 지위에 상당한 영향을 미쳤다. 우선, 지난 25년 동안 미술계는 정점에 하나의 도시가 있는 피라미드에서 무질서하게 뻗어 나간 수평적 매트릭스로 변화했다. 유동성이 가장 중요한 사안이 됐고, 새로운 조직 기준이 강화됐으며, 빨라진 변화와 전환에 순응하기 위한 방법으로 민감성과 신속한 적응력이 강조된다. 이제, 작가들에게 떠돌아다니며 작업하는 방식이나 탈스튜디오 접근법은 보편화됐고, 미술관들은 점점 더 커미션과 레지던시에 의존하고 있다. 이는 오늘날 미술계가 다른 수많은 사회적 영역과 마찬가지로 유동적인 단기계약의—주문생산 혹은 무재고 생산 방식의, 아웃소싱과 한시적인 업무 팀의—특성을 띠게 됐다는 의미다. 모두 느슨하고, 가변적인 네트워크 구조 안에서 상호작용하는 것이다.

사실상, 1970년대 말에 이미 장-프랑수아 리오타르Jean-François Lyotard, 1924-1998

는 《포스트모던 조건La Condition postmoderne》에서 어째서 "정치 분야뿐만 아니라 직업, 감정, 성, 문화, 가족, 국제적 영역에서도 정규 제도를 대신해 실행되고 있는 임시계약이 … 높은 유연성과 낮은 비용, 수반된 동기가 일으키는 창의적인 소용돌이—모두 작업효율을 증가시키는 데 기여하는 것들이다—를 이유로 시스템의 지지를 받고 있는지"[4]를 서술했다. 또한, 문화적 지형이 점점 확장되면서 국가적 혹은 국제적인 것에서 초국가적이고 세계적이며 디아스포라적인 것으로 초점이 움직였다. 동시에 문화 분석은 더욱 세밀해졌다. 이론가들이 추상적인 종합적·요약적 문화 모델을 폐기하고, 특정한 구체적 활동에 더욱 주의를 기울였기 때문이다. 그 결과 문화는 더욱 일시적이고 덧없는 것으로, 형식주의적이고 정적인 오브제의 배열이나 거창하게 이념적 틀을 결정한 결과가 아니라 특수하고 내재적인 수행 행위로 생각되고 있다.

게다가 이러한 행위를 비위계적인 방식으로 다루는 추세는 합의의 종말을 기꺼이 받아들인다. '거대서사'의 신뢰성이 줄어들면서, 리요타르의 표현에 따르면 지역적 "언어게임"들이 더더욱 "이형異形의 본성"을 드러내며 풍성해진다. 그러나 모더니즘과 그에 대한 포스트모더니즘적 비평을 포함하는 메타담론의 쇠퇴, 이전에는 집단적인 실천과 경험을 조직했던 구조의 붕괴, 규범과 판단 기준의 종말, 깊이 있는 역사적 논리나 결단력으로 동시대 미술에서 가장 중요한 것을 설득력 있게 '구분'하지 못하는 무능력 등은 일제통합 과정의 일면일 뿐이다. 지난 20년 동안, 우리는 요약적인 문화 모델이 새로운 네트워크 모델로 대체되는 것을 목격했다. 새로운 네트워크 모델은 접속 가능성이 좋아지면서 더욱 강화되고 계속해서 확대되는 데이터베이스와 플랫폼에 기초한다. 안정된 울타리와 달리 데이터베이스는 오늘날의 일반적인 소통 명령이 강조하는 두 가지 특성을 띠는데, 광범위성과 손쉬운 복구성이다. 데이터베이스는 한없이 확장할 수 있고, 이야기가 없으며, 시작도 끝도 없고, 결정된 전개구조도 없다. 데이터베이스는 각각 등가의 잠재성을 지닌 개별 아이템의 단순한 집합체다. 플랫폼 역시 확장할 수 있다. 플랫폼은 기본적인 구조가 데이터베이스의 아이템들과 일시적인 관계를 맺도록 구축됐기 때문에 매우 다양한 인터페이스를 충분히 받아들일 수 있을 정도로 유연해야만 한다. 오늘날 티보TiVo박스나 아이팟만큼 잘나가는 TV쇼나 팝송이 없는 것처럼, 미술에서도

마찬가지로 쉽고 빠르게 접속해서 데이터필드를 종횡무진 돌아다닐 수 있는 속성이야말로 홀로 고립된 어떤 오브제보다 우위를 점하고 있다.

그렇다면 미술관은 어떻게, 예컨대 데이터베이스 혹은 플랫폼의 조건에 가까워질 수 있을까? 더는 영속적이거나 시간을 초월한 것으로 보이지 않게 되면서, 미술 전시는—자의식적으로—일시적인 것으로 꾸려진다. 미술관이 임시변통으로 이런 작업을 잘 하면 할수록 최근의 일반적인 사업 추세—고객들의 변덕이나 선호에 따라 다양한 단위 경험을 제공하는 서비스 공급—관행을 잘 따르는 것이다. 워싱턴 D.C.의 국립초상화미술관 관장인 마크 팩터Mark Pachter는 최근 그 미술관의 혁신에 대해 다음과 같이 말한다. "각자 자기 입구를 선택하고, 원하는 대로 짜 맞출 수 있다."5 심지어 미술관 건물도 그에 따라 개조됐다. 예컨대 내부에 더 많은 입구를 설치하고, 멀리 떨어진 작품들이 흘끗 보이게 하고(작품들은 서로 끼어들게 된다), 그 밖에 다양한 방식으로 방향감각을 흩트려놓는다. 로잘린드 크라우스의 말에 따르면, 이것은 "흥미와 분산이 동시에 일어나는 제스처로, 벼룩시장에서처럼 미술관에서의 우연한 발견"을 가져온다.6 이처럼 관람객에게 선택지를 마구 쏟아 부음으로써 미술관은 오늘날의 소통 규칙과 발맞추게 된다. 그리고 미술관들이 점점 더 많은 인파를 끌어들이는 데 성공할 수 있었던 이유를 설명해준다. 반면에, 심포니나 오페라와 같은 '진지한' 음악을 위한 대부분의 장소는 워낙 보여줄 수 있는 방식이 정해져 있기 때문에 악전고투하고 있다. 확실하게 폐허가 됨으로써, 미술관과 같은 구조 혹은 규범들은 시대에 뒤처지지 않고 업데이트됐으며, 미술과 문화 공간은 최신식으로 현대화되고 있다.

이런 상황에서 미술 비평은, 적어도 미국에서는, 상당한 재편을 겪고 있다. 한편으로, 실질적인 비평실천은 엘리트 기질에서 확장되어 광범위한 형식의 사회적 노동이 됐다. 사물이나 경험에 대한 평가와 추천은 소매업자들에게 무료로 제공되는 부가가치의 중요한 원천일 뿐만 아니라 오늘날 어디에나 존재하는 소셜 미디어의 중추를 이룬다. 다른 한편으로, 개개의 대상에 대한 개개인의 반응이 비평가의 일에서 기초 공식인데 이것의 중요성이 사그라지고 있다. 오늘날 네트워크 연결성의 세계는 독립된 개인의 것이든 별개의 예술작품의 것이든 간에 고립된 경계에 거의 주의를 기울이지 않기 때문이다. 그 두 개의 극단 사이에서 자유로운 미학적

판단이 정확하게 실행되고 있다. 커뮤니케이션 패러다임은 계속해서 변화하는 관계와 지속적인 상호작용과 피드백을 지나치게 강조하는데, 여전히 비평이 지배적인 신화임을 뒷받침하기 위함이다. 개인 혼자서 잘 조율된 감수성만으로 무장하고, 비슷하게 구획된 대상이나 틀에 넣은 예술작품 또는 뚜렷한 주제가 있는 전시 등과 대결하는 것이다. 비평이 밝혀야 할 것도 거의 없다. 커뮤니케이션은, 재현과 달리, 관련성이라든가 관계 너머의 진실에 대한 의문을 제기하지 않기 때문이다. 그 대신 중요한 것은 관계와 순환이다.

그래서 오늘날 미학적 발전은 수많은 문화적 틈새를 가로지르는 수평적이고 다각적인 접근 정도를 통해 나타날 가능성이 높다. 사실상, 지난 20여 년간 좀 더 네트워크화된 주체가 전면에 등장했다. 이제 중심문화에서 뽑아낸 정수 따위는 없다. 고급문화의 엘리트주의적 속물이든 대중문화의 세뇌된 카우치포테이토든, 개인은 탈중심화된 행위자가 됐다. 이를 가리켜 사회학자들은 "잡식동물"이라 부르길 좋아하고, 질 들뢰즈는 "분할체"(한 번에 하나씩 별개의 유사한 대상을 만들거나 소비하는 "불연속적인 생산자"가 아니라 "연속적인 네트워크 안에서, 궤도에 올라, 파동적으로" 생산하는 사람)라고 했다.[7] 비평은, 적어도 실천 현장에서 어느 정도 거리를 둔 고정된 입장에서 나오는 것임을 생각하면, 현장의 순환적인 움직임에서 물러나 있고 고정돼 있기 때문에 제한적이고 의미가 약화되는 것처럼 보인다. 작가 리엄 길릭Liam Gillick, 1964- 은 어떻게 해서 "작가와 큐레이터, 비평가 사이의 전반적인 역할 혼합"과 함께, 오늘날 "준자율적인 비평의 목소리가 해내는 역할이 동시에 감소"하는 결과가 나타났는지에 주목해온 미술계의 수많은 사람 중 하나다.[8]

비평에서 나타난 그러한 변화가 미친 영향을 구체적인 사례를 통해 보기 위해 『아트포럼』으로 다시 돌아가 보겠다. 1993년에 이 잡지는 목차 바로 다음에 필자 소개 페이지로 시작했다. 필자소개 페이지가 의미하는 것은 우선, 팽창이다. 새로이 세계화된 미술계에서 잡지의 독자들이 이름만으로 필자가 누군지 알 거라고 생각하는 것은 이치에 맞지 않았을 것이다. 그러나 다른 한편으로는 독자와 저자 사이의 인식이 필요했다. 필자의 이름을 적는 행 자체가 비교적 최근에 고안된 것임을 기억해야 한다. 이전에는 그 자체로 족했던 텍스트를 어떤 작가에게, 어떤 현

장과 행위에, 창작으로서의 저술 퍼포먼스에 귀속시키려는 목적으로 잡지와 신문이 꾀한 현대적 혁신인 것이다. 이는 사운드레코딩이 악보로 발행되던 음악을 하나의 구체화된 음악적 퍼포먼스의 오리지널한 행위로 대체한 것과 상당히 흡사하다. 1990년대 『아트포럼』은 다른 수많은 잡지처럼 필자소개 페이지를 각각의 아티클에 하나의 독특하고 고립된 출처 혹은 근원에 연결하지 않고, 무수히 많은 다른 전문가와 사이트, 프로젝트 등에 연결하는 일종의 하이퍼링크로 사용하도록 아티클을 확장했다. 저자 약력은 전문 분야의 성과와 소속을 열거하는 표준양식에 따라 소개된다. 따라서 각각의 저자는 다른 출판업자, 전시장소, 학교, 미술기관, 기타 등등의 지도에도 표기된다(잡지의 다른 부분들도 이와 유사하게 하이퍼링크로 연결됐다. 이를테면, 광고 페이지에서는 1990년대 후반에 이메일 주소와 웹사이트를 나열하는 일이 점점 늘어났다). 필자소개 페이지에서 각각의 저자는 100단어로—산문 형식의 요식적인 이력서로—소개되고, 작게 축소된 얼굴 사진이(개인적인 즉석사진에서부터 아주 멋지고 세련된 스타일에 이르기까지) 첨부된다. 여기서 한편으로는 분산과 익명성이 증대되고 다른 한편으로는 상호연결성이 증대되는 한 쌍의 문제에 대한 응답으로, 필자소개의 표준양식은 개인적인 태도를 취함으로써 친밀하게 투자를 유치한다.

필자소개 페이지로 정보 추적을 용이하게 했던 『아트포럼』에서 또 다른 변화는, 독립비평가들에게는 칼럼 지면을 덜 내주고, 학문적인 네트워크에 더 많이 연결된 전문 미술사가들에게는 점점 더 많은 지면을 할애한 것이다. 비평가는 상당히 고립되고 단절된 것처럼 보인다. 비평가는 지나치게 내향적이고, 아마도 내적 주체성을 특별히 중요하게 여길 것이다. 비평가는 내적 주체성을 통해 예술 경험을 수용하고, 그것이 미학적 판단으로 이어진다. 그와 달리 미술사가는 외부, 즉 다른 대상들뿐만 아니라 학문적 담론까지도 모두 연결되고 관련을 맺는 영역을 특히 중시한다. 미술사가는 전문가로서의 정체성이 확실하다. 미술사가의 실천은 직함과 지위와 협력관계로 조직되는 제도적 영역 내에서 수행된다. 미술사가는 전문적으로 제휴한다. 미술사가는 자신의 성과를 다른 무엇보다도 동료들의 업적과 연결시킴으로써 각각의 분야를 발전시킨다. 한마디로, 미술사가는 하이퍼링크로 풍부하게 연결된다. 미술사적 훈련을 집대성한 제도적 기반을 널리 퍼뜨리고 표준화

하면서, 동시대 미술을 다루는 미술사가들은 네트워크 안에서 존재하고 활동한다. 비평가는 학계나 미술관에서 미술사가에 상응하는 네트워크를 갖추지 못한다. 비평가에게는 제도적 기반이나 조직이 없다. 비평가의 자격요건을 채우기 위해 높은 교육적 진입장벽을 넘어야 할 만큼 잘 조직된 훈련 체계도 없다. 비평가에게는 대륙 저편에 직업적으로 연결된 동료 집단도 없고, 서로에게 알려진 콘퍼런스나 심포지엄 등을 통해 여행하고 어울리고 교류할 일도 없다. 전문적인 미술사가에 비하면, 비평가는 비공식적이고 심지어 아마추어적이다.[9]

또한 1990년대 중반 이후 『아트포럼』은 더 많은 인터뷰 기사와 라운드테이블과 여러 명의 필자가 집필한 특집기사를 내보냈다. 이는 토론자들이 어떤 주제를 다루든지 간에 그보다도 소통환경의 유대감과 '생생함'을 나타내는 것이었다. 여기서 내면과 연계된 '혼자 생각하는' 글쓰기는 좀 더 외면화되고 사회화된 말하기와 비슷한 것으로 대체되고, 늘 언급되는 것과 전달에 관한 것, 우연히 듣게 되기보다는 귀 기울여 듣게 되는 것 등을 생각하게 된다(존 스튜어트 밀이 수사학과 시학을 구별했던 유명한 언급을 빌리자면). 이것은 미술 담론에서 최근 새로운 이상을 구축하는 데 또 하나의 중요한 요소가 된다. 유대를 만들어낼 뿐만 아니라, 이 유대를 사회적으로 연결함으로써 풍부한 정보를 제공해야 한다. 의사소통의 관점에서 봤을 때 폭넓은 조사보다 더 가치 있는 것은 복합적이고 친밀한 피드백밖에 없다. 조직 이론가이자 현재 하버드 대학교 경영대학원 학장인 니틴 노리아Nitin Nohria가 설명한 것처럼, "얼굴을 마주하는 대화 구조는 [원거리 의사소통이나 전형적인 고객 건의함 메커니즘에 비해] 중단과 수리, 피드백, 배움과 같은 이례적인 가능성을 제공한다. … 이런 것들이 네트워크의 나머지 부분이 의존하는 토대를 제공하는 관계다."[10] 그리고 이것은, 주로 익명의 상품교환이나 비개인적인 제도화 및 규범화에 기초하는 대신에, 미술계의 업무가 점점 더 신뢰성이나 말하기 좋아하는 성격, 호감 등과 같은 대인관계의 자질이 중시되는 사회적 상호작용을 수반한 단기계약에 기초하게 됐다는 점에서 무엇보다도 중요하다. 새로운 미술계 지도가―미술잡지뿐만 아니라 미술관과 비엔날레, 미술학교 등에 의해서―그려지고 있는데, 중심적인 문화 개념을 생략하는 대신에 구체적인 실천들을 중첩시키면서 더욱 커지는 동시에 더욱 작아지고 있는 것 같다. 미술계 지도의 끝없는 확장은 밀도

높은 사회적 관계나 계약에 기초한 협업 프로젝트나 대면 대화라는 군소지역들의 배경이 된다. 이것은 미술에서의 '사회적 전환'이라고 묘사되지만, 오늘날 비즈니스가 행해지는 방식이기도 하다. 국제적인 레이더 스크린 위에 펼쳐진 광대한 우주에서 여기저기를 확대해보면서, 사적이고 근접한 퍼포먼스에 참여하고, 숨소리가 섞인 자발적인 대화들이 휘저어놓은 유기적이고 직접적인 공간으로 들어가는 것이다. (『아트포럼』 웹사이트의 대표적 칼럼 「현장과 사람들Scene & Herd」은 지구 전역의 미술 이벤트들을 친밀한 어조와 범위로 다루는데, 첨부된 사진들이 그러한 친밀함을 더욱 강조한다. 동료 참석자들과의 쾌활한 만남의 순간들은 휴대용 포켓카메라나 조작이 쉬운 디지털카메라—심지어는 휴대전화 카메라—로 찍은 것처럼 보인다. 이 사진들은 익명의 외부 시선으로 들여다본 것이 아니라 활동 안에 완전히 녹아든 것이어서 행사 참석자들의 전체적인 퍼포먼스에 더욱 자발적인 요소가 된다.)

또한, 1980년대 말까지 『아트포럼』은 미술광고 외에 다른 광고를 거의 하지 않았고, 몇몇 상품광고는 잡지 뒤표지에 싣는 것으로 제한했다. 1990년대를 지나면서 점점 더 많은 상품광고가—의류, 주류, 민트사탕, 안경, 레스토랑, 바, 항공기, 호텔, 심지어는 장례 서비스까지—등장했고, 갤러리 광고와 함께 잡지 전체에 여기저기 실리게 된다. 예전에는 광고 섹션과 본문 내용이 엄격하게 분리됐지만, 지금은 서로 뒤섞여서 페이지마다 번갈아 나온다. 이렇게 뒤섞이는 바람에 본문 내용의 경계가 무너지고 더욱 다각화된다. 지적인 칼럼니스트들이 쓴 짤막한 '생각할거리'는 이제 예정 전시 프리뷰와 다양한 형식의—미술기관 및 그 관련 업무, 큐레이터 동정 등을 다룬—뉴스리포트 때문에 방해받는다. '핫리스트'나 '탑텐'과 같은 리스트들도 많은데, 이제 '최고'라고 지목된 것은 단독으로 고립되지 않고 길게 나열된 목록에 통합된다. 『아트포럼』은 새로운 여러 섹션('오프닝'이나 '천 마디 말' 등)을 규칙적으로 선보였다. 이는 잡지가 더욱 다양한 제도적 미술 시스템을 주제로 다룰 뿐만 아니라, 내용이 더욱 다각화됨에 따라 형식 자체도 좀 더 체계화되고 틀을 갖춤으로써 잡지의 구조적 융통성을 초과하지 않는 내용상의 변화만을 수용하게 한다(그 명백한 사례가 바로 잡지의 웹사이트다).[11] 그리고 마지막으로 실용적인 정보와 뉴스, 미술계의 일반적 기능을 더욱 강조하면서 잡지는 점점 더

정보의 출처이자 안내서의 역할을 하게 되고 비평 장소로서의 기능은 축소된다. 이것이 오늘날 미술에서 더 커진 긴장—한편으로는 일상과 디자인과 심지어 액티비즘에서도 실천과 실용성을 강조하고, 다른 한편으로는 대상을 거부하고 부정하고 해체하는 비평이 계속해서 필요하다고 여기는 것—을 드러낸다고 주장할 수도 있을 것이다. 『아트포럼』의 연간 '베스트&워스트' 섹션은 1994년에 더 많은 리스트를 소개할 기회가 됐지만, 3년 뒤인 1997년에는 그 절반에 해당하는 '워스트' 리스트를 영구히 삭제했다.

이와 같은 최근의 수많은 변화는, 특히 광고와 기사 내용이 뒤섞여 배치된 것은, 『아트포럼』의 몰락을 드러내는 증거로 언급됐다. 그러나 그러한 주장은 지나치게 단순화된 것이며, 정말로 몰락한 것은 현 상황에서 비평 자체의 가능성을 비판적으로 사고하는 능력임을 입증할 뿐이다. 더욱 도전적인 주장은 『아트포럼』이 더 강력했던 적도 없다는 것이다. 우리는 우리가 더는 『아트포럼』을 읽지 않지만, 『아트포럼』은 멈추지 않고 오늘날 미술계에서 적극적인 참여자가 되려고 한다는 것에 대해 변명하는 것인지도 모른다. 『아트포럼』은 우리가 단지 훑어보는 잡지임에도 아니, 오히려 그렇기 때문에 여전히 우위를 점하고 있다. 그렇게 해서 『아트포럼』은 업데이트와 현대화에 성공했다. 개인의 자율성과 내면성 개념 그리고 비판적 거리 두기와 고립된 독립적 행위로서의 사고 개념에서 중요했던 예전의 인쇄문화와 조용한 독서에서 느슨히 분리되는 대신, 정보관리 프로토콜과 사용자환경 및 즉각적인 전자식 의사소통의 실제와 효과에 발맞춰나갔다. 비평은 오늘날 『아트포럼』에서 덜 중요한 문제일지도 모르지만, 그렇다고 해서 그 잡지의 지배력이 약화됐다는 것을 의미하지는 않는다. 사실상, 매년 11월에 발간되는 '지분보고서'를 살펴보면 1980년대 초부터 1990년대 중반까지 오랜 침체기를 겪은 후에 『아트포럼』이 전 시기를 통틀어 가장 커다란, 지난 15년 동안 거의 60퍼센트에 달하는, 도약을 경험했다는 것을 알게 될 것이다. 이보다 더 인기 있었던 적은 없다. 오늘날의 『아트포럼』이 단지 이전 수준에 못 미친다고 말하는 것은 예전 그대로가 아니라고 시기하는 것이며, 과거에 대한 향수일 뿐만 아니라 현재라는 역사적 순간을 철저히 거부하는 것이다.

오늘날 비평을 직시하는 일은 비평의 생산과 보급을 지배하고 결정하는 구조

상의 변화를 실토하는 것일 뿐만 아니라 비평의 실천 자체와 승인된 형식, 범주, 용어, 가치추정의 상당 부분을 구성하는 개념적, 수사학적 자원의 역사적 축적물을 적극적으로 업데이트하는 일이다. 유연성, 유목민적 이동성, 대화적인 피드백…, 이것들이야말로 지배 시스템이 대개 목청껏 홍보하는 지배 시스템의 속성들이다. 그럼에도 너무나 많은 미술 비평이 아직도 현실에 안주하여 이것들을 시스템에 대한 도전으로 간주한다. 30년도 더 전에 공식화된 비평을 오늘날의 미술에 똑같이 적용하는 것은 현재의 조건을 고려하지 않는 것이다. 동시대의 사회적 관련 구조를 규범적인 미술사적 구조로 대체하는 것이며, 역사적 연속성이라는 편안한 환영을 지지하면서 그때와 지금 사이에 놓인 간극에 주의를 기울이지 않게 하는 것이다. 미술 비평이 1970년대 비평의 전성기에 나왔던 분석을 그저 앵무새처럼 되풀이하지 않고 우리의 현재 순간에 대한 해답을 제시할 수 있는지를 입증하는 것은 어디까지나 미술 비평에 달린 일이다. 그렇게 하든가, 아니면 비평 자체가 역사가 돼버렸음을 인정하든가.

주

1 Rober Pincus-Witten, "Naked Lunches," *October* 3 (Spring 1977), p. 104; Rosalind Krauss, "Pictorial Space and Question of Documentary," *Artforum* 10: 3 (November 1971), p. 68.

2 Hal Foster, *The Return of the Real* (Cambridge, MA: MIT Press, 1996), p. xiv.

3 Rosalind Krauss, "Notes on the Index: Seventies Art in America," *October* 3 (Spring 1977), p. 68.

4 Jean-François Lyotard, *The Postmodern Condition* (Minneapolis: University of Minnesota Press, 1977), p. 66.

5 Johanna Neuman, "A Museum with a Patented History," *Los Angeles Times* (July 3, 2005), p. E36에서 인용.

6 Rosalind Krauss, "Postmodernism's Museum Without Walls," in Reesa Greenberg et al.,

eds., *Thinking about Exhibitions* (New York: Routledge, 2005), p. 245.

7 Richard Peterson, "Understanding Audience Segmentation: From Elite and Mass to Omnivore and Univore," *Poetics* 21 (1992), pp. 243-258; Gilles Deleuze, "Postscript on the Societies of Control," *October* 59 (Winter 1992), pp. 5-6.

8 Liam Gillick, *Proxemics: Selected Writings 1988-2006* (Zurich: J. R. P. Ringier, 2006), p. 142.

9 1960년대와 1970년대에는 『아트포럼』 특집기사 중 다수가 원래 리뷰로 쓴 글에서 발전한 것이었다. 그래서 잡지의 몇 안 되는 섹션 구분에는 구멍이 많았다. 『아트포럼』 초창기의 주요 기고자들은, 마이클 프리드처럼, 대부분 학문적으로 미술사 훈련을 받고 나중에는 대학에서 미술사를 가르친 사람들이었지만, 그렇지 않은 사람들도 많았다. 예컨대 맥스 코즐로프Max Kozloff는 전업으로 글을 쓰고 『아트포럼』 편집자로 일하겠다고 NYU 대학원을 그만뒀고, 화가인 시드니 틸림Sidney Tillim은 학사학위만 있었고, 피터 플레이전스Peter Plagens는 미술실기석사MFA였다. 크라우스나 포스터 같은 이후의 미술사가들은 다른 무엇보다도 비평가로서의 정체성을 자부했으며, 두꺼운 연구서보다는 잡지와 도록에 글을 쓰는 데 매진했다. 그럼에도 최근 그들의 제자들은 좀 더 학문적인 연구와 출판 경력을 중시하면서 이러한 경향을 뒤집었다.

10 Nitin Nohria and Robert G. Eccles, "Face-to-Face: Making Network Organizations Work," in *Networks and Organizations: Structure, Form and Action* (Boston: Harvard Business School Press, 1992), pp. 293, 305.

11 내가 『아트포럼』 웹사이트, 특히 「현장과 사람들Scene & Herd」 칼럼을 거론하기를 망설이는 것은 그렇게 과도하게 희화화되고 비주류적인 사례에 초점을 맞추다 보면 오늘날 일반적인 미술 출판의 새로운 우선순위와 태도, 기능에 관한 나의 중심된 주장의 초점을 흐릴 위험이 있기 때문이다. 대부분의 잡지에서, 전반적인 정보 플랫폼의 일부로서 『아트포럼』 웹사이트의 중요성이 과장돼서는 안 된다. 잡지 웹사이트는 인쇄된 종이 잡지의 지위와 문화자본에 거의 아무런 영향을 미치지 못했으며 비교적 적은 수익을 내고 있기 때문이다. 내가 여기서 강조하고자 하는 것은 새로운 형식의 기관인데, 이는 특정한 기술(예컨대, 인터넷상의 웹사이트)의 문제로 축소될 일이 아니다. 그러한 움직임은 다른 영향력—문화, 사회구조, 시장 등에서의 변화—을 보지 못

하게 할 위험이 있는 결정론적인 판타지를 일으킨다. 그 다른 영향력들은 다양한 기술 발전에서 비교적, 그러나 현저하게 독립적이다.

12

시장
Markets

1980년대 후반 심한 불경기와 그에 따른 미술 시장 붕괴로, 과도하게 폭등한 미술 경제에 강력한 조정이 일어났다. 한창 기세등등했던 1980년대 초·중반에는 갤러리들이 제작되지도 않은 미술작품의 대기 리스트를 먼저 작성하고, 작가들에게 (판매수입에 더해서) 선지급 보너스와 상당한 수당까지 제공하는 통에 작가들의 몸값이 천정부지로 치솟았었다. 1990년대에는 새롭게 발아한 국제적인 미술 시장이 균형을 되찾으면서 한결 안정되는 분위기였다. 국제 비엔날레가 성행하면서 새로운 작가들이 미술 시장에 들어왔고, 이후 새로운 컬렉터들도 모여들면서 이 시기의 꾸준한 성장을 이끌어냈다.

하지만 세계 미술 시장이 가장 눈에 띄게 확대된 것은 9·11 테러 이후 몇 년 동안 금융 시장이 최초 충격으로부터 정상을 회복하던 시기다. 2000년대의 첫 십년은 헤지펀드와 심각한 주택 거품의 시대였다. **올라브 펠트하위스**Olav Velthuis는 「**미술 시장의 세계화와 상업화**Globalization and Commercialization of the Art Market」에서 이러한 미술 시장의 역사를 다루면서 일반적으로 만연한 수사학을 논박하고, 실제로 지난 20여 년간 미술계에서 상업화의 영향은 지속적이기보다는 주기적으로 나타났다고 주장한다.

금융 시장의 활기가 미술 시장에도 반영되어, 옥션하우스들은 판매기록을 달성했고 아트바젤, 아트바젤 마이애미비치, 프리즈와 같은 아트페어의 중요성도 커졌다. 아트페어가 동시대 미술계의 경제적 중심으로 자리 잡으면서 갤러리들의 업무는 대개 아트페어에서 이뤄진다. 크고 작은 갤러리들이 미술 시장을 형성하는 핵심 요소인 것은 분명하다. 그러나 논객들은 갤러리들이 실제로 미술계의 경제적 측면에 어떤 영향을 주며 지역 미술 현장을 일구고 유지하는 데 얼마나 중요한지를 종종 오해하고 일반화한다. 갤러리에 대한 좀 더 미묘하고 복합적인 관점을 **미하이 팝**Mihai Pop, **실비아 쿠발리**Sylvia Kouvali, **앤드리아 로즌**Andrea Rosen과의 인터뷰를 통해 살펴볼 수 있다. 이들은 각각 클루지와 베를린, 이스탄불, 뉴욕에서 갤러리를 운영하고 있다.

2007-2008년에 시작된 불경기는 미술 시장의 역학관계에 그다지 변화를 가져오지 않았지만, 미술 시장의 구조에 대한 광범위한 비판에 박차를 가하게 했다. 오늘날 가장 큰 과제는 이러한 미술 시장의 시스템과 타협하면서도, 반드시 시장과

관련된 것만은 아닌 미적 변화를 설명하는 것이다. 사실, 이러한 논의에서 정작 작가들의 관점은 종종 누락되곤 한다. **아이린 아나스타스**Ayreen Anastas와 **르네 개브리**Rene Gabri는 「**무제**Untitled」에서 이러한 문제점을 바로잡는다. 이 글에서 그들의 작업은 정치적 개입으로 간주된다. 그들은 시적인 비평을 통해, 시장을 그저 헤게모니적인 힘으로 받아들이는 것은 상당한 해석적 뉘앙스를 배제하는 것임을 분명히 밝힌다. 사실상 미술계의 모든 이들이 자기도 모르는 사이에 또는 의식적으로 시장의 기능에 참여하고 있다는 것을 깨달아야 하기 때문이다.

미술 시장의
세계화와 상업화

올라브 펠트하위스

<u>Olav Velthuis</u>　암스테르담 대학교 문화경제사회학 부교수. 대표 저서
로 《가격이 말하다-동시대 미술 시장에서 가격의 의미Talking Prices:
Symbolic Meanings of Prices on the Market for Contemporary Art》2005가 있으
며, 『아트포럼』, 『아트 뉴스페이퍼』, 『파이낸셜 타임스』에 미술 시장에 관
한 글을 게재했다.

들어가기

우선, 동시대 미술 시장은 1980년대 후반, 아니 말이 났으니 말이지만, 반세기 전
과 비교해도 다를 게 거의 없다. 기본적인 시장구조와 주요 행위자들이 그대로다.
두 개의 핵심 중개기관인 아트갤러리와 옥션하우스가 시장점유율을 놓고 다투고
있다. 음악업계나 언론과 같은 다른 문화 산업에서와 달리, 인터넷은 동시대 미술
작품이 거래되는 방식을 거의 바꿔놓지 못했다. 뉴욕은 여전히 미술 시장의 중심
지다. 가장 크고 영향력 있는 미술상들은 뉴욕에 본부를 두고 있으며 주요한 동시
대 미술 옥션은 뉴욕에서 열리고 있다. 새로운 예술작품이 팔리는 방식은 대체로
20세기 내내 이뤄진 방식과 같다. 실제로, 근대적인 미술 시장이 탄생하면서 19세
기 후반 프랑스에서 만들어진 미술상·비평가 시스템이 여전히 존재한다고 할 수
있다.[1] 미술상들은 지속적으로 몇 안 되는 작가들만을 거의 영구적으로 대리하면
서, 그들의 작업을 위한 시장을 형성하고 그 시장을 미술계의 취향 형성 구조에 편
입시키고자 노력한다. 이처럼 맹목적이고 무의미한 마케팅 전략이 예술적 명성을
만들거나 새로운 예술작품을 신성하게 하는 데 필요한 상징적 자본을 처리하는
비평가와 큐레이터, 컬렉터 그리고 여타 미술계 구성원들의 관심을 끌고 있다.[2] 이
렇게 사회적으로 구조화된 예술적 가치는, 결국 미술상에게 경제적 가치로 해석될
수 있다. 즉, 더욱 높은 가격과 판매고로 말이다.[3]

아트페어, 인터넷, 옥션하우스의 발흥

시장구조가 이처럼 안정적임에도, 미술 시장은 지난 20년간 서로 관련된 수많은 제도적 발전을 거치면서 미술 거래에 구조적으로나 문화적으로나 중대한 영향을 미쳤다. 특히 미술 시장의 동시대 미술 부문에서 아트페어와 인터넷의 발흥, 옥션하우스들의 경쟁 증가는 미술계의 세계화와 상업화를 반영하는 한편 더욱 촉진하고 있다. 상업이 어떤 식으로든 예술을 오염시킨다고 주장하는 작가, 비평가, 여타 미술계 종사자들은 미술계의 상업화에 크게 경악하고 있다. 먼저 이 세 가지 제도의 성장을 살피고 나서, 이 새로운 제도들이 미술계에 미친 영향에 대해 논하고자 한다.

최초의 아트페어인 아트쾰른Art Colongne은 1967년에 탄생했지만,[4] 1990년대 말에 가서야 비로소 성행하기 시작했다. 아트페어 한 회당 참가자 수가 증가했고(요즘은 평균적으로 아트페어마다 미술상들이 수백 개의 부스를 설치한다), 세계 전역에서 아트페어의 수와 방문객, 아트페어를 전담하는 미디어의 관심도 증가했다. 아트페어의 성장은 변화하는 시장 환경에 대한 반응으로 파악돼야 한다. 첫째로, 아트페어는 컬렉터들이 예술을 찾아다니는 시간을 절약해주는 새로운 수단이 됐다. 돈이 아니라 시간이 모자라는 미술 시장의 고객들에게는 매우 중요한 일이다. 도시에서 벗어나 개별 갤러리를 정기적으로 돌아다니는 것은 가장 부유한 사람도 더는 감당할 수 없는 사치가 됐다. 이들은 왕년에 미술 시장의 주요 고객이었던 유한계급과는 다르다. 경제적인 수단으로서 아트페어의 역할은 '지역'이라는 말이 경멸적인 언사가 돼버린 미술계에서 더더욱 중요하다. 『이코노미스트The Economist』의 미술 시장 담당 기자는 이렇게 말했다. "'지역 작가'란 중요하지 않은 작가라는 말과 동의어가 되었고 … 이제는 '국제적인'이라는 말 자체가 셀링 포인트다."[5] 바꿔 말하면, 글로벌 아비투스(라고 쓰고, '뉴욕과 런던, 베를린, 취리히 그리고 몇몇 다른 문화 산업의 중심지에서 뭐가 팔리는지에 대한 관심'이라고 읽는다)는 컬렉터들을 포함하여 모든 시장 참여자에게 요구된다. 아트페어는 세계적으로 주목받고 있는 미술을 임시로 한 지붕 아래서 공급함으로써 글로벌 아비투스를 가능케 한다.

둘째, 아트페어는 예컨대 영화제나 미술 비엔날레가 급증하는 데서 알 수 있는, 좀 더 보편적인 이벤트 문화에 대한 미술계의 부응이다.[6] 이러한 이벤트 문화에서

동시대 미술을 (꼭 사들이지 않더라도) 소비하는 것은 사회적·문화적 경험으로 포장되고, 이제는 아트페어 형식의 기본이 된 전문가들의 라운드테이블과 예술적인 퍼포먼스가 그러한 소비에 활기를 북돋운다.

셋째, 아트페어가 거래의 플랫폼으로 성공하게 된 것은 지위에 의해 움직이는 시장의 본질에 잘 맞아떨어졌기 때문이다. 아트페어는 시장에서 내재한 위계질서를 재현하고 재생산하는 세련된 도구로서 구현된다. 방문자들을 구별하여, 선별된 그룹에게는 VIP 대우와 함께 (시사회보다 먼저 열리는) 특별시사회, 뒤풀이파티 또는 페어 장소 인근의 컬렉터하우스 등을 제공한다. 그러한 특혜에 대한 접근성은 오늘날 문화 엘리트들 사이에서 지위를 나타내는 표시로 널리 인식되며, 접근하기 어려운 특혜일수록 지위를 나타내는 더욱 강력한 시그널이 된다. 이는 미술상들에게도 마찬가지여서 아트페어, 특히 아트바젤이나 아트바젤 마이애미비치 등에서 선별된 그룹으로 인정받는 것은 갤러리의 명성을 쌓는 데 가장 중요한 원천이 됐다.

아트페어의 배타적 논리와 대조적으로, 미술 옥션의 논리는 민주적이다. 구매력만 있으면 누구나 탐나는 미술작품에 접근할 수 있다. 옥션하우스들은 미술상들이 제한적인 사업전략을 구사한다는 것을 노렸다. 미술상들은 대단히 인기 있는 작가가 시장 수요보다 훨씬 적은 양의 작품을 생산할 때—옥션의 견지에서 보면—모호한 기준에 근거하여 컬렉터들을 골라낸다. 갤러리를 통해 원하는 작품을 손에 넣을 수 있는 사회적 관계망이나 문화적 신망을 확보하지 못한 컬렉터들은 옥션하우스에 의지하게 된다.

동시대 미술 시장에서 옥션하우스의 성장은 신사협정의 파기를 의미한다. 20세기 내내 암묵적으로 미술 시장에 적용된 분업이 있었다. 1차 시장은 아트갤러리들의 영역이었고, 2차 시장 혹은 재판매 시장은 옥션하우스가 장악했었다. 미술작품이 갤러리에서 판매된 후에는, 적어도 곧바로는, 다시 매매되지 못하게 규정한 시장 문화 때문에 옥션하우스들은 대개 동시대 미술을 외면했고 그 대신 과거 혹은 근대의 걸작에 집중했다. 그러나 1970년대 이후 옥션하우스들은 수입의 새로운 원천으로 동시대 미술을 점점 더 적극적으로 발굴해왔다.

옥션하우스가 동시대 미술로 선회한 것은 판매할 수 있는 과거 혹은 근대의 걸작이 고갈됐기 때문이다(당연히 옛 걸작의 공급량은 한정돼 있다). 그와 반대로,

동시대 미술작품은 계속해서 공급이 이뤄진다. 게다가 지난 20년간 동시대 미술에 대한 수요도 증가했다. 지위를 드러내고 품격을 찾기보다는 참신함을 지향하는 광범위한 사회적 트렌드의 일부이거나, 안정적인 규범적 취향보다는 급변하는 트렌드를 선호하는 전반적인 분위기가 형성된 것이다. 이러한 수요의 증가는 동시대 미술의 최상위 가격 수준에 반영되고 있다. 1990년부터 시장이 절정에 달한 2008년 사이에 최고가는 6배 이상 올랐다. 다른 세분 시장에서는 가격 인상이 좀 더 완만했다. 2003년에서 2007년 사이 동시대 미술 시장의 규모는 전 세계적으로 851퍼센트라는 극적인 성장을 보였으며, 이는 전체 미술 시장이 311퍼센트 성장한 것보다 훨씬 높은 수치다.[7] 결론적으로 동시대 미술은 이제 옥션하우스들의 핵심 사업이며, 수익의 가장 큰 부분을 차지한다. 옥션하우스들은 여전히 2차 시장, 즉 재판매 시장에 집중하고 있다. 그렇지만 2008년 9월 소더비에서 진행된 데이미언 허스트Damien Hirst, 1965- 의 성공적 판매는 미술상들에게 옥션하우스와 갤러리 간 전통적인 분업의 시기가 얼마 남지 않았음을 경고한다. 허스트는 스튜디오에서 갓 나온 작품 223점을 경매로 팔았다. 이는 옥션하우스가 1차 미술 시장에서 분명하게 모습을 드러내고 작가가 공공연하게 미술상을 따돌린 최초의 사건이었다.[8] 적어도 서구권에서는 그렇다. 그에 반해, 중국과 인도에서는 작가들이 새 작품을 옥션에서 바로 판매하는 것이 일반적인 일이다.[9]

　미술 시장의 세 번째 주요한 제도적 발전은 인터넷의 신중한 수용이다. 초기에 인터넷은 미술 시장을 제대로 파악하지 못했다. 소더비의 디지털 모험은 실패했으며, 이베이나 다른 전자상거래 회사들의 미술 시장 진입 시도는 장식미술이나 아마추어 미술에 국한됐다. 그러나 얼마 전부터 인터넷은 상거래 관행을 변화시키기 시작했다. 워낙 온라인 거래가 활발한 음악 산업에는 훨씬 못 미치는 수준이기는 해도 말이다. 오늘날 대부분의 미술상은 소속 작가들의 작품 샘플을—거의 예외 없이 단순하게 디자인된—웹사이트에 올려놓는다. 일부 미술상은 선별된 고객들만을 대상으로 하는 '프라이빗 뷰잉'을 시험하고 있다. 또 다른 미술상들은 유명 작가들이 제작한, 단박에 알아볼 수 있는 블루칩 작품들을, 예를 들어 artnet.com에 jpeg 파일로 올려놓고 판매를 감행했다. 미술상도 구매자가 누구인지 알 수 없는 때가 많다. 이러한 전자상거래가 정점을 찍으며 2011년 1월, 최초의 온라인 아

트페어가 열렸고 미국과 유럽에서 수많은 유명 미술상이 참여했다. 옥션의 예와 마찬가지로, 세계화는 온라인 시장의 발전에 박차를 가하게 될 것이다. 특히 인도 에서는 유럽이나 미국보다 인터넷 판매와 온라인 옥션이 훨씬 더 합법적이고 더 일반적인 판매처로 인식되고 있다.

세계화와 그 한계

아트페어, 인터넷 그리고 경매는 공통으로 작품 거래를 탈영토화하려는 경향이 있 다. 전통적인 동시대 미술 거래에서는 작가·미술상·컬렉터가 긴밀한 신뢰 관계를 구축해온 반면, 새로운 제도들은 미술 시장이, 적어도 어느 정도는, 매여 있던 지 역적인 사회구조로부터 미술 시장을 "끄집어낼" 것 같다.[10] 새로운 제도들은 글로 벌 시장을 구성하는 데 기여했다. 신흥 미술계에서 생산된 새로운 미술에 유럽과 미국의 구매층을 댈 뿐만 아니라, 서구에서 생산된 동시대 미술에 신흥 경제의 새 로운 구매층을 대고 있다. 실제로 소더비와 크리스티는 이제 인도, 러시아, 중국 혹 은 라틴아메리카의 미술 판매에 집중하면서 중동과 홍콩에 지사를 내기도 했다. 2008년 중국의 동시대 미술 옥션 시장 규모는 프랑스를 넘어섰다. 2002년에는 세 계 100대 작가 중에 중국 작가가 단 한 명뿐이었으나(옥션 수익을 기준으로 계산 했을 때), 2008년에는 이 리스트에 서른네 명의 중국 작가가 이름을 올렸고 그와 대조적으로 미국 작가는 스무 명에 그쳤다.[11] 서구의 아트페어는 신흥 시장에서 온 참여자들과 방문객들을 겨냥해서 신흥 시장에 관한 특별한 주제 섹션을 만드는 한편, 상하이·뉴델리·모스크바·아부다비와 같은 새로운 미술 수도에서 아트페어 를 개최했다. 여기서 우리는 새천년의 첫 10년간 미술 시장이 그토록 강력한 호황 을 누린 또 하나의 이유를 보게 된다. 바로 신흥 경제에서 새로 유입된 억만장자들 덕분이다.[12] 2004년부터 2009년 사이에 크리스티의 중동 고객 수는 400퍼센트가 증가했다. 오늘날에는, 라틴아메리카와 아시아 출신의 큰손 고객들이 미술작품을 사들이는 비율이 미국 출신 큰손 고객들보다 높다.[13]

　　그러나 오늘날 미술 시장이 어느 정도까지 진짜로 세계화됐는가 하는 점은 논 쟁거리다. 무엇보다도, 예컨대 인도와 중국에서 출현한 시장은 세계적으로 완전히

통합된 것과는 거리가 멀다. 주로 냉소적인 리얼리즘과 비판적인 팝아트 양식으로 작업하는 몇몇 중국 작가는 국제적인 명성을 얻고 자신들의 작품에 기꺼이 수만 혹은 수십만 달러를 지불하겠다는 유럽과 미국의 컬렉터들을 거느리는 반면, 대다수의 작가는 국외에 알려지지도 않는다. 대신, 그들의 작품은 폴리 인터내셔널 옥션Poly International Auction과 같은 지역 중개자를 통해서 지역 컬렉터들이 구매한다(폴리는 오로지 중국 시장에만 주력하는데도, 오늘날 세계에서 다섯 번째로 큰 경매 수익을 거두고 있다).

미술계에 팽배한 국제주의 이념을 채택하고 작가의 국적을 고려하지 않고 거래한다고들 주장은 하지만, 평균적인 서구 미술상들의 관행은 대체로 지역적인 성격을 고수한다. 그들은 지역 고객을 보유하고 있으며, 같은 국적을 가진 작가들을 압도적으로 더 취급한다.[14]

글로벌 마켓이 존재하는 한 글로벌 수요에 부응하기 위해 세계 전역에 지사를 두고 있는 소수의 옥션하우스와 가고시안갤러리, 페이스갤러리, 하우저앤워스 등의 대형 갤러리가 미술 시장을 움직인다. 하지만 이러한 최상위 미술 시장도 대표 작가나 중개상들이 거의 예외 없이 유럽인이나 미국인으로 구성되어 있다는 점에서 '글로벌'이라고 할 수는 없다. 사실상 아트바젤과 같은 국제적인 미술 시장에서 활동하는 미술상들은 단 몇 개국에 압도적으로 집중돼 있으며, 그중에도 특히 미국과 독일 출신이 다수다.[15]

한마디로 미디어나 엔터테인먼트 산업과 마찬가지로, 지역적 중심이 존재하며 글로벌 프레임을 통해 부분적으로만 상호 연결되는 다극적인 미술계가 만들어지는 중이다.[16]

상업화

인터넷과 옥션하우스, 아트페어가 동시대 미술의 상업화를 초래한 것처럼 보인다. 외부에서 관찰하는 사람들뿐만 아니라 시장 내부의 행위자들도 미술의 상업화를 여러 가지 이유를 들어 개탄했다. 첫째, 이 세 가지 제도 중에서도 특히 옥션과 아트페어는 미술을 관람하고 감상하기에 부적절한 물리적 환경으로 간주된다. 이들

은 미술의 상품성과 등급적 가치를 강조함으로써 결국 예술적 특징을 해친다. 또한 이처럼 갑자기 돌출된 맥락은 미술상들이 미술 거래에 반드시 수반돼야 한다고 주장하는 담론적인 상호작용을 저지한다. 둘째, 이 제도들은 시장 참가자들에게 특정한 유형의 에이전시를 형성하는 데 기여했다. 작가들이 이제 더는 꿋꿋하게 지속적인 가치를 갖는 작품세계를 구축하는 데 관심을 두지 않는다. 작가들은 이제 단기 이익을 얻고, 유행하는 예술을 만들고, 빠른 커리어를 구축하고, 널리 미디어의 관심을 받고, 유명인 지위를 얻는 데 관심이 있다. 데이미언 허스트는 이러한 유명인 문화의 가장 대표적인 작가다. 그는 2억 3,500만 파운드의 순자산을 보유함으로써 『타임스The Times』가 작성한 부자 명단에서 영국과 아일랜드의 가장 부유한 개인 순위에 올랐다. 마찬가지로 전통적인 컬렉터들, 그러니까 떠도는 소문이 아니라 자신의 안목에 의지해 작품을 구매하며 돈과 지위보다는 예술을 사랑하는 사람들은 밀려나고 그 자리에 미술을 투자로 생각하는 컬렉터들이 들어섰다. 후자에는 찰스 사치Charles Saatchi, 1943- 와 같은 슈퍼컬렉터들이 포함된다. 그들은 갤러리에서 싸게 사서 나중에 옥션에서 비싸게 판다.

상업화의 세 번째 폐해는 작가의 커리어를 불안정하게 한다는 점이다. 옥션하우스들이 종종 불과 한 시즌 전까지도 갤러리에 걸려 있던 작품들을 입수하려는 공격적 시도를 보이는 데 대해 작가와 미술상들은 강력한 불평을 제기한다. 그들은 옥션하우스의 기생충 같은 행동과 빨리 단기 이익을 얻기만 바라는 그릇된 관심을 비난한다. 미술상들은 작가들에게 안전하고 안정적이며 장기적인 시장을 구축하려고 노력하는데, 옥션하우스가 상업적으로 개입하면서 엉망이 됐다는 것이다. 게다가 미술상과 작가들은 작품의 공급이 모자라서 경매가가 현행 갤러리 가격보다 훨씬 오르는 상황에서 발생하는 우발적인 경매 수익을 옥션하우스가 가져가면 안 된다고 주장한다. 그러면 작가는 예술적 노동에 대해, 딜러는 홍보와 마케팅 활동에 대해 공정한 대가를 받지 못하게 되니까 말이다.[17]

네 번째로, 시장의 새로운 제도들은 사회적으로 미술작품을 금융자산으로 규정하는 데 기여함으로써 문화적 목적이 아니라 투자 목적으로 이용되게 한다. 사실상, 옥션하우스의 여파로, 지난 15년간 등장한 기반 시설이 합리적인 미술투자를 촉진하고 있다. 이러한 기반 시설에는 미술투자펀드와 자문회사, 시중은행이 제

공하는 미술투자 서비스, 미술투자가들이 미술 시장에 대해 갖는 신뢰 수준을 측정하는 신뢰도 지수 등이 포함된다. artnet.com이나 artprice.com과 같은 기업이 설립되면서 세계적으로 경매 가격에 관한 자료가 체계적으로 수집되고 유포됐다. 결과적으로 미술 시장에 매혹된 새로운 유형의 행위자가 추구하는 것은 예술적 가치가 아니라 인플레이션과 같은 위험을 피하고 포트폴리오를 다각화하기 위한 새로운 수단이다.[18]

'적대적 세계'의 한계

지난 10년 동안의 미술 시장 상업화에 관한 비관적인 이야기는 드넓은 '적대적 세계'의 이야기에 들어맞는다. 이는 미술사에서 줄곧 되풀이될 수 있다.[19] 이 이야기는 은연중에 미술과 돈 사이에는 고유한 갈등이 존재하고, 경제적 이익이 점점 더 미술계를 오염시키게 됐으며, 미술의 상품성이 현저해지면서 미술의 어마어마한 가치가 위태롭게 됐다는 것을 내비친다.

하지만 이러한 이야기에 반박하는 다양한 반응이 제기될 수 있다. 무엇보다도 미술의 상업화는 대개 미술 시장의 최상층에 국한된다. 미술 시장의 최상층에서는 가격이 급상승했고 아트페어와 인터넷, 옥션하우스가 가장 강력한 영향력을 행사했다. 그러나 나머지 시장에서는 이러한 새로운 제도들의 발흥이 그 정도로 효과적이지는 않았다.

마찬가지로, 미술이 실제로 어느 정도까지 금융과 연루됐는지는 쉽게 과대평가된다.[20] 예를 들면, 2005년에 활성화되거나 계획 중이던 50여 개의 미술투자펀드 중에서 10년 후에도 살아남은 것은 겨우 20개뿐이었다. 이러한 금융화의 실패 원인으로는 미술투자에 내포된 고위험과 미술 매매에 관련된 높은 거래비용, 투자 펀드들이 앞으로 가치가 상승할 작품을 알아보기 어렵다는 점뿐 아니라 시장의 유동성 부족, 즉 미술투자가가 소장품을 팔려고 할 때 구매자를 찾는 데까지 오랜 시간이 걸린다는 위험 등을 꼽을 수 있겠다.

또한 헤지펀드 매니저에서 미술 바이어로 전환한 스티븐 코언Stephen Cohen, 대니얼 로브Daniel Loeb, 케니스 그리핀Kenneth Griffin 등이 유명해지면서 동시대 미술이

금융화된 것처럼 쉽게 해석되곤 한다. 하지만 그들이 미술에 쓰는 돈의 규모와 잠재적인 수익성 때문에 그들이 소유한 헤지펀드와 거기서 나오는 이윤이 줄어들고 있다는 점을 고려하면, 이러한 해석은 설득력이 거의 없다. 더 그럴싸한 설명은, 이러한 헤지펀드 매니저들이 풍부한 경제적 자본을 확보했다고는 해도 사회적 지위를 염려하기 때문에 미술을 구매한다는 것이다. 그러니까 특정 엘리트 그룹에 들어가기 위해 부족한 사회적 자본과 문화적 자본을 채우는 것이다.[21]

둘째로 미술계 관계자들은 상업화의 수동적 희생양이 아니라 그들 스스로 경쟁하고 저항하기 위한 전략을 개발해왔다. 예를 들면, 작가들은 일찍부터 자신들의 커리어를 키워준 미술상에 대한 의리를 지키기 위해 더욱 강력하고 상업적인 갤러리가 꾀어도 잘 넘어가지 않는다고 한다. 마찬가지로 미술상들은 옥션과 거리를 두려고 적극적으로 노력함으로써 옥션하우스들이 동시대 미술 시장에 진입하는 것에 대응해왔다. 예컨대 그들은 판매 계약에 제1선매권(우선 구입권)을 명기해왔다. 또한, 잽싸게 옥션에 작품을 되파는 컬렉터들의 블랙리스트를 작성해서 그들과 거래하지 않으려고 한다. 그리고 우세한 아트페어에 대해서는, 예컨대 베를린의 미술상들은 적극적으로 아트페어의 대안을 제시해왔다. 예를 들면, 그들은 연간 갤러리 위크엔드를 열어서 오프닝이나 여타 미술 이벤트를 계획하고 다른 지역의 컬렉터들을 초청한다.

무엇보다 중요한 것은 '적대적 세계' 담론이 가정하고 있는 것 중 미술에 상업화가 지속적으로 일어나서 시장이 점점 더 강력하게 미술을 장악하고 있으며, 그러니까 뒤바뀐 트렌드는 상상도 할 수 없다는 가정은 의심스럽다는 점이다. 2008년 가을부터 시작된 미술 시장의 추락은 이러한 가정이 틀렸음을 증명했다. 이는 하나의 분수령으로 시장 문화에 수정을 가했다. 1989년 미술 시장의 붕괴가 1980년대를 풍미한 명백히 상업적인 시장 문화에 급제동을 걸었던 것과 상당히 유사하다. 작가들과 미술상들은 경제적인 이유로 최근 시장이 무너진 것을 아쉬워했다. 그럼에도 정화의 관점에서 이 사건이 시장의 속도를 늦추고, 상업적인 혹은 금융적인 동기를 가진 바이어들을 속 시원히 추방하며, 시장 참여자들의 에이전시를 재편할 것으로 이야기한다.

1980년대 미술 시장의 슈퍼스타 문화와 1990년대의 훨씬 더 신중하고 내향적

인 문화 간 대립은 새천년 첫 10년간의 호황과 2008년부터 시작된 진지한 시기 간 대립과 상응한다. 한마디로 상업화는 직선적이고 지속적인 과정이라기보다는, 시장 안에서 스스로 상쇄하는 경향들을 만들어내며 주기적으로 진행되는 과정으로 보인다.

주

1 H. C. White and C. A. White, *Canvases and Careers: Institutional Change in the French Painting World* (New York: John Wiley & Son, Inc., 1965).

2 P. Bourdieu, *The Field of Cultural Production: Essays on Art and Literature* (Cambridge: Polity Press, 1993).

3 R. Moulin, "The Construction of Art Values," *International sociology* 9 (1994), pp. 5-12 참조.

4 C. Mehring, "Emerging Market: On the Birth of the Contemporary Art Fair," *Artforum* (2008), pp. 322-328, 390.

5 "Global Frameworks; Contemporary Art," *The Economist* (June 26, 2010).

6 B. Moeran and J. Strandgaard Pedersen, "Fairs and Festivals: Negotiating Values in the Creative Industries," Creative Encounters Working Paper (Copenhagen: Copenhagen Business School, 2009) 참조.

7 C. McAndrew, *Globalisation and the Art Market: Emerging Economies and the Art Trade in 2008* (Helvoirt: Tefaf, 2009); Artprice, "The Contemporary Art Market 2007/2008," *The Artprice Annual Report* (Lyon: Artprice, 2008).

8 O. Velthuis, "Damien's Dangerous Idea: Valuing Contemporary Art at Auction," in J. Backet and P. Aspers, eds., *The Worth of Goods: Sociological Approaches to Valuation and Pricing in the Economy* (Oxford: Oxford University Press, 2011) 참조.

9 예컨대, B. Pollack, "The Chinese Art Explosion," *ARTNews* 107 (2008), pp. 118-127 참조.

10 K. Polanyi, *The Great Transformation* (Boston: Beacon Press, 1944 [1957]) 참조.

11 Artprice, op. cit.

12 예컨대, McAndrew, op. cit.

13 Capgemini and Merrill Lynch, *World Wealth Report* (2009).

14 O. Velthuis, "Globalization of Markets for Contemporary Art: Why Local Ties Remain Dominant in Amsterdam and Berlin," *European Societies* (근간).

15 A. Quemin "Globalization and Mixing in the Visual Arts: An Empirical Survey of 'High Culture' and Globalization," *International Sociology* 21 (2006), pp. 522-550 참조.

16 J. Sinclair, E. Jacka, and S. Cunningham, *New Patterns in Global Television: Peripheral Vision* (Oxford: Oxford University Press, 1996) 참조.

17 O. Velthuis, *Talking Prices: Symbolic Meanings of Prices on the Market for Contemporary Art* (Princeton: Princeton University Press, 2005).

18 O. Velthuis and E. Coslor, "Financialization of Art Markets," in K. Knorr Cetina and A. Preda, eds., *Handbook of the Sociology of Finance* (Oxford: Oxford University Press, 근간); N. Horowitz, *Art of the Deal: Contemporary Art in a Global Financial Market* (Princeton: Princeton University Press, 2011).

19 E. Coslor, "Hostile Worlds and Questionable Speculation: Recognizing the Plurality of Views about Art and the Market," *Research in Economic Anthropology* 30 (2010), pp. 209-224; V. A. Zelizer, "Enter Culture," in M. F. Guillen, R. Collins, P. England, and M. Meyer, eds., *The New Economic Sociology: Developments in an Emerging Field* (New York: Russell Sage Foundation, 2002), p. 101 참조.

20 예컨대, S. Malik, "A Boom Without End? Liquidity, Critique and the Art Market," *Mute: Culture and Politics After the Net* 2 (2007), pp. 92-99; M. Gilligan, *Hedge Funds* (Frankfurt am Main: Texte Zur Kunst, 2007).

21 O. Velthuis, "Accounting for Taste," *Artforum* (2008), pp. 305-309; T. Wolfe, "The Pirate Pose," *Portfolio Magazine* (2007).

시장을 바라보는 세 가지 관점

미하이 팝, 실비아 쿠발리, 앤드리아 로즌

<u>Mihai Pop</u> 시각예술가, 루마니아 클루지와 독일 베를린에 있는 플랜B갤러리Galerie Plan B의 코디네이터. 2007년 제52회 베니스 비엔날레 루마니아관 커미셔너를 맡았고, 2009년 프라하 비엔날레 4의 〈회색을 벌이다 Staging the Grey〉를 공동 큐레이팅했다. 2009년 루마니아 클루지에 집단 독립문화센터 '화필 공장Fabrica de Pensule'을 창립했다.

<u>Sylvia Kouvali</u> 터키 이스탄불에 거주하며, 로데오갤러리Rodeo Gallery를 운영하고 있다.

<u>Andrea Rosen</u> 캐나다 태생으로 다이앤브라운갤러리Diane Brown Gallery, 대니얼뉴버그갤러리Daniel Newburg Gallery를 비롯한 여러 갤러리에서 큐레이터로 일했다. 1990년 자신의 갤러리를 개관하며 펠릭스 곤살레스-토레스의 작업으로 개관전을 열었다. 이 갤러리는 떠오르는 작가와 중견 작가들의 경력을 개발하는 한편 신진작가를 발굴하는 것으로도 유명하다. 또한 중요한 역사적 전시들을 기획하며 계속해서 명성을 쌓아가고 있다.

편집자 어떻게 해서 플랜B갤러리를 열게 되셨습니까?

미하이 팝(이하 미하이) 꽤 긴 이야기지만 간단히 말하자면, 저는 다른 갤러리를 운영하고 있었어요. 클루지에 있는 미술대학에서요. 2000년에 저는 석사 과정 대학원생이었고, 2년 반 동안 그 공간을 운영했습니다. 그건 저에게 매우 좋은 경험이 됐고, 지금 함께 일하고 있는 많은 작가를 그때 만났습니다. 당시 그들은 학생이었고, 제가 그들의 전시를 열었죠. 어떤 상업적 이유나 권력구조 따위에 구애받지 않고 우리 모두 아주 재미있게 작업했습니다. 이후 저는 2년 동안 쉬면서 제 갤러리를 열겠다는 결심을 했어요. 제가 갤러리를 '플랜B'라고 부른 것은 이전의 경험에 기초하고 있기 때문입니다. 그게 꼭 가장 긍정적인 것만은 아니니까요. 제 프로그램은 세계에서 현재 일어나고 있는 일들을 기반으로 했고, 경제적으로도 저는 장

기 프로젝트를 운영하려면 처음부터 돈이 좀 있어야겠다고 생각했어요. 지원 말입니다. 이러한 관점에서 우리는 곧장 미술 시장으로 뛰어들었어요. 2005년에는 루마니아의 공적 자금에 문제가 많았거든요. 지금은 좀 나아졌지만, 그것도 2007년 EU 통합 덕분이죠. 하지만 제가 갤러리를 열 당시에는 그런 프로젝트가 공적 자금에 기반을 두는 것은 불가능했어요. 그래서 우리는, 즉 저와 아드리안 게니에Adrian Ghenie, 빅토르 만Victor Man, 치프리안 무레산Ciprian Muresan 같은 작가들은 시장에 발을 들여놓아야겠다고 결심했습니다.

편집자 클루지에 시장이 있었나요?

미하이 아니오. 다행히 우리 친구 중에 컬렉션 구축을 원하는 젊은 친구가 있었습니다. 주로 아드리안 게니에가, 그리고 저도 그의 조언자 비슷한 역할을 했죠. 친구와 조언자의 중간쯤이라고나 할까요. 돌아보면, 그때 우리는 누가 갤러리스트고 누가 작가인지 분명하지 않았던 것 같습니다. 지금은 분명해졌죠. 국제적으로 활동하려면 모든 것을 더욱 전문적으로 해야 하니까요. 하지만 처음에는 우리가 옳다고 생각하는 대로 했습니다. 그래서 우리는 그에게 좋은 작품을 사라고, 루마니아 작가들의 작품을 사라고 조언했죠. 우리는 그에게 지난 40년 동안의 루마니아 미술에 집중하는 게 좋겠다고 했어요. 루마니아의 공공기관은 작품을 수집할 예산이 없으니까요. 그건 시급한 일이기도 했습니다. 좋은 작가들이 이제 나이가 들어 죽어가고 있으니, 그들의 작품이 쓰레기통으로 직행하게 생겼잖아요. 그건 진짜 문제였습니다. 그래서 우리는 봐라, 우리가 이 작가들을 안다, 이런 좋은 작품들을 수집해라, 그러면 국제적인 큐레이터들의 연구조사에 토대가 될 중요한 컬렉션을 보유하게 될 거다, 그렇게 말했죠.

편집자 어떻게 해서 클루지에서 국제무대로 나오게 됐습니까?

미하이 우리 중 몇몇은 이미 해외로 진출했었습니다. 빅토르 만처럼요. 미르체아 칸토르Mircea Cantor는 아주 일찍 프랑스로 진출했습니다. 루마니아에서 프랑스로 이민했더니 프랑스인들이 '우와, 재미있는 작가다!' 한 거죠. 그래서 거기서 커리어를 쌓았어요. 재미있는 건, 미르체아 칸토르가 좋은 에너지를 전하는 사람이라

는 사실이에요. 그는 늘 루마니아에서 프랑스로 좋은 것들을 가져왔고, 프랑스에서 루마니아로 정보를 가져왔어요. 그리고 사실 나중에는 대개 플랜B를 통해 그렇게 했죠. 우리도 그런 역할을 했으니까요. 지역적 맥락에서 살짝 벗어나는 작업 말입니다. 우리가 의도적으로 그렇게 한 것은 아닙니다. 우리가 애국자라서 그런 건 아니고, 이건 그런 것과는 관계가 없어요. 하지만 결과적으로, 밖으로 나가서 진짜 정보를 들여오는 게 중요합니다. 이러한 작은 미술 현장들은, 혼란 속에서 진짜 미술 현장에 대해 잘못된 이미지를 품고 성장하니까요.

편집자 뉴욕이나 베를린에서 무슨 일이 일어나고 있는지 생각하고, 그것을 상상하고 싶어 하기 때문에 그들이 성장한다는 의미인가요?

미하이 그렇습니다. 그래서 진짜 미술 현장에서 있는 것과 진짜 미술 시장에 있는 것, 정확한 정보를 다시 가져오는 것이 중요하죠. 특히 젊은 사람들에게요. 미르체아 칸토르나 빅토르 만 같은 사람들은 저한테도, 제 갤러리에도 일종의 선구자예요. 우리는 먼저 빈 아트페어에 갔습니다. 왜냐하면 빈에는 이러한 전통과 더불어, 뭐랄까, 과거 오스트리아제국에 속했던 나라를 바라보는 탈식민주의 콤플렉스가 있기 때문에 동유럽이나 발칸 반도와 같은 곳을 지원합니다. 그들이 그런 나라에 관심을 가진 덕분에 우리는 빈 아트페어에서 얼마간의 지원을 받았어요. 그래서 거기 가서 부스를 설치하는 게 손쉽고 저렴했지요. 우리는 작은 트럭에다 짐을 모두 싣고 갔어요.

2005년에는 많은 미국 컬렉터가 빈으로 건너갔어요. 그들은 동유럽이 좋은 작가들의 보고라는 생각에 매혹됐던 겁니다. 그리고 2006년에 아모리쇼에 지원하라는 초청을 받았습니다. 우리는 안 될 게 뭐람? 하는 마음으로 지원했고, 받아들여졌죠.

편집자 그래서 아트페어가 비즈니스 모델의 일부분이고, 처음부터 중요했다는 거군요?

미하이 아트페어는 매우 좋았지만, 매우 안 좋을 수도 있었겠죠. 우리는 한참 후에야 우리가 7년에서 10년을 무명으로 지냈던 게 좋았다는 생각을 했습니다. 그 시

기에 시장과 무관하게 우리 작업을 발전시킬 기회를 가졌으니까요. 우리가 세상으로 나왔을 때, 우리는 시장의 때가 묻지 않은 작품과 작가들을 선보였습니다.

편집자 그러고는 달라졌나요?

미하이 저는 우리가 모국을 떠날 생각이 전혀 없었던 세대에 속한다고 생각합니다. 우리에게 훌륭한 원천은 클루지라는 걸 알고 있었죠. 그런데 우리가 진짜 커리어를 구축하고 싶다면, 이러한 노력이 인정받는 곳으로 가야 한다는 걸 깨달았어요. 우리는 지역 미술계에 기여해야 하지만, 지역 미술계가 우리에게 모든 자원을 제공할 수 있을 만큼 좋아질 때까지 기다릴 수는 없었습니다. 그래서 우리는 2008년 베를린에 두 번째 상설공간을 마련하기로 했습니다. 이 결정에는 두 가지 의미가 있어요. 하나는 늘 똑같은 국내 미술계 느낌에서 탈피하는 것이고, 다른 하나는 세상의 갤러리 중 하나로 인식되는 거죠. 단지 루마니아에서 온 이국적인 갤러리가 아니라요.

편집자 2007년 베니스 비엔날레에 관여했던 이야기를 좀 듣고 싶은데요.

미하이 그것도 동유럽이라는 특수한 상황에서 비롯된 일입니다. 베니스 비엔날레에서 국가관의 커미셔너를 상업 갤러리가 맡는다는 것은 사실 상상하기 어려운 일이죠. 서구권에서는 이런 일이 절대 불가능할 거라고 봅니다. 하지만 이것은 루마니아 미술계의 발전과 관련된 일이었습니다. 문화부 장관은 우리가 사립 갤러리여도 국가관을 구성하는 데 더 역량이 있다고 판단했습니다. 저는 커미셔너로서 기술적이고 조직적인 것들을 관리했어요. 국가관의 콘셉트는 미흐네아 미르칸 Mihnea Mircan에게 맡겼습니다. 루마니아 큐레이터로, 제 좋은 친구입니다.

편집자 국가관을 위해 모금을 해야 했나요?

미하이 정부가 예산을 제공했지만, 충분하진 않았습니다. 플랜B를 통해 얼마간의 자금을 조달했지요. 많은 돈은 아니었습니다. 그래서 우리는 절제하기로 했어요. 그래도 우리가 가진 예산은 말도 안 되게 적었습니다. 우리 전체 예산 규모가 독일이 오프닝 파티에 책정한 것과 비슷한 수준이었어요.

481

편집자 동유럽이 제공한 하이브리드 상황에 대해 말씀해주세요.

미하이 저는 점점 더 이 하이브리드 상황을 좋게 보고 있어요. 우리 지역에서 유래한 것이고 우리에 관한 것이자, 차이를 만드는 것이죠. 언제나 그랬어요. 공산주의 시기에는 분명한 입장을 갖기가 어려웠습니다. 전복적인—정치적으로 체제전복적인—작업을 했던 작가들도 공산주의예술가연합에 소속됐으니까요. 공식적인 조직에 속해 있어야 하거든요. 아무도 이러한 구조에서 벗어날 수 없었습니다. 그래서 체제전복적인 미술이 무엇인지에 대한 관점도 바뀌었죠. 이처럼 중간에 낀 상황이 이러한 하이브리드를 만들어낸 겁니다.

솔직히 우리 방식이 아닌 어떤 방식을 맹목적으로 따라야 할 이유도 없다고 봐요. 서구 시장이 아주 많이 발전했고, 진화됐고, 뭐 그런 이유들 때문에 제가 서구 시장에 있기는 하지만 그 시장의 모든 규칙을 따르고 싶지는 않습니다. 그건 그들의 잔치지 내 잔치가 아니에요. 우리 생각은 이렇습니다. 봐라, 저건 우리 사회가 아니다, 저건 우리 잔치가 아니다, 하지만 우리는 그걸 이용해야 한다. 그들은 구조를 만들었고 우리는 그 구조를 이용할 거예요. 하지만 그렇다고 우리가 반드시 그 맥락에 맞춰야 하는 건 아닙니다.

* * *

편집자 로데오갤러리Rodeo Gallery를 개관하신 게 언제였지요?

실비아 쿠발리(이하 실비아) 2007년입니다.

편집자 왜 이스탄불이었나요?

실비아 그전에는 상업 공간에서 일해본 적이 없었어요. 아테네에서 아버지와 함께 살던 어린 시절 이후로 갤러리에 보러 가는 것 말고 갤러리를 운영한다는 것이 실제로 어떤 의미인지 몰랐죠. 그러고는 여기 이스탄불로 온 거예요. 저는 여기서 공부했고, 아트센터에서 인턴을 했습니다. 런던이나 뉴욕으로 돌아가서 갤러리 직원이 되거나 아카이브에서 일하는 걸 고려한 적도 있었어요. 그게 아니라면, 이스탄불에 머무는 거였죠. 그러다가 마니페스타 6가—결국 키프로스에서 개최되지는

못했지만—특별한 계기가 됐어요. 저는 당시 니코시아에 있었고, 사는 곳은 이스탄불이지만 아테네 출신이고, 세계의 이러한 부분에 관한 논의를 시작한 세대의 일원이었죠.

제가 아테네에 있을 수 없었던 것은 그곳의 갤러리와 미술 시스템이 경제적인 이해관계에 지나치게 집중한다고 생각했기 때문이었어요. 2000년대 초반만 해도 아테네의 갤러리들은 자립할 수 있었지요. 대략 그즈음 저는 이스탄불에 왔고, 이스탄불에서 상업적으로 미술을 거래하는 새로운 방식의 공간을 찾았습니다. 저는 마니페스타에 있는 동안 갤러리를 열어야겠다고 결심했죠. 이스탄불에서 그 가능성을 보면서, 그리스와 키프로스에 대해서도 알아갔지요. 설령 연령대가 다르더라도 그 지역 출신 작가들에게는 유사한 감수성이 있었어요. 로데오Rodeo라는 이름은 다소 농담 같지만, 라틴어에서 유래한 '순환하다', '둘러싸고 포함하다'라는 뜻이에요.

편집자 이스탄불의 미술계나 미술 시장은 어떻습니까? 로데오갤러리를 시작한 이래로 어떤 변화가 있었나요?

실비아 이스탄불의 미술계는 아주 흥미로운 방향으로 전개됐고, 근래 들어 성장하고 있어요. 요즘 터키에선 모든 게 그렇죠. 은행 명령에 따른 것이든 아주 부유한 가문에 의한 것이든, 미술계에서 일어나는 일들은 모두 민간 영역에서 주도한 것입니다. 예를 들어, 이스탄불의 근대 미술은 어느 개인 집안의 컬렉션에서 발생한 거예요. 2001년 바시프 코르툰Vasif Kortun이 플랫폼 가란티 현대미술센터Platform Garanti Contemporary Art Center를 설립했는데, 그게 중요한 지점이 됐죠. 거기서부터 모든 일이 일어나기 시작한 거예요. 바시프가 촉매 역할을 한 거죠. 그는 자기가 원하는 대로 컬렉션을 기획하는 데 은행이 자금을 대도록 설득할 수 있었어요. 이는 터키에서 급진적인 움직임이었고, 다른 은행들도 뒤따르게 됐습니다. 이러한 활동에 힘입어서 갤러리들도 여럿 개관했고요.

편집자 예술을 후원하는 민간 영역과 터키 정치인들의 관계는 어떤가요?

실비아 이들 간에는 커다란 간극이 있지만, 전 그것도 괜찮다고 봅니다. 이 사람들

이 문화를 장악하겠다고 하는 것은 멋진 일이죠. 이게 이상적이라는 얘기는 아니에요. 물론, 우리나라 문화부의 기능이나 위상이 유럽의 문화부에 견줄 만하면 좋겠지요. 미술을 후원하는 민간 영역의 사람들과 정부 관계자들 사이에는 커다란 간극이 있어요. 저는 그들이 같은 테이블에 앉을 수는 없다고 생각해요. 한쪽은 항상 다른 한쪽에게 주도권을 내주고 있다고 느낄 거예요.

편집자 민간 부문과 공공 부문 사이에 간극이 있는데도 이스탄불 미술 시장을 위한 안정적인 기반이 있다고 느끼시나요?

실비아 이스탄불 미술 시장의 95퍼센트는 개발 중입니다. 터키는 젊은이들의 나라예요. 그들이 지금 당장 벌어지고 있는 일들을 정말로 받아들인다면, 그건 멋진 일이라고 생각합니다. 그리고 경제가 성장하면서, 해외로 나가서 공부하고 다시 돌아올 수 있게 된다면 … 좋은 기반이 마련될 겁니다. 우리도 또 다른 거품의 일부분이기 때문에 여기서 경제적으로 무슨 일이 일어날지는 모르겠습니다. 터키는 이지역의 롤모델이 되고자 하지만, 여전히 기본적인 문제들을 처리하느라 고군분투하고 있어요.

편집자 그 지역이란 걸 어떻게 정의하십니까? 이스탄불이 어디쯤 있다고 생각하시나요?

실비아 어디든 될 수 있겠죠. 저는 늘 이스탄불을 뉴욕 옆에 두고 싶어요. 둘 다 자기중심적이고, 자기소모적인 장소니까요. 하지만 저는 과거에 어땠는지 그리고 지난 100년간 무엇을 잊어버렸는지를 받아들이는 관점에서 이스탄불이 좀 더 개방적으로 변하고 있다고 생각합니다. 이스탄불은 세계적인 도시이고, 언제나 그랬어요. 물론 이스탄불은 터키의 일부분이지만, 또 아니기도 하죠. 그건 뉴욕이 미국의 일부분이면서도, 꼭 그렇지만은 않은 것과 같아요.

편집자 아트페어는 당신의 프로그램에서 어떤 역할을 하나요?

실비아 아트페어가 중심이죠. 아트페어 없이는 불가능해요. 아트페어가 없다면, 제 프로그램은 여기서 살아남을 수 없어요. 터키 컬렉터들은 '터키적인' 미술 혹은 그

범주에 들어맞는 것을 사는 경향이 있습니다. 아트페어가 없다면 로데오는 있을 수 없어요. 다른 곳으로 옮겨가야 할 거예요.

아트페어는 단지 이스탄불만이 아니라 베를린이나 런던에서도 미술계가 형성되는 데 한몫합니다. 아트페어에서 이스트 런던의 모든 갤러리를 볼 수 있습니다. 왜 그럴까요? 컬렉터들은 이스트엔드까지 가지 않아요. 그들은 택시를 타고 이스트엔드까지 찾아가기보다 주말에 비행기를 타고 베를린이나 빈으로 가죠. 컬렉터들은 대개 쾌적한 지역을 벗어나려고 하지 않잖아요.

아트페어가 제공하는 모든 것이 하나의 생활 방식이 되죠. 특별한 대접, 컬렉터의 집을 방문하는 것 등은 교육적인 측면도 있는 하나의 패키지예요. 점점 더 매력적이 되고 아마도 더 흥미로워지겠지요. 저는 작년에 FIAC에 다녀왔어요. 거기서 전시는 하지 않았는데요. 멋졌습니다. 특히 거기서 일을 하지 않으니까 아주 재미있더라고요. 사람들은 거기서 거래를 하고, 전시를 보죠. 아트페어는 마치 어른들을 위한 놀이동산 같아요.

편집자 아트페어가 비엔날레, 특히 이스탄불 비엔날레와 어떻게 다르다고 생각하십니까?

실비아 이스탄불 비엔날레의 첫날은 정말 아트페어 같았어요. 처음 갤러리에 온 사람들이 선뜻 "이거랑 이거 주세요"라고 말하더군요. 완벽했습니다. 그런 식이면, 제가 그렇게 많은 아트페어에 참가하지 않아도 된다는 뜻이잖아요.

바젤은 앞으로도 쭉 바젤이겠지만 지금은 홍콩, 멕시코시티, 콜롬비아에서도 아트페어가 열립니다. 그 장소들은 모두 사람들이 파리나 런던보다 더 가보고 싶어 하는 곳이에요. 그러면 이스탄불이나 상파울루, 샤르자 같은 곳은 사정이 모호해져요. 결국에는 사람들이 뒤섞이고, 컬렉터들은 비엔날레에 전시 중인 작품들을 사고, 큐레이터들은 미술상을 통해 작가들을 알게 되죠. 이제는 아트페어를 비엔날레와 분리할 수 없어요.

어제 친구와 이야기를 나눴어요. 세상이 얼마나 더 많은 큐레이터를 품을 수 있을까? 저는 독립 큐레이터가 될 수 있었고, 그러면 훨씬 걱정을 덜 했겠죠. 우리는 직장을 잡지 못한 큐레이터가 여는 갤러리들이 점점 더 많아지는 것을 보게 될

거예요. 제도적 뒷받침도 충분하지 않고, 그들을 지원할 공적 자금도 충분하지 않습니다. 기관이 죽어가고 있는데, 그 결과 우리 주변에 훨씬 더 재미있는 갤러리들이 생길 거예요. 젊은 큐레이터가 만드는 갤러리들이요. 그러면 아트페어는 정체성의 위기를 겪어야 할 겁니다. 좋은 갤러리들도 정말 많고, 좋은 작가들도 정말 많아요. 아트페어는 점점 더 커져야 하겠지만, 실제로 그건 불가능합니다. 이렇게 거대해지고 있는 구조를 세계가 어떻게 기록하고 보관할지 알 수 없어요. 근시안적으로 자기 것에만 관심을 가지고 이스탄불에서 주판알을 튕긴다면 전체적인 시스템에 대해서는 생각조차 않겠죠. 하지만, 전체 시스템에서 아예 벗어난다면, 글쎄요, 저는 정말로 여길 떠나서 토마토나 키워야 할 것 같은데요.

* * *

편집자 언제 갤러리를 시작하셨나요?

앤드리아 로즌(이하 앤드리아) 1990년에 갤러리를 열었지만, 갤러리를 열겠다고 결심한 것은 그 전해였어요. 저는 여러 갤러리에서 일하다가 미술계를 뒤로한 채 완전히 다른 분야에서 석사학위를 받았습니다. 이런저런 면에서 얼마나 많은 작가가 의미 있는 작품을 제작하는 것과는 거리가 먼 커리어를 추구하고 있는가에 대해 환멸을 느꼈던 거죠. 하지만 저는 다시 돌아왔습니다. 분명히 이론에 밝은 세대가 있는데, 말하자면 우리 세대가 그렇습니다. 1980년대에 자아성찰을 하며 성장한 세대니까요. 하지만, 거기서 한 발짝 더 나갈 수도 있어요. 미학적 맥락에서 의미 있는 일을 하는 거죠. 그리고 저는 그러한 맥락에서 갤러리를 열어야겠다는 사명감을 느꼈습니다.

펠릭스 곤살레스-토레스Felix Gonzalez-Torres, 1957-1996는 확실히 우리 갤러리의 주축이 됐습니다. 제가 펠릭스를 알게 된 것은 그가 그룹 머티리얼Group Material과 함께한 프로젝트를 통해서였어요. 펠릭스는 전반적인 제 정체성을 대변한다고 할 수 있습니다. 미학적 틀 안에서의 핵심내용이자 책임감 말입니다. 우리는 1990년 1월 펠릭스 전시와 함께 개관했는데, 첫 번째 극심한 불황이 닥치기 직전이었어요. 그러니까 어떻게 해서 그 시기가 대체로 더 좋은 쪽으로 갤러리에 영향을 미쳤는지

살펴보는 것은 흥미로울 거예요.

아시다시피, 불경기가 20여 년간 지독하게 이어졌지만, 펠릭스는 여전히 갤러리의 중심이었습니다. 갤러리를 운영하는 입장에서, 저는 기록을 남기는 데 대한 갤러리의 책임을 매우 중시하는 사람으로 알려져 있을 겁니다. 그건 오래 유지되는 거라든가 미술작품에 관한 역사를 쓰고 싶다는 욕망과 관련이 있어요. 하지만 개인적인 차원에서 저에게 가장 중요하고 흥미로운 일은 갤러리의 직접적인 일상입니다. 그래서 갤러리가, 미술관과 달리, 공공성에 구애받지 않는 거죠. 사람들은 마음대로 갤러리에 들어오고 자기 관점을 고수할 수 있어요. 마음대로 들고 날 수 있죠. 어떤 전시에 관해 보도자료를 내고, 뭐 그 밖에도 구할 수 있는 정보들이 있겠지만, 결국 작품의 의미는 그저 개인에게 달린 겁니다. 아무런 강요도 받지 않죠. 사회적·정치적 차원에서, 이처럼 개인적인 관점을 가질 권리뿐만 아니라 자기 관점에 대한 책임 역시 장려해야 합니다. 이런 입장에 대해서는 펠릭스와도 공유했다고 말씀드릴 수 있겠네요.

편집자 갤러리의 성장이 당신의 이상을 어떻게 변화시켰나요?

앤드리아 함께 일하는 사람들과 장기적으로 어떻게 지속 가능한 관계를 맺고 발전하느냐 하는 것은 이 일에서 아주 흥미진진한 부분입니다. 확실히 예술이 기저에 깔려 있어요. 하지만 저는 컬렉터들에게 영향을 받기도 했습니다. 우리가 최근 몇 년간의 시장에 대해서 말하고 있기는 하지만, 여전히 컬렉터들은 영감을 받으려고 미술을 구매하는 겁니다. 그들은 대개 각각의 분야에서 최고의 위치에 있는 아주 뛰어난 사람들이지만, 더욱 충만하고 더 뜻깊은 삶을 원하니까요. 컬렉터들은 자기들과 우리 시대를 후세에 영원히 남기는 게 예술이라고 믿고 있습니다.

그리고 시장을 정당화하는 게 있어요. 그저 미술관에 전시되고 비평적 관심을 받는 것만이 역사라고 말하는 것은 절대로 옳지 않습니다. 제가 최근에 와서야 비로소 처음으로, 거리낌 없이, 나는 미술상이라고—큐레이터로서의 실천 뒤에 숨지 않고—말할 수 있게 되면서 저는 자유로워졌습니다. 틀림없이, 작가들을 시장의 어떤 부분으로부터 보호하는 것은 좋은 갤러리스트로서 제 업무에 포함됩니다. 작가들이 보호받지 못하는 방식으로 시장이 변화하고 있는데, 작가들을 시장에 맞

쳐 내놓는다는 게 어떤 의미인지 파악하는 것은 매우 중요합니다. 시장 없이 역사가 있을까요? 또한 컬렉터를 후원자나 관리인 혹은 결국 작품을 미술관에 기증할 사람으로 과소평가한다든가, 기관의 유감스러운 한계(검열행위와 합의의 필요성, 기타 등등)를 언급하지 않는 것—자기 과실은 아니라고 하는 것—은 뭘 모르는 겁니다. 우리는 그들이 어떤 문제에 봉착했는지 인식해야 합니다.

편집자 시장의 세계화가 작품 수집의 성격을 어떻게 변화시켰다고 보십니까?

앤드리아 지금 전 세계에는 놀랄 정도로 참신하고 아는 게 많은 컬렉터들이 있습니다. 중동, 인도, 중국, 한국 등…. 이 모든 건 정말 신 나는 일입니다. 개중 일부는 정말 현실적이지만, 지난 몇 년간 발전한 대안 시장이 전부 투명한 진실에 기초하고 있지는 않습니다. 제 생각에 우리는 이제 막 진실과 진실이 아닌 것의 차이를 보기 시작했고, 역사적으로 반드시 중요하지만은 않은 작가들이 시장에서 활약하고 있다는 것을 알기 시작했습니다. 그리고 불행히도 이런 것을 끝장내기 위해 신흥 시장에 의존하고 있어요. 우리는 이러한 대안 시장의 행로를 위해 선택된, 검증되지 않은 작가들을 만나게 됐습니다. 그들이 뽑힌 것은 그들이 백지상태이기 때문인 것 같아요. 그런 착각과 관련해 발생하는 문제는 거론되는 작가들을 제가 확신하지 못한다는 것인데, 미술상들은 작가에게 무엇을 제공할지 전혀 신경 쓰지 않는 것 같습니다. 그들이 원하는 것은 어떤 환영을 지속하는 것이니까요. 많은 사람이 '이건 왜 쌀까' 하고 고민합니다. 무슨 작품이든 간에 비싼 게 최고라는 거죠. 무지를 이용하는 게임입니다. 이런 게 과연 얼마나 지속될 수 있을까요?

편집자 이런 상황에 대해 어떻게 대응하십니까?

앤드리아 저로서는 뭘 하든 오래 살아남는 게 목표예요. 대부분의 작가가 주로 원하는 것은 역사적으로 중요해지는 것입니다. 역사적으로 중요해지려면 평생을 싸워야 합니다. 아무리 대단한 작가라도 말이에요. 2-3년 혹은 십수 년간 최고의 작가인 것으로는 충분하지 않습니다. 계속해서 역사적인 의의를 갖지 못한다면, 사라지게 될 겁니다. 정말 어려운 현실이에요. 이러한 현실을 파악하고는 다른 길을 택하는 작가들도 있습니다. 그들은 이렇게 말하죠. '글쎄, 저는 거기까지 가지 못할

거예요. 그러니까 그냥 돈이나 벌까 해요.' 하지만 역사적 발전을 이끌어내고, 역사를 만들어가며, 자기 자신을 오랜 기간 지켜내고, 역사적인 의미를 얻고, 그러한 역사적 중요성을 계속 유지하는 작가들에 대해서도 이야기해야겠습니다. 그들은 상당히 분별 있는 사람들이고, 쉽게 휘둘리지 않으며, 결국 가장 큰 성공을 거둔다는 겁니다.

하지만 어떤 작가의 역사적 의의가 확실시된다고 제가 그 작가를 위한 커리어를 만들어줄 수 있다고 생각하는 것은 또 하나의 착각일 뿐입니다. 갤러리의 수준이 차이를 만들기는 하지만, 작가 각자가 스스로 차이를 증명해야 합니다. 그러면 저희 같은 갤러리가 작가들의 수명을 본래의 가치보다 더 연장시켜줄 수는 있어요. 물론 무한정 연장시킬 수는 없겠지만요. 그러나 저는 정말로 깊게 믿습니다. 사람들은 영감을 받고 싶어 하고, 위대한 작품은 빛날 것이며, 저 한 사람이나 일개 갤러리가 아니라 전체가 존재합니다. 진정한 일치가 존재해요. 예술은 결국 우리의 모든 역사를 구성하고, 그래서 근본적으로 진실하고 책임감이 있는 경향이 있습니다.

재미있어요. 저희 소속 작가 중 한 사람이 최근에 그러더라고요. "아, 이 모든 작가들이 소속 갤러리가 미술관을 불러내서 자기 전시를 열게 해줄 시스템을 갖추고 있다는 허상을 품고 살아간다니까요. 게다가 목표에 도달하려면 이런 전시를 한 다음 저런 전시를 해야 한다, 뭐 그런 게 있다고 착각하죠…." 제 말은, 그런 일은 일어나지 않아요. 저는 늘 다른 작가들에게도 이야기합니다. 일이 그렇게 돌아가지 않는다고요.

작가들은 예술가로서의 발전을 위해 한 인간으로서도 발전해야 할 책임이 있습니다. 아주 뛰어나야 하고, 자신을 발전시킬 공간을 가져야 합니다. 감상적인 이야기로 들릴지도 모르겠지만요. 위대해지기 위해서는 공간이 꼭 필요하죠. 제 생각에, 어떤 공간 없이 뛰어난 인간이 되기란 정말 어렵다고 봅니다.

무제

아이린 아나스타스, 르네 개브리

Ayreen Anastas 작가이며, 브루클린에 거주하고 있다.

Rene Gabri 작가이며, 뉴욕에 거주하고 있다.

이런 책에 어떻게 접근하십니까?

우리는 종종 질문 한두 개로 어떤 프로세스에 접근합니다. 'X는 어떻게 작용하는가, X가 작동하는 방식을 어떻게 바꿀 수 있는가?'

그리고 자료를 읽고, 아이디어와 입장, 친구들을 찾고…. 그런 다음 접촉하여 우리가 그 프로세스에 끌어들인 사람들에게서 좀 더 많은 정보를 캐내려고 하죠. 이때 우리가 선택하는 질문들이 중요합니다. 그 질문들이 이미 지평을 드러내고 있으니까요.

여기서, 예술과 시장이라는 분야는 당신이 규정한 것입니다. 자기 자신이 의문을 품지 않는 질문에 사람들은 답해야만 할까요?

예술가들은 자기들 실천의 대부분을 오늘날 돈이 가진 과도한 영향력이 파괴나 죽음을 일으키지 않도록 막고자 했던 관계와 투쟁, 삶 등을 탐구하는 데 할애했습니다. 역설적이지만 진지한 과업입니다. 그렇다고 말한다면, 조건에 대한 다툼과 질문에 어떻게 접근할 것인가에 대한 다툼이 필요하겠죠.

이것을 정치적 개입이라고 하실 건가요?

네. 그렇습니다.

어떻게 그런 책에서 정치적인 개입이 이뤄질 수 있을까요? 어떤 단계에서 정치가 일어난다는 건가요?

이 책에 실린 모든 에세이는, 은연중에 또는 넌지시, 정치적 고려나 입장을 전달하고 있습니다. 표현 방식과 질문에 접근하는 방법, 언어 사용법, 독자와의 관계 등이 모두 정치적인 성격을 띠고 있습니다.

대놓고 정치적 고려를 중시하는 것이 의미하는 바는 무엇이며, 특히 시장에 관한 부분에서 이것이 잘 드러날 수 있게 하는 것은 무엇일까요?

1989년 이후 미술에 관한 담론을 요약하고자 하는 책에서 정치적인 개입이 일어나는 지점으로 '시장'이라는 **장치**dispositif를 언급하는 부분보다 더 적절한 곳은 없다고 주장하고 싶군요.

더구나 1989년 이후 동시대 예술적 실천에 대해 논하고자 하는 책이라면 광범위한 역학관계와 헤게모니적 규범, 같은 시기 예술적 생산을 지탱하는 제도적 발전과 구조를 이끈 명백한 가정들을 다루지 않고는 절대 타당한 시도라고 할 수 없을 겁니다.

마지막으로, 예술가로서 우리는 이 지면을 통해 우리와 여러 친구들의 예술실천에 관련된 관심사와 고려사항들을 알리고자 합니다. 예술에 대한 역사적 평가에 접근하는 게 상당히 어렵다고 보거든요. 역사적 평가는 특정 작품의 수용에 지나치게 집중하고 어디까지나 관람객의 관점에서 서술되니까요. 아무리 '많이 아는' 관람객이라 할지라도 말이에요.

'시장'이라는 장치Dispositif**를 언급하셨는데요. 이 용어를 어떻게 사용하시는 건지요?**

장치dispositif는 미셸 푸코Michel Foucault, 1926-1984로부터 빌려온 기술적 용어입니다. 이 불어 단어는 '장치' 또는 '기구'로 번역될 수 있겠지만, 단순히 도구가 아니라 전체 규범이나 지식의 총체, 제도, 실천, 법률, 경찰 혹은 군사 조치 그리고 장치와 함께 기능하는 신념들을 가리킵니다. 지식관계와 권력관계에 개입하는 "인간의 행동과 몸짓과 사고를—유용하다고 생각되는 방식으로—다루고, 지배하고, 통제하고, 순응하게"[1] 하려는 것들이죠.

조르조 아감벤Giorgio Agamben, 1942- 은 「장치란 무엇인가?What is a dispositif?」라는 에세이에서 장치는 "긴급한 필요에 직면하여 다소 즉각적인 효과를 거두려는 일련의 실천과 메커니즘"[2]으로 도래한다고 주장했습니다. '시장'이 무엇에 반응하고 있는지 추측하실 수 있겠습니까?

1960년대와 1970년대는 식민주의와 노동 착취, 인종차별, 성차별, 제국주의에 대항해 투쟁함으로써 자본주의에 대항하는 마지막 세계적인 도전이 일어났습니다. 신자유주의는 그러한 투쟁의 폐허에서 태어났고, 오늘날 우리가 물려받은 '시장'이라는 **장치**는 대체로 그 위기에 대한 반응입니다. 데이비드 하비David Harvey, 1935- 에 따르면, 그러한 반응은 악마의 계약을 가져왔습니다. 신자유주의는 당신의 정체성 주장을 시장 안에서 인정하거나 시장 안에 포함시켜서 보다 큰 개인의 자유와 성적 해방에 관한 요구를 들어주지만, 집단적인 사회정의와 경제적 평등과 지속 가능한 환경에 관한 요청은 묵살할 것입니다. 피에르 파올로 파솔리니Pier Paolo Pasolini, 1922-1975의 〈살로, 소돔의 120일Salò, Or the 120 Days of Sodom〉1975을 1960년대 해방투쟁이 1970년대 중반에 이르러 이미 새로운 종류의 전체주의화·대상화 논리로 도구화된 방식에 대한 비판으로 이해하는 것보다 더 나은 방법이 있을까요?

이 암묵적 계약에 수반되어 국가의 역할은 국민의 행복을 지키는 것에서 기업의 이윤을 챙기는 것으로 지속적으로 변질됐습니다. 역사상 모든 정부가 자본의 이익을 보호했다고 쳐도, 이 감춰뒀던 비밀이 새로운 지배 체제 아래에서 만천하에 알려졌을 뿐만 아니라 유일한 역할인 것처럼 얘기되고 있습니다.

1989년은 '시장'이 어떤 정치적 주장이나 패러다임보다 세계인의 표현과 필요, 웰빙을 결정하는 더욱 견고하고 용의주도한 심판자라는 주장을 나타내고 입증하는 표식으로 사용됐습니다. 이리하여 시장이라는 장치는 예전이나 지금이나 우리가 어떻게 살아갈 수 있을까 혹은 우리 자신을 어떻게 조직할 수 있을까에 관한 다른 경험과 접근법, 가치 체계, 교환 형식, 정치적 고려, 사고방식들을 균질화하고 무효화하려는 경향이 있습니다.

그 말씀은 종종 인용되곤 하는 프랜시스 후쿠야마Francis Fukuyama, 1952- 의 《역사의 종말The End of History》 선언을 연상케 하는군요.

… 모든 거대한 사안에 대한 투쟁이 해소된 세계에서는, 순전히 형식적인 속물근성이 메갈로티미아megalothymia, 즉 남보다 우월하다고 인정받고 싶은 인간의 욕망을 표현하는 주요 형식이 된다. 미국에서는 공리주의적·실용주의적 전통 때문에 순수미술조차 순전히 형식적이 되기는 어렵다. 예술가들은 미학적 가치에 헌신할 뿐만 아니라 자기들에게 사회적 책임이 있음을 기꺼이 확신한다. 그러나 역사의 종언은, 다른 무엇보다도, 사회적으로 유용하다고 생각될 수 있는 모든 예술의 종언을 의미할 것이다…³

이러한 각각의 주장은 지난 20여 년간의 전쟁, 대량학살, 경제 위기, 불법구금, 암살, 생태파괴, 지속적인 강탈, 정신적 격변, 혁명적 격변… 등을 거치며 거짓임이 증명됐습니다.

후쿠야마가 지난 20년 동안 일어난 일들을 고려하여 그 주장을 재검토했는지 궁금한데요.

2009년 후쿠야마는 생각을 재검토하고 "그럼에도 역사는 끝났다"고 결론을 내린 것으로 보입니다. 그는 자본주의가 이 위기에서 어떻게 살아남았는지 계속해서 설명하면서, 용케 '진짜로 긍정적인 결과'를 끌어내기까지 합니다. G8을 좀 더 포괄적인 G20으로 대체한 힘을 예로 들면서, 그것이 결국 "더 크지만 덜 오만한" IMF로 이어진다고 말했습니다.⁴

그러나 후쿠야마가 자신의 선언을 부인하지 않았다는 사실은 놀랍지 않습니다. 자본주의의 광신자들은 종교의 정통파 신도들과 같으니까요.

발터 벤야민Walter Benjamin, 1892-1940은 일찍이 제의종교로서의 자본주의를 이론화했습니다. 하지만 알렉산드리아의 클레멘스Clement of Alexandria, 150-215에게 **오이코노미아**oikonomia가 (라틴어로는 **정리, 처분**dispositio이라고 번역되겠죠) "신의 섭리와 통합되어 세계와 인간 역사를 구원하는 통치를 가리키는"⁵ 데 반해 자본주의에는, 벤야민에 따르면, 아무런 구원도 없습니다. 자본주의는 "아마도 속죄가 아니라 **죄** (독일어로 'schuld'에는 '죄'라는 뜻도 있고 '채무'라는 뜻도 있음)를 지우는 제의의 첫 번째 사례"⁶인 겁니다. 벤야민은 걱정에 대해 썼는데 오늘날 우리는 그것을 불안, 근심, 우울이라고 부릅니다. 벤야민은 자본주의라는 제의가 정점에 도달하는

것은 모두가 죄/채무를 나눠 가질 때라고 봤습니다.

물론 오늘날에는, 벤야민의 환각적인 분석이 후쿠야마의 분석보다 훨씬 더 현실에 가까워 보입니다. 미소금융micro-finance과 같은 현상을 달리 어떻게 이해할 수 있겠습니까? 미소금융은 권한 부여와 빈곤 종식이라는 미명하에 새로운 형식의 자본 혹은 담보물(공동체 내에서의 평판)로 담보대출을 가능하게 하고 죄/채무를 나눠 지게 하잖아요.

하지만, 예를 들어 세계적인 발전에 대해 성찰하기 위해 문화기관들이 초대한 비판적 사상가들에게 이야기한다면, 1989년 이후 남겨진 모든 사안이 '시장'을 통해 해결될 수 있다는 주장은 굉장히 지탄을 받을 것 같은데요. 비웃음거리까지는 아니라 해도 말이죠.

그렇습니다. 하지만 동시에, 그런 비평가들을 초빙하는 그 같은 문화기관(박물관, 대학교, 공공기관, 사설기관, 영리기관, 비영리기관 등) 대다수는 기꺼이, 국가가 지시하는 기준에 따라 (시장이라는 장치의 보호령/포로로서) 혹은 대개 기업적 사고를 가진 이사회에 의해, 이러한 제의의 우스꽝스러운 '논리'를 자신들이 계속해서 생존할 수 있는 현실로 받아들여야 했습니다. 이론적으로가 아니라 실질적으로 말이죠.

정말 터무니없는 게 '지속 가능성' 같은 완곡한 어구들조차 기업논리 및 통치를 도입하는 데 사용된다는 것입니다. 그러는 동안 바로 이러한 기업통치가 우리 지구를 파괴하고 있고, 절대 지속 가능하지 않아요.

아마도 이것이 '자본주의 리얼리즘'이라는 단어가 의미하는 것이겠지요?

'자본주의 리얼리즘'이라는 게 도달한 것은 신자유주의의 30년이 넘는 구성주의적 차원이었습니다. 그것만으로는 사람들을 간단히 통치하기에 충분치 않습니다. 신민을 만들어야 하죠. 그리고 이것이 우리가 장치라는 용어를 좋아하는 이유입니다. 장치라는 말은 서로 다른, 그러니까 아이디어에서부터 법률, 일이 이뤄지고 물건이 생산되는 방식, 다른 논리는 고사하고 다른 경로조차 경험하지 못한 신민들을 만들어내는 데 이르기까지 다양한 실체들의 집합을 나타내니까요.

자본주의 리얼리즘과 싸울 수 있을까요?

프랜시스 베이컨Francis Bacon, 1909-1992은 한 사람의 작가로서 합의된 현실을 단호히 부정하고 그에 저항하는 사실들을 생산하는 데 관심이 있다고 말하곤 했습니다. 단순히 '자본주의 현실'을 믿지 않거나 그것으로부터 도망치는 것만으로는 충분하지 않습니다. 그 도주는 반대 사실, 다른 세계, 다른 공간, 현실에 대한 다른 접근들을 적극적으로 생산하는 것이어야 합니다. 그러나 혼자 고립된 예술가는 자기 스튜디오에서는 그런 것들을 할 수 있다 하더라도, 도전적인 상황을 고려했을 때 그것만으로는 충분치 않을 겁니다. 자본주의 리얼리즘을 종식하려면 다른 이들과의 관계, 다른 이들과 함께 일하고 함께 투쟁하는 새로운 방식을 만들어내는 것이 중요합니다.

2008년의 금융 위기는 중요한 기점입니다. '시장'이 세계인 대다수의 경제적 안녕을 위한 '최고의 중재자'로 기능할 수 없다는 것을 스스로 보여줬으니까요. 이익(혹은 자원)은 극소수에게 돌아가고 손실(혹은 오염)은 다수에게 확대되고 사회화되는 경제논리가 적나라하게 발가벗겨졌습니다. 우리가 1989년에 목격한 것처럼, 어떤 해체의 기회가 있을까요?

책의 속성상 한 번 지면에 인쇄되고 나면 오래 남게 되죠. 여기서는 '예/아니오'라는 대답이 중요한 게 아닙니다. 이 질문이 제기됐다는 것, 그리고 지금 이 순간 뭔가에 마음이 쏠린 몇몇 사람이 둘러앉아서 이 문제를 진지하게 생각했다는 것, 그게 '팩트'죠. 그러니까 우리는 미래를 예언하기보다는, 이 순간의 자취를 보존하는 데 응하는 것입니다.

그러나 우리는 지난 20여 년간 신자유주의에 대한 만만찮은 저항을 봐왔습니다. 대안 세계화 운동은 IMF 또는 세계은행 같은 기구들의 경제범죄에 주의를 기울이게 하는 데 많은 역할을 했으며, 라틴아메리카에서는 10년 넘게 더욱 공정한 경제 정책을 도입하려는 노력이 부활하고 있습니다. 그리고 북아프리카, 지중해 그리고 중동 등에서 벌어지는 일들은 많은 사람의 필요에 부응하지 못하는 '시장'의 무능한 단면을 명백하게 보여주고 있습니다. 심지어 '시장' 주도 사회에서는 핵폭발로 인한 방사능 낙진에 직면하더라도 전과 똑같이 지속해나가는 것 말고는 해결책

495

을 찾지 못합니다. 그러한 지속 불가능한 균열이 점점 더 분명해지고 있습니다. 그리고 시장 기구 안으로 들어가서, 그것이 만들어내는 폭력을 목격하고, 그러한 지식을 다른 이들과 공유하기로 한 여러 해커와 내부고발자들의 목소리가 점점 더 크게 울려 퍼지고 있습니다. 반면, 그런 사건들이 일어나도 '안정'을 복구하고자 하는 견고한 세력들이 있습니다. 하지만 그런 일들이 계속 일어나다 보면, 언젠가는 사람들이 그런 과정에 대한 신뢰를 재고하도록 깨우치고 심지어 설득할 수 있게 될 것입니다.

간단히 예술로 돌아가서 생각해보자면 말입니다. 쉽게 변하지 않는 예술계와 예술기관들은 후원기업 및 컬렉터들과 함께 너무나 편하게 성장해온 터라 앞서 언급한 이 통찰을 아직 받아들이지 않고 있다고 주장할 수도 있을 겁니다. 우리는 아직 그런 변화나 균열이 예술에 제도적으로 반영된 것을 보지 못했습니다. 오히려 2008년부터 지금까지 유일한 변화는 공적 지원금을 받아오던 기관들이 서로 겨루게 된 것뿐입니다. 그들은 '시장'의 투기를 지탱하기 위한 불가피한 공공 희생으로 간주되는 긴축 정책 탓에 축소된 지원금을 두고 경쟁하게 됐습니다.

예술가들은 자기만의 현실, 자기만의 공간, 자기 세계, 장단기 체계를 만들어야 합니다. 그리고 예술의 기업화와 관련하여 지나치게 안이한 태도를 취하는 기관에 완전히 포섭되는 일이 절대 없도록 할 방법을 찾아야 합니다. 물론 이러한 지원금 삭감 때문에 공적 지원을 받는 기관들은 기업이나 기업적 사고방식을 가진 '자선가'들이 마음대로 하게 될 겁니다. 그들이 아무리 선한 의도를 가졌다 하더라도, 대개는 그러한 예술기관들에 자기들의 사업 관행을 적용해야만 할 테니까요. 그럼에도 이러한 예술기관들 안에는 이러한 역학관계를 인식하고 있는 협력자들이 항상 존재하기에 함께 일하게 되죠. 하지만 스스로 해결해야 할 문제가 있습니다. 잘되면 다른 사람과 함께 연구할 수도 있겠지만요. 자기가 하는 일을 위한 공간과 시간, 또 다른 경험을 생산하는 공간을 어떻게 지킬 것인가 하는 문제 말입니다.

환상의 붕괴를 제안하고 계신데요, 둘 사이에 유사한 구조가 있다고 봤을 때 1989년과 2008년 사이의 차이점은 무엇일까요?

분명히 많은 차이점이 있습니다. 하지만 '시장' 체제의 실패를 넘어 승리를 주

장하려 했던 새로운 정치적 패러다임은 없었습니다. 이슬람 정치세력이나 서양 혹은 동양에서 새롭게 등장한 인종주의, 민족주의, 반이민 운동 중 어느 것도 자본주의에 대한 근본적인 비판을 하지는 않습니다. 오히려 세계 여러 곳에서, 이 위기의 한복판에서, 우리가 보고 있는 첫 번째 신호는 같은 가정을 지속시킬 것 같습니다. 사회복지, 건강, 교육, 과학, 개발, 환경, 문화, 식량, 경제 그리고 상상할 수 있는 모든 것과 관련하여 좋은 정책이 무엇이어야 하는지를 은행과 국부펀드, 헤지펀드, 주요 기업의 이익이 결정하고 시행한다는 얘기죠.

1921년에 발터 벤야민이 다음과 같이 쓸 수 있었다는 것은 놀라운 일입니다. "자본주의는, 존재의 개선이 아니라 완전한 파멸을 제공하는 종교라는 점에서 전례를 찾을 수 없다."[7] 그 어느 때보다 오늘날 우리가 절감하는 것이 바로 이 파멸입니다. 날마다 폭격으로 무고한 사람들이 죽어 나가고 석유 때문에 싸우던 군인들이 시체운반용 부대에 담기는 것을 보면서 우리는 파멸을 감지합니다. 경제를 '부양'하기 위해 핵발전소와 교도소, 군사력을 계속해서 증강하는 그 미친 논리에서 우리는 파멸을 봅니다. 자살하는 사람을 볼 때마다, 노숙자를 볼 때마다 우리는 파멸을 느낍니다. 의료서비스를 받지 못하고 질병으로 고통받는 이들이나 노인들을 위한 기금모금 행사에서 우리는 파멸을 봅니다. 수십억의 빈곤한 인구에게서, 심지어 죄/채무로 돌아가는 이 기계에 예속된 부자들에게서도 우리는 파멸을 봅니다.

이러니까 지난 몇 년간 수많은 사상가가 오늘날에는 자본주의를 종식하는 것보다 세계의 파멸을 상상하는 게 더 쉬운 일이라고 선언하게 된 겁니다.

파고들어 볼 만한 흥미로운 주장들을 하셨더군요. 이슬람교에 대한 이야기로 시작해보죠. '1989년 이후의 예술과 시장'이 아니라, 잠시 '1979년 이후의 예술과 이슬람'이라는 주제에 대해 생각해보는 것으로 할까요.

만약 이 책이 1979년과 이란혁명이 지나온 경로에 대해 서술하는 것이라면, 문화적 변화에 대한 관계와 전개 과정에 대해 상당히 많이 언급했을 겁니다. 하지만 어떤 대가를 치르더라도 사회주의와 공산주의를 몰아내려는 서구 자본주의의 이해관계에 대한 투쟁의 일부로 이슬람 정치세력이 부활한 것을 보면, 그런 전개 과정을 1989년에도 연결할 수 있습니다. 그래서 1979년은 역사에서 논쟁적이고 모호

한 순간입니다. 그러나 그것이 진정 민중혁명이었으며 공산주의자와 페미니스트, 이슬람주의자, 독립주의자, 정치적 박해의 희생자, 시민권을 박탈당한 사람 그리고 사회정의를 위해 싸우는 모든 사람을 포함한다는 데에는 의문의 여지가 없습니다.

그런데 그 혁명을 촉발한 힘은 무엇이었을까요?

혁명의 원동력이 단순한 이해관계만이 아니라 점진적으로 진폭을 구축한 데서 기인했다고 할 수 있을 것 같습니다. 불의·고문·독재통치·불평등 그리고 반대의견에 대한 정치적 박해 등에 대항해 투쟁하고, 국민에 대한 국가의 책임을 회복해야 할 필요가 대두되고, 보다 존엄한 삶을 긍정하면서 사회적 욕구가 강력해진 것이죠. 하지만 그 점과 관련해서 어떤 구체적인 요구나 반응이 혁명세력을 형성할 수 있는 건 아닙니다.

그리고 오늘날 세계 전역에서 사회주의 혹은 공산주의의 비전을 해체하고 신임을 떨어뜨리려고 하는 서구 자본주의 이해관계의 역사적 노력 때문에 적잖은 정치적 공백이 발생했는데, 이를 이슬람 정치세력이 채우게 됐습니다.

사람들은 다른 윤리와 다른 가치관, 지식·발전·정의 개념 등을 갈망합니다. 이슬람 정치세력은 지역의 독재정부와 한 나라의 자원을 수탈해서 소수가 이익을 보는 불공평한 '시장' 주도 패러다임에 대한 서구의 무관심에 저항하고자 하는 욕구를 공리화할 수 있었습니다.

종교가 시장근본주의자들에 대한 대안이 될 수 있을까요?

우선 데이비드 그레이버David Graeber, 1961- 에 따르면 '시장'에 관한 언어와 이론의 많은 부분이, 심지어 애덤 스미스Adam Smith, 1723-1790도, 중세 이슬람교에서 비롯됐다는 점을 언급해야겠네요. 그러니까 단순한 반대는 배제해야 합니다. 그러나 신권정치가 신자가 아니거나 그 가치·기준·정의 체계하에서 살고 싶지 않은 사람들에게 부과할 수 있는 모든 제약을 배제한다 하더라도, 우리는 벤야민의 발언을 상기해야 합니다. "신의 왕국은 역사적 원동력의 궁극적인 목적이 아니며, 목적이 될 수도 없다." 그건 글자 그대로 역사의 종언이 될 테니까요.[8] 그러니 우리는, 심지어 후쿠야마나 시장근본주의자들과 함께, 일종의 메시아 신앙에 진입하고 있는 겁니다.

이 문제를 보면서 벤야민은 "자유로운 인류의 행복 탐구"는 세속적 질서 위에 정립되어야만 한다고 주장했습니다. 유일한 주의사항은, 일단 우리가 자본주의를 또 하나의 종교로 간주하게 되면 더는 무비판적으로 세속 개념을 들먹일 수 없다는 겁니다. 종교와 세속 사이의 구분을 재고하는 게 필요하죠.

그래서 우리가 대안적인 정치 이데올로기를 추구하거나 구축하게 됐나요?

질 들뢰즈Gilles Deleuze, 1925-1995와 펠릭스 가타리Felix Guattari, 1930-1992는 한때 "이데올로기란 없다. 권력의 조직이 있을 뿐"이라고 주장했습니다.[9] 그들은 자본주의에 대한 비판을 경시하는 것을 원치 않았습니다. 오히려 자본주의 비판이 그들의 글쓰기에 힘을 실어줬죠. 그러나 단순히 자본주의의 모순을 드러내는 것만으로는 충분하지 않습니다. 더욱이 그들은 이데올로기 싸움이 어떤 새로운 세계관 아래에서도 강력해질 수 있는 조직의 억압적인 형태를 감출 수 있다고 주장합니다.

욕망이 어떻게 단순히 경제 기반 시설이나 정치적 삶에 편입되지 않고 정치경제기구의 구성 요소가 되는가에 대한 그들의 분석은 매우 풍부하고, 우리가 언급해온 문제들에 다르게 접근하는 분석을 보여줍니다. 또한 자본주의를 단지 이념적으로 비판하는 것이 아니라 감정·지각·감각·취향·사회적 관계·기술·업무·일상의 행동·거래·소비·환경·먹거리·생산·교육·인종·성별 그리고 모든 차원의 욕망이 투입되고 지배적인 경제 기반 시설과 연관된 욕망의 영역에 접근하는 미학적 경험이나 과정을 위한 장소로 안내합니다.

우리는 그들이 제기하는 질문을 통해 특정한 권력조직과 이해관계가 갈릴 수도 있는 개인들이 그럼에도 어떻게 권력조직에 참여하거나 심지어 권력조직을 위해 싸울 수 있는지 알게 되죠. 그들이 제시하는 욕망 개념이란 결핍에 근거한 것도 아니고, 표현해야 하는데 억압당한 어떤 것에 대한 단순한 생각에 근거한 것도 아닙니다. 욕망은 내재적인 것입니다. 욕망은 사회적이며, 신체와 신체 사이에서 일어나는 것이죠. 욕망은 하나의 순환선이 되어 때때로 사람들과 생각·사물·도구·유기물·무기물 등을 아우르는 아상블라주assemblage를 형성하고, 그것들이 한데 모이면 기존 권력을 위협할 수도 있습니다. 그게 아니면, 욕망은 이성애 규범성·가부장제·인종주의·배타주의·제국주의·식민지 계획 등을 향한 다양한 사회적 구조를

통해 전달되고 재투자될 수도 있습니다. 예를 들어 중세 십자군전쟁은 제국의 종말과 최고통치권을 지향한 가톨릭교회가 하나의 순환선, 즉 사회적 불안이라는 욕망하는 기계를 되살려낸 이야기가 될 수 있죠.

그들이 언급하는 권력조직, 이질적인 일련의 코드, 기관, 사고방식, 생활 방식 등에 의해 형성된 네트워크는 미셸 푸코의 **장치** 개념과 연결될 수 있습니다. 특정한 사회적 구조가 기진맥진해지면, 그러니까 1917년이나 1979년이나 1989년의 예처럼 말이죠 그리고 우리도 오늘날 그런 시기의 출발점에 서 있는 것 같다고 주장할 수 있을 텐데요, 그러면 들뢰즈가 "온갖 것이 탈코드하고, 통제되지 않은 온갖 것이 흘러넘치기 시작한다"[10]고 묘사한 상황이 뒤따르는 것 같습니다. 들뢰즈와 가타리가 소개한 개념들—마이너 되기, 탈영토화, 탈주선, 기관 없는 신체들, 리좀rhizome, 욕망하는 기계, 전쟁기계, 분열분석—은 억압적인 권력조직을 무효화하고, 해방의 잠재력을 억누르며 재순응시키는 장치들을 무효화할 수 있는 혁명적 프로세스와 민중의 잠재적 가능성을 이론화하려는 시도의 하나입니다.

오늘날, 사람들은 '시장' 밖에 존재하는 것에 대해서는 말하지 않습니다. 그게 우리의 숙명이라고 보든지 아니면 모든 혁신이 자본주의를 통해서 이뤄질 것으로 본다고 할 수 있을 텐데요. 이와 관련하여 어떤 입장이십니까?

그들이 그렇게만 믿는 것은 자본주의의 특수성이 스스로 한계를 부과하고 극복하는 능력에 있기 때문일 겁니다. 자본주의는 탈코드를 '날조하고', 뜯어먹고 살아갑니다. 들뢰즈는 자본주의의 근간을 탈코드화 공리라고 설명했습니다. 바꿔 말하면 자본주의는 공리화할 수 있다는 건데요, 새로운 경제적 집합체에 욕망을 전달하고 끼워 넣는 예전의 능력을 탈코드하는 흐름의 규칙에 잠입해서 그걸로 먹고산다는 거죠. 우리는 1970년대 중반 신자유주의의 탄생을 설명하면서 그러한 프로세스를 언급했습니다. 또는 포스트포디즘이라는 표제하에 이뤄진 유사한 분석—이 투쟁의 시기에 나온 수많은 요구가 자본주의의 근본적 변형을 말해준다고 주장하는 분석—그리고 이 새로운 시대에 자본주의가 어떻게 가치를 창출하고, 노동력을 착취하는지를 생각해보세요.

예를 들면, 오늘날 기틀이 잡힌 산업들과 국가들이 (종종 그들을 대신하여)

P2P 네트워크를 통해 자유롭게 정보와 자료를 나누고자 하는 사람들의 욕구를 범죄시하고 불법화하기 위해 싸우는 것을 볼 수 있습니다. 물론 기업은 이러한 개방성을 공리화할 수도 있고, 무상 제공된 에너지를 수익 모델로 바꿀 수도 있으며, 사회적 기업을 새로운 사업 모델로 바꾸고자 방법을 찾을 수도 있습니다.

그러나 우리는 이 자유로운 협업의 힘이나 혁신, 탈주선을 자본주의와 구별해야만 합니다. 물론 어떤 것들이 '회복'될 때도 다른 것들은 방치되고, 분리돼야 합니다. 돈이 되거나 흡수될 수 없는 나머지 요소들 말이죠. 예를 들어, 건축과 도시화에 관한 상황주의 담론을 되살리는 모든 화제 중에—특히 오늘날 자기들의 작업과 운명을 소위 '시장의 법칙'에 내맡겨버린, 마치 그게 자연스럽고 어쩔 수 없는 일인 것처럼 여기는 건축가들에게는—단지 흡수될 수 없기 때문에 도망치거나 외부에 머물고 있는 요소들이 있습니다. 뱅자맹 콩스탕Benjamin Constant, 1767-1830의 건축 계획안에는 사유재산이 존재하지 않습니다.

이러한 사례를 들면서, 사유재산이 원죄라는 식의 교훈극을 신봉하자는 게 아닙니다. 단지 우리가 말하는 것은 오늘날 관념과 코드, 이미지, 단어들의 세계에 강제 편입된 자본주의라는 성역이 탈영토화될 수도 있다는 것입니다. 만약 예술가들이나 다른 누군가가 이런 정신착란적인 논리, 지난 20여 년을 돌아보며 "그럼에도 역사는 끝났다"고 재확인하는 헛소리에 저항하는 데 관심을 가진다면, 우리의 작업이 시장에 대한 새로운 형식을 만들어내는 것으로 만족할 수는 없을 겁니다. 손쉽게 새로운 체제 혹은 권력조직의 일부가 될 변화의 흐름이나 진동을 소개하는 것이 될 테니까요. 브라이언 홈스Brian Holmes의 표현을 빌리자면 "과잉코드"에서 벗어나기 위해서는, 이 교활한 죄·근심·채무·재산·가난·경쟁·갈등·착취·이윤·파괴의 논리, 즉 자본주의를 손상하고, 파괴하고, 더럽히고, 무효화하는 혁신적인 방향으로 우리의 활동을 맞춰나가야만 할 것입니다.

오늘날 예술적 실천이 어떤 소명을 가지고 있다면, 자본이 '창조 산업'이라 부르고 싶어 하는 것에 값싼 노동을 제공하거나 연구개발의 도구가 되는 데 저항해야 할 것입니다. 예술가들은 민중의 욕망을 이윤창출 형식으로 흡수하고 순응시키는 새로운 방법을 만들어내고 탐구하는 데 저항해야만 합니다. 앞으로 수십 년간 예술가들과 다른 문화계 종사자들은 지나치게 정당화된 지원의 순환을 끊어낼 겁

니다. 그리고 세상으로 나와서 사고하고, 행위하고, 행위를 되돌리고, 일관된 평면을 구축하고, 혁명적 과정에 접속하고, 자본주의로 파고들어 자본주의의 소멸을 초래할 신화적 과정과 예술적 장치를 고안해낼 다양한 방식을 탐구할 수 있을 겁니다.

* * *

야심ambition

명사. 1. a. 나무나 금속 또는 로프로 돼 있으며, 대개 휴대할 수 있고, 두 개의 지지대 사이에 고정된 일련의 막대("가로대")나 발판으로 이뤄져 있고, 높이 올라가거나 높은 데서 내려오기 위해 사용하는 기구. b. 높은 위치나 차원을 향해; 낮은 것/곳으로부터 높은 것/곳으로; 상승의 과정 혹은 방향으로. 2. 간간이 뿌리와 잎을 내며 보통 수평으로 길쭉하게 자라는 땅속줄기. 3. 마치 직물처럼, 야심은 수평 요소와 수직 요소로 이뤄진다. 그러나 야심의 수평 요소는 사회적 구성을 지향하고, 수직 요소는 계급에 따른 고립을 가져온다. **4. 필연적으로 양극성을 띠는 철학.**

예술art

명사. 1. 연구하거나 토론하는 주제나 요점; 문제 또는 어떤 문제의 기반을 형성하는 사안. 2. a. 무슨 까닭으로? 어떤 원인이나 동기에서? 어떤 목적을 위해? 무엇 때문에? b. 어떤 방법 또는 방식으로? 어떤 수단으로? c. 어떤 생각이나 결과, 가치, 영향력을? d. 언제? 어떤 상황에? 3. 어떤 공간으로 들어가는 구멍 또는 통로. **4. 바다! 바다! 탁 트인 바다! … 테두리도, 경계도 없는. 5. 크랭크와 캠축을 구별하지 못하는 사람을 위해 용어해설이 제공된다.**

아트페어art fair

명사. 1. 한 사람이 최종적인 권한을 갖는 하나의 광범위한 지역, 특히 수많은 구역의 집합. 2. 고리대금업자에게 외상으로 구매한 수많은 물건을 대개 그 고리대금업자에게 재판매하는 장소. 3. 권한. 특히, 특정한 자격 또는 방식으로 작용하도록 위임된 권한. 특히 거래에서 다른 사람을 대리하는 권한; 거래금액에 비해 과도한 수

수료, 마구잡이로 책정되는 수수료율. 4. (구어) 예술적인 척 허세 부리는. 5. 채찍이나 매와 유사한 것. 6. 교묘하게 환심을 사는 아이디어. 7. 단순한 담소, 수다, 왁자지껄함. 타동사. 8. a. (어떤 것을) 갑자기 덥석 물거나 베어 물다. b. 어떤 것을 확보하기 위해 갑자기 와락 움켜쥐다. 9. 내용물을 빼서 비우다. 10. 삼단논법 제2격의 제3식, 즉 대전제의 전칭부정과 소전제의 특칭긍정에서 도출한 특칭부정판단. 11. 한 번 불기, 한 번 내뿜기; 짧은 돌풍, 작은 폭발. 12. **실체적 증거 없이 뭔가를 믿을 때 우리는 모두 더 매력적인 선택지로 기우는 경향이 있다. 13. 그 폭풍이 다가오고 있다는 것을 충분히 경고했다. 14. 앞면이 나오면 내가 이기고, 뒷면이 나오면 네가 지는 거야.**

작가artist

명사. **자본주의 이데올로기** 1. 금속의 성질을 변화시키는 기술을 연구하거나 실행하는 사람: 지금은 보통 비금속을 금으로 변질시키고 삶의 영약을 찾는 일 등을 의미함. 2. a. 주름, 잔주름, 조그만 접힌 자국; (또한) 물결 모양. b. 수면의 잔물결. 문학 이론. 3. 어떤 문장이나 발화에서도 언어기호들의 관계가 끊임없이 변화하고 증식하기 때문에 발생하는 궁극적 혹은 형이상학적 의미의 불가능성 또는 무기한 연기; 이것의 일례. 4. **나는 오늘 그냥 해치워야 한다는 생각이 자꾸 들어.**

비엔날레biennial

명사. 1. 한 마리씩 집어넣는 칸막이 방들과 놓아 기르는 공간, 선반, 마구, 그 밖의 설비가 갖춰진 건물. 2. a. 어떤 도시에 적용되는 상표 또는 브랜드. b. 투자자의 구미에 도시를 맞추기. c. **그들은 도시의 여러 부지에 투기해왔다.** 3. 여러 종류가 들어 있는 초콜릿 상자처럼 만들어진 텔레비전 프로그램은 입안에 혼란스러운 뒷맛을 남긴다. 4. 오랜 부재 이후에도 평소와 다른 일은 일어나지 않았다. 5. **나는 그것에 대해 잘 알고 있어, 내게 말하지 않아도 돼.**

블루칩 작가blue-chip artist

명사. 1. 동물, 포유강 익수목의 구성원, 특히 애기박쥐과; 쥐처럼 생긴 네발짐승(그

래서 박'쥐'라고 불림), 목에서부터 네발 모두에 걸쳐 꼬리까지 펼쳐진 얇은 막을 지지하기 위해 긴 손가락이 있으며, 이것이 일종의 날개가 돼서 특유의 흔들리는 동작으로 날아다님; 그래서 예전에는 새로 분류됐음. 그들은 모두 야행성이며, 낮에는 어두운 구석에서 쉰다. 그 습성에 대해 문학에서 많은 언급이 있었다. **2. a.** 금전등록기에 판매를 기록할 때 나는 소리. 종종, **넌지시, (엄청난)** 돈이 들어옴을 암시함. **b. (엄청난)** 돈이 들어옴을 가리킴; 돈이 들어오는 데 대한 행복감의 표현; (또한 더 일반적으로는) 성취에 대한 행복감 또는 축하의 표현. **3. 그는 자신의 기술과 명민함, 참을성을 투자할 좋은 대상을 발견했다. 당장 전화하라. 4.** 시골뜨기; 어릿광대, 얼간이, 촌뜨기; 나른하고 둔한 생명체; 바보 천치. **5. 나한테 어떤 욕도 하지 마. 그렇지 않으면 그 게임을 둘이서 할 수 있다는 걸 알게 될 거야. 6. 말수를 줄이는 게 득이 된다.**

이사회board of directors

명사. **1. a.** 경주용 차량을 준비하는 한 팀이나 조직; 같은 기업이 소유한 경주용 자동차 집단. **b.** 더 넓은 의미로는, 사람들의 특성이나 유형을 훈련시키고 만들어내고 하는 등의 체제. 또한, (특히 출판업에서는) 같은 회사에 소속되거나 같은 곳에서 훈련받은 사람들의 집단. **2.** 각자 두 장씩 카드를 뒤집어서 받은 후 바닥에 놓여 있는 공동의 카드 다섯 장과 조합해서 가장 높은 다섯 장의 패를 만드는 포커 게임. **3. a.** (자기 담당 교구는 물론이고) 다른 교구에 가서도 설교하려는 목사들. **b.** 항상 설교하는 목사들. **4. 자선문화는 아마도 미국에서 가장 발전돼 있을 것이다. 미국에서도 특히 미술관과 갤러리에서 내놓는 자선모금 아이디어는 혁신적이고 끊임없이 변화한다. 5. 이 행위는 목적 지향적이다. 6. 그들은 어디까지나 사리사욕에 따라서 모든 행동을 한다. 7. 특권이라는 단어의 해체를 도저히 참지 못하는 특권층.**

컬렉터collector

명사. **1.** 숙련된 혹은 서투른 사냥꾼. **2.** 사물이나 사람, 기타 등등을 잽싸게 붙들거나 움켜쥠(문자 그대로&비유적으로). **3.** 이름이 거론된 사람; 특히, 알 수 없는

숫자와 위치를 찾기 위해 정해진 방법이나 과정과 관련하여 언급되는 사람. 4. 자기 주업 말고도 좋아하는 관심사나 일이 있는 은발의 혹은 나이가 들어 머리가 센 사람들. 5. 코에 흰 반점이 있는 황인과 흑인. 형용사. 6. 잘 먹고 사는, 보통보다 체격이 큰; 같은 종의 다른 개체들에 비해서 큰. 7. 종종 특별한 카드를 갖고 카드 게임을 하는 평범한 사람. 8. 좋을 때만 친구. 9. 출신을 알 수 없는 사람. 10. 무언가에 대해 지나친 갈망을 품은 어떤 사람. 복수. 11. 늘 변화하는 유동적인 사교계의 파벌들. 12. 나의 집은 적막하다. 집에는 나와 일꾼들만 있다. 13. 그는 자기가 누구인지 설명하고 싶어 안달이 났다. 14. 그 시계는 천천히 앞으로 기울더니 쓰러졌다. 15. 우리는 전에 비해 두 배의 가격을 지불한다. 16. 그는 어떤 것에도 거의 감정을 드러내지 않았다. 17. 가엾은 캐서린과 나는 서로를 위해 만들어진 배필이 아니라네. 그것은 어쩔 수 없는 일이야. 18. 고객은 왕이다. 19. 버나딘은 그에게 그 바비 인형 같은 여자를 데리고 당장 떠나라고 말하고 싶었다.

창조 산업creative industries

명사. 1. 중산층 취향에 부합하는 시각 상징. 2. 거짓 기관에 뒤섞이고 첨가된 원료. 3. 어떤 것에 특징을 부여하는 캐릭터; 어떤 에이전시에 의해 전달되고, 그것을 증명하는 속성; '각인', '인상'. 4. **공인회계사와 그래픽디자이너들이 바쁘게 고급 주택으로 꾸며놓은 끔찍한 테라스 단지는 그저 즐거움을 갈망한다. 5. 하지만 어떤 현존하는 재산도 이렇게 전형적이지는 않다는 걸 기억해라. 6. 1980년대 초반에나 해당하는 일이라고 생각한다. 7. A부터 B까지 자를 대고, A를 그 직선에 연결하라.**

큐레이터curator

명사. 1. a. 양식을 조장하는 사람. b. 훌륭한 취향을 가진 것으로 알려진 사람 혹은 훌륭한 취향을 갈망하는 사람. 2. 어디든 가는 사람. 3. 전에 알았던 혹은 접해본 사람이나 사물과 같은 사람(것)으로 인지하기; (전에 알려진 어떤 것이라고) 확인하기. 4. **이게 내가 좋아하는 거예요. 5. 왜 나를 이상하게 보세요? 당신은 나를 잘 아는데.**

신진 작가emerging artist

명사. 1. 세계 전역에서 발견되는 물새. 2. 용도 이전. a. 애정의 조건. b. '고객' 같은 녀석. 3. 제가 설명해볼까요? 4. 갑작스러움을 빼고는 그의 출발에 특별할 것도 없었다.

갤러리스트gallerist

명사. 1. 시각적 결점을 교정하기 위해 굴절의 법칙을 적용하는 데 능숙한 사람. 2. a. 상점주인 또는 매니저. b. 이윤을 얻기 위해 상품이나 물자를 판매하는 것이 직업인 사람(지금은 **드물게 사용되는 의미**). 3. 무엇이든 다른 사람과 나누어 갖는 사람; 파트너, 동료, 협력자. 4. 콜레스테롤 저하제. 5. **그들은 항상 자기들끼리 거리를 유지했다.** 6. **나는 지금 내가 있는 자리를 고수할 거야. 여기서 나는 안전하니까.**

투자investment

명사. 1. 우스개 책에 나오는 지혜. 2. 욕망하는 것에 대한 부당한 기대; 기대와 결합된 부당한 욕망. 3. a. 지금은 보통 나쁜 의미로: 사기와 발뺌으로 뜻을 이루는 기술을 보유함 혹은 보여줌. b. 비열하고 치사한 종류의 교활하거나 부정직한 장치; 기만하고 사기 치기 위한 술책. 4. 고난의 흐름. 5. 연속적인 고리를 따라 올라가는 사슬. 강한 것에 약하고 교활한 것에 무지함. 6. **너무 많은 경쟁과 불확실성이 있는 곳에는, 사리사욕이 판을 친다고 생각해야 한다.**

게으름laziness

명사. 어째서 인내라는 미명하에 이토록 열심히 일하는 거죠?

시장market

명사. 1. 대개 정치나 경제, 사회와 관련되며 조치나 정책의 근간이 되는 특정 음모의 은신처. 2. 개인이나 사회에 관한 원칙이나 기준을 대체하거나 대신하고, 삶에서 가치 있고 중요한 것에 대한 개인적 혹은 사회적 판단을 통합해버린 것. 3. **마치 확실하고 확립된 사실인 것처럼** 이의가 제기되지 않는 것: **어떤 잘못도 없다!** 4. 안전한 답. 5. 화려한 경영대학원이 대학교보다 삶에 대해 더 많은 것을 제공한다. 6.

같은 항목 아래에 있는, 언어적이든 비언어적이든, 거의 모든 것: 담론, 기관, 건물, 법률, 경찰 조치, 철학적 명제 등을 모두 포함하는 이질적인 집단. 이런 요소들 사이에 수립된 네트워크. 7. 자유행동에 대한 규제 혹은 지시의 실행; 마음대로 권력을 휘두르고 권위를 행사하기; 지배하고 명령하기. 8. 그렇게 권력관계와 지식관계가 교차하는 지점에서 나타난다. 9. 우화를 닮은, 부조리함.

시장근본주의market fundamentalism

명사. 1. 세계는 아무런 실체가 없다는 믿음 또는 이론; 모든 현실 개념에 대한 거부. 2. 2차원적인 3차원 통제 기반. 3. 종기가 생겨서 곪아 터질 것처럼 됨; 화농; 종기를 유발하는 치료. 4. **우리는 그 대상을 사전에 인지된 것으로 알고 있다. … 우리는 그것을 알아본다. 5. 내가 우려하듯, 이 이야기는 끊임없이 계속될 것이다. 6. 컴퓨터 명령어를 사용하든 쇠 지렛대를 사용하든, 서류를 훔치든 자료를 훔치든 돈을 훔치든 간에 도둑질은 도둑질이다. 7. 아야! 그만해! 8. 크고, 강력하고, 폭력적인 것. 9. 이봐, 나는 친성장주의, 자유시장주의자야. 시장을 사랑한다고.**

중견 작가mid-career artist

명사. 1. 길든 육식동물로 대체로 긴 주둥이와 예민한 후각, 감춰지지 않는 발톱을 갖고 있으며, 으르렁거리고 울부짖고 낑낑거리는 소리를 낸다. 애완동물인 때도 많고, 사냥하거나 가축을 치거나 집을 지키거나 기타 유용한 목적으로 키운다. **2. 저 녀석이 여기서 뭘 하고 있는 거지? 3. 내가 그를 막을 수는 없을 것이다.**

박물관museum

명사. 1. 분류를 숭배하는 데 바쳐진 전당. 2. 거주할 수 없는 집. 3. 관광객을 끌어들이고 오락과 레크리에이션을 제공하는 장소. **4. 하느님께서 말씀하시기를 "빛이 생겨라" 하시자 빛이 생겼다.**

신자유주의neoliberalism

명사. 1. 경제적 합리성에 정부를 예속시키는 교의. 2. 삶 혹은 삶의 방식이 계산으

507

로 환원되고 마는 것. 3. 재산이나 지위 등으로 얻은 물질적 이익을 특징으로 하는 결정들; 수입, 이득. 4. 인간 존재=사업가라는 주장. 동사. 5. 이론적인 고찰이나 일반적인 원칙보다 실용성에 따라 문제를 다루자는 진술 혹은 주장을 내세우다; 이상적인 것보다는 달성할 수 있는 것에 목표를 두라고 주장하고 단언하고 논쟁하다; 실용적인 것을 사실 문제처럼 (기만하려는 의도로) 주장하고 입장을 밝히다. 6. 마치 '인간사, 세상사의 형세'와 같은 것처럼. 7. 서로 끼워 맞추게 돼 있는 작은 플라스틱 블록으로 구성된 블록 쌓기 장난감의 상표명; 그 블록들이 모여서 교회, 학교, 대학교, 단과대학, 박물관, 은행, 병원, 보호시설, 소년원, 대사관, NGO 등을 만들어낸다. 8. 타인에 대한 말이나 생각을 부주의하게, 기계적으로 혹은 아무런 이해 없이 되풀이하는 실체. 9. **증오 주간**Hate Week**에 대비한 경제 운동. 10. 그대학은 학생 60명의 환영회를 생각하고 있다. 11. 최저점에서 시계추를 무겁게 해서 시간을 확보하는 게 가능하다. 12. 별것 아닌 건초더미의 크기가, 대단히 커다란 것이었다. 13. 그 문은 수많은 사기꾼에게 열려 있다.**

포스트포디즘post-Fordism

명사. 1. 서쪽 또는 북서쪽에서 불어오는 억압적인 열풍, 약 50일마다 불어오며 공기에 먼지가 가득하게 한다. 2. a. 공포 유발; 우울하고, 이상하고, 기이함. b. **그 도시는 신경질적이었고, 모든 날카로운 소음에서 시작됐다. c. 신경질적인 회색 구름이 동쪽으로 흩날리고 있다.** 3. 위대한 변형. 4. 집단적인 감정: 감정을 이용하기. 5. 전심전력하기. 6. 노동자 이동성 및 가변적 노동시간이 지속적인 전자 감시와 성과에 대한 경영 분석을 수반하는 노동 체제. 7. 자본주의의 새로운 정신Le Nouvel Esprit du Capitalisme. 8. 1차원적 인간의 변태. 9. 언제 어디서나 일하는 모든 사람. 10. 범람원; 물에 잠기기 쉬운 땅. 11. 당신의 사업을 관리하지 못하게 된 … 당신의 삼촌. 12. **그러나 내가 인용한 단락은 다시 한 번의 관찰을 암시한다. 13. 내가 우려하듯, 이 이야기는 끊임없이 계속될 것이다. 14. 우리는 지난 몇 년간 나쁜 상황을 겪고 있다.**

민영화privatization

명사. 이러나저러나 비슷하다고, 해야겠다. 더 되풀이해봐야 계속해서 웃음거리가

될 뿐이다.

재산property

명사. 1. a. 숭배의 대상. b. 심문이나 비판을 받지 않을 수 없는 것. 2. 일상적인 용도로 침범되지 않는 것 혹은 그렇게 간주되는 것, 종교적인 용도나 의식에 충당되거나 그러한 목적으로 따로 떼어놓은 몫; 봉헌된 것, 전용專用으로 바쳐진 것. 3. 의문의 여지가 없는 사실 또는 진실. 4. 자기충족적이거나 절대적이지는 않지만, … 다른 존재를 요하는, 또 다른 신. 5. **코번트리에서 생산된 최초의 다임러 자동차. 6. 신이 가장 기꺼이 모습을 드러내는 곳, 신의 집이라 불린다. 7. 나는 오늘 저녁 나의 성으로 돌아간다. 8. 내 욕망의 보트가 인도된다. 9. 멍청한 여학생이 신성하게 여기는 것은 아무것도 없다.**

투기하다speculate

동사. 1. 교육, 결혼, 자녀양육, 이타주의, 친절, 청결 등에 대한 잠재적인 경제적 가치를 계산하는 데 늘 몰두하다. 2. 후기사회적 거래자의 차트와 화면 위에 인간의 잠재력을 평가하다. 3. 개인의 가치를 끊임없이 금전적인 측면에서 평가하도록 독려하다. 4. 재난을 향해 여행하다. 5. 부자의 무도, 그 안에서 둘 또는 그 이상의 (주로) 남자들이 골드러시 사운드에 맞춰 즉흥연주를 한다. 또한 그러한 무도가 벌어지는 장소의 속성. 6. **그의 수백만 달러짜리 컬렉션은 모두 캔자스시티의 로버트 아저씨네 차고에서 시작됐다. 7. 만약 당신이 많은 사람에게 "팝아트PopArt는 가운데 대문자 A를 쓰는 한 단어라고 생각된다"고 말한다면, 사람들은 마치 당신이 정말 지나친 의견이라도 내세운다는 듯이 쳐다본다. 8. 전문가에게 물어라! 그들이 이러한 특징을 보고 어떤 식으로 머리를 흔드는지… 하나부터 열까지 죄다 위조품이라고 해라! 9. 물음표 대신 느낌표를 사용하는 우호적인 슬로건들—"마음에 파문이 일었는가!"**

후원자/후원하다sponsor

명사. 1. 다른 이름이나 직함 아래 감춘 정체성. 2. 때때로 무언가를 손상시키는 사

람. 동사. 3. 전략적으로 우유나 석유를 공급하다. 4. 소설에서 암시적으로 완벽한 시종 캐릭터를 표현하는 데 사용되는 이름 5. **그는 보통 수탉이 아니었다. 아주 긴 족보를 가지고 있었으니까.** 6. **좋아요, 그럼 오늘 저녁 아홉 시에 당신을 만나는 걸로 알고 있겠습니다. 근데 이 분이 누구라고 하셨죠?** 7. 미국에서는 늘 이런 식으로 먹는다면, 조금도 배고플 일이 없겠군. 아주 살이 오르겠는걸. 리머릭 사람들이 말하듯이 말이야.

작업work

명사. 1. 느슨하게 하기, 단념 혹은 자연스러운 충동에 굴복하기; 그러므로 인위적인 제약이나 관습적인 속박으로부터의 완전한 자유, 거리낌 없는 태도, 조심성 없는 자유, 돌진. 2. 깨끗이 씻었다는 것은 또한: 씻으면서 마모됐다는 것. 3. 기다리거나 미루는 행위. 4. a. 어떤 장소에 남거나 머무르거나 거주하는 행위; 체재, 거주 기간. (종종 **작업하는 장소**에서 머무는 것을 의미했지만, 이제 그런 의미로는 다소 **드물게** 사용됨.) b. 계속, 지속기간, 영속, 지속성; 이러한 사례. 5. 연마를 통해 제거되고 분리됨. 6. **고통과 통증에 대해 이야기하는 데 들어간 수많은 시간.** 7. 그 문제를 심사숙고한 후에, 우리는 완성하지 않기로 했다.

예술작품work of art

명사. 1. 소통 가능성의 소통. 2. 자기개방과 은폐. 3. 특정한 목적을 품지 않은 인간 활동과 삶의 패러다임. 4. 농부의 신발 한 켤레. 5. **말하는 게 누구든 무슨 상관이야, 말하는 게 누구든 무슨 상관이냐고 어떤 이가 말했다.**

* 2011년 7월 28일에 작성됨.

주

1 Giorgio Agamben, "What is an Apparatus?," in *What is an Apparatus? And Other Essays*, trans. David Kishik and Stefan Pedatella (Stanford: Stanford University Press, 2009), p. 12.

2 Ibid., p. 8.

3 Francis Fukuyama, "Free and Unequal," in *The End of History and the Last Man* (New York, The Free Press, 1992), p. 320.

4 Francis Fukuyama, *Newsweek* (December 6, 2009).

5 Giorgio Agamben, op. cit., p. 11.

6 Walter Benjamin, "Capitalism as Religion," in Marcus Bullock and Michael W. Jennings, eds., *Walter Benjamin: Selected Writings, Vol. 1, 1913-26* (Cambridge, MA: Harvard University Press, 1996), p. 288.

7 Ibid., p. 289.

8 Walter Benjamin, "Capitalism as Religion," in Howard Eiland and Michael W. Jennings, eds., *Walter Benjamin: Selected Writings, Vol. 3, 1935-38* (Cambridge, MA: Harvard University Press, 1999), p. 305.

9 Felix Guattari and Gilles Deleuze, "Capitalism a Very Special Delirium," in Sylvère Lotringer, ed., *Chaosophy* (New York, Semiotexte, 2009), p. 38.

10 Ibid., p. 44.

13

미술학교와 아카데미
Art Schools and the Academy

평생학습

케이티 시겔 Katy Siegel

제도권 밖의 예술

안톤 비도클 Anton Vidokle

아카데미는 괴물이 될 것인가?

피 리 Pi Li

작가는 어떤 방식으로, 왜, 무슨 목적을 위해 교육을 받아야 하는가 하는 문제가 미술학교의 체계나 교육과 관련된 논의에 불을 지펴온 지 오래다. 최근 컬렉터와 큐레이터들이—그러니까 '시장'이—학생들의 스튜디오를 덮치고 창작 계층의 전문화가 가속되면서, 작가들이 받는 교육에도 많은 변화가 일어났다. **케이티 시겔**Katy Siegel은 이 부분에 논의의 초점을 맞추면서 「**평생학습**Lifelong Learning」에서 미국의 미술교육을 광범위하게 다룬다. 시겔은 작가가 점점 전문직업화되는 현상이 현재 경제상황에서 작가의 직업적 전망이 밝지 못한 것과 극명하게 대비를 이룬다고 본다. 한편, **안톤 비도클**Anton Vidokle은 좁은 의미로 정의된 전업 작가 개념에 대응하여, 「**제도권 밖의 예술**Art without Institutions」에서 기존 학교 모델을 전혀 다르게 해석한다. 이를 통해 미술교육의 목적을 재정립하고, 의무교육도 아니고 전통적인 제도에 기반을 둔 것도 아닌 새로운 교육 경험을 만들고자 하는 자신의 노력을 이야기한다.

이러한 변화의 움직임에서 탈스튜디오 실천은 중요한 유산이다. 사실상 1970년대 초부터 많은 작가가 스튜디오를 벗어나 작업하기 시작했고 (이들은 종종 오브제의 생산을 포기하고 개념미술, 퍼포먼스, 시간을 기반으로 한 작업이나 한시적인 프로젝트를 선호했다) 교육도 이러한 현실을 반영하며 변화했다. 예컨대, 학제 간 교류 속에서 실험적으로 재료를 다뤘던 바우하우스의 사례는—이 방식은 20세기 전반에 걸쳐 널리 실행됐지만—담론의 활성화에 자리를 내주고 말았다. 새로운 쟁점이 대두했다. 매체와 기술을 가르치는 교육이 사라져버리면, 어떤 종류의 지식과 기술이 전달돼야 할까? 장인 도제 방식은 여전히 의미를 가질 수 있을까?

또한 자격 문제도 중요해져서 미술석사학위MFA가 전시에 참여하거나 강의를 하는 데 필수조건이 됐고, 심지어 미술실기박사학위의 실행 가능성이 논의 선상에 오르고 있다. 이러한 상황에서 경쟁과 독창성이라는 역사적인 모델은 독립적이면서도 서로 관계를 맺고 있는 수많은 개인의 창작행위에 직면하고 있다. 전 세계적으로 서로 다른 미술교육 전통 간에 발생하는 차이도 논쟁거리다. **피 리**Pi Li는 「**아카데미는 괴물이 될 것인가?**Will the Academy Become a Monster?」에서 중국의 미술 아카데미가 처한 환경을 소개하고 있다. 중국에서 미술교육의 수요와 학과 개설, 작가와 학생 간 관계 등의 문제는 획일적이고 경직된 국가기구를 상대해야만 한다.

평생학습

케이티 시겔

<u>Katy Siegel</u>　뉴욕 시립대학교 헌터칼리지 미술사 교수. 『아트포럼』기고
자이자 편집자. 〈절정과 역경―뉴욕 회화, 1967-1975High Times, Hard
Times: New York Painting, 1967-1975〉를 큐레이팅했다. 저서로 《1945년
이후-미국 그리고 동시대 미술의 형성Since '45: America and the Making of
Contemporary Art》2011,《추상표현주의Abstract Expressionism》2011 등이 있다.

20세기 미국 미술교육―작가교육―의 역사는 처음에는 작가를 가르쳐서 교수나
교사가 되게 하는 것이었다가 나중에는 작가를 양성해내는 것이 되었다.[1] 21세기
의 첫 10년 동안에도 지난 세기 미술교육의 특정 면모들은 여전히 공명하고 있으
며, 특히 현재의 사회 환경 때문에 전면에 드러나고 있다. 그러나 그동안 분명히 새
롭고 다소 놀라운 발전도 있었다. 미술실기박사학위를 추진하는 제도적 움직임이
일어나는가 하면 그 반대편에서는 자발적인 비공식 학교가 생겨나는 것도 볼 수
있다. 저마다 미술을 어떻게 가르칠 것인가 하는 오래된 (새롭게 조명되고 있다 하
더라도) 질문에 대해 해답을 제시한다. 미술학교의 **목적why**에 대한 고찰은―이것
은 어디에서나 고려 대상이 되고 있는데―미술학교의 **본질what**에 대한 논의로 이
어지게 될 것이다. 오늘날 미국과 유럽에서는 미술학교란 과연 '무엇'인지가 중요하
다. 미술학교가 '왜' 그래야 하는지는 좀 더 세계적으로 통용되는 주제일 것이다.
그러나 이 글에서는 미국의 미술학교에 초점을 맞추고자 한다.

하이퍼 스쿨

미국 공립학교와 대학교에서는 오랜 기간 여러 학과목 중 하나로 순수미술교육을
진행해왔다. 미술학과 혹은 미술학교에 입학한 학부생들은 매체 중심의 역량, 즉
사진을 현상하는 법, 깎거나 빚어서 형상을 만드는 법, 캔버스를 틀에 끼우고 젯소

514

를 바르고 그림을 그리는 법 등을 배우고 졸업했다. 그와 대조적으로 예일 대학교는 역사적으로 미술대학원 교육을 강조해온 유일한 명문 대학이다. 다른 명문 대학들은 대개 대학원 과정이 없고 소규모의 빈약한 프로그램을 운영하거나 아예 미술학사학위BFA 과정조차 없는 곳도 있었다. 작가의 역할이 지나치게 직업적인 성격을 띠고 있어서 명문 대학 특유의 문리대 이미지에 편안하게 어울리지 않았기 때문이다. 그러니까 작가가 된다는 것은 특정한 육체노동 기술에 관련된 것이자 '소명'에 해당하는 일이다(따라서 작가가 된다는 것은 사회적으로 보잘것없는 일이며, 미술은 다분히 직업적이라서 공립학교에 더 어울린다는 이야기가 된다).

지난 10여 년 동안 명문 대학들은 미술 프로그램 전반, 특히 순수미술을 좀 더 구체적으로 교육하는 데 관심을 가지고 예산을 투입했다.[2] 이 중 가장 두드러지는 것은 컬럼비아 대학교가 미술실기석사학위 프로그램에 스타시스템을 도입한 것이다. 이 스타시스템은 커다란 관심을 끌며 성공을 거뒀다. 최근 졸업생들(과 석사 과정 학생들)이 갤러리에서 전시를 열었고, 오픈 스튜디오와 전시를 참관한 컬렉터와 딜러, 미술계 사람들의 '열광적인 기대'를 한몸에 받았다(이러한 기대감이 사라지게 만든 상황에 대해서는 앞으로 다루겠다). 나아가 최근에는 미술실기박사학위를 요구하는 현상이 생겼다. 이런 현상은 이미 유럽과 영국에서 상당한 관심을 끌었다. 시카고 아트인스티튜트와 스탠퍼드 대학교 등을 포함하여 미술학교와 대학교 모두에서 이 주제를 가지고 열띤 논의가 벌어지고 있다. 미술실기박사학위는 미술이 대학교육에 제대로 편입되지 못했음을 보여주는 증후이자 그 증상에 대한 치유법이라는 것이다.

단호하게 말해서 박사학위는 최고의 학문적 자격증이고, 이러한 진짜 최종 학위가 있어야 미술이 다른 학문과 대등해질 거라는 얘기다. 즉, 미술실기박사학위는 미술학교도 화학이나 독문학과 마찬가지로 엄격하고 측정 가능한 기준을 갖고 있다는 주장이다. 미술이 다른 학문 과정과 동등하게 인식되기를 바라는 열망은 전문가로서 자부심이자 직업 안정성과도 관련이 있다. 미술학과 교수진에게 종신 재직권을 부여하는 문제는 늘 골칫거리였다. 미술학과장은 다른 학과 사람들에게 어떤 작가를 지원하는 이유를 합리화하고 전문적인 평가 기준을 설명하느라 진땀을 빼야 했다. 작가가 하는 일을 보고 대학이 느낀 당혹감은 최근에 출간된 미술

실기박사학위를 다룬 책에서 잘 드러난다. 그 책은 동시대 미술이란 무엇인가 혹은 동시대 미술을 어떻게 잘 가르칠 것인가 하는 질문이 아니라, 미술을 가르칠 전문적인 자격에 관한 문제로 시작한다. "머지않아 고용주들이 학사나 석사보다는, 박사학위를 가진 작가들을 찾게 될.것이다. 좋은 직장을 얻으려면 석사 혹은 미술실기석사학위만으로는 충분하지 않을 것이다…"³ 엄청나게 많은 수의 학생이 미술석사학위를 취득하고자 하는데, 이는 작품을 하고 싶다기보다는 가르치는 일을 하고 싶기 때문이다. 그들은 강단에 서는 일을 작품을 하기 위한 대비책으로 생각하지 않는다. 교직 자체를 실질적인 예술 경력이라고 여긴다(변화무쌍하고 불안정한 대학 교육제도의 속성을 고려하면, 교직 역시 성역이라고 할 수는 없겠지만 말이다).

미술과 대학이 오랫동안 속속들이 서로에게 적응해온 결과 미술을 둘러싼 담론을 강조하게 됐다. 미술학교 커리큘럼은 미술 이론을 읽고 작가노트를 작성하는 비평 및 언어능력으로 손재주 계발을 대체했고 (1960년대 개념미술의 영향으로 혹은 1970년대 후반 비평 이론의 등장과 함께) 미술 담론을 강조하게 되면서 현재는 연구에 중점을 두고 있다. 멜론재단Mellon Foundation의 대표는 '대학의 미술교육'에 관한 콘퍼런스에서 "모든 아이는 연구 본능을 타고나며… 다양한 유형의 질서를 발견하는 데서 얻는 쾌감을 안다"고 의견을 밝혔다.⁴ 눈을 동그랗게 뜨고 데이터베이스를 샅샅이 뒤지는 아기들의 이미지를 아무리 떠올려봐도, 모든 사람이 예술가가 아니라 연구자로 태어난다고 하는 주장에는 어떤 이상적인 울림은 없는 것 같다. 미술실기박사학위의 본질을 연구로 지정하는 것은 상아탑으로 도피하는 것처럼 보일 것이다. 대학에서 만들어진 미술작품은 활력도 없고 자기중심적인 특징을 지니게 될 거라는 우려가 오랫동안 지속돼왔다. 미술과 고등교육에 관해 1966년에 작성된 보고서는 대학에서 작가를 교육하는 것은 작가들이 대학교육이 표방하는 "순수성"으로 회귀하고 싶게 만들 것이며, 미술 환경을 "실존적 사실이 아니라 언어적 설명을 통해 더욱 현실적으로" 만들게 될 것으로 추측했다.⁵ 당시에는 순수한 의미에서 미술을 공부한다는 것은 폭넓은 사회적 요구에 반하여 훈련된 사고를 따르는 것을 의미했다. 클레멘트 그린버그Clement Greenberg, 1909-1994가 전문적인 문제에 대한 일련의 해결책으로 기틀을 잡은 미술의 진보는 레오 스타인버그Leo

Steinberg, 1920-2011나 다른 사람들이 불평한 것처럼, 미술의 기초를 이루는 관념 및 이론이 기술이나 개인적인 열정보다 강조되는 결과를 가져왔다. 디트로이트 자동차 디자인과 다를 바 없이 학교에서 지나치게 부풀려지는 바람에 말이다. 그러나 오늘날 대학은 순수성에 반대하며, 그 자리를 학제 간 연구의 가치로 대체하고 있다. 예를 들면, 스탠퍼드 대학교는 미술실기박사학위의 "초점이 '순수' 창작을 벗어나서 네트워크, 연계, 흐름, 해석, 명상 등을 다루는 데 맞춰지도록" 제안하고 있다.[6]

미술은 이러한 욕구와 완벽하게 맞아떨어진다. 미술은 어떤 분야라도—요리에서부터 사회학, 건축, 생물학, 연극에 이르기까지—해당 규범에서 벗어나 자유롭게 실험할 수 있다. 이렇듯 느슨한 미술의 범주는 다른 분야의 매체나 사회적 관념을 실제로 배우거나 연구 및 승인 과정을 거치지 않고 그 분야의 활동을 작업에 접목하고자 하는 작가들에게 유용하다. 그들은 어디까지나 작가일 뿐, 건축가나 배우로서는 평가받지 않아도 되는 **아마추어**이기 때문이다. 이러한 정체성 개념은 점점 더 약화될 수밖에 없다. 오늘날 수많은 젊은 작가는 미술작품을 한다고 하지 않고, 그저 작업한다고 말한다. 간단히 말해, 학과적인 기반에서조차 벗어나고 있다. 하이퍼 스쿨Hyper School의 미술박사학위는 동시대 작가들이 연구를 진행하고 문제를 해결하려는 경향을 인정하지만, 동시대 미술이 별개의 담론을 형성하며 독자적으로 발전하여 작가들의 고등교육 과정을 스스로 유지할 수 있다는 것을 받아들이지는 않는다.[7]

마지막으로, 미술교육이 공동 연구실 모델로 회귀하는 것은 대학 입장에서 더욱 합리적이고 신중한 의사결정일 뿐만 아니라 비용 면에서도 상당히 효율적이다. 미술은 공간과 예산을 많이 차지한다. 누구에게나 자기만의 작업실과 테이블 톱, 목탄, 유화물감, 비디오카메라, 모니터가 필요하고 요즘은 컴퓨터도 있어야 한다. 그러나 연구실 모델은 공간과 수업시간과 교수의 지도를 공유하고, 개개인보다는 그룹으로 지도받는 방식을 옹호하니 말이다.

아마추어 교육기관

보아하니, 전문적 승인을 강화하려는 움직임의 반대편 끝에는 무교육이나 독학 혹

은, 레인 렐리예Lane Relyea의 용어를 빌리자면, DIY 미술학교가 존재한다. 렐리예는 프리츠 하에그Fritz Haeg, 1969- 의 지오데식 돔geodesic dome에서 열린 로스앤젤레스 선 다운스쿨하우스LA Sundown Schoolhouse의 요가 클래스와 요리 강좌 등을 언급했다. 여기서 학생들은 온종일 (밤늦도록) 어울려 놀며 시간을 보낸다. 이러한 반항적이고 반계급적인 조직은 공식적인 미술학교와 제도가 관학적이고 시대에 뒤처진 교육과정을 통해 미술 시장에 바로 공급할 공인된 상품을 찍어내는 데 저항하기 위해 고안됐다.[8] 새로운 대안학교para-schools들은 기존 교육제도에 강하게 저항하고 있지만, 종종 미술학교의 방법론을 단순히 발전시킨 것으로 보이기도 한다. 많은 대안학교가 네트워크를 형성하고 다른 사람들과 연계하는 장소로서 중요한 기능을 하게 되었고, 대안학교의 느슨한 커리큘럼은 매체나 과목과 같은 낡은 제약에서 벗어나 작업하는 것의 장점을 이해하는 중산층 학생들 혹은 작가들에게 맞춰졌다.

지난 몇 년 동안 '실제' 학계와 연계하지 않은, 주로 또래들로 구성된 새로운 학교들이 성장세를 보였다. 그렇지만 그 학교들도 차츰 앞선 다른 학교들(이 학교들은 주로 로스앤젤레스에 있었다. 뉴욕에 비해 로스앤젤레스에서는 온갖 학교가 미술계에서 좀 더 중심적인 위치를 차지해왔다)이 겪었던 심각한 사회적 자본의 부족을 겪게 됐다. 독립예술학교, 공립학교, 미술학교 안에 있는 미술학교, 안회크스쿨Anhoek School 등과 같은 '교육기관'이 로스앤젤레스뿐만 아니라 뉴욕, 필라델피아, 피츠버그, 미니애폴리스 등지에 생겨났다가 사라졌다(그 학교들은 안정적인 형태가 아니었다). 그중 몇몇은 순회학교였지만 전 지구적인 연계와 네트워킹을 강조하는 퓨처아카데미Future Academy나 유럽의 다른 대안학교들의 수준까지는 가지 못했다(그 학교들은 '신제도주의'라는 이름으로 진행됐던 미술관이나 학예연구 작업과 유사하다. 미술사의 관례에 따르는 관습적인 전시보다는 교육과 전파에 초점이 맞춰진다).

미국에서는 이러한 대안학교들이 공식적인 인가를 받기 어렵고, 이론적인 근거가 충분히 뒷받침되지 못하는 경향이 있다. 이 학교들은 브루클린 브라운스빌에서 일어난 교사 파업에서부터 유목민의 펠트 제작에 이르기까지, 좀 더 구체적인 (혹은 미시적인) 역사와 주제를 다룬다. 또한 '최저 교육marginal pedagogies'이라는 형식 자체를 주제로 성찰하기도 한다. 16비버16 Beaver와 같은 중견 학교에서는 핵심 커리

큘럼인 비평 이론도 수많은 주제 중 하나로 다뤄진다. 정치적으로는 미국의 주체성과 무정부주의 사이 어딘가에 위치하면서, 적어도 어느 정도는 직업적인 손기술을 실질적으로 훈련한다는 점이 특징이다. 때때로 그 직업적인 기술이란 명백하게 미술과 관련된 것이다. 암실 사진 작업이나 요즘 어디에 가나 흔하게 볼 수 있는 모델 드로잉 클래스 같은 것들이 친목동호회 혹은 공개적인 형식으로 진행된다. 미대생들은 (법대생이나 의대생처럼) 종종 방과 후에 자신들의 실제 작업에 필요한 것들을 독학해야 한다. 예전에는 어떻게 작품을 촬영하고, 어떻게 갤러리를 구하고, 어떻게 작가노트를 쓰는지 등을 작가로서 직업적인 실천으로 간주했다. 지금은 그런 것들을 모두, 공식적으로든 비공식적으로든, 학교에서 배운다. 오히려 직업적인 면에서 현실적인 정보가 부족한 부분은 사물을 어떻게 만들고 어떻게 짓는가 하는 것일 게다. DIY 미술학교와 유사한 맥락에서 서로 기술을 교환하고 강좌를 공유하는 브루클린 스킬셰어Brooklyn Skillshare(이 명칭만으로도 현재 미국이 직업교육을 지향하고 있음을 알 수 있다) 같은 비공식적인 학습센터들이 있다. 심지어 미술학교 프로젝트들도 예술인지 아닌지를 막론하고—실험미술에서조차—기도예식, 맥주양조, 전쟁보드게임, 코바늘뜨기, 독립출판, 스크래블게임 등 광범위한 영역을 다룬다.

이러한 기술은 유용할 수도 있고 혹은 그저 배우는 재미가 있기도 하다. 이런 학습은 서로 뜻이 맞는 사람들 사이에서 이뤄진다기보다는 같은 사회경제 계층에 속해 있는 사람들 간의 상호작용을 촉진하는 임의의 선택처럼 보이며, (골프 코스와 같은 수업은) 유용한 전문적 네트워크가 되기도 한다. 지극히 또래 중심적인 반계급적 교실은, 그것이 실제 현실적인 선택이건 자기 논리에 의해 추진된 것이건 간에, 요제프 보이스Joseph Beuys, 1921-1986와 같은 선동적인 지도자를 피하면서 그의 자리에 끝없이 이어지는 무의미한 대화 혹은 '담화'를 채워 넣을지도 모른다. 현재 미술계의 공용어를 사용하면서 말이다. 그것이야말로 최악의 시나리오다. 필자는 미국 도시에서 사설학교들이 계속해서 인기를 얻는 이유를 생존의 문제로 바라보고자 한다. 작업실을 마련하고, 표본 제작 시간을 덜어주고, 거대한 나무조각이 들어갈 틀을 만들고, 그 조각을 시내 다른 장소로 옮기는 걸 도와줄 일손이 필요하기 때문이다. 2000년을 전후한 시기까지 모더니즘 후기 작가들의 교육을 가

늠해보면, 미술학교의 역사적 목적이 작품을 만드는 교육(1940년대)에서 작가를 만드는 교육(1990년대)으로 변했으며, 전형적인 스타일에서 개인적인 스타일을 추구하는 것으로 넘어왔다. 그로부터 10년이 지났는데, 미술학교의 교육목표가 더는 개별 작가를 양성하고 그들의 개성을 함양하는 게 아닌 것 같다. 이제 미술학교의 교육목표는 협업에 있고, 개별 작업에서조차 다른 사람들과 함께 살아가는 삶의 맥락에 초점을 두고 있다.

전문적인 아마추어

하이퍼 스쿨과 아마추어 스쿨은 양쪽 극단에 있지만 수많은 조건을 공유한다. 이를테면 작업실을 없애고, 단체로 작업하거나 협업하게 하고, 학제 간 교류를 도모함으로써 작가들을 외부로 내보내고 있다. 가장 근본적인 공통점이라면, 양극단 모두 학교에서 보내는 시간을 급진적으로 늘렸다는 것이다. 이는 양극단 사이에서 드러나지 않고 존재하는, 다수 미술학도와 선생으로 가득한 모든 미술학교와 미술학과가 처한 일반적인 환경이기도 하다.

미술교육에서 나타난 이러한 발전에는 더욱 폭넓은 시사점이 있다. 일반적으로 전문가의 역할에 변화가 일어나고 있다는 것이다. 일례로, 지배적인 혹은 바람직한 전문가의 이미지는 계속해서 변화해왔다. 전문가의 이미지는 회색 플란넬 수트를 갖춰 입은 전통주의자에서 캐주얼 복장을 한 유연하고 창조적인 사람으로 변하고 있다. 이처럼 고정관념에서 벗어난 최고경영자CEO 혹은 지식노동자의 개념은 일을 새롭게 바라보는 신자유주의적 관점에서 상세히 논의됐으며, 이는 미술에도 적용되는 이야기다. 인기 작가 대니얼 핑크Daniel Pink는 기발한 말을 많이 남겼는데, 그중 『뉴욕 타임스New York Times』 기사에 이런 말이 인용됐다. "미술석사학위MFA는 새로운 경영석사학위MBA다."[9] 경영석사 같은 미술석사와 미술석사 같은 박사학위PhD에 공통된 점은 '우뇌'를 도구로 사용한다는 것이다. 이는 곧 조사, 협업, 초학문적 태도 그리고 수단과 목적, 과정과 책임을 모두 강조한다는 것을 의미한다. 최근 예술과 인문학에 관해 대통령자문위원회가 밝힌 바와 같이, 미술교육은 "21세기적인 기술 혹은 정신적 습관을 함양하며 이는 문제해결능력, 비판적·창조적 사

고, 모호함과 복잡함을 다루는 능력, 여러 가지 기술을 통합하는 능력, 학제 간 연구를 수행하는 능력 등을 포함한다."[10]

전문가의 속성이 변화하는 것은 자연스럽게 그 반대에 놓인 아마추어 개념에도 영향을 준다. 아마추어야말로 새로운 전문가다. 일시적이고 유동적이며 자생적인 것이 일의 새로운 조건이다. 아는 것이 많고, 관계망이 두터우며, 비제도권 교육을 받은 혹은 교육을 전혀 받지 않은 비전문가들의 등장은 다음과 같은 질문을 하게 한다. 만약 정말로 레이더망에 걸리지 않는다면, 어째서 그들이 『아트포럼Artforum』에서 활동하고 있겠는가? 미술교육재단인 브루스하이퀄리티재단Bruce High Quality Foundation(이 재단이 운영하는 대학교도 있다)에 속한 거물 컬렉터들이 비전문가들을 즉각적으로 신격화하고 포용하는 것은 이러한 직업 전략의 진실을 드러낸다. 이 재단은 "전문가의 문제, 아마추어가 해결한다"라는 슬로건을 내걸고 있다.

전문가 개념의 변화와 함께 전문가를 떠받치고 있던 물질적 조건도 변했다. 미국 사회에서 전문가의 몰락은 지식경제로의 전환보다 일상적으로 일어나고 있지만, 덜 알려진 주제다. 전형적인 전문직인 의사의 보수와 변호사의 취업 가능성은 최근 몇 년간 내리막길을 보였다. 이러한 '사회개혁'의 측면—모든 자본의 증발, 전통적인 노동 계층의 자본뿐만 아니라 상위 1-2퍼센트의 자본마저도 제거되는 양상—은 미국에서 중산층이 사라지는 결과를 가져왔다. 중산층이 누렸던 안정성과 지위 관련 분야의 학위, 평생을 한 분야에서 일한 경력 그리고 안정성, 저축, 지위가 그리는 상향 곡선 등은 이제 증발해버렸다. 안정성이 사라진 자리는 유동성으로 대체됐고, 새로운 기술을 익히고 (빌 클린턴이 말했던) "재편 과정"에 몰두해야 할 지속적인 의무가 생겼으며, 끊임없이 아마추어로 다시 시작하면서 새로운 다음 일을 생각해내야 한다. 삶의 양상이 변하고 있다. 역사, 예술, 심지어 회화에서도 헤겔 철학적 진보 이론을 포기한 지 한참이 지났지만, 개인이 차츰 성과를 쌓아가면서 성공하는 서사에 대한 믿음은 아직도 남아 있다. 1950년대에 벌어진 가장 슬픈 일은 클레멘트 그린버그가 잭슨 폴록Jackson Pollock, 1912-1956에게 헛소리를 하는 바람에 이미 '쇠퇴한' 한 작가가 섣부른 절정을 맞이한 것이다. 이제, 재편이 됐든 탈학교화가 됐든, 개인적인 경력 혹은 인생의 '궤도'는 수평적으로 진행될 것으로 보인

다(긍정적인 측면이 있다면, 무엇을 하기에 너무 늙은 나이란 없어졌다는 것이다).

학교라는 형식

이와 같은 요소들은 모두 교육의 사회적 가치에 압력을 가한다. 미국의 극단적 진보파와 보수파는 고등교육 자체가 시대에 뒤처진 것이 될 가능성에 대해 대단한 논쟁을 벌이고 있다. 보편적인 사회적 권리로 추정되는 공공성의 마지막 보루로서 학교의 가치가 유럽과 (주립대학을 껍데기만 남겨놓고 민영화하고 있는) 미국 도처에서 이념적으로, 그리고 예산 삭감이라는 방식으로 공격받고 있다. 교육의 보편성은 줄어들고 획일화가 진행되면서, 학교가 사회적 지배와 재생산의 도구라고 비판하는 1970년대 좌파의 시각을 점점 더 따라가고 있다. 많은 사람들이 학교 교육을 통해 기대하는 사항이—균형 잡힌 전인全人 또는 시민 교육이라는 이상은 사라진 지 오래고, 그저 좋은 직업을 갖고 중산층의 삶에 편입되려는 대단치도 않은 목표마저—더는 고등교육으로 보장되지 않는다는 사실은 전 세계적으로 마찬가지다. 아마 자유주의자들보다는 보수적인 교수들과 전문가들, 최고경영자들이 이러한 사실을 더 빨리 알아챌 것이다. 그러면서 빌 게이츠를 위시하여 대학에 가지 않은 사람들을 들먹이며 꾸역꾸역 대학에 가는 다수의 사람보다 그들이 더욱 이성적인 (게다가 열정적인!) 판단을 내렸다고 할 것이다. 이는 어마어마한 부를 축적하는 소수의 대단한 (대단히 운이 좋거나 대단히 사악한) 개인의 능력을 더욱 강조하는 결과를 가져온다. 그 말은 곧, 지루한 상아탑 교육이 '멋진 신세계'에서 살아갈 발판을 마련해주지 못한다는 뜻이다. 보다 중립적으로 이야기하자면, 대학교육은 비용 대비 효과가 떨어진다. 적어도 현재로서는 학부 졸업자와 석사학위자의 수입에 통계적인 차이가 있기는 하지만, 학비는 기하급수적으로 늘어나고 있으며 대학에 다녀서 얻는 이점(기본적으로 괜찮은 일자리를 얻는 것)은 대학에 다니지 않은 것에 비해 줄어들고 있다. 이러한 추세가 언제, 어떤 방향으로 진행될지는 예측하기 어렵다.

그동안 중산층이라 인식되던 사람들, 즉 사회적 기대를 품고 성장했으나 이러한 변화를 맞닥뜨린 사람들은 어떻게 반응할까? 최근 유럽 전역에서 대규모 폭력

시위가 벌어졌다. 미국에서는 캘리포니아에서 커다란 시위가 있었는데, 이는 그러한 위협을 제대로 파악한 저소득층 학생들이 주도한 것이었다. 중산층 문화는 요리사와 바텐더, 심지어 전통 공예가와 같은 전문 기술 직종을 전반적으로 미화하는 쪽으로 반응했다. 그러한 직업들은 육체노동으로 간주되든 서비스 직종으로 간주되든 간에, (안정성은 없어도) 예전에 전문직들이 차지했던 문화적 자본의 그윽한 멋을 풍기게 됐다. 꼭 해야 할 일들은 그 일이 고귀하다고 생각하는 사람들에게 고귀하게 (적어도 괜찮은 일로) 여겨지기 마련이다. 또한 정규교육이 아니라 도제 방식으로 견습 기간을 거쳐야 하는—치즈 제조 같은—산업화 이전 혹은 초기 산업화 시대의 기술로 돌아가려는 열정적인 움직임도 있었다. 갑자기 옛것이 되는 바람에 매력적으로 인식되는 제도와 실천을 향한 이 같은 복고 열풍은 출판문화에도 적용된다. 신문과 잡지가 웹상으로 옮겨가거나 아예 사라지자 다양한 지적·사회적 틈새시장, 특히 미술에서 그러한 옛날 방식이 부활하고 있다.

학교에 대해서도 같은 방식으로 생각하기 시작한 것 같다. 중심적인 실행기관으로서의 부담을 내려놓고, 작가들이 아주 구체적으로 다루는 주제가 된 것처럼 보인다. 젊은이들이 모이는 곳이면 어디든지 미술학교가 생겨난다. 어떤 점에서는 젊은이들이 광고지나 포스터, 신문, 잡지 등을 일제히 찍어내는 것과 비슷하다. 발터 벤야민Walter Benjamin, 1892-1940 식으로 말하자면, 낡은 매체는 새로운 매체의 주제가 된다. 앞에서 논한 것처럼, 젊은 작가들에게는 학생 참여자의 역할을 맡는 것이 미술을 대신할 수 있다. 자기주도적인 학교를 다녀도 되고 '실제' 학교를 다녀도 된다. 아주 산만하고 심지어 무작위로 선택한 것처럼 보이는 주제들을 가지고 진행되는 자의식적인 강연과 워크숍은 딱히 어떤 커리큘럼을 강조하는 게 아니라 학교 자체를 지적한다. (탈脫스튜디오post-studio 이론에서처럼, 여기서도 미술 생산자로서 개인보다는 사회에 교육적 방점이 찍힌다. 그렇다면 이것을 '전前스튜디오pre-studio'라고 불러야 할까?) 가르침과 배움—학교의 실천—은 교차교육학transpedagogy 혹은 탈학교화deschooling로 이론화되면서 타니아 브루게라Tania Bruguera, 1968- 나 파블로 엘게라Pablo Helguera, 1971- 같은 성숙한 작가들의 작업을 통해 예술 제작으로 변화한다.[11] (다시, 이것은 미술관이나 다른 미술기관의 교육활동과 상호 연계된다. 거기서 벌어지는 강연과 교육행사 등은 훨씬 더 자의식적인 형식을 취하게 되면서,

페차쿠차Pecha Kucha와 같은 형식들을 실험하고 있다. 페차쿠차는 7분도 안 되는 시간에 20개의 이미지를 보여주는 일본의 초간단 프리젠테이션 방식이다.)

이는 또한 중견 작가들이 교수 역할을 하는 데에도 영향을 미친다. 이 점에서 유럽의 주요 작가들은, 요제프 보이스의 본보기를 따라, 교수 역할이란 사회운동을 이끄는 아방가르드 지도자와 같은 것이라고 본다. 그렇다고 해서 학습 방식이 반드시 거창할 필요는 없다. 교수로서 작가의 본질에는 좀 더 미묘하고 광범위한 변화가 나타났고, 미국 전역의 주요 미술학교로 널리 퍼지고 있다. 마이크 켈리Mike Kelley, 1954-2012 같은 사람이 재정적으로 탄탄한 커리어를 갖게 된 이후에도 가르치고자 하는 것을 사람들도 더는 이상하게 생각하지 않는다. 젊은 작가들과 함께 어울리며 '에너지'를 얻는다는 다소 막연한 이유로 왕성하게 창작활동을 하는, 성공한 반제도적 작가들에게도 미술학교는 풍요로운 공간으로 여겨진다. 마이클 스미스Michael Smith가 (그의 일상 캐릭터인 마이크 스미스 역할로) 매년 그가 가르친 텍사스 대학교 학생들과 찍은 사진들은 유별나게 감동적이면서도 섬뜩한 데가 있긴 하지만, 작가들이 교육과 미술 제작의 통합을 이야기하는 것은—교수임용 면접에서만 그렇게 이야기하는 게 아니고—지극히 평범한 일이다. 리엄 길릭Liam Gillick, 1964- 이나 피아 바크스트룀Fia Backström, 1970- 을 위시하여 무수히 많은 작가와 교수들이 지역적인 사회 역학을 드러내는 그룹에 기반하여 수업을 진행하고 작품을 제작하는 것으로 알려져 있으며, 그 둘 사이의 경계는 모호하다. 이처럼 모호한 경계를 드러내며 에르네스토 푸홀Ernesto Pujol, 1957- 은 자신을 "작업실과 강의실(이 둘은 단절 없이 이어지는 유산이다) 사이에서 아무런 차이를 느끼지 못하는 동시대 작가"라고 소개했다. 최근 출간된 《미술학교Art School》에 실린 첫 번째 에세이의 첫 문장이 그렇게 시작한 것은 우연이 아니다.[12] 과거에는 학생들에게 '진정한 작가'로서—그게 무뚝뚝하고 호전적이고 자기중심적으로 구는 것을 의미한다 하더라도—모범이 되든가 아니면 차츰 전시를 줄이다가 결국 미술작품 제작도 그만두는 수밖에 없었다. 한때 '회화란 무엇인가?'라고 질문했던 모더니즘의 자기 성찰이 이제 학교를 향하고 있다.

이전과 이후

학교는 삶과 동의어도 아니고, 삶으로 이어지지도 않는다. 작가의 삶에서 잠시 존재하는 막간일 뿐이다. 헌터칼리지 학생들은 학교를 "거품"이라 부른다.[13] 그게 무슨 말인가? 학생들이 사는 곳은 브루클린이나 퀸스다. 학교 혹은 작업실 때문에 맨해튼에 머무는 시간에도 도심 '캠퍼스'에서만 지내지는 않는다. 학교는 그들의 삶에서 한순간이다. 학교와 학자금 대출이 전일 근무와 돈 걱정으로부터 일시적인 유예를 제공한 것이다. 학교에 다니는 동안에는 일주일에 20시간(혹은 오늘날 파트타임 규정만큼)만 일해도 살 수 있다. 전액 장학금을 받는 몇몇 학생은 아예 **일을 하지 않는** 예도 있다. 시카고 아트인스티튜트 석사 과정에 다니는 한 학생의 말에 의하면, 학교가 그들에게 제공하는 것은 '공간'이다. 실제 공간—도심 중앙에 자리 잡은 접근성 좋은 작업실—과 시간적 공간 그리고 정신적 공간을 제공하는 것이다. 가장 넓은 의미에서 미술학교는 무엇을 하고 싶은지 생각하는 장소다. 가장 좁은 의미에서 미술학교는 미술학도들이 작업실을 갖고, 작품을 전시하며, 밀도 높은 비판적 관심을 받는 시공간이다. 직접적으로 말하자면, 미술학교는 대부분의 작가들이 작가가 되기 위해 규율에 따라—특정한 방식으로—행동해야 하는 유일한 기회다. 넓은 의미의 미술학교 개념은 그 가치가 존중되고 미술학교의 새로운 발전이라고 평가되는 반면, 좁은 의미의 미술학교 개념은 점점 덜 중요하게 여겨진다.

그렇다면 질문이 생긴다. 학교란 무엇과 무엇 사이의 공간인가? 점차 비슷해지고 있는 '이전before'과 '이후after' 사이에 놓인 '그리고and'라는 공간일 것이다. 1990년대에는 가장 잘나가는 미술학교 교수들이 자기 학교 학생들을 학생으로서가 아니라 어엿한 작가로 대우하면서 자부심을 가졌다면, 오늘날에는 작가들이 학교를 떠날 때에도 어떤 면에서는 여전히 학생이다. 일정한 양의 전문 지식 혹은 직업적인 전망을 습득하지 않는다면—솔직히 미술 분야는 (법학이나 의학과 달라서) 정말로 그런 게 있었던 적이 없다—이전과 이후가 크게 다르지 않다. 학위를 딴 이후에도 전문가의 삶이나 성인의 신분으로 넘어가지 못하고, 역사적으로 중산층의 삶으로 편입되게 했던 만큼의 돈도 벌지 못한다. 대개 학교는 마법 같은 변화를 가져오지 않는다. 실체를 변화시키는 내적 전환도 없고, 작가의 사회적 지위를 바꾼 라나 터너Lana Turner, 1921-1995 스타일의 발견도 일어나지 않는다.

그러나 학교가 대부분의 작가에게 수단적인 유용함을 주지는 않더라도, 학교 자체에 잠재된 기쁨—잠재성의 기쁨이랄까—그리고 그 기쁨을 최대한 길게 연장할 수 있는 데서 오는 가치는 분명히 남아 있다. 이러한 기쁨은 **소용이 없다는** 데서 얻어진다. 시대에 뒤처지는 바람에 생겨난 개방성에서 얻어지는 것이다. 보장된 일자리가 끝내 주어지지 않는다는 데서 얻어지는 것이기도 하다. 제도가 와해되면서 생겨난 새로운 궤적에도 긍정적인 측면이 있다. 재미있게도, 작가들이 자유롭다고 여겨지는 방식에도 자유가 존재한다. 가난하게 삶을 누덕누덕 이어붙이지만 성공이나 실패의 서사에 지배당하지도 않는다. 물론, 미술학교가 고등교육에 대한 신념 체계를 깨트리지 않고는 이런 이야기를 할 수 없다. 하지만 그럼에도 그것조차 학교가 제공하는 것이다.

주

1 하워드 싱어맨Howard Singerman의 저서에 상세하게 잘 설명돼 있다. Howard Singerman, *Art Subjects: Making Artists in the American University* (Berkeley, CA: University of California Press, 1999).

2 미시간 대학교에서 열린 아트엔진ArtsEngine 콘퍼런스 참조. "The Role of Art-Making and the Arts in the Research University" (May 5, 2011).

3 James Elkins, "Introduction," in *Artists with PhDs: On the New Doctoral Degree in Studio Art* (Washington, DC: New Academia Publishing, 2009), p. iv.

4 http://chronicle.com/blogs/arts/mellon-foundation-president-asserts-1-culture-not-2/29304.

5 대학미술협회College Art Association 보고서 *The Visual Arts in Higher Education* (Yale University Press, 1966) 참조. Matthew Israel, "A Historical Effort, an Unparalleled Wealth of Ideas," in Susan Ball, ed., *The Eye, the Hand, the Mind: 100 Years of the College Art Association* (New York: CAA, 2011), p. 176에서 재인용.

6 Jeffrey T. Schnapp and Michael Shanks, "Artereality (Rethinking Craft in a Knowledge

Economy)," in Steven Henry Madoff, ed., *Art School (Propositions for the 21st Century)* (Cambridge, MA: MIT Press, 2009), p. 143.

7 레인 렐리예Lane Relyea에게 감사를 전한다. 그는 진행 단계에서 이 에세이를 읽고 필자의 의견에 도움을 줬다.

8 Lane Relyea, "All Systems Blow: The Rise of the DIY Art School," *Modern Painters* (September 2007), pp. 80–85.

9 Janet Rae-Dupree, "Let Computers Compute. It's the Age of the Right Brain," *New York Times* (April 6, 2008).

10 *Reinvesting in Arts Education: Winning America's Future Through Creative Schools* (Washington, DC: The President's Committee on the Arts and Humanities, 2011), p. 28.

11 Irit Rogoff "Turning," *e-flux* (November, 2008); Tom Holert, "Art in the Knowledge-based Polis," e-flux (February 2009); Paul O'Neill and Mick Wilson, eds., *Curating and the Educational Turn* (London: Open Editions, 2010). 수많은 콘퍼런스도 열렸는데, 개중에는 ICA(런던)에서 개최한 "You talkin' to me? Why art is turning to education" (July 14, 2008), 뉴욕과 런던에서 연계하여 뉴욕 현대미술관MoMA과 서펀틴갤러리 Serpentine Gallery에서 2009년과 2010년에 각각 개최된 'transpedagogy'와 'deschooling' 등이 있다.

12 Ernesto Pujol, "On the Ground: Practical Observations for Regenerating Art Education," in Madoff, op. cit., p. 2.

13 2011년 1월 필자와 만나서 자신들이 겪은 미술학교 경험에 대해 들려준 헌터칼리지 학생들과 2010-2011학년도 수업시간에 필자와 이야기를 나눈 SAIC 학생들, 특히 니콜라스 쿠에바에게 감사를 전한다.

제도권 밖의
예술

안톤 비도클

Anton Vidokle 작가이자 『이-플럭스e-flux』, 'time/bank' 공동 창립자다.

편집자 미술학교와 관련해서 당신이 경험한 바와 미술학교가 직업교육으로 전문화되고 있는 현상에 대해서 어떻게 생각하는지부터 듣고 싶습니다.

안톤 비도클 (이하 비도클) 저는 중간에 그만둔 셈이에요. 학교를 끝마치지 않았습니다.

편집자 학교를 졸업하지 않았습니까?

비도클 네, 그렇습니다. 재미있는 이야기를 해드리죠. 저는 헌터칼리지 대학원에 다녔습니다. 학위 과정을 수료하고, 논문 주제발표를 하고, 학위논문을 써서 제출하고, 통과됐습니다. 그러나 당시 그 일련의 과정이 오로지 졸업장을 따기 위한 것임을 깨닫게 되는 일이 있었어요. 논문을 특정한 플라스틱 폴더, 그것도 딱 한 군데의 문구점에서만 살 수 있는 검은색 플라스틱 폴더에 꽂아서 제출해야 한다는 거예요. 비서 말로는 학과장이 논문 폴더를 사무실 캐비닛에 보관해야 하기 때문에 폴더가 선반 크기에 맞아야 한다나요. 저는 이상적인 사람이었고, 석사학위가 뭔가 중요한 의미가 있다고 생각했는데…, 결국 아주 이상한 형식주의에 지나지 않았던 거예요. 저는 그 폴더를 사지 않았고 석사학위도 받지 않았습니다!

편집자 관료주의적 절차였네요.

528 **비도클** 그렇습니다. 교육은 전문화 문제의 일부분이죠. 미술계가 전체적으로 굉장

히 협소한 방식으로 전문화되고 있습니다. 오래된 마르크스주의적 문제가 여전히 존재하지요. 전문화는 분업과 직결되고, 분업은 곧 소외로 이어집니다. 굉장히 모순적인 것이, 수많은 이들이 미술계로 뛰어드는 이유는 본인이 하는 일에서 조금이라도 덜 소외되고 싶어서인데, 결과적으로 작가들에게 부과되는 일은—상업적이든 공공적이든—자신들의 활동을 전문화한다는 겁니다.

저는 이러한 변화가 자유분방한 보헤미아가 사라진 것과 관련이 있다고 생각합니다. 시인과 예술가와 무용가와 작가들이 자유롭게 소통할 수 있었던 지성의 공간 말입니다. 보헤미아는 1970년대 어느 시점엔가 완전히 사라져버렸습니다. 아예 없어진 거예요. 그리고 시각예술은 훨씬 더 자기 성찰적으로 변했지요. 한편, 작가들이 주도해서 예전의 화이트칼럼스White Columns 같은 공간을 여는 모습은 흥미로웠습니다. 화이트칼럼스는 고든 마타-클라크Gordon Matta-Clark, 1943-1978가 뉴욕 그린 스트리트의 어느 차고에서 시작한 거죠. 기본적으로 어떤 작가든지 그곳에서 하루 동안 무엇이든 하고 싶은 일을 할 수 있었습니다. 작업실로 사용하든 모임 공간으로 사용하든 말이에요.

물론, 지금의 화이트칼럼스와 비교하면 현저한 차이가 있지요. 화이트칼럼스가 틀을 깨는 특별한 곳이라고 생각해서 예로 든 것은 아닙니다. 작가들이 스스로 정당화하고자 하다 보니, 기존 제도를 따라 해야 할 필요가 있었고, 그 결과 더욱더 제도화되었습니다. 그 또한 지금 일어나고 있는 상황에 크게 영향을 준 겁니다.

편집자 어떻게, 어떤 이유로 학교를 예술실천의 모델로 삼게 되었습니까?

비도클 미술학교가 모델이었기 때문에, 사실상 일반적인 학교와는 매우 다릅니다. 하지만 단지 미술학교에 국한된 것만은 아니었죠. 우리가 마니페스타 6—키프로스 니코시아에서 2006년에 열린 유럽 동시대 미술 비엔날레—를 시작했을 때, 그건 실질적인 이유에서였습니다. 우리는 키프로스의 상황을 지켜봤고, 키프로스의 탈식민주의 유산을 다뤄야 한다고 생각했어요. 통치세력이었던 영국은 식민지 정책의 기반이 흔들릴까 봐 그곳에 문화기관이고 뭐고 국립기관을 만들려 하지 않았습니다. 식민지배가 끝난 후에, 키프로스는 바로 종족 갈등을 겪게 됐죠. 이는 영국이 분할통치 식민전략을 썼던 것과 무관하지 않습니다. 현재 키프로스에는 작

가들도 있고 영화감독과 예술가들도 있지만, 그들에게는 우리가 당연시하는 기본적인 문화적 네트워크조차 없습니다. 저는 모스크바에서 자랐는데 모스크바에서는 미술 아카데미와 미술관, 오페라하우스, 극장 그리고 뚜렷한 기능을 하는 문화 공간들이 매우 강력한 네트워크를 형성하고 있거든요. 키프로스에는 그런 문화적 네트워크가 거의 전무한 실정이었습니다.

그래서 우리는 니코시아에서 열리는 100일간의 비엔날레를 어떻게 하면 의미 있게 할 수 있을까 생각해봤습니다. 만약 전시 구조가 사라지면 어떤 일이 벌어질까? 그래서 우리는 우리가 가진 자원으로 이 상황에서 할 수 있는 가장 생산적인 일이 무엇일까를 고민하게 되었고, 결국 한시적으로 미술학교를 운영하기로 했습니다. 지역 주민들이 원한다면 계속 운영될 수도 있었지요. 저는 그와 관련된 리서치를 계속해서 진행했고, 이전에 존재하던 학교 모델들을 전부 훑어보았습니다. 일단, 가르치는 일이 작가라는 존재와 어떻게 결합하게 된 것인지는 정말 불가사의합니다. 단지 현재만이 아니라 작가들의 공식화된 활동이 시작된 이래로, 어떤 사람들은 가르치는 일로 먹고삽니다. 그러니까 선생님이 돼서 제자를 받고, 학생을 모으고, 학교 혹은 수업을 여는 거죠. 모더니즘 초기에 그런 일이 많이 일어났어요. 제 생각에는 사람들이 같은 방법으로 계속해서 가르칠 수 없다는 것을 알았기 때문이라고 봅니다. 완전히, 전적으로 다른 실천 방식과 새로운 환경이 개발돼야 했지요. 진부한 예일지 모르지만, 바우하우스가 주도한 작은 움직임이 유럽과 미국의 미술교육 커리큘럼과 구조 전반에 파격적인 영향을 미쳤다는 점은 매우 흥미롭습니다. 블랙마운틴칼리지 또한 영감을 주는 학교였죠.

학교에서 일어나는 일 중에서 정말 매력적이라고 생각됐던 것은, 예술작업의 영역을 구성하는 여러 활동이 전시공간이라든가 전문적인 작가 생활의 다른 면에서보다 훨씬 더 통합된 형태로 나타난다는 점입니다. 전시의 맥락에서는 산만하고 종잡을 수 없는 부분들은 항상 무시될 수밖에 없는 것 같습니다. 그런 부분은 늘 마치 나중에 생각나서 덧붙인 것처럼 지하 전시장 구석에 놓이곤 하죠. 최근 예술적인 리서치가 유행하고 있긴 하지만, 리서치는 전시 디스플레이에 완전히 밀리기 마련입니다. 그러니까 리서치가 유행하는 현상도 분명 회의적으로 봐야 할 겁니다.

사회적 형태로 학교를 구성하면서 생각했던 것은, 서로 다른 요소들이 좀 더

조화롭게 존재하는 환경을 실제로 만들 수 있는지 한번 보자는 것이었습니다. 그건 기본적으로 교육에 관한 관심이지요. 제가 가르치지는 않습니다. 그쪽으로는 생각도 해본 적 없어요. 관심도 없고요. 〈유나이티드네이션플라자unitednationsplaza〉나 〈나이트스쿨nightschool〉 같은 프로젝트를 통해 제가 계속 하고 있는 일은 비디오 대여점이나 전당포와 같은 기존의 사회적 형태를 빌려와서, 그것을 껍데기로 사용하면서 그 안에서 다른 활동이 벌어지게 하는 것입니다.[1] 학교도 마찬가지입니다. 학교도 일종의 구체적인 사회적 형태지만, 예술실천의 공간이나 대상으로 얼마든지 다르게 사용될 수 있으니까요.

편집자 학교의 형태 구조를 새로운 방향으로 바꾸고 싶습니까? 어떤 식으로든 위계가 없는 배움이란 생각하기 어려운데요. 전통적인 교육 모델에서는 다른 사람들보다 더 많은 지식을 가진 누군가가 있어야 하잖아요.

비도클 저는 교육의 정치학에는 별로 관심이 없습니다. 제가 관심이 있는 것은 전시의 정치학과 작가들을 위한 생산 환경이에요. 그래서 〈나이트스쿨〉에서는 역할의 전도를 시도하지 않았습니다. 그곳에는 강연을 하는 사람들과 그 강연을 듣는 사람들, 학생들과 강사들이 있었지요. … 그러니까 그런 면에서 그건 정치적인 프로젝트가 아니었어요. 누군가는 실제로 지식을 전달해야 했습니다. 상황이 똑같지가 않잖아요. 우리 모두 똑같지 않으니까요. 지적으로나 경험으로나, 재능 면에서도 마찬가지고요. 하지만 어떤 사람이 권위를 가졌다고 해서 그것을 남용할 필요는 없는 거죠.

또한, 우리의 학교 프로젝트는 반드시 출석해야 하는 성격의 학교가 아니었다는 점을 염두에 두셔야 합니다. 교육이 권리인 한, 우리는 사회적으로 꼭 교육을 받아야 합니다. 사회 구성원으로서 역할을 할 수 있도록 교육받는 거죠. 그러니까 모두 자발적으로 하는 것은 아닙니다. 교육은 의무적인 거예요. 저는 거기서 알력이 생긴다는 것을 충분히 알고 있습니다. 만약 당신이 수업에 들어가고 싶지 않은데 어떤 멍청이가 당신을 깔보는 투로 말한다면, 그건 당신이 저항하고 싶게 하는 상황이거든요. 하지만 완전히 자발적인 상황에 놓인다면 말이죠—〈나이트스쿨〉이나 〈유나이티드네이션플라자〉에 반드시 참석해야 하는 사람은 아무도 없잖아요—

사람들이 거기 오게 된 까닭은 단지 오고 싶었기 때문입니다. 성적 같은 것도 없고, 이러한 세션들은 참가자들이 어떤 경력을 가지고 있는지 상관하지 않습니다. 전혀 새로운 동기 부여에 의해 특정한 사람들이 한데 모이는 거지요. 이러한 극단적인 개방성은 전시에 가깝다고 할 수 있습니다. 전시장에서 사람들은 떠나고 싶을 때 언제든 떠날 수 있고, 보기 싫은 작품은 안 봐도 되니까요. … 아무도 그런 걸 강요하지 않습니다.

편집자 그런데 반대로, 당신이 받을 수 있는 것보다 더 많은 학생이 참여를 원할 때는 상황을 어떻게 조율하나요? 학생들을 어떻게 선발합니까?

비도클 아, 그 문제는 구조적인 측면이 좀 있습니다. 핵심 참가자 그룹은 마니페스타에서 시작됐습니다. 마니페스타는 작은 섬에서 진행됐던 터라 이런 종류의 프로그램에서 제공하는 토론에 특별한 관심을 가진 사람은, 터키와 그리스 양쪽을 다 꼽아도 60에서 70명 정도였습니다. 물론 오프닝 때는 해외에서 1만 명이 비행기를 타고 날아올 수도 있겠지만, 그들이 사흘 정도 머물다 떠나고 나면 우리는 100일 동안 텅 빈 방에 남아 있게 되겠죠. 그래서 우리는 3개월 동안 지속적으로 이 프로그램에 참여할 사람들을 모으고자 했습니다. 거기 올 사람들의 체류비용도 지원하려고 했고요. 수천 명이 지원했지만, 그들의 체류비용을 모두 지원할 수는 없었어요. 그래서 100여 명을 추렸습니다. 단지 재정적인 여건 때문에 그렇게 한 거죠.

마니페스타 6가 취소되는 바람에, 베를린에서 〈유나이티드네이션플라자〉를 통해 제 프로젝트를 독자적으로 실현하기로 했습니다. 키프로스 학교 프로젝트에 참여하려 했던 사람들 대부분이 자비를 들여 베를린에 왔습니다. 그건 정말 특별한 경험이었어요. 우리에겐 참가자들을 경제적으로 지원할 방도가 없었는데, 그들이 스스로 온 겁니다. 어떤 사람들은 세미나 한 개만 듣기도 했고, 어떤 사람들은 몇 달 동안 머물렀죠. 관람객들이 마음대로 돌아다니는 전시장과 같은 극단적인 개방성을 학교에서 재현한 것은 정말 흥미로웠습니다. 그러나 전체적인 프로젝트를 생각한다면, 전부를 본 사람이 있다는 게 중요해집니다. 세미나들이 서로 이어지는 테마로 구성됐기 때문이죠. 〈나이트스쿨〉에서는 핵심 참가자 그룹이 프로젝트 전체를 경험할 기회를 가졌습니다. 선택은 무작위로 이뤄졌어요. 한 장짜리 신청서에

서 알아낼 수 있는 건 많지 않잖아요. 어떤 사람들은 훌륭했고, 어떤 사람들은 별로 흥미를 끌지 못했지만, 이 프로젝트가 원래 그런 겁니다. 우리는 지원자들에게 이미지를 보내지 말라고 했어요. 작가들만을 위한 학교가 아니었기 때문이죠. 학교 프로젝트의 참가자가 일부는 큐레이터, 일부는 미술사가로 다양하게 조합되길 바랐어요. 개중에는 투자 은행가도 있었고….

편집자 〈유나이티드네이션플라자〉가 〈나이트스쿨〉보다 잘됐다고 생각하시는 것처럼 들리는데요.

비도클 그렇습니다. 차이는 미술관에 있죠.

편집자 〈유나이티드네이션플라자〉의 제도적 측면과―특히 프로젝트의 목적 면에서―그와 유사한 다른 기관과의 협업이 어떤 차이가 있다고 보시는지요? 〈나이트스쿨〉 같으면 이미 베를린에서 설립된 것을 자산으로 하는, 일종의 비빌 언덕 같은 게 있었잖습니까.

비도클 그건 정말 다행이었다고 생각합니다. 그렇지 않았다면, 뉴뮤지엄New Museum의 아젠다에 완전히 짓눌렸을 테니까요. 하지만 뉴욕 버전은 베를린에서 가능했던 것들에 비하면 여전히 많은 부분을 타협했다고 할 수 있죠. 정말 단순한 것들입니다. 교육처럼 지속적인 과정에서는 반드시 논의해야 할 것들을 이야기하기 시작한 이상, 계속해서 이야기할 수 있어야 합니다. 임의적인 시간제한이 있으면 작업하기 어려워요. 자, 10시 30분이 됐으니 문을 닫아야 합니다, 뭐 그런 거 말이에요. 상황의 시간 개념이 완전히 달랐죠. 베를린에서는 새벽 3시까지 세미나가 지속되기도 했습니다. 이야기해야 할 시급한 사안이 있다면, 그것 때문에 사람들이 새벽 3시까지 깨어 있는 거예요. 놀랍죠. 또한 베를린에서 완전히 달랐던 점은 우리가 그 장소에서 지켜야 할 규칙을 일일이 설명하거나 사람들의 행동을 규제하거나 하지 않았다는 겁니다. 하지만 뉴뮤지엄에서는, 뭐랄까, 감옥에 있는 것 같은 기분이 들었어요. 사람들의 움직임과 먹고 마시는 행위를 규제함으로써 물리적인 행동에 제약을 가했으니까요. 예를 들면, 처음에 우리는 강당에 물을 가지고 들어갈 수 없다는 얘기를 들었습니다. 왜 그래야 하는지 설명도 듣지 못했고 관료주의적으로 금

지당한 거예요. 어떤 강연이 2시간 30분이 넘어갈 정도로 길어지면, 사람들이 물을 마셔야 하는 건 당연합니다. 황당한 것은, 한 달 후 미술관 측은 마지막 세미나에서 테킬라 파티를 하기로 했다는 겁니다. 물도 마시면 안 된다고 하던 데서 독한 술을 마시라니. 이런 것이 전형적인 제도권의 정신분열입니다. 모든 게 무슨 법칙 같지만, 알고 보면 그런 규제에 논리적 근거가 전혀 없어요. 완전히 주관적인 겁니다.

아마도 가장 큰 차이점이라면, 베를린에서는 해당 프로젝트에 관람객들이 어디까지 참여하고 어떻게 관여할지에 대한 제한을 두지 않는 게 핵심 요소였습니다. 제 말은 참가자들이 기본적으로 강연자가 될 수도 있고, 발표자가 될 수도 있고, 거기서 작품을 만들거나 전시할 수도 있다는 겁니다. 뉴뮤지엄에서는 그러한 제한이 분명했습니다. 처음부터 사람들에게 어디까지 참여할 수 있는지 분명하게 규정함으로써, 프로젝트를 방해했어요.

편집자 그래서 어떻게 하셨습니까? 처음부터 〈나이트스쿨〉 프로젝트에 대한 걱정이 많았을 것 같군요.

비도클 잘되는 것 같지 않다고 느꼈지만, 그래도 단점보다는 장점이 크다고 생각했습니다. 제가 그걸 하는 데 동의한 이유는 아주 오래전에 뉴뮤지엄이 브로드웨이에 있었고 마샤 터커Marcia Tucker, 1940-2006가 디렉터로 있던 시절에 거기서 일했기 때문입니다. 저는 전시 설치를 도왔는데, 당시 뉴뮤지엄은 환상적인 출판 프로그램을 가지고 있었고 브라이언 윌리스Brian Wallis가 정말로 출판에 주력했었죠. 댄 캐머론Dan Cameron, 1956- 이 이끌면서 그리고 지금은 더 심해졌지만, 뉴뮤지엄은 자기가 가진 지적 유산을 무시하고 있었어요. 그래서 제 프로젝트가 어떤 면에서는 뉴뮤지엄이 놓친 부분을 다시 회복하게 할 기회였던 거죠.

편집자 그러한 프로젝트의 성공을 결정짓는 데 도시가 실질적으로 얼마나 많은 영향을 미친다고 생각하십니까? 장소에 의해서 결정되는 것은 무엇일까요?

비도클 장소마다 서로 다른 예술적 맥락이 존재한다고 생각합니다. 어떤 장소는 상업적 요소에 덜 지배당하면서 본질적으로 훨씬 더 관념적인 곳이 있죠. 예를 들어 중동 지역에서는 어떤 작가들은 미술 시장에서 성공을 거두고 어떤 작가들은

상업 갤러리에서 커리어를 쌓기도 하지만, 그들은 이런 것에 그렇게 크게 신경을 쓰지 않습니다. 그들에게 정작 중요한 건 따로 있기 때문입니다. 그건 관념이나 민족 문화 생산 또는 어떤 가치를 옹호하는 것에 훨씬 더 가깝습니다. 완전히 다른 가치 체계라고 할 수 있어요. 그러나 그 역시 고유한 한계를 지니고 있는데, 오랜 기간 바로 그 지역 안에서만 이뤄진 소통 방식이기 때문이죠.

편집자 그러면 이런 문제, 학교에서 가르친다는 것을 어떻게 차별화할 것인지에 대해서는 어떻게 생각하십니까? 아니, 이런 용어들이 필연적으로….

비도클 글쎄, 학교는 구실일 뿐이에요. 하나의 형식 혹은 껍데기라는 말입니다.

편집자 가르치는 일도 마찬가지로 생각하시나요, 아니면 그건 좀 다른가요?

비도클 제가 가르치는 입장이 될 수도 있겠지만, 저는 절대 그러고 싶지 않습니다. 저는 오히려 학생이고 싶어요.

편집자 물론 그런 역할은 계속해서 바뀌겠지요.

비도클 누군가가 다른 사람들보다 많이 가지고 있을 때가 있죠. 그러면 주는 겁니다. 그 반대도 마찬가지죠. 그러면 받는 거예요. 저에게는 그러한 방식이 정말 흥미롭습니다. 그러한 지식 교환이 어떤 상황에서는 다른 상황보다 더 잘 이뤄질 수도 있습니다. 전통적인 교실이나 미술학교가 반드시 지식 교환을 위한 최적의 공간은 아닌 거죠. 예전 제도의 특성을 끝내기 위해서는 이 모든 것이 작동하도록, 그러니까 딱 알맞은 정도의 제도적 구조가 되도록 섬세하게 조율해야 하고, 협력을 위한 포맷 혹은 시스템을 부여하더라도 그게 너무 지나쳐서 억압적이 되지 않도록 해야 한다고 봅니다. 그리고 관심이 있는 사람들이 충분히 있어야겠지만, 그것이 실제로 '제대로 된 것'의 꼴을 갖추기 전까지는 지나치게 많은 사람이 필요하지는 않을 겁니다. 그러고 나면 전문화될 수밖에요.

　제가 보기엔 그런 건 끝나야 합니다. 무슨 말이냐면, 저는 새로운 제도를 만드는 데 관심이 있었던 게 아니거든요. 한시적인 프로젝트를 만들고 싶었던 거예요. 특정한 목적이 있었던 거죠. 이를테면, 이걸 이렇게 하면 실제로 될까? 뭐, 그런 일

종의 호기심 같은 거죠. 우리는 종종 그러한 질문에 답했습니다. 이것을 군이 제가 지속해나갈 필요는 없다고 생각합니다. 제 말은, 누군가 다른 사람이 또 다른 것을 시도할 수 있다는 거예요. 급하다고 과거의 것을 반복하다 보면 결국 형식화되고 마니까요. 가장 재미있는 부분은 실험 자체가 아닐까 생각합니다.

편집자 그러면 『이-플럭스e-flux』 저널은 그런 것과 어떤 관련이 있을까요?

비도클 매우 직접적인 관련이 있습니다. 그 저널은 〈유나이티드네이션플라자〉와 〈나이트스쿨〉 프로젝트의 연장선상에 있는 겁니다. 더 많은 관람객과 만나려고 발행한 거예요. 학교에 참여하려면 베를린이나 뉴욕에 가야 하잖아요. 훨씬 더 많은 사람이 베를린과 뉴욕에서 벌어졌던 대화에 관심이 있었어도, 그곳에 갈 수 없어서 참여하지 못했다고 생각했습니다. 그러니까 저널 발행은 한 걸음 더 나아가서 전 세계 어디서든 접근할 수 있는 텍스트 기반 플랫폼을 발전시키려 한 것이었습니다. 저널은 아무래도 일방적인 소통이기 때문에 대화적 기능은 덜하겠지만, 다양한 생각을 끄집어내서 유통시킬 수 있죠.

편집자 저널이 학교 프로젝트의 확장된 형태라고 하셨는데, 편집 주간으로서 어떤 독자층을 염두에 두고 계시는지요?

비도클 처음부터 우리는 전시 리뷰를 하고자 한 게 아니었습니다. 미술 전문지를 발행하고 싶었던 거죠. 하지만 미술 전문지로서의 특성이 점점 사라지고, 아직 뭐라고 명확하게 정의할 수는 없지만, 뭐랄까 일반 지성에 해당하는 출판물이 되는 것 같아 걱정입니다. 예술에 관한 글 중 당장 출판하고 싶을 정도로 특별히 관심이 가는 것을 찾을 수 없었습니다. 대개 지나치게 학구적이더라고요. 제가 무척 좋아하는 글들도 있습니다. 역사학적으로, 그러니까 폴 발레리Paul Valery, 1871-1945나 T. J. 클라크T. J. Clark, 1943- 의 초기 글은 마음에 듭니다. 하지만 예술에 관한 글도 지나치게 전문화되고 형식화되는 바람에, '우와, 이걸 출간해야겠는걸'이라거나 '이건 사람들이 꼭 읽어야 해'라고 할 정도로 풍부하고 깊이 있는 느낌을 주는 글이 없습니다. 그에 반해 예술과 문화를 다루는 수많은 이론적·정치적 텍스트는 어느 정도 시의성 있게 다가옵니다.

애당초 『이-플럭스』 저널을 생각하게 된 것은 도쿠멘타 12(2007년)가 추진한 실험적인 프로젝트가 생각지 못하게 실패한 게 계기가 됐습니다. 도쿠멘타 12에서도 이런 저널 프로젝트—『도쿠멘타 저널documenta journal』—를 시도했고, 저는 기본적으로 멋진 아이디어라고 생각했습니다. 그들은 세계 전역의 수백 개에 달하는 미술 저널들에 거대한 공간과 자원을 제공하겠다고 제안했어요. 미술 저널은 일종의 싱크탱크와 같으니까요. 그런데 그들은 전혀 다른 방향으로 나아갔습니다. 무엇을 가장 시급한 논제로 생각하는지 그리고 시급하게 출판해야 할 게 무엇인지를 미술 저널에 묻지 않고, 생각해야 할 것과 써야 할 것을 당신들이 말해주겠다고 한 겁니다. 게다가 재정지원을 하지도, 글을 번역하지도 않겠다고 했어요. 알아서 돈을 대라는 거죠. 그렇게 모든 예산을 틀어쥐고 자기들이 원하는 주제만을 다뤘습니다. 결국 그건 아무것도 아니게 됐죠. 제가 본 것이라고는 커다란 테이블 위에 잡지 몇 권이 뒹구는 모습이 다였으니…. 저는 몹시 화가 났고 우리가 제대로 뭔가를 해야겠다는 생각이 들었습니다. 우리가 추진한 저널 프로젝트는 기획 안건에 크게 집착하지 않고, 서로 다른 지역에 살고 있는 사람들, 생각이란 걸 하는 사람들에게 손을 내밀었습니다. 그들에게 무엇이 시급한 사안이라고 생각하는지 묻고, 그러한 논의를 국제적인 독자층과 공유할 수 있게 한 겁니다. 이것이 우리가 지난 몇 년간 추구해온 기획 방향이고, 앞으로도 그럴 겁니다.

편집자 여기서 국제적인 범위라는 게 중요한가요?

비도클 물론이죠. 이건 국제적인 소통이기 때문입니다.

편집자 지식과 정보의 차이가 어디에 있다고 생각하십니까?

비도클 지식은 이해에서 비롯된다고 생각합니다. 정보는 이해하지 못하더라도 정보일 수 있죠. 하지만 어떤 것을 이해하지 못한다면 그것은 지식이 될 수 없습니다. 그리고 이해라는 것은 정말로 그 주체에게 달려 있는 겁니다. 이해는 이해하는 주체를 필요로 하니까요. 그러므로 저는 지식과 정보가 매우 다른 것이라고 생각합니다. 저는 어떻게 해야 지식을 생산하는지 모릅니다. 생각하는 주체, 즉 이해하는 주체만이 지식을 생산할 수 있으니까요. 제가 생산할 수 있는 것은 단지 정보인 것

같습니다. 그 정보가 이해하는 주체를 만나게 되기를 바랄 뿐입니다.

주

1　⟨유나이티드네이션플라자⟩는 2007년 베를린에서 열린 1년짜리 프로젝트로, 키프로스 공무원들이 마니페스타 6를 취소하자 뒤이어 개최된 것이다. ⟨유나이티드네이션플라자⟩는 원래 니코시아에서 계획했던 개방 학교 모델을 유지했지만, 전체 규모는 그보다 작았다. ⟨나이트스쿨⟩은 ⟨유나이티드네이션플라자⟩의 전통을 뉴욕에서 계속 이어간 것으로, 거의 2008년 내내 그리고 2009년에 이르기까지 뉴뮤지엄에서 열렸다.

아카데미는
괴물이 될 것인가?

피 리

Pi Li 베이징에 기반을 둔 평론가이자 큐레이터, 갤러리스트다.

지난 수년간 중국 대학들에 대해 다양한 분야에서 학자들의 비판이 날로 커져가고 있다. 비판의 초점은 대학 행정 권력과 그 분배의 문제에 맞춰져 있다. 예를 들어, 인문학에서는 학문연구의 독립성과 자율성이라는 기본적인 도덕적 문제가 있는가 하면, 과학 분야에서는 국가 자원이 다른 것은 배제하고 실용적인 학문과 '관료 과학자'를 위주로 지원한다는 문제가 있다. 그러나 진짜 문제는 그렇게 겉으로 드러난 문제 아래에 도사리고 있는지도 모른다.

2000년도 이후로 중국 교육 시스템은 대규모 변화를 겪었고, 그러한 변화는 개별 대학의 정원 및 규모의 변동으로 나타났다. 가속화된 경제개발 속도에 발맞춰, 국가는 대규모 대학 개혁에 착수했다. 대학 개혁의 근본 논리는 더욱 효율적인 운영을 위해 기존의 교육 자원을 통합하고 정리하려는 것이었다. 이러한 지령 아래 고유한 장점과 특색을 갖춘 여러 소규모 특성화 학교가 대규모 종합대학 및 교육기관으로 통폐합됐다. 예컨대, 1950년대에 설립된 중앙미술학원은 고도로 전문화된 뛰어난 디자인학교였으나 칭화 대학교에 합병됐다.

모든 중국 대학은 이론적으로 국가 소속 기관이기 때문에, 그런 프로젝트는 어려움 없이 추진됐다. 그러나 2011년 중국 교육부 장관 위안구이런袁贵仁은 지난 10년간의 교육개혁을 통해 교육이 획일화된 것은 크나큰 손실이라고 인정하기 시작했다. 대학들은 다른 무엇보다도 재능을 훈련하고 교육하는 측면에서 저마다의 분명한 특성을 잃어갔다. 미술학교들은 어떤 면에서는 일반 대학들과 다르겠지만 최

539

근 비판의 흐름은 미술학교에서도 마찬가지로 나타나고 있다. 갖가지 병폐, 즉 캠퍼스 시설의 지속적인 확충과 새로운 전공의 도입, 정원 증가에 가려진 여러 문제가 폭로되어왔다.

중국의 다른 대학이나 교육기관과 차별화되는 미술 아카데미만의 특징이 있다면, 현행 국가 주도의 교육 체계에서도 미술학과 교수들은 미술 시장 덕분에 어느 정도 경제적 독립성을 가진 작가로서 별도의 정체성을 유지할 수 있다는 점일 것이다. 이 문제를 바라보는 관점은 저마다 다르다. 경제적 독립성이 창조적인 자율성을 제공할 수도 있지만, 예술적인 이상과 아카데미 정신의 끊임없는 변형 사이에서 갈등을 일으킬 수도 있다. 그러면 그 작가는 자기만의 세계로 도피하고 말 것이다.

게다가 국가는 미술학교의 평가를 위한 비판적인 판단 기준을 갖추지 못한 것 같다. 대부분의 대학은 졸업생이 1년 이내에 직장을 구하는 비율과 국가적 차원에서 포상을 받은 강사의 숫자, 국가가 발행하는 정기간행물이나 학술지에 논문이 게재되는 빈도 등에 의해 성과가 결정된다. 이와 같은 기준에 따르면, 미술학교의 취업률은 일반 대학의 다른 전공이나 학과를 통틀어 가장 낮을 것이다. 한편, 정부로부터 상을 받거나 국영 정기간행물을 통해 국가적 인정을 받는 것은 동시대 미술에 종사하는 강사들에게 순 엉터리로 보인다. 물론, 이건 어느 쪽으로나 엉터리다. 어떤 교수가 평가를 받는다고 해보자. 뉴욕 현대미술관MoMA에서 한 전시가 중국의 지역 미술관에서 한 전시보다 중요하지 않고, 베니스 비엔날레에 참가한 것이 5년마다 열리는 국전에 참가한 것보다 가치가 없으며, 국영 잡지가 아닌 다른 곳에 실린 미술 비평은 아예 쓰지 않은 거나 마찬가지라는 사실을 깨닫게 될 것이다.

중국의 미술학교들은 예전에는 문화부 소관이었기 때문에 많은 특권을 누렸다. 그러나 대학 개혁 지침에 따라 지금은 모두 교육부로 이관됐다. 이런 배경 때문에 아카데미는 자유로운 작가들과 보수적인 관료들 사이에서 압력을 받고 있다. 양쪽의 균형을 맞추려는 시도가 때로는 관료 시스템의 입맛을 맞추기 위해 학교의 규모를 확장하고 등록 정원을 늘리는가 하면, 때로는 교수들의 불만을 누그러뜨리려고 뉴미디어와 실험미술 프로그램을 개발하는 결과를 가져오기도 한다.

정부의 기준과 할당에 따라 아카데미가 궁지에 몰리다 보니, 우리가 우리의 문화생태계 안에서 대학의 기본적인 역할을 잊었는지도 모르겠다. 여전히 대학을 지

식의 보고이자 지식을 생산하는 체계라고 믿고 있었다면, 미술학교들이 선택된 기억의 저장소로 전락했음을 알고 적잖이 유감스러울 것이다. 미술학교들은 예술에서 현재 일어나고 있는 변화의 현실을 나타내기보다는, 편파적인 기준에 의해 합법화된 현상에만 집중했다.

1980년대 중반과 후반의 두 결정적 시점이 중국 미술교육의 상황을 결정했다. 오늘날 미술계에서 활동하고 있는 대부분의 작가는 1985년에서 1986년 사이에 대학을 졸업했다. 그 시기를 전후하여 그들이 보여준 활동은 '85 신물결운동'이라고 알려졌다. 이후, 1989년 학생운동을 거치면서 그해 여름에 학교를 졸업한 사람들은 냉소적인 리얼리즘 화풍과 독특한 특색을 갖게 됐다. 1980년대에 미술학교가 두 번의 절정기를 맞을 수 있었던 데에는 몇 가지 이유가 있었다. 첫째, 문화대혁명으로 모든 게 말소되는 바람에 당시 교육 시스템이 백지상태였다. 둘째, 당시 학생들은 수년간 닥치는 대로 사회생활을 겪고 나서 간신히 학교에 들어가는 게 일반적이었다. 그들은 이미 무수한 방식으로 사회적 현실과 관계를 맺고 있었던 것이다. 그러나 1989년 학생운동이 가져온 직접적인 결과는, 아무리 강사가 부족해도 저항활동에 가담했던 작가나 교수들을 학교에서 고용하지 않으려 했다는 것이다. 더 심각한 문제는 학교 측에서 체계적인 통제수단까지 개발했다는 점이다. 여기에는 궁극적인 대학 개혁 프로그램과 앞에서 언급한 평가절차가 포함된다.

1980년대보다 훨씬 더 엄격한 통제를 받고 있는 우리 미술학교들은 이제 더는 새로운 예술을 창조하는 중요한 기관이 아니다. 현재, 우리 미술학교들은 실질적인 기준도 없고 안정적인 기반도 없다. 그들은 권력을 유지하는 데 필요한 가치판단을 생산하고 그들 자신의 선택만을 강조한다. 그들의 가치관이 어디에서 비롯됐는지 혹은 사회와 어떤 관계를 맺는지는 고려하지 않는다. 사실상, 일찍이 1979년에 시작된 현대적인 예술 생산 개념이 이러한 미술학교의 학문 체계에 제대로 수용될 리 만무했다. 지난 30년간의 예술적 산물은 국가교육지침 내에서 장식물의 지위로 전락하게 되는데, 국가교육지침은 다급한 공포 속에서 수립된 것처럼 보인다. 이 새로운 개념은 파편화되어 미술교육 전반에서 산발적으로 나타난다.

시간이 흐르고 교육에 자유시장경제가 도입되면서, 많은 성공적인 작가가 아카데미에 초대받았다. 그중에는 1990년대 초에 해외로 떠난 작가들도 있었고 상업

적으로 대단히 성공한 동시대 화가들도 있었다. 종종 특정 인물이 아무렇게나 선택되기도 했는데—중국의 정치 체제와 마찬가지로—그저 개인 취향에 따른 것이었다. 이런 맥락에서, 예술 및 예술 생산의 조직화와 교육은 특정 그룹의 사람들을 중심으로 배타적으로 이뤄지며 아무런 합리적 근거도 없다. 아카데미가 초빙하고 고용한 사람들도 일관된 체계나 학구적인 작업이 없다면 정해진 상징과 도식을 재생산하는 데 그치고 말 것이다. 앞으로 근본적인 교육 방식과 시스템이 변화해야 하므로, 이런 작가들이 아카데미에 입성함으로써 보여주는 상징적인 의미가 그들이 실질적으로 기여하는 가치보다 더 크다고 할 것이다. 때때로 그들이 보여주는 성공적인 예술실천의 이미지는 어린 학생들에게 어떤 '성공의 법칙'을 연구하도록 부추긴다. 학생들은 멘토가 만들어낸 이미지와 상징을 베끼지만, 방법론적인 혹은 일반적인 문화 개념을 형성하지는 못한다.

수년간의 개혁에도, 중국의 미술학교 교육 시스템은 변화하는 데 실패했다. 서구의 교육 시스템과 대조되는 중국 아카데미의 가장 큰 특징은 학제와 전공이 매체에 따라 구분되어 수묵화(중국화), 유화, 판화, 조각, 기타 등등으로 나뉜다는 사실이다. 2000년 이후 아카데미들은 교육개혁과 자유시장경제 도입에 따라 디자인·건축·공공미술 분야에 새로운 기관을 설립하면서 팽창했고, 예전의 학과 구분은 '조형예술'에 집중하는 새로운 기관으로 통폐합됐다. 그러나 새로 설립된 기관 안에서 교육이 어떻게 작용할 것인가 하는 점에서는 변화를 촉발하지 못했다. 우리의 교육 방식은 계속해서 조형적인 형태를 생산하는 특정한 매체나 기술의 숙련을 핵심 과제로 간주하고 있으며, 개념적인 차원에서의 훈련은 전적으로 부족하다. 이런 이유로 중국의 아카데미는 학제 간의 장벽을 깨는 시도를 강조하지 않고, 기존 형식을 따르는 기술에 근거해서 학생을 선발하고 테스트하는 전통을 새롭게 구축하고 있다. 이는 아카데미의 시스템과 정신을 모두 정형화하는 결과를 가져왔다.

이처럼 학교가 정신적으로나 구조적으로나 경직되고 위축되는 상황에서도 학교 규모는 빠르게 팽창하고 있다. 교육기관이 새로운 수입원을 찾게 되면서 1990년대부터 미술학교들은 정원을 늘리기 시작했지만, 진정한 민주적 혹은 교육적 개혁은 수반하지 않았다. 아카데미의 팽창은 한층 가혹해진 입학시험을 치러야 하는 지원자들을 겨냥한 입시학원을 양산했을 뿐이다. 이제 수천 개에 달하는 이—

강제수용소와 다를 바 없는—훈련기관들에서 고등학교도 졸업하지 않은 학생들이 '성공한 작가'가 되겠다고 아카데미에 입학도 하기 전에 2-3년간 아카데미의 엄격한 취향에 적응하는 기간을 거친다. 그러한 수업 과정은 학생들을 신선한 예술적 감수성에 노출해 창의성을 활성화하기보다는 기존의 학사 기준에 따라 스케치와 채색, 제작 등에 세 시간짜리 세션을 제공할 뿐이다. 아카데미의 관점에서 보자면, 이러한 기술을 완전히 습득한 후에야 학생들이 비로소 자신의 관점을 형성할수 있다고 할 것이다. 그러나 진정한 예술의 관점에서 보자면, 이런 기준이 한번 사고를 지배하면 더는 생각이란 걸 할 수 없게 된다.

이러한 팽창 경향은 아카데미의 교육 방향에 대한 의문을 갖게 한다. 우리는 '쓸모 있는' 재능을 기르는 데 과도하게 집중한 나머지, '쓸모없는' 재능도 사회에서 중요하다는 사실을 종종 잊어버린다. 민주적인 사회에서는 교육도 민주화되기를 바라지만, 그렇다고 해서 생각을 완전히 파괴하는 기술을 사용해도 되는 권한을 대학에 준 것은 아니다. 생각을 희생하고 기술을 강조하게 되면서 지난 30년간 입학 정원은 열 배로 증가했다. 그러나 제도적인 학계의 배타성과 보수성은 강사 수의 증가를 가로막았다. 강사 수가 부족해도 학생들이 특정 매체나 특정 장르의 표준화된 방식을 통달하기에 앞서 2년 동안 스케치나 채색, 초벌 그리기와 같은 기초 코스를 훈련하는 데 문제가 되지는 않는다. 그러나 그러한 훈련 방식을 통해 학생들은 생각이 아니라 특수한 기술적 감수성만을 키우게 된다.

이러한 교육 모델하에서 아카데미의 사고방식에 대해 토론하는 것은 적절하지도 바람직하지도 않다. 그러한 사고는 전체 교육제도에 대한 의심으로 이어질 수밖에 없기 때문이다. 예술은 점점 더 민주화됐고, 역량 있는 작가들에게는 아카데미밖에서 더 많은 기회가 생긴다. 대학 안에 있는 작가들조차 교육자가 아니라 작가로서의 정체성에 더욱 집중한다. 교육자는 생각을 배제하고 기술에 대한 논의만을 이끌 수 있을 뿐이다. 결과적으로, 이러한 교육기관이 제공하는 교육이란 단지 말로 지시하는 것뿐이다. 직접 손을 움직이는, 개인적인 지도는 사라졌다. 그런 건 이제 개인적인 우정의 영역으로 이관됐고, 아카데미 밖에서만, 그것도 아주 가끔 일어날 뿐이다.

본보기로서의 교육 가능성은 사실상 사라졌다. 대학 정원의 증가와 폐쇄적인

교육 영역 사이에서 일어나는 갈등을 완화하기 위해, 우리네 미술학교들은 대도시의 교외로 캠퍼스를 이전하면서 새로이 건설된 광저우나 충칭과 같은 '대학도시'에 편입되고 있다. 대학 캠퍼스의 대규모 교외 이전이 의도적인 격리와 감금이 아닐까 하는 의구심을 떨칠 수 없으며, 적어도 상징적인 차원에서는 그렇게 기능하리라는 것을 확신할 수 있다. 전에는 역사가 오래된 많은 미술학교가 도심에 자리하고 있었다. 그리고 이처럼 도심이라는 위치 덕분에 예술실천 안에서 듣고 배우는 게 가능했다. 그러나 교육 규모가 팽창하자, 도심 캠퍼스는 풍선처럼 부푸는 등록 정원을 감당할 수 없게 됐고, 정부는 같은 지역 내에 더 많은 부지를 제공하려 하지 않았다.

지난 10년 동안, 대부분의 미술학교는 성장을 위한 공간을 확보하기 위해 교외 변두리로 이전했다. 그러나 캠퍼스 규모가 커지면 커질수록, 강사들로부터도 점점 더 멀어졌다. 옛 경제 체제에서 도심 캠퍼스는 학생들에게나 강사들에게나 몹시 효율적인 배움과 삶의 터전이었다. 이제 강사들은 도시에 남아 있고 학생들만 변두리로 내몰린 채, 오전 8시와 오후 5시 통학 버스로만 연결될 뿐이다. 이 특이한 지리적 현상은 학생들의 활동과 공간, 인식 등이 그들의 생각과 마찬가지로 구속받는다는 것을 의미한다. 학생들의 세계는 풀 덮인 교외풍경과 스튜디오에서 꼬박 세 시간을 서서 실제 모델을 스케치하는 수업으로 제한된다. 귀스타브 쿠르베 Gustave Courbet, 1819-1877의 「세상의 기원L'Origine du monde」1866을 포르노그래피라고 걸러내는 인터넷만이 학생들을 실제 세계와 연결해주고 있다. 학생들이 그런 인터넷에서—입만 살아 있는 인터넷 풍자가 아닌—뭐라도 가치 있거나 실질적인 경험을 얻게 되기를 기대하는 것은 헛된 바람이 아닐까 싶다.

미술학교들은 시대를 따라잡는 허울 좋은 능력을 광고하기 위해 '새로운' 그리고 '실험적인' 분야에 기존의 프로그램을 성급하게 적용하면서 문제를 더욱 복잡하게 하고 있다. 실험미술과 뉴미디어아트 프로그램은 가장 큰 관심을 끌고 있다. 실험미술은 전통적인 매체를 사용한 동시대 미술과 차별화되는 실천을 통해 학생들을 교육하는 데 이용된다. 한편 뉴미디어아트는 종합적인 방식으로 혹은 혼합매체를 사용하여 예술을 전개하는 데 사용되고 있다. 둘 다 실험과 문화적 부정의 본질을 강조하기보다는 매체의 개념으로 귀결되고 있다. 실험미술과 뉴미디어아트는 개방적인 것처럼 보이지만, 실제로는 경직된 아카데미 시스템을 눈가림하는 것

에 지나지 않는다. 예컨대, 실험미술 프로그램의 상당 부분이 회화와 관련되었다는 것은 몹시 부적절해 보인다. 그런 식으로 실험미술 프로그램은 설치미술학과가 됐고, 뉴미디어 프로그램은 비디오학과가 됐다.

더 문제가 되는 것은, 그러한 '뉴미디어' 혹은 '실험적인' 프로그램의 범위 내에서는 확고한 문화적 태도나 예술적 동기를 드러내는 즉시 아카데미 전체와 양립할 수 없게 된다는 점이다. 이런 이유로 실험미술은 '실험'의 틀 안에서만 전개될 수 있다. 중국어로 '실험'이란 문화 연구와 탐험이라는 영광을 얻지 못하고, 단지 미성숙함과 곧 무효가 될 것임을 암시할 뿐이다. 한편, 뉴미디어아트는 예술의 실용성을 지나치게 강조하면서 창조 산업의 다른 이름이 돼버렸다. 이제 요구되는 것은 개념이나 생각이 아니라 하나의 발상, 즉 규격화된 단위로 사용될 수 있는 핵심 아이디어다. 이런 요구에 직면하다 보니 실험미술과 뉴미디어아트는 체계적으로 발전하지 못했다. 기본적인 지식조차 보전할 능력이 없는데, 하물며 무엇을 더 요구할 수 있을까? 결국, 이 프로그램들이 제공하는 것은 다양한 기술과 기능을 사용하는 훈련이고, 학생들은 마치 한자를 암기하거나 붓질을 배우는 것처럼 그러한 훈련을 한다. 이는 참된 창조적 영감을 불러일으키는 방식이라고 할 수 없다. 학생들은 이 프로그램들을 통해 그저 어떻게 해야 미학적 재능이 쓸모 있는 것이 되는지 정확하게 파악한, 영혼 없는 톱니바퀴로 만들어질 뿐이다.

중국은 최근 수십 년 사이에 상당한 경제적 진보를 이뤘음에도 문화와 정치 면에서 사실상 점점 더 보수적으로 변하고 있으며, 문화 보존과 혁신에 관련된 여러 문제 중에서도 특히 교육제도가 경직되고 있다. 경제성장이 보수적이고 고집스러운 자만심을 조장해온 것과 마찬가지로, 대학의 규모와 시설이 팽창하면서 교육제도에 내재한 보수주의를 용케 감춰왔다. 21세기의 첫 10년을 마치며, 우리는 계속해서 자문해야 한다. 아카데미는 괴물이 될 것인가? 아카데미는 거대한 기반 시설과 선진적인 기관, 피해 복구 능력, 외부 세계의 변화에 따라 겉모습을 새롭게 바꾸려는 의지를 갖추고 있다. 그런 아카데미가 집어삼키지 못할 것은 없다. 그러나 아카데미가 스스로 구속하는 한, 아카데미에 생각이나 영혼이 들어설 여지는 없다. 우리는 끊임없이, 걱정스럽게 물어봐야 한다. 우리가 무엇을 할 수 있을까?

미술 비평의 역사가 오래된 데 비해 동시대 미술사는 최근에야 비로소 독자적인 한 분야가 됐다. 미술사학자들은 전통적으로 과거의 미술에 집중했기 때문에, 미국의 여러 미술사학과는 미술사 연구에 필수적인 것으로 여겨지는 '객관성'을 거스르는 반란을 일으키지 않도록 경고해왔다. 이를테면, 최근에야 생존 작가에 관한 학위논문을 쓰는 것이 허용됐다. 1989년 이후 동시대 미술계의 팽창으로 동시대 미술사도 놀랄 만한 성장을 이뤘다. 이러한 현상이 가장 뚜렷하게 나타난 북미 대학교들에서는 학과의 전문화가 급속도로 진행됐다. 가까운 과거를 이해하고자 하는 참여자들이 늘어나면서 거대한 연구주제는 특정 사례연구들로 나뉘었고, 관례적으로 용인되는 전공논문의 유형도 확장됐다. 그러나 미술사학자들이 여전히 진행 중인 역사적 사건을 분석하는 일에 대해 좀 더 자기 성찰적인 태도를 취하게 되면서, 방법론적인 질문이 다수 제기됐다. 이것이 **아워리터럴스피드**Our Literal Speed가 기고한 「**아워리터럴스피드**Our Literal Speed」의 이면에 놓인 추진력이다. 이 글에서는 미술사 연구의 무용성과 더불어, 예술과 비예술 사이의 공간과 이동에 관한 연구의 중요성을 회복할 것을 강조한다. 아워리터럴스피드는 이것을 "블리드 the bleed"라 부른다.

아워리터럴스피드의 글을 비롯해 이 장의 다른 에세이들도 수많은 질문을 제기한다. 동시대 미술사란 그저 비평의 다른 형식일까? 동시대 미술사 연구가 어느 작가에 대한 최초의 뒷받침 작업이라면, 학문적 연구를 구성하는 것은 무엇인가? 살아 있는 작가에게 역사적 중요성이 있는지를 어떻게 결정할 것인가? 동시대 미술사란 일반적인 분야인가 아니면 동시대 중국 미술사, 동시대 라틴아메리카 미술사, 기타 등등의 세부 전공으로 나뉘는가? 이 마지막 질문은 **치카 오케케-아굴루** Chika Okeke-Agulu가 「**세계화, 미술사 그리고 차이의 유령**Globalization, Art History, and the Specter of Difference」에서 중점적으로 다루는 주제다. 그는 동시대 아프리카 미술을 예로 들어, 미술사가 글로벌한 학문 분야가 되고자 한다면 비서구 미술이 제공하는 방법론적인 도전을 반드시 다뤄야 한다고 주장하면서, 일종의 비교미술사가 필수적임을 밝힌다.

동시대 미술계의 다양성과 관련하여 동시대 미술사의 타당성에 관한 광범위한 이슈도 있다. 예를 들자면, '동시대 미술사는 동시대 미술계의 담론에 참여할

것인가?' 캐리 램버트-비티Carrie Lambert-Beatty는 「동시대 미술의 학문적 환경The Academic Condition of Contemporary Art」에서 확실히 그래야 한다고 분명하게 의견을 밝힌다. 대학에 얽힌 그 모든 복잡한 문제가 존재함에도, 대학은 미술에 관해 지속적으로 성찰하면서 글을 쓰도록 지원하는 장소다. 또한 대학은 당장 시의적절한, 다시 말해, 동시대적인 태도를 취하라고 요구하지도 않는다. 순진하게도 대학을 문화 산업의 권모술수를 피할 수 있는 장소로 얘기하는 때가 종종 있는데, 이제 더는 그렇지 않다. 이러한 인식 속에서 현재의 미술사를 서술한다는 것이 무엇을 의미하는지 재평가해야 한다.

아워리터럴스피드

아워리터럴스피드

Our Literal Speed 미국 앨라배마 주 셀마에 기반을 둔 미디어 오페라 · 텍
스추얼 아카이브. 2006년 이래로 이 프로젝트는 유럽과 북아메리카의 미술
및 미술사 영역에서 일련의 이벤트로 재현되고 있다.

이 이벤트는 2010년 11월 3일 이탈리아 밀라노의 파브리카 델 바포레에 있
는 어느 아트갤러리에서 개최되었다.

　　두 명의 배우가 야트막한 회색 무대로 올라간다. 그전까지 이 무대는 갤
러리에 있는 하나의 조각품처럼 취급됐다. 존 스펠먼John Spelman, 이하 존이
예술가 역할을 한다. 애비 셰인 더빈Abbey Shaine Dubin, 이하 애비은 예술 관련
글을 쓰는 저술가 역할을 한다. 그들은 퍼포먼스를 위해 대본으로 추정되
는 종이를 들고 있다. 가끔 종이를 참고하지만, 그렇게 자주 보는 것은 아니
다. 시작한다.

애비　[품위 있게 웃으며, 손을 내미는 자세를 취한다] 자, 존 스펠먼… 이 자리에 와주셔서
감사합니다. 이런 자리가 좀 어색하긴 하지요. 제 말씀은, 예술가로서 동시대 미술에
관한 책에 이런 식으로 기고를 해달라고 요청받는 것 말이에요. [손 동작을 하며]
존　[정중하게 미소를 띠고] 네, 일반적인 방식은 아니지만, 그래도 좋습니다.
애비　최근의 작가노트로 이야기를 시작해보도록 하죠. 예술을 둘러싼 담론, 그러
니까 말과 억양, 어조, 뭐 그런 것들을 언급하셨는데요. 주변적인 것들이 예술을
느끼게 하고, 뭐랄까, **좋아하게** 한다고요. 그러한 모든 것이, 음, 예술 자체보다 **더
중요하다**고 하셨는데요. 맞나요? 그렇게 말하는 것이 적절한가요?
존　[심각한 표정을 지으며] 네, 그렇게 말해도 좋습니다. 하지만 제가 했던 얘기

549

는, **예술**과 **예술을 둘러싼 비예술**을 가르는 경계가 지난 20년 동안 너무나 모호해져서, 이제 우리는 예술적 행위라기보다는 **블리드**the bleed를 분석한다는 겁니다.

애비 블리드요? 그 말씀은 비예술이 예술 속으로 '조금씩 흘러들어 간다'는 것처럼 들리는데요.

존 글쎄요, 음…아시다시피, 음악 레코딩에서 **블리드**란 하나의 악기 소리에 맞춰져 있는 마이크에 다른 악기 소리가 들어갈 때 발생하는—달갑지 않고 통제하기 힘든—사운드를 말합니다. 미술계는 하나의 '마이크'로 예술을 '레코딩'하고 비예술(큐레이터, 비평가, 미술사가 등)에는 다른 마이크를 세팅한다고 말할 수 있을 겁니다. 물론, 그러한 사운드들을 녹음한 이후에 의도적으로 한데 섞기도 하죠. 개념미술이나 제도비평을 생각해보세요. 그러나 1990년대에 예술과 비예술 사이에 일어난 일은 1960년대에 피드백을 발견한 레코딩 엔지니어와 상당히 흡사합니다. 의도한 사운드 주변의, 달갑지 않고 통제하기 힘든 '노이즈'는 가공되지 않은 날것으로 섹시하게 보이기 시작했고, 심지어 의도했던 사운드보다 더 흥미로운 것으로 여겨지게 됐어요. 지난 20년 동안 예술에도 같은 일이 일어난 겁니다. 즉, 예술을 둘러싼 비예술의 반향은 리끄릿 띠라와닛Rirkrit Tiravanija, 1961- 와 안톤 비도클Anton Vidokle, 1965- 같은 작가들이나 버나뎃 코퍼레이션Bernadette Corporation 같은 기업에 의해 전달되고, 통제되고, 연출되기 시작했습니다. 구겐하임미술관 램프에서 벌어진 티노 세갈Tino Sehgal, 1976- 의 〈이러한 진보This Progress〉가 미술판 〈인-아-가다-다-비다In-A-Gadda-Da-Vida〉라고 할 수 있겠죠. 아이언 버터플라이의 노래 말입니다. 날것의 피드백이 크게 터진 거예요.

애비 [머뭇거리면서] 좋아요, 어…, 좋습니다, 알겠어요. 그러니까 당신은 왈리드 라드Walid Raad, 1967- 의 작품에서 작가와의 대화는 예술에 대한 **첨가물**이 아니라 그 자체가 예술이라는 거네요. 세갈에게는 예술가가 창작한 어떤 오브제보다 미술관에 고용된 사람들이 더 중요한 역할을 한다는 거고요….

존 [끼어들며] 맞아요. 거기 오브제는 **없어요**.

애비 혹은 타니아 브루게라Tania Bruguera, 1968- 의 예술에서, 오프닝과 프레젠테이션은 퍼포먼스가 되죠. 비록 그녀가 사전에 이 사실을 누구에게도 알리지 않더라도 말이에요.

존 그래서 우리가 예술에 가까운 것들을….

애비 [끼어들며] … 그게 예술은 **아니잖아요**….

존 [끼어들며] … 마치 예술인 **것처럼** 취급하기 시작했죠. 그 결과 신속하고 거의 자동으로, 유사예술이지만 비예술인 환경과 예술을 구분 짓는 전문적이고 담론적인 구조가 도발적으로 변화했어요. 그러니까 제 말씀은, 예술이 **여기** [땅을 가리키며] 있고 비예술은 저기 너머에 [멀리 가리킨다] 있다고 말할 수 없다는 겁니다. 이게 무슨 말이냐 하면, 제 생각에 예술을 둘러싸고 있는 것들, 특히 그 모든 큐레이팅과 예술에 관한 저술과 담화, 하지만 단지 큐레이팅과 글쓰기, 말하기만은 아닌 것들—보편적인 예술 상황의 온갖 다양한 측면—그것들이 그야말로 단순한 장식과 [그의 앞에 있는 뭔가를 잡으려는 것처럼 양손을 올린다] 의미심장한 부연, 파열, 긍정 또는 부정 사이를 왔다 갔다 한다는 겁니다. [양손을 내린다] 아니면 그 모든 게 하나의 꾸러미로 한꺼번에 포장될지도 모르죠.

애비 그렇다면, 당신의 견해를 따르자면, 한 영역에서 다른 영역으로의, 분명하게 **예술**이라고 표기된 영역에서 **다른** 영역으로의 **블리드**를 분석해야 한다는 거네요. 그 반대도 마찬가지고요. 한 명의 미술 관람자로서—혹은, 예컨대 저는 예술에 관해 글을 쓰는 사람으로서—이러한 블리드가 우리가 예술작품의 속성이라고 생각하는, 적어도 전통적으로 그렇게 여겼던 밀도와 복잡성, 활력을 드러내는지를 판단하는 거군요.

존 바로 그겁니다.

애비 제게는 이것이 관계의 미학처럼 들리는데, 맞나요?

존 아주 벗어난 얘기는 아니에요. 관계의 미학에서 핵심은 예술과 비예술에 관한 불확실성이란 결코 없다는 겁니다. 니콜라 부리요Nicolas Bourriaud, 1965- 가 말한 것처럼, 예술은 사회적 틈새가 됩니다. 예술이 활짝 열렸지만, 생산자는 생산자고 소비자는 소비자죠. 예술은 엄중하고 분명한 방식으로 자기충족적이기를 그만뒀습니다.

애비 하지만 그게 다가 아니잖아요?

존 맞아요, 그게 다는 아닙니다. 그럼에도 제 말은, 누구도 예술이 교묘한 것으로 보이게 될 거라고 생각지도 못했던 전통적인 예술적 경험이나 활동이나 상황이 아

닌, 이 모든 실천을 식민지화하는 예술을 갖게 됐다는 겁니다. 그 실천들은 뭐랄까, 비공식적으로 예술로 보이기 시작했습니다.

애비 [짓궂게] 그러니까 예술에 가까운 어떤 것이 관계의 미학이라는 방사성 구름에서 개념주의와 제도비평의 여파로 빛나기 시작했다는 건가요? [잠시 말을 멈춘다] 그러니까 **예술에 가까운 비예술**이 어쩌다 보니 예술처럼 되기 시작했다는 거군요?

존 [정확한 말을 찾으며] 네, 어느 정도는, 음, 그렇죠. 어떤 사람들은 "아, 그건 뒤샹Marcel Duchamp, 1887-1968이 한 세기 전에 했던 거잖아요"라고 할 수도 있겠지만, 저는 이건 다른 얘기라고 생각합니다. 비예술을 예술의 지역으로 끌어당긴 어떤 작가에 관해 이야기하는 게 아닙니다. 이것은 레디메이드가 아니에요. 정말로, **문자그대로** 예술의 '경계'가 어디인지, 음, 예술을 받아들이기 위해 사용하는 분석 도구를 마음 편히 접어버리고, 음, 다른 도구들을 경험, 그러니까 사용하기 시작할 지점이 어디인지 알기 어려워진 상황에 관해 이야기하는 겁니다. 표면과 질감, 관계들은 문화에 이미 나타나고 있지만 아직 기교적인 것으로 인식되지 않고—기교적인 '형식' 감각으로 추정하면서—'새로운 경계'를 생산하죠. 모든 비예술과 마찬가지로 유사예술 효과는 〈유토피아 스테이션Utopia Station〉 프로젝트와 라이너 가날Rainer Ganahl, 1961- 의 사진, 잭슨폴록바Jackson Pollock Bar의 「이론 설치theory installations」등과—혹은 힐라 펠레그Hila Peleg의 영화 〈예술에 대한 범죄Crime Against Art〉와—연결됐습니다. 이 모든 것이 진행되고 있는 경계 형성 과정의 사례들입니다.

애비 [천천히 신중하게] 만약 이처럼 '새롭게 경계가 형성된' 형식들을 서로 병치하면 그것들은, 당신 표현을 쓰자면, '진동'하죠. 그러면 그것들은 [손가락으로 따옴표 표시를 하며] '블리드'되면서, 기이한 정신적 분위기와 전문적인 기대, 집단적인 가정, 말하자면 예술에 관한 교육적 무의식을 창출하게 됩니다.

존 맞습니다.

애비 이러한 상황이 나중에 분석될 거니까요. 그러면 **블리드** 주변의 '새로운 경계들'을 생산하게 되겠죠. **그리고 나서는** 다시, **새롭게** 경계가 형성된 것으로부터의 **블리드**를 분석합니다. 그 과정에서 관람자나 독자는 새로운 분석적 평가 기준을 요구하는 모호한 지대를 경험합니다. 하지만 이 모든 일은, 제아무리 중요한 어떤

목표라 해도 그것에 통제받지 않고 벌어지는 거예요, 맞습니까?

존 [약간 당황하며] 네, 맞는 것 같습니다. 이건 사람들을 설득하는 문제가 아니에요. [머리를 흔들면서 양팔을 들어 제스처를 취한다]

애비 [약간 빈정대면서] 그렇다면, 판단 기준을 위한 판단 기준인가요?

존 복잡한 형식을 파악하기 위한 수단으로서 복잡한 해석이라고 봐야겠죠. 아시다시피, 음, 예를 들자면, [관람객을 바라보고, 관람객을 향해 연설한다] 지금 당장 여러분이 보고 있는 것, 이게 **예술**인가요? 제 얘기는, 이게 뭔가 예술에 가까운 것처럼 보이고 그렇게 느껴지기도 하겠지만, 엄밀하게 말해서 앨런 캐프로Allan Kaprow, 1927-2006가 말하는, **예술다운 예술**은 아니겠지요. 그러니까 말입니다, 이것은 인터뷰 상황이지, **예술로서의** 인터뷰는 아니에요.

애비 글쎄요, 전 잘 모르겠는데요. 무슨 말씀을 하시는 건지요? 우리가 '예술'처럼 되기 위해 강렬한 정서라도 뿜어내야 하나요? 선정적으로 접근하거나 아니면 아예 멍해지도록 충격이라도 줘야 할까요? 극적인 드라마라도 만들어낼까요? 그러니까….

존 [말을 자르며] 여기서 우리가 하고 있는 것은 두 사람이 예술적인 상황에서 예술에 관해 이야기하는 거예요. 하지만 그런 상황은 전통적으로 비예술인 수많은 기표로 매개됩니다. 저에게 이것은, 예술에 가까운 적당한 비예술 상황으로 [손가락으로 따옴표 표시를 하며] '읽힙니다.'

애비 하지만 2010년 11월 3일 밀라노에 있는 한 갤러리에서 이것을 보고 있는 사람들이 여기 있잖아요. 이들은 이것을 퍼포먼스로 혹은 뭔가 퍼포먼스 같은 것으로 보고 있는 거예요. 아마도 이들은 이게 정말로 격식 있고, 데카당하며, 자기 성찰적인 예술적 **상황**이라고 생각할 거라고요, 아시잖아요?

존 물론입니다. 그건 그럴 거예요. 하지만 어떤 사람들은 우리의 대화를 동시대 미술에 관한 책에서 **읽게** 되는 거잖아요?

애비 네, 그렇죠.

존 그게 잘되길 바랍니다. 제가 보기에 동시대 미술 연구자란, 이른바 [손가락으로 따옴표 표시를 하며] '사업이 없는 (쓸모없는) 사업가', 그러니까 자기가 가치 있는 일을 한다고 진심으로 믿고 있지만 자기가 가치 있는 뭔가를 생산한다는 것을

거의 아무에게도 설득하지 못하는 사람이라는 걸 말하지 않을 수 없네요.

애비 [머리를 끄덕이며] 맞아요. 이제 미술 연구자는 애그니스 마틴Agnes Martin, 1912-2004의 붓질에 대해 몇 가지 사실을 우연히 알게 된 중간 관리자 역할을 할 뿐이죠. 대학 커리큘럼을 끝낼 때가 다 됐다고 규칙적으로 통지를 받고, 비즈니스스쿨이나 로스쿨에서 생산하는 것들이 사실상 중요하고, 애그니스 마틴의 붓질에 관해 알고 있는 연구자는 어쨌거나 월급을 받고 있다는 데 감지덕지해야 한다는 얘기나 듣게 됐죠. 혹시나 해서, 분명히 해두겠어요. 애그니스 마틴의 붓질은 **중요하고** 그것에 대해 글을 쓰는 학자는 **가치 있는** 뭔가를 하고 있는 겁니다. 우리는 단지 그것을 입증하기 위해 형편없는 일을 하고 있는 거예요.

존 논리적으로, 여기서 올바른 조치가 미술 관련 학문을 법이나 비즈니스에 좀 더 '관련 있게' 혹은 친화적으로 만드는 건 **아닐** 겁니다. 최선의 접근법은 미술 관련 학문을 ···.

애비 [끼어들며] 더욱 낯설게 하는 거죠. 우리의 가치를 입증하려고 애쓰지 마세요. 우리가 하는 일이 아무런 가치가 없고 앞으로도 그럴 거라는 걸 강조하세요.

존 사람들에게 숲의 가치를 알게 하려고 숲을 데니스 레스토랑 주차장으로 바꿔버리지는 않잖아요. 사람들에게 미술과 인문학의 가치를 알게 하려고 그것들을 [손가락으로 따옴표 표시를 하며] '좀 더 적절하게, 좀 더 접근 가능하게' 만들 필요는 없어요. 사람들이 숲에 가기 위해서 특별히 애를 쓰는 이유는 숲이 그들에게 낯설기 때문이에요. 기능적이거나 친숙하거나 유용하기 때문이 아니죠. [잠시 멈춘다] 슬픈 현실이지만, 애그니스 마틴의 붓질에 관해 알고 있는 사람에게 사람들이 신경을 쓰지 않는 건···.

애비 ··· 사람들은 그가 (비유적으로 말하자면) 팥소 없는 찐빵이라고 여기기 때문이죠. 그가 무슨 생각을 하는지 누가 신경이나 쓰겠어요?

존 맞습니다. 그러니까 이 동시대 미술에 관한 책을 사는 (아니, 현실을 직시합시다. 무료로 다운로드하잖아요.) 사람들은 우리 대화를 대본처럼 읽게 될 거예요. [대본을 흔들며] 이 종이 위에 적힌 이것들을 말입니다. 그러고는 생각하겠죠. 야, **엉뚱하기는**, 이건 완전히 제멋대로인, 음, 그러니까, 헛소리잖아. 유용한 정보는 하나도 없고. 그저···.

554

애비 [머리를 힘차게 끄덕이며, 끼어든다] 네, 그건 전적으로 타당한 비평이라고 생각해요. 제가 지적하고 싶은 것은 지금까지 연구자들은 비즈니스나 마케팅, 커뮤니케이션, 법조계 등에 종사하는 사람들보다 자기들이 더 재능이 있었으면 하고 내심 바랐다는 거죠. 하지만 그들은 그런 감정에 따라 행동하기를 두려워했습니다.

존 랩 가수들은 자기들이 거둔 성공을 들먹이면서 출세하잖아요.

애비 연구자들도 그래요. 그건 생산의 순환 모델이죠. 그러니까 사업가는 벤츠를 몰고 리츠칼튼에 묵게 되겠지만, 경쟁자들을 경계해야 한다는 거예요. 시장은 순환하니까요.

존 그런 것들이 자본주의의 변덕이죠.

애비 미국에서 정년 보장이 된 모든 교수는 큰 소리로 자랑스럽게 떠벌려야 해요 (운율을 맞춰서 하면 더 좋겠죠). 나는 하루에 네 시간씩 일주일에 사흘만 일하면 4개월 동안은 방학이다, 하고 말이죠. 예술과 인문학 교수들은 무엇이든 자기들이 원하는 대로 하면서 일도 안 하는 것을 자랑해야 한다고요.

존 [약간 짜증을 내며] 그것은 확실히 잘못된 접근법 아닌가요? 당신은 이미 모든 사람이 학문에 대해 증오하고 있다는 것으로 관심을 끌려고 하는 것 같아요. 정년을 보장받지 못한 교수들은 해고되거나 업무 부담이 가중되고 있어요. 아무튼, 어리석은 소리처럼 들리는군요.

애비 예술과 인문학을 마치 기업문화에서 실적을 내지 못하는 지사처럼 생각하는 관점을 버려야 합니다. 예술과 인문학을 있는 그대로 바라봐야 해요. 편안한 삶의 방식이죠. 예술과 인문학이 어떤 것인지 알게 된다면 수백만의 젊은이가 동경하게 될 거예요. 부유층 아이들은 학계가 수다스럽고, 게으르고, 몽상적인 사람들에게 상당히 괜찮은 곳이라는 걸 알고 있어요. 중산층 아이들은 대체로 그런 걸 모르죠. 그래서 예술과 인문학이 엘리트 학교에서는 아무 문제도 없지만, 중산층에서는 여기저기서 와해되고 있는 겁니다. 하지만 중산층 아이들이 상황을 알아챈다면….

존 [끼어들며] 합리적인 범위 내에서 하고 싶은 것은 무엇이든 할 수 있고, 상사도 없고, 엄청난 소송을 치르지 않고는 해고될 일도 없죠. 똑똑하고 매력적인 젊은이들에게 둘러싸여 있고….

애비 [끼어들며] 거기다가, 제 생각에는 **그 분야**가 대학에서 상당히 인기 있는 전공일 거예요.

존 만약 랩 가수들이 혼다 어코드를 타고 오후에는 타코벨에서 일하는 것을 징징거리면서 자기들이 부유해질 가능성이 희박하다고 불평을 한다면, 그들은 큰 그림을 보지 못하는 겁니다. 지금 당장이라도 예술과 인문학에 눈길을 돌려보면, 이 겁먹고 움츠러든 사람들이 행정관들과 입법자들에게 자기들을 불쌍하게 여겨달라고 간청하는 걸 보게 될 겁니다.

애비 그러니까 우리가—연구자들이—큰 그림을 보지 못하고 있다는 거예요. 이것 봐요. 저는 미국의 어느 도시라도 가서 1억 5,000만 달러짜리 미술관을 세우자고 설득할 수도 있어요. 왜냐고요? 사람들은 미술관이 중요하다고 생각하는 것 같으니까요. 비록 **왜** 중요한지는 모르더라도 말이죠. 지방 도시들은, 사람들이 대부분 근현대 미술이 뭔지 몰라도, 근현대 미술관을 지어요. 왜냐고요? 그들은 무의식적으로 그러한 미술관에 있는 예술이 자기들이 일상생활에서 직접 경험하지 못하는 거칠고, 자유롭고, 미치광이 같고, 자기 몰두적인 어떤 것을 표현한다는 억압된 인식에 따라 행동하니까요. 그러한 미술관들처럼, 대학들 역시 절대 아무것에도 봉사하지 않는 화려한 쓸모없음과 종잡을 수 없는 도발로 채워져야 합니다. 예술과 인문학의 미래는 예술과 인문학입니다.

존 잘 모르겠습니다. … '거칠고, 자유롭고, 미치광이 같고, 자기 몰두적인' 삶이라는 신화를 이용해먹는 오늘날의 기업문화처럼 보이는군요. 그게 지배적인 자본 미학입니다.

애비 [끼어들며] 네, 하지만 미술관에서 사람들은 뭔가를 접합니다. 아니면, 적어도 단순히 소비주의적 신화 만들기로 환원할 수만은 없는 '거칠고, 자유롭고, 미치광이 같고, 자기 몰두적인' 뭔가를 잠간이나마 봤다고 **생각**합니다. 그들은 미술관의 이런 것들을 쓸모없고 불가해한 것으로 받아들이는 것이지, 사람을 도취시키거나 힘을 북돋우는 것으로 여기지 않아요. 그건 마치 어떻게 사용하는지 도저히 상상할 수 없는 제품 같은 거죠. **어떠한 것이든 어떤 이유로든** 미술관에 있을 수 있죠. [잠시 멈춘다] 아니면, 피에르 부르디외Pierre Bourdieu, 1930-2002와 한스 하케Hans Haccke, 1936- 의 40년에도 불구하고, 그렇게 보이는 거예요. 어떤 **분명한** 모티브도,

[잠시 멈춘다] **쉽게 추적할 수 있는** 어떤 모티브도 없어요. 선생님들이 교실에서 우리에게 뭔가를 **팔** 거라고는 생각하지 않는 거랑 마찬가지예요. 우리는 미술관과 선생님들이, 그러니까, **다른** 어떤 정신적 공간에 있다고 생각하죠.

존 그렇다면 학자들은 더 많은 소비주의가 아닌, 다른 뭔가를 약속하는 걸까요?

애비 그 점에서는, 꼭 그렇진 않죠. 오늘날 예술 관련 글쓰기는 1900년경의 예술과 같아요. 우리는 말하자면 학자 부그로William-Adolphe Bouguereau, 1825-1905의 시대, 살롱 학문의 시대에 살고 있는 거예요. 학계는 생산과 소비라는 구닥다리 모델에 여전히 매여 있어요. 가치와 질, 교육적 적합성에 관한 문화적 가정을 공유하고 시대를 초월한 표준을 여기저기 두루 적용하는 상황인 거죠.

존 그러면 이제, 학문적 활동에서 미망의 공간을 몰아낼 시간인가요?

애비 그렇게 말할 수도 있겠죠. 일을 더욱 어렵게 하는 거지, 좀 더 쉽게 하자는 게 아니에요. 이를테면, 지금 당장, 여기서 작동하는 패러독스가 있다는 것을 인정해야 할 겁니다. 책이나 스크린을 통해, 제 말은, 이 순간 갤러리의 이 자리에 있는 게 아니라 책을 통해 이것을 읽고 있는 거라면, 그 책의 페이지들이나 스캔 혹은 컴퓨터 스크린 이미지들은 분명 예술이 아니라는 거죠. 그것들은 **예술에 가까운 비예술**입니다.

존 물론입니다. 그건 동시대 미술에 관한 책에 실린 원고예요.

애비 하지만 그 원고가 결정적으로 예술이 아닌 것은 **아니**라는 것도 인정하셔야 합니다.

존 [천천히] … 그래요, 맞아요. 명백하게 예술이 **아니**라고 하기에는 '예술' 같은 것과 너무 많이 연루돼 있죠. … 그러니까, 이 모든 게 마치 예술인 것**처럼** 느껴지겠지만, 그래도 예술은 **아닌** 거죠. 그래서 **블리드**란, 저에게는, 예술이 **아닌** 게 아닌 것이 살고 있는 공간인 것 같아요.

애비 [점점 흥분하며] 맞아요, 저도 그렇게 생각해요. 그러니까 이 **블리드**, 예술이 아닌 게 **아닌** 것의 지대는 예술의 내부를 들여다보는 것과 같은 거예요. 신화적이고 이교도적인 것처럼, 겉보기에는 제멋대로인 것 같지만 어느 정도 설득력이 있잖아요. **"이 양羊의 심장은 불길한 것 같다."** 뭐 그런 거죠. 제가 그 양의 심장을 무시할까요? 아니죠. 하지만 제가 정말로 그 메시지를 받아들일까요? 그것도 아니에

요. 여기서 핵심을 찌르는 말을 하지 않을 수 없군요. [잠시 멈춘다] 오늘날 가장 강력한 예술은, 그게 예술이 아닌 것은 **아니**라는 느낌을 주잖아요.

존 [미소 지으며] 정말 맞는 말입니다.

애비 다시 핵심으로 돌아가 보죠. 진행하고 계신 예술 프로젝트는 어떻게 되고 있나요?

존 저기, 남아프리카공화국의 프리토리아에, 7만 3,000갤런 규모의, 음… 폭포 waterfall를… 건설했는데, 그게 북미 원주민 이름을 지닌 사우스다코타의 모든 강과 호수에서 수집한 물을 돌리는 겁니다. 우리는 3년 동안 사우스다코타 저 위에서 물을 모으기 위해, 모든 지역 종족의 전체 간부진과 함께 일했죠. '물water'과 '떨어지다fall' 사이를 하이픈으로 연결해서 **워터-폴**water-fall이라고 이름을 지었습니다.

애비 괜찮은 제목이네요.

존 물이란 게 그래요. 그러니까, 우리는 물을 펌프질해서 덜루스에 정박해 있던 대형선박에 모두 담았는데, 그게 북한 정부에 등록된 선박이었어요. 그래서 전에는 북한 주민이었지만—대부분 지금 대한민국에 살고 있고—상선을 타본 경험이 있는 사람들에게 연락을 취했죠. 그리고 우리에게는 다큐멘터리 필름을 찍는 선원이 하나 있었는데, 북한이나 바다로 돌려보내진 탈북자들의 물 **위** 삶과 전체주의 **아래**에서의 삶을 인터뷰했던 앨런 세큘라Allan Sekula, 1951-2013와 함께 일했던 사람이었죠. 그렇게 해서 우리는 사우스다코타에서 남아공으로 물을 가져갔어요. 수많은 북한 출신의 남한 선원들과 함께요.

애비 하지만 그것 말고도 더 있을 텐데요?

존 [예민하게, 그러나 미소를 지으며] 네, 더 있지요. 우리는 폭포 위에 태양력·수력 병합 발전소와 창고를 건설했습니다. 창고에 있는 32개의 영사실에서는 선원들의 다큐멘터리 필름을 상영합니다. 모두 오래된 벨&호웰 8밀리미터 카메라로 촬영한 거예요. 언제든, 낮이든 밤이든, 그 인터뷰를 볼 수 있어요. 157개 언어와 방언으로 번역돼 있고요. 그 창고와 폭포 위로는 거대한, 정말로 어마어마하게 큰 네온사인이 달려 있는데, 러시아 볼고그라드 출신의 숙련공이 제작한 겁니다. 예전에는 스탈린그라드였는데, 지금은 볼고그라드라고 하죠. 음, 어, 한 오래된 탱크 공장에서 이 네온사인을 만드느라고 2년 동안 3개의 작업실을 돌렸어요. 네온사인은

높이 60미터, 너비 300미터 크기로 계속해서 깜빡입니다. 1분 동안 불이 들어왔다가, 1분 동안 불이 나가고, 다시 1분 동안 불이 들어오는 거예요. 그러니까 하루에 열두 시간은 밝고, 열두 시간은 어둡죠. 밤에는 15마일 떨어진 거리에서도 네온사인이 보여요.

애비 1년 365일 그런가요?

존 네, 물론이죠. 그리고 네온은 파란색이에요. 그 색깔 이름은 **깊은 바다 파랑**
Profound Ocean Blue입니다.

애비 [작은 소리로] **깊은 바다 파랑**.

존 네. 하루 스물네 시간, 일주일에 7일, 1년 365일 동안 프리토리아 폭포 위에서 깜박이는 네온 문구가 뭔지 아세요?

애비 뭔데요?

존 이렇게 적혀 있죠. [머리 위로 양손을 들어 올리고 왼손을 움직여 각각의 단어를 짚어가듯] **'인류는 자본주의자가 무슨 짓을 하든지 간에 승리할 것이다. 인간본성은 자본주의자들이 생각하는 것보다 훨씬 더 훌륭하기 때문이다.'** [오른손을 내리고, 왼손은 허공에 둔 채, 주먹을 둥글게 쥐고 가볍게 흔들면서] 그 문구 뒤에 굵은 마침표가 붙어 있어요. 그 점은 다른 색깔이죠. **'강한 햇살을 받은 샤프란색**
Sundrenched Saffron**'**이라고 부릅니다. [왼팔을 내린다]

배우들은 마지막 포즈를 잠시 유지하다가, 무대를 나간다.

세계화, 미술사 그리고
차이의 유령

치카 오케케-아굴루

Chika Okeke-Agulu 큐레이터, 평론가, 미술사학자. 현재 프린스턴 대학
교 고고미술사학과와 아프리칸 아메리칸 스터디센터 조교수다. 저서로는
《1980년 이후의 동시대 아프리카 미술Contemporary African Art since 1980》
2009, 《내일은 아무도 모른다Who Knows Tomorrow》2010 등이 있으며,
『Nka-동시대 아프리카 미술의 일기Nka: Journal of Contemporary African
Art』공동 편집자다.

21세기 미술사의 큰 과제는 이전까지 잘 드러나지 않았던 문헌과 학자, 예술적 전
통, 예술작품들을 어떻게 받아들일 것인가 하는 문제다. 아르준 아파두라이Arjun
Appadurai, 1949- 가 논증한 바와 같이, 세계화의 걷잡을 수 없는 영향력 때문에 지난
10년간 유럽·미국 미술사에서는 글로벌 미술사에 관해 이야기하는 것이 유행하게
됐다. 필자는 글로벌 전환이 제기하는 두 가지 직접적인 문제에 관심이 있다. 첫째
로 주목하는 것은 차이를 표준화하는 전략이고, 둘째는 미술사가 세계적 관련성
을 갖고 싶어 하는 편협한 학문 분야라는 점이다. 글로벌 미술사의 동기와 목표에
대한 나의 우려는 셸리 에링턴Shelly Errington이 미술사와 유럽 민족의식, 식민주의가
"뒤얽힌 역사"[1]라고 부르는 것에서 연유한다. 글로벌 미술사가 어느 정도까지 세계
화의 어두운 측면의 승리, 즉 세계 문화의 균질화를 드러내게 될까?

미국 대학에서 미술사 개론을 가르치면서 글로벌 미술사의 사악한 가능성에
대한 필자의 불안이 특히 동시대 미술과 관련된 것임을 알게 됐다. 내가 이 과목,
보통 선사시대 미술에서 시작해서 현재(의 미술)로 마무리하는 과정을 가르치기
전까지 나의 동료들은—그들은 모두 유럽·미국 미술사 배경을 갖고 있는데—매릴
린 스톡스테드Marilyn Stokstad의 책에서 비서구권 미술 전통을 다룬 몇 장章은 건너
뛰는 대신 이집트-그리스-로마-파리-뉴욕으로 이어지는 계보를 고수했다. 여기다
아프리카 미술을 포함하여 나도 이 과정대로 가르치고자 했다. 그런데 나는 스톡
스테드 책에서 콜럼버스 이전의 미술과 아시아·이슬람·아프리카 미술을 다루는

섹션들 그리고 약간의 보충 텍스트를 추가했다. 초반에는 흥미로웠으나, 그 흥분은 빠르게 식어버렸다. 몇몇 동료가 지적했다시피, 이러한 비서구적 미술사를 다룬 결과 학생들이 북유럽 르네상스, 네덜란드 그리고 로코코 시기에 관한 핵심 내용을 놓쳐버렸기 때문이다. 바꿔 말하자면 나의 실험은 규범적인 서사를 방해했고, 보류해야 했다.

보다 포괄적인 미술사 개론에 대한 공언된 욕망에도, 미술사는 현존하는 가계도 개념을 오랫동안 전제해왔기 때문에 새로 포함된 구성원들이 그 계보적 서사를 방해하지 않아야만 확장될 수 있다. 이러한 구닥다리 미술사 모델이 우리의 역사적 과거와 오늘날의 현실에 완전히 무감각한 상태를 여전히 유지하고 있다.[2] 배즐 데이비드슨Basil Davidson, 1914-2010이 마틴 버낼Martin Bernal, 1937-2013의 《블랙 아테나Black Athena》에 대한 서평에서 시사한 바와 같이, 문화적으로 복잡한 유럽 역사의 정화淨化는 18세기부터 이어지는 근대 유럽 민족주의와 제국주의의 출발과 동시에 일어났다.[3] 이는 우리에게 미술사의 기원이 민족 신화와 제국 이념에 연결돼 있다는 문제를 환기시키고, 깊게 새겨진 학문적 가정을 재고해야 한다는 긴급한 필요를 느끼게 한다.

최근 미술사의 책무는 단지 포괄적인 미술사를 발전시키는 것뿐만 아니라, 이를테면 아프리카 미술이 동시대 미술의 (특히 지난 30년 동안의) 현실을 해결하려고 노력하면서 미술사 영역에 불러일으킨 방법론적·역사기록학적 도전을 평가하는 것이기도 하다. 이러한 난제를 풀기 위해 애쓰다 보니 미술사가들은 이러한 미술사를 제각각 우리가 사는 동시대 세계의 역사적·지적·정치적 조건에 근거한, 당혹스러울 정도로 다양한 실천들에 대한 효과적인 대체물로 볼 수도 있겠다는 생각이 분명해졌다. 글로벌 미술사가 어떤 형식을 취하든 간에 말이다. 나는 아프리카 미술사가—그러한 특이점이 있음에도—오늘날 미술사 연구의 틀을 다시 짜는 데 유용한 아이디어를 제공할 거라고 본다.

물론, 아프리카 미술사는 수많은 도전을 제기한다. 서양 미술사는 연속적인 예술적 사건들을 시간의 흐름에 따라 서술하고, 이러한 역사를 조명하는 문헌들을 복원하는 것이 미술사 연구를 구성한다. 그런데 아프리카 미술사는 대개 그렇지 않다. 15세기 포르투갈 탐험가들이 도착하기 전부터 각각 아랍어와 암하라어

를 사용했던 북아프리카 일부와 에티오피아를 제외하고는, 아프리카 대륙의 나머지 지역 문화는 우리가 알고 있는 것과 같은 체계적인 기록 없이 발전했다.[4] 대신에 계보와 역사적 사건들은 대개 구전을 통해 전수됐다. 그러한 구전 역사가 수백 년을 거슬러 올라가면서도 놀라운 정확성을 보이는 예는 흔치 않으며, 대개 유명한 왕들과 조상 계보를 설명하는 데 국한된다. 예컨대 요루바Yoruba족에게는 오리키oriki라고 하는 제의적인 시詩 형식이 있는데, 그중 어떤 것은 죽은 예술가들을 언급하기도 한다. 그렇지만 그러한 정보는 단편적이고 신화적인 데다가 전기적 해석을 거부하는 것이다. 결과적으로 아프리카 시각문화의 서사적인 역사 기억은 부재하게 된다.

아프리카 미술사가 연대기적 서술에 저항하는 것처럼 보이는 이유는 아프리카 미술 형식 자체의 속성에 기인한다. 박물관 컬렉션이 보유한 아프리카 미술과 디자인은 대개 19세기 중반 이후의 것들이다. 대체로 습한 열대 기후에서 오래가기 어려운 나무나 텍스타일, 기타 유기적인 재료로 만들어졌기 때문이다. 게다가 당시 소유주들은 그 물건들을 좀처럼 아끼고 보존하려 하지 않았다. 도상학적 새로움과 양식적 혁신을 추구하기 위해 혹은 제의적 효과를 유지해야 할 필요성 때문에, 오래된 조각품들은 새것으로 대체됐다. 이는 소유주의 경제적 상태의 변화나 새로운 미학적 이상의 영향을 반영하기도 한다. 오래된 예술작품을 존중하지 않는 듯 보이는데, 이는 삶과 시간을 탄생-죽음-부활이 이어지는 순환적 관점으로 바라보는 우주론적 세계관과 관련이 있다. 따라서 미술사적 탐구 주제로서 문자 이전 사회의 아프리카 미술은 너무나도 명백한 독특함을 지니고 있다.[5]

이러한 시나리오가 새로운 접근법을 요구하고 때때로 그럴 기회도 제공했지만, 대개는 고고학자 피터 갈레이크Peter Garlake, 1934-2011가 "아프리카 고고학 및 미술사의 좌절"이라 묘사한 것으로 이어지고 만다.[6] 베냉과 같이 미술사학자에게 가치 있는 수백 년 전 교류에 관한 문헌기록이 유럽 아카이브에 존재하는 소수의 예를 제외하면, 아프리카 문화 연구는 아카이브 조사보다는 민족지학적 방법론에 의존한다. 그러니까 인간을 살아 있는 아카이브로 생각하지 않는다면 말이다(말리의 작가이자 민족지학자인 함파테 바Hampâté Bâ, 1901-1991는 아프리카에서 노인의 죽음이란 도서관이 불타버린 것과 같다고 주장했고, 그의 주장은 1960년 유네스코 회

의에서 자주 인용됐다).[7]

실은 서양 대학에 아프리카 출신 학자들이 진출하면서 아프리카 토착 개념을 서양 용어로 설명할 때 발생했던 혼란에 대응하기 위해, 아프리카 미술사 연구에 토착 담론을 도입할 필요성이 강조됐다. 아프리카의 언어와 문화적 관습에 정통한 아프리카 출신 학자들의 작업이 이뤄지고 나서야 비로소 미술사는 구전 전통에 존재하는 풍부한 원천을 캐내기 시작했다.[8]

아프리카 대학들의 미술사 연구 형태와 양식은 아프리카 대륙 안팎에서 미술사를 구성하는 데 상당한 차이를 드러내고 있다. 가나와 나이지리아의 커리큘럼에는 유럽과 비非아프리카 미술을 다루는 과정이나 자료가 없다. 즉, 미술사학도가 서양 미술과 아시아 미술에 대해 거의 알지 못한 채 박사 과정을 마칠 수도 있다는 얘기다. 은수카에 있는 나이지리아 대학교는 나이지리아에서 가장 오래된 미술사 프로그램을 운영하고 있는데, 대학원에 17-19세기 서양미술, 20세기 서양미술, 18-19세기 미국 흑인미술, 20세기 미국 흑인미술 등의 과정이 개설돼 있다. 또한 일본미술과 중국미술, 동양미술 등도 있지만 이 과정들은 거의 겉치레에 불과하다. 모든 프로그램의 강사가 범아프리카주의자다. 그래서 나이지리아 미술사학도들은 하인리히 뵐플린Heinrich Wölfflin, 1864-1945, 알로이스 리글Alois Riegl, 1858-1905, 마이클 프리드Michael Fried, 1939- , T. J. 클라크T. J. Clark, 1943- , 에른스트 곰브리치Ernst Gombrich, 1909-2001와 같은 이름들을—이들은 미국의 미술사 수업에서 중요하게 다뤄진다—어쨌거나 안다 하더라도, 그들 연구의 특수한 지적 맥락에 큰 의미를 부여하지 않고 간접적으로 읽었을 가능성이 크다. 또한 가나의 쿠마시에 있는 콰메 은크루마 과학기술대학교는 서아프리카에서 인문학 연구의 중요한 근거지임에도, 미술 석·박사는 절대적으로 '아프리카 미술과 문화'에 집중돼 있다.

은수카(나이지리아 대학교)와 쿠마시(콰메 은크루마 과학기술대학교)의 프로그램에서 서양 (혹은 아프리카 외의 다른 어떤) 미술사 연구의 명백한 부재를 어떻게 설명할 것인가? 실제적으로, 어째서 학생들에게 아마도 절대 원작을 보지 못할 것 같은 예술을 가르치는가? 미술사가 학자·관찰자와 예술작품 사이의 가까운 만남에 의지하는 거라면, 무리한 비자제도에 의해 보호받고 있는 컬렉션의 유럽 작가 작품들과 관계를 맺는 척하는 것은 말이 안 된다. 물론 피카소Pablo Picasso, 1881-

1973와 칼 슈미트-로틀루프Karl Schmidt-Rottluff, 1884-1976 같은 유럽 모더니스트들의 몇몇 소품이 1960년대에 세네갈과 나이지리아에서 소규모 전시를 통해 선보인 적도 없지 않아 있었다. 그러나 대개 유럽·미국 미술은 복제품으로만 아프리카에 온다. 아프리카의 도서관들은 독립 이후 초창기에는 화집과 미술 서적들을 수입할 수 있었다. 그렇지만 1980년대 초 국제통화기금IMF과 세계은행이 구조조정정책SAP을 시행하면서 대학 재원은 10분의 1로 줄었고, 도서관은 외국 저널 구독을 유지하기 어려워졌으며, 학자들은 해외 콘퍼런스나 워크숍에 참여할 기회를 포기해야 했다.9 아프리카의 여러 정부는 외화 고갈 탓에 아프리카에서 생산한 물건을 강조했다. 수입이 금지되기도 했고, 수입품을 손에 넣는 것은 거의 불가능했다. 학자들 (과 예술가들)은 더욱 안으로 눈을 돌리도록 강요받았다. 유럽·미국 학문에 약간의 접근도 못 하게 한 결과, 사실상 학문의 자율적인 발전이 이뤄졌다.

그러나 여기에는 영어를 사용하는 아프리카의 정치적 탈식민화 운동과 관련된 이데올로기적 요소들도 있다.10 문화 영역에서 활동하는 예술가들과 지식인들은 토착 아프리카 문화가 식민 시기의 서양식 교육과 기독교 전파로 절멸 위기에 직면했음을 자주 재인식했다. 좀 더 넓게 보자면, 초기 민족주의 운동은 대개 유럽의 문화 풍조를 식민지 사람들에게 강요하는 데 저항하고자 했다. 이것은 19세기 말에서 20세기 초 라고스의 엘리트 민족주의자들이 아프리카의 근대성을 식민 지배 정부와 교회에서 조장하는 근대성과 차별화하는 데 열중한 나머지, 일부다처제와 전통의상을 지지한 데서 명백하게 드러난다. 실제로, 이와 같이 서구 이데올로기에 대항하는 실천들은 범아프리카주의와 흑인 차별철폐 운동의 수사학에서 중요하다. 그것은 나중에 자이레(콩고)의 모부투 세세-세코Mobutu Sese-Seko, 1930-1997 같은 탈식민주의 독재자의 복잡한 반유럽주의에 영향을 주었다. 그는 1970년대에 유럽인에서부터 콩고인에 이르기까지 모든 시민을 대상으로, 조상의 혈통을 반영하기 위해 성과 이름을 국가 차원에서 모두 개명하는 국가적 **감정**authenticité 프로그램을 공포했다. 이것은 반서구주의 정치가 다소 극단적으로 나타난 사례지만, 가나와 나이지리아 대학들의 커리큘럼에서 진지한 서양 미술 연구의 부재가 단지 물리적 자원의 부족 때문만은 아니라는 점을 강조한다. 오히려 민족미술사나 아프리카 미술사에 집중하는 것은 잃어버린 역사를 보충하고 그 안에 자기를 써넣어야

할 필요성에 의해 정당화된다. 더구나 그것은 이데올로기와 민족적 허상이 학문의 방향을 결정하는 복합적인 양상을 떠올리게 한다.

확실히, 1950년대에 서아프리카 영어 사용권의 정치적 독립이 달성되기 시작함과 동시에 새로운 대학교들이 설립됐고, 이전까지 영국 대학들과 제휴했던 대학들은 자율권을 확보했다. 이에 따라 보통 유럽 교수진은 아프리카 학자들로 교체됐다. 더 중요하게는 범아프리카주의에 근거하여 아프리카에 중점을 둔 커리큘럼이 발전하면서 토착적인 예술 형식과 관습, 문화적 전통이 집중적으로 연구됐다. 예컨대, 나이지리아 대학교에서는 미술·미술사 프로그램에서 저술된 대학원 학위논문뿐만 아니라 학부생들이 작성한 연구 기반 우수 논문들도 거의 모두 나이지리아 남부의 전통미술과 동시대 미술에 관한 1차 연구에 기초하고 있다. 독립 이후의 미술사 프로그램이 이처럼 아프리카, 그나마도 주로 민족미술에만 집중한 것은 특히 근현대 분야에서는 정말 아무것도 존재하지 않던 데에서 실질적인 학문을 생성해야 할 필요를 어느 정도는 충족시키고 있다.

이른바 전통 아프리카 미술과 마찬가지로, 동시대 아프리카 미술은—지난 10여 년 동안 아프리카 문화 연구에서 별개의 전공으로 나뉘면서—오늘날 미술사의 세계화 가능성에 관한 모든 논의에서 중요한 도전을 제기한다.[11] 그래서 나는 아서 단토Arthur Danto, 1924-2013와 한스 벨팅Hans Belting, 1935- 같은 여러 학자가 미술 또는 미술사의 "종언"이라고 다양하게 가정한 위기가, 노엘 캐럴Noël Carroll, 1947- 이 제시한 것처럼 유럽·미국의 정치적 헤게모니가 쇠퇴하는 데 대한 광범위한 걱정의 징후만은 아닌 것 같다는 생각이 든다.[12] 오히려 그것은 일원화된 서양 미술사를 중심으로 수백 년간 구축된 **그 미술사** 관례가 비서구권 미술과 작가, 예술적 지식과 관계를 단절하면서 발생한 방향 상실의 결과다. 다시 말해 조르주퐁피두센터에서 열린 〈지구의 마술사들Magiciens de la Terre〉전을 신호탄으로 1989년 이후 동시대 미술이 끝내버린 것은 서양 미술의 편협한 전통이다. 동시대 미술의 이질성에 직면하여, 골치 아픈 차이를 단순히 균질화하거나 아니면 시간의 흐름에 따라 형식이 진화한다는 서사적 질서에 억지로 끼워 넣으려고 함으로써 혼돈을 이해하려는 시도는 실패하게 마련이다.

더군다나 아프리카 예술가들—그리고 소위 '제3세계' 출신 예술가들—의 작업

을 유럽·미국의 모델을 흉내 낸 것으로 축소할 위험이 상시 존재한다. 세계적인 21세기 미술의 형식 및 개념의 원천에서 지역적인 것과 국제적인 것이 복잡하게 교차하는 데 세심한 주의를 기울인다면, 이켐 오코예Ikem Okoye가 주장했듯이, 엄밀한 의미의 미술사에 관한 새로운 사고방식이 제시될 것이다.[13] 이러한 태도는 비서구 미술사의 우수성을 유럽·미국의 학문 구조와 추세에 얼마나 가까운가로 측정해야 한다고 가정하는 경향과 관련이 있다.[14] 남아프리카 미술사 커리큘럼에서 마이클 백샌달Michael Baxandall, 1933-2008과 다른 정통 서양 미술사학자들의 부재는 집단기억상실증을 보여주는 거라고 주장했던 제임스 엘킨스James Elkins, 1955- 가 떠오른다. 마치 남아프리카 미술사학자들의 지적 투자가 미국 미술사학자들과 보조를 맞춰야 한다고 말하는 것 같다. 또한 서양 미술사의 규범이 되는 텍스트에 통달하지 않았음—그래서 아프리카나 아시아의 학자들이 세계무대에서 존경받는 연구자로 활동할 수 없음—을 애석해하는 것이 타당해 보일지도 모르지만, 서구권 학자들이 현존하는 아프리카와 아시아 학자들의 연구를 무시하는 경향은 미술사의 세계화 과정이 지닌 일방적인 면을 보여주는 것이다.

딱 하나만 예를 든다면, 미국의 미술사가 로잘린드 크라우스Rosalind Krauss, 1941-는 2000년에 남아프리카 작가 윌리엄 켄트리지William Kentridge, 1955- 의 작품에 대한 훌륭한 에세이를 출간함으로써, 아마 틀림없이 최초로, 아프리카 작가를 『옥토버』라는 엘리트의 지적 궤도에, 그리고 (서양) 미술사 주류에 끌어들였다. 그러나 그녀의 형식적인 참고문헌에는 이미 켄트리지의 작품에 대해 아주 광범위하게 설득력 있는 저술을 남긴 아프리카 미술사가와 비평가들의 글은 어떤 것도 포함되지 않았다.[15] 크라우스의 에세이는 켄트리지에 관한 비평적 논의가 1990년대 후반에야 비로소 서양에서 시작된 것 같은 인상을 준다. 이는 미술사 세계를 구성하는 여러 섬의 통합을 매력적으로 생각하게 된 잠재적 동기를 드러내는 것인지도 모른다. 즉, 유럽·미국 미술사에 흡수될 수 있는 주제와 새로운 소재들을 탐구하는 것이다. 유럽·미국 이외 지역의 미술에 대해 최근 나타난 호기심이 과연 그 미술의 발생지에서 생성된 학문적 관심과 결부될 수 있는가 하는 점이 중요한 문제다. 현지의 학문적 성과를 배제하고는, 세계적인 미술사의 기초를 형성하는 진정한 상호교류와 아이디어의 소통은 있을 수 없기 때문이다.

1980년대 구조조정정책SAP이 촉발한 인재 유출과 경기 하락의 여파로, 나이지리아 미술사 연구의 질이 그 나라 교육 시스템에 나타난 총체적 불안의 영향을 받은 것은 사실이다. 그러나 서구의 학문적 네트워크 밖에서 생산되고 유통되는 학문과 의미 있고 비판적인 관계를 맺지 못하는 것을 정당화하기 위해, 과연 '우수성'이라는—여성·흑인·소수 집단의 예술가와 학자들을 백인·남성·유럽 및 미국 중심의 미술사에 들어가지 못하도록 막는 데 오래도록 사용된—망치를 휘둘러야 하는 것인지 나로서는 모르겠다.

필자의 관심은 오늘날 미술사라는 분야가 어떻게 해야 다양한 내러티브와 방법론과 이념적 입장을 효과적으로 수용하여, 세계 여러 지역의 서로 다른 미술사 양상을 알리고, 미술사 방법론뿐만 아니라 연구주제까지 균질화하려는 세력에 저항할 수 있을까 하는 점이다. 장-위베르 마르탱Jean-Hubert Martin이 기획한 논쟁적인 〈지구의 마술사들〉 전시에서 시작된 동시대 미술 개념에 관한 점검과 그 뒤를 이은 3세대3G 국제 비엔날레들(예컨대 아바나, 다카르, 요하네스버그, 이스탄불, 광주 등)이 동시대 미술의 지형을 재구축한 것은 (미술)역사의 종언과 더불어 시간과 문화를 가로질러 예술에 관한 설득력 있는 평가로 제시됐던 계보적 서사의 불가능성을 시사했다. 마르탱은 세계 여러 지역의 미술을 평가하는 위계적 제도를 생략함으로써 20세기 근대·현대 미술의 유럽 중심주의에 성공적으로 도전했다. 그리고 3G 비엔날레들은 가장 야심적인 동시대 미술은 오직 뉴욕과 파리, 런던 혹은 베니스 비엔날레와 카셀 도쿠멘타에서만 선보인다는 생각을 불식시켰다. 3G 비엔날레들은 중심과 주변이라는 패러다임을 흔들어버렸을 뿐만 아니라, 동시대 미술의 영역을 극적으로 확장시켰고, 우리에게 동시대 미술의 세계적 차원과 동시대 미술이 구성하는 다양한 문화적·정치적·사회경제적 역사를 인식시켰다.

주어진 시나리오에서 보면, 내가 아프리카 미술 연구의 결과로 간주한 방법론들은 실행 불가능한 계보적 서사 체계에 의존하지 않고도 세계적인 동시대 미술을 다룰 방법을 제시할 수 있음이 분명해진다. 아프리카 문화를 연구하는 학자들은, 그들이 다루는 주제와 소재의 성격 때문에 부득이하게, 꾸밈없고 복합적인 방법론들을 발달시켰다. 그렇지만 동시대 미술을 연구하는 미술사가들은 예술 형식의 계보를 구축할 걱정을 덜어낼 뿐만 아니라 일원화된 동시대 미술의 역사를 구

축하려는 생각도 극복해야 한다. 그리고 동시대 미술의 온갖 다양함을 이해할 새로운 방법을 고안해내야 한다.

동시대 미술과 미술사의 세계화는 단지 미술 연구에 대한 보편적 접근으로 이어져서는 안 된다. 그보다는 우선—전적으로 그럴 필요는 없겠지만—해당 지역의 지적 전통을 끌어내고, 그 자리에서 서로 대화를 나눠야 한다. 더욱이 다른 세계 문화에서 비롯된 미술에 서구의 관점을 공공연하게 적용하는 문제는 지적으로 더는 옹호될 수 없다. 특히 "다른 어딘가에서" 발달한 이론들—탈식민주의 이론처럼—의 보편적 적용 가능성을 서구의 세계적 유포 옹호론자들이 검증하지 않는 것은 말이다.[16]

예술과 문화와 미술사의 온갖 다양한 성질을—그리고 전 지구에 걸친 지식 생산의 장소에서 근근이 연명하고 있는 모순된 지적 전통을—인식하는 것은 세계 미술의 풍경과 그에 대한 미술사의 학문적 접근을 재배치할 것을 요구한다. 자기 스스로 진부해지는 유령에 시달리고 있는 현 상황에서 미술사가 다시 살아나려면 다문화주의의 본질을 회복해야 할 것이다. 즉, 문화적 (그리고 예술적) 경험의 다양성에 대한 인식과 계몽주의 이후 유럽 지식 체계의 위계적 전제를 배제한 역사에 대한 인식 말이다. 다문화주의적 접근은 차이를 없애지 않고 더욱 강화할 것이며, 세계화의 신제국주의적 경향에 맞서는 방파제로 기능할 것이다.

방법론적으로, 이러한 과정은 비교미술사의 발달을 요구한다. 비교문학에 공개적으로 비판이 가해졌음에도 연관해서 연구할 수 있는 다수의 문학과 문학적 전통의 유효성에 대한 인식은 동시대 미술의 역사와 비평, 이론을 위한 모델을 제공한다. 실증주의적 미술사와 달리 비교미술사는 점점 더 지지할 수 없고 편협한 유럽·미국 규범적 범위 밖으로 나가려는 의지와 함께 다수의 예술적 맥락과 역사, 지형에 정통할 것을 요구한다. 마찬가지로 비교미술사는 정해진 국경과 민족성 그리고 지역의 개념을 지속하는 데 매여 있던 미술사적 분석의 표준 단위를, 접촉지대와 동시대 미술 생산 및 유통의 다중심성과 역사적 경험을 강조하는 것으로 돌려놓는 것을 의미할 것이다. 이 프로젝트가 취할 궁극적인 양상은 구체제 미술사와 달라야 한다.

주

1 Shelly Errington, "Globalizing Art History," in James Elkins, ed., *Is Art History Global?* (New York: Routledge, 2004), p. 417.

2 Ella Shohat and Robert Stam, "Narrativizing Visual Culture," in Nicholas Mirzoeff, ed., *Visual Culture Reader* (London:Routledge, 1998), p. 29.

3 Basil Davidson, "The Ancient World and Africa: Whose Roots?," *Race & Class* 29: 1 (1987), pp. 1-15.

4 만딩고Mande족의 바이Vai 문자와 바뭄Bamun족의 은조야Njoya 문자뿐만 아니라 에픽 Efik족의 느시비디nsibidi 기호와 아칸Akan족의 아딘크라adinkra 기호들을 포함하여, 수 많은 음절 문자표와 기호 체계, 문자가 있다.

5 Michel Leiris, "Preface," in Jacqueline Delange, *The Art and Peoples of Black Africa*, trans., Carol F. Jopling (New York: E. P. Dutton & Co., 1974), pp. xv-xvi.

6 Peter Garlake, *Early Art and Architecture of Africa* (Oxford: Oxford University Press, 2002), p. 113.

7 http://en.wikipedia.org/wiki/Amadou_Hampâté_Bâ.

8 Babatunde Lawal, *The Gelede Spectacle: Art, Gender, and Social Harmony in an African Culture* (Seattle: University of Washington Press, 1996).

9 확실히, 출판물의 유통 문제는 지난 몇 년간 온라인 자료 덕분에 상당히 개선됐다.

10 하르툼 대학교 고고학 프로그램은 수단과 중동의 고고학 역사에 집중하고 있다. 반면 카이로의 아메리칸 대학교에서는 3년제 미술사 과정이 유럽, 미국의 대학들에서 볼 수 있는 표준적인 (서양) 미술사 과정을 본떠서 엄격하게 만들어졌다. 카사블랑카의 에콜데보자르는 1960년대 초반 파리드 벨카히아Farid Belkahia, 1934-2014와 그의 동료들이 학교 운영권을 인수하면서, 커리큘럼의 중점을 서양 미술 전통에서 아랍과 이슬람, 베르베르 미술 연구로 전환했다. 나는 이것이 가나와 나이지리아에서 실행된 탈식민주의적 이데올로기 명령의 하나라고 본다.

11 밝히건대, 여기서 사용하는 '동시대 아프리카 미술'이란 국제적인 동시대 미술과 같은 공간에서 논의되고 유통되는 작업을 가리키는 말이다.

12 Noël Carroll, "Illusions of Postmodernism," *Raritan* 7 (1987), pp. 154-155; Hans Belting, *The End of the History of Art*, trans. Christopher S. Wood (Chicago: University of Chicago Press, 1987); Arthur Danto, "The End of Art," in *The Philosophical Disenfranchisement of Art* (New York: Columbia University Press, 1986), pp. 81-115.

13 IKem Stanley Okoye, "Tribe and Art History," *Art Bulletin* 78: 4 (1996), pp. 610-615 참조.

14 Steven S. Nelson, "The Map of Art History," *Art Bulletin* 79: 1 (1997), p. 37.

15 나는 여기서 1990년대 윌리엄 켄트리지William Kentridge, 1955- 의 작업에 관한 남아공 미술사가 마이클 고드비Michael Godby와 오쿠이 엔위저Okwui Enwezor, 1963- 의 다양한 저작을 염두에 두고 있다.

16 이를테면, 『옥토버October』와 『서드 텍스트Third Text』만 봐도, 유럽, 미국과 제3세계를 위해 생산된 동시대 미술 연구들을 갈라놓는 담론적 거리감을 느낄 수 있다.

동시대 미술의
학문적 환경

캐리 램버트-비티

Carrie Lambert-Beatty 하버드 대학교 미술사학자. 하버드 대학교 로즐린
에이브럼슨 학부 교수 우수상을 받았다. 저서로 《관찰받기-이본 레이너와
1960년대Being Watched: Yvonne Rainer and the 1960s》2008가 있다.

미술사학자들은 언제나 사과를 한다. "유감스럽게도 이 슬라이드에서는 보이지 않
지만…" 혹은 "거기 가면 볼 수 있을 텐데…"와 같은 말에서 알 수 있듯이, 동영상
플레이어와 파워포인트 프레젠테이션을 사용하는 디지털아카이브 시대의 미술사
학 강의도 35밀리미터 필름을 사용하던 시절과 별반 다를 것이 없다. 사실, 최근
의 미술을 다룰 때 그러한 문제는 더욱 심각해진다. 회화나 드로잉처럼 역사가 오
래된 매체는 미술사학 프레젠테이션에서 사용되는 사진매체와 적어도 평면성을—
조각은 정체성停滯性을—공유한다. 그러나 설치나 비디오, 퍼포먼스와 같은 동시대
미술의 특징적인 형식은 의도적으로 그러한 틀을 깬다. 동시대 미술을 연구하는
미술사학자들은 다른 시대를 연구하는 미술사학자들보다 연구 대상과 시간상으로
는 가까이 있지만, 이와 같은 거리감에 대해서는 두 배로 한탄하는 처지다.

물론, 많은 사람이 미술과 학계는 멀리 떨어져 있을수록 좋다고 말한다. 어느
갤러리 웹사이트에서는 소속 작가 중 한 명을 소개하면서 "그녀의 작품은 어떠한
학문적인 접근도 거부한다"[1]고 잽싸게 덧붙인다. 최근 브레히트Bertolt Brecht, 1898-
1956를 인용한 비디오아트 작가가 유명한 상을 받았을 때, 어느 미술 비평가는 "예
술적 가치가 학문적 가치에 너무 매몰된 나머지 많은 이들이 그 차이를 알아보는
데 어려움을 겪는다"[2]고 우려했다. 비평가는 그가 생각하는 차이가 무엇인지 설
명하지 않았다. 그럴 필요가 없었던 것이다. 19세기에서 20세기 초까지 '학구적인'
미술이란 국립아카데미에서 인증받은 미술을 가리키는 것이었고, 모더니스트들은

571

아카데미 미술이 고수했던 장르의 위계와 양식의 편협함을 깨부수고자 했다. 그러나 여전히, '학구적인'이라는 단어는 모욕적이다. 그때나 지금이나 이 형용사는 창작력이 빈곤하고, 얼마든지 예측 가능하며, 총체적으로 매력이 없다는 뜻을 내포한다. 아카데미는 미술이 죽음을 맞이하는 곳이다.

그렇다면, 문제가 있다. 미술과 학계는 늘 긴밀해 보이기 때문이다. 작가들은 미술실기로 박사학위를 따려 하고, 미술사학자들은 살아 있는 작가들에 관해 논문을 쓴다. 그러나 가장 분명한 것은, 미술사학과에 동시대 미술을 다루는 공간이 새로이 마련되면서 학계와 미술이 더욱 가까워졌다는 점이다. 지난 10년간 대학들은 '근대' 혹은 '20세기' 미술과 별도로 '동시대'를 다루는 과정을 서둘러 늘리고, 졸업논문들을 통과시키고, 교수진을 충원했다. 사실상 미술사의 다른 어떤 분야보다도 동시대 미술과 관련한 일자리는 해마다 계속해서 더 많이 늘어나고 있다.[3]

학계에서는 동시대 미술에 재원을 쓰는 것이 역사적 선례를 등한시하고 먼 과거에 대한 관심이 점점 줄어드는 걸 나타내는 게 아니냐는 우려를 하기도 한다. 그러나 대학 담장 밖에서는 그와 정반대로, 동시대 미술이 더욱 역사적인 관점으로 해석될까 봐 우려한다. 노장 비평가 도널드 쿠스핏Donald Kuspit, 1935- 은 대립적인 관계를 상정하면서 미술사학적인 접근이 "온갖 이질적이고 풍요로운" 동시대 미술을 통제하면서, 미술을 "불모의 동질성"으로 축소해버린다고 말한다. 미술은 역사학적 관심을 받으면서 "동시대라는 이름의 나무에서 시들어간다." 다양한 **비평적** 해석은 최근의 미술을 "동시대로 살아 있게" 하지만, 역사학적인 접근은 최근의 미술을 "미술 발전이라는 예정된 서사구조의 노정 위에 하나의 역사적 이정표로 구체화"하고 말 것이다. 쿠스핏은 계속해서, 이러한 정형화가 "학문적으로는 틀림없이 만족스럽겠지만, 복잡한 현실과는 동떨어진 것"이라고 덧붙인다.[4]

풍요로움 대 불모성, 예정론 대 복잡성, 만장일치 대 다수결, 구체화 대 진행 중임, 마지막으로 학계 대 현실 자체. 이런 식으로 대립적인 관계를 상정함으로써 쿠스핏은 역사학적 접근 방식에 더할 나위 없이 명백하게 저항하는 한편, 동시대 미술의 미술사화와 관련된 광범위한 불편함을 드러내고 있다. 이는 미술사학자들 사이에서도 일어나고 있는 일이다. 비록 빛바랜 슬라이드 이미지에 대해 사과하는 것과는 여러모로 다르겠지만, 미술사학이 최근 생산된 작품과 역기능적 관계를 맺

고 있다는 견해는 결국 동일한, 상식적인 가정에서 비롯된 미술사학의 참회라고 할 수 있다. 비평은 작품 앞에서 행해지는 것인데, 미술사학의 프레젠테이션은 작품의 부재상황에서 행해지니까 말이다. 미술 비평은 진행 중인 대상과 동시에 발생하지만, 미술사는 늘 그 뒤를 좇는다. 그렇다고 해서 미술사가 부차적인 것이고 필연적으로 연구의 목적을 달성할 수 없다고 생각할 필요는 없다. 미술의 경험과 미술의 역사화를 대립적인 작용으로 이해할 필요는 없는 것이다. 정작 필요한 것은 동시대 미술을 역사화하는 태도의 변화다. 한편으로는 동시대 미술을 시간상으로 가장 최근의 것이라고 생각하는 가정을 재고해야 한다. 그리고 다른 한편으로는 미술사 학술지와 콘퍼런스, 강의실 등이 갤러리나 비엔날레와 같은 미술유통의 1번 지가 될 수 있음을 즐겨야 한다.

동시대는 현재가 아니다

셰런 헤이스Sharon Hayes, 1970- 는 1974년 납치된 패티 허스트Patty Hearst, 1954- 의 전화 녹취록을 낭독한다. 마크 트라이브Mark Tribe, 1966- 는 세사르 차베스Cesar Chavez, 1927-1993와 앤절라 데이비스Angela Davis, 1944- 의 연설을 다시 무대에 올린다. 제러미 델러Jeremy Deller, 1966- 는 1984년 노동 파업의 가장 격렬했던 순간을 원래의 그 장소에서 고스란히 재연한다. 매슈 버킹엄Matthew Buckingham, 1963- 은 1,000년 전으로 돌아가는 타임캡슐을 만들어서 잊혀버린 영화 발명가를 찾아낸다. 마르셀로 브로드스키Marcelo Brodsky, 1954- 는 1967년도 졸업사진의 모든 동창생 중에서 아르헨티나의 독재 체제 기간에 '실종'되지 않은 친구들을 찾는다. 에이미 시겔Amie Siegel, 1974- 은 과거 동베를린 지역에서 제작됐던 냉전시대 영화들을 통일 이후 베를린에서 다시 촬영한다. 마이클 블룸Michael Blum, 1966- 은 무스타파 케말Mustafa Kemal, 1881-1938 의 연인이었을지도 모르는 어느 터키 페미니스트를 기리는 역사박물관을 짓는다. 시몬 아티Shimon Attie, 1957- 는 유대인 구역을 찍은 역사적 사진들을 베를린과 로마의 원래 유대인 구역이었던 장소에서 영사한다. 조이 레너드Zoe Leonard, 1961- 와 셰릴 더니Cheryl Dunye, 1966- 는 잊혀버린 어느 흑인 레즈비언 영화배우에 관한 아카이브 기록을 꼼꼼하게 만들어낸다. 카롤라 데르트니히Carola Dertnig, 1963- 는 여성

의 관점에서 빈 행동주의를 이야기하는 캐릭터를 구축한다. 왈리드 라드Walid Raad, 1967- 의 아틀라스 그룹The Atlas Group은 레바논 내전을 연구하는 가상의 역사학자를 만들어내고 그에 관한 아카이브를 전시한다. 이러한 프로젝트들은 광범위한 예술적 접근을 보여주며, 아주 다양한 형식을 취하고, 온갖 미술사적 유산에 기인한다. 이 프로젝트들은 공통으로 동시대 미술의 주요 과제가 과거와의 관계를 재건하고 재고하는 것임을 이해하고 있다. 각각의 작업은 특정 역사를 깊이 탐구하고, 역사에 관한 조사를 예술적 도구로 생각한다. 그리고 역사 이해 작업을 복잡하고, 예측할 수 없으며, 정해진 결말이 없고, 현재 가장 중요한 것이라고 여긴다.

물론, 모든 동시대 미술이 과거성에 "관한" 것은 아니다. 그러나 동시대 미술의 본질적 특성은 "시간상으로 서로 다른 삶의 방식의 공존에 대한 자각"5을 가장 중시한다는 주장이 있을 수 있다. 실제로 이 분야를 이론화하고 역사화하려는 가장 야심 찬 시도 중에 그런 주장이 있었다. 테리 스미스Terry Smith, 1944- 는《동시대 미술이란 무엇인가What is Contemporary Art?》에서, 동시대성의 의미를 이렇게 파악한다. 포스트식민주의 상황에서, 세계화된 자본주의 아래, 정보 기술 네트워크를 통해 "시대와 공존한다는 것은 무엇인가."6 그의 주장이 묘하게 전체주의적이긴 하지만, 동시대 미술의 중요한 본질이 "다양한 시간성에의 몰입"7이라는 그의 관점은 유용하다. 미술사와 동시대 미술의 관계에 대해서 동시대 미술을 '현재의' 미술이라고 거리낌 없이 가정한 것은 겉보기에 합리적인 듯해도, 단순한 의미의 현재시제야말로 동시대 미술에서 통용될 수 없는 것일 게다. 물론 미술사의 다른 영역들도 의당 지원과 관심을 받아야 하겠으나, 그 이유가 점점 더 많은 학생이 미술사 연대기의 마지막 부분에 몰려들어서 이른바 역사적 사고를 위협하기 때문은 아니다. 동시대 미술에 관해 가르치고, 글을 쓰고, 이야기하는 것은 현재 중심주의적 사고방식을 압박하는 것이다.

설치미술이나 퍼포먼스처럼 장소특정적이거나 시간한정적인 미술 형식은, 적어도 1970년대 이후로는 미술의 규범으로 자리 잡았다. 그렇지만 전통적인 시각예술과 비교하면 여전히 반란의 기운을 품고 있다. 이처럼 한시적이고 국지적인 형식은 구조적으로 현재 지배적인 패러다임, 즉 한시적 전시가 불러온 것이다. 어느 정도는 변화하는 미술관 문화의 영향이라고도 할 수 있다. 이제 새로운 주제나 역사

적 관계를 위해 컬렉션들이 재정리되고 있다(뉴욕 현대미술관MoMA이 2002년부터 2004년까지 개조작업을 하면서 컬렉션을 재정비한 것은 잘 알려져 있다). 컬렉션은 점점 더 대체 가능한 것으로 간주되고 있으며, 운영비용 때문에 미술작품의 전시를 중단할 수는 없다는 오래되고 전통적인 규칙은 도전을 받고 있다.[8] 도시에서 미술관이 맡은 새로운 역할—지역의 브랜드화, 관광, 상업 등—은 걸작 컬렉션을 수호함으로써가 아니라, 무엇보다도 전시 장소에 맞춘 예술적 이벤트를 연출함으로써 가장 잘 달성될 것이다.

전시가 급격하게 한시적인 경향을 띠게 된 것은 1990년대 이후 전 세계적으로 비엔날레와 아트페어가 확산되면서부터다. 이러한 배경이 예술 수용에 어떠한 영향을 끼쳤는지는 쉽게 알 수 있다. "나는 운 좋게도 동시대 미술이 세계 여러 지역에서, 거의 모든 대륙에서, 처음 대중에게 선보였을 때 바로 그것을 접할 수 있었고, 특히 최근 몇 년 동안에는 일정한 주기로 동시대 미술을 접하고 있다."[9] 테리 스미스는 《동시대 미술이란 무엇인가?》의 도입부에서 자기가 갖춘 전문가로서의 자격을 그렇게 입증한다. 그는 연구 과정을 설명하고, 전문 지식을 발휘하여 독자들이 200페이지에 달하는 논의를 따라오게 하고 있다. 전문가가 미술을 보는 방식을 간략하게 설명한 그의 진술은 오늘날 관람자의 표준 형식을 설명하는 것이다. 미술계 전문가들—작가, 큐레이터, 비평가 그리고 이제 미술사학자까지—의 초국가적 이동성은, 경제나 기술 분야에서 그랬던 것과 마찬가지로, 1990년대에 급격히 증가했다. 이러한 미술계 인사들의 여행은 같은 시기에 일어난 노동 이주 혹은 이민에 대한 금테 두른 닮은꼴이라 할 수 있으며, 서로 무관하지 않다. 한시적이고 되풀이되는 국제적 미술 전시의 인기는 경제적·문화적 세계화의 핵심인 것이다. 이러한 전시의 확산은 예술 영역에 이벤트 문화의 경향을 초래한다. 그리고 한시적인 전시가 미술 체험의 기본적인 형태가 된다면, 전문 지식이라는 게 어느 정도는 이동성의 문제가 되는 것이다.

이는 곧 적절한 장소에 가 있었는가의 문제이며, 그곳에 제때 갔는가 하는 문제이기도 하다. 아니, 제때 갔는가가 더 중요하겠다. 테리 스미스가 동시대 미술이 대중에게 처음 선보였을 때 바로 경험할 수 있었음을 강조했던 것에 주목하자. 또한 그는 "미술이 발생했을 때의 감각을 전달함으로써 미술이 일어난 장소와 공간, 처

음 봤을 때의 아우라, 최초의 특성들, 현장의 긴장감 등을 환기시켜야"[10] 한다고 강조한다. 스미스의 책은 다수의, 조화롭지 않고, 결말을 예측할 수 없는 시간성들을 논하면서 동시대 미술의 중심 주제인 동시 공존이라는 문제를 바라본다. 그러나 그의 개인적인 경험에서 조금 비켜나서 보자면, 미술작품들은 별 탈 없이 발생한다. 미술작품들은 저마다 하나의 탄생 순간이 있고, 바로 이것이 최고의 의미와 가치를 지니는 지점이다. 만약 어떤 작품이 처음이 아니라 두 번째로 전시된 것을 본다면, 별로 운이 좋지 않은—혹은 전문적이지 않은—관람자이리라. 이런 상황에 대한 책임이 스미스에게 있는 것은 아니지만, 그의 말은 동시대 미술 관람에 내재한 계급구조를 은연중에 내비친다. 만약 지속적으로 여행을 할 재력이 없다거나 다른 여건이 허락지 않는다면, 세계 미술계의 일등시민이 될 수는 없는 것이다.

동시대 미술은 바라볼 수 없다. 단지 붙잡을 뿐이다. 미술이 휙 하고 지나가면, 글로벌 경제적 현실이 원본성과 최초성, 직접성을 철저하게 철학적으로 특권화한다. 발터 벤야민Walter Benjamin, 1892-1940은 예술작품의 이미지가 복제를 통해 전 세계로 확산되기 전에 유일무이한 예술작품이 보유하고 있는 아우라의 가치에 관해 설명했다. 이러한 조건은 예술작품의 패러다임이 예술 이벤트로 대체되면서 역설적으로 재창조되는 것 같다. 이것은 비엔날레의 여파가 아니다. 대규모의 한시적이고 국제적인 전시들이 가진 잠재적 가능성을 긍정적으로 바라볼 이유는 많지만, 무엇보다도 그러한 전시들은 역사적 기억을 제공한다. 사회학자 모리스 로시Maurice Roche는 월드컵처럼 몇 년마다 되풀이되는 대규모 스포츠 행사를 "개인적인 시간 구조를 위협하는 동시대의 환경에서 개인적인 시간구조를 지탱하는 자산"[11]이라고 묘사한 바 있는데, 미술사적으로도 비슷한 이야기를 할 수 있을 것 같다. 예컨대, 우리는 1993년 휘트니 비엔날레를 언급함으로써 미술에서 심각한 인종정치학 논쟁이 절정에 달했던 그 순간과 관계를 맺게 된다. 그러나 비엔날레나 그와 비슷한 행사들의 규모와 속도, 압도적 우세함, 거의 배타적이고 화려한 개막식, 시장을 위해 또 다른 새로운 것을 점찍어주는 유용성 등이 결합하면서 미술 수용에 문제가 속출하게 된다. 내가 주장하는 것이 미술이 수행하는 중요한 작업과 관련은 있지만, 별 도움이 되지는 않는다. 만약 '동시대 미술'이라는 말이 현재 중심주의적 사고방식을 뜻한다면, 그것은 미술의 잘못이 아니라 시스템의 문제다.

그러나 과연 미술을 미술 유통 시스템에서 분리할 수 있을까? 나는 '미술 그 자체'를 주장하고 싶지는 않다. '미술 그 자체'라는 말은 미술과 미술사에 관한 논의에서 개념적으로 버릇처럼 되풀이되면서, 미술이 어쩌면 상황과 맥락과 인식이 엇갈리는 가운데서 캐낸 것일 수 있다는 불멸의 가정을 드러낸다. 그러나 그보다 나는 기존 비엔날레 모델에 대한 효과적인 대안들을 주장하고자 한다. 이러한 대안적 유통 수단들을 통해 미술은 다르게 작동할 것이다. 그중에서도 학계가 가장 중요한데, 그 이유는 바로 미술사학이 지연과 대체, 중재로 규정되는 매체이기 때문이다.

미술사는 과거가 아니다

만약 미술이 하나의 이벤트라면, 미술사학자들은 본질적으로 퍼포먼스 연구자들일 것이다. 춤, 연극, 특히 퍼포먼스아트를 연구하는 학자들은 지난 수십 년 동안 일시적인 예술경험의 독특한 가치를 정확히 기술하기 위해 노력해왔으면서도, 퍼포먼스의 정수가 생생함에 있다는 생각을 계속해서 분명하게 비판했다. 이는 어느 정도 자크 데리다Jacques Derrida, 1930-2004의 저술에 기초를 두는데, 서양 철학이 현전presence 개념에 이끌리는 것은 일종의 반동 형성reaction-formation처럼 보인다. 아멜리아 존스Amelia Jones는 데리다의 보충(부가) 개념—보충을 받은 사물의 결핍을 주장하고 폭로한다—을 사용하여, "신체를 이용한 공연 혹은 퍼포먼스를 찍은 사진은, 퍼포먼스에서 '본체'인 작가의 신체에 '보충' 역할을 하는 것처럼 보이지만… 신체 자체의 부가적인 성격을 폭로한다고 할 수 있다"고 주장했다.[12] 캐시 오델Kathy O'Dell은 기록물의 현상학적인 경험이라는 게 있음을 우리에게 상기시킨다. 하나의 이미지를 들여다보는 것은 행위하는 신체와 마주하는 만큼, 현재 시제의 경험이며 또한 부재의 경험이다.[13] 필립 오슬랜더Philip Auslander는 더욱 역사적으로 직접적인 논지를 펼친다. "실황"으로 일어나는 퍼포먼스가 특별한 가치를 지니게 되는 것은 오직 녹음과 방송, 대중매체가 개입할 때뿐이라는 것이다.[14] 이런 종류의 사고방식에서 생생함과 구현은 중재와 재현의 함수다. 최소한, 불가분의 관계를 맺고 있다.

바꿔 말하자면, 그동안의 퍼포먼스 연구는 퍼포먼스가 실황으로 벌어지는 그

순간에 의미가 있다는 가정에 주의하라고 우리에게 가르쳤다. 그러나 마리나 아브라모비치Marina Abramović, 1946- 가 구겐하임미술관에서 역사적 퍼포먼스들을 새로운 버전으로 발표했던 2004년 무렵 이후로, 작가와 미술관들이 과거의 퍼포먼스 작품을 실험하게 되면서 새로운 논의가 벌어졌다. 일부 보수적인 사람들은 이러한 경향을 희화화라고 생각하지만, 다른 사람들은 보충작업에 이미 투입된 예술작품의 연장된 수명 이상으로 보충이 확산되는 것에 아무 문제가 없다고 본다. 그러나 전체적으로 그 논쟁이 시사하는 바는 지금의 퍼포먼스아트가 이벤트와 이미지, 원본과 재현(복제), 현전과 부재, 현재와 과거의 변증법이라는 것이다.

비엔날레 문화에 대한 미술사학의 관계는 퍼포먼스에 대한 사진의 관계와 비슷하다. 퍼포먼스 연구에서 현전 비평이 퍼포먼스와 기록 사이의 복잡한 관계를—'미술 그 자체'의 구조에서 그 복잡한 관계의 중요성을—드러낸 것처럼, 미술의 생산과 유포에서 동시대 미술사의 역할도 재평가돼야 한다.

동시대 미술에는 동시대 미술사가 필요하다

미술사는 늘 개막식을 놓친다. 비엔날레가 끝난 다음 날이나 돼야 모습을 드러내는 것이다. 미술사학자들이 논문을 연구하고, 쓰고, 동료끼리 평가하고, 학술지에 출간할 즈음이면 극단적으로 단순하게 말해서 그와 관련된 '동시대'는 이미 끝나버린다. 하지만 이러한 지연 조건 때문에 미술사는 이상적인 동시대성 자체에 도전할 수 있다. 잘 풀리고 있는 최신 유행의 스케줄을 엉키게 할 수도 있고, 미술이 관람자들과—설령 그들이 강의실에서 슬라이드를 보거나 수업자료로 에세이를 읽는 사람들일지라도—함께할 기회를 줄 수도 있다. 미술을 그냥 놓쳐버리기 십상인 시대에, 학계는 그것을 붙들어주는 마찰력을 제공한다.

몇 세기 동안, 미술은 제작되고 있는 상태 그대로 비평이라는 것 말고는 고유한 미술사를 가지지 못했다. '동시대 미술'이 미술사를 필요로 하는 이유는 다름 아니라 동시대 미술이 급속하게 팽창하는 세계화 체제가 됐기 때문일 것이다. 미술사를 특징짓는 지연과 탈맥락화, 매개 등 약점처럼 보이는 이러한 속성들은 오히려 미술이 이벤트가 돼버린 상황에 대한 구제수단이 될 수 있을지도 모른다. 이는

무엇보다도, 동시대 미술 비평과 동시대 미술사의 차이가 그 제작 조건의—자원과 시간에 관련된—문제로 나타날 수 있다는 뜻이다. 그나마 시장의 영향력을 간접적으로 만들어주는 장학금과 급여, 안식년 등에 대한 새로운 인식이 이뤄진다면 어두운 강의실과 세미나실, 앉아 있는 학생들, 프로젝터를 통해 펼쳐지는 미술작품의 이미지 등과 같은 미술사학의 메커니즘이 안정화될 수 있을 것이다. 한편으로는 미술사의 뒤늦음이 동시대 미술에 중요하다고 주장하고 있지만, 다른 한편으로 미술사 메커니즘의 사후적 성격을 재고하고 싶다. 교실에서 이미지를 통해 보는 미술작품들은 분명히 크기가 무시되고, 평평하게, 픽셀로 구현된다. 그 작품들은 테크놀로지와 교수에 의해 중개되어 학생들에게 전달되며, 전시의 맥락에서 떨어져 나온 것이다. 그럼에도 이러한 미술작품들은 경험되고 있다. 학생들과 교수는 다른 조건에서는 불가능한 방식으로 미술을 인지하고, 느끼고, 생각하고, 말하고, 배우고, 함께한다. **이야말로** 관람자를 역사 안에서 역사의 주체로 서게 하는 전시의 문맥인 것이다.

이러한 경험은 작품이 '최초로' 선보이는 갤러리에서 하게 되는 경험과는 전혀 다르다. 하지만 만약 미술에 어떤 문화적 기능이 있다고 생각하고, 또한 그것을 가지기 원한다면 미술사 수업의 경험에도 몇 가지 장점이 있다. 하나의 시스템으로서 미술은 경제적인 측면에서 효과적이다. 미술작품에는 다양한 기능이 있어야 한다. 상식을 강화하거나 바꾸고, 보는 방식을 형성하며, 검증되지 않은 신념을 노출하고, 우리의 감각을 재조율하고, 이미지와 경험을 제공함으로써 우리가 살아가는 세계에 대해 생각하게 할 수 있어야 한다.[15] 미술의 가치를 이해하고 옹호하는 다른 방법들도 물론 있겠지만, 내가 미술에 관심을 두는 것은 미술에 이러한 문화 형성 기능이 있기 때문이다. 이러한 관점에서, 미술 행사의 시스템은 미술이 개인들이나 청중을 통해서 문화에 영향을 줄 가능성을 약화시킨다. 그러한 일은 비엔날레와 아트페어에서도 분명 일어나지만, 거리낌 없이 말하건대, 상황이 현재 만들어지고 있는 만큼 교실과 도서관, 강의실, 패널, 콘퍼런스, 학술지에서도 강력하게 일어나고 있다. 동시대 미술과 관련하여 미술사학자가 할 일은 쿠스핏이 말한 "예정된 서사" 안으로 동시대 미술을 욱여넣는 것이 아니라 쉽게 가늠할 수 없는 동시대 미술의 고유 직무를 수행할 수 있도록 기회를 주는 것이다. 이렇게 말하는 것은

다른 예술경험을 평가절하하려는 게 아니고, 학계 안팎에서 오해받고 있는 하나의 예술경험을 재평가하려는 것이다.

이러한 얘기가 자기과시에 해당한다면 (이 에세이의 가제는 '아침에 일찍 일어나야 하는 이유'였다), 책임감에 대한 성명서도 될 것이다. 이러한 책임감이 우리가 무엇을 누구에게 가르칠지, 어떤 식으로 어떤 독자에게 글을 쓸지를 결정하는 우리의 선택에 영향을 줘야 한다. 동시대 미술과 관련하여 학계를 재평가하는 데 중요한 반대의견을 제시할 수 있는 사람들은 바로 미술사를 접할 수 있는 한정된 엘리트 관람자들이다. 그러나 미술사가 오로지 담쟁이덩굴로 뒤덮인 상아탑의 특권층에게만 속한 것이 아니라 (적어도 다음 예산 삭감 전까지는) 제도 전반에 해당한다는 사실을 잊어서는 안 된다. 여기에는 취미 삼아 이것저것 조금씩 건드려보는 전형적인 명문가 자제들뿐만 아니라 가족 중에서 처음으로 대학을 간 사람들이나 어렵게 자기 길을 개척하는 사람들, 무리한 빚에 허덕이는 사람들도 포함된다. (게다가 미술사를 접하는 대다수의 사람이 비교적 특권을 가지고 있거나, 교육을 받음으로써 곧 그런 특권을 가지게 될 사람이라는 점을 고려할 때 미술의 문화형성 역할을 진지하게 생각하지 않는 것은 이상하다.) 그러나 반대의견을 받아들이게 되는 것은 나의 입장이 고등교육 확대라는—이제 그 어느 때보다 긴급하지만 실현 가능성은 적어진—책무를 부과하기 때문이다. 이것은 정치적인 질문을 제기한다. 이처럼 세계적인 교육 예산 삭감과 획일화의 시기에, 특히 미술사를 포함하여 인문학이 위기에 처한 시대에, '미술계'는 과연 누구의 편이 될 것인가?

내가 옹호하는 것은 동시대 미술에 관한 학문적 태도의 전환이다. 그것은 미술사가 미술계와 맺고 있는 관계의 잠재적 가능성을 강조하는 것이지, 미술사가 미술계를 침범하는 데 대한 변명을 하려는 게 아니다. 이러한 전환은 학생들이 '살아 있는' 미술을 접하는 혜택을 계속해서 받을 수 있게 하면서, 학문적 공간이 조성할 수 있는 확장적·상황적·사회적·대화적 미술과의 조우에 투자하는 것을 의미한다. 이것은 하나의 미술작품에 대한 경험을 지속적인 대화의 과정으로 만드는 방법에 관해 더 많이 생각하고, 거장의 해석과 미술사적 전문 지식에 덜 현혹되는 것을 뜻한다. 이것은 곧 작가와 큐레이터를 교실로 초빙해서 비엔날레가 허락하지 않을 대화를 시작하고, 콘퍼런스에 참가한 패널들의 끄트머리에서 시간에 쫓기며

겨우 몇 마디 듣는 게 아니라 청중의 질문을 더 많이 얻어내기 위해 할 수 있는 일들을 하는 것을 의미한다. 이것은 그 자리에 '제일 먼저' 가 있어야 하는 문화에 저항하고, 유행을 따르지 않는 가까운 과거를 끌어안는 것을 의미한다. 왜냐하면 우리가 할 일은 미술을 미술사라는 무덤에 서둘러 밀어 넣는 게 아니라, 미술이 본연의 직분을 수행할 시간을 주는 것이기 때문이다. 이는 미술사학자들과 교사들이 이미 늘 하고 있는 일과 다르지 않다. 다만, 현재 미술이 처한 상황에서는 그러한 작업이 부가적인 게 아니라 중심 이벤트의 일부라는 확신을 가지고 이뤄져야 한다는 뜻이다. 내 말이 치료사나 치어리더의 말처럼 들리는가? 이 글이 하나의 선언서가 되고 있는가? 상관없다. 이제 더는 사과는 없다. 학계는 동시대 미술의 장례식장이 아니다. 학계는 동시대 미술의 현주소다.

미술사학 | 동시대 미술의 학문적 환경

주

1 프리스스트리트갤러리Frith Street Gallery 웹사이트에서 '터시타 딘Tacita Dean' 작가소개 항목 참고. www.frithstreetgallery.com/artists/bio/tacita_dean/.

2 Sebastian Smee, "Foster Prize Winner Looks at Film with a Critical Eye," *The Boston Globe* (December 16, 2010). 이 비디오아트 작가는 필자의 하버드 동창 에이미 시겔Amie Siegel 이다.

3 College Art Association, "Online Career Center Job Statistics," *CAA News online* (c. 2010), www.collegeart.org/features/jobstatistics (2010. 12. 16. 접속).

4 Donald Kuspit, "The Contemporay and the Historical," *Artnet* (April 13, 2005), www.artnet.com/Magazine/features/kuspit/kuspit4-14-05.asp. 쿠스핏은 베니스 비엔날레에서 '최신 유행 잡지'에 이르기까지 미술제도들이 동시대 미술의 방대한 범위를 최대한 보여주기보다는, 무엇이 미술사적으로 중요하게 될지를 예측하려고 지나치게 애쓴다고 생각한다. 섣부른 역사화의 사례로, 작가 아나 멘디에타Ana Mendieta, 1948-1985 가 그녀의 스승이자 연인인 한스 브레더Hans Breder, 1935- 와 비교해볼 때 과분한 명성을 얻었다고 쿠스핏이 거론한 점을 짚고 넘어가야겠다. 이는 대단히 문제적인 비난이

라서, 어떤 정치적 견해가 '학문적인'이라는 단어를 의도적인 수식어로 사용할 수 있을지에 관한 의문을 제기한다.

5 Terry Smith, *What Is Contemporary Art?* (Chicago: University of Chicago Press, 2009), p. 3.

6 Ibid., p. 4.

7 Ibid., p. 198.

8 예컨대, 피스크 대학교 스티글리츠 컬렉션Fisk University Stieglitz Collection과 내셔널아카데미뮤지엄National Academy Museum이 최근의 사례에 포함된다. Robin Pogrebin, "Museums and Lawmakers Mull Sales of Art," *New York Times* (January 14, 2010) 참조.

9 Smith, op. cit., p. 3.

10 Smith, op. cit., p. 2.

11 Maurice Roche, "Mega-events, Time and Modernity: On Time Structures in Global Society," *Time & Society* 12 (March 2003), pp. 99-126.

12 Amelia Jones, *Body Art: Performing the Subject* (London: Routledge, 1998), p. 34.

13 Kathy O'Dell, *Contract with the Skin: Masochism, Performance Art, and the 1970s* (Minneapolis: University of Minnesota Press, 1998).

14 Phillip Auslander, *Liveness: Performance in a Mediatized Culture*, 2nd edn. (London: Routledge, 2008).

15 미술작품이 문화를 형성하고 바꾸는 그 모든 방식이 선善이라는 의미가 아니다. 이러한 기능이 실행되는 방식이 자명하다거나 예측 가능하다는 의미도 아니고, 작가가 의도한 기능이 결과로 드러난 기능과 일치한다는 얘기도 아니며, 이러한 기능이 특정한 역사적 순간에 완전히 설정된다는 의미도 아니다. 또한, 추가적인 논의가 더 필요하겠지만, 내가 여기서 말하는 기능은 도구화와는 다른 것이다.

찾아보기

594

라운드테이블
1989년 이후 동시대 미술 현장을 이야기하다

CONTEMPORARY ART : 1989 to the present
by Alexander Dumbadze, Suzanne Hudson

엮은이	알렉산더 덤베이즈, 수잰 허드슨
옮긴이	서울시립미술관 학예연구부
펴낸이	한병화
펴낸곳	도서출판 예경
편집	김희선
교정교열	공순례
디자인	마가림

초판 1쇄 인쇄	2015년 1월 23일
초판 1쇄 발행	2015년 1월 28일

출판 등록	1980년 1월 30일 (제300-1980-3호)
주소	서울 종로구 평창2길 3
전화	02-396-3040~3 팩스 02-396-3044
전자우편	webmaster@yekyong.com
홈페이지	www.yekyong.com

ISBN 978-89-7084-525-8(93600)

This edition first published 2013
ⓒ 2013 John Wiley & Sons Inc.
All Rights Reserved. This translation published under license.
The Korean language edition published by arrangement with John Wiley & Sons Inc., Hoboken through Agency-One, Seoul.
Korean Translation Copyright ⓒ 2015 by Yekyong Publishing Co.

이 책의 한국어판 저작권은 에이전시 원을 통해 저작권자와의 독점계약으로 도서출판 예경에 있습니다.
신저작권법에 의해 한국 내에서 보호를 받는 저작물이므로 무단전재와 무단복제를 금합니다.
책값은 뒤표지에 있습니다.

이 도서의 국립중앙도서관 출판시도서목록(CIP)은 e-CIP 홈페이지(http://www.nl.go.kr/ecip)와 국가자료공동목록시스템
(http://www.nl.go.kr/kolisnet)에서 이용하실 수 있습니다. (CIP 제어번호: CIP2015002361)